THE ANTIQUITY OF THE ART OF PAINTING

BY FELIX DA COSTA

The Antiquity of the Art of Painting

BY FELIX DA COSTA

INTRODUCTION AND NOTES BY GEORGE KUBLER

Translated by George Kubler, George L. Hersey,

Robert F. Thompson, Nancy G. Thompson,

and Catherine Wilkinson

NEW HAVEN AND LONDON, YALE UNIVERSITY PRESS, 1967

To the memory of Mario Tavares Chicó

Preface

Felix da Costa's treatise on painting was a policy paper directed to the Portuguese Council of State in 1696. In it he urged the Crown to support painting and sculpture by the foundation of an Academy on French principles. Nothing of the sort was done: instead, royal palaces were built at Mafra and Queluz. Costa's proposal was shelved, but its rediscovery now comes at a moment when this country likewise must make decisions about government support of the arts.

The manuscript, published here in its entirety for the first time, entered Yale University Library in 1956 as the gift of R. J. Schoelkopf, Jr. As an undergraduate at Yale in the Class of 1951 the donor's major field of study was the history of art. We owe him the rediscovery of Felix da Costa's treatise. The manuscript disappeared in 1823, after less than half a dozen of its 149 leaves had been published by Cyrillo Volkmar Machado (see p. 10). Since its recent reappearance, we know that it contains in addition many pages bearing upon the sociological, legal, political, and theoretical aspects of the golden age of European painting.

The exceptional rarity of such writings justifies this edition. Facsimile reproduction is less costly today than a transcription, and it avoids copyists' errors. During the spring term of 1962, three graduate students joined me in a seminar on texts to prepare a transcription and translation. Folios 1–35v are the labor of George L. Hersey; 36r–75 are by Robert Farris Thompson and his wife, Nancy Gaylord Thompson; the final section fell to me. We met weekly during that term to compare translator's difficulties and to determine the main topics for further investigation. I then revised and unified the whole translation, after spending the summer of 1962 in the Lisbon archives, looking for biographical notices of Felix da Costa. This work continued in the early months of 1964, when I was again in Lisbon as Fulbright research fellow, concerned mainly with Costa's sources and methods of work. The translation therefore began as part of a seminar at Yale to study seventeenth-century treatises on art, and it ended with my writing the introduction and the notes in Lisbon and Rome.

In the translation, Costa's marginal notes have often been put into abbreviated form, particularly when information is repeated that is given more

fully at that place in the text. The bibliographical portions (4r–6r, 29v–31v, 56r–57v, and 140r–148v) have been rendered into more readable form. Information has been added in brackets in some places and redundancies omitted in others. (See note on page 356.)

Charles Seymour, Jr. and George Hersey made many helpful suggestions in respect to the Introduction and notes, as did Sumner Crosby and Margaret Collier. Catherine Wilkinson assisted me on bibliographical questions. My cordial thanks for assistance and many courtesies are due to Herman W. Liebert, Mario Tavares Chico, Carlos de Azevedo, Robert C. Smith, Russell G. Hamilton, and of course to Richard Kimball, the Director of the American Academy in Rome, for hospitality during the summer months of 1964, while I searched Roman libraries for imprints not found in Lisbon. A generous grant toward publication from the Gulbenkian Foundation, Inc., is gratefully acknowledged.

GEORGE KUBLER

New Haven, December 28, 1964

Contents

Introduction 1

 I

 Life and Writings 3
 The Manuscripts of the *Antiguidade* 10
 Pictures and Criticism by Felix da Costa 12

 II

 The Purpose of the *Antiguidade* 19
 The Content of the *Antiguidade* 23
 Bricolage as a Literary Method 26
 Appendix I: Costa's Literary Indebtedness 35
 Appendix II: Documents 37

Facsimile 53

Translation 355

Index 501

Illustrations

FIGURE 1. Bras d'Almeida, engraved frontispiece, *Teatro histórico, genealógico e panegírico da casa de Sousa* (Paris, Anisson, 1694), after the design by Pierre Giffart. 7

FIGURE 2. Felix da Costa, engraved frontispiece, *Arte da Cavallaria de gineta* (Lisbon, 1678), portraying the author, Antonio Galvam d'Andrade. 14

FIGURE 3. Felix da Costa, Horseman retrieving scarf at gallop, engraved by Clemente Billingue for the *Arte da Cavallaria de gineta* (1678). 15

FIGURE 4. Attributed to Felix da Costa, *Equestrian Portrait of Francisco de Albuquerque e Castro*, Casa de Insua, Castendo, Portugal, modern replica of the original canvas. Courtesy of João de Albuquerque. (Photo Museu Nacional de Arte Antiga, Lisbon.) 16

FIGURE 5. Felix da Costa, *Portrait of Dr. João Curvo-Semmêdo*, engraving by Gerard Edelinck, 1697, as frontispiece to *Polyanthea medicinalis*. 17

FIGURE 6. Ioan Schorquens, engraving of the arch erected by the craftsmen of the *Bandeira de S. Jorge* in 1619 for the visit of Philip III of Spain to Lisbon (from J. B. Labanha, *Viagem de Felipe II* [Madrid, 1622], after drawings by Domingos Vieira). 20

FIGURE 7. Ioan Schorquens, engraving of the arch erected by the painters of Lisbon in 1619 for the visit of Philip III of Spain to Lisbon (from J. B. Labanha, *Viagem de Felipe II* [Madrid, 1622], after drawings by Domingos Vieira). 21

INTRODUCTION

I

Life and Writings

Felix da Costa (1639–1712) was born the son of a painter into a family of artists, and he lived as a painter much engaged in all the issues confronting the artists of his day in Portugal and in Europe.

One year after his birth Portugal recovered from Spain the independence lost in 1580. Costa therefore lived out his life in an economic trough, during the difficulties of the Braganza reorganization prior to the discovery of Brazilian gold and diamonds.[1]

Of his art only an indirect idea can now be gained from a few engravings after his pictures, several of which are illustrated here, and from his own remarks about the work he saw around him.

The vivacity, charm, and penetration of his remarks on Portuguese painting (104v–110r) have outlived most of the pictures he was describing. C. V. Machado and Cardinal Saraiva early recognized his distinction as a critic and theorist without detecting his frequent borrowings. The disappearance of the manuscript for more than a century made it impossible for others, like Count Raczynski, to know him better than in the fragments published by Machado in 1823.[2]

In 1677, when Costa testified before the Inquisition, he gave his age as 36, but his memory was two years short: the baptismal register of his parish[3] gives his birth date as July 29, 1639. The register also specifies that Felix was the legitimate son of the painter, Luis da Costa, and of Francisca Jorge.

The father, Luis da Costa, was active in the affairs of the *Irmandade de S. Lucas,* the painters' guild in Lisbon, where he served as a presiding officer (*môrdomo*) in 1638 and 1665.[4] He was reputedly trained by Sebastião

1. H. Livermore, *Portugal and Brazil,* Oxford, 1953, p. 68. Gold began to come from Brazil in the closing years of the 17th century, and diamonds were discovered in Minas Gerais in 1728.

2. In annotating Costa's biographical summaries of Portuguese artists, I have avoided topics not directly mentioned by him. These footnotes therefore relate only to Felix da Costa's writing, and I have not attempted full biographies of the persons he named.

3. ATT, Registo de parroquias, Sacramento parish, Vol. BI, fo. 10 (see p. 37).

4. F. A. Garcez Teixeira, *A Irmandade de S. Lucas,* Lisbon, 1931, 118, 120. On the *môrdomo*'s duties, see page 7.

Ribeira,[5] a painter of whom this pupil is almost our only notice. None of the pictures by either the master or the pupil is known to survive. Machado, however, also mentions a Portuguese translation of Dürer, entitled *Quatro libros de Symetria dos corpos humanos* by Luis da Costa, whom he gives as a native of Lisbon, born May 16, 1599 to Luis da Costa and Maria de Almeida. According to Barbosa Machado, writing before 1759, the painter was skilled also in modeling figures in wax and tin. He knew Italian well, and his lost translation of Dürer's book (turned into Italian and augmented by Giovanni Paolo Gallucci Salodiano, Venice, 1591), was filled with drawings after the printed illustrations (". . . toda esta obra estava cheya de varias estampas primorosamente dibuxadas pela mão do Traductor").

Another chronicler, Fr. Agostinho de S. Maria, writing in 1707, mentions a Luis da Costa as a tempera painter, whose children were all highly gifted.[6] He trained a daughter named Ignazia d'Almeida to model figures in clay and wax. None of her works survives,[7] but it is significant that she was known by her paternal grandmother's name, which as we shall see, was true also of Felix da Costa d'Almeida, and of his youngest brother, known only as Bras d'Almeida.

It seems unlikely that two painters named Luis da Costa, both able to model and both having talented children, should have existed in Lisbon at the time of Felix da Costa's birth in 1639. Until contrary evidence appears, we may assume that the translator of Dürer, the father of the talented family, and the progenitor of Felix da Costa are all the same painter, born in 1599 as Luis da Costa, the son of Maria de Almeida, and that Fr. Agostinho de S. Maria erred in reporting the daughter's name as Ignazia, since Luis da Costa had only one daughter, Josepha, born March 19, 1642.[8]

Luis da Costa and Francisca Jorge had two more children, Rodrigo, born October 25, 1644, and Bras d'Almeida, born February 3, 1649.[9] Of Rodrigo we know nothing more, but of Bras there is much to be said.

5. Diogo Barbosa Machado, *Biblioteca lusitana*, III (1933), 85. This name appears among the signers of an early minute of a meeting of the *Irmandade de S. Lucas* in 1613 (Garcez Teixeira, 1931, p. 51).

6. *Santuario marianno*, Lisbon, 1707, I, 351. Also Ayres de Carvalho, *João V*, Lisbon, 1962, II, 225.

7. She made a figure for the retablo of the *Irmandade dos Agonizantes*, in the chapel of N. S. da Conceição in San Roque, a Jesuit church in Lisbon. Fr. Agostinho de Santa Maria described it (*Santuario marianno*, 1707, I, 351) as a figure of N. S. do Bom Suceso dos Agonizantes, represented as dead, with face and hands of wax. It was made after the English attacks on Lisbon (1704).

8. ATT, Registo de parroquias, Sacramento parish, Vol. BI, fo. 33v.

9. Both baptismal entries are in ATT, Registo, Sacramento, Vol BI, fos. 54v (Rodrigo) and 89v (Bras). (See p. 37.)

Hence, three of Luis da Costa's children used his mother's family name, d'Almeida, either in preference to da Costa (Josepha and Bras) or joined to it (Felix). Felix often added to these family names a fourth, Meesen. It is probably of Dutch origin, but he explains it nowhere. He used it normally in the registers of the guild of St. Luke,[10] from 1674 to his death, and in preference to d'Almeida, even in his will, first drawn in 1707, and executed in 1713 under the name of Felix da Costa Messon.[11]

Perhaps these peculiarities in the choices of names by the children of Luis da Costa could have led Antonio Baião to suggest that "the painters in this family had their lives wrapped in mysteries."[12]

Bras d'Almeida (1649–1707) does not appear in our documents under any other name than his paternal grandmother's. When he was baptized, on February 10, 1649,[13] Maria de Lencastre (1630–1715), the daughter of the Duchess of Aveiro, was named among his sponsors.

This girl, then 19, was the sister of the fifth Duke of Aveiro, and she became sixth Duchess on his death in 1679.[14] She was a painter of some reputation, with works in various convents near Lisbon, and she was known also for her portraits. Being a member of the *Irmandade de S. Lucas*, she served as the elected presiding officer in 1659. The *Irmandade* was probably her connection with the family of Luis da Costa, and the connection was close enough to Felix da Costa for him to invoke her in 1696 as "minha Senhora" (fo. 64v) in his treatise.

In 1660, Maria's Spanish mother, the Duchess of Máqueda, took her to Spain, and Taborda says that most of her pictures then left Portugal. She married Manuel Ponce de León in 1665, later becoming sixth Duchess of Arcos and head of the Ponce de León family in Spain and France. Her third child, Isabel, whom she taught to paint, married in 1688 the eventual Duke of Alba. Bras d'Almeida testified in 1677 that he had been in Spain,[15] and we may suppose that he visited her, since the family connection remained active as late as 1696, when Felix da Costa acknowledged her among his patrons.

In 1695, Bras prepared two unpublished works on Geometry, of which

10. Garcez Teixeira, 1931, pp. 70, 73, 76; also Ms *Livros dos Assentos* in the Academia das Belas Artes.

11. ATT, Registo Geral de Testamentos, L° 134, No. 26, fo. 24. (See pp. 44 ff.)

12. *Episodios dramáticos da Inquisição Portuguesa*, 2d ed., Rio de Janeiro, 1924, II, 24 n.1.

13. ATT, Registo de parroquias, Sacramento parish, Vol. IB, fo. 895. His death is noted in the records of the *Irmandade de S. Lucas* (Garcez Teixeira, 1931, p. 126).

14. Taborda, *Memoria*, 1815, 205; Antonio Caetano de Souza, *Historia genealogica da casa real portugueza*, Lisbon, 1737, Vol. IX, 78; 1745, Vol. XI, 159; Garcez Teixeira, 1931, p. 123.

15. Antonio Baião, *Episódios*, 1924, II, 24 n.1.

the manuscripts are lost. One was a translation from the Spanish *Tratato de Geometria Practica* by Ignacio Stafford, S.J. The other was entitled *Geometria de Euclides*.[16]

Of Bras' paintings and altarpieces, nothing is known to survive. His retable (1706–07?) for the church of S. Sebastião, also called N. S. da Sáude, in Lisbon, was destroyed in the earthquake of 1755.[17]

We are left with one signed engraving (Fig. 1) as an incontestable work by him: it is the frontispiece to the *Teatro histórico, genealógico e panegírico da casa de Sousa* (Paris, Anisson, 1694), engraved after the painting by Pierre Giffart (c. 1637–1723).[18] Other engravings in this volume were signed by Giffart himself, who described them as invented and executed in Paris, where he was "sculptor Regius."

Indeed Cardinal Saraiva thought that Bras actually resided in Paris, working under Giffart's direction on the preparation of the *Teatro*.[19] If so, the occasion may have put Felix da Costa in touch with French contemporaries, and with documents like the ones he used on fos. 65v–67 and 79v–87 of the *Antiguidade* when discussing the history of the French Academy.

Felix da Costa tells us on fos. 63v and 103v of his experiences in England in 1662–64. In 1662 he had access to the gardens at Hampton Court, where he attracted favorable attention from the King and his brothers while he was sketching. He reports on the taste and collecting zeal that Charles I had displayed. To Prince Robert he credits the invention of aquaforte engraving. He describes the respect for painting entertained by both Charles II and his brother, the Duke of York (later James II). Costa also knew the house of Peter Lely, whom Queen Catherine visited for her portrait.

He never explains the reason for his going to England, and these are the

16. See Diogo Barbosa Machado, *Bibliotheca lusitana*, Lisbon, 1935, IV, 74. Fr. Ignacio Stafford's *Elementos mathematicos*, Lisbon, Mathias Rodrigues, 1634, suggests that the Jesuit's works had long been in circulation in Lisbon (mentioned in J. C. Rodrigues da Costa, *João Baptista, Gravador portugues do Seculo XVII* (1628–80), Coimbra, 1925, p. 202).

17. See Henrique de Campos Ferreira Lima, *Noticia histórica acerca da procissão e Real Irmandade de Nossa Senhora da Sáude e São Sebastião*, Lisbon, 1941, p. 14. Fernando Pamplona, *Dicionario de pintores e escultores*, Lisbon, 1954, I, 33 accepts the present retable as Bras d'Almeida's work, surely following *Guia de Portugal*, I, 270. Ayres de Carvalho, II, 188 mentions the church plan as being by João Antunes in 1705; in construction 1706. The Almeida retable would therefore have been among his last works, as he died in 1707.

18. Ernesto Soares, *Historia da gravura portuguesa*, I, 1940, 315–16, regards even the unsigned chapter-head engravings as Giffart's.

19. Francisco de S. Luiz, Cardinal Saraiva, *Obras completas*, Lisbon, 1872–83, VI, 345. His wording ("B. de Almeida parece indicar artista Portuguez, que por ventura trabalhava em Paris debaixo da direcção de Giffart") may have been only a guess.

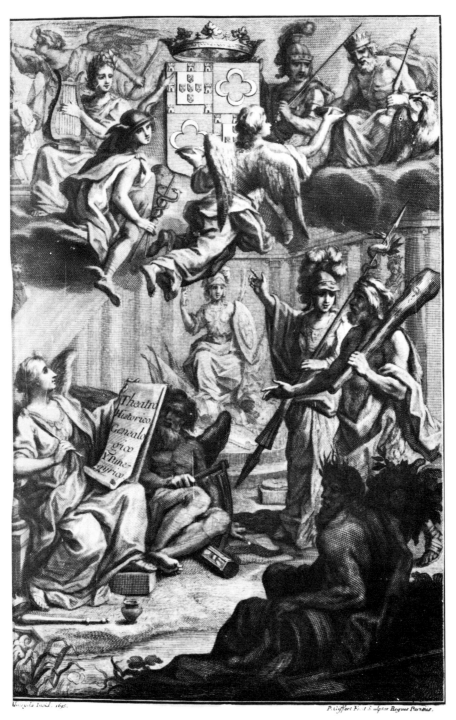

FIGURE 1

Bras d'Almeida, engraved frontispiece, *Teatro histórico, genealógico e panegírico da casa de Sousa* (Paris, Anisson, 1694), after the design by Pierre Giffart.

only incidents he relates from the journey, but it is likely that his visit had to do with the marriage of Catherine of Braganza (1638–1705) to Charles II in 1662. On her voyage to England that summer, Catherine was attended by over a hundred persons, including friars, musicians, and ladies in waiting, many of whom were accompanied by relatives.

Among the persons named as attending her chapel was one Felix da Costa, to whom Catherine would bequeath 80 milreis in her will in 1699.[20] In 1706 the name appears again in a royal grant by Pedro II.[21] The beneficiary was Felix da Costa, "clerigo imminoribus" (i.e. not ordained, but belonging in "lesser orders," perhaps as acolyte). He was described again in 1706 as *mosso* attached to the chapel of the British Queen, who returned to Portugal for good in 1693.

Perhaps two people bearing the same name are involved: our painter, who was 23 years old in 1662; and an attendant of the Queen's chapel in 1662, who stayed on in her household as a *mosso* in lesser orders until 1706. *Mosso* (i.e. *moço*) does not necessarily mean a youthful person, being a term of service rather than age. On the other hand, it remains possible that our painter was attached for many years in a minor capacity to the Queen's household, from 1662 until after her death in 1705. This service would not have been inconsistent with his many other religious associations as a devout layman, all enumerated in his testament.

In 1676 both Felix and Bras appeared as witnesses before the Inquisition to defend in vain a childhood friend whose whole family had been accused of Judaizing practices.

The case of Antonio Serrão and his children is among the more spectacular episodes of the Inquisition in Lisbon, and the story has been told in detail by Antonio Baião.[22]

The head of the family, Antonio Serrão e Castro, was a druggist, born in 1610. He was the grandson of a surgeon and the son of a druggist. His son, Luis, was studying medicine at Coimbra, and a sister, Francisca, married a doctor. The friend of the Costa children, Pedro Serrão, born in 1650, was a student of moral theology.

Antonio Serrão was more than a druggist; he was a wit, and his shop be-

20. Virginia Rau, *Dona Catarina de Bragança Rainha da Inglaterra*, Coimbra, 1941, pp. 73 (n. 2), 76, 343.

21. ATT, 102 Chancellarias Pedro II, Bk. 30, fo. 262, *Cart. da Igreja de Santa Maria de Bucellas*, a grant to Felix da Costa, "clerigo imminoribus natural deste Arçobispado ser actual mosso da capella real da Serenissima Rainha da Gran Bretanha minha M^a amada e pezada Irma q̃ Santa gloria haja."

22. *Episódios dramáticos da Inquisição portuguesa*, Rio de Janeiro, 2d ed., II. Also Sousa Viterbo, *Noticia*, III, 1906, 70, 73.

came a center for theatrical writers. He was a member of the *Irmandade de S. Lucas* during the 1650s and 1660s,[23] and he presided occasionally at meetings of the *Academia dos Singulares*, a literary club of Italian style, founded in 1663 for humorous and frivolous gatherings, where Antonio Serrão frequently presided, contributing verses of an innocuous satirical character. For example, the sixteenth meeting (10.ii.1664) turned upon the baldness of a lady, with a long *Romance* by Antonio Serrão, of which one couplet read,

> ... dizer mal dos calvos
> o mesmo he que ser Calvino.[24]

Another verse punned upon the "water of Calvary" and its use by the Dominicans of Batalha. The second volume ended with an apology: *Si quis contra Fidem, aut bonos mores dictum est, indictum volumus.*

In short, Antonio Serrão belonged to a kind of seventeenth-century *bohême* of literary, theatrical, and artistic folk, who were under surveillance. He also was thought to be a Jew. Denounced to the Inquisition as a *judaizante* in June 1671, he was imprisoned in the following year. During his long incarceration until 1683, he wrote a satirical poem, *Os Ratos da Inquisição*, about life in the dungeons (published by Camilo Castelo-Branco in 1883). His children, Luis (born 1649), Pedro (born 1654), and Duarte (born 1654) were all imprisoned too in 1673. The children emerged from prison in 1683 crazed by tortures, and after their father had been blinded. Pedro Serrão was tortured in March 1682 for the duration of "four or five credos," after pleading his innocence in the *Casa do tormento.*

His trial is recorded as Proceso 9797 in the Arquivo da Tôrre do Tombo (20.vi. 1676), and the documents cover the period from his incarceration until 1682, when he was excommunicated and discharged after the confiscation of all his property. The documents contain testimony by Felix da Costa, Bras d'Almeida, and Bartolomeu do Quental, among others. The testimony records a few particulars of the early lives of our two artist-brothers. (See Appendix II, Document III, pp. 38 ff.)

At that time in 1676 Felix was still not married. The brothers lived together in the Rua dos Calafates (now Rua do Século). The accused (always called *reo*, or the guilty party) had already said that he was a visitor in the house of Luis da Costa. Both men declared under oath that they had been friends with the accused since childhood and that they believed him to be a good Christian because of his behavior in their house, where he was a regular visitor. He also was in regular attendance at the Oratorian Congregation, founded in 1671, by Father Bartolomeu do Quental (1628–98), who be-

23. Garcez Teixeira, *Irmandade,* 1931, pp. 117, 123.

24. *Academia dos Singulares de Lisboa,* Lisbon, 1692–98, 2 vols., I, 311 (1st ed. 1665–1668). "... to speak ill of calvity is the same as being Calvinist."

came confessor to John IV in 1654. Felix observed that Serrão was fond of books about the life of Christ. Bras remembered a letter by Serrão written to him in Spain urging the young man to "live a clean life and chaste." Father Bartolomeu do Quental also testified that he had known Pedro Serrão for eight or nine years as a participant in the Oratorian exercises, and as a donor of alms in the hospitals of Lisbon, confirming the brothers' high opinion of the prisoner.

In any event, the episode displays two important traits in the sons of Luis da Costa: they were secure enough in Lisbon life as "old Christians" to testify as they did, and they were courageous and unselfish enough to come to the aid of an old friend in trouble. Why their testimony was useless is unclear. The deliberations of the tribunal are not recorded.

Felix da Costa's literary work includes another unpublished manuscript (1687), seen in this century, but now lost, entitled *Sobre o profeta Esdras e o Imperio Otomano, que há-de destruir o Rei Encoberto no seu regresso de Africa.*[25]

The title suggests that Felix da Costa belonged to a group of enthusiasts believing that King Sebastian, who disappeared at the battle of Alcácer Quibir in 1578, would return to rule Portugal after destroying the Turk. In 1687, the Turkish siege of Vienna (1683) was still fresh in people's minds, and Costa's book probably reflects a recrudescence of the "Sebastianism" that periodically swept over Portugal.[26]

The Manuscripts of the Antiguidade

The *Antiguidade da arte da pintura* is Felix da Costa's principal literary work. He probably was busy with it as early as 1685–88 (note 86, fo. 64r), completing it for presentation to his patron in 1696, with the intention of having it printed.

The manuscript existed in two or possibly three copies. The clear, finished version in a fine binding at Yale University Library is probably the one known to Cyrillo Volkmar Machado, who published only the portions discussing Portuguese painters.[27] Later writers, such as A. Raczynski,[28] searched for

25. This autograph, dated 1687 (235 fos. 6–8 dwgs, map), was seen by Sousa Viterbo (*Noticia*, 1911, pp. 72–73) when its owner unsuccessfully offered the manuscript for sale to the National Library in Lisbon.

26. Miguel Martins d'Antas, *Les faux Dom Sébastien*, Paris, A. Durand, 1866.

27. *Collecção de Memorias* . . . , Lisbon 1823; 2d ed., Coimbra, 1922; also J. M. Cordeiro de Sousa, *Indice das Memorias de Volkmar Machado*, Opporto, 1941.

A manuscript version of Volkmar Machado's *Memorias*, dated 1803, is in the library of Professor Luis Reis-Santos at Coimbra. He says that its extracts from Costa's text are more extensive than those Volkmar Machado actually sent to the printer.

28. *Dictionnaire historico-artistique de Portugal*, Paris, 1847, pp. 4, 57.

Costa's treatise in vain. Before 1892 Sousa Viterbo saw a manuscript of this work. His description suggests that it differed from the one C. V. Machado used, being perhaps the work of a careless copyist who omitted words[29] and altered the punctuation so much that Viterbo thought Costa was unfamiliar with Portuguese.[30] In the text he remarked that

> The manuscript, however, did not vanish, and it is a pleasure for us to announce to students that it is in the hands of a person not ignorant of the esteem it should receive. We have already had the pleasure of leafing through it and of taking a few small notes, not without the hope of being able some day to examine it more closely.

In his footnote, he continued,

> Today this manuscript is in the library of our friend Jeronimo Ferreira das Neves, who is abroad. We have therefore had no further opportunity to study it.

Viterbo transcribed the principal section heading as follows: "Antiguidade da Arte de Pintura, Divino e Humano que exercitou e honras que os Monarcas fizerão a seus Artifices." The genders of *divino* and *humano* do not correspond with our text.

The existence of another manuscript in 1936 can be supposed. It is known only by an extract, including fos. 87v–90 and 104v–110, drawn from a version in the library once belonging to the Teles da Silva family.[31] According to the extract, this copy bore a dedication to Ferrão Teles da Silva, who is the unnamed Maecenas mentioned in the Yale manuscript (fos. 2–2v).

From the wording of the title page we know that Costa intended to publish the treatise. Nothing reached the printer until 1823 when C. V. Machado said that without his digest of Costa's notices of nineteen Portuguese painters "we would have had to open this spectacle of our Picturesque Theater with

29. E.g. Volkmar Machado's title includes "e sua nobreza." There are also variations of spelling between Machado's and Viterbo's transcriptions.

30. Sousa Viterbo, *Artes e Artistas em Portugal, Contribuiçoẽs para a historia das artes e industrias portuguezas*, Lisbon, Ferin, 1920, p. 18, 2ª ed. correcta e augmentada [1st ed. Lisbon, Ferreira, 1892]. Viterbo observed that "Felix da Costa era pouco versado no conhecimento da lingua portugueza, a ajuizar não só pela redacção dos titulos transcriptos, mas por outros passagens da sua obra."

31. "Documentos . . . ," *Boletim da Academia Nacional de Belas Artes*, II, 1936, 61–67, Doc. LXXI. Breve relação q̃ tirei de hũ livro que / tem o illᵐᵒ exmo Sñr Márques d Alegrete / de manos escrito; cujo titolo he o seguinte / Antiguidade / e nobreza / da / arte da pintura. / Oferecida as exᵐᵒ senhor Fernando Telles / da Silva, Conde de Vilar Maior, do Conselho / dos tres estados etc. / dada a lus por Fellis da Costa / Anno–1696 / em Lisboa.

the second or third act."[32] In effect, prior to C. V. Machado's publication of
the extracts from Felix da Costa, knowledge of some of these Portuguese
painters was available only in the notices added by Pietro Maria Guarienti
to the *Abecedario pittorico* by Pellegrino Antonio Orlandi (Venice, Pasquali,
1753, *correto e accresciuto da Pietro Guarienti*). Guarienti (c. 1700–53, a
pupil of G. M. Crespi) was in Portugal from 1733–36, and he was active as
a restorer and art expert.[33] The Portuguese notices by C. F. Roland le Virloys
(*Dictionnaire*, 1770) are all taken from Guarienti, who may have known
the *Antiguidade* as well as other writings[34] now lost to sight, but still avail-
able as late as 1803 when C. V. Machado mentioned them.

Guarienti offers brief biographical notices about six of the painters men-
tioned by Costa in 1696: Avelar, Campelo, Dias, Gomes, Pereira, and Gis-
brant. Most of his information surely came from study of the pictures, because
Guarienti was a precursor of Cavalcaselle or Morelli, as a connoisseur relying
upon direct examination and upon verifying the condition of the painting.[35]
Yet the congruence of most of his biographical remarks with Costa's suggests
at least that they drew upon the same sources, being not too remote in time
from one another or from the period of which they were writing.

Pictures and Criticism by Felix da Costa

No painting or drawing is known to survive by the author of the *Antigui-
dade*, although his name appears on engravings made from portraits and
designs by him.

The earliest of these works known to us appeared in 1678. They are en-
gravings after designs by Felix da Costa which illustrate the *Arte da Cavallaria
de gineta*, by Antonio Galvam d'Andrade,[36] who was riding master to Prince

32. C. V. Machado, *Memorias*, 32–33. The library of the Museo Nacional da Arte
Antiga owns a copy of *Memorias* annotated by Fr. Francisco de S. Luiz, Cardinal Saraiva,
who entered on its end leaves a manuscript digest of the notices on Portuguese painters by
C. F. Roland le Virloys (1770).

33. See A. Raczynski, *Les Arts en Portugal*, Paris, 1846, 309–28 and Sousa Viterbo,
Noticia, 1903, 89f.

34. Alexandrino de Carvalho's *Relação dos pintores e Escultores que florecêrão no seculo
de 1700;* Francisco Xavier Lobo, *Sylva laudatoria da pintura;* José da Cunha Taborda, *No-
ticia de todos os pintores etc., que com Protecção Regia forão estudar em Roma;* and a simi-
lar treatise by Arcangelo Fosquini (*Memorias*, 1823, p. 8).

35. Sousa Viterbo, *Noticia*, 1903, pp. 89–94, gives some details on Guarienti's experi-
ences in Portugal.

36. The full title is *Arte da Cavallaria de Gineta e Estardiota; bom primor de ferrar; e
Alveitaria, dividida em tres tratados, que contem varias discursos, e experiencias desta Arte,*
Lisbon, João da Costa, 1678. The copy in the Biblioteca Nacional lacks nine plates. A
better copy in the Biblioteca Pública of Evora lacks only two of those listed in the table:
the bit facing p. 61, and the plate showing "Hum homem a Estardiota" facing p. 453.

Theodosio de Bragança, and who was a native of Vila Viçosa. Andrade was sixty-five years old in 1678, and he died in 1689.[37] He was the son of another riding master to the Dukes of Bragança. His portrait on the frontispiece is probably by Felix da Costa, since at least six other engravings in this book were after compositions signed by him, initialed for him, and acknowledged as his.[38]

The portrait of Andrade shows a grizzled cavalryman (Fig. 2). A few examples of his type still survive today in riding academies, horse farms, and racing stables, men accustomed all their lives to breeding and training fine horses. Costa's portrait is surrounded by hippic emblems, such as girths, saddlecloths, hooves, bits, and lances. Among these emblems are two hefty cupids.

The portrait itself is a character study, presented without rhetoric or pose.[39] The riding master looks at us as though he were criticizing the points of a mount and the seat of its rider; he wears no wig; his dress is simple. This portrait engraving recalls Dutch and Spanish paintings earlier in the seventeenth century. Its emblematic frame is Italianate, and it conveys information of professional and heraldic nature. The frontispiece is a promising token of Costa's abilities as a painter; in its frame the composition has humor and wit; it alludes to the smells, the sounds, and the sights of the royal manège, and it conveys an ancestral and lifelong dedication to horseflesh.

Several other engraved plates in the volume were signed by Felix da Costa as inventor, and by Clemente Billingue as engraver. They all show horses and riders. The horses' motions are conventionally described, but the riders are shown as heavy bodies resisting with effort the pull of gravity. The galloping rider (Fig. 3) who retrieves a scarf is firmly hooked to his saddle, but his coattails and sleeves flutter in the plunging motion, and the drawing dwells upon the rider's massive legs, torso, and arms, shown falling yet remaining in place and in control of the animal's motion.

The series of equestrian illustrations shows such a concern for the geometry of bodies in motion, and for repeating shapes, that on the strength of these

37. Machado, *Biblioteca Lusitana*, I (1933), 280.

38. Opp. p. 347, signed "C.B.F." and "Felix á Costa, Inventor" (CBF = Clemente Billingue fecit: Ernesto Soares, *História da gravura*, I, 127, no. 318). The other engravings acknowledged as Felix da Costa's are opp. p. 1: profile horse and rider, signed F[elix] D[a Costa] I[nvenit] and C[lemente] B[illingue] F[ecit]. Opp. p. 343 (rider mounting); opp. p. 349 (2 horses at gallop); opp. p. 357 (2 horsemen jousting); opp. p. 594 (horse-armor) are all signed in the same way. The other engravings, unsigned, are probably also by Billingue (1660/5–1716+) after Costa. Other works by Billingue, who was probably not Portuguese, are listed by Ernesto Soares, op. cit., pp. 319–40.

39. This portrait engraving was reproduced again in woodcut to illustrate an article on Andrade in *Archivo Pittoresco*, VII (1864), 189.

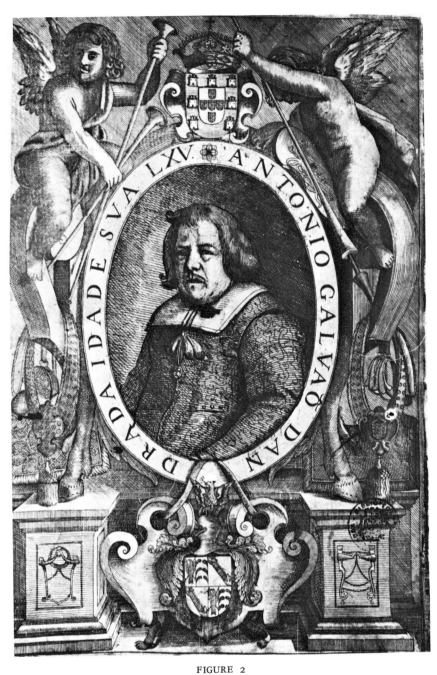

FIGURE 2

Felix da Costa, engraved frontispiece, *Arte da Cavallaria de gineta* (Lisbon, 1678), portraying the author, Antonio Galvam d'Andrade.

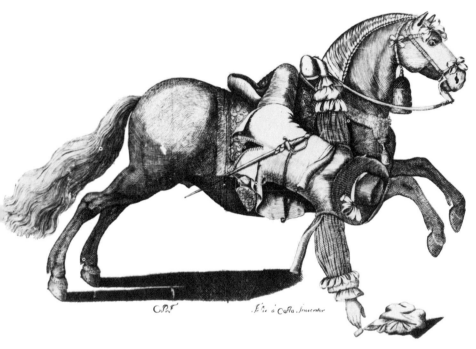

FIGURE 3

Felix da Costa, Horseman retrieving scarf at gallop, engraved by Clemente Billingue for the *Arte da Cavalleria de gineta* (1678).

designs by Felix da Costa, it is tempting to attribute to him the equestrian portrait of *Francisco de Albuquerque e Castro*, of which a modern replica (Fig. 4), at the Casa de Insua in Castendo, was exhibited in 1942.[40]

The engraved frontispiece portrait of *Dr. João Curvo-Semmêdo*, which appeared in 1697, is the last signed work by Felix da Costa to have reached us (Fig. 5). It illustrates a medical treatise (*Polyanthea medicinalis*) by the royal physician, showing him aged 52, and it is signed "Felix da Costa pinxit" and "Edelinck sculp. C.P.R. Christianiss."[41]

Frame and portrait both recall the severe engravings of the period by Robert Nanteuil or Claude Mellan. The oval surround and the stone pedestal, like the full-bottomed wig, the reticent gesture and the sober costume of the sitter, are Lusitanian extensions of French taste and fashion. Possibly Edelinck

40. *Personagens portuguesas do seculo XVII*, Lisbon, 1942, p. 26 and No. 77. The original is identified only as "existente no estrangeiro."

41. Surely Gerard Edelinck (1640–1707). A.P.F. Robert-Dumesnil, *Le peintre-graveur français*, VII (1844), 246, Nos. 176–77, describes another state, showing the Order of Christ in gloved left hand of the sitter, who is given as 62 years old. This state is signed "Felix da Costa pinxit Edelinck Eques Sculpsit." Ernesto Soares, *História da gravura em Portugal*, I (1940), 248–49, mentions a copy of the 1697 engraving as in the Biblioteca Nacional (now missing); there was also an *Einzeldruck* copy in Dresden (H. W. Singer, *Allgemeiner Bildniskatalog*, Leipzig, III, 1931, 62, No. 17767).

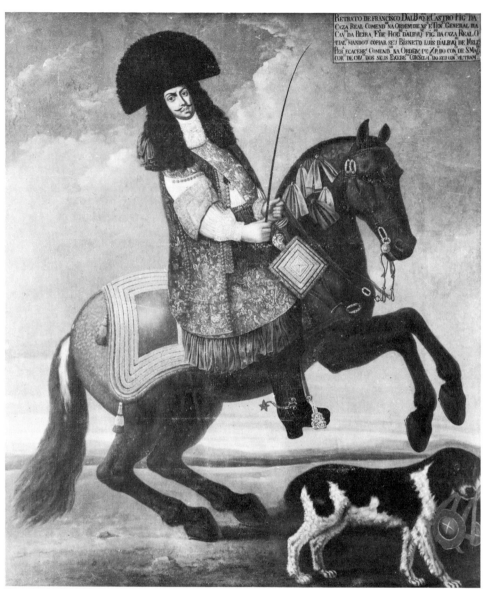

FIGURE 4

Attributed to Felix da Costa, *Equestrian Portrait of Francisco de Albuquerque e Castro,* Casa de Insua, Castendo, Portugal, modern replica of the original canvas. Courtesy of João de Albuquerque. (Photo Museu Nacional de Arte Antiga, Lisbon.)

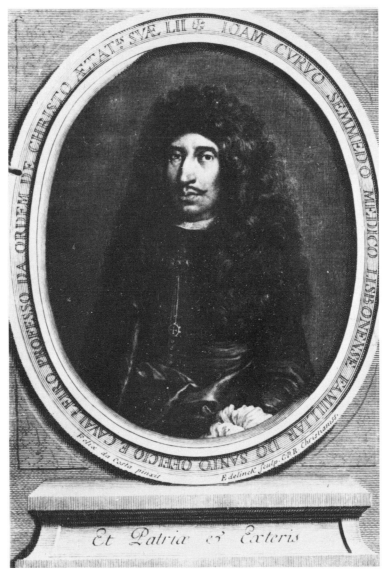

FIGURE 5

Felix da Costa, *Portrait of Dr. João Curvo-Semmêdo*, engraving by Gerard
Edelinck, 1697, as frontispiece to *Polyanthea medicinalis*.

codified these elements of French form, but we still can credit Felix da Costa[42] with the powerful features and the reserved expression of Dr. João Curvo-Semmêdo.

While writing the *Antiguidade*, Felix da Costa expressed several opinions about painting in his own time and country. These opinions reveal an acute awareness of the historical and social position of his fellow artists. In the first place, he knew how poorly painters in Portugal were rewarded, and he said so plainly (fo. 38r), remarking that they had no trouble in obeying the rule of abstinence which good painting requires, because of their small pay. But their situation was more grave than poor pay; indeed Portugal still failed to accord painting such honors as it commonly received elsewhere.[43] In Portugal painters lacked appreciative amateurs like those in other countries where painting was exalted (fo. 42r). In Portugal, therefore, painting languished and was held in disrepute (fo. 42v).

On another line of argument, Costa defended the ascendancy of painting, sculpture, and architecture under right practice, and he deplored the proliferation of ornament in the hands of unschooled artisans. He complains that talents were wasted in Portugal for lack of training (67v). He documents the case by pointing out how craftsmen of all kinds made clumsy errors because they were ignorant of drawing. He lamented the ascendancy of "northern" (i.e. medieval?) taste among Portuguese jewelers. He preferred to take his guideline from architects "who strive for the essential and abhor the unnecessary." He regarded academic drawing as the touchstone to good art in every craft, and he therefore advocated academic rule by painters for every guild, including even embroiderers, engravers, tile-painters, and gilders. He abhorred the exuberant ornament of gilded foliage fashionable in his day (fo. 69r) throughout Portugal,[44] and he was both reactionary and avant-garde in his preference for classic order, coming too late for the sober art of the Spanish court in Portugal before 1640, and too early for the neoclassic age. In short, Felix da Costa preferred academic rule to rustic slovening, and he favored strict tradition over ornamental drift.

42. Ayres de Carvalho, *João V*, suggested that the portraits in the *Theatro . . . Sousa*, by Manuel de Sousa Moreira, Paris, 1694, were engraved by Giffart after portraits painted by Felix da Costa and his brother, Bras d'Almeida, but there is no other evidence of Bras' participation as engraver than in the frontispiece ("Almeyda Incid. 1693 P. Giffart Fecit Sculptor Regius Parisiis"). The other signed portraits acknowledge only Giffart ("invenit et fecit"). See Inocencio Silva, *Diccionario bibliográfico*, VII (1862), 103 for a detailed description of the portraits.

43. Costa here borrowed Carducho's paragraphs, modifying the blame of Spain into blame of Portugal.

44. See Robert C. Smith, *A Talha*, Lisbon, Horizonte, 1963.

II

The Purpose of the Antiguidade

The creation of a Royal Academy in Portugal was Felix da Costa's principal aim and desire, and it was the raison d'être for the treatise he wrote.

In his time painters, like architects and sculptors, could join the religious society called the *Irmandade de S. Lucas,* founded in 1602. It met at the Anunciada church in Lisbon until 1755, in a chapel purchased for this purpose from the Dominican nuns.[45] Here members of the brotherhood could be buried, and here the furnishings and records were kept. The painters dominated the group, under a bylaw requiring that the *juiz* (annually elected presiding officer) be alternately an oil painter and a tempera painter. The functions of the brotherhood were nevertheless limited to those of a benevolent and protective religious association, concerned with matters of the cult, such as processions and masses, and with charitable aid and decent burial for its members.[46] It gave no qualifying examinations, held no exhibitions, and provided no instruction, serving only, in effect, as a sodality of laymen meeting regularly to support the cult in a monastic church.

The other possible membership for artists was the artisans' guild, which bore the stigma of a compulsory association of taxable mechanics. The painters in particular were at all times eager to be exempted, not only because of the enforced association with workmen, but also because of the taxes levied, and because of the dwelling restrictions (*arruamentos*) imposed upon the trades by their corporations.

In Lisbon the crafts were grouped under various banners (*Bandeiras*). In the fifteenth century, painters were examined, taxed, and allocated to certain streets under the *Bandeira de S. Jorge,* which included barbers, gunsmiths, locksmiths, gilders, cutters, and other metalworkers. The crafts elected repre-

45. After 1755 the church was partly rebuilt, on a new design by Caetano Tomás de Sousa (1742–1802), the architect of the Ajuda tower (*Guia de Portugal,* 1924, I, 256).

46. F. A. Garcez Teixeira, *A Irmandade de S. Lucas, corporação de artistas. Estudo do seu arquivo.* Lisbon, 1931, especially the *Compromisso* of 1609, 39–50. The papers are kept today in the library of the Academia das Belas Artes, where I examined them in 1962. For our purposes the most interesting volumes among twelve items are the ones entitled *Rezumo . . . 1602–1790* (sign. XX–8–15) and *Livro original de todas as memorias . . . desde 1637 até 1790 composto dos sete livros velhos e acrescentado de hum Index copiozo, ordenado por Cyrillo Volkmar Machado no anno de 1791 . . .* (XX–6–14, 454 fos.). Felix da Costa's signed receipts for dues paid appear in the *Livro dos assentos* (XX–8–17, fo. 3v; *index onomasticum,* fo. *i*).

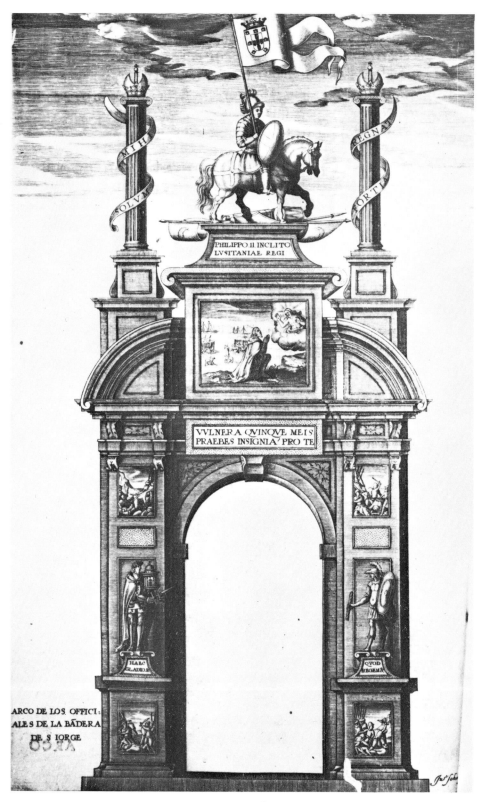

FIGURE 6

Ioan Schorquens, engraving of the arch erected by the craftsmen of the *Bandeira de S. Jorge*
in 1619 for the visit of Philip III of Spain to Lisbon (from J. B. Labanha, *Viagem de Felipe II*
[Madrid, 1622], after drawings by Domingos Vieira).

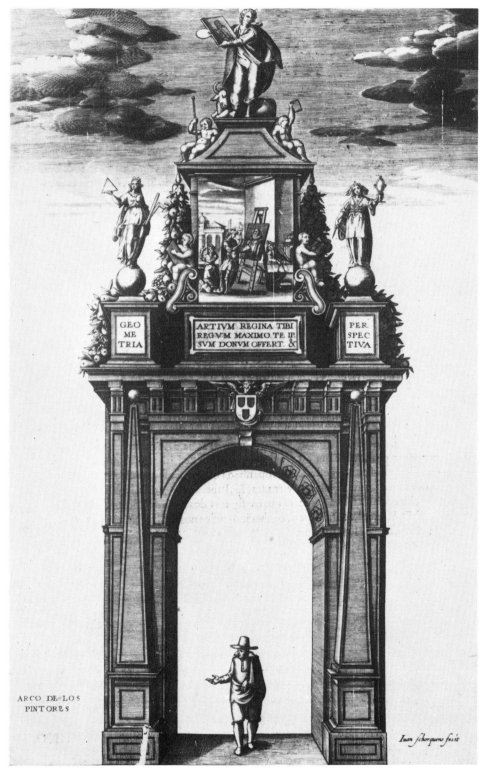

GEO ME TRIA

ARTIVM REGINA TIBI REGVM MAXIMO TE IP SVM DONVM OFFERT. &

PER SPEC TIVA

ARCO DE LOS PINTORES

Iuan schorquens fecit

FIGURE 7

Ioan Schorquens, engraving of the arch erected by the painters of Lisbon in 1619 for the
visit of Philip II of Spain to Lisbon (from J. B. Labanha, *Viagem de Felipe II* [Madrid,
1622], after drawings by Domingos Vieira).

sentatives to the *Casa dos Vinte e quatro,* which shared certain duties of municipal government with the *Senado da camara.*[47]

Costa furnishes a detailed history of the painters' relationship to the *Bandeira de S. Jorge,* drawing upon juridical sources and statutory decrees. First he cites sixteenth-century legal cases recognizing either that painting is "noble" or that it is not to be numbered among the mechanical crafts (fo. 87v). He therefore has reason to find the annexation of painters to the *Bandeira de S. Jorge* by King John III (*regn.* 1521–57) contrary to the usage of the time, citing exemptions granted at Evora and in Torres Novas, and he closes the question by mentioning the exemption granted to the painter Diogo Teixeira by King Sebastian[48] (*regn.* 1568–78), who thereby clearly revoked the restrictions laid upon painters by his predecessor, John III (fo. 89v). Finally, Costa mentions the *Acordão* granted by Pedro II in 1689, whereby painting and sculpture were declared noble, and their practitioners were exempted from the duties required of the mechanical arts (fo. 90).[49]

In general, however, Costa made a blacker case of the artists' low status than the evidence warrants. For example, in 1619, when Philip III of Spain (II of Portugal) visited Lisbon, the city was adorned with triumphal arches erected by such institutions as the Inquisition, by the colonies of foreigners, and by the guilds and companies. There was an arch built by the craftsmen of the *Bandeira de S. Jorge* (Fig. 6), but the painters were not among them, for they erected their own arch,[50] and the event (Fig. 7) is surely to be taken as a sign of their growing independence during the Spanish monarchy in Portugal. Yet a proper professional academy under royal protection was still far from realization when Costa wrote near the end of the century, and its absence may account in large part for the backward character of seventeenth-century Portuguese painting and decoration in relation to other European states such as Spain, France, Holland, and Italy.

47. See F.-P. Langhans, *A Casa dos Vinte e quatro de Lisboa,* Lisbon, 1948; *idem, As Corporações dos Oficios mecánicos,* Lisbon, 1943–46, II, 477.

48. Sousa Viterbo, *Noticia,* 1903, 142–43, quotes the full text of this document dated 1573 (Arquivo da Tôrre do Tombo). Immediately before, the *Livro dos regimentos dos officiaes mecanicos da . . . Lisboa* (1572), ed. V. Correia, Coimbra, 1926, p. 104, still listed the examinations for painters in oil, tempera, fresco, together with those of gilders and *estofadores,* under the mechanical arts.

49. Ayres de Carvalho, *João V,* II, 214, mentions this *Acordão* as an achievement of the Marqués de Fôntes who was among the directive forces on the artistic life of the later 17th century in Portugal.

50. It is figured opp. p. 37 in the elaborate commemorative volume issued at Madrid in 1622 under the authorship of J. B. Labanha as *Viagem de Felipe II,* with engravings by Ioan Schorquens after the drawings by Domingos Vieira.

The Content of the Antiguidade

The nobility of painting, the sacramental nature of vision, and the hard necessity of traditional training, are themes out of fashion today. They are the arguments of Costa's *Antiguidade*, and they were as strange to the ears of his contemporaries in Portugal, as they are to us now in the *n*th industrial revolution.

His purpose was clear. At first he hoped to secure the creation of a Royal Academy of painting in Portugal. These arguments occupy the main text to the end at fo. 114. Apparently this petition was unsuccessful, and he wrote a second petition, entitled *Rezume*, seeking the appointment of a painter-in-chief who would govern the affairs of painters in the absence of an academy. Hence the two briefs both are included under the same title. The first is better written than the second, and it embraced greater hopes.

Costa's work falls far short of finished literary composition. Its argument is coherent and sustained, but his materials are a patchwork, and his writing reads in places like an anthology or a chapbook.

He begins boldly (fos. 7–12r) with God as the first painter. He treats the idea with a wealth of imagery, lacking in the same thought as others who had said it before him. Invention, drawing, and coloring were divine resources at the Creation, and these resources of the Deity have been imitated by painters ever since the creation of man. This is Costa's fundamental argument for the antiquity and nobility of painting.

His theoretical structure comes from Ludovico Dolce and Federico Zuccaro, and it enriches the authority and power of his scriptural rhetoric, which he follows with a brief history of painting (fos. 12–15) from Tubalcain in the sixth generation of Adam until Raphael. He continues at once (fos. 15–17) with an analysis of the nature of nobility, based upon Romano Alberti but borrowed in the wording from Vicente Carducho.

Costa then turns (fos. 17–29) to problems arising from the worship of images, marshaling citations and authorities from Scripture, from church writers, and from legal opinions. He circumvents the Mosaic prohibition of images by observing that intellect and understanding measure the nobility of painting. It in turn requires a knowledge of all other arts, in order for painters to teach right doctrine.

In the next section (fos. 29–38v) he adverts to the meaning of the liberal arts. He draws upon the theory of painting, and he insists upon the moral nature of good art, by remarking that painting thrives on abstinence, although the annals of painting abound in rich rewards and honors (38v–44v).

Costa then describes the complete painter and his schooling (fos. 44v–

48r), as well as the perfect architect, noting how painting, sculpture, and architecture "are part of one body."

His remarks on design and painting (48v–53) are from Carducho, who borrowed them from Zuccaro with no more acknowledgment than Costa's. The section on painting (52r–53v), however, paraphrases and condenses Carducho. An infusion of Costa's own ideas penetrates the dense logical substance of Carducho's prose as he attempts to clarify the positions handed on from Zuccaro.

After a brief digression (fos. 56v–57), on books the painter should read, Costa begins the long section (fos. 57–65v) on the kings and noblemen who painted, from Alexander the Great to Louis XIV. Here Costa took the opportunity to write of his experiences at the Stuart Court in England in 1662–64. Then he recounted the history of the founding of the French Academy in Paris and Rome, contrasting this splendid institution with the neglect and poverty of painters in Portugal (65r–67v).

In the next section (67v–71v) Costa enlarges upon the necessity to the nation of firm principles of right academic training, which are indispensable to even such humble craftsmen as the tinker and the seamstress. He despised what we would call folk art. In order to convey what he means by right principles, all is gathered under the head of drawing, without which he believes it "impossible to preserve the commonwealth." Hence the foundation of an Academy is an urgent requirement of the nation. Costa extends the argument further by copying Carducho on the Florentine Academy (fos. 71v–73v).

Having prepared this broad base during more than half the *Antiguidade*, Costa is at last ready to broach the main argument. It concerns the status and taxability of artists in Portugal (fos. 74v–90v). He displays here the erudition of a lawyer. His scholarship defies our best efforts to identify all his compendia and manuals. Some of his cases were copied out from Carducho and Gutiérrez, but most of the brief seems to rest upon original texts and documents.

Status and taxability were inversely proportional when a nobleman was concerned. The more noble he was, the less he could be taxed. It is Costa's aim to prove the professional nobility and the corresponding exemptions of painters. His documents on the history of this *noblesse de brosse* begin with the Theodosian Code and go up to the time of his writing, when he reviews the history of the *Bandeira de San Jorge*. This guild association continued only under duress, and it was so much hated by painters, upon whom it laid taxes, among other indignities, that in every generation their best efforts were devoted to escaping its charges (87v–90v).

Sometimes the abruptness of Costa's transitions is owing to his patchwork

methods of composition. There is much evidence that the Yale manuscript was hastily composed, without careful revision, even though neatly written for presentation. A sudden break appears on 90v. The preceding section on taxes ends abruptly, and a new section opens on honors paid to artists, from Parrhasius to Le Brun, by kings and states. Costa's brief biographical notices of the Portuguese painters appear (fos. 104v–110r) in this section. Like the preceding biographical remarks, they do not pretend to be "characters" in the seventeenth-century sense, but only lists of honors received by painters in Portugal. Fortunately Costa adds his own observations on the styles of some of these painters, and he mentions some of their works.

The last pages of this section (fos. 110v–114r) deal with miraculous pictures painted by Christ, by angels, and by saints. The main text ends upon an exhortation to respect painters more at the Portuguese court. Costa then wrote Finis and invoked Jesus and Mary, before beginning the part he calls the *Rezume* or epitome.

The *Rezume* was appended to do more than merely give hurried readers a quick way of encompassing the message, and he drew it from different sources. Nearly all portions to fo. 128 were copied from Gaspar Gutiérrez, who brings fresh distinctions to bear upon the liberal arts, especially in regard to their pedagogical or "puerile" use. Costa inserted a page or two of scriptural quotations (fos. 118, 123) to improve the orthodoxy of Gutiérrez's opinions; otherwise he leafed through Gutiérrez, taking pages here and there in sequence, and piecing them together as a summary, less of his own thought than of Gutiérrez's.

Hence Costa's part of the *Rezume* begins only at fo. 127v, where he discusses the hierarchy of painters. The first rank of "practical, regular, and scientific painters" are those who know geometry and perspective, symmetry, anatomy, physiognomy, history, physics, and music. The second rank are copyists of other men's paintings, and the third rank are painters of statues (*estofadores*). Below these are gilders (*douradores*). The closing pages draw a parallel between painting and sculpture which leaves their rank equal. Costa ends by proposing the appointment of a painter-in-chief to the nation, if an Academy cannot be created.

The language of these closing pages is more hurried and less polished than in the main portion of the *Antiguidade*. It bears every sign of being a separate composition which was appended for strategic purposes. It lacks organic connection to the main argument, although its points are different and interesting.

Costa perhaps had been urged to present the *Antiguidade* as his own bid for the post of painter-in-chief, after learning that an Academy like the French or Florentine academies was impossible of realization. At least we may so

interpret his new insistence upon the pedagogic aspect of the liberal arts, and his ranking of the various classes of painters, as if he meant to propose a program of action for the improvement of Portuguese art by personal measures, if institutional ones were not to be granted.

Bricolage *as a Literary Method*

Costa's *Antiguidade* resembles a mosaic of borrowed pieces. Its technique is like *opus sectile* consisting of big figured pieces, and unlike *opus tesserata*, where the small square pieces differ by color and position only.

He never scrupled about transcribing matters of fact unacknowledged, when these matters were incontestably factual. Wherever necessary or possible, our footnotes explain Costa's own remarks as well as the texts he so generously validated.

The variety of Costa's sources is impressive throughout, but in the seventeenth century, these appearances of great erudition were easily simulated by references appropriated from the excellent scholarship of preceding generations. Although Costa cited ancient authors as often as possible, he referred to modern writers infrequently, even when borrowing whole sections from books by Carducho or Gutiérrez de los Rios.[51]

The fine line between routine scholarship and plagiarism is difficult to draw at all times. By our standards, Costa was never very far from it. Yet the men of the seventeenth and eighteenth centuries were unlikely to think of his procedure as plagiarism, which has become recognized only with the emergence of legal questions concerning intellectual property. When plagiarism became an actionable complaint, nothing remained to describe the fundamental operations of which plagiarism is only the most trivial aspect.

The mythopoetic process described as *bricolage* by Claude Lévi-Strauss in *La Pensée sauvage* (1962, 26–47) presents a new point of view on Costa's method. The *bricoleur* utilizes ready-made objects and fragments to make compositions of his own. Lévi-Strauss compares *bricolage* to the work of mythmakers, junk sculptors, "pop" artists, and makers of *collages*, of whom all are concerned with decomposing and recomposing extant assemblages into new structural arrangements, rather than with working directly from raw materials like earlier artists.

51. Most of his references are marginal notes, and it is possible that our copy lacks the complete apparatus of reference that Costa intended. W. L. Bullock, "The Precepts of Plagiarism in the Cinquecento," *Modern Philology*, XXV (1928), 293, reviews the history of mimesis since Aristotle, and he notes that the principal Italian theorists of the 16th century followed Cicero and Quintilian in urging imitation (*hodie* plagiarism) upon writers. Compare Creighton E. Gilbert, "Antique Frameworks for Renaissance Art Theory: Alberti and Pino," *Marsyas*, III (1946), 87–106.

Costa's favorite authors were of course *bricoleurs* themselves. Thus the distinction between internal and external design (33r) appears to come from Carducho, who took it, without acknowledgment, however, from Zuccaro. And Zuccaro's formulation owes much to Vasari's tentative phrasing in 1568 (*Vite*, p. 43). Later on, in the long section on "speculative design," Costa speaks through a massive borrowing from Carducho, who in turn borrowed the terms (without acknowledgment) from Zuccaro.

The process of *bricolage* closely resembles the normal borrowing of figural poses by painters, sometimes from the general stock, sometimes from an admired colleague past or present.

In general, the more unfamiliar or rare the source, the more likely is Costa to have known it through an easily accessible intermediary. From the Vulgate he rarely if ever needed to copy anyone else. But three out of four of his references to Eusebius came to him via Carducho. He needs no link to Cicero, but all his acknowledged citations from Cardinal Paleotto are embedded in his borrowings from Carducho.

Another rule seems to be that the less familiar the material of the argument was to Costa, the more likely he was to rely upon compilations made by others. His massive borrowings from Carducho and Gutiérrez generally are passages compiling or condensing a variety of obscure and diffuse sources, which Costa improved and expanded wherever possible, as on 15r or 31v.

In most cases, he tried to improve his predecessor's quotations and references by emending translations, and by improving commentaries. His plagiarism, if indeed it is that, rather than a casual manner of reference, can never be called passive or meretricious. It is always principled.

Costa openly acknowledged Pliny more often than any other ancient source, basing twenty-eight passages of the *Antiguidade* upon quotations, correct and incorrect, from the *Historia Naturalis*. The Bible is quoted only fourteen times, Aristotle twelve.

Several small points suggest that Costa faithfully followed Gerónimo de Huerta's Spanish translation of Pliny (*Historia Natural de Cayo Plinio Segundo*, Madrid, 1624–29, 2 vols.). Costa misspelled the name of the painter Timanthes (14r) as Thimantes, following Huerta's error (II, 641). In another passage, Costa misread Pliny as saying that Zeuxis gave three paintings to the Agrigentines (22r), whereas Huerta's reading (II, 640), which is not incorrect, mentions only two paintings ("dio a los Agrigentinos a Alcmena y a Archelao a Pana") but in such a way as to make a misreading of Pliny's meaning easily possible (*sicuti Alcmenam Agrigentinis, Pana Archelao*, i.e. he gave an Alcmena to the Agrigentines, and a Pan to King Archelaus). Finally, Costa wrongly gives Pliny the story of Zeuxis' death

while looking at his own painting of an old woman. It occurs in Gerónimo de Huerta's marginal notes to Book 35 (II, 1629, p. 640), but it is not Pliny's story.

The main point of the *Antiguidade* was to stimulate official action in support of painting. Costa tried to find ancient examples of state approval, but his search was not rewarded. He forced Pliny into line with his argument by repeatedly quoting him[52] on an "edict by the emperor Alexander the Great, published in Greece." This alleged edict put painting in the highest place among the liberal arts, and it ordered that painting be learned only by nobles and people of high birth. Costa borrowed this interpretation from Gaspar Gutiérrez de los Rios, whose *Noticia General* he plagiarized without acknowledgment in fos. 116v and 124v. No such passage occurs in Pliny, unless it is his statement about Pamphilius (Apelles' teacher), who first made drawing at Sicyon a regular part of liberal Greek education (Bk. 35, Chap. 16, Art. 15).

Costa also used several phrases from Pliny as points of departure for free variations on the theme of the nobility inherent in the actions of artists. Two such phrases appear in the letter of preface addressed to his patron.

If it is taken in context, the first phrase really relates to the decay of painting in Pliny's time. Pliny's words are emphatic: *arte quondam nobili*. But Costa passed lightly over this sense, preferring to stress the patronage of kings and peoples. He added nobles for good measure. He also disregarded the pessimistic sense of Pliny's remarks, that painting had become a dying art since being displaced by works in marble and gold. Later on (fo. 125r), Costa again cites Pliny on the ennobling effect of painting. "Indeed, noblemen were ennobled even further by the practice of this art." Pliny, however, made no mention of noblemen, referring only to those whom art deigned to record for posterity (*alios nobilitante, quos esset dignata posteris tradere*). In Book 34, to be sure, when speaking of Cresilas' sculptured portrait of Pericles (Art. 74), Pliny exclaims, *mirumque in hac arte est, quod nobiles viros nobiliores fecit*, but he refers to the effects of art, and not, as Costa represents, to the nobility inherent in the act of portraying a fellow man.

The second phrase concerns the commercial value of works of art. Pliny wrote of Apelles' painting of Alexander in the temple of Diana at Ephesus, that the painter was paid uncounted gold coins covering the picture's surface (*manipretium ejus tabulae in nummo aureo mensura accepit non numero*). Costa's first translation (2v) is outrageous, in giving Apelles feelings that not even Pliny intended ("He measured his satisfaction by the value of his paintings, not by their number."). Later on (fo. 38) Costa's translation is im-

52. (Fos. 31v, 58r, 116v, 124v.)

proved to "pecks brimming with gold coins" which "measured the gold with-out counting it."

Costa's own interpretation, that art ennobles its practitioners, whose work is valuable without relation to price, gave him the needed impetus for extract-ing both possible and impossible sense from Pliny. Certainly neither of these views was shared by the Roman author, who held that art dignified its subjects by simply being of great price.

In the middle portions of his treatise Costa relied much upon Giorgio Vasari's *Vite*, when enumerating the royal favors received by Italian artists. This practice was already an old tradition. As Anthony Blunt has pointed out ("The Social Position of the Artist," *Artistic Theory in Italy*, Oxford, 1940, p. 49): "fifteenth-century writers already had collected every recorded in-stance of favor shown to painters by kings, princes, or popes."

Costa makes little use of Vasari's theory. He quotes him on drawing (fo. 33v) to the effect that *disegno* is not the foundation of art, but only the ex-pression of its conception. Costa refers obliquely (on fo. 48r) to Vasari's opening lines of the *Proemio di tutta l'opera* (see note 59), but he takes no further notice of Vasari's principles and theories. All other citations refer to honors and favors bestowed upon artists by states and princes. Costa is con-sistently inaccurate, rarely quoting correctly, and usually embroidering Vasari's report with further details enhancing the favors received by artists, sometimes from other sources, but usually from his own memory and imagination or from the contamination of other borrowings juxtaposed with Vasari's sen-tences.

Costa borrowed most heavily from four men: Vicente Carducho, Gaspar Gutiérrez de los Rios, Romano Alberti, and Federico Zuccaro. From Car-ducho he was able to take many compact portions of text. Indeed the lines he translated verbatim from the Spaniard total about forty-five pages of his manuscript. From Gaspar Gutiérrez he took the division of the liberal arts into puerile and absolute forms, basing the first part of his *Rezume* almost entirely upon the *Noticia General*. For the structure of the argument, how-ever, he was much more indebted to Romano Alberti's *Trattato della nobilta della pittura*, where he found his framework for painting as a liberal art related to poetry, oratory, and philosophical speculation.[53] For biographical summaries, he relied mainly upon Pliny and Vasari, usually enriching their accounts with details from other sources capable of reinforcing his general position.

53. Contrast Hieronymo Román, *Repúblicas del Mundo*, Medina del campo, 1575, part II, Bk. VII, Chap. VI, 222, where painting was regarded as halfway between liberal and mechanical arts, together with sculpture, silverwork, embroidery, and printing.

For the main elements of his argument, Costa depended upon sixteenth-century notions gathered from Federico Zuccaro and Ludovico Dolce. Like Pacheco, whose *Arte de la Pintura* he did not know, Costa followed Dolce's *Dialogo* (1557) in regard to the division of painting into invention, drawing, and color. His thoughts about *disegno interno* come from Zuccaro. Costa's use of the term *debuxo*, however, would have aroused Zuccaro's anger, as when G. B. Armenini (*De' veri precetti della pittura*, 1587) confused painting with *disegno*. Yet none of Zuccaro's followers could make sense of his complicated idea that painting was both daughter and mother to drawing, but without being equivalent to *disegno*.

The conception of a threefold nobility of painting—political, natural, and theological—comes from another sixteenth-century theorist, Romano Alberti, who was secretary to the Accademia di S. Luca in Rome from 1593 to 1599, and therefore doubly valuable to Costa, both as a defender of the painter's status and as a representative of academic principles.

Gaspar Gutiérrez de los Rios was the son of a well-known tapestry weaver, Pedro Gutiérrez of Salamanca, who served Philip II as *tapicero* and died in 1602. His son studied at Salamanca[54] and he wrote the *Noticia General*, according to F. J. Sánchez Cantón,[55] in order to vindicate his father's profession as pertaining to the noble art of painting.

In this respect, his position[56] resembles Costa's, being governed by the wish to improve the standing of the profession to the benefit of his own family. Costa apparently learned of the *Noticia General* late in the process of composing the *Antiguidade*. Most of his borrowings from it appear in the epilogue, called the *Rezume* (fo. 115r).

Gutiérrez supplied an idea new to Costa in the distinction between the pedagogic and the absolute arts (fo. 119v). It captured Costa's imagination,

54. "Humaniorum litterarum atque utriusque juris professor," according to Nicolás Antonio, *Bibliotheca hispano nova*, I, Art. 26.

55. *Fuentes literarias para la historia del arte español*, Madrid, 1923, I, 307–18.

56. *Prologo y Argumento:* Divido a la noticia de las artes en quatro libros. En el primero trato del origen y principio de todas ellas en comun, segun nuestra religion Christiana, dexando a una parte las fabulas de Gẽtiles. Declaro como se entiende esta palabra Arte, que cosa es, y que es ciencia, y que lo que llamamos oficio, y la diferencia que ay de lo uno a lo otro. Trato de sus definiciones y diuisiones largamente. En el libro segundo declaro por que se dixeron Artes liberales, por que Mecanicas y seruiles, y en q̃ manera se conocen, deshaziendo un labirinto de opiniones. Declaro como se conocen conforme a la verdad, como conforme a la costumbre, como se entiende q̃ no ay mas de siete Artes liberales, como se toma esta palabra Arte liberal cõforme a derecho. En el libro tercero trato en particular y de proposito de las Artes del dibuxo, provando ser liberales, y estiendome en el largamente por ser menester, y no quedar corto con mis amigos. En el quarto trato de la Agricultura. . . ."

and he arranged paragraphs from the Spaniard to compose the first half of the *Rezume*, which is more a condensation of the Spanish argument than it is a summary of Costa's own thoughts. Costa added some quotations from Scripture which were lacking in the Spanish text, perhaps in order to improve the orthodoxy of his borrowed position (fos. 118r, v).

Vicente Carducho (b. Florence 1578—d. Madrid 1638) came to Spain with his brother Bartolomeo (b. Florence 1560—d. Madrid 1608) in the company of Federico Zuccaro, becoming court painter in 1606, and collaborating with Eugenio Caxés in painting the Sagrario of the Cathedral at Toledo. Before 1632 he was in Lisbon, painting the retables (6 side altars and the altar-môr) for S. Domingos-de-Bemfica, commissioned by Fr. João de Vasconcelos. His *Diálogos de la Pintura* appeared at Madrid in 1633.[57] His book was so useful a quarry to Felix da Costa, that it seems appropriate here to give a digest of the *Diálogos*, indicating Costa's debt to each of its sections.

The *first dialogue* acquaints the reader with the principal artists and works of art by the device of having the pupil relate his journeys to the cities, collections, academies, and courts of Europe. The pupil has seen and learned much, yet he still needs instruction. Much of Costa's account of Italian masters comes from here.

The *second dialogue* relates the history of painting. In seven pages the master summarizes antiquity. There is no suggestion that God was the first painter. Costa assembled most of the history of ancient art from Ninus of Assyria to Cimabue, from Carducho fos. 26v–29v.

The *third dialogue* treats of the definition, essence, and differences of painting. Costa disregarded Carducho's observations and sources on the definition and essence, but he used the distinctions. He ignored Carducho's observations on color and perspective.

The *fourth dialogue* is about theory and practice, imitation, and the relations of painting to poetry. It repeats and expands some of the distinctions in the third dialogue. Costa throughout this range of ideas remains free of direct dependence upon Carducho, even avoiding any extended discussion of the parallels of painting and poetry.

The *fifth* is of judging pictures, and about perspective, drawing, color, and the greatness of ancient artists. Costa has little to say on color, but he appropriated Carducho for eight pages on drawing.

The *sixth* distinguishes kinds of painting, and it compares the claims of

57. A manuscript copy in Spanish, dated 1673, is kept in the Arquivo da Tôrre do Tombo in Lisbon (Livraria, Ms. no. 1086). In 1673 it was the property of another painter, Antonio de Sousa, but there is no evidence that it was used by Costa, whose references to Carducho have the paging of the Madrid edition of 1633.

sculptors and painters. Costa reduced this last topic to a table at the very end
of his treatise.

The *seventh* distinguishes among ways of painting sacred histories and
events with due decency. The opening pages celebrate the works of the author
and of his circle at the Spanish court. Costa here used only some stories about
miraculously executed paintings.

The *eighth* treats of practical matters of technique, terms, physiognomy,
symmetry (i.e. typical proportions), and painting at the Spanish court. The
cuisine of painting held little interest for Costa and he says little about it. He
uses Carducho's material on status in preference to his technical observations.

From the *Memorial Informatorio*, reprinted from the edition of 1629 to
appear as an appendix to the *Diálogos*, Costa used many pages that gave him
access to obscure authorities for which the books were certainly lacking in
Lisbon then as they are today. Though lifting many pages from Carducho,
Costa had a design very different from the Spaniard's.

Carducho's book is a dialogue between teacher and pupil, designed to in-
struct novices, and Costa's is addressed to a powerful officer of the three-man
council of state. Carducho was not interested in academies or in the honors
accorded painters, topics which were uppermost in Costa's mind throughout
the *Antiguidade*. Lacking also from Carducho's argument is Costa's remark-
able conception of God as painter of the world in its creation, a metaphor
which the Portuguese extended far beyond the incidental appearance of the
idea in the writings of his Spanish contemporaries (see note 9 to the trans-
lation).

Two predecessors whose works Costa did not know, are Francisco de
Hollanda and Francisco Pacheco. Hollanda's work remained unpublished
until 1918, but he was of Portuguese birth and rearing.

In 1548 Francisco de Hollanda devoted the first chapter of *Da Pintura
antiga* (ed. J. de Vasconcellos, 2d ed., Oporto, 1930, 64–65) to the theme
of God as a painter. Costa likewise develops the idea throughout fos. 7–12.
Like Costa's, Hollanda's written work sought to improve his country's treat-
ment of artists, and like Costa's, his writings were not published in his life-
time. The difference, however, between their treatments of the theme is so
marked that Costa's knowledge of Hollanda's work seems unlikely. Hollanda
argued that the whole of the Creation as related in Genesis was the work of
a perfect painter, while Costa centered his attention solely upon the creation
of man in God's image. Indeed, Costa never mentions Hollanda, nor does his
argument ever show reliance upon his predecessor.

Two entirely different traditions of art theory are represented by Costa and
Hollanda. The latter regarded the parts of painting as invention, proportion,

and decorum, while Costa saw them more consistently as invention, design, and color, in the sense of Leonardo's definition: "composizione di luce e di tenebre, insieme mista cole diverse qualità di tutti i colori semplice e composti." Hollanda cites the Old Testament, Philo, and Josephus for pre-Hellenic examples of painting. Hollanda wished mainly to instruct painters in Portugal. Costa wanted to improve their status.

The differences between them are those of pedagogical and prudential treatises, and it was perhaps for this reason that Costa passed over Hollanda, as he also ignored Philippe Nunes, whose Portuguese treatise published in 1615 was more pedagogical than it was apologetic for the painter's status.

Costa was either unaware of Francisco Pacheco's *Arte de la pintura*, Seville, 1649, or hesitant to use so well-known a compilation. Pacheco mentions many honors awarded by the Portuguese kings to artists, naming Cristoval Lopez and Cristoval de Utrecht, and Alonso Sánchez Coello. But none of these is mentioned by Costa, whose parallel figures are Italian and French, rather than Spanish, perhaps owing to that centuries-old repulsion between the Spanish and Portuguese traditions in language and literature, as well as manners and art.

Two passages from Pliny were never translated quite faithfully by him: *Mirumque in hac arte est, quod nobiles Viros nobiliores fecit* (Bk. 34, Chap. XIX, Art. 74), and *alios nobilitante, quos esset dignata posteris tradere* (Bk. 35, Chap. I, Art. 2). They give the recurring theme around which Costa arranged both his own remarks and the paragraphs he quoted from other useful sources. He was concerned with the different ways in which painting ennobled its practitioners and its sitters. Both benefited because of the central position of painting not only as an activity but also as a record.

To buttress the argument, Costa borrowed historical and theoretical passages from Vicente Carducho, and he documented the taxable status of painters from Gaspar Gutiérrez and from the authors of the *Memorial Informatorio*. From Carducho he took many elements of the history of ancient and medieval art (fos. 13v; 25–27), knowing surely that he could not write it better than the Spaniard with the resources available in Portugal. He also appropriated Carducho's remarks on the kinds of nobility evident in painting —remarks which the Spaniard, who was also a *bricoleur*, had taken from Romano Alberti (fos. 15–16). Carducho provided him with digests from Lomazzo and Zuccaro (fos. 32–33; 48v–52r) and even with anecdotes in Pliny (fo. 37v) whose *Historia Naturalis* was nevertheless available to him both in Latin and Spanish in Gerónimo de Huerta's translation. A long passage from Vitruvius (fo. 47r) comes out of Carducho.

Costa's dependence upon Carducho's *Diálogos* diminishes after fo. 73v.

Thereafter he depends more upon the authors of the *Memorial Informatorio* and upon Gaspar Gutiérrez for his arguments concerning the taxability of painters, having exhausted Carducho's usefulness on historical and theoretical points. He reverts to Carducho only for the account of Michelangelo's funeral (fos. 91v–93r) and again for some medieval episodes and an anecdote about St. Theresa (fos. 110v–112r).

The closing section of the treatise, the *Rezume*, to about fo. 127r, depends intermittently upon Gaspar Gutiérrez for new theoretical distinctions in support of the nontaxability of painters and for legal opinions in antiquity. After fo. 128r, Costa dropped all his old friends. If he found new ones from whom to quarry the blocks of his argument, I have been unable to identify them.

Thus the pattern is clear: the first seventy-five folios include theoretical and historical arguments, drawn mainly from Carducho, concerning the nobility of painting. Thereafter he documents the taxability of painters, principally aided by the *Memorial Informatorio*. Finally, in the *Rezume*, he reverts to the theory of the liberal (i.e. nontaxable) arts with arguments drawn from Gaspar Gutiérrez.

Costa clearly used these sources for purposes entirely his own. In effect he says with Pliny's help that painting ennobles. Therefore it is a noble occupation. Being noble, its practitioners are not taxable as are craftsmen. Finally, these arguments justify the foundation in Portugal of an Academy to nourish right practice and to protect artists. As we have seen, he modified his demand in the *Rezume*.

He died 124 years before the foundation of the *Academia das Belas Artes* in Lisbon. The records of the *Irmandade de S. Lucas* preserved there contain his name, but he still has no other memorial in Lisbon.

COSTA'S LITERARY INDEBTEDNESS

Costa	Carducho, Diálogos	Memorial Informatorio	Gaspar Gutiérrez
13r–v	f.27 II		
14r	28 II		
14v	30v. II		
15r–17	33 II		
22r	35		
25r	VII		
25v		224v	
26v		225	
29v		221–222	
33v		227v, 228	
35r		225–225v	
35v–36v		225v–226	
37v		197	
40v		201	
42r	158v VIII		
42v–44r	147 VIII		
46v			31–32
47v	71–71v V		
48v	74–76 V		
48v–52r	39–40 III		
51r	48 IV		
52r	52–52v		
53r–v	39v–40 III		
58v	34v II		
61r		219v	
63r	22		
63v	160 VIII	221	
71v		190	
71v–73v	10v–12 I		
73v–74r	13 I		
	31r II		
76r		192	
76v–79r			204–10
91r	10 I		
91v		228v	
91v–93r	14–15 I		
93r		228v	
96v		165v	
96v	17 I		
97r	7 I		
97v		229	
98r		165v	
98v		183	
104v			224

Costa	Carducho, Diálogos	Memorial Informatorio	Gaspar Gutiérrez
109v	32v II		
110v	124v–125 VII		
110v	125–26 VII		
112r		198	
115r			9–10
116r–v			39–40
116v			42
117r			45
118r			56
118v–119v			97–98
119v–120v			108
121r–121v			105–07
122r			148–49
122v			150
123r			114–15
123v–124r			138–39
124v			142–43
125r			154–55
126v			175–76
128r			186

Document I. Baptismal certificate of Felix da Costa, 5 August 1639.

Arquivo da Tôrre do Tombo, Registo de Parroquias, Sacramento, B 1, fo. 10.

+ Agosto 1639 Aos cinco dias do mes de Agosto do prezente anno de seiscentos, trinta,
e nove Baptizei eu o Pe Estevão de Monterroyo, q sirvo de Cura nesta Igra Parrochial
da Sma Trindade a felix fo legito de Luis da Costa Pintor, e de sua mulher frca Jorze
M[ora]dor na rua de C. Joã Couto nascido a vinte e Nove de Julho do dito anno as duas
horas, e meya ante manhã segdo declarou seu paj, foi Padrinho Andre dos Stos cazado
mor a S. Joseph em a rua drta madrinha Ma de Almda cazada com Joã Soares meirinho
da Corte e mor na mesma rua do baptizado o q fiz por verdade, diz o emmendado vinte,
e nove dia ut &

<div align="center">Estevão de Monterroyo</div>

August 1639. On the fifth day of August in the present year of 1639, I, Father Estevão
de Monterroyo, serving as curate in the parish church of the Holy Trinity, baptized
Felix, legitimate son of Luis da Costa, painter, and of his wife Francisca Jorge, residing
in Rua de C. Joã[o] Cout[inh]o, born on July 29 at half past two in the morning of
the said day as declared by his father. The godfather was Andre dos S[an]tos, married,
and residing by S. Joseph's on the Rua d[i]r[ei]ta, married to Joã[o] Soares, the court
bailiff, residing in the same street as the baptized [child, his godson]. Done in truth,
declared, and emended on the twenty-ninth etc.,

<div align="center">Estevão de Monterroyo</div>

Document II. Baptismal certificate of Bras d'Almeida.

Arquivo da Tôrre do Tombo, Registo de Parroquias, Sacramento, B 1, fo. 89v.

Bras. Aos diez dias do mes de fevreiro de mil e seiscentos, quarenta, e nove annos eu
o pe Antonio digo o pe Agostinho de Torres, baptizou a Bras filho de Luis da Costa
pintor, e de sua molher francisca Jorge, nasceo aos tres do dito mes, padrinho João
Vieira, em nome de D. Maria de Alencastre fa da duquesa de Aveiro, e per verdade fiz
e assinej

<div align="center">. /. Antonio Ferra Barroso</div>

On the tenth day of February in 1649, I, Father Antonio, that is, Father Agostinho de
Torres, baptized Bras, the son of Luis da Costa, painter, and of his wife Francisca Jorge,
born on the third day of the said month. The godfather was João Vieira, representing
Maria de Alencastre, daughter of the Duchess of Aveiro. Signed,

<div align="center">. /. Antonio Ferr[eir]a Barroso</div>

Document III. Charges by the Inquisition against Pedro Serrão (20 June
1676). His reply. Testimony by Felix da Costa and Bras d'Almeida
(24 March 1677) and by Bartolomeu do Quental (26 March 1677).

Arquivo da Tôrre do Tombo, Inquisição, Proceso 9797.

Estancia de 20 de Iunho de 1676

Contrariando o Reuerendo Pedro Serráo o
l[ibell] o da just[ic]a A[utor] Di na
melhor forma de direitó

e se cumprir

P[rovará]. Que o Reo sempre uiueo, e creo na verdadeira leij de Christo, e sempre mui
obseruante della, e do que ensina a santa Igreja Catolica de Roma, e como uerdadeiro
catolico fazia todos os actos, e exerciços de christáo baptizado, ouuindo missa todos os
dias assy da obrigaçáo da Igreja, como todos os mais dias do anno, comfessando sse
todos as somanas as quintas feiras e aos Domingos na congregaçáo do padre Bertolameu
do Quintal adonde assistia o mais do tempo, náo faltando a oraçáo disciplinas, e com-
ferencias que se fazem na dicta Congregaçáo e aos 4ᵒˢ Domingos hia a S. Roge a Co-
numham geral, e as mais partes donde hauia jubileos náo faltaua, e os trazia muitó em
cuidado. E outrosij.

P[rovará]. Que elle R[eo] com outros comdiscipulos da dita congregaçáo do Padre
Bartolomeu do Quintal, hiáo todos as 5ᵃˢ feiras a tarde as hospital dos entreuados de
nossa Senhora do Emparo a fazer lhe as camas, bar rer o hospital, e repartir tanbem
alguas esmolas, e rezar as ladainhas de Nossa Senhora com os dictos entreuados; e per-
guntar lhe a doutrina Christam e muitas uezes hiáo ao Hospital Real a repartir dosses
aos que estauáo nas emfermarias; e a ensinar lhe o acto de contrissáo; e aos que sabiáo
ler lhe deixauáo o dictó acto de contricáo por escrito; E outras uezes leuauáo de gentar
aos prezos do tronco, e lho repartiáo, e para estas caridades pediáo esmola todos os
sabados por alguas pessoas; e tudo o que he contrario a uerdadeira ley de christo e que
lhe imputáo pellas culpas do libello, nega por ser falto, e contra a uerdade, e nunca se
afastou da leij de Christo.

P[rovará]. Que elle Reu nunca se ue fora da caza de seu paij desde que se acorda; e so-
mente por uezes se ue em caza de luis da Costa Pintor, e de Ieronimo Gomes Violeiro
homens Christáos Velhos; e se lembra que algúas hiam a charneca a quinta do padre
manuel Caldeira, e la seaua, e dormia; e fora destas casas nunca se ue; e para elle Reu
he couza noua os jeiuns que lhe imputáo e de que fala o libello, nem ouuio falar nisto
senáo que dito lho praticaráo na mensa deste Sancto Tribunal, e os jeiuns que elle
Reu obserua sáo todos os da igreja, e todos as 6ᵃˢ feiras, e sabados de cada somana
por sua deuaçáo; E que no comer peixe de pelle, carne de porco lebre, e coelho o comeo,
e tantas uezes o tinha, ou lho dauáo o comia; com que nunca de tal seremonia uzou;
e he falto o que se lhe imputa

P[rovará] R[equerimen]to e comprimento de direito, e prouado o que baste seja o
Reu absoluto do l[ibell]o da iust[iç]a oi mel. vismöᵃ. Testemunhas que da
em proua

Ao 1º Arttº.
testemunha O padre Bartolameu do Quintal
 " O padre Ioáo Lobo da mesma Congregaçáo

" O padre Domingos Martinz Viana da Rua dos escudeiros
" Antonio Bottelho Orives do Ouro
" Domingos latoeiro na Caldeiraria
" Francisco de Coimbra imaginr⁰ na Rua dos Galegos

Ao 2º arttigo
testemunha O dito padre Bartolomeu do Quintal
" O dito padre Ioáo Lobo.
" Manuel de Oliueira liureiro ao Colegio.
" Luiz Felix mosso da Capella
" Antonio de Morais filho de Christouáo da Silua Machıdo
 escriuáo do Ciuel da Corte
testemunha Maria Roiz na Rua da Condessa

Ao 3º Arttº
testemunha Ieronimo Gomes violeiro na rua dos escudeiros
" Felix da Costa, e Bras de Almeida seu irmáo pintores defronte
 das casas de D. Luis Couttinho que podem jurar em
 todos os arttigos iuraráo o 1º e 2º artigos.
" Francisco Nunes latoeiro aos Caldeireiros
" Manuel Carualho latoeiro dahi mesmo
" Pedro da Rocha espadeiro na rua dos Douradores
 Joáo Lopes Tinoco Pedro Serráo

 Defeza do Reo, a que foi nomeado testemunha, que
 e tudo por elle ouuido e entendido.

A⁰ 3º

Disse que da materia do artigo sabe somente o ver comer ao Reo algumas vezes em casa de jeronimo Gomez, e na Charneca, e nunca o vio deixar de comer couza alguma das que vinháo à meza e al náo disse. e do Costume disse nada. e assinou com o ditto senhor Inquisidor. sendo lhe primeiro lido este seu testemunho. Philippe Barbosa o escreui. Manoel Carualho hteuad de Britto foios.

Aos vinte e quatro dias do mez de Março de mil seiscentos settenta e sette annos, em Lisboa, nos estaos, e caza primeira das audiencias du santa Inquisiçáo, e estando ahi na de tarde o senhor Inquisidor esteuáo de Britto Foios, mandore vir perante sy a Feliz da Costa, pintor, natural, e morador desta Cidade, ua rua dos Calafates e sendo prezente lhe foi da do juramento dos santos euangelhos, em que pos a máo, sob cargo do qual lhe foi mandado dizer verdade, e ter segredo. o que elle prometleo cuniprir e disse ser christáo velho, e de trinta e seis amos de idade.

Perguntado pelos geraes. Disse nada Perguntado, se conhece algumas pessoas prezas pelo santo offiçio, quem sáo, quanto tempo ha, que rezáo tem de conhecimento, e de que tempo a esta parte?

Disse, que algumas conhecia e entre nomeou ellas nomeou o Reo Pedro Serráo, ao o Reo qual diz conhece desde minimo por se crearem ambos, e se tratarem sempre com amizade.

Perguntado, em que conta tem ao ditto Pedro Serráo no particular de sua Christan-dade, vida, costumes e religáo.

Disse que tinha ao ditto Pedro Serráo em conta de bem christáo pelo ver muitas vezes na Congregaçáo do Padre Quental, com muita deuoçáo, e ainda em casa delle teste-munha, onde assistia ordinariamente, se daua sempre à liçáo da vida de Christo, em

hum liuro que trataua della e de outros livros espirituaes, que tambem tem e por mais
náo dizer, lhe foráo lidos os 1º e 2º artigos da defeza do Reo, a que foi nomeado teste-
munha, que sendo por elle ouuidos, e entendidos.

Ao. 1º e 2º artigos

Disse que a materia delles náo sabia mais que o que tem deposto às geraes e al náo
disse e do costume disse nada e assinou com o ditto senhor Inquisidor sendo lhe pri-
meiro lido e este seu testemunho. Filippe Barbosa o escreui Steuáo de Britto Foios.
Felix da Costa

E logo no mesmo dia, e audiençia atras escritta mandou o ditto senhor Inquisidor vir
perante sy a Braz de Almeida pintor, natural, e morador desta cidade de Leisboa, na
rua dos Calafates e sendo prezente lhe foi dado juramento dos santos euangelhos, em
que pos a máo sob cargo do qual lhe foi mandado dizer verdade, e ter segredo o que elle
prometteo cumprir e disse ser christáo velho e de vinte e oito annos de idade.

Perguntado pelas gerais? Disse nada. Perguntado se conhece algumas pessoas frezas
pelo santo officio, quem sáo, quanto tempo ha, e porque via e rezáo? Disse, que con-
heçia o Reo Pedro Serráo desde minino, por ter com elle amizade, e andarem ambos
no estudo.

Perguntado, em que conta tem ao ditto Pedro serráo no particular de sua christan-
dade, vida, e os costumes, e religião.

Disse, que sempre teue ao ditto Pedro Serrão por mui bom christão pela frequençia
que lhe via ter na Congregaçáo do Padre quental, e fazer os exercicios que nella se cos-
tumão e ainda estando elle testemunha em Castella, lhe escreuer là o ditto Pedro Serrão,
encomendando lhe o viuer limpa e castamente. e por mais não dizer lhe forão lidos os
artigos 1º e 2º da defeza do Reo, o que foi nomeado testemunha, que sendo por elle
ouuidos, e entendidos

Ao 1º artº

Disse que o que se conthem no ditto artigo passa na verdade, excepto, o não saber
elle testemunham se se confinaua, e commungaua nas quintas feiras de toda a somana.

Ao 2º

Disse que segundo ouuio, principalmente ao mesmo reo, passa na verdade o dedu-
zido no ditto artigo, porque elle testemunha náo vio nada do que nelle se conthem. e al
náo disse. e do costume disse nada. e assinou com o ditto senhor Inquisidor sendo lhe
primeiro lido este seu testemunho. Philippe Barbosa o escreui.
Isteuáo de Britto Foios. Bras de Almejda

Aos vinte e seis dias do mez de Março de mil seiscentos settenta e sette annos em
Lisboa, nos estaos, e caza primeira das audiençias da santa Inquisição, estando ahi na de
manhã o senhor Inquisidor e esteuáo de Britto Foios, mandou vir perante sy ao Padre
Berttsolameu do Quental, da Congregaçáo do oratorio. e sendo prezente lhe foi dado
juramento dos santos euangelhos, em que pos a máo sob cargo do qual lhe foi mandado
dizer verdade, e ter segredo o que elle prometteo cumprir. e disse ser de quarenta e noue
annos de idade.

Perguntado pelas gerais? Disse nada.

Perguntado, se conhece algumas pessoas prezas no Santo offiçio, quem sáo, quanto
tempo ha, e porque via e rezáo?

Disse que algumas conhecia, e entre ellas nomeou o Reo Pedro Serráo ao qual diz
conhece de oito, noue annos a esta parte, por assistir nos exercicios da Congregaçáo
do oratorio.

Perguntado, em que conta tem ao ditto Pedro Serráo no particular de sua Christan-
dade, vida, costumes, e religião?

Disse que tinha em muito boa conta ao ditto Pedro Serrão, porque o via ser mui fre-
quente nos exerçicios que se costumáo fazer na congregaçáo do oratorio e por mais náo
dizer lhe foráo lidos os artigos primeiro e segundo da Defeza do Reo, a que foi no-
meado testemunha que sendo por elle ouuidos, e entendidos.

Ao primeiro

Disse que o contheudo no artigo passa na verdade, excepto o ir às comunhóes geraes
de Sáo Roque que elle testemunha náo via.

Ao 2º

Disse que lhe consta ir o Reo ao hospital do Amparo e ao Real, e que tiraua algumas
esmolas, para o effeito articulado e al náo disse e do costume disse nada. e assinou com
o ditto senhor Inquisidor, sendo lhe primeiro lido este seu testemunho Filippe Barbosa
o escreui

Esteuáo de Britto Foios Bartolomeu do Quental

Session of 20 June 1676

The Reverend Pedro Serráo, denying the judges' charges. The Speaker declares ac-
cording to law, and will show that [though accused of being] guilty, he always lived
and believed in the true law of Christ. Being always very observant of it and of the
teachings of the Holy Roman Catholic Church, and being a true Catholic he always
performed all the acts and exercises of a baptized Christian, hearing Mass every day, on
days of obligation as well as all other days of the year, confessing on Friday every week
and [attending services] on Sundays in the congregation under Father Bartolomeu do
Quental, where he was an assistant most of the time, not failing at the prayers, disci-
plines or lectures made in the said Congregation, and every 4th Sunday he took general
Communion at S. Roque. In other places where there were calendar feasts he was not
absent and bore them much in mind, etc.

The accused will show that in company with other disciples of the said congregation
of Father Bartolomeu do Quental, he went every Friday afternoon to the hospital for
cripples of our Lady of Protection to make their beds, sweep the hospital, and distribute
some charities, and recite the litanies of our Lady with the said cripples; and to question
them on Christian doctrine, and many times they went to the Royal Hospital to distrib-
ute sweets among those in the sickrooms, and to instruct them in the act of contrition,
and with those who could read they left the said act of contrition in writing; and on
other occasions they took supper to prisoners in jail, and distributed it, and they begged
alms for these charities every Saturday from several persons. Of anything contrary to
the true life of Christ, as imputed by the accusations in the charges, which are contrary
to the truth, he denies being guilty, never having drawn away from the law of Christ.

The accused will show that he has never left his father's roof since he can remember,
and that he has occasionally been seen in the houses of the painter, Luis da Costa, and
of the violin-maker Jeronimo Gomes, both of them old Christians. And he remembers
going occasionally to Charneca to the farm of Father Manuel Caldeira, where he dined
and slept, but elsewhere than in these houses he was never seen. To the accused, the
fasts of which he is blamed in the judges' charges are news, nor has he ever heard tell
of such fasts, unless it be the fast observed at the table of the Holy Office itself, since
the fasts observed by the accused are all the same as those of the church, according to

his own devotion, all on Fridays and Saturdays each week. In eating fish with skin, the meat of pig, hare and rabbit, he ate them and as many times as he did so, the food never disturbed him, nor did he ever use any ceremony, and this is the guilt imputed to him.

Should he satisfy the accusation, and the law, and have offered sufficient proof, let the accused be absolved from the judges' charge [illegible] The witnesses he brings to the proof,

For article 1:

witness	Father Bartolomeu do Quental
"	Father Joáo Lobo of the same Congregation
"	Father Domingos Martins Viana in the Rua dos Escudeiros
"	Antonio Botelho, goldsmith
"	Domingos, tinsmith at the kettle-works
"	Francisco de Coimbra, image-maker in the Rua dos Galegos

For article 2:

witness	the aforesaid Father Bartolomeu do Quental
"	the aforesaid Father Joáo Lobo
"	Manuel de Oliveira, bookseller in the college
"	Luis Felix, chapel servant
"	Antonio de Morais, the son of Christováo da Silva Machado, Scribe in civil court
"	Maria Roiz in Rua da Condessa

For article 3:

witness	Jeronimo Gomes, violin-maker in Rua dos escudeiros
"	Felix da Costa, and Bras de Almeida his brother, painters living opposite the dwelling of D. Luis Couttinho, who, being able to swear on all the articles, swore on articles 1 and 2
"	Francisco Nunes tinsmith at the kettle-works
"	Manuel Corvalho, tinsmith at the same
"	Pedro da Rocha, swordsmith in Rua dos Douradores
	Joáo Lopes Tinoco Pedro Serráo

Defense of the accused by the witness named, as heard and understood by him.

Article 3

On the twenty-fourth day of the month of March 1677, in Lisbon, on the premises and at the hearing of the Holy Inquisition, during the afternoon, the Inquisitor Esteváo de Britto Foios ordered Felix da Costa, the painter, native, and resident of this City, domiciled in Rua dos Calafates, to appear before him. Being present he was given the oath by placing his hand on the Holy Gospels under instruction to tell the truth and to keep it secret, he promising to obey, and stating that he was an old Christian, 36 years of age.

Question, as to general matters: no reply. Question: if he knows any persons under arrest by the Holy Office, and if so, who they are, for how long acquainted, how they pray, and for how long [they have been] in this status.

Reply: he knew some, and among them he named the accused, Pedro Serráo, whom he said he had known since childhood, they having grown up together, and always as friends.

Question: in what esteem does he hold the said Pedro Serráo as to Christianity of life, habits, and religion.

Reply: he esteems the said Pedro Serráo as a good Christian because of seeing him often in the congregation of Father Quental, with much devotion and also in the house of the witness, where he came regularly. He was always given to reading the life of Christ, in a book treating of it, and in other spiritual works also containing it. As he had nothing further to say, the 1st and 2d articles of the defense of the accused, for which he was named a witness, were read to him, being heard and understood by him.

On the 1st and 2d articles

Witness says that on their substance he knows no more than declared on the general matters about which he said nothing, and of his relationship [to the accused] he says nothing. He signed his testimony together with the Inquisitor after it had been read to him. Filippe Barbosa, Scribe. Esteváo de Britto Foios. Felix da Costa.

And then on the same date at the hearing described above, the said Inquisitor ordered Bras de Almeida, painter, native, and resident of this city of Lisbon, domiciled on Rua dos Calafates [today Rua do Diario de Noticias], to appear before him. Being present he was given the oath by placing his hand on the Holy Gospels under instruction to tell the truth and to keep it secret, he promising to obey, and stating that he is an old Christian and 28 years of age.

Questioned about general matters, he said nothing. Questioned as to his knowing certain persons imprisoned by the Holy Office, and as to who they are, for how long, and concerning their mode of prayer? He replied that he had known the accused Pedro Serráo since childhood, being friends, and having been students together.

Questioned as to his opinion in detail of the Christianity of the said Pedro Serráo, as well as his habits and his religion.

He answered that he had always held the said Pedro Serráo as a very good Christian because of the frequency of his attendance at the Congregation of Father Quental, and his performance of the exercises customary there. Also, when the witness was in Castile, the said Pedro Serráo wrote him there, urging him to live a clean life and chaste. Having no more to say, he was read articles 1 and 2 from the defense of the accused, for which he had been named a witness, and having heard and understood them,

To the 1st article

He replied that the said article corresponds to truth, excepting that the witness is unable to say if accused took confirmation, or whether he took communion on Friday of every week.

To the 2d

He replied that according to his understanding, in respect chiefly to the accused, [the accusation] made in the article exceeds truth, because the witness saw nothing of that which is declared in it, and to it he has nothing to say, nor has he anything to say about the relationships [of the accused]. And he gave his signature together with the said Inquisitor, this his testimony having been read forth to him. Philippe Barbosa, Scribe. Esteváo de Britto Foios. Bras de Almeida.

On the twenty-sixth day of the month of March of the year sixteen hundred and seventy seven in Lisbon, on the premises and at the hearing of the holy Inquisition, the Inquisitor Esteváo de Britto Foios being there in the morning, called before him Father Bartolomeu do Quental, of the Oratorian Congregation. Being present he was

given oath on the holy gospels, upon which he laid his hand under charge to tell the
truth, and to keep secret [these proceedings], which he promised to obey. He stated
his age as 49 years.

Questioned about general matters? He had no reply. Questioned whether he knew
any persons imprisoned by the Holy Office, who they are, for how long, and how they
pray? He replied that he knew some, and among them he named the accused, Pedro
Serráo, whom he says he has known for eight or nine years, as a participant in the exer-
cises of the Oratorian Congregation.

Questioned as to the opinion in which he holds the said Pedro Serráo on the score
of his Christianity, his life, habits, and religion?

He replied that he esteems the said Pedro Serráo highly, because he very often at-
tended the exercises which were usual in the Oratorian Congregation. Having nothing
more to say, he was read articles 1^o and 2^o from the defense of the accused, to which he
was named a witness, and having heard and understood them:

to the first

he replied that the article corresponds to truth, excepting in respect to taking general
Communions at San Roque, not seen by the witness,

to the second

he said that he knows of visits by the accused to the hospital do Amparo and to the
Royal Hospital, and that he gave out alms there, for the stated purpose. Witness says
nothing concerning the relationships of the accused. Witness signed with the said In-
quisitor, there first having been read forth to him this his testimony. Philippe Barbosa,
Scribe. Esteváo de Britto Foios. Bartolomeu do Quental.

Document IV. Testament of Felix da Costa, drawn on 15 November 1707.
 Probated 2 January 1708. Codicil, 19 November 1712. Attested and
 opened after death, 28 November 1712.

Arquivo da Tôrre do Tombo, *Testamentos,* livro 134, no. 26, fos. 69v–72v.

Testamento de Felix da Costa Messon testamenteira
sua mulher Maria de Sousa da Sylueira

Jesus Nasarenus Rex Iudeorum miserere mei: Em Nome da Santissima Trindade
Padre Filho Espirito santo tres pessoas distinctas e hũ so Deus verdadeiro todo poderozo
e incriado e Creador dos Ceos e da terra em que eu Felix da Costa Messon Creyo bom
e Verdadeiramente e em cuja fee sempre viui e quero viuer e morrer Como verdadeiro
Christáo debaixo da obediencia de tudo o que Creé e ensina a Santa madre Igreja Catho-
lica Romana e em cuja Crenca Espero Com o fauor diuino saluar minha alma pois he
só a ley em que ha Saluacáo pelos merecimentos da Sacratissima Paixáo de meu Senhor
Jhesus christo unigenito filho de Deus Padre Segunda pessoa da santissima Trindade
que foi Concebido do Espirito Santo nas purissimas entranhas da virgem Maria sua
Santissima May emquanto a humanidade E porque sou mortal e náo sej o dia nem a
hora em que Deus Nosso senhor me chamará desta vida presente para a Eterna deter-
mino faser este Testamento e asim o faço para descargo de minha alma e bem da minha
Consiencia o qual faço em meu Entendimento e Juizo prefeito que Nosso senhor foi
seruido dar me e he pela maneira seguinte:

Primeiramente emcomendo a minha alma a Nosso Senhor Jhesus christo que a criou

e Remio com o seu preciozo sangue e Rogo e peco a Virgem Maria Nossa Senhor que ella e todos os santos da Corte do Ceo queiráo ser meus intercessores e advogados diante da Magestade Divina e mais em primeiro lugar A purissima virgem Maria May de Deus o Arcanjo S. Miguel o Anjo da minha guarda a Senhora Santa Anna o santo do meu Nome E a glorioza Santa Barbara de quem sou muito deuoto Aos quais torno a pedir de nouo queiráo interceder e Rogar por mim a Nosso Senhor jhesus christo agora e quando minha alma sahir do meu Corpo lhe sejáo perdoados meus peccados para que seja digna e merecedora de posuhir a gloria e sua diuina prezenca para que foi Criada

Declaro que sou natural desta Cidade de Lixboa Baptisado na fraguesia que he hoje de Envocacáo do Santissimo Sacramento filho de luis da Costa e de Francisca Iorge ja defunctos nem tenho herdeiro algũ forcado ascendente nem descendente a quem de direito lhe pocáo pertencer os meus bens. E que sou casado em fasce da Igreja Como manda a Santa madre Igreja Catholica e o Concilio Tridentino Com Maria de Souza da Sylueira minha legitima molher do qual matrimonio náo tiue della filhos e porquanto quando Cazou Comigo trouxe de seu dotte seis Centos mil reis em dinheiro de Contado que tinha Erdado de seu defuncto marido e Com elles Comprej as Cazas que posuhimos Citas na Rua das Gauias ao Bairro Alto portanto a Constituo por minha uniuersal herdeira de todos os meus bens hauidos e por hauer asim do que esta das minhas portas a dentro Como de tudo aquillo que me possa pertencer por qualquer via que seja e podera por e dispor Como Senhora abesoluta de tudo Com declaracáo que de todos estes meos bens e pertenças tirará o que adiante direj e declararej por extenso e do Restante ficara Senhora Como asima tenho dito para por e dispor o que lhe parecer Como seu bom talento Como Couza sua. E porque faço e tenho feito a minha molher Maria de Souza da Sylueira minha uniuersal herdeira de todos meus bens e testamenteira quero que meu Corpo depois da Separacáo de minha alma seja sepultado em o Convento da May de Deus e Senhora Nossa do monte do Carmo que a mesma ordem terceira me fara esmolla querer me admittir em seu eterro e acompanhar me Como terceiro que sou e lhe peço a meus jrmaos terceiros me emcomendem a Deus em suas oracóes para que me perdoe minhas Culpas e peccados e elles me perdoem a pouca asistencia que foi dando aos Religiozos a esmolla Costumada Como he estilo darem os terceiros

Quero que meu Corpo seja leuado a sepultura na Tumba da Casa da santa misericordia a quem se dara de esmolla sinco tostões e aos meninos orphanos a esmolla Costumada acompanhando me 20 clerigos entrando os da freguesia neste numero que se lhe dará de esmolla o que he estilo e uzo e ao meu Parroco da freguesia aonde eu faleceu se lhe dara de offerta 4,000 digo de fabrica e offerta quatro mil reis

Meu Corpo hirá no habito da virgem Nossa Senhora do Monte do Carmo de seus Religiozos dandosse Reccado a jrmandade das chagas de S. Francisco para que me acompanhem e a jrmandade de S. Lucas dos Pintores e a de santo Andre de S. Domingos na Capella da santa Crus dos flamengos a quem se dara de esmolla hũa moeda de ouro 4,400 para o dispendio da sera digo 4,800 reis

Tanto que foi falecido me mandaráo dizer 50 missas de Corpo presente pagas a Cem reis Cada hũa e se mandará depois de Sepultado apresentar a minha Carta do reverendissimo geral das Cartuxas à Cartuxa de laueiras para que o Reverendo Prior a veja e me faça esmolla e Caridade de se me diserem os suffragios pela minha alma Como della Consta e se Restituhir outra vez a minha molher por estar incluza tambem nella e participar dos mesmos sufragios depois de falecida e se dará aos mesmos Padres de esmolla des mil reis

Mandar me háo mais dizer pela minha alma des mil reis de missas aonde lhe parecer A minha molher e no Colegio de santo Antáo dos padres da Companhia na jrmandade de Nossa Senhora do Socorro se daráo de esmolla dous mil reis para se me dizerem de

missas pela minha alma por ser irmáo asentado noso ha muitos annos para gozar dos suffragios gerais de todas as Congregacóes.

As minhas duas escrauas Ignes e Francisca Deixo forras da minha parte da ametade que me toca e ja minha molher da sua parte as tem ja forras Com Condicáo que siruáo a sua Senhora emquanto for viua sem por isso lhe pagar soldada algúa e porquanto esta he a minha ultima vontade quero e peco se me cumpra na forma que digo com o mais que ao diante se segue tocante a alguas diuidas que deuo e me deuem que heráo em outra folha da minha letra e signal em lixboa aos 15 de Nouembro de 1707 e de minha letra e signal Comum Felix da Costa Meson

<div align="center">Aprouacáo</div>

Saibáo quantos este jnstromento de Aprouacáo virem que no Anno do Nascimento de Nosso Senhor Jhesus christo de 1708 em 2 dios do mes de janeiro na Cidade de lixboa na Rua das Gauias freguezia de Nossa Senhora no Alecerim e aposentos de Felix da Costa Meeson estando elle hj presente doente em Cama mas em seu juizo e entendimento logo de sua máo a de mim tabeliam perante as testemunhas ao diante Nomeadas me foi dado o Testamento asima e atras escrito e hũ Rol Iunto a elle de sua letra e signal e Respondendo me as preguntos que lhe fir na forma da lej que ao diante se declararáo me diçe a todas que sem o saber se hera seu se o escreuera elle mesmo e o dito Rol e os asignara e os lera se estauáo a sua vontade e portanto aproua e Retefica o dito testamento e o Rol Como parte delle por seu Como verdadeiro testamento Cedulla Codecillo quanto em direito mais firme seja e per este Reuoga quaesquer outros que antes delle haja feito por asim ser sua ultima e derradeira vontade sendo testenumhas presentes chamadas e Rogadas por parte delle Testador Joáo de Araujo Prouedor dos Residuos e Capellos morador as fangas da farinha Bento dos santos Pereira morador a Cutelaria Andre Roiz morador ahj Iunto Ioseph da Costa marceneiro morador na Rua da Pas Domingos Jorge guarda da Ribeira da junta morador na Bica de Duarte Bello Manuel Barboza sapateiro morador na Rua do Trombeta que todos Conhecemos e elle Testador sera o proprio que neste Jnstromento asignou Com as testemunhas o qual eu Antonio Nugueira da Crus tabeliam publico de nottas por El Rey Nosso Senhor na Cidade de lixboa e seu termo fis e asignej em primeiro lugar do signal publico Felix da Costa Meeson

 Ioseph da Costa
 Joáo de Araujo
 De Manuel Barbosa testemunha hũa crus
 De Domingos Jorge testemunha hũa Crus
 Bento dos santos Pereira
 Andre Roiz

<div align="center">Abertura</div>

O Padre Francisco Roiz Vigario da freguesia de Nossa Senhora da Encarnacáo Certifico que ahj este Testamento o qual me foi entregue fechado e lacrado e Continha em sj 5 laudas escritas donde entraua a Aprouacáo do tabeliam Antonio Nugueira da Crus e juntamente hũ Rol que Constaua de 4 laudas e no fim delles o signal do defunto Felix da Costa Meeson náo tinha o dito testamento cousa que duuida faca em fée do que pasej a presente. Lixboa 28 de Nouembro de 1712 o Vigario Francisco Rois

<div align="center">Codecillo do mesmo Testador</div>

Jhesus Maria Ioseph Porquanto eu Felix da Costa Messon tenho feito meu testamento e aprouado pelo tabeliam Antonio Nugueira da Crus em 22 de janeiro de 1708 em o que tinha metido hũ Rol que Conthem varias Couzas per este Codecillo Declaro

que do dito Rol se náo da fee e credito e o hej por Reuogado e o dito Testamento
Aprouo e Ratefico Como nelle se conthem Com esta declaracáo que quero se cumpra
e guarde que Roguej a Antonio Nugueira da Crus tabeliam nesta cidade o fizese.
e eu asignej e o fis em lixboa
19 de Nouembro de 1712 Felix
da Costa Meesson

Aprouacáo

Saibáo quantos este Instrumento de Aprouacáo virem que no Anno do Nascimento
de Nosso Senhor Jhesus Christo de 1712 em 19 dias do mes de Novembro na Cidade
de lixboa na Rua das Gauias nos aposentos de Felix da Costa Meeson estando elle ahj
presente de cama mas em seu juizo e entendimento logo de sua máo e de mim tabeliam
perante as testemunhas ao diante Nomeados me foi dado o Codecillo asima Respon-
dendo me as preguntas que lhe fis na forma da lej me dice a todos que sem o saber se
Eraseu se lho escreuera eu tabeliam se lho lera se o asignara e portanto diçe o aproue
e Ratefica e o dito seu Testamento que tem feito e aprouado por mim e Reuoga quaes-
quer outros que antes delle haja feito per asim ser sua ultima vontade sendo testemunhas
presentes chamadas e Rogadas por parte·delle Testador joáo de Rocha Calheiros mora-
dor aos martires joáo Teixeira morador na rua da Vara a Sée Antonio jorge de Carualho
morador na dita Rua das Gauias Manuel Henrriques a pechelaria Manuel da Costa
Ramos morador na dita Rua das Gauias que todos Conhecemos e elle Testador ser o
proprio que neste jnstrumento assignou e testemunhas o que eu Antonio Nugueira da
Crus tabeliam publico de nottas por El Reij Nosso Senhor na Cidade de lixboa e seu
termo fis e asignej em publico lugar do signal publico Felix da Costa Meesson
 Joáo da Rocha Calheiros
 Joáo Teixeira
 Antonio jorge
 Manuel da Costa Ramos
 Manuel Henriques

Abertura

O Padre Francisco Rois vigario da Igreja de Nossa Senhora da Encarnacáo Certifico
que eu ahj este Codecillo com que faleceo Felix da Costa Messon Consta des laudas em
que entra a Aprouacao do tabeliam Antonio Nugueira da Crus náo tem couza que
duuida faca em fée do que pasej a presente lixboa 28 de Nouembro de 1712 o vigario
—Francisco Roiz

E náo disia mais os ditos Testamentos e Codecillo Aprouacoes e Aberturas delles a
que me reporto que Concertej Com os propios e com o escriuam abaixo asignado e me
foráo apresentados por Jgnes de Sousa que o Recebeo e asignou Comigo em lixboa 3 de
Feuereiro de 1713 anos

e eu Carlos Antonio escrivam do Registo dos Testamentos desta Cidade de lixboa
e seu termo por sua Magestade que Deus guarde o escrenij

Concertado por mim escrivam Carlos Antonio e comigo escriuáo Joáo Viegas de
Brito
 Inez de Soisa

Testament* of Felix da Costa Messon, benefiting
his wife Maria de Sousa da Sylveira

Jesus the Nazarene King of the Jews have pity on me: in the name of the most holy

*I am grateful to Professor Robert C. Smith for correcting my translation.

Trinity: the Father, the Son, and the Holy Ghost, three persons and one true all-powerful God, uncreated, and Creator of heaven and earth, in whom I, Felix da Costa Messon, do truly believe and who have always lived in His faith, and wish to live and die as a true Christian under obedience to every teaching of Holy Mother Church in whose faith I hope with divine favor to save my soul. For the only law of salvation is by the merits of the most sacred passion of Our Lord Jesus Christ, the only Son of God the Father, the Second person of the most holy Trinity, conceived by the Holy Ghost as a human in the most pure womb of the Virgin Mary His most holy Mother. And because I am mortal, and know neither the day nor the hour when the Lord my God will call me from this present life to eternity, I resolve to make this will, and I make it to relieve my conscience and for the good of my conscience, doing so with the full judgment and understanding which our Lord was pleased to give me, and it is as follows.

In the first place I commend my soul to our Lord Jesus Christ who created it and redeemed it with His precious blood, and I ask and beg of the Virgin Mary Our Lady that she and all the saints in the Court of Heaven may intercede for me and be my advocates before the Divine Majesty, and furthermore in the forefront, the most pure Virgin Mary Mother of God, the Archangel St. Michael my guardian angel, and the lady St. Anne, as well as the saint for whom I was named, and the glorious St. Barbara to whom I am very devoted, from all of whom I beseech again that they may intercede and pray for me to Our Lord Jesus Christ both now and when my soul leaves my body, that my soul may be pardoned my sins in order to be worthy and deserving of possessing the glory and entering that Divine Presence for which it was created.

I declare that I was born in this city of Lisbon, being baptized in the parish now called the Most Holy Sacrament, son of Luis da Costa and of Francisca Jorge, both deceased, and that I have no heir either in ascendant or descendant branches to whom my property might belong by law. I declare also that I was married, in church as ordered, by Holy Catholic Mother Church and by the Council of Trent, to Maria de Souza de Sylveira, my legitimate wife, from which marriage I had no children. And she brought in her dowry when she married me, six hundred milreis in cash inherited from her deceased husband, with which I bought the dwelling we own in the Rua das Gavias in Bairro Alto. Therefore I appoint her sole heir of all my property present and future, both as to the contents of my dwelling as well as to what property may belong to me in any way, to own and to dispose as absolute owner of everything. I authorize her to withdraw from my goods and properties the items which I will state and declare further on in detail. Of the remainder she is to be the owner as I said before, both to have and to sell as she pleases and deems prudent. And as I do appoint and have named my wife Maria de Souza da Sylveira my sole inheritor and beneficiary of all my property, I desire that my body after it is separated from my soul be buried in the convent of the Mother of God Our Lady of Mount Carmel, and that the Third Order of the same grant me the favor of admitting me to its burial ground, and of witnessing my burial as a member of the Third Order, and I beseech my brothers of the Third Order to commend me to God in their prayers so that He may forgive my faults and sins—and that they also may pardon me for the small help I may have proffered with the alms which it is the habit of the Third Order to give the clergy.

I wish my body to be brought to burial upon the bier of the Casa da Santa Misericordia, which shall be given a fee of five [tostões], and the orphaned children are to have the usual fee. For escorting me, 20 clergy, including those from the parish in this number, are to receive the customary fee, and my priest in the parish where I die is to receive [an offering of 4,000, corrected] for building and offering, four milreis. My body is to be dressed in the habit of the religious of Our Lady the Virgin of Mount Carmel, and the brotherhood of the Stigmata of St. Francis are to be invited to escort me, as

well as the brotherhood of St. Luke of the Painters, and of St. Andrew of the Dominicans in the chapel of the Holy Cross of the Flemings, to whom a fee shall be given of 4,400 in gold for the expense of candles (I correct, 4,800 reis).

After my death 50 masses shall be ordered to be recited at 100 reis each in the presence of the body. And after the burial the letter addressed to me by the most reverend general of the Carthusians at the Charterhouse of Laveiras, shall be shown so that the Reverend Prior may see it and do me the favor and charity to say prayers for my soul as stated [in the letter], and to return it to my wife, as she is included in it and may share in the same prayers after her death, and there shall be given to these same Fathers a fee of 10 milreis.

In addition 10 milreis' worth of masses are to be ordered for my soul wherever my wife sees fit, and at the Colegio de Santo Antão of the Jesuit fathers, the brotherhood of Our Lady of Succour shall be given fees of 2 milreis for saying masses for my soul. Having been a registered brother for many years I hope to benefit from the general prayers of all Jesuit congregations.

My two slaves, Iñez and Francisca, I set free as to the half-share which is mine. My wife for her part has already freed them, with the condition that they are to serve their mistress without pay of any kind for as long as she lives. Inasmuch as this is my last will, I desire and pray that it be executed in the way I have stated. Furthermore any future debts owed to me or by me are listed on another sheet in my writing.

Lisbon, 15 November 1707, by my hand and signature, Felix da Costa Meson.

Probation

Be it known by all presents to this instrument of probation that in the year of the birth of our Lord Jesus Christ 1708 on the second day of January in the city of Lisbon on the Rua das Gavias, parish of our Lady in Alecrim, at the dwelling of Felix da Costa Meeson, he being at the time ill in bed, but in possession of his reason and understanding, there was given me as notary public his testament as set down above and below, together with a personal inventory written and signed by him, and answering my questions put according to law as recorded above. To all my questions he says that without knowing whether it was in his hand, he would thus write the will and the said list of bequests himself and would sign them and read them, as being his will. He therefore approves and emends the said testament and the accompanying list as a true testament with codicil clause as binding as possible at law, which cancels any other will he may have made earlier, being his last and final will, witnessed by the following persons convoked by the testator: João de Araujo, supervisor of religious bequests, living at *Fangas da Farinha;* Bento dos Santos Pereira, resident at *Cutelaria;* Andre Roiz, resident nearby; Joseph da Costa, cabinetmaker, resident in the Rua da Paz; Domingos Jorge, coast commission guard, resident in the alley of Duarte Bello; Manuel Barboza, shoemaker, resident in the Rua do Trombeta. These persons are all known to me, and the testator is he who signed this instrument together with the witnesses, as drawn and signed by me, Antonio Nogueira da Cruz, notary public for the King our Lord in the City of Lisbon and its district.

Felix da Costa Meeson
Joseph da Costa
João de Araujo
Manuel Barboza witnesses with a cross
Domingos Jorge witnesses with a cross
Bento dos Santos Pereira
Andre Roiz

Opening

I, Father Francisco Roiz, vicar of the parish of Our Lady of the Incarnation, certify that I opened this testament, which was delivered to me closed and sealed. It consisted of 5 written pages including the notice of probation by Antonio Nugueira da Cruz, together with an inventory consisting of 4 pages ending with the signature of the deceased, Felix da Costa Meeson. That the said testament contains no cause for doubt, I now attest.

Lisbon, 28 November 1712, vicar Francisco Roiz.

Codicil by the same testator

Jesus, Mary, and Joseph. Inasmuch as I, Felix da Costa Messon, have made my will and had it probated by the notary public, Antonio Nugueira da Cruz on 22 January 1708, putting into it a list of various things, I now declare by this codicil, that the said list has no validity or credit, and I hold it as revoked, and I approve and ratify the said testament as it stands, with this declaration that I wish it to be executed and filed as I have asked Antonio Nugueira da Cruz, notary public in this city, to do. I signed and made it in Lisbon, 19 November 1712. Felix da Costa Meesson.

Verification

Be it known by all who may see this deed of probation that in the year of the Nativity of Our Lord 1712, on the 19th day of the month of November, in the city of Lisbon, on the Rua das Gavias, in the residence of Felix da Costa Meeson, he being bedridden but in possession of his reason and judgment, did then and there by his hand before me as notary public and in the presence of the witnesses named earlier, give me the codicil above, replying to my questions asked according to law. He replies to all questions as to whether [the testament] is his, written before notary public, read to him and signed. In effect he acknowledges and approves and ratifies his said testament as made and approved by me, and he revokes any others he may have made before, [the present one] being his last will witnessed by persons called on behalf of the testator and assembled as follows.

João de Rocha, Calheiros, resident at Martires
João Teixeira, residing at Rua da Vara a Sée
Antonio Jorge de Carvalho, residing in Rua das Gavias
Manuel Henrriques at Pechelaria
Manuel da Costa Ramos residing in the said Rua das Gavias

All of whom we know as the witnesses, as well as the testator himself to be he who signed this instrument, before me Antonio Nugueira da Cruz, notary public for the King our Lord in the City of Lisbon and its district, done and recorded in the public archive

Felix da Costa Meesson
João da Rocha Calheiros
João Teixeira
Antonio Jorge
Manuel da Costa Ramos
Manuel Henrriques

Opening

I, Father Francisco Roiz vicar of the church of our Lady of the Incarnation, certify that I opened this codicil written when Felix da Costa Messon died. It comprises 10

pages, including the probation by the notary, Antonio Nugueira da Cruz. Since there is no reason to doubt it, I herewith attest it, Lisbon, 28 November 1712, the vicar

Francisco Roiz

The said testaments and codicil, Probations and openings revealed nothing beyond what I have reported and conformed, as to the persons concerned, with the scribe named below. The papers were brought before me by Iñez de Sousa, who receipted and signed with me in Lisbon on 3 February of the year 1713. And I, Carlos Antonio, scribe for His Majesty (whom God preserve) in the registry of wills in this City of Lisbon and its province, did write this: conformed by me, the scribe Carlos Antonio, in the presence of Joáo Viegas de Brito, Ines de Soisa

FACSIMILE

Antiguidade

da

Arte da Pintura

por

Felix da Costa.

Senhor

Cistrius Mecenas Caualleiro Roma-
no, sahido dosangue Real dos Reys de
Etruria (como diz Propereio porestas palauras.
Mecenas Eques Etrusco de sanguine Regum)
foi degrande eloquencia, espirito sublime e
oque mais entre todos amou aos Doutos, fa-
uoreceo as Letras, ealentou as Artes: fazen-
do tanto perpetuar seunome em amemoria
dos homens, que delle seuierao achamar Me-
cenas (os q) fauorecem estas virtudes.
Em Vossa Senhoria se acha hum retrato tao
viuo das mesmas acçoes, que ofaz adquerir o
mesmo epitheto: Sahido dosangue Real de
Aragao pellos Syluas, sua erudiçao em as Sci-
encias, amor eafeiçao aos Doutos, afeiço às
Letras, e Artes, e outro segundo Mecenas.
Como athé se chega à Arte da Pintura a
amparar do patrocinio de V.S.ria, porseuer
tao desvalida e aniquilada, quequari se

per-

perde e extingue em este Reyno, naõ possuindo
nelle mais que o nome sem distinçaõ; sendo
taõ estimada, venerada, e aplaudida em todas
as outras naçoes (como faõ prezente e o mostraõ
todos os que em seu louuor escreuem) com
honras e premios a seus Professores; Arte Di-
uina, nobre, e liberal, desejada de ser sabida
dos Reys, dos grandes, e dos poucos: assim o diz

Plin. lib.
35. cap. 1.

Plinio. Arte quondam nobili, tunc cum expete-
retur à regibus populisque,, e a premiada sem
numero de sua Liberalidade. In nummo au-
reo mensura accepit non numero. q~ dizia o
ouro em satisfaçaõ da pintura mas na ita-
uaõ o numero: he do mesmo Plinio falando de

Plin. lib.
35.

Apelles. Como fauor de V.Sª podera uiuir e
tornar a renacer como Fenis das sinsas em q~
está sepultada, p. que vendoa o mundo com a-
lento e melhora, se deua a V.Sª todo o seu aumen-
to; e fique perpetuo seu nome em laminas de bron-
ze; e os Artifices della obsequiosos, reconheçaõ
a V.Sª por seu Mecenas. Deos g.de a V.Sª por dilatados
annos, para que com sua protecçaõ fique bem

assim

asombrada esta Arte, e seus Artifices; dizendo
euromo Palmista. In umbra alarum tu- Psalm. 56.
arum sperabo.

Humilde criado de V.S.ia

Felix da Costa

Ao Leitor.

Escrevi este tratado naõ p.ᵃ os Doutos, porque esses pella Leitura em que saõ versados, conhecem bem oque he a Pintura, eo graõ que deue ter. O meu intento foi só fazer publico aos pouco praticos em os Liuros, aestimaçaõ que se faz della em todas os outros Reynos, eo estudo sobre q̃ se funda o exercicio desta Arte, paraque possaõ diferençala dos officios Mechanicos, com quem quasi aigualam (se bem procede esta causa dos mesmos que a profeçaõ) e se lhe dè o lugar que merece sua excelencia. Muito mais podia dizer em abono deste nobre exercicio, mas pareceome seria molesto querer dizer tanto, que me publicassem por demaziado.

Vale.

Autores e Lugares alegados
em este volume.

A.

✠ Acta Apostolorum.
S.to Agustinho.
S.to Ambrosio.
S.to Athanasio.
Andre Tiraquelo.
An.to Possevino.
Alberto Durero.
Aristoteles.
An.to de Leon.
Aulio Gelio.
Dom An.to de Guevara.
Atheneo.
Averroes.

B.
Sam Boaventura.
Beda.
Sam Basilio.
Bertholameu Amanato.
Barbora.

Decano.
Botero.

C.
Cornelio Tacito.
Consilio Tridentino.
Cardeal Paleoto.
Cayo Jurisconsulto.
Consilio Niceno.
Cicero.
Crantzio.
Celio Rodriginio.
Cassaneo.
Celio Calcagnino.
Cesario Illustre Varno
Camões.
Cesar Ripa.
Carvalho.
Clearco.
Cleantes.

Cris.

Crispo Salustio.

Clemente Pappa.

D.

✝ Deuteronomio.

Sam Dionisio Areopagita.

Donelo.

Daniel Barbaro.

Dioclesiano Emperador.

E.

✝ Exodus.

Sam Efrem Siro.

✝ Ezechiel Profeta.

Eusebio.

Eliano.

Elio Lampridio.

F.

Fran.co Patricio.

Fernaõ Mexia.

Favino.

Federico Iucaro.

G.

✝ Genisis.

Sam Gregorio.

Genadio Patriarcha de Constantinopla.

Sam Germano.

Gaspar Guterres de los Rios.

Gregorio Camarino.

Guilherme Choul.

Garcia de Resende.

Garciano Emperador.

Galeno.

H.

Horatio.

Higeno.

J.

Sam Jeronimo.

Josepho de Antiquitatibus.

Inocencio X. Pappa.

Isachias.

Ignacio Monge.

Fr. Jeronimo Romaõ.

El Rey D. Joaõ o 2o de Castel.

Justiniano Emperador.

Sam Joaõ Damasceno. | Vida de Leonardo da Vinci.
Joaõ Mosco Evirnto. | Joaõ de Barros.
Jonas Aureliense. | fr. Lope Felix de la Vega.
Julio Firmico. | Dom Lourenço Vanderhamen.
Joaõ Roiz de Leon. | M.
Jorge Vasori | Maximiano Emperador.
Jeronimo de Huerta. | Marco Tulio.
Sam Joaõ Chrisostomo. | M.el Moscopolo.
Dom Secaõ de Buttron | N.
Joseph de Valdevielss. | Sam Nicolo.
Dom Joaõ de Jauregui. | Nicephoro.
Dom Joaõ Alonso de Buttron. | Natal Comite.
Julio Cesar Escaligero. | O
Julio Cesar Bulengero. | Olaõ Magno.
Joaõ Baptista Armenino. | Origines.
Joaõ Andrea Lilio. | P.
Julio Capitolino. | ✝ Paralipomenon.
Joaõ Pedro Bellori. | Philon.
Juliano Jurisconsulto. | Petronio.
L. | Plinio.
Lourenço Vala. | Plutarco.
Luciano. | Platao.

Se.

Pereira	Simon Metafrastes
Pedro Victorio	Sofroneo
Pedro Crinito	Stobeo
Pedro Gregorio	Suetonio
Isidoro Origilis	Sexto Aurelio Victor
Petrarca	Sigisberto
Pomponio Gaurico	Seneca
Paulo Lomaso	T
Philostrato	Torre de Tombo, preuilegios
Possevino	Tertuliano
℞ Prouerbiorum	Tiraquelo
Q	Thomas Moro
Quintiliano	Theodoro
R	Theodosio Emperador
℞ Regum	Thomas Artus
Ridolfo	Tacito
S	Thomas Mestre
Socrates	V
℞ Sapientiæ	Vechero
Sinodo 8°	Valentino Frostero
Sinodo 2° Niceno	Vicencio Carduche
Sinodo 7° Niceno	Vitruuio
	Vale

Valerio Maximo.
Ulpiano.
Vopisco.
Valentiniano Emperador.
Valente Emperador.
X.
Xenophonte.

Antiguidade da Arte da Pintura,
sua nobreza, Divino, e Humano que
a exercitou, e honras que os Monar-
chas frzerão a seus Artifices.

Para relatar a exelencia da Pintura, he conve-
niente dar noticia de seu principio e antiguida-
de. Seu prim.º Autor foi D's nosso Snor em
a criação do primeiro homem, obra feita pellas
mãos de sua omnipotencia divina, e o eng) mais
se esmerou. Consta de tres partes a Pintura
que são as principais; Invenção, Debuxo e Co-
lorido. Em a Invenção consiste toda a consi-
deração da obra disposta em o entendim.º por
reprezentação: vem a ser o plano perspectivo
conforme a Historia, a disposição das figuras
a postura de cada hũa, e a concordancia de tudo.
Ao Debuxo pertence dar à execução essa or-
dem já disposta pello entendim.º; o correcto dos
contornos, conforme a Anatomia, a Simitria
dos corpos, o porporcionado de cada parte com
o todo, as regras da Architectura, Perspectiva

e suas diminuições. A o Colorido compete as

Luces e as sombras em o claro escuro; o sorteado

das cores, a viueza e diminuição da cor; e todas

estas tres partes vnidas, mostrar o afecto da alma,

e a sciencia do Pintor.

Pintura he hua semelhança e retrato de

todo o viziuel, segundo se nos reprezenta à vis-

ta; Esobre hua superficie plana se compoem de

linhas, e cores; imitando o releuo por meyo das

luces e sombras; e seja com lapis, caruaõ, au-

guada, ou de qualquer outro modo q̃ reprezen-

zente corpo releuado; se chama Pintura.

Socrates seg.^{do} | Assim a difinio Socrates; Pictura est
Xenophonte | imitatio, et representatio eorum quæ viden-
Lib. 3. memor. | tur. Os gregos lhe chamaõ Zographia,
cap. 29. | de Graphi que significa escritura e Zoy,

vida; e valo mesmo que escritura viua.

A Escultura se incluye debaixo do nome

de Pintura; porque os documentos para

qualquer desta diuersidade de obrar, saõ

os mesmos, co mesmo estudo; e os Artifices

deuem aprender pellos mesmos meyos; consi-

de

derando o Pintor quando obra, o releuo do Escul-
tor; eo Escultor quando forma, os perfis do Pin-
tor; igualandsse quando executa a escultura
de meyo releuo.

Formou De nosso S. ij^{os} homem composto
de corpo ealma; ao terreo compete aforma e
proporção, os musculos eossos, sangue, colera,
fleima, e Melancolia: á alma, memoria, en-
tendimento, evontade, infundindo avida da
creatura.

Imitador he o Pintor da Omnipotencia
Diuina, pois quando pinta o corpo humano, lhe
forma corpo, e infunde viuera; sebem o pinta
mudo: dandolhe alma em suas acçoes. Pello
Sangue, a mescla do vermelho, em acor da carne;
pella colera, a mescla do palido; pella fleima,
a mescla do branco; pella melancolia, odene-
grido das sombras; compondo estas quatro
cores, a cor da carne, e a viuera do objecto; sen-
do hũa materia terreste, asentada com osa-
ber da Arte, que lhe inspira avida.

Este Soberano Artifice, parece ensinou aos
hom.

Foi creado
Adam con
forme Euse-
bio, os 72.
Interpretes
e oMartiro-
logio Rom.
5199. an-
tes de X̄p̄o

Genes. 1.

homem o como se há de pintar. *Faciamus hominem ad imaginem & similitudinem nostram, & præsit piscibus maris, & volatilibus cæli, & bestiis terræ, vniuersæque creaturæ terræ, omnique reptili quod mouetur in terra.*

Inuençaõ
1.ª parte
da Pintura.

Façamos o homem a nossa Imagem e semelhança; parece quis Ds nosso S.r dar a entender ao Pintor a consulta que há de fazer com o entendim.to para conceber em a mente a forma, q' há de ter o corpo humano, em esta ou aquella postura, em hūa ou outra idade, com a frieza ou calor dos annos, robusto ou fragil, timido ou colerico, tirano ou justo, esquivo ou amoroso, alegre ou triste, soberbo ou humilde, e os demais afectos. Vestielo, ou nū, conforme seu clima, ritos e costumes.

Estas saõ as partes em que se cansa mais o entendim.to; e a Sciencia da Arte puxa por sua mayor força; assim em as Historias Diuinas como humanas: dandoo á execuçaõ p.r meyo da Geometria, Perspectiua, Anatomia, Simitria, Phisionomia, Arquitectura, e Dibuxos

sophia; e hé aparte em que lida mais o entendim.^{to} e requere mais consideração; e se chama assim em Idéa, Pintura interna intelectiua, de donde procede a externa que hé a obrada, ajustada à da imaginação, composta pello discurso, e apurada pella sciencia da Arte.

Presida sobre os peixes, aues, animaes quadrupedes, e reptilios que andão sobre a terra.

O Corpo humano hé o em que consiste a mayor sciencia da Arte, e basta só ser grande m.^{to} obseruante em o conhecim.^{to} dos musculos, ossos, e mouimentos delle, para que todo o mais objecto fique de baixo de sua presidencia; sendo este Debuxo o de mais estudo, e que faz facil outro qualquer; pois elle só hé a perfeição da Pintura e que tem mais de considerar em tudo o q.^e ella pode reprezentar de objectos; pella concurrencia dos Afectos, e diuersidade de formas de musculos, em qualquer mouim.^{to} do corpo, conforme as criaturas.

Creou D.^s o homem à sua Imagem e semelhança. Superior original, e Diuino Pintor, pella

Debuxo 2.^a parte da Pintura,

pella copia seconsidera o Original. Sempre o
Pintor pretende buscar o mais perfeito, p.ª que
tenha a porporção ou similitria a mais justa e
exacta; aonde se inclua, fermosura, deli-
cadeza, donaire, e membros proporsionaes huns a
outros; em suma proporção e graça. Deste se
val e tem prezente para ver a forma dos movimen-
tos, o ajustado de suas partes, a viveza das acçõ-
ès, o variado dos musculos, o prumo do corpo, o
sitio da planta, as luzes e sombras, para que
suas figuras, se bem mudas falem suas accoés,
e senão viventes pareça respirão, e por vltimo
semelhantes a seu original.

Gen̄ſ. 2.

Formauit igitur Dominus Deus homi-
nem de limo terræ, & inspirauit in faciem
eius spiraculum vitæ, & factus est homo in
animam viuentem.

Colorido 3.ª
parte da
Pintura.

Formou Ds nosso S.ʳ ao homem do lodo
da terra, e lhe inspirou em seu rosto o alento
de vida, e ficou feito o homem com alma vi-
uente. Com cores terrenas imita o Pintor
a seu Creador: as mais das cores saõ terras

e ainda as compostas da terra trazem seu principio
com as quais se forma o corpo pintado; imitando
com a sciencia da Arte hum corpo releuado em
hũa superficie plana: da superficie da terra ti-
rou D.s a materia com q. formou Adam; as cô-
res, he a materia, a sciencia, e o poder da Arte, he
que lhe infunde a vida: o corpo he do terreste,
as Lues, e sombras do colorido, he do espirito do
Pintor.

Plantauerat autem Dominus paradisum
voluntatis a principio. Plantou D.s nosso S.r [3]
o Paraiso deleitozo em principio. Primeiro
fez o bosque ou pais, que formace o homem.
Do mesmo modo vza o Pintor, seguindo prim.ro
as Regras da Perspectiua p.a compor as distan-
cias do Longitud, antes de por o homem em
seu termo. Depois de fabricado o plano e bos-
que do Paraizo lhe deu o lugar em o qual
pôs o homem; in quo posuit hominem.
Creon o Ceo e a Terra, produzio as aruores
criou a Agoa, os peixes, aues, quadrupedes e
toda a mais creatura da terra; e depois de

for-

Genis. 2.

73

formado o homem, e posto em seu termo ou Paraiso, e acabada esta obra da maõ de Deos, faloa Adam. Apellavit que Adam nominibus suis cuncta animantia: pos Adam o nome a todos os animaes, e ficou precedindo a tudo.

Isto he o que pretende o Pintor, e o q[ue] imita, pois tendo feito o seu pais, o naõ dá por acabado sem q[ue] tenha as figuras em seus termos já perfeitas: tendoo já de antes examinado por meys da Geometria e Perspectiua, nas diminuições das distancias, planos, escorços dos corpos, coloiados das figuras e das cores; em a correçaõ dos contornos, por meys da Anatomia; em o acerto do Intento por meys da Historia; em a consideraçaõ das causas por meys da Philosophia; em a expresaõ dos Afectos por meys da Phisionomia, q[ue] he o que lhe dá a alma; e sendo com esta consideraçaõ parecem os corpos q[ue] falaõ e ficaõ prezedindo a tudo o mais.

Tenho relatado em suma a mayor antigui-

guidade da Arte inuentada pella Omnipotente Artifice. *Vani autem sunt omnes homines in* Sapient. 13. *quibus non subest scientia Dei, & de his quæ videntur bona non potuerunt intelligere eum qui est, neque operibus atendentes agnouerunt quis esset Artifex.* Todos os homens são vãos emos quais não asiste a sciencia de Ds, e aqueles que vendo as cousas boas, não poderão entender q[ue] o que as seja; nem ainda estando atentos as obras conhecerão quem seja o Artifice.

E não somente este Divino Artifice em a forma do pª homem. mas ainda traçando a fabrica da Arca de Noè. *Fac tibi arcam* Genis. 6. *(he dis Deos) de lignis lævigatis mansiunculas in arca facies, & bitumine linies intrinsecus & extrinsecus. Et sic facies eam: trecentorum cubitorum erit longitudo arcæ, quinquaginta cubitorum latitudo, & triginta cubitorum altitudo illius. Fenestram in arca facies, & in cubito consumabis summitatem eius: Ostium autem arcæ pones ex latere: deorsum cœnacula, & trigesta facies in ea.*

Deli-

Delineando a Moyses toda a fabrica de
queconstava o Tabernaculo sagrado, Arca, Me-
za, Candeeiros como assim o mais pertencente
a tudo; declarandolhe as particularidades
assim nas medidas, como varias formas que
avia deter todaesta machina, de Cherubins,
Cerafins, peças deouro, ede madeiras; que
parece amostrou delineada em Pintura,
como seve do mesmo Texto Sagrado.

Exodus cap. Inspice (dis Deos falando com Moyses) &
25. n. 40. fac secundum exemplar quod tibi in mon-
te monstratum est. Enos Actos dos

Act. Apost. Apostolos. Tabernaculum testimonij fuit
cap. 7. patribus nostris in deserto, sicut disposuit
n. 44. Deus loquens ad Moysen, vt faceret il-
lud secundum formam quam viderat.
Assim mesmo o Propheta Rey David aforma
que avia deter o Templo que seu filho Salamão
1. Paralipom. avia demandar fabricar. Dedit autem Da-
cap. 28. n. uid Salomonis filio suo descriptionem
11. porticus & templi &c. enomesma Cap. ma-
is adiante. Omnia (inquit) venerunt scri-
pta

ptam manu Domini ad me, vt inteligerem vniuer-
sa opera exemplaris. Arte nobre de direito Di-
uino e humano, Diuino porseu prim.⁰ Artifice, e
ser hũa semelhança sua, e humano pella anti-
guidade, e obseruancia de Reys, Principes e
Senhores.

A sua antiguidade entre os homens antes
do Diluuio vniuersal 1993. annos, por Tubal-
Cain filho de Lamech e de Sella 6.⁰ neto de
Adam pella parte de Cain: o qual foi o prim.⁰
que pôs em vso o ferro e o cobre, de que forjou
as armas para fazer guerra; Sella quoque **Genes. 4.**
genuit Tubal=Cain, qui fuit Malcator, et
faber in cuncta opera aris et ferri. Een-
taõ começaraõ os homens a fabricar os Simula-
cros, e os adorar conforme Philon; foi tam- **Philon lib.**
bem inuentor de outros metaes, como ouro, e **4. de Anti-**
prata &.ᵃ de que em seguim. fizeraõ os Ido- **quit. Biblic**
los, como quer o liuro pretendido de Enoch
citado por Tertuliano. **Tertuliano, ex**
lib. Idolatriæ
A Nino segundo Rey dos Assyrios, fi- **Nino anno**
lho de Belo a quem sucedeo, se atribue ser o **do mundo**
prim.⁰ **3141.**

o primeiro em quem começou a Idolatria, fabri-
cando em Babylonia hum Templo a seu pay,
querendo fosse ahi adorado como hua Divin-
dade; pellos annos do mundo de 3141. de-
pois do Diluvio universal 901. seguindose,
depois Labaõ a quem Rachel sua filha fur-
tou os Idolos, estando elle em esta ocasiaõ tres-
quiando as ovelhas devertido e ocupado no
campo, como consta da Escritura sagrada.

Genis. 31. Eo tempore ierat Labam ad tondendas oves,
& Rachel furata est Idola patris sui.
E em o mesmo cap.º mais adiante, diz de Ra-
chel que com festejo os escondeu debaixo das
camas dos Camelos, e se assentou emsima.
Illa festinans abscondit Idola subter stramen-
ta cameli, & sedit de super. Bem claro
se vè aver neste tempo Escultores ou Pin-
tura.

O Patriarcha Abraham teve hum per-
feito conhecim.to de todas as boas couzas, e en-
Iouph. de sinou Arismethica e Astronomia aos
antiquit. lib.
2. cap. 7. e Egypcios, no q' de antes eraõ ignorantes fi-
8. can-

ficando tão sientes e sabios em toda a Siencia e
Arte, que delles ficou Moyses erudito em toda a
Sabedoria; Et eruditus est Moyses omni sa-
pientia Egyptiorum. Checerto sederão elles a
entender por elegante modo, por figuras de homens
e animaes em lugar de Caracteres de Letras, co-
mo refere Cornelio Tacito; Primi Egyptij per
figuras animalium sensus mentem effinge-
bant. que era veresimel florecer a Pintura
entre elles; e huns tomão os Egypcios por inven-
tores da Pintura, principiada em Egypto, outros
que teve principio na Grecia, e os mesmos gregos
querem que os Sicyones ou os Corinthios ofo-
rão: porem hé certo q seu mayor luimento
foi na Grecia e por esse lhe atribuem ahi seu
principio, pello q Aristoteles dis foi achada ahi
por Pirro; mas suposto os varios pareceres desta
verdade, todos concordão em o modo, q foi perfi-
lando com hum carvão, ou outra materia hua
Sombra: Que sempre de humildes principios,
tirou o discurso do homem, heroicos fins.
 A estes perfis exteriores, se animarão ou-
 tros.

Acta Apostol.
cap. 7.

Cornelius
Tacitus.

outros atirar os interiores, e com a observação e
experiencia, pouco, a pouco, se foi aventejando:
Huns querem fosse o primeiro Philocle Egypcio,
outros Cleante Corinthio. Continuarão com
admiração Ardice Corinthio, e Telephanes
Sicyonio; porem pintarão sem cores, de branco
e preto matizado como estampas, só com linhas.

Foi este principio da Pintura na Grecia,
pellos annos do mundo de 4294 antes do
Nacim. de Christo Jesu 905. Começarão depois
com hũa cor que chamarão Monochromato
invenção de Cleophanto Corinthio: porem
elle e outros obrarão com tão pouca luz da
Arte, que Eumaro Atheniense fes admirar
quando virão distinguio o homem da molher,
e pôs variedade em outras cousas, a quem seguio
e perfeiçoou Zenon Cleoneo, q achou os escor-
ços, que chamarão Cathagrafa: Fes emostrar
as juntas do corpo, e movimentos; e em as rou-
pas fes dobras, sinalou veyas e musculos a
the entaõ naõ vistos, e começou a retratar em
a Olimpiada decima.

Succd.

(nota marginal:) Olimpiada espaço de 4. annos contados dos gregos.

Primeira Olimpiada conforme Eusebio foi em 774 antes do nacim. de Xpõ e no anno do mundo de 4425.

80

Sucedeolhe Polignoto Thasio, antes da Olimpiada
noventa 418. annos antes de Christo. Depois
Apolodoro Atheniense deu ser as bellezas, e glo-
ria aos pinceis de Zeusis Heracleonte seu
Discipulo. Este Zeusis foi o q fez o retrato da
que pòs em revolta toda Assia e Europa, e o q
entrou a pè enxuto, e abrio as portas da Arte,
que lhe deu tanta riqueza, que veyo a ven-
der suas obras, dandoas de graça: de quem dis-
se o mesmo seu Mestre, que lhe avia furtado
a Arte, e levado consigo a ganancia. Floreceo
em a Olimpiada noventa e sinco, antes de Xpo 394.
annos.

 Depois foi Thimantes, Panfilo, Protogenes,
Apeles, Aristedes Thebano, e outros m. de que
ficou a Grecia abundante de homens peritos,
aplaudidos, venerados, e honrados de seus Mo-
narchas, e muy florecente a Pintura. Se bem
algums annos lhe foraõ perjudiciais, pella inva-
çao e prestaõ dos Gallos, Senores, Godos, Van-
dalos, Erulos, Astrogodos, e outras Barbaras
naçoes, e postas à merecida fortuna dos Ro-
 ma-

[Margin notes:]

Polignoto na Olimp. 89.

Apolodoro na olimpiad. 93.

Zeusis no 4º anno da Olimp. 95. começou a luzir

Apeles se começou a mostrar com fama em a Olimpiada 112. e antes de Xpo 326. annos.

Durou a mane.ra Barbara de Pintar q[ue] se chama mais vulgarm.te Gotica, desde 611. de X.po athe 1450. indo se extin- guindo e re nacendo a Romana ou grega.

Naceo Micha- el Angelo em Florença an. 1479. mor- reo de 89. annos em 1564.

Seculo espa- cio de cem annos.

Romanos, com que soterrarão esta Arte estes in- fortunios; athe que tornou a renacer em 1240. de nossa Salvação, por Chimabuë em Florença e por toda Alemanha: suposto q[ue] com manei- ra Barbara e Gotica; extinguindo se e fene- cendo esta pellos annos de 1450. por alguns Pintores Florentinos, entre os quaes foi Do- menico Ghirlandai, Mestre de Michael An- gelo Bonarrote; o qual teve algum nome, ainda que a sua maneira fosse quasi gotica e seca.

Em 1474. naceo Michael Angelo Bonar- rote, descendente da caza dos Condes de Canuza, perfeiçoou o scientifico desta Arte em Flo- rença, e em toda a Italia; e se pode dizer che- gou ao fim do Debuxo, pois nelle expremio e soube mais q[ue] nenhum outro Pintor d'ou- tros Modernos, ha dous seculos passados digo p.a cà, com tanta magestade e força q[ue] Pintor algum nunca fez, e com a mesma sin- gularidade, na Escultura, e Arquitectura q[ue] nesta ultima passou aos Antigos Gregos; a quem seguio

a quem seguio Raphael delVrbino, com mais deli-
cadeza, ambos contemporaneos, e columnas
firmes sobre quem estriba os cientificos da Arte
do Debuxo.

Naceo Raphael
em 1483. em
sexta fr.ª Santa
emorreo em
outra tal sexta
fr.ª do anno de
1520. vivendo
37. an.

Jaque tenho mostrado a antiguidade da
Pintura, será bem acertado relatar seu ser e
sua Nobreza; assim em a mesma Arte, como em
seus Professores.

Acha se segundo mais universal opini-
aõ, tres especes de Nobreza, Politica, Natural, e
Moral. A Politica he a cidental e extrinseca,
porq) depende do juizo, e estimaçaõ dos homens,
com fundam.to em a mesma cousa. A Natural
consiste em a virtude e perfeiçaõ natural da
mesma naturera e sua inclinaçaõ que lhe he
propria e intrinsica: e estas duas nobrezas per-
tencem aos Nobres, e a os Sabios do mundo. A
Terceira, he a Nobreza Moral, mais excelente
mais superior que as demais, eq) consiste em a
virtude e perfeiçaõ moral dos costumes, a actos
honestos humanos dos homens bons, e virtuosos,
espe-

Nobreza Po-
litica.

Nobreza Na-
tural.

Nobreza Mo-
ral.

especialm.te quando sao dirigidos a deos como ul-
timo fim.

Digo pois quequanto mais se chegar, e con-
vier a Pintura aestas tres Nobrezas, tanto sera
mais nobre que as demais Artes.

Politica.

Que tenha e esteja comprehendida em a No-
breza Politica, nao ha duvida; pois estao che-
yas as Historias da estimacao com q foi tida
ehe emos Juizos das Monarchas, Reys, Princi-
pes, e Philosophos, com tao singulares hon-
ras, eponderacoes manifestandoo ao mundo.

Natural.

Que participe da Nobreza Natural, que
he a segunda, tem menos duvida; porque,
a Sciencia he hum conhecim.to da cousa
mediante acausa pella qual he; q he o mes-
mo q saber e possuhir com conhecim.to cert.to
ecom razao a qualidade da cousa q se pro-
feça: EArte he hum abito operativo, q
tem eha recta razao, eordem das cousas fac-
tiveis. Que Juizo negara que se diffundao am-
bas difiniçoes em a docta Pintura, pello uzo
da alma em amente, em quanto he racional
e

e semelhante a Deos e aos Anjos, q lhe a parte
que lhe toca à Sçiencia, e o q lhe toca a Arte,
de o q ambos juntas alma e corpo, o Diuino,
e o irracional; e por isto mesmo lhe connuem
a segunda nobreza, q lhe a intrinsica e
Natural.

Tambem lhe pertence a Nobreza Moral Moral
suposto q tem por motiuo, e obiecto a virtude,
e honestidade; pois por meyo da Pintura per-
tende a Santa M.e Igreja se conuerta a cria-
tura a seu Creador; como se tem experimenta-
do em conuersoes feitas por meyo de Sanctas
Imagens; e outros actos de deuoção, como re-
ferem os Sanctos, e os Consilios mandarão
se use desta Arte com este fim. E para res-
guardo desta parte referirei as palauras do
Sancto Consilio Tridentino, de q se tirarà
plenaria satisfação. e dis assim

De todas as Imagens sagradas se tira fruito, Consil. Trid.
porq não só se amoestão ao pouo os beneficios Ses. 25. de
dons, e graças q Christo lhe tem feito: mas tam- Sacris ima-
bem, porq os Milagres de Deos, obrados por me- ginibus.
yo

85

yo dos Santos, e exemplos saudaueis aos olhos
dos fieis, se reprezentão, paraq por elles demgra-
cas a Ds, emendem avida eseus costumes, à
imitação dos Santos, e se exercitem a adorar a
Ds, e abraçar apiedade.

Ex omnibus sacris Imaginibus magnum fructum per-
cipi; non solum quia admonetur populus beneficiorũ,
& numerum, que à Christo sibi collata sunt, sed
etiam quia Dei per Sanctos miracula, & salutu-
ria exempla oculis fidelium subiiciuntur: vt pro
iis Deo gratias agant, ad Sanctorumque imitatione
vitam moresq; suos componant, excitenturque
ad adorandum, ac deligendum Deum, & ad
pietatem colendam.

. Das quais palauras setira sem obstar ocon-
trario quea Nobilissima Arte da Pintura, tem por
fim a Deos seu Creador e Snr. nosso; esseme-
Lhantem pellas causas referidas do Consilio.

Card. Pale.
emseu liuro
L. 9.10 &
lib. 1. c. 27.

Tambem atenta ao proximo, pois se pretende
avnião, e suaconuerção, enão menos apropria,
pois quem poderá pintar, q talues senão ououa,
econuerta com aquilo q esta obrando com
o

o entendimento e sentidos? estas tres couzas se re-
duzem juntam.te à Charidade.

Innocencio 8.º em hum Sinodo chama aos
Pintores confirmadores dos Oradores, e Histori-
adores; e tal.es superiores aelles.

O mesmo Concilio Tridentino na sessão 25. jà
Citada exorta emandaaos Prellados, que
pellas Historias sagradas dos Misterio de Nos-
sa redempção ⟨...⟩ feitas em Pintura, ensinem
e confirmem o povo emos Artigos de nossa Sancta
Fé, para por as tais pinturas os perceberem
bem e continuam.te os ter na memoria.

Por historias Mysterium nostra redemti-
onis, picturis, vel alijs similitudinibus ex-
pressas, erudiri, & confirmari populum in
articulis fidei commemorandis & assidue
recolendis;

A sagrada Scritura honra esta arte do Debuxo
c hama -

Concil. Trid.
seff. 25. de
inuoc. S.S.

87

chamandoa Sciencia, aduertindo he tal a for-
ça com q̃ representa esta Arte os objectos assim
assim pintados na escultura como sua con-
trafeita, que os não tenhão os homens, por
cousa diuina suposto sua semelhança tanto ao
natural do q̃ representa; epor esta causa foi
prohibida na Ley escrita, por euitar àquelle
pouo a Idolatria, tão inclinado a ella; e fal-
lando da Escultura e pintura, diz: Fará o ar-
tifice esculpindo deligentem. em o madeiro
curuo pouco fixo, indoo desbastando pello
entranhado da madeira, fazendo pella Sci-
encia de sua Arte, com figura e semelhança da
imagem do homem, ou de qualquer outro ani-
mal, e pintando o de cor auermelhada, shefa-
rá o roseo com faces coradas, cor natural, e
qualquer mancha q̃ tiuer com a mesma cor
terrenha aperfeiçoará; e assim feito e acaba-
do o poderá por em seu lugar pendurando
na parede e segurando o com ferro p que
não caya: porem olhando o saiba não pode
ser bom assi mesmo; porq̃. he hua imagem que
não

[margem:] falla de hua
figura des
nuda com
cor de carne
e sinaes da
Natureza.

nad tem poder porsi propria, porq̃ jã o cansacio de
quem aobrou he q̃ lhe deu oser.

Faciat (fala do Artifice) lignum eternum,
& verticibus plenum sculpat diligenter per va-
cuitatem suam, & per scientiam suæ artis
figuret illud, & assimilet illud imagini ho-
minis au alicui ex animalibus illud compa-
ret; perliniens rubrica, & rubicundum faciens
fuco colorem illius, & omnem maculam quæ
in illo est perliniens terra. & faciat ei dig-
nam habitationem, & inpariete ponens illud, &
confirmans ferro. ne forte cadat prospiciens il-
li, sciens quoniam non potest adiuvare se. ima-
go enim est, & opus est illi adiutorium. E
emouteos lugares do mesmo liuro sheda omesmo
epitecto.

Do liuro dos Reys se colheomesmo; q̃ trouxe
elRey Salamaõ a Hirão natural de Tiro artifi-
ce famoso emtoda a obra deescultura de brome,
cheos de sabedoria inteligencia e doutrina.
Misit quoque Rex Salomon, & tulit Hiram
de Tyro, filium mulieris viduæ de tribu Neptali,
pa-

patre Tyrio artificem ærarium, & plenum Sa-
pientia, & inteligentia, & doctrina ad facien-
dum omne opus ex ære. qui cum venisset
ad Regem Salomonem fecit omne opus eius.

Fala D̄ nosso S.³ a Moyses acerca do
Tabernaculo que quer se lhe faça, e depois de
lhe dar a forma delle, e o que o há de compor,
lhe nomea o Artifice que ha de fazer toda a obra,
instruindo aos oficiaes q̃ hão de trabalhar nella,
dandolhe por companheiro Ooliab e assim o
ciferomo a Beseleel, sabedoria, inteligencia
e sciencia, e sabedoria a todos os eruditos.

Exodus .31. Locutusque est Dominus ad Moysem
dicens, ecce vocavi ex nomine Beseleel fi-
lium Uri filij Hur de tribu Juda, & imple-
ui eum spiritu Dei, sapientia, & inteligen-
tia, & scientia in omni opere ad excogitan-
dum quicquid fabre fieri potest ex auro,
& argento, & ære, marmore & gemmis &
diuersitate Signorum. Deditque ei socium
Ooliab filium Achisamech de tribu Dan.
Et in corde omnis eruditi posui sapientiam.

Pello

Pello Propheta Isaias saõ chamados os professo-
res desta arte de Debuxo Artifices Sabios.
O Artifice sabio busca omodo, e maneira de colo-
car a Imagem ou a estatua p.ª que senaõ moua.

Artifex sapiens quærit quomodo statuat si- Isai. cap.
mulachrum quod non moueatur. no mesmo 40. n.º 20.
liuro cap. 44. Faber ferrarius lima operatus Isai. 44. n.º
est: in prunis, & in malleis formauit illud, & 12.
operatus est in brachio fortitudinis suæ.

Aqui faz o Texto destinção de officio a Arte
de ferreiro, o Escultor com sabedoria q̃ pertence
ao entendim.º e o ferreiro chamandolhe só faber,
q̃ sua dependencia he da força dos braços, e naõ
por discurso de saber. e segue o mesmo Propheta
falando dos Escultores, e Arte de Debuxo.

Artifex lignarius, fecit imaginem viri qua- Idem. Cap.
si speciosum hominem habitantem in domo.
q̃ o Artifice de madeira ou o Imaginario que
obra em pão, fes a imagem do varaõ semelhante
e quasi como o homem perfeito, detal modo en-
Tera viuera e natural, q̃ pode enganar estando
em algũa cara.

Ames-

A mesma Escritura Sagrada nos Actos dos Apos-
tolos chama a esta Arte do Debuxo, Arte do
discurso do entendimento, por estas palauras.
Não deuemos dar estimaçaõ aò ouro, ou à
prata, ou à pedra que obra a arte da Escultura
ea imaginaçaõ do homem, que seja semelhante
ao Diuino. *Non debemus æstimare auro*
aut argento, aut Lapidi, Sculturæ artis, &
cogitationis hominis: Diuinum esse simile.

En oliuro do Deuteronomio, amaldiçoan-
do os Sacerdotes da Ley aquelles q fizessem Ido-
los, eos adoracem como setiuessem em si Di-
uindade e os tiuessem por tal; lhe declara em
que aquellas esculturas he obra das maõs dos
Artifices; o q tenho bem prouado ser Arte a
Pintura e Arte Scientifica; e hum dom de Ds.

Maledictus homo (diriaõ os Leuitas que
eraõ como Diaconos) *qui faciet sculptile &*
constatile, abominationem Domini, opus ma-
nuum artificum, ponitque illud in abscondi-
to.

Se tem a Pintura de material e operatiuo, por
donde

Acta Apost.
cap. 17. nº
29.

Deutheron.
cap. 27. nº
15.

O exercicio
na Pintura
naõ diminue
a Arte.

donde alguns aintentaraõ derantorizar, que sciencia para seexplicar, epara selograr naõ usa de materiais, eda potencia operativa: Os Caraderes das Letras ʃeomesmo q̃ o debuxo material, e visiuel da Pintura com q̃ ʃaõ illustrado todas as Monarchias que conquistaraõ as armas: e escritas haõ manifestado o fundo das forças do Corp.º, eo valor do animo, as outras haõ sido, a direcçaõ eregra da elenaçaõ daalma, do engenho ʃubtil da especulaçaõ, eos primeiros reprezentantes dos conceitos damente, e extratagemas militares. Todo oqual em modo mais agradauel à vista, nos mostra apintura, como com Caraderes mais excelentes, artificiosos e eficazes q̃ os da Letra, ecomo ʃegundos reprezentadores mais vinos do increado, edetodo o creado.

Digo pois que aocupaçaõ das maõs em a Pintura he omenos, edemenos pero, arrespeito do immenso theorico em a especulaçaõ da Sciencia; e ʃuntam.ᵗᵉ afirmo que setal embaraço diminuisse os quilates de ʃua nobreza, seria força conceder o mesmo, aquantes escrevem: ʃoponhamos que

em

Mais atheorica q̃ a Pratica

93

em lugar dos Caracteres que oje usão, p.ª explicar
os conceitos, seconseruacem as formas e Pinturas
que usou omundo antigo por letras, especialmente
Egypto, deqnem diz Petronio queixandose. Pic-
tura quoque non alium exitum fecit, postquam
Ægyptiorum audacia tam magnæ artis com-
pendiarum invenit. Quepor usar acompendi-
osa arte de escreuer com figuras avião destru-
ido a Pintura. estragando, e extinguindo tão
grande Arte.

Amesma queixa faz Plinio vendo tem emes-
quecim.ᵗᵒ a Arte da Pintura, por respeito do ouro
edapedraria. Arte antiguam. (sobre disse ella)
em tempos q era desejada de Reys edos Pouos, e
q ennobrecia a aquelles q faria dignos q
fossem mestres dos vindouros: porem agora
atem esquecido com apedraria, ecom oouro
com q cobrem as paredes.

Arte quondam nobili, tunc cum expeteretur
à regibus populisque, & illos nobilitante, quos
esset dignata posteris tradere: Nunc vero in to-
tum marmoribus pulsa, tum quidem & auro: nec
tantum ut parietes toti operiantur. &.ᵃ

ese Petronio se queixa de auerem os Egypcios estraga-
do tão grande arte como a da Pintura em ca-
racteres de letras, Donelo esfaz mais superior
que a escritura; por estas palauras. Non pretium
tantum picturæ spectandum, sed maxime ex-
cellentia Artis quæ nunquam in scriptura tan-
ta esset potest, vt sit cum pictura conferenda.
Não somente se ha de olhar e atentar a estimação
da Pintura, mas a sua mayor excelencia da
Arte; a qual em nenhum tempo seuio em a
escritura, com tanto poder; para ser comparada,
com a Pintura.

 E conforme a direito leua ventagem a Pintu-
ra, e Arte do Debuxo à Escritura pello que,
se prouia ser mais excelente: e assim propoem
que tudo o q' se faz sobre cousa alhea ainda
que esta seja muy inferior à que se obra, não
ha de ser o que se fez de quem amanda obrar
senaõ do senhor da cousa sobre q' foi feita.
Isto instrue clarissimam' Cayo Jurisconsulto.
 Literæ quoq; Licet aureæ sint, per inde char-
tis membranisvè cedunt, ac solo cedere solent,
 ca -

Donelo lib.
4. Comment.
iur. ciuil. cap.
26. Sobre
Tiraquel. de
nobilitat. cap.
34.

Cayo Jurisconsf.
L. qua rati-
one §. literæ
ff. de acquir.
rerum dominio

95

ea quæ in ædificantur, aut seruntur. Ideoq;
si in chartis membranisvè tuis carmen
vel historiam, vel orationem scripsero, hu-
ius operis non ego, sed tu dominus esse inte-
ligeris.

Emais adiante o mesmo, Cayo Jurisconf:
Sed non vt literæ chartis membranisvè ce-
dunt etiam solent picturæ tabulis cedere.
Sed ex diuerso placuit tabulas picturæ
cedere. Mas não assim como as Le-
tras que ficão cedendo às folhas e perga-
minhos, custumão tambem as pinturas
ceder às taboas; porem por diuerso mo-
do agradou, ceder as taboas à Pintura
perdendo o direito, o senhorio das Taboas, o
q mostra com evidencia ser esta Arte mais
superior q a escritura, pois o mesmo direito
lhe da mais excelencia e mayor direito.
Nem ainda a acção de receber interez por sua
execução ofende, antes avemos admitida
em sciencias tão nobres, como a Aduoga-
cia, Medecina, Mestres de estudos, e Cadeiras.
 e he

O estipendio
não diminue
a estimação da
Pintura.

e he certo q/m.ᵉˢ se tiuessem conquer viuer, folgaria
mais de dar suas Pinturas, que delhe por preço e
vende las. Zeuxis diria que suas obras senaõ *Plin. lib. 35.*
podiaõ permutar por nenhum digno preço; e
assi deu aos Agregentinos, a famoza taboa de
Alcmena, e a de Iana, a El Rey Archelaõ.
Dequem se tem ditto o que disse das Pinturas o
Pappa Leaõ 9º. em o Sinodo G.ᵃˡ que celebrou de
pois de Adriano V. a donde confirmou e promulgou
os sagrados Canones que falaõ das Imagens, que
diz assim. ― Constituimos, e confirmamos que *Synod. 8.*
sejaõ adoradas as Imagens de Christo S. nosso e *cap. 3.*
as de seus santos, com igual honra que os Liuros dos
Santos Evangelhos. Aquem se concede o diuino
epitecto de sagrado depois da Sancta e sagrada
Theologia, senaõ á Pintura sagrada.

 O Illustrissimo Cardeal Paleoto, em seu li *Liuro da*
uro da reformaçaõ das Imagens, diz que a Pin *Reformac.*
tura Christam he hum genero de oblaçaõ e sa *das Imag.*
trafficio, e secundariam. olha e tem por objecto
ao mesmo Deos, de donde recebe o seu da verda-
deira nobreza.

 He

Concilio Ni-
ceno an. Xij
338.

Hé tão grande o sagrado desta Arte, que em hum
distico traduzido de Greg.º, imagino q.ᵉ do segun-
do Synodo Niceno, contra o Imperador Leão
perseguidor das Imagens sagradas, q.ᵉ a Senho-
ria de Veneza mandou abrir, em a cara chama-
da Aurea, sobre hua Imagem de Christo Cruci-
ficado, que ensina o modo de adoralas, des-
cubre sua ponderação advertida cujo princi-
pio diz assim.

Nam Deus est, quod imago docet, non Deus
ipsa.

Sei que he Deos, o q.ᵉ nos mostra a Imagem, mas
a Imagem não he deos.

Prevé que a Imagem não he Deos, como dando
a entender, he tal sua força em persuadir e mo-
ver, e tão vivas as mostras de divindade que
em ella resplandecem, q.ᵉ pode temer a adoração
por tal; e o mesmo reparo fazem estes versos, q.ᵉ
cita o Doutor da Igreja Santo Agostinho.

Thom. g. lib.
11. de visita-
tione infir-
morum, de
Christo in
Cruce.

Nec Deus, nec homo, est præsens, quam cer-
no figuram.

Sed Deus est, & homo, quem signat sacra
figura.

neam

nem Deus, nem homem, esta' a vista no q estou
vendo em a figura; mas porem Deus e homem,
he o que mostra a sagrada figura.

E esta foi sem deuida a causa que obrigou
a Moyses, prohibir a Pintura, aquelle pouo
inclinado à Idolatria; por q vendo sua graca
e perfeicao, com viuera aparente a' vista, fizerão
desem culto sagrado e a tiuessem por diuina.

O grande Padre Pelusiota, se resoluev a di-
zer, (segundo vemos em o Synodo 7. Act. 1)
que se nao tiuesse por Igreja aonde se nao achassem,
Imagens: por q nao auer estas em os Templos,
he como faltar lhes ministros da palaura; ile
tao alto nome deu aos Pintores Ignacio Monge
grego; aonde falando da Doctrina Catholica, diz: In vita S.ti
Forsii.
A verbis ministris atramento colorato, vt li-
cet annuntiatur. Ministros do Verbo chama
Aff Autor aos Pintores; atributo suficiente de Apos-
tolos.

Quanto mais pertencem a Artes ao engenho e
spirito, tanto sao mais decentes e nobres: qual arte
pois competira com o espiritual e engenhoso da Pintu-
 m

99

ra, aquemseguem todas as sciencias, e em cujo
gremio segerão algũas em extremo dificeis, e
tão proprias suas, quenão pertencem nunca
a alhea faculdade? ambas filosofias a seruem.
a Natural toda he seu proprio sugeito: e a Mo-
ral não menos, para o conhecimento dos afectos
virtudes, vicios, e expressão delles em os aspectos,
donde obra a Fisionomia alterada às veces com
os accidentes de alegria, pena, esforço, ira, me-
do, furor, e os demais. A Anatomia he mais sua
que dos medicos, porq̃ a não explica simples m.te
senão com todas as variedades q̃ muda o mo-
vimento dos membros, e suas acções, e as que
tras a cada sugeito segundo a idade, sexo ou
estado, e segundo suas paixões: donde o variado
dos debuxos não tem limite, nem se pode com-
prehender. Com a Anatomia se acompanha
a simitria, ou proporção ajustada, não só dos
corpos humanos, mas dos brutos, e ainda de
todo o objecto visiuel; donde tambem se cons-
titue particular forma ou fermosura.
Coisto se ajunta a Geometria, Perspectiva

e Arquitectura com todo seu artificio, tão necessarias
ao Pintor. Pertencelhe tambem todas as Histori-
as Sagradas, e Profanas, não só para escreuelas,
quando se ofereçe, mas pª explicar com decoro, os
trages, fabricas, adornos, vzos, costumes e ritos de
todos os tempos, Reynos, e Nações. e se forma discor-
rendo asi, não auerà faculdade tão esquisita que
não seja algua vez necessaria à Pintura; aqual
não obra jamais sem a Perspectiva pª as diminui-
ções dos objectos e suas partes, emembros q formão
escorços; assim em aquantidade dos corpos, como
em a força das cores, na diminuição das distancias.
O que he hum cargo tão intoleravel e singular do
Pintor, q por este só toda outra Arte lhe poderà dar
pocessão de prezidencias, a julgar seus effeitos por mi-
lagres.

Aquella mesma acção e acto q a Pintura re-
presenta, esse mesmo imprime em o coração de
quem a considera, mouendo a esse ao mesmo
afecto da acção pintada; q ora compunge ora
alegra, sendo geral a todos seu conheçimto do que
represento; e por caminho mais breue q o do senti-

do

Horat. em
sua Arte.

Sam Ioaõ Da-
masc. d. orat.
1.

do dormir, como disse Horatio.

Segnius irritant animos demissa per aurem,

Quam quæ sunt oculis commissa fidelibus.

As cousas (diz elle) que entraõ em o juizo pellos ouvidos
seguem hum caminho m.to mais comprido, e impri-
mem menos, q aquellas q entraõ pellos olhos; os
quais saõ testemunhas mais efficazes, e mais segu-
ras q os mesmos ouvidos. Como assim em huõ
instante mostra a Pintura o q pella leitura seria
forçoso folhear m.tos Liuros, e cadaqual o considerar
conforme seu juizo, sendo causa de mouer os ani-
mos com sua vista. Sam Ioaõ Damasceno.

Imagines apud homines illiteratos ac rudes
esse, veluti libros, & Sanctorum honoris esse mi-
nime mutos bucinatores, quippe quæ tacita
quadam voce doceant, aspectiq; Sanctum re-
deant. As Imagens p.a com os homens rudes
e sem letras, lhe seruem como se fossem huns
ou mayorm.te pregoeiros mudos da honra dos
Santos, as quais como com voz calada nos
ensinaõ, e ao aspecto Sancto nos encami-
nhaõ.

A—

A conuersaõ gloriosa do grande Sancto Athana-
sio, procedeo como diz Surio emsua vida de
ver pinturas de Martirs, porꝗ admirado deꝗ
padecerem por Christo tais mortes, se baptizou,
e fez Christaõ de Gentio que era. Tanto impri-
me a pintura em os coraçoes dos homens. E
Sam Gregorio falando ao mesmo intento diz,

 Sunt quidem picturæ in doctorum homi-
num libri, & scripturæ, nam quod legentibus
scriptura, hoc idiotis præstat pictura cernentibus
in ipsa & ignorantes vident quod sequi debeant,
& in ipsa legunt qui literas nesciunt:

 O effeito ꝗ faz o escrito com os estudiosos, esse
mesmo faz a Pintura com os que onaõ saõ: alli
vem ᵒⁱᵍⁿᵒʳᵃⁿᵗᵉˢ oq̃ que deuem seguir, e alli lem os ꝗ naõ sabem
letras. Assi quea Pintura pᵃ os povos, suletetuye
em lugar de liçaõ. Isto de Sam Gregorio fortale-
ce o segundo Synodo Niceno, aonde proua com
authoridades de Santos, ꝗ a Pintura boa de Dou-
tos Pintores, serue e he mais poderoza para mo-
uer o afecto ꝗ a Historia. Eꝗ fosse por autho-
ridade de Sancta Padres, o diz tambem sam Joaõ Da-
 mas-

S. Damas-
cen. lib.4.
de Fidei Or-
thod. cap.17.

lib. 9. Epist. 9
ad Serenum
Episc.

Segund. Synodo
Niceno
Act. 2. et
4.

103

Damascen.
Lib. 4. cap.
17.

Damasceno desta maneira. Quia (non) omnes lite-
ras norunt, nec Sectione incumbunt, Patres nos-
tri consenserunt hæc imaginibus representari.
Que porq̃ nem todos sabem ler, nem sedam à li-
ção dos Liuros, nossos Padres concordarão que
se reprezentassem estas cousas em Imagens.

Lib. 4. de
Sua Pharet.

Damesma opinião he Sam Boaventura no quarto
Liuro de sua Pharetra; aonde diz falando das
Imagens. Vt hi, qui literas nesciunt, saltem
in parietibus videndo legant, quæ legere in co-
dicibus non valent.

Quint. Lib.
5. cap. 11.

Em isto se fundou averdito Quintiliano
que mouia mais firmemente a Imagem colori-
da, que a Oração elegante. Sam Efrem

S. Efrem.
Siro, tract.
de Abrah. &
Isaac.

Siro, em o tratado de Abraham e Isac, confessa
q̃ jamais vio pintado o Sacrificio de Abraham
que não derramasse lagrimas. Quotiescunque
Sane pueri istius contemplatus sum imagi-
nem, nunquam sine lachrymis præteriti po-
tui, præsertim dum efficax pictura artificium
demulceret animum. Certam. todas as
vezes que estou contemplando em a Imagem des-
te

deste mancebo, nunca ja mais pude passar sem der-
ramar lagrimas, de tal modo o artificio eficaz
da pintura pode abrandar, emouer o animo.
Do mesmo parecer he o Doctissimo Beda

Beda de
Templo Salom.
cap. 5. tom. 8.

Imaginum aspectus sæpe multum compunc-
tionis solet præstare contuentibus, & eis quo-
que qui literas ignorant, quasi viuam Domi-
nicæ historiæ pandere lectionem.
A vista das Imagens custumam vezes compun-
gir m.ᵃᵃ à deuoção aos que as olhão, eàquelles
assim mesmo q̃ nad sabem ler, ser como Lição
viua da Historia do Senhor. Sam Dionisio

Sam Dionĩs.
areopag. de
Eccl. Hierra-
rch. Imagini-
bus.

Areopagista. Imaginibus sensum mouenti-
bus ad diuinas comtemplationes. Sentido
se moue mais com as Imagens p.ᵃ as contempla-
çoes diuinas. Sam Ioão Damasceno falan-
do dos Santos Martirs Horum facta præ-

S. João Damas-
orat. 1. de
imaginibus

clara, cruciatusq; pictura expressos oculis
meis propono vt eo pacto Sanctus efficiar,
& ad imitationis studium incendar.
Os effeitos resplandecentes, e o tormento daquel-
les, ponho patente a meus olhos, pella q̃ me mes-
 bra

mostra a Pintura, para que me inflame a estudar
em sua imitaçaõ, e com este pasto acabe santo.
O mesmo effeito causa a Pintura em o S.to

S. gregor
o rat. de Unit.
filii & Spi-
ritui Sancti.

Gregorio Niseno, vendo representado o Sacrafi-
cio de Abraham, e o Martirio de Sancta Eu-
femia.

Escreve Cedreno que Bogaro Principe de
Bulgaria, avendo edificado hũa casa de prazer,
gostou que Methodio Monge, a adornasse com
varias pinturas, e colocando o discreto Varaõ em
a mais patente parte della, hũa taboa com
o Juizo final pintado, turbou tanto o Princi-
pe, que pedio baptismo, e se fez Christaõ, de
gentio que era. Bem significou o Espirito
Sancto o que movia a Pintura, em o que se
enamorou Israel dos Retratos, que copia-
vaõ alguns pintores em as paredes, para fa-
zer bem quistos os Babylonios; assi o diz
o Profeta Ezechiel, em o Cap. 23.

Ezechiel cap.
23. n.º 14.

Cumque vidisset viros depictos in pariete,
imagines Chaldæorum expressas coloribus,
& accinctos baltheis renes, & thiaras tin-
ctas

tinctas in capitibus eorum, formam Ducum om-
nium, similitudinem filiorum Babylonis, terræ
que Chaldæorum in qua orti sunt, insaniuit
super eos concupiscentia oculorum suorum,
Immisit nuntios ad eos in Chaldæam.
Como visse (fala de Israel) os Varões pintados
em a parede, imagens e retratos dos Chaldeos
representados com cores, cingidos com bandas,
forma de todos os Duques, semelhança dos fi-
lhos de Babylonia, e da terra dos Chaldeos
em q̃ forão nacidos; se lhes infureceo ode-
zejo vendoos, que lhe mandou Embaixado-
res à Chaldéa. Auerse conuertido m̃
pecadores com as pinturas diuinas, oafirma
Sam Basilio em o 2º Synodo Niceno.
Ainda os Philosophos antigos, p̃ persuadi-
rem aos homens a deixar as dilicias, pinta-
uão em hũa taboa todas as virtudes, seruindo
como criadas a hũa Rainha m̃ fea, que estaua
em hum Trono alto m̃ aparatoso, e se chamaua
voluptas; o deleite do pecado. Para darem a co-
nhecer, quam abominauel era aos homens ser

ui—

S. Basilio
2º Synodo
Niceno, con-
tra Synodum
Constantinopo-
li. Iconoma-
chorum.

nirem aquem tão mal o merecia: e assi q.^{do} que-
riaõ reprehender quem naõ vinha bem, lhe sou-
nhaõ à vista esta taboa, daqual faz menção

Cicer. lib.
2.º de finibus.

Cicero, pintada por Cleantes Stoyco.
Tambem nos encaminha a Pintura diuina, à
melhora davida, seruindo de motiuo e viuo
exemplar, p.ª a meditaçaõ, e compunção, mos-
trando seu effeito em amar a D.s com mais
efficacia, leuantando a virtude ao mayor gráo.

2.º Sinodi
Nicea, Tom.
5.º Egist. 1.

Sancti pictam imaginem contemplamur,
compunctione percellimur, & instar imbris
pluente coelo lacrimæ nostræ funduntur.
Contemplamos a Imagem do Sancto pin-
tada, affligimonos com dor de coraçaõ, e a
semelhança da chuua q' vem encaminha-
do do alto, se derramaõ nossas lagrimas
encaminhadas ao Ceo.
Confessa de si Sancta Thereza de Jesus q' a de-
uoçaõ de hua imagem de Christo pintada
muy chagado, que trouxeraõ a seu Conuen-
to, p.ª certa festa, cauzou em seu animo tal
mudança, q' conheceo dali em diante, a q'
auia

auia feito de sua vida, q sempre desde aquelle
ponto foi melhorando nella.

Sam Gregorio Papa mandou pintar as His-
torias dos Sanctos Euangelhos e nas Igrejas
p.ᵃ que seruissem de mestres, q ensinassem e
declarassem aquelles Misterios.

E para que a sua represemtação q de tal esmo
se estinessem presentes a vista, confirmar e be
dizer o 7.º Synodo de Nicea, com estas pa-
lauras, contra Leão Imperador perseguidor das
Imagens, deuendo ser perfeitamt.̃ pintadas.

Qui Dominum cum vidissent, pro ut vi-
derant, spectandum ipsum proponentes de-
pinxerunt: cum Iacobum fratrem Domini vi-
dissent, pro ut viderant, spectandum ipsum
proponentes depinxerunt: cum Stephanum
protomartyrem vidissent, pro ut viderant spe-
ctandum ipsum proponentes depinxerunt:
Et ut in uno verbo dicam, cum facies; Martirum
qui sanguinem pro Christo fuderant, vidissent
depinxerunt.

Quando os freis Christãos vissem ao senhor
as-

Lib. 2. de
finibus

Septimus
Synod. Nic.
2.° tom. 5.°
epist. 1.

Depingo, e it
perfecte pin-
gere. Colegi-
no d Nebri-
ga.

asi como ouirão, e este mesmo ser honrado,
e mostrarem, o pintarão perfeitam̃. Quan-
do vissem a Santiago irmão do Senhor,
asi como ouirão, e este mesmo ser honrado,
e mostrarem, o pintarão perfeitam̃. Quan-
do vissem a Estevão Protomartir, assi
como ouirão, e este mesmo ser honrado,
e mostrarem, o pintarão perfeitam̃. e p.ª
que diga tudo em hũa palaura, quando
em algum tempo façãs o officio dos Mar-
tires, q̃ derramarão seu sangue por Chris-
to, e os vissem, os pintarão perfeitam̃.
E so a pintura perfeita he a quem one mais
onesto animo, e imprime com mais eficacia
o que representa; como declara o mesmo Con-
silio de Nicea: e so esta he a que avia de
permanecer, e prohibirse a disforme, q̃
he mais p.ª incitar a rire, que a compuncão,
por causa de sua horribilidade e feura, não
causando aos q̃ a olhão sua verdadeira
representação e forma, para que mova
com afeito o coração a verdadeira devoção.

a fir-

110

Afirma Sam Basilio aueremse conuertido m.^{tos}
pecadores com as Pinturas Diuinas. vt ha-
betur. in 2.^o Synodo Niceno, contra Synodum
Constantinopol. Iconomachorum.

 He esei engrandecida esta arte engenhosa
pellos Summos Pontifices, Sagrados Concilios, Im-
peradores, Reys, Principes, Doutores, Santos
Direito, e Historias; com grandes honras, pre-
mios, epreuilegios singulares : por mostrada
vida da antiguidade, alento da Religiao, de-
fensa do esquecimento, despertadora das for-
ças mais que humanas, e emula da omnipo-
tencia Diuina, emquanto se permite à natu-
reza da Arte.

 A mais nobre cousa que deua prender uma
cidade, he a sciencia, por quanto a ocupaçao
della serue de euitar as más obras, a que o
occio nos encaminha. Facito aliquid ope-
ris (diz Sam Geronimo Doutor da Igreja)
vt te semper diabulus inueniat occupatum.
Fazei algum trua, para q o diabo te ache sem-
pre

Seneca.

sempre ocupado: e Seneca diz, que a Arte liberal tem força de fazer virtuosos e bons: que mais nobre e liberal, que a Arte da Pintura?

Que seja esta Arte eminente em excelencia e se aventaje em quanto a Arte, por nobre e liberal a todas, o confirma escrevendo em seu Louuor. Santo Ambrosio, Serm. 10. in Psalmus 118. Sam João Damasceno Lib. de fide Orthod. cap. 17. Sancto Athanasio in libello qui in Synodo Cæsariensi oblatus est à Petro Nicomedia vrbis Episcopo. Sam Basilio homil. 4. de Martiribus. Sam Gregorio Lib. 9. Registri, Epist. 9. ad Serenum Episcopum Masiliensem. Sam Nicolo in 7. Synodo allegatus: vbi etiam Genadius Patriarcha Constantinopolitanus. Santo Augostinho Epist. 119. ad Januarium. Sam Germano Epist. ad Thomam Episcopum Claudiopoleos. Thomas Moro Lib. 1. Diago lorum cap. 16. Simeão Metaphons

frastes, in vitis Sanctorum Lucæ, & Alexis.
Sofroneo; João Moses Evirato, in prato spiri-
tuale, cap. 180. Eusebio Lib. 2. histor. Socra-
tes, vnus ex Autoribus Tripartitæ. Crant-
tio Lib. Metropolis, cap. 10. Jonas Aureli-
ense Lib. 1. de cultu imaginum. Carde-
al Paleoto de Imaginibus.

Natal Comite de sua Mythologia Lib. 7.
cap. 16. Pedro Victorio em seus Liuros de
varias Liçoes fol. 62, & 66. Pedro Crini-
to de honesta disciplina. Celio Rodiginio
Lib. 1. cap. 11. Wechero em seus Secretos
fol. 798. Francisco Patricio Lib. 1. titul.
10. de institutione Reypublicæ. André
Tiraquelo cap. 34. de nobilitate N. 1. &
sequent. Luciano em os amores, e em as
Imagens. Julio Firmico Lib. 4. Astrono-
micon cap: 15. in Venere. Gaspar Guterres
de los Rios em seu liuro das Artes Liberaes.
O P.e fr. Jeronimo Roman Lib. 8. da Republica
Gentilica cap. 11. O P.e An.to Possevino
de Picta Poesi. ex num. 24. Alberto
Duo-

Dureiro, em sua Geometria. Pomponio Gau-
rico, de ?sultura cap. 23. Largamente
Pedro Gregorio Lib. 31. de sua Sintaxis artis
mirabilis, cap. 1. & sequentibus; e em li-
uro 12. de sua Republica cap. 13. e em li-
uro 15. cap. 1. num. 9. donde exprecamente
achama liberal. Julio Cesar Scaligero,
em tratado de coloribus. Plinio em sua
Historia natural, Lib. 33. cap. 1. Lib. 34.
cap. 8. Lib. 35. cap. 10. & aliis in locis.
Philon Lib. de Somniis. Valentino Fors-
tero, in historia Juris Romani, Lib. 2. cap. 18.
Xenofonte Lib. 3. memorab. cap. 29. Quin-
tiliano Lib. 12. orat. cap. 10. Stobeo
serm. 58. Aristoteles de generat. ani-
mal. cap. 3. Olao Magno Lib. 13. his-
tor. Septentrionalis, cap. 15. Polid. Vir-
gil. Lib. 2. cap. 24. Petrar. Lib. 1. de re-
medio vtriusque fortunæ, cap. 40. Julio
Cesar Buleng. Lib. 2. de Imperatore cap. 18.
Hum papel impreço em Roma em Toscano, à
instancia dos Pintores da Academia, anno

1585.

1585. Gregorio Camarino, em hum Liuro Italiano,
que chamou Figinus. João Baptista Arme-
nino dos preceitos da Pintura. João Andrea,
Lilio, escreueo huns Dialogos da Pintura, &
Bertholameu Amanato Florentino Escultor
e Pintor, escreueo hũa carta aos debuxantes
da Academia. O Theatro vite humane
fol. 369. Cassaneo emo Cathalogo gloria
mundi, part. 11. 44 consideratione. Lourenço
valla, emo Proemio de suas elegancias. Celio
calcagnino escreue hum encomio, ou oração so-
bre as Artes Liberaes, epoem emomelhor lugar
dellas a Pintura, que expressam dos ser ck-
te liberal. Dom Juan de Butron em seus
discursos Apologeticos em defensa da Arte
da Pintura e sua nobreza. Frei Lope Fe-
lix de la Vega Carpio, memorial informatorio
em fauor da Pintura e seus Artifices Lib. dos
Dialogos de Vicencio Carducho fol. 162 e
os mais q̃ se seguem. O Licenciado An.ᵒ
de Leon, relator do supremo conselho das Indias,
fol. 167. idem, Card. O Mestre Joseph
de

de Valdiuielso. Card. fol. 178. Dom Lou-
renço Vanderhamen y Leon, Vicario de Junides,
Cardu fol. 186. Dom Juan de Jauregui, ca-
nalheriço de la Reyna, Card. fol. 189. Dom
Juan Alonso de Buron, abogado dos Consethos,
que escreueo em Direito por ordem do Consetho
Real da Fazenda defendendo a Pintura e
os seus Artifices. Card. fol. 204. E D.tor
Juan Rodrigues de Leon, insigne Pregador, Card.
fol. 221. E Philon, de Somniis indignado
contra a ignorancia, the chama Sciencia
grande. Et non admirabimur Picturam,
vt magnam scientiam, cuius Sacratum opus
extat factum ratione sapientissima? Por
Edital do Emperador Alexandre Magno, se
publicou em a Grecia, se desse á Pintura
o prim.º lugar entre as artes liberaes e que
a aprendessem sòs, os Nobres e Fidalgos.
Effectum est Sicijone primum de inde e
in tota Gracia, vt pueri ingenui ante omnia
Graphicen, hoc est Picturam in buxo doce-
rentur reciperetur; ars ea in primum gra-
dum

<div style="margin-left:2em;">
Philon

Plin. Lib.
35. cap. 10.
</div>

dum liberalium. Semper quidem honos ci fuit
vt ingenui eam exercerent, mox vt honesti,
perpetuo interdicto, ne seruitia docerentur.
A primeira das Artes liberaes, eprohibido o seu
exercicio aos Seruos. Conque vem a ser comum
openiaõ por ser recebida de taõ grandes Autores
como saõ os alegados, segundo Jns. in rè con-
iuncti num. 114. L. deleg. 3. E in L. 2. C.
instit. E substitut. E in Consilio ultimo, vo-
lum. 3. Alex. Consi. 202. viso themate cir-
ca finem. Curtio consi. 63. num. 3. E
Consi. 160. num. 12. e Joaõ Rauiso Textor em
o tom. 2. de sua officina a fl. 216. contos
m. que só em as Regioes Barbaras, por sua rus-
ticidade anaõ conhecem, como aduerte o Varaõ
Illustre Cesares em o seu dialogo segundo di-
cendo; E só os mais remotos em a Lybia
em a Sarmacia, e em a Scythia, ignoraõ
como brutos esta exelente Arte da Pintura
Confirmase com acertado fundamento
Ser a Pintura Arte Liberal, fundada em
actos interiores, ou sejaõ do entendimento

O Varaõ Illustre Cesares.

ou

ou se julguem da imaginativa. Para isto he
necessario a difinicão da Pintura q' propoem

Paul. Lomaz.
Liu. 1. Cap.
1.

Paulo Lomazo: dizendo q' a Pintura he huma
Arte, a qual com linhas proporcionadas, e com
cores semelhantes à Natureza das couzas, se-
guindo as regras da Perspectiua, imita de tal
Sorte o natural corporeo, q' não só representa
em o plano a quantidade, e o releuo dos corpos,
senão que visiuelm.te mostra aos olhos, o moui-
mento, os afectos e as paixões da alma.
Logo se diuide a Pintura em Theorica e Pra-
tica. A Primeira contem preceitos, a segunda
Juizo e Prudencia. Tornando a diuidir-se a
Theorica em sinco partes; a pr.a trata da pro-
porção que chama propria, e da vista; rezul-
tando della a belleza dos corpos, q' chamou
Vitruuio Eurithmia. A seg.da posição e situ-
acão das figuras. A terc.em das Cores. A quar.ta
da Luz dispencada prudentemente, com
as sombras. A quinta da Perspectiua.
Em a Pintura pratica a donde obrão as

Federico
Zuc. Liu.
2.o cap. 1.o

mãos como diz Federico Zucaro, há hum

de

Debuxo que se considera externo, que he o qdte ve
circunscrito de formas, sem substancia de corpos.
Deixo o debuxo natural, o artificial, o producti-
uo, o discursiuo, e o fantastico (que chãõ os Pin- ebomãõ
tores) e considero com o mesmo Tucaro o debu-
xo interno, que he o conceito formado em o en-
tendimento, que naõ he materia nem corpo, nem
accidente de algũa substancia, senaõ hũa forma
ou Idea, ordem, regra, termo, e objecto do en-
tendimento em que se considera prim.ro o ser
representatiuo; Os actos exteriores saõ indi-
ces dos interiores; e sendo estes liures em a
especulaçaõ, naõ ficaõ sem liberdade e ma pra-
tica: que as obras com q se explicaõ os con-
ceitos, naõ perdem a liberdade q tiueraõ em o
entendimento, pella demostraçaõ q adqueriraõ
em a Pintura; q he axioma de Aristoteles. Aristoteles.
Opera intellectus sunt libera quia ab intel- Lib. Me-
lectu. Que as obras do entendimento saõ taph. tex.
liures, por serem de entendimento. Pois 3.
se a Pintura consiste em actos do entendim.
bem se proua ser Liberal; ou segundariam.
nella

119

nella o q́ obraõ os pinceis, hé em o debuxo exte-
rior, q́ naõ hé fundamento da Arte, senaõ ex-
preçaõ de seus conceitos como proua Jorge
Vasari.

A Pintura reconheceo a Gentilidade,
por originaria de suas Deidades, segundo a
firmaõ Cicero Lib. 1. Quintiliano Lib. 12.
porq́ como he taõ Senhora do espirito, moue
facilmente seus afectos. Raraõ q́ os sagra-
dos expositores acharaõ por vnica para pro-
hir as Pinturas em a Ley escrita. e se
colige de huaõ palauras de Sam Joaõ Da-
masceno a mayor excelencia da Pintura
Porque auendose dispensado o preceito em
figuras de Cherubins, Leões, e vitulos, naõ
se dispensou em pintar a D̄s em forma hu-
mana, como tantos Patriarchas e Prophe-
tas ouiraõ, e as sagradas Letras o figuraraõ:
E parece (se he Licito dizelo assim) q́ tiuerað
Siumes de que a Pintura o fingisse em for-
ma humana, antes q́ o mundo o conhecesse
homem, pella vniaõ que auia de fazer hi-
pos-

hipostatica de nossa humilde natureza, à sua so-
berana; porque conheceo era tanta a excelen-
cia da Arte, q̃ poderia mouer com o fingido, e
adquerir credito antecipado ao q̃ não era.
Assim dis Sam João Damasceno, q̃ não teue
Licensa a Pintura para reprezentar a Deos
homem athe que realmente o foi. Cum igi-
tur ille (dis o Santo) qui propter naturæ præs-
tantiam, & corpore, & figura, & quantitate,
& qualitate, & magnitudine caret, in forma
Dei existens forma hominis suscepta, sese
ad quantitatem, qualitatemq; contraxerit
& corporis formam induxerit: tunc eum
in tabula coloribus exprime conspiciendu
que propone, qui se conspici voluit.

Sam João
Damasc. dict.
orat. 1.

Quando depois que Deos senhor nosso, q̃ care-
ce de corpo, de figura, de quantidade, de qualida-
de, e de grandeza de proposição, por cama da gra-
de excelencia de sua natureza; tomou
a forma de homem se reduzio a quantidade
e qualidade, e vestio em si a forma do corpo
humano: Então neste tempo depois de vin-

do

vindo ao mundo, permitio o retratassem em
taboa com cores, pondoo patente p.ᵃ q̃ se
visse; pois elle mesmo seguir deixar ver.
Pois aonde se acha tanta excelencia, senão em
a Pintura.

He a vista o mais excelente sentido de todos,
q̃ com admiravel presteza em hum instante
percebe innumeraveis cousas, o que os outros
sentidos, referem parte por parte com gran-
de tardança, em q̃ se semelhante ao en-
tendimento: de donde procede q̃ a Pintu-
ra (servindose deste prim.ᵒ e principal
sentido mais q̃ nenhua outra Arte e Pro-
fisão) com suas cores, e feições ex-
teriores, e visiveis, em hua vista de olhos poem
dentro na parte interior, o conhecim.ᵗᵒ das
cousas em grande número; que pello ouuido
não achariaõ caminho em grande espaço de
tempo, insinuando mayorm.ᵗᵉ com grande pres-
teza ao entendimento, e exculpindo mais
profundam.ᵗᵉ em a alma as cousas com sua
viueza; como se experimenta, quando olha-
mos

olhamos em hum painel a morte de Christo S.
nosso, sua paixão; os tormentos de hum Martir,
abrazarse hua caza, hum transito, despedir hu
rayo, hua tempestade, e qualquer espectaculo,
que sem duuida faz mais impreção em a
alma, em oue mais, que ouuindoo relatar.
Assim a melhor idade celebra ao Diuino Rafael
del Vrbino, por tão famoso em a viueza das Ima-
gens, que parecem viuas, as que estão pintadas:
cauza de ter derejado o Franca Bolonhês
Pintor insigne, ver algua obra sua: Oqual lhe
enuiou hua taboa em q tinha pintado hua
Santa Sicilia, que estaua feita p.a o Cardeal
de Pucio, para a Capella de S.m João do Mon-
te em Bolonha; da qual ficou tão admirado
o Franca, em uer a valentia da Arte que
Alheal tinha alcansado, que morreo della ad-
miração. Assim o disse este Epigrama.

[margem:] Jorge Vasari em a vida de Rafael.

Me veram Pictor diuinus mente recepit,
Admota est operi, deinde perita manus.
Dumque opere infacto difigit lumina Pictor,
Intentus nimium palluit, & moritur.

Viua

Vivo igitur sum mors, non mortua mortis imago.
Si fingor quo mors fungitur officio.

O Divino Pintor me considerou em seu entendim.to como
coiza verdadeira e depois com sua peritamaõ me
formou; e em q.to o Pintor com suma aplicaçaõ me
olhou, desmayou emores. Portanto sou hũa vi-
ua morte, e naõ imagem morta da morte, se exer-
cito o mesmo officio q) exercita amorte.

Tanto imitaõ Pintor ao Criador em os sem-
blantes dedar vida, como disse em a oraçaõ
Sam Basil.
orat. 1. 1. Sam Basilio Bispo de Seleucia.
Compingit quæ ludibundus dum facit,
manum Creatoris imitantur.
Aquellas couzas q) deliniou como quem zomba,
imitaõ a maõ do Creador.
De Zeusis aquelle Grego celebre Pintor
Plin. lib. 35.
cap. 9. am
pliacaõ de
Jeronimo de
Huerta. relata Plinio, q) tendo pintado hũa ve-
lha rindo lhe cauzou de tal modo o mesmo
afecto, que rindo espirou. Bem conhe-
ceraõ os Antigos o q) movia a Pintura,
pois p.a incitar os animos da Milicia
Leua

Leuauaõ os Romanos em aguerra, os retratos de
seus valerozos Cesares, sendo os Imaginiferos
dedicados aeste officio, como escreue Guilherme
Choul de antiqua Romanorum religione: por q'
querpintado aos q' aviaõ feito famozas façanhas,
cauzasse valente emulaçaõ emos soldados, para
imitalas, que foi amesma razaõ que moueo aos
Egypcios à adornar as Escolas aonde se dou-
trinaua aprimeira mocidade, com as copias
de Canopo, e Harpocrates, como refere Goro-
pio Becano emo liu. 7. de seus Geroglificos:
q' he opiniaõ antigua, q' asnde naõ chegou,
o Evangelho de Sam Lucas, obraraõ as Pintu-
ras desua maõ; treslados de Christo Saluador
Nosso, ede sua May Sanchissima; aq' deu princi-
pio este Evangelista, à instancia de Sam Di-
onizio Arreopagista, que procurou onouessem os
retratos aos quenaõ conheciaõ os originais,
sendo oprimeiro dal Virgem S.ta Trista, o que
refere Theodoro in colectaneis lib. 1. que
mandou Eudoxia de Hierusalem, a Pulche-
ria Emperatrix de Constantinopla, para cuja
guar-

Guilhel.
Choul de
antiq. Rom.
religion.

Becano liu.
7. de seus
Geroglif.

Theod. in co-
lectan. lib. 1.

Nicef. Calix.
lib. 14. cap.
2.

guarda se edificou o Templo que chamaraõ Viae
Ducum, como escreve Niceforo Calixto lib. 14.
cap. 2. do qual sospeitaõ copiasse Titiano a
copia que enriquece Veneza: calcanfou tam
Gregorio oq) dà gloria a Guadalupe, joya q)
o Santo Pontifice enviou demim a Sam Le-
andro Arcebispo de Sevilha, ao qual de
dicou seu Comentarios in Job. Tanto move
a Pintura pello q) imita a natureza asim odise

Sam Joaõ
Chrisost.
Psalm. 30.
emina so-
brescripçaõ.

Sam Joaõ Chrisostomo no Psalmo 30. Picto-
res (dis os.ta) imitantur artem naturam.

Plutareo em o tratado de gloria Athe-
niensium, igualou tanto Historia e Pintura,
que julgou ser hum mesmo ofim das duas, e
que o Historiador movia os afectos, quando
pintava os successos. Quamuis autem no-

Plutarc. in
tract. glor.
Athenenf.

minibus hi, & dictionibus, illi coloribus, & fi-
guris eadem indicent, materia & ratione
quidem exprimendi interse differunt fi-
nem tamen expectant ambo eundem ad
que inter Historiographos præcellit ille,
qui narrationem picturæ modo animi

mo-

motibus, & personis repræsentat.

Posto q̃ estes com nomes e diçoẽs, aquelles com cores
e figuras mostrem as onesmas couzas, naverdade
diferem entre si na materia, e razaõ de expri=
mir; tendo contudo ambos omesono fim:
e entre os Historiadores foi mais excelente
aquelle, querepresenta a narracaõ da Pintu=
ra detal modo, com os monim̃ do animo, e
pessoas.

O Horatio em sua Arte que omesmo poder he
o da Pintura q̃ o da Poeria. Pictoribus atq;
Poetis, cuilibet audendi semperfuit æqua po=
testas.

Sendo necessario às outras Artes o preve=
nirse derefeiçoes, e alimentos, para fortalecer
as forças do corpo, a esta pella dependencia,
quetem mais do engenho, e delgadera do en=
tendimento, lhe he necessario o autterse do
demaziado comer; principalm̃ da diversi=
dade dos manjares, e sebem, fazer abstinen=
cia; q̃ athe para ser bom Pintor he necessario se[?]
penitente —— Amodo dos Sanctos contem=
pla=

Horat. em
sua arte.

plativos, jejuam por dar subtileza ao engenho,
seu principal agente; exemplo he Protogenes
celebre Pintor Grego, q̃ otempo que gastou em
pintar huã taboa insigne de hum Salisus (q̃

Natal. Com.
fol. 801.

segundo Natal Comes, gastou sette annos)
se sustentou só com Tramoços remolhados, nem
bebeo outra bebida; porq̃ só isto lhe servia de
sustento em todo otempo que durou aobra.
Notauel abstinencia! e Plinio q̃ assi orelata

Plin. Hist.
nat. lib. 35.
cap. 10.

Quam cum pingeret traditur madidis Lupinis
vexisse quoniam simul famen sustinerent,
ac sitim, ne sensus nimia cibi dulcedine obs-
trueret. Que he marauilhoso misterio p.ª
inferir pertence ao espiritu esta profeçaõ, e
como he toda do entendimento; pois assim fo-
giaõ os Artifices dos Comeres, pellos naõ en-
torpecer: Negauaõ ao corpo as forças deque,
neçessitaua a sua Arte, por as dar todas ao es-
piritu, eainda q̃ jejuassem asò esse fim he
calidade generozissima da Pintura, q̃ reque-
re especie abstinencia.
Michael Angelo Bonarroti em
todo.

todo o tempo q̃ gastou em pintar o Juizo final
e universal em Roma, não comeo a ser juntar
outra cousa que pão molhado em vinho, e em
mediocre cantidade, por se Liurar do impe-
dimento q̃ causa a m.ta comida; e dormia muy
pouco, só a fim q̃ ficasse mais Liure o enten-
dimento, sem exceso espero q̃ causa o muito
dormir: em suas vezes se Leuantaua de noite a
trabalhar, e outros m.tos exemplos há destes, oq̃
he como precizo e o pede a mesma Arte da Pin-
tura. Se bem oje em Portugal são os Pintores
penitentes por força; que o sustento q̃ elles a-
vião de repartir com si mesmos, com mode-
ração conveniente, a Pintura lhes dá tão pou-
co q̃ padecem pella m.ta Limitação do premio
não tendo que negar a si proprios: regulan-
dose a Pintura não como actos do entendi-
m.to mas como cousa q̃ tem seu preço certo,
igualandose Pintura, à Pintura, sem dife-
rença. Bem ao contrario em tempo dos
Gregos, q̃ como diz Plinio se pagauão as taes
com alqueires cheyos de moedas de ouro.

Jorge Vasari na vida de Micha. Angel.

Plin. Lib. 35. falan-

do de Apel
les.

In nummo aureo mensura accepit non
numero. Medião o ouro, mas não o conta-
rão. Ainda esta liberalidade e estimação
da Pintura, se observa em toda a Europa,
ajustandose aó texto dos Gregos, como se
ve em Plinio; em Ridolfo em a vida de Titiano

Ridolfo em
a vida de
Titiano Pin
tor insigne.

se verão as honras q recebeo do Emperador Car
los Quinto, e como o enriqueceo de bens, man
dandolhe por cada pintura, grande soma de
dr; desculpandose q seu desenho não era
pagar seus paineis, pois reconhecia não ti
nhão prees; q outras vezes q oretratou lhe
mandou de mimo por cada hum mil Ducal
dos.

Quintil.
orat. inst.

Quintiliano infere disto q não há
coura mais nobre q a Pintura, por q a ma
yor parte das outras coiras se mercanceão
etem seu prees. Heraque hoc ipso pos-
sunt videri vilia quod pretium habent.

Plin. lib.
34. e 35.
e 36.

Vejase os 34, 35. e 36. Livros de Plinio
Ocultase a estimação ao Diamante
por cauza do pouco conhecim; não chega
a Pintura a logograr o premio q merece, por

falta

falta de talentos que aconheção, e hum Mecenas
que afauoreça. Preguntado Socrates como se
ria bem gouernada hua Republica (segundo Plu-
tarco: *Cum boni (diselle) inuitantur præmi-*
is iniustis dant pænas. Premio às Artes, e
virtudes, e castigo aos facinerosos e delinquen-
tes; sendo esta a principal materia de estado:
tal julgou Cicero o premio, que sem elle a fa-
milia mais abatida hera impossiuel conseruar-
se. A falta de estimação, procede do pouco conhe-
cimento, como declara Vitruuio: *Propter igno-*
rantiam Artis virtutes obscurantur.

Plutarc. em as Apophthegmas.

Vitruu. em o Prefacio do 3. Liu.

Hé a rechidão do premio, o que incita às
obras heroicas, sendo a recompenca dos traba-
lhos mais penozos. Sancto Thomàs o enten-
deo assèm: e os premios forão os principios
das Nobrezas, e cazas grandes, pois com elles se
alentarão os homens a emprehender façanhas
que bastassem a deferencialos de seus vezinhos,
em a estimação e respeito. Fernaõ Mexia
em seu Nobiliario; Que dificuldades naõ ven-
ceo o dezejo da honrra? e que impossiueis naõ

a ro—

Fern. Mex. em seu Nob. lib 1. cap 1.

Valerio Max.
lib. 8. cap.
14. de cupidi-
tate gloria
Aul. gel.
lib. 11. Noc-
tium atica-
rum cap. 10.

atropelarão estes impulsos? vejase Valerio
Maximo, Cicero em a Paradoxa, Aulio
Gelio, e agudamente o Principe dos Poe-
tas Luis de Camões Virgilio Portuguez.

 Já que nesta gostoia vaidade,
 Tanto enleuas aleue fanteria,
 Já que à bruta crueza, e feridade,
 Puseste nome esforço, e valentia:

Camões cant.
4. oit. 99.
et seguentes.

 Ja que preгas em tanta quantidade,
 O despreзo davida que deuia,
 De ser sempre estimada pois q̃ ja,
 Temeo tanto perdella, quem a da.

Mostrando em outras seguintes oitauas as
grandes deficuldades que os homens empre-
henderão por deixar fama de suas acçoes.

Cicer. 3.
de natura
Deorum.

us Opremios he omeyo da conseruaçaõ. Cicero
o julgou assim em o 3. de Natura Deorum
que sem elle, nem a Respublica, nem a
familia pode permancecer. Neque Domus,
neque Respublica stare potest, si in ea re-
te factis premia extet nulla.

 Iulio Cesar, grande orrador das scien-
 cias

cias, e Artes, fés sem distinção (+++) Cidadões Rt.
Romanos aos professores das Artes Liberaes. assi
o conta Suetonio em a vida deste Imperador.
Omnesque Medecinam Romæ professos, & li-
beralium Artium Doctores, quo libentius &
ipsi Vrbem, incolerent & ceteri appeterent,
Ciuitate donaui. A todos os professores da
Medicina (diz elle) e das Artes Liberaes, para
que com mayor amor criassem filhos doctos
à Republica, e todos apetecessem o trabalho
com a esperança do premio faria Cidadões
Romanos.

Suet. em
a vida de Jul.
Ces. cap. 42.

El Rey Demetrio mostrou bem o como de-
vem os Grandes onrar os Artifices da Pintura
e venerar suas obras; por q̃ tendo sitiada
a Cidade de Rhodas com sua gente, por força
de armas naõ podia conseguir a victoria; even-
dose com desconfiança da força de seus soldados,
intentou que aquillo que os humanos naõ po-
diaõ consumir, o fogo o devorasse, e assim resol-
veo a lho mandar por. A Pintura foi o obsta-
culo q̃. a naõ abrazar, querendo antes conseruala

Plin. lib. 35.
cap. 10.

vem

rrenta da buina, q ficar victorioso com gloria e
realce da victoria. Conservou e venerou a Pin-
tura e honrou e limou o Artifice. Estaua
neste tempo Protogenes em hua casa dentro
no campo de Demetrio; sendo q o estrondo das
armas onão deuertia do cuidado daquello com
q se exercitaua na pintura. derão fe delle
alguns soldados, e como ouirão de calidade
enleuado no que obraua, lhes pareceo ser cou-
za estranha e sossego demariado; e fazendo
prezente a Demetrio o mandou buscar, q in-
querindo o se era Rhodiano, responde o q sim;
pois q tendo esse q diria (lhe dissesse) com q
seguridade estaua dentro no seu campo saben-
do era seu inimigo. a q Protogenes respon-
deo, q a segurança com que estaua era porq
sabia vinha contra os Rhodeanos, e não contra
as artes. foi este o motiuo de lhe mandar por
guardas, em sas vezes gastaua o tempo q deuia
a suas armas vendo o pintar, donde teue
noticia das melhores obras suas, q estauão em
a Cidade, principalmte o Painel de Ialisus em
que

que gastou sete annos, e por não extinguir suores
tão grandes da Arte, e ser a parte por onde se avia
de por o fogo, se retirou satisfeito de ter conserva-
do a Pintura, mais q[ue] de poder conseguir a victo-
ria.

Propter hanc Jalysum, ne cremaret tabulas Demetrius
rex, cum ab ea parte sola posset Rhodum capere, non in-
cendit: parcentemq; picturæ fugit occasio victoriæ. Erat
tunc Protogenes in suburbano hortulo suo, hoc est, De-
metrij castris. Neque interpellatus prœliis inchoata
opera intermisit omnino, sed accitus à rege inter-
rogatusq; qua fiducia extra muros ageret, res-
pondit, scire se illi cum Rhodiis bellum esse, non
cum artibus. Disposuit ergo rex in tutellam eius
statione, gaudens quod posset manus seruare,
quibus iam perpercerat: Ø ne sæpius auocaret,
ultro ad eum venit hostis: relictisq; victoriæ suæ
votis, inter arma & murorum ictus spectauit ar-
tificem. Sequiturq; tabulam eius temporis hæc
fama, quod eam Protogenes sub gladio pinxerit.

Tambem conta Plutarco desta mesma Pintura de Plutarc. in
Jalisus, q[ue] temendo os Rhodianos em outra oca- vit. Demet.
 [sião]

ziaõ sevingaſſe delles El Rey Demetrio, por cer-
ta graue injuria. lhe mandaraõ (diz em avida
deſte Rey) hum Embaixador; rogandolhe perdo-
aſſe àquella pintura, e naõ aviolaſſe. Aq
reſpondeo Demetrio, que antes abrazaria
os Simulacros de ſeu meſmo pay, q̃ o ſen-
der taõ grandes honores da Arte.

O q̃ ſe ſegue em eſte Autor, refere tam-
bem Eliano, de var. hiſt., e he q̃ Pro-
togenes gaſtou ſete annos em pintar ẽ ta tu-
boa; e indo avela Apeles ficou ſuſpenſo,
paſmado e mudo por largo eſpacio em
ſua contemplaçaõ, e finalm.te diſſe. O tra-
balho he inmenſo, e a obra inclita: porem
naõ tem preço, que ſe o alcanſara ſeu Au-
tor, ſa eſtiuera a pintura com o Ceos. Labor
enim cœlum attingeret. Taes honras ſe de-
uem à Arte, e ſeus Artifices.

A caza de Gaddi em Florença ficou nobre
pellas taboas de Angelo Gaddi inſigne Pin-
tor; e tanta he a eſtimaçaõ q̃ fazem As ſenho-
res da Pintura, q̃ tem pena de morte poſta
pellos

(margin left, first block:)
Eliano de
Var. hiſt. lib.
12. cap. 41.

(margin left, second block:)
Picencio lar-
duche em
os ſeus diado-
gos da Pintu-
ra

pello Gram Duque, aquem tirar fora de seus Estados
Pintura algua, feita desde a era de 1350. q' foi
o tempo em que floreceraõ, e luziraõ taõ grandes
Artifices especuladores da Arte. Naõ me-
nos estimaçaõ se achou em Felipe 3º Rey de Cas-
tella avendose lhe noticiado, o incendio de seu
grandioso Palacio do Pardo; o qual com ansia
preguntou se se queimàra a sua Venus de Ti-
tiano (painel insigne) dizendose lhe q' naõ, res-
pondeo: pois o mais naõ importa? desprezando
toda a fabrica de hum soberbo edificio, à vista
de sua só pintura. Basta esta breve narraçaõ
para dar a conhecer o como se deve estimar a Pin-
tura, q' taõ desvalida dos curiosos se vê oje
em Portugal, e taõ sublimada em as outras
Naçoes.

 Aborrecida foi hum tempo a Philosophia *Philosophia*
e odiada dos Romanos e Athenienses, q' pro- *desterrada.*
curaraõ dar morte a Socrates pay della em
Athenas, desterrando os Philosophos; e q' nun-
ca foi admitida dos Lacedemonios? e Domi-
tiano naõ os desterrou de Italia? Antiocho
 naõ

Medicina
desterrada.

Letras abor-
recidas.

naõ prohibio esta Sciencia? A Medicina naõ
foi desterrada m.tas vezes? E Valentiniano Cesar
naõ aborreceo ardentissimam.te as Letras? Lici-
nio Emperador naõ lhes chamou, peste e ve-
neno da Respublica? Pois se isto he assim,
e estas mesmas Sciencias (entaõ taõ desvalidas)
estaõ oje em taõ grande estimaçaõ, com justa
cauza poderà a Pintura alentar suas esperan-
cas com taes exemplos, eresucitar de seu le-
targo, em q̃ se uê oje em Portugal taõ desva-
lida, e taõ estimada em as outras Naçoes,
pois se pertende amparar de hum Mecenas
taõ benigno, q̃ à sua imitaçaõ a haõ de fa-
vorecer os Doctos e bem entendidos; já q̃
avulgar e plebeya ignorancia, sega e teme-
raria lhe tira sua nobreza, como gente
q̃ caresse de luz superior do entendim.to
esperando verse em este Reyno com as
honras, premios, e estimaçaõ q̃ se lhe deue.
Onaõ ter a Pintura o lugar que merece
naõ he por falta de conhecimento de seu va-
lor, antes temos visto com quam grandes fi-
ne-

138

finezas a engrandecem todos os Doutos; senão
que como não hè couza percisa ao sustento, nem
à vaidade, nem ao acrecentam.to temporal, q he
ao que se atenta de ordinario, e pella mayor par-
te em a Corte, e lugares populozos (de quem
tomão exemplo os demais) a deixão só à es-
timação do entendim.to, e ali se fica de ordi-
nario, pobre e desvalida entre os curiozos,
que a consolaõ com dizer, que he desgraça e
agrauo, e naõ desmericimento; porq como
disse Lucio Floro: A Sciencia hè p.a os pobres;
e Simonide: Que se achaõ mais sabios às
portas dos ricos, que ricos às portas dos sabi-
os; esto significa o q refere Paulo Lomaso
dos Polognes, q tinhaõ nas suas moedas
hum mote q dizia: A tartaruga vence a
virtude e a sabedoria; porq tinhaõ este ani-
mal por simbolo do dinheiro. Bem diferen-
te vemos sucede em outras ocupações, q es-
tão muy validas, e alentadas; q se araraõ
as onde espera, as acha tão baixas, e de tão
poucos quilates q desmente seu verdadeiro
valor

valor, aoql a vaidade lhe tem emprestado e
elles gozão: E outras muy perjudiciais e in-
dignas de honras e reuerencias; Os q) as ma-
nejaõ tem lugar em aestimação e lisonja, p.a
lograr seus fins de ambição e interez; ven-
dendo o vicio, e a ociosidade, a virtude e ocupa-
ção honesta; a maldade luzida e o saber ar-
rastado: praticandose estimar as pessoas ma-
is pellas aparencias, q) pellos merecim.tos de seu
valor intriseco natural e proprio.

Semelhante a huã fermosa e odorifera
flor he a Pintura, aqual por causa das in-
tempestivas inclemencias, o furioso vento, e
trepentino chuueiro a desfolhou e inclinou,
perdendo m.to de sua formosura; athe q) o
benigno Sol de nouo a alenta e restitui a
seu ser; respirando em noua vida, supe-
rior fragancia. O mesmo e feis far o dis-
fructo em a Pintura; porem como Soés
os curiosos, afeicoados ás virtudes e a esta
Arte, retirandose da ociosidade, e ocupados
em Sciencias e exercicios Nobres, a denom

bus-

buscar, honrar e estimar, quando pareça que
escaça m.te está favorecida; a qual amava sem
duvida Numa Pompilio, segundo Rey dos
Romanos, quando obrigou a todos de sua caza
que aprendessem Sciencias e Artes.

Q[ue] é a Pintura, e seus Professores, ella des
folhada e elles sem Sirim[?] Sentença he de
Aristotelles falando com o Emperador Alexandre
Magno; Honra a Sciencia (Shedis) e estabe
lecea pella asistencia dos bons Mestres, e Es
tudantes; e Seneca, q[ue] val mais frequentar
as carações dos Sabios, que as casas dos ricos, e
Mercurio Tremegista: Que os Sabios sa
bem o proveito das riquezas, e os ricos não sa
bem o proveito das Sciencias. Os favores dos
Grandes servem de aumentar as Sciencias e
as Artes, e como Sóes desfazem os nublados
que as escurecem e o exercicio aperfeiçoa o
genio, e faz chegar ao gráo de sabedoria, q.do
se vè patrocinado. Semelhantes aos Diama
tes são os engenhos, nacem brutos, mas já com
sua qualidade, o tempo e o uzo os aperfeiçoa,

Sogei-

Plutarco in
vita Numa
Pompil.

sogeitos á continuaçaõ mouel, e entregues ao
Saber de quem os pule e Laura, tirandolhe
m.tas veres as maculas q̃ os perjudicaõ e per-
feitos selhes aumenta Seu valor; ficando
apurados, como o ouro pello fogo. O mayor
proueito (diz Aristoteles à Alexandre) q̃
bodes fazer a teu Reyno, hé extinguir os
males, e galardoar os bons, e o homem fica
perfeito por suas boas obras, como o ouro
pello fogo. Assim em a Pintura quando
ao cançasso e trabalho do estudo, se ajun-
ta o fauor, estimaçaõ, e premio, fas che-
gou ao summo da perfeiçaõ.

Quero formar hum cabal Pintor com
as qualidades q̃ lhe saõ necessarias.

Deue ter primeiramente bom entendim.to
para naõ fazer cousa algua contra a razaõ e
verdadeira semelhança.

Engenho docil, para se aproueitar
dos documentos, e para receber sem aspe-
reza os pareceres de quada qual; principal-
m.te dos que sabem mais.

Conçaõ

142

Coração nobre, para envejar mais o credito
acrespitação da Arte, que o fim do premio.

Espirito levantado, para chegar as menos
athe certo gráo de perfeição, sem o cansar os
estudos que requere a Pintura.

Com boa disposição e perfeita saude, para
resistir ao decipamento dos espiritos vitaes,
que se cancão com a aplicação.

Bem proporcionado, e de bom talhe, porq
o Pintor imita sua semelhança em sqa obra;
assi como a Natureza costuma a produzir seu
semelhante.

Aturado em a aplicação, porq a Theorica,
não he só suficiente sem a Pratica.

Amoroso para com sua Arte; porq se
soporta com menos cançacio, aquilo que
mais se ama; e avendo molestia, a masse
essa mesma pena.

E por ultimo estar obediente a hum Ar-
tifice Sabio, porq tudo depende dos bons prin-
cipios: e sempre se acustuma à boa, ou mà
maneira de pintar de seu Mestre.

Elias.

Estas saõ as qualidades, q) deue ter o Pintor,
mostrarei agora oq)requere saber pª ser per-
feito.

Deue ser Philosopho natural, para que
contemplando, alcanse as qualidades das con-
sas, epor suas causas saiba demostrar os afe-
ctos, mudanças e alteraçoes; segundo os ob-
jectos: explicando ariguroza Phisionomia,
em as formas, cores e acçoes.

Deue ser Geometra e Arismetico, para
q) saiba prudencialmte sua perfeita Simitria
Cantitatiua, enumeroza, com propriedade em to-
das as cousas, e com boas proporçoes.

Deue ser bom Anatomista; para omostrar
com verdade, epor em seu lugar, a forma dos
Ossos, musculos e neruos, segundo seus mo-
uimentos e oficios; com grande exercicio em
o debuxo pello natural.

Deue ser, grande Perspectiuo; para dar as
diminuiçoes, e escorços, riguroza ou licen-
cioram conforme opedir a obra: assim em
as figuras, como emos planos Geometricos,
Sombras

sombras, luzes e cores; em tudo oque diminue de
seu ser verdadeiro.

Deue saber Arquitectura; para saber
formar os corpos della, conforme as sinco hor-
dens e diferenças deque se compoem.

Deue ser prouido e aduertido em as elei-
çoes e conceitos; abundante e sabio em a
inuentiua; galhardo em os adornos; alegre
e fresco em o colorido; com maneira Liure,
Magestoso em a fermoura; e assim mesmo
grande e aduertido Arquitecto Ciuil: e em
tudo tão geral como he a mesma natureza
em o natural, o será no artificial. Lido em
as Historias Diuinas e Humanas; p.ª as
pintar ajustadas à verdade; vzando com
tanta prudencia e sciencia, e com tão decom-
baraçada e boa pratica, que com a vista e pro-
priedade das cousas engane a todos, e em o
scientifico admire a os sabios.

Tenho relatado as partes que deue ter o
Pintor, será bem dizer as que requere o Arqui-
tecto, para ser consumado em esta Arte.

Archi-

Aristoteles in prin. statim Etic. ad Ni- coi.

Arquitectonicas chama Aristoteles as Artes Se-
nhoras, e principaes, que tem debaixo desua juris-
diçaõ outras menores deque seseruem, p.ª con-
seguir seuprincipal fim, como he a Arquitec-
tura, que segundo diz Vitruuio he Arte Arqui-
tectonica, e senhora, contendo debaixo desi ou-
tras seruentes emenores, como saõ o pedreiro,
Carpinteiro, cerralheiro, aluaneiro, e todas as
demais Artes estructorias; cujosfins seruem
demeyo ao Arquitecto p.ª conseguir seuprin-
cipal fim; que he formar hum edificio, fican-
dolhe sugeitos estes seruentes à sua hordem e
disposicaõ detoda afabrica: Vitruuio diz he
esta Arte hua sciencia adornada de muitas
Doutrinas, e varias erudiçoes, eque senaõ po-
de chamar Arquiteito oque as naõ possuir,
e emp.º lugar a Arte do Debuxo principal
fundamento p.ª dar aconhecer seutalento,
ebo ordem das cousas que quizer por em exe-
cuçaõ.

Vitruuio de Architect. Lib. 1.

Naõ deue o Arquitecto ser sumamente
sciente emtodas estas partes q aponta Vitru-
uio.

nio; mas porem deue forçozamente ter sufficiente
conhecimento dellas, sem que as ignore e saiba
oque requere para ser consumado Arquitecto.

As palauras de Vitrunio Sam estas.

— Nec debet, nec potest Architectus esse Gramma- Vitrun. de
ticus, vt fuit Aristarchus: nec musicus, vt Aris- Architect.
toxenus, sed nec amusos: nec pictor, vt Apel- Lib. 1.
les, sed graphidos non imperitus; nec plastes
quemadmodum Myron, seu Polycletus, sed
rationis plasticæ non ignarus: nec denuo me-
dicus, vt Hypochrates, sed non aniatrologetos:
nec in cœteris doctrinis singulariter excelens, sed
illis non imperitus. Naõ deue nem
pode ser o Arquitecto taõ Gramatico como foi A-
ristarco: nem musico, como Aristoxeno, porem
naõ ha de ser de tods sem musica: nem taõ Pintor
como foi Apelles, porem naõ ha de ser ignorante no
Debuxo: nem deue ser Escultor como o foi Mi-
ron, ou Policleto, porem naõ ha de ser ignorante
da rasaõ e arte da esculktura, nem deue ser taõ
medico como foi Hipocrates, porem naõ ha de ser
sem noticia da Medicina: nem deue ser vnico
eña

e excelente em as demais Artes e doutrinas; porem naõ
ha de ser ignorante dellas.

Francisco Francesqui, aos Leitores em o principio dos
Daniel Barb. des Liuros de Vitruuio q' traduzio e aumentou Monse-
nhor Daniel Barboro em lingoa Italiana, falando dos
que se nomeaõ Arquitectos, diz asim. Deseja a vtili-
dade e aproueitam.to destes taes, q' se gloreaõ de possuir
a Arte da Arquitectura; e para isto recolhaõse em si
mesmos, examinemse, e'preguntemse asi proprios,
Vitruu. lib. segundo Vitruuio em este modo. Vitruuio diz
1. fol. 12. que o Arquitecto ha de ser adornado do conhecim.to de
m.tas Artes, e de m.tas siuencias. Pois bem tenho eu estes ta-
is adornos? Vitruuio diz que deue saber, Letras, Debu-
xo, Arismetica, Geometria, rasaõ natural e ciuil,
Astrologia, Musica, Perspectiua e outras m.tas Artes.
Pois bem conheço eu estas cousas, ou parte dellas: ou
em q' forma ou modo as conheço? Vitruuio diz q' o Ar-
quitecto o he pella ordem, pella disposiçaõ, pella Sime-
tria, pello decoro, pella boa distribuiçaõ, e pella
graciosa maneira, em do de obrar as fabri-
cas. Pois bem tenho eu habituado o en-
tendim.to a estas cousas. se feito este exame
 achaɾ

achar em si estas partes, será digno emerece-
dor dograō que Vitruuio dispoem p.ª Arquite-
to.

Estas partes possuhiraō os celebres antiguos
assim Pintores, Escultores, e Architectos, de q.
suas vidas e obras omostraō, como refere Jorge
Vasari em a/vidas dos taes. e Carlos Verma-
der em as vidas dos mesmos artifices de toda
Alemanha e Flandres, e todo o Norte: e he certo
q' sem Sciencia naō pode auer coiza cabal e per-
feita, assim odisse Plataō; e a sabedoria he
hum Don de Deos q' pos em o coraçaō dos eru-
ditos, para por elle obrarem todas as couzas.
Et in corde(s) dis Artisios.) omnis eruditi po-
sui sapientiam ut faciant cuncta. Sendo
hum mesmo corpo, Pintura, Escultura e Arqui-
tectura, semelhante ao homem, corpo, alma
entendim. As quais tres artes se virum em ig-
ual perfeicaō em Michael Angelo Bonar-
rote, e em outros m. o q' se pode ver em as
vidas dos Pintores, de Vasari e Vermander
Naō será pouco conveniente explicar que
corna

Vasari em
a vida dos
Pintores e
Carlos Ver-
mander em
as vidas dos
Pintores do
Norte.

Exodus cap.
31.

coma seja Debuxo; deixando aos Theologos, Phi-
losophos, e Metaphizicos, aquelle Debuxo es-
peculativo (acto do entendimento intelectivo, q.
para etem seu fim em o entender) tratarei
sò do operativo ou pratico, q. convem à Pin-
tura, Escultura, e Arquitectura. Este entendi-
mento operativo ou pratico, obra interna e
espiritualm.te todas as couzas q. o entendimento
intelectivo entende; como em hum mundo
imaginado, forma, gora, e conhece tudo o q. po-
de conhecer, e gozar em ser real e verdadeiro;
depois em o mundo material e vizivel: Este
á meu ver, he o Debuxo interno; o externo he
aquelle mesmo reduzido a actual em mate-
ria vizivel; emulando arteficiozam.te a mes-
ma natureza, em criar e produzir infinitas cou-
zas; obrando com Lapis, pena, ou outra qual-
quer materia apta ao magisterio, sobre
algúa superficie: desorte q. alem do Debu-
xo especulativo interno, temos o operativo
e obrado com suas difiniçoes.

O obrado se divide em especies; mas
 semp.

sempre que se ouça nomear Debuxo, se entende
por antonomasia ser aperfeição da Arte; achan-
do comummente muitos modos desentir e de
entender seu ser: porq̃ se o considero faculda-
de, acho que lhe convem quasi omesmo q̃ à
Pintura quando a considero faculdade; eassim
direi que he sua difiniçaõ; quem artificiosa-
mte imita anatureza emquanto às formas,
Corpos, accoes, eafectos as criado: emostra
os sucessos e casos do tempo, q̃ haõ sucedido,
epodem suceder. Ese o considero obrado di-
rei, que he hum Retrato, ou imagem emquan-
to ao quantitativo, eforma de todo ovizivel
segundo senos representa à vista; que sobre
hua superficie secompoem de linhas e som-
bras. Edamesma maneira, q̃ dividimos
a Pintura em tres especies, assim mesmos
acho sedeue repartir o Debuxo: Pelo modo.
Debuxo Practico, Pratico regular, scientifico,
Pratico irregular; Mas quando comumm̃te
se ouça dizer bom Debuxo, se entenderá sem
pre que he o perfeito da Pintura: q̃ saõ as bo-
as

as formas, e proporçoés que concordaõ em seus divi-
dos Lugares, as partes com otodo, detodas as
couzas criadas; e este he o q̃ chamaremos De-
buxo externo, quando està actuado, como fi-
ca dito: e interno quando està em potencia.
Este actuado he omesmo que o que chama-
mos Debuxo Pratico regular scientifico; por
que feito sciencia, delle rezulta serto concei-
to, ou idéa, espurgado juizo, ou habito interi-
or; que como mestre docto, forma em amente
as couzas com perfeiçaõ; que depois expreçaõ
as maõs com Linhas: reduzindo a acto, o q̃
teve o saber em potencia; que he o Debuxo
externo material q̃ diße, dapena, Lapis, ou
de outra materia, e que senaõ pode apartar
daboa e Scientifica Pintura, Escultura e
Arquitectura; tanto que naõ pode ser boa
nenhũa destas tres Artes, sem este prudente
e docto Debuxo. Por esta cauza Cesar Rippa,
em sua Iconologia o pinta com tres cabeças
qual outro Geryaõ; significando ser o q̃
gerou estas tres Artes: Sebem parase ex-
pli-

Rippa em
sua Iconolo-
gia

152

plicarem, e dar aentender seus conceitos e Ideas
corporeas, e visineis, se diferencão em o modo;
porq) a Pintura vsa deste Debuxo deliniando,
eo Esculptor formando corpo de cera, ou barro,
que os Antigos chamarão Plathica, aquem se-
gundo M. Varron, chamou Praxiteles may
da Estatuaria; e a Arquitectura tambem de-
liniando; e Vitruuio em sua difiniçaõ dis

Vitruuio
lib. 1.

Debuxo he hũa certa e firme determinaçaõ
concebida em amente, expressada com Li-
nhas e Angulos aprouados com averdade.
Diferensace, oda Arquitectura, do da Pin-
tura e Escultura, porq) para em o mesmo
Debuxo da planta, perfil, e Leuantado; q)
os Gregos chamarão Lenographia, Ortogra-
phia e Scinographia; e Tasis à ordenan-
ca de q) Se compoem. O demais da execu-
ção tocante ao fabricar do Edificio, toca ao
pedreiro e alueneiro, e aos demais oficiaes
mecanicos: oq) naõ he assim em as outras
duas Artes, porq) toda aexecuçaõ he sua athe
adar acabada, que naõ para em o Debuxo

nem

nem tem seu fim nelle.

Este Debuxo deque falo feito com Lapis, pena, aguada e matizados, hum e outro, e de outros varios modos; he o Debuxo material; q) ainda q) he verdade assim se chama comummte; he porq) toma aparee pello todo; e he meyo para demostrar o interno Scientifico, e o ente racional do Artifice, e seu fundo em esta materia. E assim se ve; que quando olhamos huã Pintura ou Escultura, o em que primro repara qm entende, he se esta bem debuxada; e sedis; esta Pintura ou Escultura tem bom Debuxo, ou tem mão Debuxo, este Artifice sabe ou não sabe debuxar? Não obstante q) em a Pintura e Escultura se não vejão linhas alguãs. Estes Debuxos não são outra cousa q) Caracteres demonstrativos daquella entidade, como exemplar mte diremos, fulano escreveo ou escreve bem. não se deve entender q) fes boa forma de letra ou penadas airosas; se não que escreveo

doctamente com elegancia e erudicão.

O mesmo avemos de entender emeste
sentido do Debuxo; q. há de ter boas proporçõ-
es, eformas ajustadas aseus dividos Lugares;
enaõ otrabalhado, e cansado: como oque es-
creve com boa ou mâ forma de Letra, naõ al-
tera aqualidade damateria que escreveo.
Assim menos, o obrado do Lapis, auguadas,
eoutra couza naõ tira, nem acrecenta aper-
feiçaõ do Debuxo, porq. hé accidente em oq.
hesultancia o Debuxo, evq. dà oser a Pintura,
emaqual as cores saõ tambem accidentes:
Assim se ponderou tanto o saber debuxar entre
os Antigos, ese ponderã oje entre os modernos:
por ser ofundam.to della Sciencia esua baze; e
assim digo está comprehendido emaPintura;

Finalm.te o Debuxo externo, hé prim.ro
que a Pintura, e hé operfeito dasproporções e
formas que a Perspectiva, easperita maõ com
Linhas, sombras, eluzes, há expressado sobre
algua superficie, como fica dito: e repareseq.
este Debuxo externo Pratico deq. tratamos
 serva

se uza delle de tres modos: hum he deliniar prati-
cam . sobre algũa superficie, o feito q̃ a memo-
ria, ou algum Livro lhe deu do caro, ou o q̃ selhe
ofereceo à fantesia; que vem a ser comummente
inventar, ou debuxar defantesia: e dette modo
costumarão a debuxar os mais peritos, p. tirar a
luz as Ideas do entendiment̃o, q̃ mediante a
Razão, discursos, observaçoes, e preceitos, concebe
como mais fecunda e productiua de infinitos con-
ceitos, que com este meyo tira a luz o Artifice e
poem em ser, naõ mais que apontados: para q̃
aprouandoo, e dandoo por bom, e aproposito, o
prudente juizo, o Crie e alimente com os pre-
ceitos praticos scientificos e perspectiuos, athe
o por em ultima perfeiçao: Qual a Vso, q̃ pare
o filho disforme, eo aperfeiçõa com atingoa.
Este he o segundo e mais dificultoso, eo mais
estimado; porque o primeiro, podia ser forçado
engenho, ou acaro; e este naõ pode ser senaõ
m.ᵗᵉ trabalho, estudo, e Sciencia: Isto he de-
pois de tomar de memoria, ou dos Livros ò caro,
ou o q̃ se pretende mostrar, senaõ he q̃ seja
 inuel—

inuectiua ou capricho.

O terceiro emenos estimado, se o copiado de outros Debuxos, estampas, edo natural, ou modelo simples em; sem atender mais q à quella imitação, sem ajuda da arte. Em a Pintura concorrem estas mesmas tres especes: mas q sem saber, nem estudar, se fação as couzas q concorrem em a docta Pintura não pode ser! porque seria chegar de hum extremo aoutro, sem passar pellos meyos; couza q não admite a potencia humana! que só este preuilegio se concedeo à quelles aquem Deos comonicou perfeitam.te as Sciencias.

Diuidise tambem a Pintura, em tres especes; A primeira operatiua material, que se chama Practica. A segunda Practica regular, que obra com preceitos e regras, obseruadas e aprendidas, fazendo em a mente objectos bõns em q se habitua. A terceira Practica regular e scientifica, que he a docta Pintura; e toda a perfeita Pintura será della ultima especie: e por q melhor fique entendido; grosseyra

Odis-

157

odiscurso e digo. De saber a fazer vay grande
diferença? he verdade que o actuado, e o
obrado, he o mais aplaudido; por ser mais en
tendido de todos, e proueitoso para uzo, e ser
uiço do homem: porem juntos o fazer e o sa
ber como inseparaueis m.ᵉ se achou em m.ᵉ (se
olha o ente do bom, he couza certa que tem melhor
lugar o saber) por que este he mera sciencia, e o
fazer quando m.ᵉ será Arte practica: E segun
do Aristoteles a Sciencia he hum verdadeiro
conhecim.ᵗᵒ da couza mediante a cauza, que he
mesmo que saber e possuhir com hum certo conheci-
mento da razão, a qualidade das couzas que
que professa, ou as que quer saber e entender.
E Arte he hum habito operatiuo que tem recta
razão das couzas factiueis. Bem se reconhe-
ce e verefica esta verdade, que o fazer toca à
parte operatiua, que he a Arte; e que não he hũa
mesma couza com o saber, que he a sciencia
(parte mais nobre) E se se admitir, o que sim-
ples m.ᵗᵉ imita o natural, não he hũa nem outra,
senão hum uzo cuidadozo da sciencia ou Arte.

E como diz o Logico, o vzo da Sciencia naõ he Sci-
encia, eo da Arte, naõ he Arte: e assim sempre
estemodo de pintar tendo diante a mesma cou-
za q naõ de reprezentar, sem mais circunstancia
estarà sugeito aos successos da fortuna (q pou-
cas vezes acerta) e será perecedora a felicidade
do q ouuer alcansado por este meyo.

1.ª Pintura Practica, he a que se faz com só a
noticia geral que se tem das couzas, ou copian-
do de outras, e de Debuxos e estampas q inuen-
taraõ outros Artifices, vzando de meyos q faci-
litaõ, e guiaõ como a cegos athe o fim da Obra.

2.ª Practica regular, hé a que se val engenho-
zamente das regras, e preceitos practicos, dados
e inuentados por homens peritos, e aprouados
de bons: isto se alcansa Debuxando continua-
m.te com cuidado, e atenção; Debuxos, Pintu-
ras, Estatuas, modelos, e o Natural; procuran-
do seja sempre do melhor, obseruando, e medi
tando o bom, e excluindo o máo; athe alcansar
habito regular operatiuo em o entendimento
agente, e em a vista, com que obre.

3.ª

3.ª Practica regular scientifica; he aque
naõ só seval das regras epreceitos aprova-
dos, debuxando, eobservando; mas inquire
as couzas e as razões Geometricas, Aritmeticas
Perspectivas, e Philosophicas, detudo oq ha de
pintar, com a Anatomia e Phisionomia, aten-
to à Historia, trages eao politico; fazendo Ide-
as com razaõ e Sciencia com a memoria, e ima-
ginativa; que continuadas vira a ser habito
docto em ella; de quem as maõs copeem athe
o ser: o que isso chega aconseguir, he Pintor dig-
no de toda celebridade.

Para chegar aeste grão, e possuir o titulo de
Pintor scientifico, he debuxar, especular, emais
debuxar. Debuxar alguns annos (tendo de
antes ainclinaçaõ, otalento, e engenho) por de-
buxos epinturas de homens peritos; observan-
do cuidadozo onatural, meditando ostatuas
antiguas emodernas; imprimindo em a
memoria a Anatomia, com aquantidade
forma, efeitos, emovimentos dos musculos
e ossos, afermozura dos contornos; e em a
vari-

variedade, propriedade, afeitos, emovimentos das
figuras; exercitandose em a Perspectiva pra-
tica, e Theorica; fazendo habito em a boa Si-
mitria; inquerindo em a Phisionomia os afec-
tos, excluindo o ilicito, e decorando oconue-
niente. notando avniaõ decadaparte com o
todo, a consonancia, concerto, e concordancia q̃
tem entre si as luzes e sombras, eoutras in
finitas couzas que servem huas com as ou-
tras. ____ Sendo livros de Anatomia, para saber
por elles ositio, forma, tamanho, mouimento
dos ossos e musculos; que saõ as partes que
deue saber o Pintor; deixando aqualidade
delles, sua virtude, officio, esuas accoes aos
Medicos e Cirugiões. Estudando Simitria
ou porporçaõ dos corpos; cem os Poetas anti-
guos observando enotando tudo aquillo que
em aleitura he mais proprio á Pintura;
Estudando ~~a Perspectiva Practica~~ a Arqui-
tectura para valerse della em os cazos que
se oferecer em as Historias; Sendo livros
de outras Artes e Sciencias; e Historias Di-
ui-

Diuinas, e humanas, que enriquecão amemo-
ria, fazendoa fecunda para o adorno da
Pintura; filosofando, e esquecendose detu-
do oq naõ he estudar; obseruando o precei-
to de Apelles. Nula dies sine linea. fazen-
do em hũa superficie corpos q pareção pal-
paueis eq rispirão; quecomo viuos falem;
que persuadaõ, emouão; alegreme entriste-
ção; ensinem ao entendimento, representé
á memoria, formem em a imaginatiua,
com tanto afecto, com tanta força. que enga-
nem aos sentidos, quando vencaõ as poten-
cias: e tudo feito com materias e instrumen-
tos tão humildes; compondoos enzandoos
com tal sciencia e artificio, que o produzido
seja admirauel e de estimado valor.

Pello q, hum bom engenho sem ser Pintor
naõ pode julgar da Pintura sufficientem: por
que ainda entre os Pintores, julgará cada
qual conforme o q souber fazer; que oq muito
souber mᵗᵉ entenderá, e que pouco, pouco; e
cada hum delles em a opiniaõ q seguió; que
oq

o que for grande practico, disto julgará com mais
afecto; passandoshe por alto muitas couzas do Si-
entifico: como assim mesmo, o q for docto naõ fa-
rá m.^{to} caso do practico, e atenderá ao precizo e
rigor da Arte; e sempre ficaraõ as maõs curtas
e inferiores ao entendimento: que o obrar é
o entender naõ he tudo hũa mesma couza. e
o falar disto, nenhũa das duas; por q o que fa-
lou, foi possivel ser só habito da memoria, e
as duas haõ deser habito do entendimento e
das maõs, que será hum e outro juntos bons
ou maõs, segundo forem bons ou maõs, os pre-
ceitos sobre que se fizerem, facilitando a Arte,
com o poder do uzo. Assim fica rezoluido que
o que naõ for Pintor, saberá dizer, porem naõ
saberá entender; e se poderá dizer pello discurso
do tal, o que disse Lope de Vega Carpio, em seme-
lhante octaviad. Que parece conceito e he soni-
do. E tanto pode hum habito, e hum conceito
feito de hũa couza, que ainda alguns Pintores
a fazem Ley Soberana, que naõ admite razaõ nem
discurso a outra couza; pois conhecem das Pin-
turas.

Pinturas pella reputaçaõ dos Autores, enaõ pel-
la excelencia dellas proprias: estes conhecem
pello nome, enaõ pellas obras, que naõ conhe-
cendo o Autor a avaliaõ por má. Algum
averà que suposto naõ sejaõ Pintores, pode-
raõ entender algũa couza, mais ou menos, se-
gundo tiverem o Genio mais ou menos a pro-
posito p.ª esta Arte e faculdade: mais ou me-
nos claro o entendimento, e assim mesmo ma-
is ou menos experiencia, e habito de ver cou-
zas boas, e comunicar com pessoas doutas em
esta Arte. Assim se verà que algum sabem,
naõ sinaladam, nem em particular conhecem
os defeitos e as excelencias das Pinturas; por
mayor dizem, que està boa ou má: Outros fi-
caõ muy longe de se conhecer, que em couza al-
gũa tem voto, nem acerto; e he, que aquelle
teve Genio de Pintor, e este o naõ teve. Estes
de ordinario saõ, os q pretendem calificar e dar
lugares aos Artifices, e as suas obras; asegu-
rando naõ ha outra couza mais, que o que el-
les dizem, como vemos.

naõ

Naõ se alcança a Pintura sem m.to estudo, pel-
las partes que he neceſsario poſsuir, porq̃ como dis
Ariſtoteles, a sabedoria se acha em o homem, quan-
do lhe cuſta muito; e as boas obras nacem do muito
uzo. e Plataõ, que naõ pode ninguem apro-
eveitarse da Sciencia, quando imagina adque-
rila como de roubo. Alem de hum bom na-
tural e engenho docil, porque nem todos saõ
capazes de hir a Corintho, como era antiguo
prouerbio em a Grecia. Entre os Dons de
Deos a sabedoria tem o primeiro lugar, enobre-
cendo a peſsoa o seu saber, e este preferindo ao
sangue: aſsim o entendeo o mesmo Plataõ
proseguindo: Que he ignorante (dis elle)
aquelle q̃ eviſta ser sabio, por ser somente
leuantado á dignidade, e andar bem veſ-
tido. a sabedoria dá qualidade á peſsoa q
lhe aumenta a eſtimaçaõ aſsim o diſse Aris-
toteles por eſtas palauras; a sabedoria de
hum homem de baixa qualidade, lhe serue
de grande honra; e ao contrario, a ignorancia em
o mesmo lhe serue de grande affronta.

Ethic.

Os Liuros a meu parecer mais vteis e neceſ-
sarios aos Pintores scientificos saõ os seg.^{tes}
A Biblia sagrada, p.^a uer as Historias Diui-
nas com verdade.
Os Liuros de Iosepho de antiquitatibus, e bello
Iudaico.
A Historia Romana de Tito Liuio com a s
sua anotaçoes.
Homero q. Plinio chama o manancial das
inuençoes, e dos bons pensamentos.
A Historia Eclesiastica
Os Metamorphosis de Ouuidio.
Os Paineis de Philostrato.
Plutarco dos Homens Illustres.
Pausanias, este he marauilhoso para dar
boas Ideas, e principalmente, p.^a os
asuntados dos Paineis, e p.^a os acompa-
nham. das figuras.
A Religiaõ dos antiguos Romanos.
A Columna Trajana, com discurso que
explica as figuras; aonde se achaõ os
modos, os costumes, as armas, e a reli-
giaõ

giaõ dos Romanos.

Os Liuros de Medalhas

Os meyos deleuos de Perier, eoutros com suas
explicações, que dão toda a inteligencia.

A Mythologia dos Deozes.

As Imagens dos Deozes.

A Iconologia de Cesar Rippa.

As fabulas de Hygino.

A Perspectiua Pratica dequham Liuros.

Da Arquitectura, deqJescreueraõ m autores.

Andre Vesalio, ou Valuerde de Anatomia

Joaõ Baptista Perta da Phisionomia, e
a de ssaõ Paulo Galucio, Salodiano
aonde trata da Phisionomia qhaõ de
tel varios affectos, e inclinaçoes.

Baste esta breue narraçaõ da qualidade e
excelencia da Pintura; uejamos agora como
foi sempre exercicio de Monarchas, e estima-
da por elles.

 Querendo o Emperador Tacito seguindo
Flauio Vopisco, comprir festejos ao pouo e Se-
 nada.

Senado em a eleição em que o fizerão Emperador, e entre outras couzas honrar a memoria do Emperador Aureliano, não lhe pareceo outro modo mais eficaz, e galante, que mandar pôr Edital que todos tiveßem o retrato de Aureliano. Addidit (dis Vopisco) vt Aurelianum omnes pictum haberent: sendo o mayor festejo a assistencia do seu Principe; que fica mais satisfeito o homem e mais obrigado pello fauor do seu Principe, q por dadiuas consideraueis; aßim o diße Platão, e o mostra Cesar Ripa em a figuração da Imagem da Pintura em sua Iconologia: Mostrando a com hũa ladeya de ouro ao pescoßo entre outras insignias cuja explicação dis; — la qualita del'oro dimostra, che quando la Pittura non é mantenuta de la nobilità facilmente se perde. O fauor dos Principes serue a ampliar as Artes, e a emulação apura os engenhos; pello que diße Socrates, que o mundo ensina aos prezentes, por respeito dos paßados e

<div align="right">49</div>

e q as inclinações dos Principes todos as seguem,
como se vio em o Emperador Alexandre Mag-
no, que pella m.ª afeição que tinha à Pintura
mandou pòr Edital a aprendeßem so os nobres,
e se lhe deße o melhor Lugar entre as artes libe-
raes (como já relatei por extenßo) Este Princi-
pe o mais dos dias asistia em caza de Apelles
a vello pintar, e tão inclinado à Pintura, que
gostava m.ª praticar em couzas da Arte, e como
nellas discurria por ordinario com pouca noticia
Apelles com grande modestia e sumição lhe deu
a entender não falaße em materias da Arte,
por q os aprendizes q se achavão prezentes e mo-
hião as cores se sorrião do seu dizer: Este
afelto e boa inclinação q tinha para com esta
Arte foi cauza de alcansar m.ªs victorias, por nun-
ca emprehendeo batalha, q não mandaße de
antes debuxar o campo avnde se avia de dar;
e com o Debuxo à vista se entretinha e seus ca-
pitães, averiguando as duvidas, e decedindo
as contrariedades q podia aver, no acometer, ou
retirar, vencendo sempre por eße meyo; visto se-
nar

Plin. lib.
35. cap. 10.

Plin. lib.
35. cap.
Vicencio Car
duche com o
seu diarogo
E a Pintura
fbl. 34.

levar já, as dificuldades sem duvida. Stra-
bon assim o urou sempre ~~~~~~~~~~~~~~~~.

Elio Adriano, que sucedeo a Trajano em
o Jmperio, foi muy estudioso em sciencias,
e Artes Liberaes, e muy sabio em a Pin-
tura e Escultura; enesta ultima igualou
aos melhores artifices da antiguidade,
segundo Sexto Aurelio Victor, em a vida
do mesmo Elio; por estas palauras.

Sexto Aurel.
Vict. em a
vida

Atheniensium studia moresque auxit Po-
etico non sermone tantum, sed & cæteris
disciplinis canendi psalendi, medendique
Sciencia, Musicis, Geometria, Pictor, Fi-
ctor &c.ᵃ en ao ais estudasse este Principe
algua q̃ naõ fosse Liberal.

Julio Capitu-
lin. in vit.
Marc. Aurel.

O Emperador Marco Aurelio, aprendeo
esta Arte, sendo seu Mestre Diogoneto; se-
gundo Julio Capitulino em sua vida.
Operam pingendo sub Magistro Diogoneto
dedit. O mesmo Emperador o confessa
em hũa carta à Polion seu amigo; seg.ᵈᵒ

Dom chr̃ã de
guen. cart.
de M. Aurel.

o Doctissimo Dom fr. Ant.ᵒ de Guevara; Ego
quoq̃

quoque diliniare, & pingere studiose didice & Magistro vzus Diogoneto Pictore illis tempo- ribus celebri.

Lib. 1 Astrolo- gium Princip. cap. 3.

O Emperador Alexandre Seuero, segundo Elio Lampridio em sua vida; pintou admira- uelm.te dequem e de outros por este admirauel exercicio, dis m.s Louuores Pedro Gregorio cap.10

Elio Lamp. in vit. Alex- seu.

Ped. Greg. cap. 10.

O Emperador Nero Claudio, pintou bem segundo Suetonio em sua vida, cap.35. Habuit & pingendique maxime non me- diocre studium. Cornelio Tacito em a vida do mesmo Nero. Puerilibus statim annis Nero viduum animum in alia detorsit cælare pingere.

Suet. in vi- ta Neri cap. 35.

Cornel. Tac. in vit. Ner.

Os Emperadores Augusto, Tiberio, Valentiniano, e Constantino 8.° todos tres pintaras; ceste ultimo depois deser expulsa- do do Imperio, ganhou sua vida e sustento pellas pinturas q obraua.

Segisberto em seu Chro- nicon an. 728.

Pintaras Turpilio Caualleiro Romano e Atherio Labon depois deser Proconsul de Nar- bona, segundo Plinio Lib. 35. cap. 4.
Quint.

Plin. Lib. 35. cap. 4.

Quinto Pedio, varão singular, q. triumfou, coherdeiro dado por Julio Cesar a Octaviano, com aprouação de Augusto, e conselho de Messala seu tio, aprendeo esta Arte; o mesmo Plinio

Marco Valerio Maximo, q. foi Consul, Lucio Scipion, Lucio Octilio, Mancinio Lucio, Mimio Acayo, todos Patricios e caualleiros Romanos como consta de Plinio e Tiraquelo, todos exercitarão esta Arte.

O nobellissimo Poeta Euripides, segundo M.l Mosiopolo seu interprete, e Thomas Meistre em sua vida, foi Pintor. Tambem o Poeta Socrates, e Esquines segundo Diogenes Laercio em suas vidas, e Luciano con as Imagens. O Divino Platão seg.do Laercio, e Apuleo de dogmate Platonis.

Fabio Consul, segundo Plutarco em sua vida, foi Pintor, sendo de Nobilissima Casa de Roma, e não se desprezando deste exercicio o quis perpetuar em sua Linhagem, excluindo o apellido de sua familia, e chamandose Fabius Pictor: pintou por sua mão o templo

da

dâ Saude em Roma, anno de sua fundação 450.
segundo Plinio Lib. 35. Cap. 2. Conhecendo
que a Pintura não diminuia os quilates de sua
nobreza, mas antes aos varões nobres os enno-
breceo mais esta Arte; *Mirumq; in hac arte* Plin. Lib
est, quod nobiles viros nobiliores fecit. assim 34 cap. 8.
o diz Plinio. Acrecenta, que se daua só estima-
ção aos que pintauão em taboas, e farião pintu-
ras que se pudessem mouer, por q̃ estas só se po-
dião liurar de algum infortunio: sommando
engrandecendo, e honrando, os Artifices q̃ as
obrauão, por quererem conseruallas; desprezando
e fazendo pouco caso, daquelles q̃ as expunhão
ao perigo e ruina, pintando em paredes: so-
mente afim da perpetuidade da Arte, e da Pin-
tura. Estas são as palauras de Plinio. Porem Plin. lib. 35
nenhũa gloria se daua a estes Artifices que pin- cap. 10.
tauão em paredes, senão à quelles que pintauão
em taboas; e por isto he mais venerada a Antigui-
dade: Porq̃ não adernauão os Antiguos as
paredes somente para os senhores dellas,
nem as cazas q̃ avião de ficar permanentes em

hum

hum mesmo lugar, eque senaõ podiaõ livrar dos incendios. E hum Pintor he comumm.

Plin. idem Cap. in fine necessario às Terras. Omnis eorum ars vr-bibus excubabat: Pictorque res communis terrarum.

O Emperador Othomano Selim I.º foi mui exercitado em a Pintura, testemunhaõ a batalha que teve contra o Sophi Rey dos Persas, q mandou pintada por sua maõ aos Venerianos; segundo Thomas

Thom. Art. Hist. Othom. de Calcond. Artus em a continuacaõ de Calcondillas, em sua vida na Historia Othomana.

He tal esta Arte da Pintura, que os q a exercitaõ, e lhe saõ afectos, tendo della conhecim; verem as couzas com mais inteligencia assim de todo o creado, como oq os homens fabricaraõ; que aquelles q a naõ observaõ.

Cic. lib. 2.º quest. Academic. Cicero o confessa no 2.º Livro das questões, Academicas. Vident multa Pictores in umbris, et in iminentia, que nos non vidimus. Mtas couzas vem os Pintores, que nos outros, ainda que mais atentos a ellas, as

as olhamos, ~~xxxxx~~ as naõ vemos; e só os Sa-
bios saõ capazes de aconhecer, louuandoa, e os
ignorantes, e pouco lidos lhe naõ sabem dar
o lugar q̃ merece; isto mesmo sucede entre os
que a profecaõ, q̃ conforme sabem lhe daõ aesti-
maçaõ, e a entendem; e por abreviar ponho de
parte a Gentilidade, e principio pello Chris-
tianismo.

O Emperador Maximiliano 1.º foi mui
grande debuxante, prezandose m̃. deste exer-
cicio; assim o publica o prudente Rey Dom
Joaõ o 2.º deste Reyno com sua Chronica que
escreueo Garcia de Resende; manifestando Chronica del
Rey D. Joaõ
2.º cap. 200.
o dezejo que teue de saber esta Arte, e decla-
randoo por estas palauras ao mesmo Resen-
de que se exercitaua no debuxo.

Debuxaua eu m̃. bem (dis o Chronista de si)
e elle (fala del Rey) folgaua m̃. com isso, e m̃.
ocupaua sempre, em̃. vezes o fazia perante
elle, em cousas que me elle mandaua fazer:
me disse hum dia perante muitos; que me pre-
zasse m̃. disso, por que eram boa manha que
elle

elle dezejauaon saber; eque o Emperador
Maximiliano seu primo, era grão debu-
xador, e folgaua mto deo saber.

O Christianissimo Rey de França Fran.co
1.o foi muy amante da Pintura, adjunto es-
teafecto ao exercicio nella; teuesempre ocu-
pados junto asuapessoa homens eminentes
(que com eltes lustrão os Reynos) premiando-
os, e honrandoos: teue mtos annos em Italia
o Abbade Primatichio, eo Vignola, para
que ali comprassem estatuas antiguas, e
as quenão pode auer, fez vazar degesso
sobre as Originaes; edepois em França de
bronze; eassim pinturas dos mayores ho-
mens as quepodião alcansar, não as deixan-
do por nenhum preço eestimação; porq̃ afez
grande de todos os homens eminentes de
qualquer faculdade. Teue em seu Palacio
de Fontainebleaux a Leonardo da Vinci, q̃
esteue ahi mto tempo enfermo em.to ameudo
visitado delRey; porem estando mto fraco em
hũa das visitas seguir seuantar p.a oreceber

asenta-

asentado na cama, por saber ogosto q̃ tinha a
Magestade de conversar com elle, como custuma-
va; e fri esta a ultima onra q̃ rucebeo del Rey,
por q̃ dandolhe hum accidente, annuncio da morte
espirou em seus braços indoo socorrer: morte
que sentio com excesso de lagrimas; q̃ chegou
a ser motejado de hum seu valido; dandolhe
aentender era abater a Magestade, fazer tal
excesso por hum homem particular e de media-
na esfera. Aoque com severidade reprehendeo
o Rey, dizendo, Eu posso fazer Messieurs e Duques
mas não destes homens, e assim lhe deuo mayor
estimação. Sentença parecida à do Empe-
rador Maximiliano 1.º ao mesmo intento, con-
tra a calumnia de Alberto Durer Pintor ce-
lebre daquelletempo, quando respondeo aos
seus Grandes. Porquenão avia de subir a hon-
ras, aquem sublimaua a mesma natureza.

 O Emperador Carlos 5.º mais era a es-
timação que faria de tres Retratos q̃ lhe tinha
feito Titiano, que dese lhe averem rendido
Cidades tributarias; e tão vivos e tão naturaes
 erão-

Tratado da
Pintura de
Leonardo da
Vinci em
a tua vida.

Jorge Vasari
na vida de Leo-
nard. da Vinci.

Ridolfo na
vida de Titi-
ano.

177

erão, que afirma Tizano, (como escreue Vasari)
que sucedeo a Phelipe 4º. sendo Principe, hir
falar com oretrato de seupay: foi este Cesar
muy amante da Pintura, emuy familiar
com Titiano, cauza que ofazia enuejado dos
Fidalgos de sua Corte: os quais naõ podendo
leuar abem este carinho, reprezentaraõ ao Em-
perador, que aconuersaçaõ de sua Cesarea Mg.de
com Titiano, hera mayor ę com mais afabilida-
de, que com todos elles: acuja queixa respondeo
com prudencia. amim, (disse o Cesar) nunca po-
dem nunca faltar Fidalgos, e hum Titiano naõ
posso ter sempre comigo. Era tanto oafecto
que tinha a esta Arte, que enriqueceo toda Es-
panha dos mais preciozos paineis q'hà oje.
Vesse tambem em Ridolfo, que estando este
Pintor retratando omesmo Emperador, lhe ca-
hio damaõ hum pincel; e antecipandose ao
leuantar Carlos 5º, prestituhio a Titiano; q'
agradecido
disse
se achaua indigno de tanta honra
mas como naõ era escaço, em apremiar osabio,
lhe
respondeo
disse: Titiano merece q' ossirua Cesar.

Carlos.

Carlos I.º Rey de Inglaterra Debuxou, e foi
tanto o amor que teue á esta Arte, que as mais
excelentes pinturas originaes, naõ deixou por
todo o dinheiro; e em as procurar, pôs toda a
diligencia: assim tambem toda a Escultura
boa de toda a Europa, que a naõ adquerisse a
Sua Corte: honrando, e premiando os Artifices
com honras e rendas particulares. Em Asia
e Africa, tinha pessoas, para q buscassem Esta-
tuas e outras antiguidades, q em aquellas
partes se achaõ soterradas, e pagassem por el-
las o preço q os Senhorios daquellas Prouin-
cias quizessem, estimando em o mais hum fra-
gmento da Antiguidade, que todo o gasto q
podia fazer athe as conduzir a seu Real Pala-
cio; e foi tanto o q ajuntou, e com tanto gosto
que o obrigou a alargar sua Caza Real com
nouas galarias e Salas, adornadas com estas
Pinturas, e Estatuas antiguas e modernas
de naturaes, e estrangeiros: e tinha Miguel
de la Cruz em Madrid, q lhe copiaua todas
as Pinturas de Titiano q estaõ em Palacio,
 e as.

cas do Escurial, queja q̃ naõ podia ter as Ori-
ginais, naõ queria carecer das copias.

El Rey Phelipe 3.º e Phelipe 4.º de Castella
pintaraõ e seconservaõ ainda em seu Palacio
de Madrid, pinturas de suas maõs; e os In-
fantes Carlos e Fernando tiveraõ o mesmo
exercicio, como refere o d.to̅r̅ Joaõ Roiz de Leon.
E Phelipe 4.º fes grande estimacaõ de seu Mestre
o frade Dominico, e dos mais Artifices q̃ no seu
tempo floreciaõ.

O Serenissimo Dom Alexandre filho do
Duque de Bragança Dom Theodosio, segundo do
nome, pintou, e com grande valentia, e em meu
poder conservo huns paizes e outros paissaros
feitos de sua maõ.

O Principe Roberto em Inglaterra (que
esteve em este Reyno retirado, por causa de Oli-
vier Cromuel, amparandose delle) pintou e com
grande valentia no Debuxõ; exercitandose m.tas
veces em esta Arte; q̃ ainda em as jornadas q̃
fazia fora da Corte, levava Livro e lapis por
naõ deixar o q̃ lhe parecia digno de ficar em

lem-

João Roiz
de Leon em
o livro de
Vicne. Car-
duche.

lembrança, de que sou testemunha de vista ven-
do em Tornebriche em Inglaterra, aonde estauão
então as pessoas Reais e sua Corte, estar debuxando
sentado em hũa Cadeira hum bosque de aruores
em seu Liuro; e tanta era a affeição que tinha a esta
Arte, q' o fes inuentar hum moderno modo de abrir
estampas, q' oje se vem semelhantes a auguada
sem matis de buril. Continuando m.to o exercicio
do Debuxo, asim elle como as pessoas Reais de
Carlos 2º Rey da Gram Bretanha e ó Duque de
York (oje Rey) seu irmão: porq' estando eu em
1662 em Hamtoncourt (Palacio quatro legoas
de Londres) aonde se deuertião as Mag.des pella
chegada da S.ma Rainha Dona Catherina, nova
m.te chegada deste Reyno, estando eu ahi debuxan-
do o jardim e fonte de figuras q' tem em o meyo,
me colheu de repente el Rey, Principe, e Duque, não
consentindo me leuantasse, nem me ouue do lugar
em q' estaua sentado, sustendo me sua Mg.de Bri-
tanica com sua Real mão em o hombro: e ven-
do o Debuxo louuarão m.to e aplaudirão o meu
exercicio e entretinimento.

A Sor_

A Serenissima R.ª da Gram Bretanha Dª Catherina, honrarão esta Arte e seus professores; pois q̃ que Cornelio Leile lhe fizesse seu retrato mais dezempedido e mais à sua vontade, lhe fes a honra em hir tres vezes a sua casa neste fim; não desprezando a qualidade da pessoa, mas antes pello onras, e estimar a arte da Pintura q̃ professaua. De cuja acção estou bem lembrado estando em Londres anno 1664: q̃ as casas dos Pintores em as outras Cortes, se reputão como casa de grandes.

A Alteza Real do Duque de Saboya Carlos Emãnuel, segundo do nome, pintou, deleitandose m.to em o exercicio desta Arte.

A Prudente Duqueza de Aueiro, Dª M.ª de Guadalupe minha S.ª aprendeo com afecto esta Arte, vnindo a tanto as suas Letras, q̃ em hũa ou ae outra he singular. e he tal o gosto com q̃ a exercita, e a inclinação neste exercicio, q̃ a deseja perpetuar com sua excelentissima casa e descendencia, admitindo nella à Pintura de Alua sua filha; e sempre nella se vé continuadom.te a penna e o lapis, pingendo e escribendo. E muitas vezes se vio o lugar

o lugar

o lugar do Septro, o Pincel.

O Prudentissimo Rey deste Reyno Dom
João o 4º de gloriosa memoria, senão pintou
foi muy amante desta Arte, e conheceo õm
q̃ se lhe devia; mostrando o derejo q̃ tinha
de honrar e favorecer seus artifices, em a
mercê que fes a Joseph de Avellar Pintor, do
Abito de Avis de Sam Bento, expecificando em
seu Alvará o favor que merecem os homens de
engenho e a arte da Pintura. a substancia delle
he o seg.te faço m.ce do habito de Avis de Sam
Bento a Joseph de Avellar por Pintor o melhor
dos seus tempos em meu Reyno, para que
outros à sua imitação o sigão. Não ha Arte
algũa (diz Tertuliano) que não seja may ou
parenta hũa da outra; e como no felicissimo
Rey concorrião tantas e tão boas, não quiz dei-
xar de fora a Pintura, reconhecendo a e dando-
lhe o lustre e estimação q̃ merecia, assim
mesmo seus artifices, e conhecendo a por bene-
merita de toda a honra, estendeo sua grandeza
ao futuro: que a estimaçaõ da obra, procede

ds.

do conhecimento della propria. Este principio
indicaua mayores honras pello tempo adiante,
assim era dotado de Sabedoria. Et in corde om-
nis eruditi posui sapientiam. dis Deos falando
a Moyses. Honraua aos Sabios, por ser
erudito, ereconhecia a Sabedoria, ser data
da omnipotencia Diuina. Aquelle que vne
à sua nobreza os bons costumes, deue ser hon-
rrado; eaocontrario, o que he caualheiro por ge-
ração, esenão enriquece de boas virtudes e
bons costumes, naõ pode ser tido por nobre,
(disse Plataõ). Os Italianos chamaõ Vir-
tuoso ao q̃ obserua, e exercita as Artes, e
neste sentido o disse o Philosopho:

O Christianissimo Rey de França Luis
XIIII. sendo amante da Pintura como he
notorio atodo omundo; esua de hum seu
Aluará passado em o anno de 1663. a fim
do establicim.to eaumento das rendas q̃ con-
finou a Academia Real da Pintura em
Paris, e entre o mais diz. Temos consi-
derado que para fazer nosso Reyno mais

flor-

<div style="text-align:left">Exodus cap. 31.</div>

<div style="text-align:left">Estatutos da Academia Real de Paris</div>

florecente, e mostrar melhor a abundancia e feli-
cidade delle, não podemos fazer coisa melhor
nem mais conueniente, que fazer ahi nelle cul-
tiuar as Sciencias e as Artes Liberaes, ao exem-
plo dos mayores Reys nossos antecessores:
acariciar aquelles sugeitos q se achar excedem
aos outros, por dadiuas, e premios, e honras
publicas, pa que estas possão cauzar emulação
a os outros, e se exercitarem, e se fazerem di-
gnos de semelhantes graças. E como entre as
boas artes não ha nenhua que seja mais
nobre que a Pintura e Escultura, por q hua
e outra forão sempre tidas em grande esti-
mação em nosso Reyno; quizemos dar à
quelles que as professão mostras daquella
estima particular que faremos delles. A este
fim em o anno de 1648. estabelecemos em
a nossa boa Cidade de Pariis hua Academia
Real, de Pintura e Escultura à qual demos
estatutos e preuilegios, e estes aumentados
Etc. de nosso Reyno Di.
 Luis
 e o Prin.

(E o Principe Dauphin seu filho debuxa m.ᵗᵒ bem) eſe-
tal o carinho que moſtra aos homens peritos e
aeſtima dʳ a aⁿ q̃ delles for que dahi procede toroje
tão abundante seu Reyno de bons engenhos
em todas as faculdades, que bem se pode cha-
mar com justo titulo noua Grecia: e detal
modo favorece a Pintura que o ſee poſsuhio
o celebre Carlos Lebrun, tão sciente em suas
ideas, e perfio q̃ inda parece paſsou aos
Antiguos mais ●nomeados; exprimindo
os Afectos detal modo, q̃ se pode prezumir
não falaõ ſuas figuras devergonha. Como
diſse Plataõ falando de semelhante Pintura.
ſe a Pintura (dis elle) não fala não he por q̃
não seja como vivente, que se chegares a
preguntala, como muy vergonhoza vos não
reſponderá. Pictura opera tanquam vi-
ventia extant, si quid vero interrogabe-
ris, vereunde admodum ſilent.
Para aumento deſta Arte consinou quatro
mil libras a Academia Real, publica para
toda a peſſoa q̃ se quizer exercitar em eſta
Arte

Plat in
Phædro.

880000.
oito centos e
oitenta mil
reð.

Arte do Debuxo, aqual seu p.º Ministro honrra
com seus desuelos, sua protecçaõ e sempre com
suas visitas; e a seu prim.º Pintor apremea
com grande grandeza suas obras, alem de
doze mil libras q' tem cada anno de ordenado, 264$000.
dandoselhe casa em o Goblein ou casa das obras Douscentos
p.ª ter cuidado de tudo o q' se fabrica, de Pintu- seis centos e
ra, Escultura, Entalhados, Tapeçarias, Ou- quarenta
riuezarias, Bordados e todas as cousas p.ª mil res.
ornato da Casa Real; dando a traça a forma
a ordem, e a emenda a tudo o q' se ahi obra,
Inuençaõ e execuçaõ, e tudo à sua eleiçaõ.

Em Roma tem o mesmo Rey hũa Academia
que sustenta, e dá o suficiente a seis Academi-
cos Francezes ja Pintores ~~xxxxxxxx~~ de q' se espe-
ra sejaõ de nome, para q' na fonte de donde
emanou sempre a Sciencia da Arte da Pin-
tura e o fundo de seu estudo, se exercitem,
em boa maneira, copiando as boas obras
q' ha em Roma dos insignes Artifices, fazen-
do dous Luccros ao Reyno; abundalo de
bons paineis, e de bons sugeitos: eachandose
 alguns

187

alguns deles já graduados em o saber, voltaõ
á sua Patria, indo outros em seu Lugar; para
que por sua Arte lhe dem o q] merece seu me-
rito, e a honra que requere seu estudo e can-
sacio.

Esta he a causa porque as naçoes Estrangei-
ras nos leuaõ ventagem, naõ por mayor Ge-
nio; mas por terem mais estudo, mayor fa-
uor, mayor honra, e mayor premio; q] saõ
as cousas que animaõ aos homens a empre-
hender o q] parece dificultozo, porq] se
acha a sabedoria em o homem (como diz
Aristoteles) quando aprendem; e as boas
obras, procedem de hum bom costume.
M.tos engenhos se perdem em Portugal por
falta de estudo, e só este faz chegar á per-
feiçaõ diuida.

Hum dos menores Escultores (diz Hora-
tio) que trabalhaõ em roda do Cerco Emili-
eno, he capaz de exprimir em o bronne as u-
nhas e os cabellos; o que naõ farà em termi-
nar e dar o todo o ser à sua obra; por quanto
lhe

lhe falta o espirito para dispor as partes e fazer
hum bom todo; concordante hũa couza a ou-
tra. M.tos engenhos hà q tem grande Genio
p.a a Pintura, e grande talento p.a a Invenças; da-
raõ a execuçaõ o q lhe capaz o impulso de seu Na-
tural: mas como seu Juizo naõ esta inteirado
em as regras da Arte, obraõ partes, porem naõ
chegaõ a fazer hum bom todo; q concidaõ
estas partes com o tento de q. Saõ produzidas,
fique tudo em o mesmo gráo de perfeiçaõ.
E como lhe faltaõ os documentos p.a o conhecim.
se quem seu natural, e este falta de Sciencia; q
esta naõ se adquire sem m.to exercicio, alem
de hum bom Genio, e natural inclinante
á mesma Arte, fundado sobre as partes q re-
quere a Pintura. Quintiliano (diz) que as
Artes tiraõ seu principio da natureza. O q
he necessario fazer lhe, buscar o meyo para se
fazer ahi habil pella continuaçaõ depois dos
preceitos e regras, seguindo o preceito de
Apelles. Nula dies sine Linea. Que vem
a ser a se Academias, debuxando e mais debu-
 xando.

xando; pois por meyo dellas temos visto tão
insignes sugeitos e peritos homens em o
Mundo, fazendo o exercicio no Debuxo, homens scientes em todas as faculdades.
Como m.to necessaria aos Pintores, Escultores,
e Arquitectos; porq todas estas tres Artes
requerem m.to Debuxo. M.to conueniente
aos Engenheiros, para meter as figuras em
perspectiua, mostrar os planos em escorço
as Forças Leuantadas como as bem auista;
os montes e vales que lhe ficão vezinhos;
qualquer villa ou Cidade e tudo o mais q
os olhos podem ver: Que so pello plano Geometrico dam a conheçer a superficie, que
consta de linhas, sem releuo, nem aparencia de corpo; isto he o q fica oculto e serue
juntam.te com auista do corpo Leuantado;
q tudo junto mostra o obiecto exterior e
interior m.to.

Aos Ouriues do Ouro e da Prata muy
neçessario, pois he Lastima estejão segos
em sua ignorancia, admirando qualquer
escoria

escoria esugeito q´ vem do Norte, q´ pella sue q´tem
do Debuxo, lhe estaõ como obidientes por seu
pouco saber; imaginando q´ dali senaõ pode pas-
sar: naõ sabendo inventar senaõ couzas muy
charras e comuas. Necessitando de entender a
Arquitectura, q´ esta deixaõ à descripçaõ do Mar-
ceneiro q´ faz a madeira p.ª se vazar de prata, sem
conhecim.to do que se lhes obra. Parte esen-
cial aos Entalhadores, para fazerem o rel.vo
da talha com propriedade, e inventarem com
graça e stiencia as fabricas dos retabolos e o
mais q´ obraõ; que o principal q´ saõ a forma
da Arquitectura, sua ordem, e membros, as Me-
tas, Cerafins, emininos, comfundem com tantas
folhas, e ramas, encobrindo com ellas sua ig-
norancia; descuberta porem a quem entende
com fundamento: q´ faz só cazo do esencial
e abomina o illicito.
 M.to necessario aos Bordadores, para
terem verdadeiro conhecim.to, e fazer os bordados
q´ vemos dos Antiguos: por q´ chegando a obras
q´ constem de figuras, as farem taõ desfigura-
 das.

das, que he mais descredito seu, q.º lustre de Sua
obra, e lhes hé necessario valerem-se dos Pinto-
res, para a invenção e perfeição da obra; seguin-
do os seus documentos por lhes faltar o Debu-
xo p.ª o conseguir.

Muy necessario á Nautica, p.ª se fazerem
as cartas de marear, e as Mapas das terras.
Conveniente aos Abridores, p.ª gravarem de
buril as estampas; assim d'os corpos e rostos
dos Livros, escudos de armas e senetes; co-
mo letras e gretescos: que hé insuffrivel di-
zer-se q.º em hum Reyno naõ aja hum abri-
dor, as qual perfião suas obras apareciẽ fora
delle por sua disformidade, ignorancia, e pouco
saber: exercitando-se só em singel rasgos de
buril em o cobre, gastando tempo perdido, e le-
vando dinheiro, por couzas monstruozas sem
forma nem Arte; naõ por falta de Genio,
mas por falta de Debuxo e documentos.

Aos que quizerem ser destros em escrever,
p.ª formarem, penadas, darem rasgos com
descripção, e fazerem a letra com acerto.

Aos-

os que pintão Azulejos, e Louça; p.ª saberem
o que obrão, porq sem Debuxo he impossiuel
fazerem Pintura; e indignam.te possuem o nome
de Pintores de Louça. Para os que concertão Ta-
peçarias, q tem conhecim.to da Pintura não podem
imitar bem qualquer falta q não pareça re-
mendo, o q deue parecer o mesmo. Aos q
esmaltão p.ª matizarem com claro escuro, e
com saber o q obrão, e fazerem Pintura como
vemos em Relogios, e Laminas. Aos Mar-
ceneiros, p.ª fazerem os Contadores, Leitos, bu-
fetes, e mais obras com boa inuenção; enten-
derem bem as plantas e riscos de outrem, e
fazerem elles onesmos boas inuenções e riscos.
Aos Latoeiros, p.ª fazerem os modelos
e repararem com doutura tudo o q obrão,
e com saber e razão. As Rendeiras e cos-
tureiras; paraque as Rendas sejão com boa
inuenção e graça, saberem tirar hua de outra,
bem inuentalas, compolas quando as acha-
rem disformes: e os bordadilhos da Lousa
branca em boa forma e inuenção, valentia
e igual

e igualdade. E naõ há Arte nem officio, q̃ em
todo ou em parte naõ dependa da Arte do
Debuxo; sendo impossivel poderse conser-
uar o gouerno comum de hum Reyno, sem
q̃ lhe seja forçoso valerse desta Arte do De-
buxo e hum Pintor he sempre de prestimo
em todas as cortes Polidas, que he o mesmo q̃
Plin. cap.
10. lib. 35. disse Plinio. Pictorque res communis ter-
rarum.

 O Debuxo mais conueniente e necessario
he o do corpo humano, sua Simitria e Ana-
tomia; que deste como fonte manaõ todos
os regatos da mais variedade; porq̃ este fa-
cilita como mais superior, á diuersidade ma-
is inferior; e naõ em Lugar deste imitar fo-
lhas q̃ naõ tem proporçaõ, porq̃ naõ lhe cau-
za defeito à folha ser mais leuantada ou mais
baixa, mais curta ou mais comprida, ma-
yor ou menor, o q̃ naõ he asim em as figu-
ras, q̃ tem medida certa em todas suas partes
e mais graça ou menos graça em a acçaõ.
 Sendo este estudo igual a todos, e a dou-
trina

trina amesma, todos seguirão averdade, e hirão
sempre fundados em bons principios; q) da hi
procede oter verdadeiro conhecim. Os sugei-
tos mais engenhosos, e demais espirito, saberão
com fundamento, e se farão consumados: e ain-
da os q) não tiverem tanta actividade, nem
o engenho tão vivo, ao menos no q) obrarem,
seconhecerá imitarem averdade, suposto q)
com inferior bondade; vendose não ser por fal-
ta de regras, mas por falta de Genio; q) este
agraça he natural, não se adquire, que só otem
aquelles que o Ceo lhe infundio emseu naci-
mento, semelhante a valor q) nasce, não se
adquire.

Com o estabelicim. de hũa Academia sepo-
derer ãmentada a Arte do Debuxo neste Rey-
no, e seguirse grande ~~Suite~~ a es-
tas Artes; daremse aconhecer os engenhos
Portuguezes, lustrarem suas obras, terem
nome
em as naçoes estrangeiras, virem alograr
aplauzos, estudaremna os benemeritos, e
seguiremna os Grandes favorecendo seus
Artf.

Artifices: que como disse o mayor dos Philos-

Philost. em as scones de ambos.

travos. O que não abraça e favorece a Pin-
tura, não só faz injuria à verdade, mas tam-
bem à sabedoria que pertence aos Poetas.
Quero dar huã breve narração da Academia
de Florença, tão singular como antigua, da
qual sahirão os mayores sugeitos q̃ teve Italia
deixando as outras de parte q̃ há em todos
os Reynos da Europa q̃ em grandeza não di-
ferem della.

Vicencio Carducho Diabgos da Pintu-ra.

Esta Academia do Debuxo foi feita por
traça de hum famoso Arquitecto com capricho-
za e bizarra fantezia; celebrasse nella em dia
do Evangelista Sam Lucas Pintor, com gran-
de solemnidade sua festa: assistem aos
officios em parte eminente hum senhor q̃
preside em lugar do Gram Duque, em mey
de hum Pintor, e de hum Escultor; e os demais
Artifices sentados por sua ordem, segunda a
dignidade de seus graos em a faculdade;
diferenciandose os assentos dos Academi-
cos dos demais q̃ ainda o não são, por não
terem

teremo saber necesario. Estes asentos saõ feitos
com engenhosa traça e excelentem.te dourados.

Assi aos mais luzidos, de engenho vivo, e
de boas esperanças, mandaõ fazer cada anno
seus paineis, aos quais a Academia dà os panos
jà aparelhados, para que em o anno seguinte
se ponhaõ pendurados em a Igreja à vista to-
da a Academia; para q sortindo efeito que
se conheça em sua obra, levantados de seu espi-
rito, e hua invençaõ propria de sua invectiva, de-
pois de hua larga oraçaõ que lhe fazem exortan-
doos à perseverança eanimandoos a naõ lar-
gar o Estudo, saõ admitidos em o corpo da Aca-
demia como plantas de quem se podia esperar
dar fruito digno, emerecedor do graõ de Aca-
demicos; eassentados logo com os demais co-
meçaõ agozar daquelle asentos honrrosos; e
em a prociçaõ que se faz tem lugar prehemi-
nente; eassentando seu nome preante toda
a Academia, com toda a solemnidade e cere-
monias que manda o Estatuto, o assentaõ por
digno e capaz de todas as esensões, e immu-
ni-

nidades, que o Gram Duque de Toscana Prin-
cipe de Florença, tem concedidas aos q. che gao
a alcansar tao honroso lugar, e para presidir
como Consul della; ao qual se dà huã Previ-
legio sellado com as Armas, e empreza da Aca-
demia, authorizado ereconhecido, eassinado
pella Chanciler della.

Na mesma Academia està hũa Sala, aon-
de estao os Retratos detodos os homens emi-
nentes desta faculdade, e ahi hà m.ta Debuxos,
meyos relevos, modelos, e Pinturas dignas de
toda aponderaçao. Em esta Sala he permetido
entrar os q. depois dem.tos annos de asistencia
na Academia, mereceraõ otitulo de Academi-
cos.

Em outra Sala està hũa Cadeira, aonde,
se lem Liçoes desta faculdade, adornada de,
grande copia de Estatuas, Livros concernes-
tes à Pintura, Globos, Espheras, eoutros ins-
trumentos Mathematicos. Em esta Ca-
deira se lem Liçoes, naõ so Pintores, mas de
escultores, Arquitectos, e Engenheiros: fazem-
se

se Anatomias, Debuxasse pello natural, para
os, o Gram Duque (sempre afeiçoadissimo Prote-
ctor) desta Camara paga ao homem q̃ serve
de modello, emanda satisfazer os mais gastos,
de lume, Luzes, papel, lapis, e as eys da Caza
que são os gastos que tem semelhantes estudos;
e por seu mandado os Artifices de mayor opini-
ão acodem, quando lhes cabe a ensinar, e admi-
nistrar aos que vão estudar.

Os Academicos q̃ forem desta Acade-
mia ficão Nobres, elles e seus filhos quando
de seu onão sejão; e delles nomea o Gram
Duque hum Pintor, e hum Escultor, para que
juntos com o que preside em seu lugar (que
de ordinario he homem de Letras, e hum do
Conselho supremo que chamão quarantoto)
conheção dos casos e pleitos destas Artes; sem
que a justiça ordinaria se meta em couza
algũa delles: e são os que tenho dito estudão
assentados em a festa com o Presidente.

Teve principio esta Academia em o anno
de 1330. e esteve algum tempo esquecida,
mas

mas tornou a proseguir, e continuar em 1564.
e athe o prezente mais florecente. Tem o Gram
Duque em sua galaria Obradores de Pintores,
Escultores, Lapidarios, Relogioeiros; e em outra
parte Chimicos, e Distiladores; e para tudo Si-
nalado estipendio certo, para o q se adianta em
qualquer daquellas faculdades, dignas de ac-
cões daquelles Principes.

Em o anno de 1490, Lourenço de Medices
o Grande, e pay das Letras, amparo das Artes,
premiador de todas ellas, desejando que as do
Debuxo fossem as em que se fizesse grandes
finezas (como outro Academo em o bosque de
Athenas) fez em Florença em seu Jardim Acade-
mia de estudo; e para esse fim o teve cheyo de Es-
tatuas antiguas e de Pinturas as melhores q pode
juntar; e hum excelente Escultor chamado Ber-
tholo, para q como Mestre acudisse à quiá ensi-
no dos Estudantes. Tinha preuenido e auaro-
do o necessario aos q sequeriaõ aprueitar dos
documentos; e sinalado premio ao q se adian-
tasse. Aqui foi aonde a enueja exercitou seu

Cott.

<!-- marginal note left -->
e Academia to-
mou o nome de
Academo, era
hua casa de cam-
po, q distaua
mil pacos da
Cidade de
Athenas: junto
a hum grande
e agradauel bos-
que.
Academo
pessoa muy
respeitada
entre os Gregos.
Diogenes Laer-
cio em a uida
de Platão lib.
3.
Plut. em a
uida de Theseo.

tume com as mãos de Torrejano Escultor famoso,
que por ver avantagem que Michael Angelo Bonar-
rote lhe levava, e não poder sofrer tanto saber, lhe
deu com hũa maça no nariz, q lhe ficou o sinal p.ª
todos seus dias, alguã couza descomposto; o q obri-
gou ao delinquente deixar a patria por fugir ao
rigurozo castigo que Lourenço de Medicis previa
a tal excesso; e se passou a Hespanha aonde morreo.

Asvim que sem este Estudo não pode aver
saber nem homens scientes, q he omesmo q anel
Letrados por meyo das Universidades. Sem Aca-
demias he impossivel florecer a Pintura, nem
aver Pintores scientes; porq a inclinação enca-
minha a seguir a Arte, o Estudo pule o entendi-
mento, e o vzo facilita a mão. O premio faz obr-
ar com gosto, e a estimação faz chegar ao fim
da perfeição, capaz de receber a honra de seu
Principe por seu saber.

Grandes forão os Previlegios que logrou
esta Arte e as honras q varios Prin-
cipes fizerão a seus Professores

Os Eng.

Jorge Vas.
vem a vida
de Mich.
Angel.

Leg. Pict. C.
Theod. de ex-
casat. artifi-
cum. lib. 13.

Os Emperadores Valentiniano, Valente e
Graciano, preuelegiarao os Pintores. Leg. Pic-
turæ, C. Theod: de excusat. artificum lib. 13.
Que se conhecesse extraordinariamte das cau-
zas dos profesores da Pintura e Debuxo; asa-
berq̃ não poftaõ estar sugeitos a juizes pedaneos,
eq̃ não entrem em o numero dos oficiaes
Mecanicos, nem de homens de negocios, eq̃
eldejaõ finalmte liures de mtas imposicoes
oq̃ se proua por esta Imperial dos dos Em-
peradores.

Imppp. Valentinian. Valens, & Gra-
tian. A.A.A. ad Chilonem Vicar. Africæ.
Picturæ professores, simodo ingenui sunt,
placuit nec sui capitis censeantur, nec vxo-
rum, aut liberorum nomine tributis esse
munificos, & nec seruos quidem barba-
ros in censuali adscriptione profiteri: ad
negotiatorum quoq; collationem non deuo-
cari, simodo ea in mercibus habeant, quæ
sunt propria artis ipsorum: pergulas
& officinas in locis publicis, sine pensi-
one

sione obtineant, si tamen in his vsum propriæ
artis exerceant: neue quemquam hospitem
inuiti recipiant Lege præscripsimus: peda=
neorum iudicum sint obnoxij potestati: ar-
bitriumq; habeant consistendi in ciuitate
quam elegerint: neue ad prosecutionem
equorum, vel ad prehendas operas deuocen-
tur: neue à iudicibus ad efficiendos sacros
vultus, aut publicorum operum expositionem
sine mercede cogantur. Quæ omnia sic con-
cessimus, vt si quis circa eos Statuta negle-
xerit ea teneatur pœna, qua sacrilegi coer-
centur. Dat. 22. Kal. Julij Grat. A. III.
& Equitio Consulibus.

 Os Emperadores Augustos, Valentini-
ano, Valente, e Graciano, à Chilon Gouer-
nador de Africa.

 Os professores da Pintura, sendo liures
e filhos de liures, auemos constituido que
naõ sejaõ empadroados por sua cabeça: nem
que em nome de suas mulheres nem filhos
estejaõ sujeitos aos tributos e impostos, e
 naõ

naõ sejaõ obrigados a registrar seus escravos
barbaros em o registro censual: que assim
mesmo naõ sejaõ chamados para à colaçaõ
e contribuiçaõ dos tratantes e negociadores,
com tanto que tratem em aquellas coisas que
saõ de sua Arte: que possaõ ter em lugares
publicos suas Aulas e obradores sem pagar
pensaõ, con condiçaõ que exercitem, e vcem
em ellas sua propria Arte. Avemos man-
dado tambem, que contra sua vontade naõ
recebaõ hospedes: que naõ estejaõ sugeitos
a juizes pedaneos: que possaõ estar em a Ci-
dade, que escolherem: que naõ sejaõ cha-
mados para acompanhar ou levar cavallos,
nem para trabalhar ou dar jornaleiros,
nem os juizes os possaõ contrangir a que
pintem os rostros sagrados, ou as obras
publicas sem premio. Tudo isto lhes con-
cedemos, de tal modo q̃ se algum vier con-
tra o que em seu favor se ha estabelecido
seja castigado, e subjeito à pena q̃ tem
os sacrilegos. Dada aos 18. de Junho

sendo

Consules Graciano Augusto tres vezes, e Equicio.

Tras Romano Alberti hum acto bem
fauorauel aos Pintores, quando escreuia
em Roma anno de Christo de 1593. edis
estaua em Campidolio hũa taboa de pedra
aonde se enumerauão todas as Artes, ou pro-
fessores dellas sugeitos a esta obrigação pon-
co graue, como era hir com cirios, e outras
cousas des de hum Templo a outro, e que em
esta tal pedra naõ estauão escritos os Pin-
tores. As palauras de Rom. Albert. dizem,
o seg.º Et à confermation de ciò nella
tauola marmorea che e oggi di i Cam-
pidolio, nella quale se numerano tute
quell'Arte che erano obligate à vn simil
debito personale ciò e di andar in pro-
cessione con ceri, & altre cose da S. Gio-
uani Laterano à S. Maria Maggiore,
non si trouan scritti i Pittori.

E para confirmação disto he que em a Ta-
boa de pedra que oje em dia esta em Campido-
lio, naqual se nomeão todas aquellas Artes

que

Romano
Alberti.

que erão obrigadas ahua tal obrigacão pesso-
al, exem aser hir em procissão com cera, e
outras cousas, desde Sam João Laterano, athe
Santa Maria Mayor; não se acha nella es-
critos os Pintores.

Sabida coisa he que estando em Castella
estabelecido por Ley del Rey Dom João o V.º do
mesmo Regno, que os Cavalleiros armados go-
goar de seu preuilegio, fora de outras cou-
tas q requere não vinhas como elle dis (em
officios baixos senão nobres) ouue grandes
pleitos sobre como se auia de entender, de
maneira q ficar necessario fazer outra Ley em
sua declaracão, aqual entre outras coisas
dis estas palauras.

Y otro si, siendo publico y notorio que
estos tales no viuen por officios de sastres,
ni de pellegeros, ni carpinteros, ni pedreros,
ni ferreros, ni fundidores, ni barberos, ni
especieros, ni recatones, ni çapateros, ni us-
ando de otros officios baxos y viles, &.ª

Em q he de considerar não especifica ne-
nhua

206

nenhũa das Artes do Debuxo por serẽ artes libe-
raes, e honrradas algũas dellas pellos Reys fa-
tholicos com habitos das Ordens.

Tambem emas pregmaticas, sobre otrael L. 2. tit. 12.
li. 7. noua
recop.
das sedas, sedis isto acerca dos oficios.

Iten mandamos que los oficiales menestra-
les demanos, Sastres, çapateros, carpinteros,
herreros, texedores, pellegeros, tundidores, cur-
tidores, curradores, esparteros, y especieros,
y deotros oficios semejantes acstos, y mas
baxos. etc.ª

Apalaura oficiaes, eas palauras semelhan-
tes acstes e mais baixos, sepuserad paraque
nad se entendesse emos Artifices deartes libe-
raes como sad as do Debuxo. Ilto he oqdica
as Leys: passemos agora às Sentenças. Queos
Artifices e professores destas Artes não entrem
em onumero dos oficiais demaos, em compro-
uacad do qsetemdito, seprouatambem por
tres prouisões adqueridas emdiferentes tempos
em Juiso contraditorio. pellos artifices Onriues.
Das quaes avltima henesta forma.

 Don.

207

Gaspar Guti-
erres de los
Rios, noticia
de las artes
liberales
Lib.3. cap.
18. fol.
205. .

Don Carlos por la divina Clemencia Empe-
rador semper Augusto, Rey de Alemania, y
Doña Iuana su madre, y el mismo Don Carlos
por la gracia de Dios, Reyes de Castilla, de Leon,
de Aragon, de las dos Sicilias, de Ierusa-
lem, de Nauarra, de Granada, de Toledo, de
Valencia, de Galizia, de Mallorca, de Seuil-
la, de Cerdeña, de Cordoua, de Corcega de Mur-
cia, de Iaen, de los Algarues de Algezira de
Gibraltar, de las Indias, Islas, y Tierra fir-
me del mar Oceano, Conde de Flandes, y
de Tirol, &. A todos los Corregidores, Af-
sistentes, Gouernadores, Alcaldes, y otros jue-
ces, e justicias qualesquier, assi de la ciu-
dad de Palencia como de todas las ciuda-
des, villas, y Lugares de los nuestros Rey-
nos, e Señorios e a cada vno y qualquier
de vos en vuestros Lugares, e jurisdiciones
a quien esta nuestra carta fuere mostrada,
Salud, e gracia. Sepades que Christoual
Aluares en nombre de los plateros de la
dicha ciudad de Palencia nos hizo rela-
ción

sacion, que en la pregmatica por nos fecha en
este presente año, sobre el traer dela seda se
prohibe y manda, que los Sastres, çapateros,
Curtidores, y texedores, y otros oficiales conteni-
dos en la dicha prematica por nos fecha en este
presente año, y las otras personas desemejan-
tes oficios, ó mas baxos no traygan sedas,
por la qual prematica no se prohibia a los Ar-
tifices, y plateros el traer dela seda porque
su estte no era oficio. Y ansi los derechos les
nombran Artifices, y no oficiales: porq̃ propia
y verdaderamⁿᵗᵉ. se deria oficial al que haria
obra, para cuya composicion no se requiria
ciencia ni arte alguna liberal: y artifice
se dize aquel cuya obra no se puede hazer sin
ciencia, e noticia de algunas delas artes libe-
rales, como es la obra del artifice platero:
porq̃ si el artifice platero no sabe y enti-
ende el arte de la Geometria, para proporci-
on dela longitud y latitud delo que labra
o no sabe el arte y ciencia da la Perspectiva,
para el dibuxo y retrato delo que quiere o

brar

Nota q̃
nad tenḡs
obras partes
o oficios
de mecha-
nicos.

obrar, y sino sabe y entiende el Arte de la Aris-
thmetica para numerar y entender los quila-
tes y valor del Oro y plata, y perlas, y piedras,
y monedas nõ puede ser artifice ni platero,
sin saber ni entender todas las dichas ci-
encias y artes. Las quales sabidas viene
a poner en obra lo que quiere hazer, e sin el
las no lo puede hazer ni proporcionar: y por
tanto con mucha razon los derechos hazen
muy gran diferencia entre oficio y artificio.
Esto nos quisieramos que la dicha prematic-
ca se estendiera en los artifices y plateros,
facilmⁿᵗᵉ lo expresaramos, y dixeramos.
Antes claramⁿᵗᵉ por la dicha prematica pa-
rece auerquerido y sentido lo contrario
que no se entienda con los artifices y pla-
teros: porq̃ expressando los oficios con quien
se auia de entender la dicha prematica, di-
ze, Sastres, Çapateros, texedores, curtidores,
y deria mas, y otros oficios semejantes, y
menores, por lo qual se auia dado a enten-
der, no comprehender a los artifices y pla-
teros

En Portugal
los Meca-
nicos por na
ceir el purpu-
des, orem
se podem cha-
mar Ourives

210

plateros, porq̃ caso q̃ vulgarm.te se digan oficiales,
era mas preeminente oficio q̃ los expressados.
Porque para conocer si vn oficio era mas pree-
minente q̃ otros, se avia de considerar el obje-
to y materia de q̃ trataua, como sucede en
las artes y ciencias: porq̃ avn q̃ todas sean
ciencias, vnas eran mas preeminentes q̃ otras,
como se via en la Santa Theologia y Sacros
Canones y Leys, porq̃ la Thologia es ciencia
mas preeminente, por razon del objeto y ma-
teria q̃ trata, y los Sacros Canones y Leys
mas eminente ciencia que la Medicina, y
la Medicina mas eminente ciencia que
las otras ciencias y artes. Y anssi avnque
ay muchos oficios como en la dicha prema-
tica se dize, era cosa clara y notoria, q̃ el ar-
tifice, y platero era mas preeminente q̃ el
Sastre ni çapatero, ni los otros oficios expres-
sados en la dicha prematica: la qual expres-
sam.te queria q̃ se entendiesse con los oficios alli
nombrados, ó otros semejantes, o menores: pero
no con los artifices mas preeminentes e ma-
yores

yores que los expressados, como es el del arti-
fice, y platero. Y assi otra vez Ct.º Dada
en Madrid a 30. dias del mes de setiembre
de 1552. años El Lecenciado Galarca.
El Lecenciado Montaluo. El Lecencia do
Otalora. El Dochor Diego Gasca. Y do-
mingo de Tauala escriuano de camara
de su Cesarea y Catolica Magestad lo hi-
ze escreuir porsu mandado, e de los de su
Consejo &.

Preuilegios dos Christianissimos Reys de
França concedidos aos Pintores, Escultores e
abridores: ou Arte de debuxo.
Por hum Aluara del Rey Carlos 7.º Rey de França.
Que S. Henrique Mellein Pintor de paineis, e de
Vidros morador em Burges, nomeado no d.º
Aluara Real, e a todos os outros de sua quali-
dade, sejaõ francos, Liures e exemptos de todas
as imposiçoes, subsidios, emprestimos, comissoes
socorros, festejos, e alardes, quadrilhas gu-
ardas, guarda de portas e outros cargos, e serui-
ços algūs postos ou por por em nosso Regno, em
<div style="text-align:right">qual</div>

<div style="float:left">
Estatutos
da Acade-
mia Real
de Paris
</div>

qualquer maneira, ou por qualquer causa que isto se-
ja, e pellas causas, que de tal modo effirma o mes-
mo Senhor o quer, e o manda pello d.º seu Alva-
rà, e o conteheudo dos previlegios antiguos a elles
dados de baxo de nosso Sinal aos 17. dias do mes
de Setembro do anno de 1431. assim asinado
 Enguechon.
Outro Alvarà del Rey Henrique 2.º de França
dado em Sam Germain em a Haya aos 6. de
Julho do anno da Graça de 1555. confirmando
os previlegios, exempçoes immunidades decla-
radas nos d.ºs Alvaràs del Rey Carlos J.º às
pessoas de Mestre Renay e Remy, o Lagou-
baulde pay e filho, abridores de Estampas, e
Esculptores e outros semelhantes, e igual arte
estado, e profissão.
 Outro Alvarà del Rey Carlos 9.º de França
dado em Melum no mes de Setembro de 1563.
Confirmando os sobre ditos previlegios, immu-
nidades, exempçoes, a todos os Artifices Escul-
tores, abridores de Estampas, Pintores, e Pin-
tores de vidros, a rogo de Mestre João, e João
 Ben

Pintores de
vidros erão os
q' pintavão
as vidraças
antiguas.

Deuselhm ambos Irmaos.

Dous Acordaôs off.º dado ema Corte dos Escolhi-
dos de Ruão aos 2. de Junho de 1549. e o seg.^{do}
ema Eleição de Caen aos 9. de feu.^{ro} de 1544.
Igealm.^{te} outros dous dados em a Eleiçaõ de
Evreux. o p.º aos 6. de Dezembro de 1564. e
O segundo aos 7. de Dez.^{bro} de 1566. pellos qua-
is se manifesta gozarem os Pintores, Escullto-
res, Abridores de Estampas, e Pintores de Vidros
já nomeados dos preuilegios, immunidades
exempçoes, e franquezas pello Rey Carlos 9.º
concedidas às pessoas da d.ª Arte e Sciencia,
Segundariam.^{te} os mesmos auerem sido de-
clarados exemptos e liures de todos os seus
subsidios e imposiçoes.

Aluara del Rey Christianissimo Luis 14.
em fauor da Academia Real da Pintura e Escul-
tura. e heo seg.^{te}

Aos 28. dias do mes de Dezembro de 1654.
El Rey estando em Saõ Germain em a Aya
reconhecendo que a Academia Real de Pin-
tura e Escultura, q.ue sua Mag.^{de} ha de antes
Stabe —

estabelecido em a sua boa cidade de Paris, há de
tal modo Lucido conforme seu derejo, q̃ estas
duas Artes que a ignorancia avia quasi con-
fundido com os menores officios, saõ ao pre-
zente mais florecentes em França, pello grande
Numero que ahi se acha de raros e excelentes
homens desta profeçaõ, que em todo oresto da
Europa. E sabendo naõ há couza que possa
ser mais considerada para fazer amar e abraçar
esta nobre virtude, q̃ hé hum dos mayores real-
ces de hum Estado; que o amor e inclinaçaõ q̃
Metem o Soberano: Sua Mag.de que o tem m.
particular á Pintura e Escultura, rezolveu
de continuar, e o fazer manifesto à dita Aca-
demia em todas as occasioes que se poderaõ
oferecer: e em tanto lhe aprouve assim de hum
Lugar necessario para fazer seus exercicios com
m.ta mais honra, como de hua consinaçaõ para
cada hum anno, para a despeza ordinaria della
e assim mesmo gratificar aquelles de q̃ ella hé
e será daqui em diante composta, com algũa
Merce honroza de sua benevolencia. Sua

dita

dita Mag.^{de} esperando que a necessidade de seus
negocios lhe premita fazer fabricar hum lugar
mais comodo p.^a ter a d.^a Academia, destinou
para este efeito a Galaria do Collegio Real da
Vniversidade da d.^a Cidade de Paris, aonde
quer que as juntas, Liçoes, e outros exercicios
publicos e particulares da d.^a Academia, se
façao de oje em diante conforme os Estatu-
tos della, assim antiguos como modernos, per-
mitindolhe a este fim de poder fazer em a
d.^a Galaria, tres tabiques e repartimentos q.
se achar serem necessarios p.^a a decencia e
comodidade dos Lugares. E para dar me-
yo á d.^a Academia de entreter, assim os
Modelos, e Natural q. se poem em postura
p.^a fazer as Liçoes do Debuxo, como os Mes-
tres q. serão ahi chamados p.^a ensinar a Ge-
ometria, Fortificaçao, Arquitectura, Pers-
pectiva, e Anatomia: Sua d.^a Mag.^{de} tem
Liberalm.^{te} dado e concedido, dá e concede
á d.^a Academia a quantia de quinhentos
Crusados por cada hum anno, de q. se fará

Conf.

consignação em o Estado dos Ordenados dos offici-
aes de suas fabricas, e pagos segundo as ordens,
do Veedor Mor e Veedor dellas, ao Thezr.ro da d.ta
Academia. E quando Mag.de para alem disto ma-
is gratificar, e favoravelmte tratar a d.ta Acade-
mia, e alentar aquelles q aconpoem à con-
tinuarem e assistirem a suas funçoes com
toda a afeição e cuidado possivel, os tem ex-
cusos, e excusa ao prezente, e por vir, das d.tas
as Tutorias, e Curadorias, e d.a. d.a a sentinella
e guarda, athe o numero de 30. q encherão
os primeiros d.tos Lugares à medida q aquelles
que os ocupão ao prezente serão mudados:
a saber o Director, os quatro Rectores, os doze
Professores, o Thezr.ro, o Secretario, e os onze da
d.ta Academia. E lhe tem concedido e concede
a cada hum delles a Delegação de todas as
Causas pessoaes de sucessão, e hypotecas, tanto
procurando como defendendo, diante dos Ju-
izes das petiçoes ordinarias de sua Corte, ou
d.tos d.os de Palacio de Paris, à sua escolha,
do mesmo modo q gozão aquelles da Aca-
demia

Academia Franceza das Sciencias: dos Offici-
aes actuais de sua Caza. E a fim de fazer a d.ª
Academia tanto mais florecente, introduzir as
boas maneiras das d.ªs Artes, e desterrar as
más q̃ alguns ignorantes ahi exercitad. Sua
Mag.de quer e ordena q̃ de oje em diante não
aja outra Academia aonde se ponha modello,
se ensine, nem se dé lição em publico, tocante
a fim de Pintura e Escultura mais q̃ em a
d.ª Academia Real: e defende a todos os Pin-
tores e Escultores quaesquer q̃ sejaõ de ere-
gir e fazer algum estudo publico em suas
Casas, e obradores debaxo de qualquer pre-
texto q̃ seja; somente lhes permite poderem
fazer algum estudo particular p.ª sua
obra e instrucçaõ aquelle q̃ lhe parecer.
Sp or q̃ athequi a insufficiencia he tanto mais
facilm.te introduzida e perpetuada em as d.tas
Artes de Pintura, Escultura q̃ todas as
sortes de pessoas indiferentem. haõ sido de-
cebidas ahi por dinheiro, por meyo de cartas
de Mestria q̃ os Reys tem de costume dar
e sim

assim em suas Aclamaçoẽs, Coroações, Casam.^{tos}
como nascim.^{tos} de Principes; das quais cartas
de Mestria n.^{las} Artes e oficios dem.^{do} menos
consideraçaõ; ^{naõ sido q} exceptuados em diversos tempos,
especialm.^{te} os Boticarios, Cirurgioẽs, Ourive-
zes, Moedeiros, Barreteiros, Peleteiros, Escri-
naõs, mercadores de Mercearia, Ferradores, e
outros: Sua d.^{ta} Mag.^{de} para procurar o mai-
yor lustre e a mayor pureza das d.^{tas} Artes
da Pintura e Escultura, e impedir q ninguem
possa ser admitido daqui em diante mais que
por sua só capacidade e sufieiencia, os tem
exceptuado de todas as d.^{tas} cartas de Mestria
Quer e ordena q deoje em diante elles naõ
sejaõ comprehendidos em as merces q elle
poderà, em qualquer tempo fazer: e q em
caso q por presente ou de outra maneira se
aja õ expedido alguas, em q naõ aja avido
cuidado: Manda sua Mg.^{de} ao Veedor mor
e menor desuas fabricas, Artes, manufactu-
ras, de por a d.^{ta} Academia Real em pocessaõ
da d.^{ta} Galaria do Colegio Real, e de a fazer
goza

gozar justam.te dos d.os quinhentos cruzados
por cada hum anno, tanto quanto for sua von-
tade em virtude do presente Aluará; para
inteira execuçaõ de qual ella quer q todas
as Letras Patentes, Arestos e outras expedi-
çoês necessarias naõ tenhaõ força. Tendo para
este efeito assinado de sua maõ, e feito con-
trasignar por mim seu Chanceler Secre-
tario de Estado e de suas ordêns. asig-
nado Luis
 e mais abaixo Phelipeaux.
Outro Aluará do mesmo Rey aumentan-
do a renda à Academia e confirmando os Pre-
vilegios às dittas Artes. Começa nesta for-
ma.
 Luis por graça de D. Rey de França e
Nauarra ett.a e adiante o q basta.
Epara dar m.ro mais mostras da estimaçaõ
q fazemos da d.a Academia e da satisfa-
çaõ q temos dos fruitos e do bem q ella
produz de dia em dia, à mesma avemos
Confirmado e confirmamos em todos os pre-
 uil-

uilegios, exempços, honras, prerogatiuas, epre-
heminencias q'lhes auemos atribuidas, eq'
nossos Reys antecessores concederaõ áquelles
desta Profeçaõ, emtanto q' necessario he ou
será, lheauemos denouo concedido, econ-
cedemos todos os d.os preuilegios e exemp-
çoes por este prezente Aluará. A estefim
e para fazer obseruar os d.os Estatutos e
Regimentos com mais authoridade e fa-
zer ad.ta Academia mais respeitada. Nos
aella eatodos aquelles que fazem oseu cor-
po auemos posto, e pomos debaixo da pro-
teccaõ denosso m.to amado e Leal Caua-
leiro Chanceler, guarda dos sellos de Fran-
ça, o Sieur Seguier e N'iaproteccaõ de nos-
so amado e Leal Conselheiro ordinario em
nossos Conselhos, e em nossoConselho Real
o Sieur Colbert Veedordenossa fazenda etc.a
enofim. dado em Paris nomes de Dezem-
bro do anno da graça de 1663., edenossoRey-
nado 21. asignados

Luis
Sobreavolta Philipeaux selado com osello
gran—

grande de cera verde, e laços de seda ver-
melha, e verde e contra sellado.

Eregistrado na caza dos Contos e Conselho da
Fazenda. em 1663, e 1664. asinado
Michet e Dumoulin

Carta de Nobreza de Monsieur Le-
Brun primeiro Pintor del Rey Christi-
anissimo Luis decimo quarto:

Luis por graça de Ds Rey de França, e de Na-
varra: A todos os prezentes e por vir sa-
ude. Ainda que o exercicio Militar faça
os Soberanos timidos a seus inimigos, q̃
este estabeleça a tranquilidade de seus sub-
ditos, e acrecente o luzimento de seus Reynos;
pode-se com tudo dizer, que assim como de
hua parte aumentão as Armas e asegurão
os Estados, as Artes liberaes e os outros exer-
cicios no socego da Paz os ornão: nascendo
delles a abundancia. Por estas cauzas e con-
sideraçoes he, q̃ os mais sabios conquistado-
res, depois de averem participado de seus Lau-
reis, e acompanhado em a soberania de seus
Triump-

Triunphos aquelles q̃ derramaraõ seu sangue, pel-
la magnificencia do Principe, e remedio de sua
patria, empregaraõ seus desuelos, em procurar
os melhores Genios; os quais pella excelencia
desuas Artes, se fizeraõ illustres em seus se-
culos, fazendo voar mais longe seu nome à
posteridade, do que suas Obras. E como os
que excederaõ em a Pintura, foraõ sempre
em todos os tempos com grande fauor tratados
em as Cortes dos mayores Principes; aonde naõ
sómente suas obras seruiraõ de ornato a seus
Palacios, mas ainda de lembrança e recorda-
caõ a sua fama: expremindo e representando
à posteridade por hũa Lingoagem muda, as su-
as melhores e mais heroicas acçoẽs; assim mes-
mo de ornamto aos Templos, aonde pellas mais
viuas e mais animadas expreßoẽs das Historias
Sagradas, atraem os coraçoẽs ao culto Dinino;
e segundariamente pellas cousas Diuinas que
obraõ seus artificios, o zelo e piedade dos Mi-
nistros. Tambem nos queremos dar ao Sieur
Lebrun nosso primeiro Pintor, mostras da estima-
caõ

cão que fazemos de sua pessoa, e da excelencia de
suas Obras, que fazem esquecer por hum sentir
vniuersal, a Arte dos mais famosos Pintores dos
vltimos Seculos; e por hum premio de honra pro-
porcionado à sua Arte, dar aos outros emula-
ção de o imitar, e se porem em estado por seu
estudo e sua aplicação, de merecer iguais
graças. Por estas causas, e outras conside-
rações que nos mouerão a isto, e de nossa es-
pecial graça, pleno poder, e authoridade Real,
auemos por estes prezentes sinais de nossa
mão, authorizado e honrado, honramos e au-
thorizamos do titulo e qualidade de Fidalgo
o d° Sieur Lebrun; queremos seja tido e reputa-
do por tal, juntam.te sua molher e filhos, a the
as vltimas descendencias, tanto machos como
femeas, nascidos e por nascer, e gerados em le-
gal matrimonio: e que elle e os de sua d.ª descen-
dencia e Linhagem, sejad em todos os xxxxxxx actos
e em direitos, tanto em Juizo como fora delle, tidos,
avidos, e reputados Nobres, tendo a qualidade de
Fidalgo; e possaõ chegar a todos os gráos de No-

breza

Nobreza de Caualaria, epostos de Milicia, acque-
rir, ter epossuir todas as sortes de Vassalagens, Se-
nhorios e Herdades Nobres, de quaisquer titulos
econdiçoes que sejaõ; eque gozem detodas as hon-
ras, authoridade, prerrogatiuas, preeminencias,
priuilegios, frangueras, exempçoes eimmunidades
deque gozaõ, etem costume degozar, euzar, os ou-
tros Fidalgos denosso Reyno, como se o d.º Sieur
Lebrun fosse sahido de Nobre eantigua raça:
trazer armas com timbre tais quais aqui saõ im-
pressas, semais por aquillo que forem tidos nos pa-
gar nem aos Reys nossos Successores, algũa entra-
da, nem estipendio de qualquer soma, q em ella
sepossa montar. Nos os fazemos Liures, e Liuramos
e aelle temos feito ethe faremos dadiua por esta
prezente: Assim mandamos anossos amados e
fieis Conselheiros dos Tribunaes do Parlamento
Caea dos Contos, e Conselho dafazenda em Paris
eatodos osnossos outros Officiaes aquem per-
tencer, que denossa prezente Carta de nobreza
edetodo oconteudo aqui assima façaõ, consintaõ
edeixem gozar, euzar o d.º Lebrun, seus filhos
edescen—

a descendencia nascidos e por nascer em legal Ma-
trimonio, shanam, susegadam. e perpetualm.te
deíendo e fazendo aquietar todos os tumultos
eimpedimentos emcontrario, nao obstante todos
os Decretos e Embargos, Regimentos, Ordena-
ções, e outras cartas contrarias a isto, as quais
temos derrogado, e derrogamos por esta pre-
zente; porque tal he nossa vontade: E para
que isto seja cousa firme, e estauel para sem-
pre, firemos por nosso Sello em a prezente.
Dada em Paris no mes de Dezembro, anno
da Graça de 1662. e de nosso Reyno 20.
Assinado, LUIS. e sobre a volta da obra
por el Rey. Phelippeaux.
Registrada em Parlam.to, caza dos Contos Con-
selho da fazenda aos 22. de Dezembro de 1662.
e em 665, e em 670. E agora Confirmado
por mandado dos Senhores Comissarios Ge-
raes do Conselho, Deputados por sua Mag.de
para a rebusca dos uzurpadores do titulo
de Nobreza de 13. de Dez.bro 1668. e registra-
do no Cathalogo dos Nobres guardado em o mes-
mo

mo Consselho.

As Armas q̃ el Rey Christianissimo deu a Car-
los Lebrun forão em hum Escudo partido atra-
ues, na parte de sima hum Sol, Empresa do mes-
mo Rey e no de baixo, hũa flor de Lis das de
França Elmo fechado com paquife e o Habi-
to Militar da ordem de Sam Miguel, da qual
Ordem os Estatutos forão comprehendidos em 65.
Capitulos, de q̃ o 60.º ordena q̃ serão 36. Gentis
homens, dos quaes ElRey sera Cabeça, e q̃ largar
rão toda outra, excepto Emperadores, Reys e Du-
ques. a sua diuisa se exprime em estas pala-
uras. Immensi tremor Occeani. foi instituida
esta Ordem per elRey Luis onzeno em 9.bro de Ag.to
de 1469.

Ianin.
lib. 3. Thea-
trum honor.

 Não deixa de ser tambem reconhecida por
Nobre em Portugal a Arte da Pintura, e do De-
buxo; juntam.te seus Professores: assim pellos
Nossos Legistas, como por preuilegios dos Reys
deste Reyno aos artifices Pintores, como se veeà.
 Barbosa in Castigat. ad remiss.
 Ord. n. 295. ibi.
 et

Barbos. in,
Castigat. ad
remiss. ord.
n. 295. ibi.

Et pictorum artem non esse inter mechani-
cas numerandam, decisum est Sententia Sena-
tus supplicationis anno 1594. in causa Fran-
cisci Joannis Eborensis per Senatores D. D.
Gasparem de Mello, Antonium da Gama, Jo-
annem de Mello, Gasparem Pereira.

Que a arte da Pintura se não deue numerar e
contar, entre os officios mechanicos; o q̃ está já
julgado por Sentença do Senado da Supplica-
ção anno 1594. em a causa de Fram.co João
da Cidade de Euora, pellos Desembargadores,
os Doutores Gaspar de Mello, Antonio da Gama,
João de Mello e Gaspar Pereira.

El Rey Dom João o 3.º deste Reyno por hũa
Prouisão anexou os Pintores à bandeira de
 encontraris
Sam Jorge, de q̃ trata o nosso Reynicula Pe-
reira na decisão 113. por toda. diz elle.

Ego aliter sentiebam, pictoriæ que artis
professores ab omnibus sordidis muneribus
excusandos, et ab oneribus personalibus,
in cuius rei confirmationem facit d. L.
Archiatris cod. de metatis expedim. Lib.
12.

Pereir. dec.
113. per tot.

lib. 12. ibi: nec non picturæ professores, jun-
cta L. 1. cod. de excusat. artific. lib. 12

Eu de outra sorte, e pello contrario julgàra
que os professores da arte da Pintura aviaõ
de ser izentos de todas as ocupaçoes e officios
baixos e serviis; e de todos os emcargos pessoaes.
Em confirmaçaõ disto faz e comprova a Ley
Archiatros cod. de metalis et epidemicis:
iunta a Ley 1ª cod. de excusationibus ar-
tificum. Aonde os Imperadores Theodo-
sio e Valentiniano, previlegiando de alguns
emcargos da Republica aos professores das
letras e artes liberaes, previlegiando tambem
os professores da Pintura como consta da
mesma Ley. e hé a seguinte.
Ley Archiatros etc. Mandamos que os Me-
dicos de nosso Palacio, e da cidade de Roma
e os Mestres das Letras pª se aprenderem
as artes necessarias, e disciplinas liberaes,
e os professores da Pintura (se forem liures)
sejaõ izentos emquanto viverem da moles-
tia de darem alojamentos.

Ley 1ª

Ley Archia-
tros. lib.
12.

229

Ley da izen-
ção dos Arti-
fices. lib.
12.

A Ley 1ª. sobre a izenção dos Artifices. Man-
damos que sejão izentos de todas as ocupaço-
es servis da Republica os Artifices das artes
contheudas na Matricula, q'morarem em
qualquer das cidades; para q' tenhão tempo
evagar de se exercitarem em suas artes,
& se possaõ fazer mais peritos, e ensinalas a
seus filhos.

E no fim da decizão conclue com estas pa-
lauras de hum caso julgado q' seruem em
reste intento. e diz. Post hanc sen-
tentiam in grauamine cuiusdam Petri Vieí-
ra pictoris Oppidi de Torres nouas, qui elec-
tus fuerat ad munus sordidum Reipubli-
ca, ipse D. Didacus de Brito censuit in
artis priuilegio esse subleuandum cui ac-
cessi, & sic iudicauimus. Scriba Joannes
Baptista Chaues.

Depois desta Sentença em hum agrauo
de hum Pedro Vieira Pintor, da Villa de Torres
nouas, o qual fora eleito pª hum officio baixo
da Republica, o mesmo Doutor Diogo de
brito

de Brito julgou deuia ser excuro do tal
officio por caura do preuilegio da arte, e deste
parecer fui eu tambem, e assim o julgàmos.
Sendo escriuaõ Joaõ Baptista Chaues.

Carualh. ad Cap. Raynald. de testam.
t. p. n. 324.

Carualho ad
cap. Rayn.

Vnde constat, quod licet pictoria dicatur ars
fabrilis, & libertus, quatenus talis, propter il-
lam non habeat immunitatem à muneribus
sordidis d. L. Archiatros: tamen ingenui
illam immunitatem possident, utrumque pro-
bat textus ille Pereir. supra.

Donde consta, q̃ suposto que a Pintura se
diga Arte fabril e o que he escrauo em q̃
tal por caura della naõ fique izento dos officios
baixos conforme a Ley Archiatros, com tudo os
q̃ saõ liures possuem egoraõ da tal izençaõ.
hũa coutra coura se proua do texto que
trãs Pereira assima.

Diogo Teixeira Pintor o preuilegiou o S.
Rey Dom Sebastiaõ, informando sua petiçaõ o
Secenciado Ruy Fernandes de Castanheda
&c

Desembargador e Corregedor do Ciuel, q disse ser od. Diogo Teixeira Pintor da Imaginaria de Olio, e deentre os melhores, e a d. Arte de Pintura de olio e imaginaria, ser avida e reportada por nobre em todos os outros Reynos.

Ey por bem (dis El Rey) e me praz que od. Diogo Teixeira naõ seja daqui emdiante obrigado à bandeira de Sam Jorge, nem aos encargos que custumaõ obrigar aos officiais mechanicos. Isto sem embargo da prouizaõ que el Rey Dom Ioaõ o 3.º anexou os Pintores à d.ª bandeira, e dequaesquer outras prouizões, regimentos e posturas da Camara.

<div style="margin-left:2em">
Preuilegio

deste anno

de 1576.

Torre do

Tombo, fol

69.
</div>

D. L. Archiatros Cod. de metatis & epidem Lib. 12.

<div style="margin-left:2em">
A Ley do Codigo sobre as pessoas q̃ nos exercitos assinaõ os quartel das Soldados. Lib. 12.
</div>

Archiatros nostri Palatij nec non vrbis Roma, & magistros literarum, pro necessariis artibus vel Liberalibus disciplinis, nec non pictura professores (si modo ingenui sunt) Hospitali molestia quoad viuent Liberari praecipimus.

A Ley 1.ª

L. 1.ª Cod. de excusat. artific. lib. 12.

Artifices artium breui subdito comprehen-
sarem persingulas ciuitates morantes ab vni-
uersis muneribus vacare præcipimus si qui-
dem in discendis artibus otium sit accomo-
dandum: quo magis cupiant & ipsi peritio-
res fieri & suos filios erudire.

Estas saõ as Leys dos Emperadores que apontaõ
os nossos Reynicolas, para mostrarem aizençaõ
dos professores da Pintura, e naõ poderser su-
geita a bandeira de Sam Jorge, como quis El.
Rey Dom Joaõ o 3.º e o S.r Rey Dom Sebastiaõ
os desanexou della, e de quaesquer outras
prouizões, regimentos, eposturas da Camara
pello preuilegio q̃ deu a Diog.º Teixeira Pin-
tor, entre os melhores daquelle tempo, do qual
podem gozar outros semelhantes por causa da
Arte, tendo a sufficiencia e talento capaz de
Pintor: e isto mesmo confirmou El Rey nosso
S.r por seu Desembargo do Paço, em hum A-
cordaõ em fauor da Pintura e Escultura.
he o seguinte.

Aran.

233

Agravado he o agravante pello Senado da
Camara o obrigar para recebedor do dinheiro
da Rua; provendo em seu agravo vistos os
Autos, e como delles se mostra ser o agravan-
te Escultor, e pello seu exercicio naõ estar
sugeito à cara dos vinte e quatro, nem à
bandeira algua como os mais officiaes me-
chanicos, termos em q̃ naõ podia ser elleito
p.a tal occupaçaõ, por se reputar por nobre
a Arte que exercita, como se mostra dos do-
cumentos, e melhor opiniaõ: e assim o reco-
nheceo o mesmo Senado em caso identico:
por tanto mandaõ o naõ obriguem Lix.a de Ma-
yo 14 de 1689. Presidente Monteiro Mor,
Diogo Marchaõ Themudo, Bras Ribeiro de
Affonceca, Joaõ de Roxas e Avellad.

Parrasio subio a tanta sublimidade, que che-
gou a vestirse de Purpura, e trazer Coroa de
ouro: Grande he a honra de averem sido Reys
Pintores, porem isto he manifestarse hum Pintor
com as insignias de Rey, e revestir em si a M.de

Eliano lib.
9. cap. 11
Athenes d'
Clearco lib.
12. cap. 21.
traduzido
por Natal
Comite. dis
1t,

Em

Em oanno de 1240. do nacim. de Christo naceo
em Florença João de Chimabue, e se auetajou a
seu Mestre, este foi onrado por Cidadaõ com es-
tipendio onroso, e sepultado em a Igreja mayor
de Florença, cõ sepultura sumptuosa, e versos La-
tinos em seu Louuor.

A Gioto seu disciyulo, mandou honrar o Ma-
gnifico Lourenço de Medicis o velho, com outra se-
pultura, e seu retrato de marmor, com hum ver-
so latino que fes o Miguel Soficiano, p.ª animar
aos excelentes em qualquer faculdade, a pre-
tender taes honras, e de sua Sanchidade Be-
nedicto 9.º recebeo grandes honras.

Alberto Dureiro, foi mui estimado do
Emperador Maximiliano 1.º que deu caura seu
valimento a ser ennigido da Nobreza, pella fa-
miliar conuersaçaõ que com elle tinha: a quem
Satisfes com aquella celebre resposta: que Al-
berto recebia da Natureza, e da Arte a excel-
encia de suas partes; e que por requerer parecer à
Natureza e a Arte, lhe queria dar algua cousa
do que podia, honrando o igualm.te com os grandes.

Vt Parrasius
Pictor purpu-
ream veitem
geitauerit
& coronam
habuerit au-
ream in ca-
pite.

Botero,
João de Barros
em a 4. decada
João Baptista
Labanha

235

A Michael Angelo Bonarrote, mandou sua patria Florença por Imbaixador à Santidade de Julio 2º. merecendo este lugar avalentia de sua Arte: eo Papa Pio 4º. lhe dava asento em as ocasioes que de ordinario conversava com el- le. eo Gram Duque de Florença cujo vassalo era o mandava assentar junto a si, com grande es- timaçao.

Vicencio Carducho Dial. da Pint.

Forao as suas Exequias nao de Pintor, mas de Principe; porq chegado odia de sua morte em Roma, em o anno de 1564, de idade de 90. annos, mandou sua Santidade depositar seu corpo em Sam P.º Apostolo com grande concurso, e acompanhamento em quanto lhe prevenia sum tuoso enterro em Sam Pedro: mas naõ sucedeo as- sim; por q sabendoo sua patria Florença, eo Gram Duque Cosme de Mediçis, determinou q já q o naõ teve perto de sua pessoa em vida, honralo em a morte tudo quanto pudesse. Mandou pella posta, hum sobrinho do mesmo Michael a Roma, e quando chegou, já estava tudo preparado: mas com ardil, e traça teve modo de furtar o corpo

e mandalo a Florença entre huns fardos de Mer-
cadorias com m.to Segredo.

Tiuerão os Academicos auizo disto, e juntos com
seu Assistente que preside em lugar do Grão Du-
que, tratarão do recebim.to e honras que a Acade-
demia tenia fazer a tão grande homem. Nomearão Comis-
sarios para o effeito consultando ao Gram Duque
o seu parecer como cabeça, e protector da Academia,
o qual aprouou, e offereceo o gasto que nisso se fizesse.
Depositarão o caixão com m.to Segredo em Sam
Pedro Mayor de Florença, deixando p.a o dia se-
guinte o recebim.to; o que não foi com tanto segre-
do que vendo tantos homens insignes juntos, se
não abalasse todo o pouo, e fidalguia; e entre os
Artifices à porfia quem avia de Leuar seu corpo
athe o deposito em Santa Cruz conuento de frades
da observancia de Sam Fran.co Esteue o deposito
manifesto, e forão tantos os versos q.e cada dia
amanheciaõ postos em seu Louuor em todas as
Lingoas, que seria couza molesta o referilos.

Tratouse das Exequias que se fizerão em Saõ
Lourenço, toldada toda a Igreja de panos pretos

Sados

lados, e pavimento, com m.ta mortes, e historias de
sua vida em paineis, com grande Geroglificos, e
Ditticos latinos dos mais celebres homens q̃ se acha-
não em Toscana. Em meyo da Capella mayor, se
levantou hũa Ça quadrada de vinte eoito bra-
ças de alto, com singular arquitectura, com m.tas
historias, e estatuas, em q̃ se esmeraraõ os mais
famosos Artifices. Em o alto della hũa fama com
hũa trombeta de tres bocas, significando a imi-
nencia que teue em as tres artes, Pintura, Escul-
tura, e Arquitectura. Aqui se adiantaraõ
os engenhos em fazer tudo o q̃ puderaõ em osten-
tar suas letras. Orou por mandado do Gram
Duque o famoso Benedicto Varchi, conhecido
no mundo por suas grandes obras. Celebra-
raõ se estas Exequias com grande fausto e con-
curso, guardadas as portas por soldados da guar-
da; o qual aparato mandou o Gram Duque
estiuesse alguns dias p.a que o logra ssem todos.
Destas honrras, Versos, e Oração funebre, se fes hũ
obseruante e curioso liuro que anda impresso.
Ordenou este Principe q̃ em S.ta Cruz se
fizesse

puzesse seu corpo em seu sepulcro, e a Academia lhe
fes huã artificiosa e grande Urna, asentadas so-
bre ella tres Estatuas, em significacaõ das tres Ar-
tes em q foi eminente, Pintura, Escultura, e Ar-
quitectura; e sobre qual avia de ter o melhor lu-
gar, ouve m.tas diferenças em as Academias de
Italia. Ultimam.te se determinou o tivesse aquel-
la que elle mais usou, e teve a Escultura; e seu
retrato de meyo corpo em huã tarjeta com sua
empreza. Tudo isto de Marmol de Carrara,
excelentem.te feito, e fabricado.

Raphael de Urbino, sahia de sua caza acompa-
nhado sempre de sincoenta Discipulos da pri-
meira Nobreza de Roma e rezusou cazar com hua
Sobrinha do Cardeal Bibiena, por esperar hum
Capello de Cardeal q lhe tinha prometido sua
Sanctidade Leaõ X. em recompença de sua
Arte; em solicitava este cazam.to o Cardeal (co-
mo refere Vasari) porem cortandolhe a Parca
o fio da vida, naõ chegou a lograr a Iminencia.
Teve officio de Cubiculario do Pappa, e sua me-
moria honrou a Sanctidade, com seu Sepulcro
em

em Sancta Maria Retunda; com este Epitaphio q' fez o Bembo.

Raphaeli Sancio Joan. F. Urbinato, Pictori eminentissimo, veterumque aemulo, cujus espirantes imagines, si contemplaris naturae atque artis foedus, facile inspexeris. Julij II. et Leonis X. Pont. maxim. Pictura et Architectura operibus gloriam auxit. A. XXXVII. integer integros, quo die natus est, eo esse desiit VIII. Idus Aprilis M.D.XX.

Ille hic est Raphael, timuit quo sospite vinci, Rerum magna parens, et moriente mori.

A Rafael Sancio, filho de João Sancis, nacido em esta Cidade, Pintor eminentissimo emulo dos Antigos, cujas imagens sem vida, se as contemplares, vereis em ellas facilmente unida a Natureza à Arte, deu fama as obras de Pintura e Arquitectura dos Summos Pontifices Julio 2º e Leão 10. inteiram vivos 37. annos, porq' em o mesmo dia q' naceo, em outro tal morreo, aos 6. de abril de 1520.

Aqui

[margem:] naceo Rafael em sexta f' N Santa do anno de 1483, e morreo em outra sexta f' Santa do anno de 1520. Jorge Vasari em a vida dos Pintores.

Aqui está aquelle Rafael, ao qual temeo a
Natureza ser vencida servindesse, e morrer a
cabando elle.

Pedro Canalino o honrou tanto Roma, que
Levantandolhe sepulcro em Sam Paulo, lhe pos
este Epitaphio. Quantum Romanae Petrus de-
cus addidit Urbi, Pictura tantum dat deus
ipse Polo. Quanta gloria acrecentou, Pe-
dro à Cidade de Roma, tanta dà elle mesmo
ao Ceo com a sua Pintura.

Leonardo da Vinci, recebeo grandes favores
de varios Principes, e morreo nos braços del
Rey de França Francisco 1º.

Andrè del Sarto foi muy cabido com todos
os senhores de França, recebendo grandes Mer-
ces delles, e del Rey Fran.co 1º.

Dello, Pintor Florentino, foi armado Caval-
leiro de espora dourada por el Rey de Espanha
(não dis quem o Vasari, só dis foi em o anno
de 1421. reinando então em Castella el Rey D.
João o 2º?) tendo ido a Florença lhe derão a
insignia de Nobre pedida por carta del Rey, com

que foi recebido entre os Caualheros: Tornou a
España aonde morreo, e el Rey lhe pôs huum
Epitaphio desta maneira, em seu sepulcro.

Dello Cauallero Florentino, muy celebre
en el arte de pintar, fue honrrado de la ma-
no del Rey de España, aqui yaze enterrado
seyale la tierra Seuiana.

A Frey João Fiesole, da ordem dos Pre-
gadores, Pintor Florentino, pella excelencia
que teue em pintar, o Pappa Niculáo 5.º lhe
deu o Arcebispado de Florença.

A Antonelo de Meßina, celebrarão todas
as idades, por ser o pr.º que pintou a oleo
puserãolhe em sua sepultura huum Epitaphio
que em lingoagem diz aßim.

D. O. M.

Aqui jaz Antonelo Pintor honra grande
de Meßina e Sicilia, não só por suas pin-
turas que forão valentes, senão por ser o pr.º
que pintou a oleo em Italia, com q̃ foi ce-
lebrado em toda aterra, com grande venera-
çaõ

cao dos Artifices primos.

A Balthezar Perrucho Pintor de Senna
honrarão grandem.te em sua vida, os seus Patri-
cios, e toda Italia; e em sua morte teve Epita-
phios dignos de hum Prinipe.

A Peregrino, os de Modena derão honra-
dissima Sepultura, com Epitaphios agudissimos.

A Jeronimo de Trebizi estimou m.to s toda
Italia, derãolhe nome de honra do mundo, pu-
zeraõlhe em seu sepulcro hum Epitaphio com
que o significarão.

Joaõ Bellino, foi tão estimado da Senhoria
de Veneza, que pedindoo Luis 11 Rey de França
a Senhoria, lhe mandou outro com nome de Bel-
lino, estimando mais este Pintor, que a amiza-
de delRey.

Prezentando huã pintura deste Artifice os Ve-
nezianos ao Graõ Turco Mahomet 2.º ficou
tão afeiçoado que pedio à Senhoria lho man-
dasse; e com comprar a sua amizade esta Se-
nhoria com dinheiro para perpetuahiga que
tinha neste tempo, lho naõ mandaraõ: antes

ocn

o enganarão como ao de França, mandandoslhe
em seu logar humseu irmão, do qual dizia o
Grão Turco, que homemq com o pincel obraua
taes couzas, tinha espirito mais q humano q
oguiasse; e quando oquiz mandar outra uez
a Veneza o armou Caualleiro a seu uzo, deu-
lhe m.ta riqueza, e huã cadeya sua com carta
p.a o Senado em q lhe encomendaua o honra-
ssem: deulhe immunidade perpetua em
todos os seus Estados, e a Senhoria por com-
prir com a recomendação deste Principe,
lhe deu p.a elle e seus descendentes duzentos
escudos de renda. Delle fez menção Ariosto
Canto 33. estancia 2.a

Andre Mantenha Pintor Mantuano,
foi estimado do Marques seu Principe,
e o armou Caualleiro de espora dourada
sendo humilde seu nacimento. Honroo m.to
o Pappa Innocencio 8.o

Francisco Francia Pintor Bolonhes,
foi muy celebrado, e honrado desua Patria.
A guilherme Meda, Pintor, lhe dorão
o Pri.

o Priorado de Marcelha que he muy rico .
em recompença da Pintura .

A Bento Guirlandi famoso Pintor de
Florença, El Rey de França lhe deu isenção
de tributos em sua vida .

Cosmo de Medicis, nomeado o Grande,
foi pello corpo de fr. Felipe Lipo Pintor, à Cida-
de de Espoleto, esentio m.to naõ poder conseguir
o trasladals a Florença; contentandosse porem
com que Lourenço de Medicis seu irmaõ lhe
fizesse lavrar hum Mausoleo honorifico,
ainda q̃ sem o cadaver; cujas pedras com este
Epitaphio estaõ agradecendo este afecto.

Marmoreo tumulo Medices Laurentius
Hic me condidit, ante humili pulvere tectus eram
Lourenço de Medices aqui me mandou
cortar este Tumulo de marmore, e antes dis-
so era eu feito em hum humilde pó.

Grandes foraõ as honras q̃ recebeo Titi-
ano do Emperador Carlos 5º como refere
Vasari, e tanta a familiaridade q̃ tinha com
elle, que esta deu causa a ser motejado, e enve-
jado.

jado dos Grandes de sua Corte, enriquecendo
com dadivas de grande soma, e ainda estas com
a desculpa de não serem por pagas suas obras,
pois sabia não tinhão preço. Selim 2º
Emperador Othomano pedio á Senhoria de
Venera fizesse seu Patricio a Tiziano, por
lhe ter retratado a Rosa Solimana; sendo
este titulo em aquella Republica de tanta au-
thoridade, q em reconhecim. de seu valor, o
derão ao Duque de Sessa com celos de ouro.
El Rey Henrique 3º de França, passando a
Venera, o foi visitar, recompensa divida a
sua Arte q o ser favorecido e amado de
todos os Principes de seu tempo, e o Impera-
dor Carlos 5. alem das mais onras ja ditas
o criou Cavalleiro e Conde Palatino.

Tintoreto Pintor, foi honrado em Venera
da sua Senhoria com a Camanigacomia, q
he hũa roupa q somente a trazem os Nobres
e não outros: isto mereceo seu saber, porq seu
nacimento foi mais humilde. Que os bons Pin-
tores e os bons Poetas, são milagres da nature-
za

Ridolfo em
a vida dos Pin-
tores do Esta-
do de Venera.
e Jorge Vasari.

246

za, que nacem e naõ se fazem. Proinde (dis Pos-
seuino) & bonos Poetas, & bonos Pictores mira-
cula quædam esse naturæ, quæ potius nascantur,
quam fiant.

Domenico de la Quercia em Senna, por
ter feito as Estatuas que estaõ em a Fonte da
praça, por sua excelencia, lhe chamaraõ Dome-
nico de la Fuente, eternizando nella de tal
modo seu nome e Arte, que os Cidadãos jul-
gandoo digno de mayores honras, o armaraõ
Caualleiro.

Bachio Bandinelo tambem scultor Flo-
rentino, foi honrado com o habito de Sam Tia-
go pello Emperador Carlos 5.º Está sepultado
em a Igreja de N.ª S.ª da Annunciada, em hũa
capella, com hũa imagem de Christo crucificado
feito de sua mão em pedra, e hũa targe com
estas Letras.

D. O. M.

Bachius Bandinellus, diui Jacobi eques
sub hac seruatoris imagine a se expressa,
cum Jacoba Donia uxore quiescit. A. S.

M.

M.D.LIX.

Deus, Optimus, Maximus.

Bachio Bandinello, Caualleiro do habito de Samtiago, descansa debaixo desta Imagem de Christo obrada por elle mesmo, com Jacoba Donia sua molher. anno da Saluaçaõ de 1559.

Naõ só entre as naçoes politicas se estima a Pintura e seus professores, mais ainda entre os Barbaros os veneraõ e apremeaõ, como conta Jorge Vasari, que caminhando Fr. Felipe o Carmelita à Marca de Ancona o catiuaraõ os Mouros, e leuandoo catiuo a Barbaria tendo estado dezoito mezes em hua Masmorra, tomando hum caruaõ retratou de sorte o mouro seu senhor, que visto e admirado, o tirou da prizaõ, e auendolhe feito alguas pinturas cousas de seu gosto, o mandou a Napoles liure, e rico com m.tas dadiuas.

Sofonisba Cremonense, trauida a Espanha por o Duque de Alua, mereceo grandes premios de Felipe 2º Rey de Castella, e graues elogios de Pio.

Vasari em a vida dos Pintores.

Pio 4.º Pontifice da Igreja, por lhe aver presentado
hum retrato da Rainha, em cuja Camara estava
esta pintura, que não quis a Natureza q̃ só os
homens fossem Pintores, e senhores da Arte: como
q̃ a imitarão suas tres irmaãs, Anna, Europa,
e Lucia, emulas dos pinceis de Porpercia de Bo-
lsi, que à Musica e Escultura em q̃ foi insigne,
acrecentou a Pintura, em q̃ se mostrou aven-
tejada.

A Diogo de Romulo onrou o Pontifice com
hum habito de Christo, admirandose de ver hu
retrato de sua mão.

El Rey de Feez escreveo a ElRey Feli-
pe 2.º de Castella, lhe mandasse hum Pintor, a
quem respondeo que em Espanha avia duas
sortes e classes de Pintores; huns vulgares e or-
dinarios, e outros excelente e ilustres (palavras
que parece as avia lido em Origines contra Cel-
so, que fazendo distinção dos Pintores, dis, que
alguns chegavão com o pincel a fazer milagres.
(Vsque ad miraculum excelunt opera) a ou-
tros da segunda Classe erão razoaveis, e outros

*Origines
contra Celso*

mãos

249

maos, equal destes queria? Respondeo o Mouro
que para os Reys sempre se avia de dar o melhor.
Assim foi a Marrocos Bras del Prado Pintor
Toledano, e dos melhores de seu tempo, a quem
o Rey recebeo com honras extraordinarias.

A Rincon Pintor, deu El Rey Dom Fernan-
do o Catholico, o habito de Samtiago.

A Verrugete Pintor, deu o Emperador Carlos
5.º a Chave de sua Camara.

A Diogo de Romulo Pintor (o qual levou
a Roma o Duque de Alcalà Virottey de Na
poles) deu a Santidade de Urbano 8.º o habi-
to de Christo, e seis voltas de Cadeya com hũa
Medalha de seu retrato, e lhe fez outras m.tas
honras.

Pedro Paulo Rubens Pintor celebrado da
nossa idade, por seu grande talento e scien-
cia mereceo ser eleito por El Rey de Castella Fe-
lipe 4.º Embaxador a Mag.de del Rey d'a Gram
Bretanha Carlos 1.º A este fim partio
de sua patria Anuers, e chegado q̃ foi a Ma-
drid El Rey Catholico o armou Cavalleiro

lhe deu o cargo de Secretario deseu Conselho de
Estado, do qual lhe fes passar Alvarà pª elle
eseu filho Alberto porseu falecimto. Enquan-
to asistio em Madrid copeou pormandado
del Rey os melhores paineis de Ticiano, com
tençaõ devos mandar de mimo a Inglaterra
aó Principe de Gales (depois Rey Carlos 1º) pas-
sou à quelle Reyno a concluir apaz entrehuã
e outra Coroa, e ElRey que amaua com ex-
tremo a Pintura, o recebeo em a Corte de
Londres com honras particulares, fazendolhe
mil caricias enomeandolhe o Chanceler (et-
tington, pª lhe receber as suas propostas e as
examinar.

Concluida apaz a dezejo dos povos, e à sa-
tisfaçaõ dos Reys, Catholico e Bretanico, tomou
Licença pª adespedida; ElRey de Inglaterra lhe
deu mostras deseu agrado, antes que partisse o
armou Cavalleiro (como ElRey de Castella otinha
feito em Hespanha) e lhe ajuntou as suas ar-
mas hum cunho das de Inglaterra, esobre ellas
por timbre hum Leaõ; qlhe tambem das Reais, ti-

Cavalleiro
Baronet
com nobre-
za até dua
sua descen-
dencia.

tirando em prezença detodo o Parlamento Alto
aespada quetinha cingida quedeu a Rubens,
fazendolhe alemdisto dadiva dehum rico dia-
mante q tirou do dedo, e hum transitim das
mesmas pedras devalor de desmil cruzados:
emquanto asistio nesta Corte, pintou p.ª sua Mg.de
Britanica varias pinturas, entre as quais foi
o teito da caza das Embaxadas em o Palacio
de Vvaital em Londres, que saõ nove paineis gra-
des, com figuras agigantadas por cauza da altu-
ra da Sala, deque he o asempto as boas acçoes
del Rey Jaques 1.º, como entrou em Inglaterra
depois dese segurar do Reyno de Escocia, aon-
de o p.º Rey, antes q q se unissem os dous Reynos
em hũa Coroa, couza admiravel de sua maõ
deq sou testemunha devista.

Naõ som.te tratou este negocio Rubens, mas
outros m.tos de importancia, principalm.te em
Brucelas com a Rainha May de França
M.ª de Medicis (em nome da Princeza,
molher do Principe Alberto) e Gastaõ Joaõ
Baptista Duque de Orleans, seu filho, irmaõ

de

de ElRey de Franca Luis 13.º Com Uladislão
Principe de Polonia; com o Duque de Neubourg e
outros Principes da Europa, os quais lhes erão
muy afeitos porsua Arte, esua grande eloquen-
cia.

Tendo dado fim aos negocios dos dous Reynos
voltou a Madrid, adar razão de sua Embaixada,
aonde foi recebido em aquella Corte com todas as
ventagens possiveis, de estima e de amizade. El
Rey Catholico ofez Gentilhomem de sua Camara,
e o honrou com achane dourada della: edepois
deter feito os retratos da familia Real, ajunta-
rão Suas Mg.ᵈᵉˢ ás honras q’ lhe tinhão feito, bens
consideraueis, se partio p.ª Anuers, aonde con-
tinuou varias obras para se colocarem em Madrid,
os panos de tapeçaria de ouro e seda quecobrem
as paredes da Igreja das Descalças Reales na
mesma Corte, com a historia do Triumpho do Sa-
cramento, dos quais fez a pintura por onde se
forão tecendo eimitando, efeitos elles entregou
ao Elemento voraz do fogo os patrões como ElRey
lhe tinha mandado; que he dabôa e excelente ta-
peça-

tapeçaria que há, de que sou testemunha de vista
dos quais há algñas copias em varias partes, só
de lam; mas com a diferença q.ᵉ vay de cópia
a original.

Enviou juntamente por mimo para o Hos-
pital da sua naçaõ Flamenga em Madrid
hum painel do Martirio de Santo Andre,
patraõ desta naçaõ, com ra superior em que
elle se auentejou m.ᵗᵒ athe que pagou o tribu-
to à morte em sua patria Anuers em o
anno de 1640. em idade de 64 annos,
Sepultado em huã sua Capella na Igreja de Sam
Tiago de Anuers com este Epitaphio em seu
Tumulo.

D. O. M.

Petrus Paulus Rubenius Eques, Joannis
huius vrbis Senatoris filius, Steini Toparcha.

H. S. E.

Qui inter cæteras, quibus ad miraculum,
Excelluit doctrinæ Historiæ priscæ
Omniumque bonarum Artium Elegantiarum dotes,
Non sui tantum Sæculi,

Sed

sed Domnis cui,

Apelles dici merui;

Atque ad Regum Principumque virorum amicitias

gradum sibi fecit.

A Philippo IV. Hispaniarum Indiarumque Rege

Inter sanctiores Consilii Scribas adscitus;

Et ad Carolum Magnæ Britanniæ Regem,

Anno CIↃ.IↃCXXIX. Delegatus,

Pacis inter eosdem Principes mox initæ

Fundamenta fœliciter posuit.

Obiit anno sal. CIↃ.IↃC XL. Ætatis LXIV.

Domina Helena Formentia vidua ac Liberi,

Sacellum hoc Aramque ac Tabulam Deigaræ

cultui consecratam, Memoriæ

Rubenianæ L·M· poni dedi-

carique curarunt.

Este Epitaphio seve em a Capella que sua mo-

lher e seus filhos fizerão fabricar em sua memoria,

em a Igreja de Sam Tiago de Amveris, como ja disse,

aonde foi trasladado o seu cadaver da Igreja de

Sam João da mesma cidade, seu primeiro jazigo,

que seve tambem com este Epitaphio elegante.

Ipsa

Ipsa suos Iris, dedit ipsa Aurora colores.

Nox vmbras, Titan lumina clara tibi.

João Pedro
Bellori em
as vidas dos
Pintores mo-
dernos.

Das tu Rubenius vitam, mentemque figuris,

Et per te viuit lumen, & vmbra color.

Quid te Rubeni nigro mors funere voluit:

Viuis, vita tuo picta colore rubet.

Deos, Optimo, Maximo

Pedro Paulo Rubens Caualleiro, filho de João Ru-
bens Senador desta cidade, Senhor da terra de Steem

. Aqui jaz sepultado.

O qual entre os mais dotes, em q̃ com admiração
se auentajou na lição da Historia antigua,
em todas as Artes liberais, e Elegantes.

Mereceo ser chamado

Apelles:

Não só do seu Seculo, mas ainda de toda a idade;
Com q̃ se fez amado dos Reys, Principes e S.res

Phelipe 4.º Rey das Espanhas, e das Indias, o fez
Secretario de seu Conselho Privado.

E o enuiou por Embaxador a Carlos 1.º Rey da
Gram Bretanha no anno de 1629.

Dos felizmente os fundam. á par entre
estes mesmos Principes, logo principiada.

256

Morreo em o anno de nossa Redençaõ de 1640.
de idade de 64.

Aviuua Dona Elena Formencia sua mother e
seus filhos, mandaraõ fabricar esta Capella e Al-
tar, com este Painel, consagrada à veneraçaõ da
V. Mª em memoria de Rubens, e para alíuio
de sua Alma.

Dos seus celebres estudantes, o que me-
lhor soube, e mais oimitou, foi;
Antonio Vandeik Pintor, discipulo de Rubens, coq
melhor reteu openetrou os documentos de seu Mes-
tre e soube as suas maximas, e segredos scientifi-
cos da Arte da Pintura, e lhe leuou ventagem
em aternura do colorido das carnes: recebeo
grandes honras de Carlos 1.º Rey da Gram Bre-
tanha; o armou Caualleiro, e lhe deu chaue de
sua Camara; venerado de toda a Côrte e Gran-
des do Reyno, donde faleceo.
A. Diogo de Velasques Pintor, deu Philippe
4.º Rey de Castella o habito de Santiago, q lhe
a primeira hordem naquelle Reyno, e chaue desua
Camara. Esta honra perpetuou seu engenho
em

257

engenho em hum painel no Palacio de Madrid
que serue de ornato a hũa Sala, com o retrato da Em-
peratris filha de Phelippe 4.º e o seu juntamente.
Pintou-se Velasques a si mesmo em pé com a capa
traçada, e nella o habito de Sam Tiago, e acha-se
preta na cinta, palheta com cores em a mão e
pinceis juntam.te em acção de retratar, olhan-
do a Imperatris e a mão com o pincil aplicado
ao pano, à sua mão esquerda e outro lado do
painel, se vê esta Princeza menina, em pé
e hũa Damas junto della de jeolhos entre-
tendoa; e hum cafeiro grande que devia ser
de Palacio, asistindo obediente, junto destas
Senhoras, que parece mais painel de retrato
de Velasques, que da Emperatriz.

Pedro Berretino de Cortona Pintor, foi
estimado de toda a Curia Romana, Princi-
pes da Europa, e Pontifices de seu tempo.
Sua morte causou com excesso, geral sen-
timento em Roma: foi tão abundante
de bens que para o aumento da Academia
de Sam Lucas, deixou deixou dez mil escu-
dos.

cudos. faleceo em 1676.

Carlos Lebrum Pintor, foi muy honrado do Christianissimo Rey de Franca Luis 14.º e venerado de toda a Corte. El Rey lhe deu o foro de fidalgo pª si e seus filhos athe as ultimas de lendencias, como seue em seu Alvará; Dar-mou Cavalleiro do habito de Sam Miguel, de doze mil Libras cada hum anno; faleceo em Paris deixando a seus herdeiros quinhentos mil cru-zados, com grande sentimento de toda a Corte, principalmente del Rey, por lhe faltar em seu Rey-no hum tao singular sugeito de tantas pren-das, tao sciente em a Arte da Pintura; fa-zendo lhe grande falta o seu talento em as fa-bricas q dependem do Debuxo, aq asistia; morreo em 1690.

A Cornelius Lile Pintor, honrou m... a Mgde del Rey da Gram Bretanha Carlos 2.º armandoo Cavalleiro, com chave de sua camara, e quinhe-tas Libras esterlingas cada hum anno. E a Serenissima Rainha Dona Catherina sua Con-sorte, honrou sua casa, indo a ella tres vezes

só

doze mil li-bras, fazem dous contos seis centos e quarenta mil rs:

quatro mil cruzados.

259

só afim de ter oseu retrato de sua mão, deq Sou
testemunha de vista estando em Londres em
1663, eassim muy frequentada de toda a sorte
Senhores, e Senhoras aomesmo fim: que tanto
frequentão as casas dos Pintores, tanto venerão
a pintura e tanto estimão Suas pessoas. faleceo
em 1683.

Caualhero Bernigne Esculltor desua Santida-
de estimado e venerado não só dos Pontifices
deseu tempo e Curia Romana, mas ainda
do Christianissimo Rey de França Luis 14.º q'
omandou pedir ao Pappa Clemente 10.º p.ª
She dar traca e emendar a arquitectura do
Portico deseu Palacio o Leuure em Paris,
e She fazer sua estatua e retrato ao Natural
em Marmor, p.ª se vazar depois em bronze.
De ajuda de cutto p.ª a jornada She mandou
el Rey dar vintemil Librias emquanto não che-
gaua a Paris, aonde foi recebido comagrande-
za quecde Principe sabe merece os homens
de engenho, esemelhantes talentos; mandan-
doo conduzir a Palacio com coche da Casa Real.

feito —

Sao onze
mil cruza-
dos.

Feito o que desejaua, e acabada a obra a premiou
larga e liberalm.te e lhe fes honras dignas de sua
Arte; voltando a Roma abundante de sua, e
outra honra, aonde faleceo anno 1682.

João Carrenho Pintor de Camara del Rey
Catholico Phelipe 4.º e Carlos 2.º lhe deu chaue
della, e fazia grande estimação de sua pessoa, e
assim à mesma imitação os fidalgos de sua sorte;
observando os Grandes de Hespanha dar Cadei-
ra ao Pintores de nome, em reconhecim.to de sua
Arte e seu saber. faleceo em 1679. pouco mais
ou menos.

Caualheiro Mathias Pintor, em a Ilha de
Malta o chegarão suas obras q fes em o teito
da Igreja de São João, a lograr hua Comenda,
em satisfação de seu trabalho; e he digna sua
pintura de toda a veneração, a qual serue de
ornato aos Palacios de varios Principes da
Europa; e suposto que já velho não deixa de
continuar a Pintura, não p.a se valer della
pois sua comenda o sustenta com largueza mas
para como pobre de espirito, socorrer os necessi-
tad.s

e dar o q/ possue pello amor de Deos.

Benedicto Genaro Pintor Bolonhes, a Mg.^{de} de Carlos 2.° Rey da gram Bretanha, o honrou armandoo Caualleiro, chaue de sua camara, e quinhentas Libras esterlingas cada hum anno.

quatro mil Cruzados.

El Rey Jacque 2.° do mesmo Reyno e a Serenissima Rainha Dona Catherina o teue m.^{tos} annos em Londres por lograr as suas excelentes obras, que sad m.^{tas} as q/ possue; e abundante de Bens se partio p.^a Italia depois de sua Mg.^{de} Britanica vir p.^a este Reyno de Portugal.

Gaspar Gutterres dos Rios: noticia q.^{al} das artes f.^{L.} 224.

Nao deixarao tambem os Reys de Portugal de honrar e fazer estimacao dos Artifices desta Arte do Debuxo, dando habitos de Christo a Balthesar Aluares, a Afonso Aluares, a Niculao de Frias, a Phelipe Terzo Italiano, a q.^m o Cardeal El Rey Dom Henrique deu o habito, e depois Dom Phelipe 2.° a Comenda (este foi o q/ fee a Arquitectura de Palacio q̃ chamao Forte do Terreiro do Paço) todos Arquitectos, e alguns delles Escultores e outros Pintores

Pintores.

O afortunado Rey Dom Manuel, mandou en-
sinar a Roma hum sugeito Portuguez, que che-
gado aeste Reyno pintou para omesmo S.^{or} varios
paineis queestaõ em os altares da Capella Re-
al, e os com q^{e} se ornaua a capella mor da Igre-
ja da Misericordia desta Cidade, os quais
o pouco conhecim.^{to} tirou do Retabolo, soter-
randoos, e em seu Lugar puzeraõ põ dousa-
do. Depois de esta pintura estar em seu lu-
gar e ficar com aceitaçaõ deuida a tad singu-
lar obra, El Rey satisfeito da excelencia com
que executou a arte, em publico o quis apre-
miar deitandolhe ao pescoço hum colar de
ouro, sinal de amor, estimaçaõ, e premio.
A Gregorio Lopes Pintor, deu El Rey de Por-
tugal o habito de SamTiago como consta de
Sua Sepultura em Sam Domingos de Lix.^{a} na
Naue esquerda defronte da pia, que dis assim
Aqui jaz Gregorio Lopes Caualleiro do Abi-
to de SamTiago, Pintor del Rey nosso S.^{or} e de
seus herdeiros.

Capella

263

E pella Leka q̃ nad he gotica par eu ser feita a
Merce pello Sõr Rey Dom Sebastião, ou Cardeal
Rey.

A Joseph de Auelar Pintor, fez merce o presi-
dente Rey Dom João o 4.º do habito de Auis de
Sam Bento, declarando em seu Aluarã, a
causa porq̃ o honraua, que dizia assim.
Faço merce do habito de Sam Bento de Auis
a Joseph de Auelar, por Pintor o melhor do
seu tempo, paraque outros á sua imitação
o sigão; folgauam conuersar com elle em a
catia que pintou em Palacio a casa dos ins-
trumentos de musica; oferece, passando el-
Rey parte do tempo em o uer pintar, morreo
antes antes de por o habito no peito, não por
negligencia sua, mas por lhe faltar este Mo-
narcha por a Parca lhe cortar o fio, e os bẽs
que possuhia era de Pintor Portuguez e
assim ficou dezamparado da boa fortuna
que esperaua.

Entre os Pintores Portuguezes, os q̃ forão
mais celebrados pella excelencia de sua arte

e poderaõ ser apremiados, e lograr m.^tas honras, dei-
xando aparte os q seguiraõ amaneira Gotica
sem o estillo Romano, saõ os seguintes.

Antonio Campelo Pintor, que seguio em
m.^ta parte a Escola de Michael Angelo Bonar-
rote, assim na força do debucho, como parte do
colorido; se bem já com outra intelligencia no
mexido das cores. Do qual se vem suas obras
em Belem no Claustro, e hum painel de X.^po
com a Crus às costas, prodigioso, q merecia ou-
tro lugar, e outro trato, que oque tem e varias
pinturas suas em outras Igrejas. Floreceo em
tempo del Rey Dom Seba.^o o 3.^o

Gaspar Dias Pintor que floreceo em o
mesmo tempo pouco mais ou menos, foi genio
admiravel, imitando m.^to a Rafael de Urbino,
e Fran.^co Parmazano, aprendeo em Italia e
foi mais delicado q Campelo em as suas
proporções, de espirito superior, que parece res-
piraõ as suas figuras, com. se equivocaõ com
o risco de Rafael. Entre m seus paineis, o de
Sam Roque em a sua capella na Caza Professa
 da

da Companhia de Jesus, desta Cidade.

Vanegas Pintor, de espirito muy leuan-
tado em suas ideas, e com o Debuxo muy cor-
recto. Assistio sempre em Lisboa, sendo dena-
ção Castelhano. Seu primeiro exercicio foi
ser Ouriues; mas por ser grande debuxante
facilm.te se fes grande Pintor, prouerbio q̃ elle
mesmo dizia: Dadmelo debuxador, que yo te
lo daré Pintor. Forad muy superiores suas
obras, como he o painel grande do retabolo
da Capella mayor da Igreja de N. S.a da Luz
e outras muitas cousas; imitou m.to a Pao-
marano.

Diogo Teixeira fes cousas excelentes, o aren-
a grandes dos assima foi do tempo do S. Rey Dom
Sebastiaõ, que o preuilegiou, e o S. Dom Antonio
neto del Rey Dom Manoel, o fes fidalgo de sua caza.
Suas obras estaõ em Nossa S.da da Luz juntas
com as de Vanegas e em outras partes.

Fernaõ Gomes, Pintor, homem de brauo ta-
lento, e mui destro no pintar, com grande valen-
tia e excelente debuxo, foi dicipulo de Blo-
clando

Bloclandt Flamengo, fes admiraveis em suas
obras, seu admiravel painel, a Transfiguração
de S.^B em a Igreja de Sam Julião, e o Teito da
Capella mor do Hospital Real, e em asmais
das Igrejas pintura sua.

Simão Reiz Pintor, homem de raro enge-
nho, em ui facil no pintar, aprendeo dos passa-
dos, sua obra celesta, hum painel do Nacim.^to
no Refeitorio de Bellem. em mais.^tas

Amaro do Valle Pintor excelente, com
fina maneira Italiana, m^to vaga, e doce; apren-
deo em Roma, e lá era celebrado: imagina-
do o seria da sua nação, morreo em sua pa-
tria Lisboa, pobre e desvalido. Sua excelente
obra a capella mor da Igreja de S.^ta Marta,
que a ignorancia desprezou; o painel da ca-
pella de Sam Lucas na Anunciada, em pin-
tura sua em varias partes.

Afonso Sanches insigne Pintor, q̃ flo-
receo em Madrid, fes couzas admiraveis
q̃ se vem no Palacio do Retiro na mesma Corte
Copeou as couzas de Tisiano, q̃ se equivocão.

So.

Domingos Vieira Pintor, fes cousas excelentes
com m.ta doçura e modestia, fidalguia e bom
debuxo: aprendeo dos passados, entendeo bem
a Perspectiua como se vé no teito da Capella
Mor da Anunciada a fresco, o teito do Hospi-
tal Real invençaõ sua, e outras m.tas cousas.
Este recebeo m.tas honras em tempo de Felipe
3.º e Felipe 4.º Reys de Castella, sendo chama-
do a Madrid p.ª pintar em o Retiro, aonde
tem casas admiraueis.

Francisco Nunes Pintor, foi de grande ma-
neira, aprendeo em Roma; fes cousas exce-
lentes, e com bom estillo; em sua patria Euo-
ra ha as suas mayores obras, e em esta Ci-
dade huns doze Apostolos de meyos corpos.

Diogo da Cunha Pintor, q depois foi reli-
gioso da Companhia de Jesus, discipulo de Eu-
genio Caches, Castelhano; aprendeo em Ma-
drid, e colorio muy bem; grande imitador
do Natural, mas pouco historiador: porem
em a imitaçaõ do Natural, naõ soube colher
delle o q só deuia copiar; por q ainda aquel-
/las

as coisas que elle nos mostra com graça, imita-
va sem escolha. suas obras hum som Di-
ogo, e S.to An.o q possue Duarte de sousa sol-
reys mor do Reyno, e outras m.tas e sobre tudo
mais excelente parte que possuhio, foi ser se-
pultado com opinião de grande virtude.

Andre Reynoso Pintor, foi muy matura-
lista, não seguindo amaneira de seu Mestre
Simão Roiz; mas imitando com mais acerto
a Italiana, fes coisas admiraveis, de e-
terna viueza; sebem não teue tambem a
melhor escolha do natural em alguas suas
obras. das excelentes em a Igreja de Sam
Roque, avida de Sam Fran.co Xauier sobre
os caixões da Sacristia daparte direita e
na capella do minino perdido, Nacim e
Reys, e hum grande numero mais.

Diogo Pereira Genio raro, sempre se
ocupou em Incendios, Dilurios, Trementas,
noites pastoris, vistas varias de paizes com
gados; noq foi tão celebre neste genio, como
os mais peritos nas coisas demayor empe-
nho.

269

nho; e como oseu exercicio foi sempre imitar
desgraças, nunca chegou auer afortuna. apren-
deo desi proprio por mera inclinaçaõ: era
Dom de Deos de q̃ foi dotado, juntam.te com
algũa communicaçaõ dos pintores de seu tem-
po; emereceõ suas obras, m.ta veneraçaõ. po-
rem oserem de Portuguez, lhe faz omayor da-
no.

Ioseph de Auelar Pintor, homem de grande
talento, discriçaõ e genio; oseu pintar foi me-
ra curiosidade, com graça particular adjun-
ta ao exercicio. Faltou lhe os meyos p.a os
fundamentos solidos daArte, com tudo pin-
tou m.to bem. seu painel na Igreja de Sam
Roque do menino entre os Doutores; foi
honrado com o habito de Auis, pello seu sa-
ber.

Iosepha de Ayala filha do Sevilhano
q̃ nos paizes foi celebrado, principalm.te
os pertos delles. imitou m.to Iosepha as
cousas pella natural com m.ta limpeza e
propriedade; mas porem com pouca afas-
ta -

tam. por naõ entender bem a Perspectiva, e di-
minuicaõ das cores.

Joaõ Gresbante Pintor, sugeito m.to grande,
teve bom genio, mas como floreceo em o ming.te
ante da Pintura, queria seguir o q.e lhe ditava
o entendim.to porem faltanalhe o solido da p.a
doutrina (por q.e seu Mestre foi muy somenos)
tudo era cansasso nelle, querendo fazer o q.e
consideraua, e naõ lhe contentaua nunca o q.e
faria: discursaua muy fundo, e naõ lhe conde-
zia o obrado com o imaginado; assim morreo
moço, perdendo este Reyno hum grande talento,
e suas obras merecem grande veneraçaõ, do
melhor na Capella Real, o Consilio de Sam Da-
maso e os mais; na Igreja da Madalegna
o q.e esbe a boca da Tribuna que saõ admiraveis
contos m.to.

Marcos da Cruz Pintor, a puro estudo quiz
vencer o q.e o maym. lhe naõ deu; por q.e o
genio naõ era grande; comtudo fes por se-
guir o verdadeiro caminho da Arte, q.e este lhe
faltou em o principio por falta de Mestre que
 era

era mui somenos; penetrou o amaçado das cores, e o afastamento das figuras e mais couzas com entendimento; se bem em a parte do debuxo foi acanhado, e as acções frivolas do seu tempo faria parelha aos mais. Seu painel o da Tribuna da Igreja de Sam Nicculão, e Capella Real, alguns em Sam Paulo.

Feliciano de Almeida Pintor, tinha genio p.ª acabar com grande paciencia hum retrato pequeno, tomando bem a parecença, mas na sua pintura seguia a escola Gotica sem relevo, e força de cores. enframinhava m.tº a pintura, porq. suas sombras erão imperceptiveis, e parecião seus paineis sem relevo: não sabia o valor das cores, nem o apartam.tº das figuras, nem a concordancia do todo, por falta de Perspectiva. assim seus retratos parecem superficie, o q. devia parecer corpo relevado; Contudo p.ª o mingoante da Pintura, era o q. a necessidade applaudia.

Não

Naõ foraõ menos merecedores estes nossos Por-
tuguezes, de serem aplaudidos, venerados, e honra-
dos, como os Estrangeiros de q tenho tratado, sen-
do que mais louuor se lhes deue, e fizeraõ mais
finezas na Arte que os passados; por que aquel-
les foraõ celebres, por m.to exercicio nas Academi-
as, por m.ta honra q lhe fizeraõ os Reys, por m.to pre-
mio em satisfaçaõ de suas obras, e por grande
louuor, e boa fama de todas as Naçoes. e estes com
pouco estudo por falta de Academias, sem agradecim.to
dos Reys, com miseria por pouco premio, e com
pouco nome pella pouca afeiçaõ e limitado co-
nhecim.to que se tem da Pintura. Aquelles os
Principes os criaraõ dandolhe o estudo necessario,
estes seguiraõ seu genio sem o fauor de hum Me-
cenas.

Tenho relatado o principio da Pintura, sua
antiguidade, sua excelencia, partes della, Mo-
narchas q a executaraõ, e honras que receberaõ
seus professores: mostrarei agora como o mesmo
Christo, Anjos, e Santos a executaraõ, decendo
do Ceo a esse fim, para q se verifique bem ser Ar-
te

Arte Divina.

Vicentio
Carduche
Dialogos
da Pintura
Dialog. 3.
fol. 124.

Santa Joanna de la Crus tendo pedido a
seu esposo Jesus (persuadida de suas freiras)
emendasse hũa Imagem de N.ª Sª que tinha m.to
imperfeita pera poder adorar por ella a May
de Deos, que antes tirava a devoção as devotas,
do q. as movia, o Sr. lhe concedeo esta graça aper-
feiçoando aquella Imagem: está m.to em q. re-
parar que para fazer isto, se vistio Christo de
Pontifical com Magestade, e os Anjos q. o acom-
panharaõ se adornaraõ fermosissima mente,
de q. coligiremos quanto se agrada Deos das
Imagens serem bem pintadas, e de q. modo
nos aviamos dispor para pintar cousas em
q. hã de ser adorado o mesmo, sua Bendita
May, e seus Santos, aquem toda a gloria celes-
tial estima e venera.

Vicentio
Carduc.
Dialogos
da Pint.

Fes Santa Thereza de Jesus pintar em
Avila na ermida da Cerca do seu Mosteiro
de Sam Joseph, a forma e maneira em q. lhe ti-
nha aparecido Christo Sor. Nosso atado à Co-
luna, com hũa m.to grande chaga rasgada em
 o lob-

o cotouelo; aqual raigadura como o Pintor aquem
a Santa hia informando, e emendando, achasse
dificuldade em afazer conforme a noticia que
selhe daua; deuertindosse a outraparte, mila-
groram̃ a achou pintada, escueinira esta
pintura marauilhosa em aquelle lugar.

O Emperador Constantino Magno, de-
pois de baptizado tratou de edificar em Roma
hum sumptuoso templo, que o Pappa Sam Sil-
uestre lhe auia ordenado, eapareceo pintada em
a parede do Templo a Imagem do Saluador
do mundo Christo Iesus, pellaqual lhe deu es-
ta inuocaçao, eja oje se chama a Basilica do
Saluador: ainda que seu nome he a Lateranense.

Sucedeo a Ananias (queassim se chama-
ua o Pintor que mandou Agabaro Rey de
Edessa em Mesopotamia a retratar a Christo)
quenao podendo acertar oretrato, com tantas
luzes e resplandores, milagrozam̃ imprimio
Christo Sor nosso seu retrato em o pano, ese pôs
acaminho com elle pᵃ eleuar a ElRey: chegan
a certa Cidade escondeo oretrato entre huas

fueo-

275

taboas para fazer noite em omais escondido
dellas, e servio olugar cercado de resplando-
res; e acudindo agente ao prodigio, Ananias
achou a Imagem copiada em hua taboa, aqual
ficou em aquella Cidade, e aoriginal Leuou,
a Edessa a Agabaro, que amandou colocar em
hum nicho sobre aporta da Cidade, epublicar
portoda ella, que quantos entrassem lhe fizes-
sem reverencia. Assim esteue athe q̃ hum
neto do Rey lhe succedeo, esendo Idolatra tra-
tou detirar aquella Imagem da si. Soube o
o Bispo que entendera, epondo diante do
Santo rostro hum ladrilho, e detras hua a
lampada acesa, fes tapar onicho com cal
e taboas; e assim esteue m. tempo, athe que de-
pois de Quinhentos annos por reuelaçao foi
descuberta com a alampada acesa, e copia-
do osagrado rostro em oladrilho. Leuouse
a Constantinopla, e se lhe dedicou festa em
as Calendas de Setembro. Sam Paulo
Erimitao sabendo della reliquia, encarregou
a Flocio Patricio, que lhe tocasse outro pano

Nicephoro
lib. 2. cap. 7.
Euseb. lib. 1.
cap. 12 ƀ

elh○ mandasse, felo Socio, eficou terceira vez
nelle a Imagem. a Original esta em Roma
avendose copiado della milagrozam. outra vez.

Sucedeo a Lazaro Pintor, q mandandolhe
o Emperador Theodosio cortar as maõs, para q
naõ fizesse imagens sagradas, depois fes milagro
zamente muitas, quenaõ ha poder contra o de D.

A Imagem da Anunciada em Florença,
na Igreja dos Religiozos Servitas, pintou ema
parede hum deuotissimo Pintor, em o anno de
1252. e para isto dispoz alma e corpo com ora-
çoés, disciplinas e jejuns, confessouse, e comun-
gou (bem diuidas preuencoes para tas Sagra-
das empregos) e quando chegou a pintar o rostro
da Anjo, diste em sua declaraçaõ, que quazi fo-
ra de si o pintou, leuando e encaminhando
o pincel e a maõ, outra superior. E quando
chegou aquerer principiar o da Imagem de
N. S.ª feitas todas as preuencoés, adormeceo
com os pinceis em a maõ. Encheose a Igreja
de grande resplandor, e fragancia, ao q acudiraõ
os frades e acharaõ o Pintor em seu asento me-
tido

metido em hum profundo sono, eaquelle soberano
rostro feito sem obra de Artifice. Està tem com
particular enunca imitada veneraçad, cuberta
com m.ᵃˢ cortinas ricas, e Veos; enunca se descobre
senaõ he por hordem do GramDuque, à petiçaõ
dealgum grande Senhor.

Querendo hũa deuota Senhora em
amauel de Sam Francisco de Paula ter o
seu retrato, paraconsolaçaõ suamandou a
hum Pintor lhe fieesse hum retrato seu; come-
çou aobra o Artifice, e sucedeo que chegando
à metade do corpo cahio subitamente morto,
deixando a Imagem do Santo principiada.
Afflicta adeuota Senhora queταõ consolada
imaginaua estar com a Imagem aquem ti-
nha tanta singular deuoçaõ. raro milagre?
que vendo isto o Santo, foi visto deçer dofeo
etornando os pinceis e apulheta com as cores,
acabou o painel, eo emendou com suma per-
feiçaõ: q̃ o que se pode julgar deste caso he, q̃
o dito Pintor naõ pintaua a Imagem do S.to
com aquella deuoçaõ, e reuerencia q̃ deuia fazer.
 Sad.

Saõ as Pinturas, e q̃ o Demonio aborrece, por
euitar aconuerçaõ à criatura, por meyo de Santas
Jmagens. requerendo esta Arte hum estudo cui-
dadoso, e hum exercicio continuo, como disse
Apelles, e assim o obseruaua: pois por mais ocu-
pado q̃ estiuesse naõ deixou dia algum q̃ naõ
debuxasse algũa cousa, para fazer habito per-
petuo, deixando em prouerbio; nenhum dia
sem debuxar. Apelli fuit alioquin perpe- Plin. lib.
tua consuetudo, nunquam tam occupatam 35. cap. 10.
diem agendi, ut non lineam ducendo exer-
ceret artem, quod ab eo in prouerbium ve-
nit. Nulla dies sine linea.

 Este ha de ser o exercicio das Academias
que he o q̃ so aperfeiçoa o genio para se fazer
habil em o conhecim.⁰ do Natural, seus mo-
uimentos, e musculos: que suposto tenha por
Mestre hum sabio e cabal Artifice p.ᵃ as re-
gras, e preceitos, se aproueita mais da nature-
za para a imitar, que da maneira de q̃ elle vza:
seruem os Mestres p.ᵃ mostrar os caminhos,
mas para reter, e perceber mais os documen-
 tos

to ha de ser a continuação do natural, tendo

sempre à vista p.ª o copear, como já disse.

Pictores imitantur arte naturam. he de Sam

João Chrisostomo. O mesmo diz Eupompo

famoso Pintor, preguntado a qual dos An-

tigos seguia elle em sua maneira de pintar;

respondeo apontando para hũa multidão de

gente; a esta natureza he que se há de imitar,

enão ao Artifice. Audendi (diz Plinio)

rationem cœpisse pictoris Eupompi responso.

Eum enim interrogatum, quem sequeretur

antecedentium, dixisse demonstrata homi-

num multitudine, naturam ipsam imi-

tandam esse, non artificem?

Espero ver esta Arte nesta Corte sublima-

da, p.ª que os grandes a sigão e lhe dem

a estimação divida, prezandosse do seu

exercicio q não diminue os quilates de

sua nobreza, mas antes faz luzir mais

sua fidalguia. e he de Plinio que aos Va-

rões nobres enobrece mais esta arte.

Abir.

Mirumque in hac arte est, quod nobiles
viros nobiliores fecit. adquerindo mais a
sabedoria e prudencia, que o ouro e a prata,
como enfina Salamão nos Prouerbios.
Posside sapientiam, quia auro melior est; &
acquire prudentiam quia presiosior est argen-
to.

Plin. lib. 34
cap. 8. n.º 90.

Prouerb. 16.
n.º 16.

Finis Laus Deo.
Virgini quæ Ma-
tri suæ.

Traducaõ do Epitaphio de Rubens.

A mesma Iris e a mesma Aurora vos deu
as suas cores, a Noite as sombras, e o sol
as Luzes claras. Vos Rubens dais vida,
e alma as figuras, e por vós viue a Luz, a
Sombra e a Cor.

Porque razaõ ó Rubens vos envoleues a Mor-
te em hum negro Luto, se estais viuo? que
a vida ainda vos dura, pintada com a cor
rubicunda de vosso mesmo nome ——————.

Rezume.

Difinição da Pintura, e q̃ he Arte
Liberal, e nobre. Pontos q̃ deve
ter o perfeito Pintor. Diferen-
ça dos Pintores. e igual-
dade da Escultura com
a Pintura.

Pintura he hũa imitação de todo o virtuel; assim
a difinio Socrates, segundo Xenophonte por estas
palavras. Pictura est imitatio & representatio
eorum quæ videntur. E Vitruvio em o seu 1.º
Livro deste modo, dizendo. Debuxo he hũa cer-
ta e firme determinação, concebida em a mente
expressada com linhas, angulos, e circulos, apro-
vados com averdade.

Arte se entende de duas maneiras, a saber parti-
cular e geralmente; particular naõ comprehende
as sciencias; porem geralm.ᵉ as comprehende.
Em esta significação se deve entender que chama
Arte Seneca à Sabedoria; diss elle. Sapien- Seneca lib.
tia ars est. Em esta geral significação se 4. Epistola
 deve 29.

283

deue entender schamarem às sciencias do Direito

Vlpiano. e Medicina, Artes, o Jurisconsulto Vlpiano in L. 1.

ff. de iust. & iure. E oquam Medico e Filosofo

Auerr. Auerrois, coll. cap. 6. O primeiro diz, q̃ o di-
reito he hũa Arte do Bom e do Justo; e o segundo,
que a Medicina he hũa Arte efectiua, achada,
com razão e experiencia.

Cleant. apud A geral disfinição da Arte (segundo Cleantes)
Quintil. vide apud Quint. Lib. 2. orat. c. 18. Filosofa
Estoica he; hũa faculdade e saber, que se encami-
nha a algum fim, e obra algũa couza ordenadam.te

Aristot. A disfinição particular (segundo Aristoteles)
eth. Lib. 6. cap. 4. he, hum habito do entendi-
mento, que faz com certa everdadeira razão em
aquellas couzas que possão ser de outra maneira.
Cuja disfinição tem este sentido; se diz habito
do entendimento, porq̃ adonde o não ha, não ha
Arte. Se diz q̃ faz com certa razão; porq̃ não bas-
ta para ser Arte ser habito do continuo exerci-
cio do entendimento, senão tem juntamente
ordem, razão, e regras, por onde se consiga o fim
a que se encaminha.

Arte he hũa recopilaçaõ, e ajuntam. de preceitos e
regras experimentadas; porque naõ he Arte aquel-
la que por acaso chega a seu efeito. assim o disse
Seneca lib. 4. epist. 29. Non est ars, que ad
effeitum casu venit.

Senec. lib. 4.

 As Artes liberais que em Grego segundo Ulpi-
ano in L. 1. ff. de variis, & extraor. cognitionib.
E Galleno in dicta exhortat. se dizem Eleu-
theras, que he o mesmo que Livres; se chamaraõ
assim por duas causas; a primeira por ser Artes
com que se exercita o entendim; que he a parte
Livre e superior do homem. Disseraõ se libera-
is, a saber (como interpreta Marco Tulio, e Se-
neca) dicto lib. de studijs liberali. artes dignas
de homens Livres. Por esta razaõ as chama Sa-
lustio de bello iugurth. & de coniurat. Catili.
in exordiis; bonas etiam apellat Tacit. lib. 11.
annal. Artes do animo, que he o mesmo que
chamalas liberaes. Chamalhe assim mesmo
artes boas, naõ tendo por boa senaõ só à do
entendimento e do animo. Por esta causa
se moveo tambem Plinio in proemio lib. 14.

Ulpiano
in L. 1.

Gallen.
in dicta
exhort.
ad bonas
artes.

Marc. Tul.
& Senec.

Salust. de
bello iugur.

Tacit. lib.
11. annal.

Plin. lib.
14.

adiur

adizer q[ue] estas artes se chamarão liberaes, a sum-
mo bono; entendendo por supremo bem só as q[ue]
reside em o anino q[ue] he aparte livre, de don-
de tomarão o nome de artes boas e liberaes.

Plin. in proe-
m. lib. 14.
naturalis his-
toria.

Omnesq[ue] á maximo bono liberales dictæ artes,
in contrarium cecidere, ac servitute sola pro-
fici cœptum &c. Todas as Artes que por
ser de supremo bem se chamarão Liberaes,
vierão a ser o contrario, e a proveitars e dellas
sos os escravos. etc.ª Marco Tulio as

Marc. Tul.
lib. 1.

chamaua artes de prudencia lib. 1. offi. q[ue]
he o mesmo q[ue] artes de entendimento.

A outra razão por q[ue] se chamarão libera-
es he, que antiguamente se permitia só aprende-

Aligen. in
lib. fab.

las os homens livres. Aligeno refere in lib.
fabul. que em Athenas era prohibido aos
escravos a Arte e sciencia da Medicina. Fla-

Flavi: Joseph.
lib. 20.

vio Josepho lib. 20. que em a Republica He-
brea se lhes vedaua saber a Iurisprudencia

Plin. lib.
35. cap. 10.

Plinio lib. 35. cap. 10. de sua natural Historia
que por Ley estaua prohibido em a Grecia, que ne-
nhum escravo aprendesse nem exercitasse as
ar-

Artes do Debuxo. Falando de Panfilo Pintor famo-
to, por estas palauras. Huius authoritate
effectum est Sycione primum, deinde in tota
Græcia et.ª em fim; semperquidem honos ei fuit
vt ingenui eam exercerent, mox, vt honesti, per-
petuo interdicto ne seruitia docerentur.
De authoridade deste se veyo apublicar primeiro em
Sycione e depois por toda a Grecia et.ª Sempre
teue esta honra que os nobres a exercitassem, e de-
pois delles agente honrada e mediana, prohibin-
dose por edital perpetuo senão ensinassem es-
orauos.

Officio Mechanico, ou Arte Mechanica, se
chamou assim não porq seja tão afrontoso como o
vulgo imagina, porque peor lugar tem os officios
tratantes e regatões, e peor he a ociosidade em
o homem; chamase Mechanico porq estes officios
se exercitão com o corpo. Mechanico na lin-
goa Grega, entre outras significações, quer dizer
cousa de exercicio do corpo, obrado com a mão.
chamão se assim mesmo Seruis por duas rações,
hũa porque assim como as Artes se chamarão
Libe-

Liberaes e dignas de homens liures, por consistir
em o entendimento, que he a parte liure eimpe-
rante do homem, assim tambem pello contrario
as, sechamárao seruis, e dignos degente su-
geita, por consistir em forças do corpo: Aquem

Crispo Sa-
lust. de
Conjur.

Crispo Salustio de Coniur. Cat. in exordio.
Chama parte seruente; por estas palauras.
Sed nostra omnis vis in animo & corpore sita
est, animi Imperio corporis seruitio magis
vtimur. Porem toda nossa virtude está posta,
em o corpo e em o animo, do imperio do animo
deuemos vzar mais, que do seruiço do corpo.

A outra razão porque se disserão seruis he, por
que antiguamente não erão vedados aos ser-
uos e escrauos o aprenderβ, como se fazia em
as Artes Liberaes, por serem fundadas em
actos do entendimento, permitidas só aos

Aristotel.
1. Meth.

liures. E he de Aristoteles 1. Methaph. tex.
3. Opera intelectus sunt libera, quia ab
intellectu. As obras do entendimento são
liures, porq̃ procedem do entendimento
 As Artes Liberaes se diferenção dos ofi-
cios

officios Mechanicos; porqͤ em aquellas prevalece
o entendimento ao trabalho das máos e do corpo,
queheoqͣ asima disse Tulio lib. 1. offic. ca-
donde ha mayor prudencia, asaber, mayor parte
do entendimento. E pello contrario aquelles
saõ verdadeiramͭͤ Mechanicos adonde as
máos e o corpo tem mayor parte em o trabalho,
que o entendimento. Em as Sciencias e Ar-
tes Liberaes, aindaque nellas trabalhem as
máos e o corpo, nem por isso se chamaõ Me-
chanicas; como o sentio Galeno in exhortat.
ad bon. artes. Querendo se podiaõ ajuntar as
Artes do Debuxo, Pintura e Escultura, com as
Supremas Liberaes, que comprehendem naõ
só as Liberaes queris, mas tambem a Sancta
Theologia, a Jurisprudencia, Filosophia, Me-
dicina, e todas as mais absolutas, qͤ os Gre-
gos chamaõ tambem Eleutheras; chamando
liberal à Filosophia no lugar citado asima.
A Escritura Sagrada foi tambem distinad̃
de officio que depende de forças do corpo e da
Arte que seu principal ser he do discurso, e do
 en

Galen. in
exhortat.
ad. bonas
artes.

entendimento. Quanto ao officio Mechanico
o Profeta Jsaias no Cap. 44. nº. 12. falando
do ferreiro que obra com o malho e a lima,
á força de braço: nomeandoo faber, ou official

Jsai. cap. 44.
nº. 12.

Faber ferrarius Lima operatus est in pru-
nis, & in malleis formauit illud, & ope-
ratus est in brachio fortitudinis suæ.
E falando do chrtifice Escultor mais adian-
te dis. Artifex lignarius extendit nor-
mam formauit illud in runcina: fecit in
angularibus, & circino tornauit illud:
& fecit imaginem viri quasi speciosum
hominem habitantem in domo.

Acta Aposst.
cap. 17. n. 29.

O mesmo Texto sagrado nos Actos dos Aposto-
los Cap. 17. nº. 29. Sculturæ artis & cogi-
tationis hominis. Da Arte da Escultura e
da imaginaçaõ e discurso do homem. oq
bem se verifica a differença de hua aoutra coura
sendo o principal em a Pintura e artes do De-
buxo, actos do entendimento, executados de-
pois com a maõ.

De ordinario se dis saõ sete Artes Liberaes,
tres que se ocupaõ em as palauras, e quatro
em

em as quantidades. A saber a Gramatica que en- Gramatica.
sina a falar e escrever puram; cujas partes são
Orthografia, Ethimologia, Sintaxa, e Prosodia. A
Dialectica que ensina de q modo se hà de ensinar Dialectica.
e aprender, disputar, e arguir: cujas partes são a
Invenção e o Juizo. A Rethorica que he hũa Arte Rethorica.
que ensina a dizer com elegancia para persuadir,
e inclinar a os q se dis: cujas partes são a Invenção,
Disposição, Elucação, memoria e Pronunciação.
Das quantidades, a Arismetica, que considera Arismetica
a quantidade discreta; a saber o numero absolu-
tamente; cujo principio he a unidade e o sem
nenhum: a qual se divide em numero igual
e desigual, simples e composto, e em outras es-
peces. A Musica, que nos considera os nume- Musica.
ros acomodados ao sonido; a qual se divide em
harmonia, Rithmica, e Metrica; he a saber
a Armonica q pertence aos Cantores: a Orga-
nica aos Organistas e Ministreis. A Ri-
thmica aos musicos dos instrumentos de cordas.
a Metrica aos Musicos de versos. A Geome- Geometria
tria que he hũa Arte que se ocupa em considerar
 a quan-

a quantidade continua, cujas partes saõ tres;

Astronomia.
linha, superficie, e corpo. A Astronomia,
que se ocupa em considerar a grandeza e quan-
tidade dos corpos celestiaes, e figuras das Es-
trellas.

Estas sete artes saõ as que se chamaõ pueris,
e esta palavra Arte e Estudo Liberal, se enten-
de particular e geralm.te. (Emquanto ao Di-
reito he do mesmo modo: só em q.ta differen-
ça he, que se toma pella mayor parte pellas
Artes que saõ habis do entendimento, e se
exercitaõ em agas, sem comprehencaõ al-
gũa das Militares) Em a particular signi-
ficaçaõ esta palavra Arte Liberal naõ com-
prehende as artes e Sciencias absolutas, se-
naõ somente as pueris.

Esta particular significaçaõ dà a entender
V. piano.
d. L. 1.
Ulpiano Jurisconsulto d. L. 1. de variis, &
extraor. cog. & in L. ambisiosa ff. de decret.
ab ordine fac. Fazendo distinçaõ dos profes-
sores das Artes Liberaes pueris, e dos das ab-
solutas. A mesma particular significaçaõ
segue o Emperador Justiniano em a incrip-
çaõ

ção do titulo Codice de professoribus & Medicis.
He a saber d'os professores das Artes liberaes, e d'os
Medicos. Nesta mesma se entende e caso que
o Jurisconsulto Juliano, in l. qui filium §.... Julian. in l.
qui filium.
pupil. educar. deb. por poem falando de hum
Tutor de hua menor em que mostra que o podi-
ão obrigar por justiça os parentes della, a que pa-
gasse salarios aos Mestres, para q̃ a ensinassem
a Artes Liberaes, que em aquelle tempo era cos-
tume aprendelas as motheres: porem não se deue
entender das supremas. Em esta particular
significação finalmente, se costuma tomar por
o direito Canonico, como parece do q̃ dis o Pap-
pa Clemente, Relatum. 13. in fine 37. dis- Relatum 13.
in fine 37.
distinct.
tinct. por estas palauras. Cum enim ex diui-
nis scripturis integram quis & firmam regulam
veritatis susceperit, absurdum non erit si quis
etiam ex eruditione communi ac liberalibus
studijs, quæ forte in pueritia attigit, ad asser-
tionem veri dogmatis conferat. Auendo
hum tomado das diuinas Escrituras, hua entei-
ra e firme regra de verdade, não lhe será absur-
<div style="text-align:center">do</div>

do o aplicar algũa coiza da comum erudiçaõ, e
dos estudos liberaes, que, acazo aprendeo em
sua meniniçe, para defensa daverdadeira dou-
trina. Isto he em g.ª á particular significaçaõ.
Emquanto á geral, esta palaura estudo
e Arte liberal, naõ só comprehende as liberaes
e pueris, senaõ tambem à Sancta Theologia, Ju-
risprudencia, Medicina e Filozofia, ee todas as
demais absolutas, como o deu a entender Sene-
ca dict. Epistola 88. chamando liberal á Phi-
lozophia; eassim mesmo se proua pellas histori-
as, Suetonio in galba cap. 5. e por muitas
Constituiçoes do Direito dos Imperadores Cons-
tantino, in L. medicos C. de profess. & med.
lib. 10. Dioclecinno, Maximiano in L. 1.
cap. qui ætate vel profess. eod. lib. Theodo-
sio & Valentiniano in L. un. C. de stu-
diis liberal. vrbis Romæ lib. 11. & in
L. un. c. de professoribus, qui in vrbe Cons-
tantinopol. lib. 12. Asquaes se poderaõ uer.
As Artes pueris que saõ habitos e exer-
cicios do entendimento saõ as sete que chamaõ

Senec. dict.
epist. 88

Suet. in
galb. cap.
5.

Constant. in
L.
Dioclesian.
Maximian.
Theodos.
Valentin.

294

mos liberaes, esedizem em Grego Pædia, que quer
dizer doutrina de moços. Por esta razaõ as cha-
ma Seneca e Posidonio Artes pueris; omesmodã
a entender Quintiliano Lib. 1. c. 17. por estas
palauras, excepto à sua Rethorica a quem faz a
mais suprema, como a professaõ propria.

 In Geometria partem fatentur esse vtilem
teneris ætatibus agitari, namq; animos & acui
& ingenia ad celeritatem percipiendi veniri in-
de concedunt. Emquanto à Geometria,
confessam ser huã parte vtil para as idades ten-
ras se exercitem, por q' dizem que se aguçaõ os
animos, eq' de alli vem os ingenhos aficarem
faciis em o aprender.
E mais adiante depois de auer falado da Mu-
zica, Gramatica e Geometria diz.

 Hactenus ergo de studiis, quibus antequam
maiora capiat puer instituendus est.

 Atheaqui pois se ha falado sobre os estudos,
que se haõ de ensinar aosmochacho antes que
aprenda outros mayores.

 O segundo genero de Artes liberaes, he

<div align="right">

Senec. epist.
88. & lib.
de stud. libe-
ral.

Quint. lib. 1.
c. 17.

Quint. idem
lib. cap. 19.

</div>

<div align="center">o</div>

o das supremas e absolutas, as quais sedizem
aßim: Porque os antigos as aplicauã p.ª toda
avida do homem: e porq as sete artes q̃ Se
audito saõ princípios que seruem de escada
p.ª subir aestas mayores (o q̃ se custuma em
as Vniuersidades) e aßim diz Seneca falan-

Seneca d.
epist. 88 d
Lib. de Stud.
liberal.

do destas sete artes. Pusilla & puerilia
sunt. Saõ estudos pequenos pueris e de mu-
chachos. E antes disto. Tandiu in illis
immorandum est, quandiu nil animus age-
re maius potest. Rudimenta sunt nostra
non opera. O tempo q̃ se ha de gastar
em estes, he emquanto o animo esta inha-
bil para couzas mayores. Saõ os noßos ali-
cerces, porem naõ as obras. Como se diße-
ra saõ os alicerces, porem naõ o edificio.
Como que da a entender que as obras e o rema-
te estaõ em a Filosofia, e em as artes supre-
mas, e absolutas. A Geometria, Arisme-
tica e Perspectiua, princípios saõ q̃ tem mara-
uilhosos fins, em a Arquitectura, Pintura,
Escultura, e em as demais artes do Debuxo.

Para

Para saberse qualquer destas sete Artes liberaes
bem sse as costuma alcansar o talento e capaci-
dade de hum mochacho; o que naõ succede assim
em a Arte da Pintura, Escultura e mais Artes
do Debuxo, que necessita de hum Genio ena-
tural e capaz de goder alcansar o q conuem
a se fazer consumado e perfeito, sciẽtifico e
pratico; naõ sendo cabal a vida do homem
p.ᵃ penetrar os segredos desta Arte: tomando
os documentos, e doutrina largo tempo de hum
sabio Mestre. assim o mostra Plin. Lib. 35.
cap. 10. falando de Panfilo Pintor insigne
Mestre de Apelles. por estas palauras.

Docuit neminem minoris talento annis
decem, quam mercedem & Apelles, & Melan-
thius ei dedere. A nenhum ensinou por
menos de hum Talento, e por tempo de des
annos, e isto mesmo lhe deu Apelles e Melan-
tio seus dicipulos.

Philostrato falando destas Artes do Debuxo, da
a entender se naõ chega ao fim dellas, nem a vi-
da do homem he bastante. Quintiliano o

Plin. Lib. 35.
cap. 10.

Talento era
93. marcos
e seis onças
de prata
e fazem ad.
oje quinhẽ-
tos e vinte
e sinco mil
reis.

Philost. in
prin. iconi.

297

confirma com varios exemplos de Pintores e

Escultores insignes, que supoto forao famozos,
nenhum jamais chegou a todos os numeros q̃
se requere para ser perfeitissimo em ellas.

Philon lib. 6. de somn. riguala com a mayor
Siencia enfadado contra a ignorencia. dis
elle. Et non admirabimur Picturam, et
magnam scientiam? Entao admiraremos
a Pintura como hua grande siencia?

a sagrada Escritura lhe da o mesmo Epitelo no
livro da Sabedoria cap. 13. falando dos Esta-
tuarios. Et per scientiam suæ artis figuret
illud, et assimilet illud imagini hominis.
que pella siencia da sua Arte fui sua obra
afigurada e semelhante a imagem do homem,
e tao semelhante que preuenio Sam Bafi-

lio ad Amphiloc. cap. 18. poderte egriuo-
car a imagem do Rey com o mesmo Rey.
Quoniam (dis o Santo) Regis etiam imago
Rex dicitur, et non duo Reges. Que su-
poto a imagem do Rey se chame Rey, mas
sao dous Reys.

Socra-

Socrates falando com o famoso Pintor Parrasio,
dis; Quem ha que deixe dever, o que depois de
ter meditado, traçado e dividido todas estas
formas, se canse o entendimento para executa-
las, e polas por obra. isto seve em Xenophonte
de factis et dictis Socrat. Lib. 3. Plinio
falando dos professores destas artes, Lib. 34. cap.
8. dis. Digni tanta gloria artifices, qui com-
positis voluminibus condidere hæc, miris lau-
dibus celebrant. Artifices dignos de tanta
gloria. Os que escreverão estas cousas em os
livros os celebrão com maravilhosos louvores.
Falando da Pintura e da Escultura Lourenço
Vala, In præfatione elegantiarum. Shenão
pode negar a sua excelencia; sendo tão escru-
poloso q' aos Jurisconsultos, lhe não perdoa cou-
za alguã: dis elle. Artes quæ proxima ad
liberales accedunt, pingendi, sculpendi, fin-
gendi, architectandi. ett As artes, da
Pintura, Escultura, Estatuaria e Arquitectu-
ra, as quaes são adjuntas às liberaes.
 Seneca com não conhecer por arte liberal

Xenoph. de
fact. et dict.
Socrat. Lib.
3.

Plin. Lib. 34.
cap. 8.

Vala in præ-
fat. elegant.

Senec. Lib.
de stud. li-
beral.

299

senaõ a Philosophia, taõpouco seatreues ametelas em onumero das Mecanicas, aq chama vulgares. lib. de studijs liberalibus ad lib.
O Diuino Plataõ Principe da Scola Academica lo. &. s. de Repub. bem mostra em mtos lugares quam liberaes sejaõ estas Artes.
O gram Philosopho Aristoteles 8. polit. C. 1. & sequentes, claram.te nos dâ a entender que a Arte do Debuxo se tinha por liberal em seu tempo, pois a ajunta com as outras Artes liberaes. Plutarco lib. de audiend. poet. & lib. de gloria Athen. & in vita Arat. aliisq; pluribus in locis. tambem o significa em bastantes partes, falando da Pintura. Suetonio in Nerone, que o sejaõ o testefica assim mesmo; pois tendo excluido das liberaes a Muzica, q lhe hûa das sete, em a vida do Emperador Caligula, falando depois de Nero, e dos estudos liberaes que aprendeo, ajunta a elles a Pintura e Escultura, por estas palauras.
Habuit & pingendi fingendiq; maxime
non

Plat. de Republic. 10. &. s.

Aristot. 8. polit. C. 1. & seq.

Plutarc. lib. de audiend.

Suet. in Nerone.

non mediocre studium. Teue principal mt.
em as obras do Debuxo, Pintura e Escultura
grande saber e estudo. Tulio e outros gra- Tul. d. li. 1.
nes Autores, que grandes Louuores não dizem offi.
delas Artes? Pois que dirà Philostrato autor
insigne? in prin. Iconi. particularmt. entre Philost. in
outras palauras dis estas. Quicunq; picturam prin. Iconi.
minime amplectitur, non modo veritatem ve-
rum & eam, quæ ad poetas pertinet iniuria,
afficit sapientiam. Eadem enim est vtriusq;
ad Heroum, tam species, quamgesta intentio.
 Todos os que não amão a Pintura não som.
fizem agrauo à verdade, senão tambem à
Sabedoria que pertence aos Poetas. A dispim
e intençaõ de ambas estas artes, o mesmo; assim
para significar os feitos dos homens heroicos,
e valerosos, como para pintar suas figuras
e retratos.
Vzauaõ em Roma dous generos de conhecimentos
de causas, hum ordinario, outro extraordinario;
Ordinario quando os Pretores as remetiaõ a Jui-
zes Pedaneos (saõ os de quem se apela) extraor-
 di-

dinarioquando os mesmos Juizes conhecião das
causas, sem as remeter: assim extraordinariam.
se conhecia das causas dos professores da Pintu-
ra e Debuxo, não estando sugeitos aos pedaneos.
Isto prova a Imperial Constituição dos Impera-
dores Valentiniano, Valente, e Graciano.

L. Pictura
C. Theod. de
excusat. ar-
tif. lib. 13.

L. Pictura C. Theod. de excusat. artificum
Lib. 13.

A Invenção e origem das Artes Liberaes sa-
hio da Grecia, de q. depois se aproveitarão os
Romanos, como o dà a entender Ulpiano Ju-
risconsulto. D. L. 1. de variis & extraord. cog.

d. L. 1. de
variis &
extraord. cog-
nit.

dizendo. Liberalia autem studia accipimus,
qua Graeci Eleuthera mathemata appellant.
Por estudos Liberaes entendemos, o q. os Gre-
gos chamão Artes Liberaes, e doutrina li-
beraes. E se em a Grecia se recebeo o
Debuxo e arte da Pintura em o prim.ro lugar
das sete Liberaes, não sou demaziado em
dizer, que estas artes devem deter o me-
lhor Lugar que ellas. Que isto seja assim

Plin. lib. 35.
cap. 10.

Plinio o refere Lib. 35. C. 10. natural. Hist.
fal.

falando de Panfilo mestre de Apelles. Et hu-
ius authoritate effectum est Sycione primum,
deinde & in tota Græcia, vt pueri ingenui an-
te omnia graphicen, hoc est picturam in buxo
docerentur, reciperetur; ars ea in primum
gradum liberalium. De authoridade deste
veyo ensinarse antes de outra cousa aos mo-
ços nobres, em Sicion e depois por toda a Gre-
cia, a Arte de Debuxos, debuxando sobre ta-
boas de buxo, e a receberse esta Arte em o
primeiro grao das liberaes. E aos Varões
nobres, os enobreceo mais esta Arte do Debuxo co-
mo dis o mesmo Plinio Lib. 34. cap. 8.

<div style="text-align:right">Plin. Lib. 34.
cap. 8. &
Lib. 35. cap.
1.</div>

Affirmumq; in hac arte est, quod nobiles viros nobi-
liores fecit. Dando nobreza aos Artifices que
a exercitaõ, e tem prendas p.ª poder ser Mestres dos
vindouros. He do mesmo no Liv. 35. cap. 1.
& illos nobilitante quos esset dignata posteris
tradere. Arte só digna de a exercitarem os
Principes, quando a Natureza sendo madra com
elles prodiga, ficando incapazes do estudo das
Sciencias; supprindo esta da Pintura a falta q
-lhes

lhes fazem aquellas q̃ devia fazer p̃ ser perfeito;
o q̃ se observou entre os Romanos, como se vê
em Plinio, lib. 35. cap. 4. Que Quinto Pedio
neto de Quinto Pedio q̃ foi Consul e alcansou
triunfo; foi deixado por herdeiro do Ditador
Cesar, juntam.te com Augusto; este Q. Pedio nas-
ceo mudo, e por conselho de Mesala orador de
cuja familia era á Avó do menino Pedio,
q̃ nos o ensinassem a pintar, do qual parecer
foi tambem o Emperador Augusto. Sa-
hindo surido muito em esta arte morreo
moço. As Artes liberaes a quem Marco

Plin. lib.
35. cap. 4.

Marc. Tul.
lib. 1. off.

Tulio chama artes de prudencia, que vem a
ser o mesmo q̃ artes do entendim.to; fazem
seus professores honrados, generosos, enten-
didos, e de boa e branda condição, como o can-
ta Ovidio em estes versos.

Artibus ingennis quarum tibi maxima cura est,
Pectora mollescunt asperitasque fugit.

O mesmo mais adiante.

Adde quod ingenuas didicisse fideliter artes,
Emollit mores, nec sinit esse feros.

Com—

Com as Artes Liberaes de que tens tão grão cuidado, seabrandaõ os coraçõeis p.ᵃ os bons costumes, e sedestecra aduereza para abrandura.

Acrecenta que auer aprendido com fedilidade as artes Liberaes, abranda e emenda os costumes, enão os deixa ser ferozes e bestiaes.

Donelo foi mais excelente a cRte da Pintura que a escritura Lib. 4. comment. iur. ciuil. C. 16. por estas palauras. Non pretium tantum picturæ spectandum, sed maxime excelencia Artis quæ nunquam in scriptura tanta esse potest, vt sit cum pictura conferenda.

Nao sedeue atentar somente à estimaçaõ da Pintura; mas n sua grande excelencia da Arte; a qual excelencia nunca teue a escritura, para que seja comparada com a Pintura.

E he certo se comprehende e fica mais na memoria o instante em que se ue a Pintura, que o q̃ se lê em a escritura por m.ᵗ tempo ficando menos presente e menos retidas as couzas consideradas.

que

C. Iurisc.
L. qua
ration. §§.
Litere ff.
ee.

que as vistas. Pello Direito se prova o
mesmo, que diz Donelo, presupondo Cayo Ju-
risconsulto L. qua ratione §§ Litere ff. de
acquir. rerum dominio. Que tudo oq̃ se
faz e obra sobre couza alhea, não ha de ser oq̃
se obra do q̃ a faz, se não do senhor da couza
sobreque se fabrica; entendendose esta Ley
em a Escritura e ao contrario em a Pintura.
Si in chartis membranisuè tuis carmen vel
historiam, vel orationem scripsero, huius ope-
ris non ego, sed tu dominus esse intelligeris.
E mais adiante, Sed non vt Litere chartis
membranisuè cedunt etiam solent pictu-
re tabulis cedere: sed ex diuerso placuit
tabulas picture cedere.
Se em vossos papeis ou pergaminhos escre-
uo algum verso, historia, ou oração, desta
obra que fiz, não se entenderà ser eu o senhor
della, senão vos dequem he o pergaminho.
Mas não como as Letras e oq̃ se escreue que
pertence e se faz do senhor do papel ou perga-
minho, se faz oque se pinta em taboas alheas
por-

pertencente ao senhor das taboas, antes pello
contrario esta constituido que das taboas ainda
que sejaõ de outrem, fique senhor dellas o que
fes a Pintura.

E Justiniano em as suas Instituições Lib. 2. titul.
1. nota, 84. Sujeita tambem a Pintura da su-
geição do senhorio do senhor da coura sobre q̃
se pinta; por estas palavras. Ridiculum
est enim Picturam Apellis vel Parrasij in
accessionem vilissimæ tabulæ cedere. que
seria ridicula couza ficar cedendo a Pintura
de Apelles ou de Parrasio a hua vil taboa so-
breque foi pintada.

E Origenis contra Celso, fazendo destinção dos
Pintores diz. Usque ad miraculum excellunt
opera. Suas obras se auentajaõ com admira-
ção e prodigio. Santo Isidoro
em hum Aforismo breue diz da Pintura que,
parece excede aos corpos verdadeiros Lib.
19. Orig. Sunt quædam picturæ quæ cor-
pora veritatis excedunt. Tenho mostrado
que a Pintura he Arte, e Arte liberal scienti-

Sia

fica, e hũa entre as supremas. Resta agora
mostrar de q) sortes se serue o Pintor pera ser
cabal e scientifico, para q) goze com justa cau-
za a nobreza de sua Arte, porq) so o ouro da
Arte nad he ouro, como aßim ouro da scien-
cia nad he sciencia; mas porem he necessario
poßuir e saber a Arte e a sciencia, para se)
consumado em hũa e outra.

Ha tres sortes de Sugeitos que se intitulão
Pintores: Os do primeiro Grão sad os que pintad
imitando a natureza em hũa superficie pla-
na, por meyo de linhas, luzes, e sombras;
sobre pano, taboa, cobre, pedra, parede,
papel, pergaminho e vidro: com oleo, com
cola, com goma e com agoa, os objeitos
que se apresentad; imitando pella sciencia
de sua Arte, hum corpo releuado, hum pa-
is cheio de aruoredos, e hũa distancia afastada.
Seruindose p.ª a perfeiçad da sua obra, da
Geometria principal fundam.tº da Arte do de-
buxo, para perfeitam.te conseguir seu fim
aßim o testefica Plinio fallando do celebre
Pintor

Pintor Panfilo, por estas palauras. Ipse
Macedo natione, sed primus in pictura omni-
bus literis eruditus, precipue Arithmetica, &
Geometrice, sine quibus negabat artem perfici posse.
For denacao Macedonio, porem o primeiro que
em a Pintura soube todo o genero de letras, e
Artes, e particularmente a Geometria e Arris-
metica, sem as quaes negaua pudesse ser per-
feita a Arte do Debuxo e Pintura.

Sendo a Geometria o fundamento p.a a Pers-
pectiua e Architectura, considerando a quan-
tidade de suas partes, q. sao Linha, superfi-
cie e corpo, em as figuras Geometricas.

Da Perspectiua para considerar e por em
regra o plano do painel, a diminuicao no Lon-
gitud, Latitud, e altitud, nos sinco termos de
que conta o painel (vem a ser as sinco legoas
que alcansa a vista sobre a terra) a sua dimi-
nuicao, o ponto principal da vista, que he o
rayo visual, que principia da minina do olho
dequem olha, e acaba e setermina em o Ori-
zonte. a Linha terrea, que he a q. se consi-
dera

dera pasar pellas plantas do q.̃ olha, e se ter-
mina ~~xxxxxxxx~~ em hum contro lado do
painel, parelella à Linha Orizontal, na al-
tura do q.̃ olha. O ponto da distancia, q.̃ he
o longitud que ha do que olha, ao objecto q.̃
seue; principiando esta linha nelle e termi-
nandose no Orizonte: Esta he aque forma
as diminuiçoes e escorços, das partes e do
todo; das partes aquellas q.̃ se diminuem
desua verdadeira grandeza na aparencia;
do todo, dos corpos, das cores, das luzes, e
das sombras, em todo o painel.

Da Arquitectura, para saber com acerto
as sinco ordens della, Toscana, Dorica,
Jonica, Corinthia, e Composita; diminuin-
do a Perspectiua do mesmo modo todas es-
tas, seruindose das tres primeiras em si-
tios mais inferiores e baixos, e das duas
vltimas em as partes mais superiores e
leuantadas; vrando dellas com discrição.
atentando a medida certa de cada parte com
o todo de cada ordem; sendo differente a-
 a sim

assim nas partes como no todo cada hũa destas
Ordens.

Da Simitria, para amedição do Corpo huma-
no, e dos animaes, proporcionadas suas partes
ao todo conforme amelhor proporção; com di-
ferença de hũa figura a outra, assim na idade
como na variedade, e na diferença dos sexos.
O robusto corpulento como hum Ercules, ô Gentil
delicado como hum Adonis, e a Fermoza, perfei-
ta como hũa Venus.

A Anatomia para saber com acerto, o
movimento dos corpos; officio dos ossos, e sitio
das juntas; a forma delles, e o numero; o movim.
dos musculos, e nervos, sua grandeza, e vni-
ão; escolhendo da natureza ô melhor, ajustado
com as lições dos Antiguos Gregos, e Romanos;
estudandoa com hum continuado exercicio: por
que aqui consiste o principal fundam. da Arte
do Debuxo.

Aqui serve a Phisionomia, para dar aconhe-
cer a paixão do Afecto da alma; as feições e
a postura que o representa; o efeito da idade
 con-

conforme o calor natural. O Colerico q'apare-
ça em perfil, e feições; em corpo e postura, em
cor, e em sinaes que produz a natureza; e
assim dos mais afectos. Que o seu vestir lhe
seja proprio; mais ligeiro sendo moço, por con-
ta de mayor calor, mediano sendo mais ho-
mem; pello temperam.to da idade. Mais gro-
ço e enrroupado sendo velho; por causa da
frieza dos annos e falta de calor. O sexo fe-
minino com menos roupa, mas com a mesma
consideração em as idades.

Da Historia, para o ajustado e certe-
za das historias sagradas e humanas; fa-
bulas e ficões; Trajes, usos, eritos de todas as na-
ções do orbe.

Da Philosophia ou Phisica; para conside-
rar a mudança das cores de seu ser natural,
o aumento e diminuição das Luzes e sombras,
reflexos de hua e outra cousa); por q' as cores
perdem perdem a sua cor propria pello reflexo
de outra q' se lhe o poem; causado da luz q'
a fere; participando hua de outra. A sim-
pa-

pathia, e antepathia das mesmas, huas com
outras, para fazerem entre si uniaõ, e naõ pertur-
barem o rayo virtual da vista, que manda a ella
o objecto de toda a obra do painel; e huas cores
serem em si mesmas, mais vivas e mais for-
tes na cor q outras; e huas poderem ser coloca-
das em as figuras mais chegadas à vista, e
outras ẽ as mais distantes; huas puras, e ou-
tras mescladas. O aumento e diminuiçaõ
das luzes, q se ofuscaõ e confundem mais,
quanto mais se afastaõ da vista, indose mul-
tiplicando o ar nebuloso entre hum e outro
corpo, ficando em seu longitud menos apa-
rentes; assim na grandeza como na luz, na
sombra e na cor. O como se formaõ os re-
flexos, por causa que ferindo o rayo da luz
em hum corpo, essa mesma luz se communi-
ca ao outro em q reflexea, com mudança
de hua e outra; principalm.te entre corpos
luzentes; ou hum luzente o posto a outro opa-
co: sendo nestes ultimos o reflexo menor, pel-
la desigualdade dos corpos: e as sombras que
 per-

perdem sua força em sua mayor distancia, indose
diminuindo sua denigridão; por cauza do ar
opotto entre hum, e outro corpo; cauza q̃ faz pa-
recer os montes mais distantes (sendo da mes-
ma cor da terra) de cor azulado pello ar en-
treposto, e fraqueza do nosso rayo virtual.

O sitio em q̃ se vê melhor os objectos, se no ar
se na terra, se na agoa. porq̃ os que se vem
no ar se deuizão melhor por ser a Idea mais
lucida e transparente e ficarem mais chegados
á regiaõ do Ar, que por sua natureza he
mais quente que humido e deseca os va-
pores q̃ sobem da terra. Na terra e par-
tes mais baixas, por que os vapores q̃ saem
della cauzados da umidade, impedem o rayo
virtual, a lograr bem os objectos por cauza
desua grocidaõ que exala pellos poros da mes-
ma terra; sendo de sua natureza fria e seca.
Na Agoa, porq̃ se deuizaõ melhor q̃ na terra,
e menos que no Ar, por cauza q̃ a mesma
agoa deftar evne a si por sua frieza e
da
humidade, os mesmos vapores q̃ della
exala

exalando.

E da Musica, para a concordancia, e uniaõ das cores em toda a obra do painel, semelhadas às vozes; porq̃ muitas vozes diferentes fazem hũa só uniaõ aos ouvidos, e na Pintura as cores varias devem formar hũa só uniaõ a vista. As vozes desunidas perturbaõ os ouvidos, e as cores colocadas e empregadas em o painel fora de seus lugares, desenquietaõ e fazem tremer o rayo visual dos olhos, ficando sem socego. Os instrumentos na Musica, servem de assento às vozes, e de as unir em brandura; como assim na Pintura o campo de hum painel ou o fundo q̃ fica detras da obra delle, serve de uniaõ às figuras: soando mais as vozes que os instrumentos, e do mesmo modo, ficando mais proximos à vista os primeiros e principaes objectos na Pintura, que aquellas cousas que lhe servem de fundo ou campo neste painel.

Na Pintura se vè sombra forte, sombra branda; Luz, e Luz mais viva, reflexos

mais

mais claro, e reflexos confuso. Na Muzica
pella sombra forte, o Contrabaixo; pella som-
bra menor, o Tenor; pella Luz, o Contralto;
pella Luz mais viua, o Tiple; e pellos refle-
xos, os instrumentos;

Com Luzes, sombras, e reflexos, criou N̄ro. S̄or.
Senhor o Mundo. Sombra forte; et
tenebræ erant super faciem abyssi. Som-
bra branda; factumque est vespere ꝺ ma-
ne. Luz; fiat Lux et facta est Lux.
Luz mais viua; Luminare maius vt præ-
esset diei. Reflexo claro; Luminare mi-
nus vt præsset nocti; reflexo confuso; ꝺ
Stellas. Tudo hé do Genisis Cap. 1.

Este heo estudo do Pintor comm. especula-
tiua em estas sciencias e artes, exercitandose
em debuxar pello natural, e estatuas perfei-
tas; o qual sobre hũa superficie plana, me-
dita, considera retem, e obra; formando co-
mo do nada os objectos, fingindo corpos dan-
dolhe alma em suas acçoes, enganando a
vista e imitando a seu Creador, sendo hum

nome —

316

remedo da mesma natureza. Simia da Na-
tureza chama Natal Comes, Lib. 7. mithobg.
cap. 16. à Pintura. Ipsam picturam om-
nium bonarum artium alumnam & simi-
am naturæ. do que não he corpo pello dis-
curso, e pella sciencia desua arte, engana
a vista e parece respira.

Todo este estudo requere o sabio e perito Pin-
tor para se fazer sciente em esta obste, e produ-
zir obras celebres, e de grande nome que fiquem
por exemplares aos vindouros, e por compiten-
cia aos passados. Tendo feito habito e
uso em todas estas sciencias e Artes, deve o
Pintor ficar com divizido conheim.to p.ª a obra
q' deve fazer; supondo o seu talento he capaz
p.ª formar hua boa Idéa, a dará a execução
por este meyo; formandoa primeiro con a men-
te.

As tres potencias da alma, os seus aposentos
são em a cabeça, a Memoria em a parte da
Nuca, o Entendimento em o meyo, e a Von-
tade ou imaginação, na parte da testa.

Alma

A imaginacão representa eforma acomposicão
letoda aobra queha decompor opainel que
se quer pintar, deiteaporente paßa orepresen-
tado ao do Entendim.º para seapurar com
odiscurso, nelte se examina, admitindo obom
emais acertado, eexcluindo omáo epouco
convemiente. Estando elte painel intelectu-
al, ou elta invencão aprovada, paßa ao apo-
cento da Memoria q.ª nelle ficarem retidas
as especes, esedar a execucão por mão do
Artifice praticam.º, copiando material m.º
oque se eltá vendo intelectualm.º Executan-
do oponendo por obra, sobre papel, pano ou
taboa; com lapis, com auguada, debranco
epreto aolio, ou com cores: quehc se cha-
ma amostra.

Serve elta amostra de guia p.ª seobrar o
painel emgrande, tomando della o esenci-
al e otodo da Invencão; considerando eexa-
minando depois odebuxo das figuras, ajus-
tado pello Natural, aßim nas posturas ou
actitudes, movimento dos corpos emusculos,

forma

318

forma das roupas e dobras, bondade e fermozu-
ra dos rostos, e colorido de tudo junto; sempre es-
colhendo o melhor do mesmo natural para a per-
feiçaõ da obra; examinando a Perspectiva e
Arquitectura em sua distancia, e regras, a
Simitria em sua proporçaõ, a Anatomia
em seu ser verdadeiro; a Phisionomia com
as acçoès proprias, a Phisica ou Philosophia
em as Luzes, sombras e Colorido, e a Mu-
zica para a uniaõ e concordancia de tudo
junto. Este heo estudo que haõ de ter os
Pintores Praticos Regulares Scientificos
q̃ saõ os do primeiro graõ como tenho dito.

O do segundo graõ saõ aquelles que
naõ possuem mais q̃ hũa só Pratica e uzo
de pintar, copeando estampas varias sem
acrecentar mais que o colorido das cores,
com q̃ as diferenças do branco e preto de q̃
Mas saõ; fazem estes o mesmo q̃ hũ m dis-
cipulo, quando copea o traslado da letra
de Seu Mestre, seguindo o que o discurso

319

e talento alheo fes, e inventou; naõ tendo
capacidade para de si proprio fazer hum se-
melhante.

Os do terceiro graõ, saõ os que pintaõ ou
estofaõ as Imagens de Escultura, fingindo
e imitando Sobre ouro brunhido, brocado
brodado, tella, e primavera; e se chamaõ esto-
fadores e o obrado estofado; dirivado este
nome da palavra estofe, que em a lingoa
Franceza inclue toda a sorte de seda laurada
e listrada, juntam.te alguas delam. Nesta
Pintura naõ se requere tanta Arte como em
a do primeiro graõ; mas comtudo aquelle q
tiver mais noticia, e for debuxante imitará
as couzas mais ajustadas ao natural e á
Arte, fazendo com mais acerto os broca-
dos, tellas, primaveras, grutescos, encar-
naçoes e colorido das roupas; semelhando
tudo com propriedade ao natural; por caua
do conhecim.to das sciencias e Artes q tenho
relatado, devem saber os do p.o grão. Log
naõ

naõ tiver esta noticia obrará sem acerto, esem
consideraçaõ; sendo nelle só hum uzo enaõ re-
gras da Arte: este naõ pode ser chamado Pin-
tor scientifico, porem somente Pintor Pratico,
por lhe faltarem as regras e preceitos paraser
Pratico regular, ficando em graõ depouco ma-
is que Dourador.

Há outros aque o vulgo chama Pintores
sem oserem, os quais sedeuem som. intitular
Douradores: Porque o dourar naõ consiste ma-
is que em hua regra geral, ehum uzo sem dis-
curso do entendimento comq obraõ. Sendo
omesmo fazer qualquer obra limitada que
hua de grande fabrica; porquenaõ chegaõ adis-
cursar, nem sefundaõ em regras scientes, mais
que seguindo som. hum exercicio quotidiano:
pois chegando afazer hua obra bem dourada,
estaõ suficientes para fazer outras m. pello
mesmo estillo comq obraraõ esta. O seu
mayor estudo consiste, queo aparelho seja
bom, paraq odourado ache oassento brando

e se brunha com dçura e deite bom Lustre; Lizo
e naõ tapado nos fundos, para ficar com a cõr
dourada Limpa sem manchas (que se chamaõ
augoadas) para ficar perfeito; bem brunhi-
do sem ser roçado, que he molestado com
a pedra de brunhir; o ouro sem fogos, que
saõ partes limitadas q̃ ficaõ sem lustro, e pa-
recem manchitas; para ficar resplandecen-
te. Estes douradores uzaõ só de hũa Me-
canica e naõ de Arte; tendo uzurpado o
nome de Pintores q̃ só se deue aos q̃ tiue-
rem a Arte do Debuxo fundamento da
Pintura, sendo o seu de Douradores, ou
seja de brunhido, ou de Mate sobre mor-
dente a olio.

Em este numero entraõ tambem aquelles
que daõ cores as janellas e portas, e outras
couzas semelhantes de hũa só cor, sem for-
ma de Debuxo. E assim mesmo aquelles
do segundo e terceiro graõ; os do segun-
do saõ os que pintaõ os paineis tão dis-
formes que he em vituperio das Imagens
ainda-

inormidade das figuras, cauzando mais horror
quedevoção, etudo omais sem forma nem,
regra, por cauza de sua ignorancia emoro a
trinimento: queparece vemdemolde o q disse,
hum Antiguo, ese uzaua por Prouerbio, que,
não há quem tenha mais ouzadia, que hum máo
Pintor, e hum máo Poeta quenão conhecem sua,
ignorancia.

Illud apud Veteres fuit vnde notabile dictum,
Nil Pictore malo securius atque Poeta.

Os do terceiro gráo são os q pintão as Ima-
gens de escultura, tão Sem forma q Duvede
sempre nestes, sendo a Scultura boa excce-
lente, por cauza de anão ajudar oz Pintura
a lhe dar alma, ficar diminuida à vista
de sua bondade, culpa desua ignorancia.

Estes mesmos gráos que tem em si a Pintura
sedeue considerar com a Escultura das Imagens
emais figuras e de tudo aquillo quehe com-
prehendido debaixo do nome de Debuxo. E
paraque seueja aigualdade da Escultura com
a Pintura, meparece conueniente fazer hum
 paral-

paralello de sua eoutra Arte, e seuer comma-
is clareza sua semelhança; supotto que em
a Escultura trabalhe e lidemais o corp q
em a Pintura: comtudo a consideraçaõ
para se obrar he quasi a mesma e o mes-
mo estudo. Isto se entende quando for-
ma o Escultor, Sua Historia de oncys de
leuo aonde entre plano de perspectiua com
distancia, figuras escorçadas, Arquitectu-
ra comdiminuiçaõ que forme longitud. e naõ
quando obra só figuras separadas, e cada
hua de per si.

Liberales artes id circo appellatæ sunt,
quod Libero, ac ingenuo sint homine
dignæ: siue quod Liberos suos sectato-
res efficiant. Celio segundo Curri-
on; Orat. pro ingenuis artib. Lausanæ
habita.

<div style="margin-left:2em">

Celio seg.do
Curion orat.
pro ingen.
artib.

</div>

Paralellos
Da
Pintura e Escultura.
Donum Dei.

Estud

Estudo.

O Pintor debuxa e co- pea, estuda Arismetica, Geometria, Perspectiua, Arquitectura, Anatomia, Simitria, Phisionomia ett.ª	O Scultor debuxa e mo- dela, estuda Arismetica, Geometria, Perspectiua, Arquitectura, Anatomia, Simitria Phisionomia ett.ª	Pratica e theorica.
	Deuem saber as Histo- rias Diuinas, e Humanas.	Historia

Inuenção.

O Pintor reprezenta na Idea os objectos. Mas escolha en o enten- dim.to retem o melhor em a memoria.	O Scultor reprezenta na Idea os objectos. Mas escolha em o enten- dim.to retem o melhor em a memoria	Intelectual. Inuenção

Execução.

O Pintor copea material.te esta Inuenção intelectual Pintor obra sobre super- ficie de pano fingindo corpo releuado.	O Scultor copea material.te esta Inuenção intelectual. O Scultor obra sobre superficie de taboa, fazendo meyo releuo.	Material.

Seguin-

seguindo as regras da
Geometria, Perspecti-
va, Arquitectura etc.ª
Observa a Anatomia,
e Simitria.
Exprime a Phisionomia.

seguindo as regras
de Geometria, Perspe-
ctiva, Arquitectura etc.ª
Observa a Anatomia,
e Simitria.
Exprime a Phisionomia,

Instrumentos.

Cores e Pinceis

Ferros e malho.

Execução. Finge corpo inpalpauel. Forma corpo palpauel.

Este material ou exercicio, he a Mechani-
ca que lhequerem dar, ehe vocabulo Grego Me-
chanicus MHXANIKOΣ quesignifica ex-
ercicio do corpo edamão; o qual fim tem todas
as Sciencias e Artes liberaes, enão perdem
(por sedarem aconhecer por estemeyo) asua
mayor excelencia, que he odiscurso do enten-
dimento: prenalecendo este intelectual, ao
menor que he omaterial.

Opera intellectus sunt libera quia ab in-
tellectu. Aristoteles 1. Metaph. Tex. 3.

Neste obrar executa amão oque o entendi-
mento considerou, atendendo às sciencias

Artes

Artes que tenho relatado, e lhes pertencem, obran-
do com atençaõ a ellas.

Pertence demais só a Pintura, a Philozo-
phia ou Phisica, e a Musica p.ª a semelhança
cumiaõ que tem com ella.

Arte he hua recopilaçaõ e ajuntamento
de preceitos ou regras experimentadas: porque,
naõ he Arte aquella que por acazo chega a
seu effeito. Assim o disse Seneca Lib. 4. Epist. 29.

Non est ars quæ ad effectum casu venit.

Tratando Plinio na sua
Historia natural da No-
breza da Pintura, diz es-
tas palauras.
Primumque dicemus
quæ restant de Pictura,
arte quondam nobili,
tunc cum expeteretur
à regibus populisque,
& illos nobilitante,
quos esset dignata pos-
teris tradere. Plin. Lib. 35. cap. 1.

Nomeando Plinio os Es-
tatuarios, e suas obras
insignes, diz q.ͤ Olim-
po fez Pericle digno da
quelle sobrenome; e con-
tinuando diz.
Mirumque in hac arte
est, quod nobiles vi-
ros nobiliores fecit.
Plin. Lib. 34. cap. 8.

Asmes—

As mesmas regras que requere a Pintura,
para ser bom Pintor, estas he necessario à Es
cultura p.ᶜᵃ ser bom Escultor; e o estudo de
hua heguari o mesmo da outra como ten-
ho dito.

Os Egypcios forão mui sabios em todas
as Sciencias, e Artes Liberaes; assim o diz
o Texto sagrado nos Actos dos Apostolos.
Cap. 7. nᵒ. 22. falando de Moyses.

*Et eruditus est Moyses omni sapientia
Egyptiorum.* Os seus Livros traduzirão
os Gregos no seu idioma; e aqui na Grecia
florecerão as melhores Academias das Sci-
encias e Artes Liberaes, em Scycione, Corin-
tho, e Athenas; aqui ditou o Sabio Sam Di-
onizio Areopagita; aqui sentirão os sette
Sabios, aqui nacerão os mayores Philosophos.
Se estes forão os que seguem os escritores
por Texto, estes mesmos forão os que engra-
decerão a Arte do Debuxo tão sublimada
entre elles, era venerada em todos os Reynos.
Na mesma Grecia se publicou Edital, que
a

a aprendesse só os nobres. Assim o dis Plinio
Lib. 35. cap. 10. *Efectum est Sicyone pri-*
mum, deinde & in tota Græcia, vt pueri inge-
nui ante omnia Graphicen, hoc est picturam
in buxo docerentur, reciperetur; ars ea in pri-
mum gradum Liberalium.

Plin. lib. 35.
cap. 10.

Querse estas Artes do Debuxo abatidas procede
do pouco estudo deseus Professores, viuerem em liberti-
nage sem aprouação, aprendelas os rudos enaõ os enge-
nhosos, q faltarlhe a estimaçaõ dos Grandes. Assim o ponderou
Cesar Ripa na sua Iconologia lib. 2.º fol. 491.
representando a Pintura em hua melher com
hua cadeya de ouro aos pescoço, entre outras
insignias; e a explicaçaõ seguinte.

Cesar Ripa
Iconolog. lib.
2.º

A significaçaõ do ouro mostra que quando
a Pintura naõ he estimada da Nobreza, facil
mente se perde.

Tenho mostrado a Antiguidade da Arte da
Pintura, Monarchas que a exercitaraõ, hon-
ras que receberaõ seus professores, estimaçaõ
em que he tida em todas as Cortes polidas por
mais nobre que outra boa Arte, dando os Reys

e Principes Aula de Academia deste Nobre
exercicio muy conueniente á grandeza do
Reyno p.ª as fabricas q̃ o ornaõ e o fazem mag-
nifico e nomeado no mundo: E para que
esta Arte possa florecer em este Reyno de Por-
tugal, e scoriem sugeitos capazes de poderem
luzir e ter o saber que se requere, seria
conueniente e acertado o que se vê em
França, Italia, Hespanha e em todos os
Reynos aonde florece a Pintura, estarem
seus professores sugeitos ao gouerno de hũa
Academia, que tome conhecimento do sa-
ber e ignorancia daquelles que se querem
aprouar Pintores e Academicos: Mostra-
do o seu talento em hum painel p.ª orna-
to da mesma Aula. Sendo capaz o
admitem, e incapaz o alentaõ p.ª q̃ estu-
dando mais possa entrar em o numero,
e gozar o titulo diuido de Academicos.
Nesta Corte por falta de Academia po-
de suprir o dominio do mais sabio Pin-
tor, p.ª aprouar e reprouar como vea a

me—

Medicina com ofirio mor.

Todas as Sciencias tem sua aprouacad de saber, nad chegando alograr ogrão de scientes mais q os benemeritos; com justa causa deue a Pintura deixar a libertinage e seguir o mesmo caminho, para se conhecerem os Sabios, e se aphicarem os engenhosos e capazes de apenetrar: Que por este meyo pode ver esta Corte sugeitos dignos de nome, e voar sua fama às Nações estrangeiras; ficar em memoria aos vindouros, reconhecida esta arte dos q a ignorão, eo corpo della que oje seue truncado, com cabeça que o gouerne: enobrecidos os que a possuirem, pella possuirem, e separados os que anão tem, pella ignorarem.

Finis Laus Deo
Matrique sua.

Index dos Livros que tratão da Pintura,
e do Debuxo, como de outros das vidas
dos Pintores e suas obras.

De Alberto Dureiro Pintor e Geometra clarissimo,
da Simitria dos corpos humanos, quatro livros,
nonamente traduzidos da lingoa Latina na
Italiana por João Paulo Gallucio Salodia-
no, e acrecentado o quinto livro no qual se
trata de que modo possão os Pintores e Esculto-
res exprimir em as figuras as diversas pai-
xões e afectos, estampados em Veneza anno
1594. Os quatro Livros de Alberto hão sido
m.tas veses impressos, em lingoa Latina, Ale-
man ou Tudesca, Franceza, e Italiana. fol.

Justo Ammano Tigurino enchiridion da
arte de Pintar, Estatuaria, e Escultura, em
Francforte anno 1578. em 4.º na lingoa latina

Tractado da Arte da Pintura, de João Paulo
Lomazo Milanez Pintor, dividido em sete li-
vros, nos quais se contem toda a theorica e
pratica da mesma Pintura, em Milão anno
1584. em 4.º na lingoa Italiana.

Idea

Idea do Edificio da Pintura, de Joaõ Paulo
Lomazo Pintor, naqual discorre e trata da ori-
gem e fundamento das couzas contheudas no
seu tratado da Arte da Pintura. em Milaõ
anno 1590. em 4.º na lingoa Italiana.

Da forma das Musas, tirada dos antiguos
autores Gregos e Latinos obra vtilissima aos
Pintores e Sculptores. de Joaõ Paulo Lomazo
Pintor Milanez. em Milaõ anno 1591.
em 4.º na lingoa Italiana.

O Descanso de Raphael Borghini, em o qual
se trata da Pintura e da Sculptura dos mais
famosos Artifices, fazendosse mençaõ dassuas
mayores obras, ese ensina as principaes couzas
pertencentes às ditas Artes. em Florença anno
1584. em 8.º na lingoa Italiana.

Discurso de Alexandre Lamo a cerca da
Pintura e Sculptura, aonde faz mençaõ da vi-
da de Bernardino Campo Pintor Cremonense.
em Cremona anno 1584. em 4.º na lingoa Ita-
liana.

Dos verdadeiros preceitos da Pintura de
Joaõ

334

João Baptista Armenini de Faenza, tres liuros,
nos quais se mostra os modos de debuxar e de
pintar. em Rauena anno 1587. em 4.º na
lingoa Italiana.

Dous Dialogos de João Andre Gilio de Fabri-
ano, no primeiro dos quaes se faz mencão das
partes moraes e ciuis pertencentes aos letra-
dos Cortezãos, e a vtilidade que os Principes tirão
dos Letrados: no seg.^{do} se trata dos erros dos Pin-
tores tocante ás historias, com m^{tas} anotacoes fei-
tas sobre o Juizo de Michael Angelo e outras
figuras, assim da Capella velha como da noua e
em que modo deuem ser pintadas as Imagens
Sagradas. em Camerino. anno 1564. em 4.º
na lingoa Italiana.

O Figino, ou do fim da Pintura, dialogo
do Reu. Padre D. Gregorio Comanini Coneg.º
regular Lateranense, aonde se questiona se
o fim da Pintura he vtil, ou deleitauel, tratase
do vso della no Christianismo, e se mostra qual
seja o mais perfeito immitador, e q^l mais deleite
seo Pintor se o Poeta. em Mantua. anno 1591.
 em

335

em 4º na lingoa Italiana.

Tratado da Nobreza da Pintura, composto
à instancia da veneravel companhia de Sam
Lucas e nobre Academia dos pintores de Roma,
de Romano Alberti da cidade do Borgo Santo
Sepulcro. em Roma anno 1585. em 4º na lin-
goa Italiana.

A Idea dos Pintores, Escultores, e Architetos,
do Cavalleiro Federico Zucaro, dividida em
dous Livros. em Turim anno 1607. em fol.
na lingoa Italiana.

Origem e progresso da Academia do De-
buxo, dos Pintores, Escultores e Architetos
de Roma, aonde se contem mtos vteis discursos,
e raioes filosoficas pertencentes às ditas profes-
soes, e em particular alguas nouas difiniçoes
do Debuxo, da Pintura, Escultura e Archite-
tura, e o modo de encaminhar os moços, e a
perfeiçoar os praticos, recitados debaixo dos
documentos do excelente Cavalleiro Federico
Zucaro, juntos por Romano Alberti Secreta-
rio da Academia. Em Pauia anno 1604. na

lin-

lingoa Italiana. de. 4.º

Duas Liçoés de Benedito Varchi, na primeira
das quaes se declara hum soneto de Michael
Angelo Buonarote; na segunda se disputa
qual seja mais nobre Arte se a Pintura ou a
Scultura, com hũa carta do mesmo Michael
Angelo, e de outros mtos excelentes Pintores e S-
cultores, sobre a questaõ assima dita. Em Floren-
ça anno 1549. de 4.º na lingoa Italiana.

Pomponio Gauricio Napolitano livro de
Scultura. Item Luis Demontiosi da Scultura
dos Antigos, abrir de buril, escultura das pedras
preciosas, e Pintura, dous livros. Item Abra-
ham Gorlei Antuerpiano Ourives. Amsterdam
anno 1609. Em 4.º na lingoa Latina.

Francisco Junio F. F. da Pintura dos Antigos
tres livros. Em Amsterdam 1637. de 4.º na lingoa
Latina.

Antonio Possevino da Companhia de Jesus
livro da Poesia e Pintura, o qual he o decimo
septimo da selecta bibliotheca. Em Veneza
anno 1603. de fol. na lingoa Latina.

Trata-

Tratado da Pintura, fundado na authoridade
dos mais excelentes em esta profissão, feito a
comum benefício dos q̃ a exercitão, por D. Fran-
cisco Bisagno Cavalleiro de Malta. Em Vene-
ta anno 1642. de 8.º na lingoa Italiana.

Debuxo do Dore partido em m.tos ravaõ.
nos quais se trata da Escultura e Pintura, das
Cores, do vazar, do modelar, com m.tas couzas per-
tencentes aesta Arte. Em Veneza anno 1549.
de 8.º na lingoa Italiana.

Da nobilissima Pintura, e da sua Arte,
do modo, e da doutrina de a conseguir facilm.te
e depreça, obra de Michael Angelo Biondo,
em Veneza anno 1549. de 8.º na lingoa
Italiana.

Discurso acerca do debuxo impreço com
o engano dos olhos, prospectiva pratica de
Pedro Accolti. Em Florença anno 1625.
de fol.º na lingoa Italiana.

Pareceres sobre a distinção das mane-
ras de pintura, debuxo e abridura do buril
e dos originais e copias, por A. Bosse Abri-
dor.

Abridor de estampas. Em Paris anno 1649. em
12.° na lingoa Franceza.

A Vida dos mais excelentes Pintores, Esculto-
res e Architectos, de Jorge Vasari Pintor e Arqui-
tecto Aretino, com hua introdução no principio
às tres artes do debuxo, a saber Architectura, Pin-
tura e Escultura. Em Florença anno 1568. de
4.° 3. volumes. E em Bolonha anno 1647. de
4.° 3. volumes na lingoa Italiana.

As Vidas dos Pintores e Architectos, do Pon-
tificado de Gregorio 13. de 1572. athe o tempo
do Pappa Urbano 8.° de 1642. escritas por João
Baglione Romano. Em Roma anno 1642. de
4.° na lingoa Italiana.

As maravilhas da Arte, ou as vidas dos
Illustres Pintores Venezianos, e do Estado, aonde
se relatão suas insignes obras, os costumes, e os
seus retratos, com a narração da historia, das
fabulas, e da moralidade de sua pintura, des-
crita do Caualleiro Carlos Ridolfo. Em Ve-
neza anno 1648. parte pr.ª e segunda. na
lingoa Italiana.

Vida

339

Vida de Michael Angelo Buonarrote, por
Ascanea (condiui) da Ripa Transone. Em Roma anno de
1553. de 4.º na lingoa Italiana.

Breue compendio da vida do famoso
Titiano Vecelio de Cadore, Caualleiro e Pin-
tor, com a aruore da sua verdadeira consan-
guinidade. Em Veneza anno 1622. de 4.º
na lingoa Italiana.

O funeral de Agustinho Caraccio fei-
to em Bolonha sua patria pellos assistentes
da Sala da Academia do Debuxo. Em Bolo-
nha anno 1603. de 4.º na lingoa Italiana.

As fermozuras de Florença, donde ampli-
amente se trata, das Pinturas, das Sculturas, dos Tem-
plos sagrados, dos Palacios e dos mais notaueis
artificios e mais celebres. escrito por Fran.co
Bocchi. Em Florença anno 1591. em 8.º
na lingoa Italiana.

Razoamento de Jorge Vasari Pintor e Ar-
quitecto Aretino sobre a inuenção pintada por
elle em Florença no palacio de sua Alteza sere-
nissima, com o ilustrissimo e excelentissimo senhor
Dom

Dom Francisco Medicis ora Principe de Florença, juntamente com a invenção da pintura principiada por elle na cupula. Im Florença anno 1588. de 4º na lingoa Italiana.

Livro da Pintura noqual se explicão os fundam.tos e pratica daquella arte, juntam.te com as vidas dos pintores Italianos e Flamengos, escrito e impresso em lingoa Flamenga, por Carlos Vanmander Pintor. em Amsterdam anno. 1618.

Henrique Peacham na sua obra escrita em lingoa Inglesa, entitulada, o perfeito Gentilhomem, trata em meia de hum Livro da Pintura em Londres anno. 1634. de 4º.

O modo de preparar toda a sorte de cores, Livro escrito em lingoa Tudesca, de Valentino Bolgera de Risfach. em Francfort anno de 1562. de 8º.

Pedro Maria Caneprario de Crema, no seu Livro Latino intitulado De atramentis, declara a maneira de fazer toda a sorte de cores. em Veneza. anno 1619. de 4º na lingoa Italiana.

Trata

Tratado da Pintura, de Leonardo da
Vinci Pintor celebre, nouamente dado alus
com a vida do mesmo Autor, escrita por Rafael
do Fresno: Juntam os dous liuros da Pin-
tura e tratado da Estatua de Lead Baptis-
ta Alberti, com a vida do mesmo. Em Paris
anno de 1651. em lingoa Italiana.

Alem deste tratado da Pintura, escreueo
mais Leonardo da Vinci os liuros seg.tes

Hum liuro da natureza, peso e moui-
mento da agoa, cheyo de grande numero de
debuxos de varias rodas, e machinas para
moinhos, e regular o curso da agoa, e le-
nala as alto.

Outro da anatomia do corpo humano
Outro da anatomia dos cauallos
Outro de perspectiua, diuidido em tres
partes,

Outro liuro das sombras e das luzes
todos em a lingoa Italiana.

As vidas dos Pintores mais modernos, por
Pedro Bellori. em 4.º na lingoa Italiana

Pel.

Felsina Pittrici, vem a ser as vidas dos
Pintores Bolonheses, dedicado a el Rey Chris-
tianissimo em dous volumes de 4º na lingoa
Italiana.

As vidas dos Pintores Genoueses, por
Carlos Dari. Em 4º na lingoa Italiana

As vidas dos Pintores Antigos, por Carlos
Dari. Em 4º na lingoa Italiana

A Idea da perfeição da Pintura, por
Monsieur de Chambray. Em 4º na lingoa
Franceza.

A Naó pintoresca, de Pedro Boschini Ve-
neziano. em verso na lingoa Italiana. de 4º

As maneiras das Pinturas, por Pedro
Boschini. de 8º na lingoa Italiana.

As vidas dos Pintores de nosso seculo
por de Bie. em Flandres. de 4º

Historia vniversal da arte da Pintura
com os retratos de todos os Pintores. de Sol-
na lingoa Latina e Aleman.

As vidas dos Pintores, por Monsieur
Felibien. em 2. volum. de 4º em Frances.

Bosi-

343

Noticia General para la estimacion de
las Artes principalmte del Debuxo, y de la ma-
nera en que se conocen las liberales delas
Mecanicas, y serviles. em Madrid anno
1600. por o L. Gaspar Gutierres delos Rios.

Dialogos dela Pintura, su defensa ori-
gen, essencia Definicion, modos, y diferen-
cias, por Vincencio Carducho. Pintor ce-
lebre. com a informaçaõ e pareceres em favor
da arte da Pintura escritos por varios insig-
nes em todas as Letras. Fr. Lope Felix dela Ve-
ga Carpio; o Licenciado Anto de Leon. O Mes-
tre Joseph de Valdivielso. D. Lourenço Van-
derhamen. D. Juan de Jauregui. D. Juan
Alonso de Butron. e Juan Roiz de Leon.
Em Madrid, anno 1633. de 4º.

Arte da Pintura de Carlos Alfonso de
Fresnoy, com as anotaçoes de Monsieur de
Piles, e os primeiros elementos da Pintura
pratica em Paris 3ª impreçaõ de 8º na
lingoa Franceza.

Dialogos sobre o colorido, por Mr de
Piles.

Piles em Paris de 8.º na lingoa Francesa.

Conversações sobre o conhecim.to da Pintura, e sobre o juizo que se ha de fazer dos paineis. por Mr. de Piles. Em Paris de 8.º na lingoa Francesa.

Tratado da anatomia, acomodado as artes de Pintura e Scultura por Francisco Tortebat. Em Paris de fol. com a explicação na lingoa Francesa, tiradas as figuras anatomicas de Andre Vesalio. Outro de Carlos Caio. 1679.

Discursos sobre as obras dos melhores Pintores. Em Paris. por Mr. de Piles na lingoa Francesa. de 8.º

Tratado das maneiras de abrir estampas como buril sobre cobre com agoas fortes que tenha a mesma brandura, assim com o verniz mole, como com o duro; e modo de as imprimir. em Paris anno 1645. por Abraham Bosse. em lingoa Francesa.

Discursos apologeticos em favor de la Pintura: por Dom João de Buhon Avogado dos Conselhos, em Madrid, anno de 1626.

Index

Index dos Liuros que ontaõ da Perspec-
tiua Pratica necesarios aos Pintores, Es-
cultores e Arquitectos.

Da Perspectiua artificial, de Viator. Em
Toul cidade de Lorena. anno 1521. nalingoa
Latina.

Sebastiano Serlio oliuro segundo das suas
obras.

Liuro de Perspectiua de Joaõ Cousin, de Sena,
Artifice Pintor. Em Paris. 1560. em Frances.

A Pratica da Perspectiua de Monsenhor
Daniel Barbaro. Em Veneza. 1569. Italiano.

Liçoeis de Perspectiua positiua, por Jaques
Androüet do Cerceau Architecto. A Paris
anno 1576. Em Frances.

A Perspectiua de Guido Ubaldi, em Pesaro
anno 1600. Em Latim.

As duas regras da Perspectiua pratica de
M. Jacomo Barrozii de Vignola, com o Co-
mentario do R. P. M. Ignacio Danti daOr-
dem dos Pregadores, Mathematico do estudo

de

de Bolonha. Em Roma 1611. em Italiano.

A Perspectiva com a razão das sombras e espelhos, por Salamão de Caus, engenheiro do Serenissimo Principe de Galles. Em Londres. 1612. em Frances.

O sexto livro na Optica de Aguilonio. Em Flandres. 1613. em Latim.

Perspectiva contendo a Theorica e Pratica della, por Samuel Marolois. em a Haya 1614. em Frances.

Instrucção em a Sciencia de Perspectiva por Henrique Hondius. Em a Haya 1625. em Frances.

A Pratica de Perspectiva do Cavalleiro Lourenço Sirigatti. Em Veneza 1625. em Italiano.

O engano dos olhos, Perspectiva Pratica de Pedro Accolti Gentilhomem Florentino, e da Toscana Academia do debuxo, tratado em proveito da Pintura. Em Florença. 1625. em Italiano.

Olho errante, da razão emendado, Perspecti-

Perspectiva do M. R. Senhor D. Fernando de
Diano, Doctor Theologo professor de Mathematica
em Veneza. 1628. em Italiano.

 Resume ou abreviado da Perspectiva
pella imitaçaõ, em o qual se trata o modo de
mudar huã perspectiva em outra semelhante
tendo a distancia e altura do olho, como tam-
bem as distancias ou afastamentos dos
objectos mayores ou menores que sens se-
melhantes em a primitiva : juntam.te a in-
uençaõ de apropriar duas ou mais perspec-
tivas, ou partes dellas em huã mesma, e
debaixo de huã mesma distancia de vista,
tudo por ajuda do compaço de perspectiva,
ett.ª por o Sieur de Vaulezard. em Paris.
1631. em lingoa Franceza.

 Methodo vniversal de por em Perspe-
ctiva os objectos dados realm.te ou em pra-
tica com suas proporçoes, medidas, afastam.tos
sem por ponto algum que esteja fora do cam-
po da obra, por G. D. L. em Paris
1636. na lingoa Franceza.

 Por—

A Perspectiva curiosa, ou Magia artifi-
cial dos efeitos maravilhosos da Optica, pella
virão directa; da Catoptrica pella reflexão dos
espelhos direitos, cylindricos e Conicos; da
Dioptrica pella refracção dos cristaes. Em
aqual álemde hum abreviado emethodo ge-
ral da Perspectiva comua reduzida empra-
tica sobre os sinco corpos regulares, se ensina
tambem omodo defazer econstruir todas as
sortes de figuras disformes, q sendo vistas
de seu ponto, pareção emhua justa propor-
ção; tudo por praticas tão faceis que os me-
nos versados em a Geometria sepoderão ser-
uir com so ocompaço ea regra. Pello P.
João Francisco Niceron Parisieno da or-
dem dos Menores. Em Paris 1638. em Frances.

A Perspectiva pratica necessaria atodos
os Pintores, Abridores, Escultores, Architec-
tos, Ourivezes, Brodadores, Tapisseiros e
outros q se servem do debuxo, por hum Pari-
sieno da Companhia de Jesus. Em Paris 1642.
em Frances.

 A Pers-

A Perspectiva especulativa, e pratica
aonde se mostrão os fundamentos desta arte
e de tudo o q se tem ensinado athe o prezente.
juntam.te o modo vniuersal de a praticar, não
Somente sem plano Geometral e sem ter-
ceiro ponto dentro nem fora do campo do
painel, mas somente por meyo da linha co-
mumente chamada Orizontal. Da in-
uenção do defunto Sieur Guilherme En-
genheiro del Rey. Dada a Luz por Estevão
Mignon professor em as Mathematicas.
Em Paris. 1643. em Frances.

A Perspectiva pratica de Bernar-
dino Contino. em Veneza 1645. Italiano

Thaumaturgus Opticus. ou couza para
ser admirada. Da Optica, pello rayo direito.
Da Catoptrica, pello reflexo dos corpos luzen-
tes, planos, Cylindricos, Conicos, polyedros, po-
ligonos, e outros. Da Dioptrica, pello refraccão
em os diafanos. Obra curioza e vtil aos
Pintores, Arquitectos, Jmmaginarios, Esculto-
res ou entalhadores, Abridores, e a todos aquel_
les.

les que depende a sua obra do Debuxo. Pello P.
P.e João Francisco Niceron Parisience da
ordem dos Menores. Em Paris. 1646. em Latim

 Proposições Geometricas para os estudan-
tes da Academia Real do debuxo. em Paris.

 Outros muitos ha' mais modernos que
tratão afim da Pintura como da Perspectiua
necessarios a mesma Arte dos quais a noti-
cia nos fica oculta neste Reyno, e todos afim
da perfeição e scientifico deste nobre exercicio.

TRANSLATION

Several forms of parenthetical indication are used in the translation. Parentheses are used in brief insertions in the text itself. Simple brackets [] indicate folio numbering. Hooked brackets [] signify editor's expansions and additions to the translation. Doubled brackets [] mark Costa's borrowings, as tabulated in Appendix I to the Introduction. Note that when the marginal glosses duplicate references in the text they have occasionally been abbreviated.

<div align="right">G. K.</div>

THE ANTIQUITY OF

THE ART

OF PAINTING

BY

FELIX DA COSTA

[2r]

My Lord,[1]

C. Cilnius Maecenas, the Roman nobleman descended from the blood of Etruscan kings (as Propertius tells us in these words: *Maecenas eques etrusco de sanguine regum*), was a man possessed of great eloquence and a sublime wit. Above all else he loved the wise, he was a patron of letters, and he advanced the arts. So much did he do to establish himself forever in the memory of men that it has become common to call those who encourage the arts by his name.[2]

Your Lordship presents an equally vivid picture of actions requiring similar epithets: for you are known to be of the royal blood of Aragon (through the Silvas), and your erudition in the sciences, your love and affection for the learned, your affinity for literature and the arts, these all make you a second Maecenas. For these reasons the art of painting seeks shelter in Your Lordship's patronage, that it may carry on, though impoverished, wrecked, and indeed almost [2v] extinguished in this country, barely keeping its name alive. And this, while at the same time it is esteemed, venerated, and made splendid in all other countries (as I show, and as all who have written in praise of this

1. Fernão Telles da Silva (15.X.1662–7. VIII.1731), 3d Conde de Vilar Maior and 2d Marquês de Alegrete, was a member of the Conselho de Estado. He served as ambassador to Vienna (Francisco de Fonseca, S.J., *Embayxada Do Conde de Villarmaior Fernando Telles da Silva de Lisboa à Corte de Vienna, E Viajem da Rainha Nossa Senhora D. Maria de Austria de Vienna à Corte de Lisboa*, Vienna, J. D. Kürner, 1717, 491 pp.). His identity is nowhere given in the Yale manuscript, but it appears in an 18th-century extract belonging to the Academia Nacional de Belas Artes. (*Boletim da Academia Nacional de Belas Artes*, II (1936), Documento LXXI, 61–67.) The extracts include our fos. 104v–110 and 87v–90, transcribed by the librarian of the Academy, Colonel Garcez Teixeira, and his assistant, J. M. Cordeiro de Sousa.

The Telles da Silva line descended from the kings of Leon (*Livro de oiro da nobreza*, Domingos de Araujo Affonso and Ruy Dique Travassos Valdez, Braga, Vol. I, 1932, pp. 53–54). The Vilar Maior title was created 29.VIII.1652 for the grandfather of Felix da Costa's patron, who also was named Fernão Telles da Silva (ibid.). An account of his service to Alfonso VI, dated 24.XI.1511, is in the Arquivo da Tôrre do Tombo (Chancelarias Reais, D. Alfonso VI, Vol. 36, fo. 157v). The Alegrete title was bestowed upon his son, Manuel Teles da Silva on 19.VII.1687 (*Livro de oiro*, ibid.; see also *Anuario da nobreza de Portugal*, Braga, 1950, p. 42), who lived from 13.II.1641–12.IX.1709, according to *Enciclopedia Português-brasileira*, I (1935), 845–46. A younger son of his, Antonio Telles da Silva (11.V.1667–21.VIII.1699), wrote poetry (Diogo Barbosa Machado, *Biblioteca Lusitana*, I, 1930, p. 399).

2. Propertius, *Elegies*, III, ix.1.

art also show), with honors and prizes for its practitioners; a divine art, noble, liberal, understanding of it being desired by kings, by nobility, and by the people; or as Pliny says: *arte quondam nobili, tunc cum expeteretur a regibus populisque,*[3] they rewarded it without taking account of the expense. Pliny also speaks thus of Apelles: *In nummo aureo mensura accepit non numero.* He measured his satisfaction by the value of his paintings, not by their number.[4]

Pliny, Bk. 35, Chap. 1.

Pliny, Bk. 35.

By Your Lordship's favor the art of painting will be able to rise once again and like the phoenix achieve a new birth from the ashes that have been its tomb, and viewing it the world may advance and improve. So this achievement lies in Your Lordship's hands. Your name will appear forever on tablets of bronze, and grateful artists will there recognize their Maecenas. God keep Your Lordship for long years, [3r] that art and artists may flourish in your protective shade. I say with the Psalmist: *in umbra alarum tuarum sperabo.*

Your Lordship's humble servant,

FELIX DA COSTA M.

3. "An art that was formerly illustrious, at the time when it was in high demand with kings and nations" (transl. Rackham, Loeb Classical Library, *Nat. Hist.,* Bk. 9, 261).

4. Usually translated as "[the artist received the price of this picture] in gold coin measured by weight" (Loeb ed., Bk. 9, 329).

TO THE READER

I did not write this treatise for the learned, who from their reading know very well what sort of thing painting is, and the greatness which it should have. Here I meant only to show, for the benefit of ordinary readers, how much the art of painting is esteemed in other countries. I will also describe the studies on which it is founded, so that it can be distinguished from those merely mechanical arts with which it is frequently equated (and this through the fault of the artists themselves). In this way will my readers be able to assign to painting the place its excellence deserves. Much more could be said in praise of this noble exercise, but I hesitate to trespass further on the reader's patience, and find myself accused of exaggeration.

Vale.

Authors and passages cited in this volume. [The order is that of Costa's listing. The editions are presumably the ones he used.]

A.

Acts of the Apostles.
 [*See* Bible.]

St. Augustine [Bishop of Hippo].
 [*Sancti Avrelii Avgustini hipponensis episcopi Opera omnia. Tomis XI. comprehensa; a theologis lovaniensibvs, opera manuscriptorum codicum ab innumeris mendis expurgata; & eruditis vbique censuris illustrata. Adiectis omnibus svperiorum editionvm accessionibus, cum indice locorum Sacrae Scripturae* . . . Lugduni, sumptibus I. Radisson, 1664. *De Visitatione Infirmorum* and *Epist. 119 ad Januarium* not published separately although the latter is cited in the acts of the Second Council of Nicaea.]

St. Ambrose [Bishop of Milan].
 [*Sancti Ambrosii mediolanensis episcopi Opera, ad manuscriptos codices vaticanos, gallicanos, belgicos, &c. necnon ad editiones veteres emendata, studio et labore monachorum Ordinis S. Benedicti, è congregatione S. Mauri* . . . Paris, Typis & sumtibus J. B. Coignard, 1686–90. *Serm. 20 in Psalmus 118* not published singly.]

St. Athanasius [of Alexandria].
 [*See* Council of Nicaea.]

André Tiraqueau.
 [*Commentarij de Nobilitate, et iure primigeniarum, tertia Hac* . . . *Editione ab Autore . . . recogniti est,* Lugduni, Apud G. Rowllium, 1573]

Antonio Possevino.
 [*Tractatio de Poësi et Pictura ethnica, humana et fabulosa collata cum vera, honesta et sacra* in *Antonii Possevini Mantuani, Societatis Jesu Bibliotheca selecta de ratione studiorum, Ad Disciplinas, & ad salutem omnium gentium Procurandam,* 3d ed. Venice, apud Altobellum Salicatum, 1603]

Albrecht Dürer.
 [*Giovanni Paolo Gallucci, Di A. Durero* . . . *della simetria de i corpi humani libri quattro* . . . *tradotti da G. P. G. ed acresciuti dei quinto libri,* 2d ed., Venice, Mainetti, 1594]

Aristotle.
 [*Aristotelis quinque de animalium generatione libri ex interpretatione Theodori Gazae cum Philoponi: seu Joānis Grammatici cōmentariis per Nicolaum Petrum Corcyraeum egraeco in latinum conversis* . . . Venice, Per Joannem Antonium & Stephanum: ac fratres de Sabio, 1526]

 [*S. Thomae Aquinatis in duodecim Metaphysicorum libros Aristotelis, commentaria . . . cum duplici textos tralatione, antiqua & nova Bessarionis cardinalis: Fr. Bartholomaēi Spinae . . . defensiones locorum ab Andrea impungnatorum,* etc., Venice, Apud haeredem H. Scoti, 1588]

Antonio de León.

[*Del Licenciado Antonio de Leon Relator del Supremo Consejo de las Indias. Por la Pintura y su exempcion de pagar alcauala,* fol. 167–78 in Carducho, *Diálogos,* 1633]

Aulius Gellius.

[*Noctes Atticae. cum notis et emendationibus,* Lugduni Bat., J. F. Gronovii, 1687]

Antonio de Guevara.

[*Horologium Principum, Argumentum libri de vita M. Aurelii imp. cum horologio principum,* 6th ed., Frankfurt, Imprensis Johannis Baptista Schonwettery, 1611]

[Naucratita] Athenaeus.

[*Athenaei Dipnosophistarum sive coenae Sapientvm libri XV. Natale de Comitibus veneto . . .* Paris, apud Franciscum Barptolomæi Honorati, 1556]

Averroës.

[*Colliget Averroes, totam medicinam ingentibus voluminibus ab aliis traditam mira quodam brevitate et ordine . . . complectens . . . Theizir Abynzoar, Morbos omnes . . . zeorundem remedia continens . . . Accesserunt postremo M. A. Zimarre dubia et solutiones in . . . Averrois colliget,* etc., Venice, 1542]

B.

Saint Bonaventure.

[*Liber salutaris beati Bonaventure, cardinalis Ordinis Fratrum minorum, Pharetra vocatus . . .* (Edidit Jo. de Monte), Paris, Bertholdi Rembolt, 1518. This work is generally considered spurious (. . . *Opera Omnia,* ed. Fidelis a Fanna, 1882–1902, Vol. I, p. xv, Vol. X, 23) and is not included in many collections of Bonaventure's work.]

[The Venerable] Bede.

[*De Templo Salominis Liber: Epistola ad Eumdem Accam* in *Venerabilis Bedae . . . opera theologica, moralia, historica, philosophica, mathematica & rhetorica, omnia, etc.,* 8 vols., Coloniae Agrippinae, Sumptibus I. W. Friessem, 1688. This and the edition of 1612 are exact republications of the *ed. princeps* of 1563 in which the reference is to Tome 8, pp. 1–74, Chap. 5 (pp. 10–13), "Quando, vel ubi aedificatum sit templum." *De Templo Salominis* was not published singly.]

Saint Basil [Bishop of Seleucia in Isauria].

[*B. Basilli . . . Orationes 44, D. Dausqueis . . . nunc primum latine fecit et illustravit notis . . .* Heidelberg, in bibliopolio Commeliniano, 1604]

Bartolomeo Ammannati.

[*Lettera scritta agli Academici del Disegno l'anno 1582 con la quale mostra quanto pericolosa cosa sia all' anime dell'artefici di pittura e scultura l'esercitar l'arte loro in rappresentazioni meno che oneste,* Florence, 1582]

[Manuel] Barbosa.

[*Remissiones doctorum ad contractus, ultimas voluntates, et delicta spectantes.* Lisbon, P. Craesbeeck, 1618–20]

[Goropius Joannes] Becanus.

[*Goropius (Johannes) Becanus, Opera . . . hactenus in Lucem non edita: nempe, Hermathena, Hieroglyphica, vertumnus, Gallica, Francia, Hispanica* ed. B. L. Torrentius, Antwerp, C. Plantinus, 1580]

[Bible.]
[*Biblia sacra vulgatae editionis* . . . *Editio nova, notis chronologicis, historicis et geographicis illustrata,* Paris, Apud A. Dezallier, 1691. The Clementine Vulgate of 1592.]

[Giovanni] Botero.
[Probably a reference to the *Relationi Vniversali di Giovanni Botero* . . . *Aggiuntoui di nuouo la Ragione di Stato del Medesimo* . . . Venice, Apresso I Giunti, 1640, a book on geography which could be paired with Juan de Barros. No mention of Dürer or of the Emperor Maximilian has been found in either volume.]

C.

Cornelius Tacitus.
[*Caii Cornelii Taciti Annales et Historiae,* Rotomagi, apud R. Lallemant, 1691]

Council of Trent.
[*Sacrosancti et oecumenici Concilij tridentini, Svb Pavlo IIJ. et Pio IV. pontificibvs maximis celebrati. Canones, et decreta* . . . Antwerp, Apud Hieronymvm Verdvssen, 1692, Sessio XXV, Chap. I: qvae est nona, & ultima, Svb Pio IV. Pont. Max. . . . Section 2: De invocatione, veneratione, & Reliquis Sanctorum, & de Sacris Imaginibus]

Cardinal Paleotto.
[*De Imaginibus Sacris et Profanis Illustriss. et Reverendiss. D. D. Gabrielis Paleotti Cardinalis libri quinque* . . . Ingolstadii, ex officina Typographica Davidis Sartorii, 1594. Translation of the Italian edition of 1581]

Caius Jurisconsultus.
[*Caii, jurisconsulti antiquissimi e libris quatuor Institutionum quae supersunt, Jacobus Oiselius* . . . *ex parte collegit, digessit, & notis perpetuis illustravit.* Lugduni Batavaorum, ed officina Petri Leffen, 1658]

Council of Nicaea.
[*Summa Concilorum omnium, ordinata, aucta, illustrata ex Merlini, Joverii, Baronii, Binii, Corilani, Sirmundi, aliorumque collectionibus, ac manuscriptis aliquot. Seu Collegium Synodiium in sex classes distributum* . . . *edito recens.* . . . *Operà ac studio M. L. Bail etc.,* 2 vols., Paris, Ex officina Frederici Leonard, 1675]

[Also, Laurentius Surius, *Tomus primus* (*–quartus*) *conciliorum omnium, tum generalium, tum prouincialium atque particularium, quae iam inde ab Apostolis vsque in praesens habita, obtineri potuerunt* . . . *aliquot locorum millibus* . . . *ad vetustussumorum manuscriptorum codicum fidem diligenter emendatis & restitutis per F. Laurentium Sarium* . . . , 4 vols., Coloniae Agrippinae, Apud Geruuinum Calenium & Haeredes Iohannis Quentely, 1567 (not consulted)]

[Several editions of the complete acts of church councils were published in the 17th century as well as numerous abbreviated and condensed histories. Two of the best known collections are cited here. The Acts of the Second Council of Nicaea assembled Biblical and Patristic discussions of images.]

[Marcus Tullius] Cicero.
[*M. Tulli Ciceronis de Natura deorum ad Marcum Brutum, liber primus* (*–tertius*) *Ejusdem consolatio, de Divinatione libri II, de Fato liber I, de legibus libri III*) *cum sectionibus et notis,* Lugduni, Sumptibus P. Rigaud, 1614]

[*See also* Celius Calcagnino *and* Marcus Tullius]

Crantzius [Albert Krantz].

[*Vandaliae & saxoniae . . . accessit metropolis seu episcoporum in viginti diocesibus saxoniae,* Wittebergae, Typis Johannis, Cratonis, 1586]

Celius Rhodriginus.

[*Ludovico Caelii Rhodrigini Lectionem antiquarum libri triginta . . . ab omnifarium . . . explicationem . . . thesaurus utriusque linguae appellandi . . .* Frankfurt and Leipzig, sumptibus G. Gerlachii et S. Beckensteinii, 1666]

[Barthélemy de] Chasseneux.

[*Catalogus Gloriae mundi, in quo doctissimè simul & copiosissimè de dignitatibus, honoribus, praerogativis & excellentis spirituum, hominuvm, mari, terra, infernoque ipso continentur . . . ed. novissime recognita et . . . repurgata, Studio & operâ I. E. V. I. D. . . .* Coloniae, S. de Tovrnes, 1692]

Celius Calcagnino.

[*Hieronymi Ferrarii ad Paulum manutium Emendationes in Philippicas Ciceronis His adiecimus M. Tullius Ciceronis defensiones contra Cœlij Calcagnini Disquisitiones in eises officia: Per Iacobum Grifolum Luciniacensem,* Lugduni, Apud Seb. Gryphium, 1552, p. 278, *Vigesima caelii calcagnini Disquisitio.*]

Cesarion the Illustrious.

[*Caesarii, viri illustris, Dialogi IIII . . .* in M. de La Bigne, *Maxima bibliotheca veterum patrum, et Antiquorum Scriptorum Ecclesiasticorum . . . opera et studio doctissimorum in alma Universitate Colon. Agripp. Theologorum ac Profess.,* Coloniae Agrippinae, 1618–22, Vol. 4. Cesarion not published separately.]

[Luis de] Camões.

[*Os Lusiadas de Lvis de Camoẽs,* Lisbon, Paulo Craesbeek, 1651]

Cesare Ripa.

[*Nova Iconologia di Cesare Ripa Perugino Cavaliere . . . Nella quale si descrivono diverse Imagini di Virtù, Vitij . . .* Venice, presso Nicolo Pezzana, 1669]

[Joannes de] Carvalho.

[*Nouus et methodicus tractatus, de vna, e altera quarta legitima, Falcidia, et Trebellianica, earumq; impritatione, Ad cap. Raynaldus de Testamentis* etc. Coimbra, Ex officina N. Carualho, 1631]

Clearchus.

[In Natale de Comitibvs, *Athenaei Dipnosophistarvm sive coenae sapientvm libri XV,* Paris, apud Franciscum Barptolomæi Honorati, 1556.] Bk. XII, Chap. 21: *Velut Clearchus narrat in Vitis. Hic enim cum ob picturae concinnitatem inepte deliciis oblectaretur verbo quidem virtutem sibi vendicabat, atque in operibus a se perfectis haec inscribebat.*]

Cleanthes.

[In Quintilian, *M. Fabii Quintiliani Institutionum oratoriarum libri duodecim, summa diligentia ad fidem vetustissimorum codicum recogniti ac restituti. . . . cum Turnebi, Camerarii, Parei, Gronovii et aliorum notis,* 2 vols., Lugd. Batav. et Roterdami, ex Officina Hackiana, 1665]

[In the *Inst. Or.* Bk II, Chap. 15, 35, Quintilian attributes to Cleanthes the defini-

tion of oratory as "the science of speaking properly." Costa refers to *Inst. Or.* II, 18, which distinguishes among theoretic, practical, and productive arts but makes no mention of Cleanthes.]

[4v]

[Gaius] Sallustius Crispus.
[*Sallustius Crispus, primus in historia seu bellum Castilinarium et Jurgurthinum. Cum commentariis Joh. Minelli.* Hagae Comit, Apud Arnold Leers, 1685]

Pope Clement [I].
[*Corpvs vris canonici emendatvm et notis illvstratvm Gregorii XIII. Pont. Max. iussu editum,* Lugduni, 1605: *Decreti Prima Pars, Distinctio XXXVII, 13: item Clemens Papa I, epist 5 ad suos discipulos relatum est nobis quod quida in vestris partibus commorantes ...,* p. 125]

D.

Deuteronomy.
[*See* Bible.]

Saint Dionysius the Areopagite.
[*Dionysii Areopagitæ opera omnia quæ extant. Ejusdem vita. Scholia incerti auctoris in librum De Ecclesiastica Hierarchia. Quae omnia a Ioachimo Periono ... conversa sunt. Accesserunt huic editioni indices duo ... item scholia quaedam ... e multorum locorum emendationes,* Paris, Apud Robertum Foüet, 1598]

Donello [Hugues Doneau].
[*Hugonis Donelli ... libri vigintiocto. In quibus ius civile universum singulari artificio atque doctrina explicatur. Scipio Gentilis ic. recensvit, ededit, posteriores etiam libros supplevit ...* Hanover, Typis Wechelianis apud haeredes Ioannis Aubrii, 1612]

[*Donellus Enucleatus, sive commentarii Hugonis Donelli de Iure Civili,* 2 vols., Antwerp, 1624]

Daniele Barbaro.
[*I dieci libri dell'Architettura di M. Vitruvio, tradotti et commentati di Mons. Daniel Barbari eletto Patriarca d Aquileia, da lui riveduti.* Venice, Apresso Francesco de' Franceschi Senese, 1584]

Diocletian, Emperor.
[*Codex Theodosianus cum perpetuis commentariis J. Gothafredi ... Praemittuntur chronologia accuratior, cum chronico historico, et prolegomena ... opus posthumum ... recognitum ... opera et studio A. Marvilli,* 6 vols., Lugduni, J. A. Huguetan, 1665. Reference is to Lib. XIII, Tit. IV, IV *Pictorem novem Immunitates.*]

E.

Exodus.
[*See* Bible.]

Saint Ephraim of Syria.
[*Operum Omnium sancti Ephraem Syri ... Tomus primus (–tertius) ... latinate donatus scholisque illustratus, interprete et scholiaste ... Gerardo Vossio Borchlonio,* Antwerp, Apud J. Keerbergium, 1619 (not consulted). Nothing bearing this title is found in the *Opera* of 1732; the reference is perhaps to Ephraim's Sermon on

Abraham and Isaac (*Opera,* 1732, Tom. V, p. 312) or to the relevant passages of his commentary *In Genesim* (*Opera,* Tom. I, p. 77 ff.). The title is probably from a reference in the Nicene Council.]

Ezekiel the Prophet.
[*See* Bible.]

Eusebius [Pamphili].
[*Historia ecclesiastica Eusebii, Socratis, Scholastici, Hermiae Sozomeni, Theodoriti . . . et Euagrii Scholastici, ab H. Valesio in linguam Latinam conversa, excerptis e Philostorgio, et Theodore Lectore locupletata, et variis in eos auctores observationibus, dissertionibusque illustrata,* Paris, P. le Petit, 1677]

Elianus.
[*Variae historiae libri XIV. cum notis Joannis Schefferi . . . ed. 2. priori auctior multo, as emendatior Argentorati.* Literis Simpensis Friderici Spoor, 1662]

Elius Lampridius.
[*Historiae Augustae scriptores VI. Aelius Spartianus, Vule Gallicanus. Julius Capitolinus. Trebell. Pollio. Aelius Lampridius. Flavius Vopiscus. cum integris notis. Isacci Causauboni, G. L. Salmasii, & Jani Gruteri,* 2 vols., Lugduni Batav., Ex officina Hackiana, 1671, *Life of Alexander Severus,* pp. 880–1049, p. 927: *Alexander Severus ad Constantinum Aug Geometriam fecit, pinxit mire, cantavit nobilitor . . .*]

F.

Francesco Patrizzi.
[*Francisci Patricii . . . de Institutione reipublicae libri novem historiarum sententiarumque varietate refertissimi, cum annotationibus . . .* Paris, Apud A. Gorbinum, 1585]

[Cited also by Paleotto, Romano Alberti, and Comanini]

Fernando Mexía.
[*Libro jn titulado nobiliario perfetamente copylado & ordenado por el onrrado cauallero Fernandt Mexia,* Seville, Pedro Brun, 1492]

[André] Favyn.
[*Le Theatre d'honneur et de chevalerie, ou l'histoire des ordres militaires des roys & princes de la Chrestienté, & leur genealogie: de l'institution des armes, & blasons . . . de tout ce qui concerne le faict du cheualier de l'ordre . . .* Paris, Robert Foüet, 1620]

Federico Zuccaro.
[*L'Idea de'Pittori, Scultori e Architetti divisa in due libri,* Turin, per Agostino di Serolio, 1607]

G.

Genesis.
[*See* Bible.]

Saint Gregory [I, Pope].
[*Epistole ex registro beatissimi Gregorii . . . expensis Udalrici Gering et magistri Berchtoldi Rembolt sociorum,* Paris, 1508; Epistles, IX, 105, letter to Serenus of Marseilles]

Gennadius, Patriarch of Constantinople [St. Germanus].

[The reference is from Niceforus Calistus, *Nicephori Callisti Filii Xanthopuli, Ecclesiasticae Historiae Libri XVIII* (Latin and Greek), 2 vols., Paris, sumptibus Sebastiani & Gabrielis Cramoisy, 1630. Book XV, Chap. 23: *De Gennady patriarche virtutibus & rebus quae temporibus eius praeter opinionem & fidem acciderunt admirandis* . . .]

[*Epistola Germani episcopi Constantinopoleos ad Thomam episcopum Claudiopoleos, IV Epistolae Dogmaticæ* in Vol. XIII of Margarino de la Bigne, *Maxima Bibliotheca veterum Patrvm*, Lugduni, Apud Aussonios, 1677]

[Saint Germanus (or Saint Gennadius) is also mentioned in the Acts of the Nicene Council.]

Saint Germanus, Patriarch of Constantinople.

[*See* preceding entry.]

Gaspar Gutiérrez de los Rios.

[*Noticia general para la estimacion de las artes, y de la manera en que se conocen las liberales que son mecanicas y serviles*, Madrid, Por Pedro Madrigal, 1600]

Gregorio Comanini.

[*Il Figino, overo del Fine della Pittura*, Mantua, Francesco Osanna, 1591]

Guillaume du Choul.

[*Veterum Romanorum Religio, Castramentatio, Disciplina Militaris, ut et Balneae, ex antiques numismatibus et Lapidibus demonstrata* . . . *e Gallico in Latinum translata*, 2 parts, Amsterdam, apud Janssonio Waesbergios, 1685]

Garcia de Resende.

[*Chronica dos valerosos e insignes Feitos del Rey Dom Ioão II de gloriosa memoria. Em que se refere, Vida, suas Virtudes, seu Magnanome Esforço, Excellentes Costumes, & seu Christianissimo Zelo*, 4th printing, Lisbon, Antonio Alvarez, 1622]

Gratian, Emperor.

[In *Codex Theodosianus cum perpetuis commentariis J. Gothafredi* . . . *Praemittuntur chronologia accuratior, cum chronico historico, et prolegomena* . . . *opus posthumum* . . . *recognitum* . . . *opera et studio A. Marvilli*, Lugduni, J. A. Huguetan, 1665, Bk. XIII, Tit. IV, IV *Pictorem novem Immunitates*]

[Claudius] Galen.

[*Claudii Galeni* . . . *Paraphraste menodoti, ad artium liberalium studium capescendum oratio ad hortaria* . . . *Ex interpretatione nova Sixti Arceri, cum notis ejusdem* . . . Franekarae, apud viduam R. Doyema, 1616 (not consulted)]

H.

Horace [Flaccus, Quintus]

[*Odae, Epodon liber et Ars Poetica*, Liege, Rodillius, 1695]

[*Q. Horatii Flacci Ad Pisones epistola ad artis poeticae formam redacta, cum paraphrasi scholastica Horatianorum versuum* (auctore L. Desprez), Paris, apud F. Muguet, 1674]

[The reference, "Pictoribus atque Poetis, Quid libet audendi semper fuit aequa potestas scimus, et hanc veniam petimusque damusque vicissim" is proverbial. *Obras de*

Horacio, em lingoa Portugueza, Lisbon, H. Valente de Oliveira, 1657, may have been da Costa's general source.]

Higenius.
[*Mythographi Latini. C. Jul Hyginus, Fab Planciades Fulgentius, Lactantius Placidus, Albricus Philosophus. T. Munkerus omnes . . . emendavit, et commentariis per-petuis, qui instar bibliothecae historiae fabularis esse possint . . .* , Amsterdam, ex officina viduae Joannis à Someren, 1681. Also published separately as *Hygini fabu-larum liber antehac nunquam excusus; poeticon astronomicon libri IV . . .* 3d print-ing Basel, Jo. Hervaguis, 1570.]

[I,] J.

Saint Jerome [Eusebius Hieronymus, Saint].
[The reference on 29r is proverbial. It is found in *Epistola CXXV: Epistolae D. Hieronymi . . . et libri contra haereticos . . .* Rome, Apud P. Manutium, 1566, 3 Tom. in 4 vols.]

[Flavius] Josephus.
[*Opera (antiquitates judaicae et de bello judaico)* , Geneva, P. de la Roviere, 1611]

Innocent X, Pope.
[Mentioned in the sessions of the Council of Trent.]

Isaiah.
[*See* Bible.]

Ignatius [Diaconus] the Monk.
[*De Vita et miraculis S. Tarasii Archiepisc. Constantinop.* Not published singly. Appeared in Simeon Metaphrastes, *Sanctorum priscorum patrum vitae. . . .* , Rome, Apud A. Bladum, 1558–60 (not consulted).]

Hieronymo Román.
[*Repúblicas del Mundo, divididas em XXVII. libros . . .* Medina del Campo and Salamanca, Fernández, 1575–1595]

King John II of Castile.
[In García de Resende, *Chronica dos valerosos e insignes Feitos del Rey Dom Ioao II de gloriosa memoria. Em que se refere, Vida, suas Virtudes, seu Magnanimo Esforço, Excellentes Costumes, & seu Christianissimo Zelo.* 4th printing, Lisbon, Antonio Aluarez, 1622]

Justinian, Emperor.
[*Imper. Iustiniani Institutionum Libri III Notae ad aesdem . . . Dionysij Gothofredi I. C. . . .* Excudebat Iacobus Stoer, Geneva, 1597, p. 37: "Si quis in aliena tabula pinxerit, qui dā & putat tabula picture cedere; aliis videtur, picturam, qualiscunque fit, tabulae cedere . . ."]

[5r]
Saint John Damascene.
[*Sancti Joannis Damasceni Libri tres adversus eos qui sanctas imagines traucunt et criminantur, nunc primum latine translati, Godefrido Tilmanno interprete,* Antwerp, in aedibus J. Steelsii, 1556]

[*De Fide Orthodoxa . . . Ioannis Damasceni Edito Orthodoxæ Fidei eiusdem de iis,*

qui in fide dormierunt, (Bernardin Donatus, ed.), Verona, apud Stephanum et fratres Sabios, 1531]

Joannes Moschus Eucrates.

[*In Prato Spirituale.* Included in Simeon Metaphrastes, *Septimus* (*Octavus Tomus Vitarum* (*cum Prato Spirituale*) *J. Evirati, latine reddito per Ambrosium cama dullensem*), Rome, Apud A. Bladum, 1558–60]

Jonas Aurelienensis [Jonas, Bishop of Orleans].

[*Jonae, aurelianensis ecclesiae episcopi, Libri III de cultu imaginum, ad Carolum Calvum, adversus haeresin Claudii, praesulis taurinensis, ante annos quidem D. CC. conscripti, nunc vero primum ab innumeris quibus scatebant mendis repurgati* . . .

Antwerp, ex. off. C. Plantini, 1565]

[Also in M. de La Bigne, *Magna Bibliotheca Veterum Patrum,* Coloniae Agrippinae, 1618–22, Tom. 9, pt. 1]

Julius Firmicus [Maternus].

[*Iuli Firmici Astronomicorum libri octo integri & emendati ex Scythecisoris ad nos nuper allati* . . . , Venice, Cura & diligentia Aldi Ro., 1499]

Juan Rodríguez de León.

[*Parecer del Doctor Ivan Rodriguez de Leon, insigne Predicador desta Corte,* in Vicente Carducho, *Diálogos de la Pintura* . . . Madrid, Imp. Francisco Martinez, 1633, fol. 221]

Giorgio Vasari.

[*Le vite de più eccellenti Pittori, Scultori e Architettori, Scritte da M. Giorgio Vasari Pittore & Architetto Aretino di nuovo ampliate, con i ritratti loro et con l'aggiunta della vite de vive et de morti, dall' anno 1550 insino al 1567,* Florence, Apresso i Giunti, 1568]

[*Le Vite* . . . *In questa nuova edizione dilligentemente riviste, ricorrette, accresciute d'alcuni ritratti & arricchite di postile nel margine* . . . Bologna, gli Heredi di Euangelista Dozza, 1647]

Gerónimo de Huerta.

[*Historia Natural de Cayo Plinio Segundo. Traducida por el Licenciado Geronimo de Huerta y ampliada por el mismo, con escolios y anotaciones, en que aclara lo escuro, y dudoso, y añade lo no salido hasta estos tiempos.* Vol. I: Madrid, Luis Sanchez, 1624. Vol. II: Madrid, Ivan Gonçalez, 1629]

Saint John Chrysostom.

[. . . *Sancti patris nostri Johannis Chrysostomi quatuor homiliae in Psalmus et interpretatio Danielis* . . . *edita* . . . *cum latina interpretatione ac notis* (*a Joanne Baptista Cotelerio*) Paris, Apud L. Billaine, 1661]

Juan de Butrón.

[*Discursos apologēticos en que se defiende la ingenuidad de la pintura,* Madrid, Luis Sanchez, 1626]

[*El Licenciado Don Ivan Alonso de Bvtron, Abogado de los Consejos, que difendio los Pintores en el pleito que el Fiscal de su Magestad les puso en el Real Consejo de Hazienda.* . . . *Por los Pintores y su exempcion con el Señor Fiscal del Consejo Real de Hazienda,* in Vicente Carducho, *Diálogos de la Pintura.* . . . Madrid, Imp. Francisco Martinez, 1633, fos. 203–20]

Joseph de Valdivielso.

[*En Gracia del Arte Noble de la Pintura, El maestro Ioseph de Valdivielso, Capellan de honor* in Vicente Carducho, *Diálogos de la Pintura* . . . Madrid, Imp. Francisco Martinez, 1633, fos. 178–86]

Juan de Jauregui.

[*Don Ivan de Iav-Regvi, Cavallerizo de la Reina nuestra señora cuyas vniuersales letras, y eminencia en la Pintura, han manifestado a este Reino, y a los estraños sus nobles estudios,* in Vicente Carducho, *Diálogos de la Pintura.* . . . Madrid, Imp. Francisco Martinez, 1633, fos. 189–203]

Juan Alonso de Butrón.

[*See above:* Juan de Butrón.]

Julius Caesar Scaliger.

[*J. C. Scaligeri Exotericarum exercitationum liber quintus de Subtilitate, ad H. Cardanum,* Frankfurt, 1665. Exercitatio #325 in Bk. XV, *De coloribus etc., Colorum tractatio absolutissima per tota exercitationem*]

Julius Caesar Bulenger [Boulenger].

[*Julii Cæsaris Bulengeri Lodunenis Doctoris Theologi, et in Academia Pisana Professoris de Imperatore et Imperio Romano libri XII* . . . Lugduni, apud hæredes Gulielmi Rouillij, 1618]

Giovanni Battista Armenini.

[*De'veri precetti della Pittura . . . libri tre . . .* Ravenna, F. Tebaldini, 1587]

Giovanni Andrea Gilio [da Fabriano].

[*Due Dialoghi nel primo si ragiona de le parti morali e civili appartenenti a' letterati cortigiani . . . nel secondo si ragiona degli errori de' Pittori circa l'historie, con molte annotazione fatte sopra il giudizio universale dipinto dal Buonarroti et altre figure* . . . Camerino, per Antonio Gioioso, 1564]

Julius Capitolinus.

[*Historiae Augustae scriptores VI. Aelius Spartianus, Vule Gallicanus. Julius Capitolinus. Trebell. Pollio Aelius Lampridius. Flavius Vopiscus. cum integris notis. Isacci Causauboni, G. L. Salmasii, & Jani Gruteri,* 2 vols., Lugduni Batav., Ex officina Hackiana, 1671]

Giovanni Pietro Bellori.

[*Le vite de' pittori scultori et architetti moderni . . . , Parte prima,* Rome, al Mascardi, 1672]

[*Sancti Bartoli P. Colonna Traiana con l'espositione Latina de A. Cicerone compendiata nella vulgare lingua . . . accresciuta de medagli inscrittori & trofei da G. P. Bellori,* Rome, 1673. Title mentioned on 56v.]

Julian Jurisconsultus.

[*Iacobi Cuiacii . . . Operum postumorum quae de iure reliquit . . . studio Th. Guerini, & Cl. Colombet . . . ,* Paris, 1617. Tome II, *Iacobi cuiacii Iurisconsulti ad Libros XC Digestorum Saluij Iuliani,* p. 143: *Ad. 1. 4. Qui filium. ubi pupillus educ. deb. Qui filium heredem instituerat* . . . A similar reference occurs in the *Basilica* of Leo VI, the Wise, published several times in the 17th century. (See 1647 edition, Tome 5, p. 56, Titulus II, iv: *Ubi pupillus educari & morari debeat & de sumptibus eus . . . tutori compuntantur alimenta & liberalium artium mercedes sororis pupilli*

... The *Basilica* was translated and published by Cujas in 1556, and was included with the work cited above in 1658. The reference does not appear in the *Digest* of Justinian.]

L.

Lorenzo Valla.

[*Laurentii Vallae Elegantiorum Latinae libri sex. Ejusdem De Reciprocatione Sui, et Suus, libellus. Ad veterumdenus codicum fidem ab J. Rænerio emendata omnia*, Lugduni, Apud S. Gryphium, 1548 (Latest edition of many published in the 16th century)]

Lucian [Samosatensis].

[*Opera. ex versione Ioannis Benedicti. Cum Notis integris* . . . Amsterdam. Ex Typographia P. & I. Blaev, 1687. *Amores:* Vol. I, pp. 873–912. *Imagines & Pro Imaginibus:* Vol. II, pp. 1–15, 16–30]

[Lucian and Philostratus published together: *Qve hoc Volvmine Continentur. Luciani opera. Icones Philostrati. Eiusdem Heroica. Eiusdem Vitae Sophistarum. Icones Iunioris Philostrati. Descriptiones Callistrati*, Venice, in ædib Aldi, 1503]

Life of Leonardo da Vinci.

[Raphael Trichet du Fresne, *Trattato della Pittura di Lionardo du Vinci nouamente dato in luce, con la vita dell' istesso autore, scritta da Rafaelle du Fresne. Si sono giunti i tre libri della pittura, & il trattato della Statua di Leon Battista Alberti, con la vita del medesimo.*, 2 parts, Paris, Giacomo Langlois, 1651]

Juan de Barros.

[*Qvarta decada da Asia de Ioão de Barros* . . . *Reformada accrescentada e illvstrada com notas e taboas geographicas por Ioão Baptista Lavanha*, Madrid, na impressão Real Anibal Falorsi, 1615. Only the *Qvarta decada da Asia* has notes by Lavanha, but it contains no reference to Dürer. *See also* Botero]

Lope Felix de la Vega.

[*Memorial informatorio por los Pintores, Frei Lope Felix de Vega Carpio, de Abito de San Ivan*, in Vicente Carducho, *Diálogos de la Pintura* . . . Madrid, Imp. Francisco Martinez, 1633, fos. 164–67]

Lorenço Vanderhamen [y León].

[*Dicho y Deposicion de Don Lorenço Vanderhamen y Leon*, in V. Carducho, *Diálogos*]

M.

Maximian, Emperor.

[Decree cited, 120v. *See* Diocletian]

Marcus Tullius [Cicero].

[*See Hieronymi Ferrarii ad Paulum manutium Emendationes in Philippicas Ciceronis His adiecimus M. Tullius Ciceronis defensiones contra Coelij Calcagnini Disquisitiones in eises officia*, Lugduni, Apud Seb. Gryphium, 1552, p. 278: *Vigesima caelii calcagnini Disquisitio*.]

Manuel Moscopolus.

[. . . *Thomae Magistri dictionum Atticarum collectio. Phrynichi Atticaru verboru & nominu collectio, Manuelis Moscopuli vocum atticorum collectio e libro de arte*

imaginium Philostrati & scriptis poetarum. Lutetiae, Apud M. Vascosanum, 1532 (not consulted)]

N.

aint Nicholas [Bishop of Myra].

[No writings extant. Probably a reference to the Acts of the Second Council of Nicaea (*See* Council of Nicaea). *Vita et conversatio et singularis miravlorum narratio miraculiis clarissimi Nicolai, Archiepiscopi Myrae* . . . in Simeon Metaphrastes, *Sanctorum priscorum patrum vitae* . . . (*See* Simeon Metaphrastes)]

Niceforus [Calistus].

[*Nicephori Callisti Filii Xanthopvli Ecclesiasticae Historiae Libri XVIII*, 2 vols., Lutetiae Parisorum, sumptibus Sebastiani & Gabrielis Cramoisy, 1630, Tom XIV, cap. 2: *De vita, institutione, administratione-quae rerumpublicarum* . . .]

Natale Conti [Comes].

[*Mythologiae sive explicationis fabularum libri decem. in quibus omnia prope naturalis et moralis philosphiae dogmata in veterum fabulis contenta fuisse perspicue demonstratur* . . . Geneva, 1651]

[*Athenaei Dipnosophistarum sive coenae sapientvm libri XV. Natale de Comitibvs Veneto* . . . Paris, Apud Franciscum Barptolomæi Honorati, 1556]

O.

Olaus Magnus.

[*Gentium Septentrionaliv̄ Historiae Breviarium*, Amsterdam, Apud Ioannem a Ravefteyn, 1669. In this and other editions, Bk. XIII, *"De Agricultura, & humano victu,"* has only 9 chapters.]

Origen.

[*Contra Celsum Libri VIII, ejusdem Philocalia. Guliel. Spencerus utriusque operis versionem recognovit et annotationes adjecit.*, Cantabrigiae, J. Field, 1677 (reimpression of edition of 1658)]

P.

aralipomenon [Psalms].

[*See* Bible.]

hilo [Judaeus].

[*Opera Philonis Iudaei exegetica in libros Mosis, de mundi opificio, historicos, & legales, quae partim ab Adriano Turnebo* . . . *parti, à Davide Hoeschelio ex Augustana, edita & illustrata sunt* . . . , Antwerp, Iohannes Keerbergius, 1614. Only Latin edition containing both parts of *De Somnis*]

Titus] Petronius [Arbiter].

[*T. Petronii Arbitri.* . . . *Satyricon, J. Boschius* . . . *castigavit et notas adjecit* . . . Amsterdam, Apud A. Gaesbequium, 1677]

Caius] Plinius [Secundus].

[Gerónimo de Huerta, *Historia Natural de Cayo Plinio Segundo. Traducida por el Licenciado Geronimo de Huerta y ampliada por el mismo, con escolios y anotaciones, en que aclara lo escuro, y dudoso, y añade lo no salido hasta estos tiempos.* Vol. I: Madrid, Luis Sanchez, 1624. Vol. II: Madrid, Ivan Gonçalez, 1629.]

Plutarch.

[*Plutarchi Cheronaei . . . vitae comparatae illustrium virorū Graecorum & Romana rum . . . Hermanno Cruserio . . . interprete . . .* Basel, Apud Thomam Guarinum 1573]

[*Apophthegmata Graeca regum et ducum, philosophorum item, aliorumque quorun dam ex Plutarcho et Diogene Laertio . . . cum Latina interpr. (R. Regii) . . . ed* Estienne the Younger, Geneva, 1568 (not consulted)]

[*Flores apophthegmatum Graecorum. Ex Plutarcho et Diogenio Laertio,* Flexia apud L. Hebert, 1623 (not consulted)]

[Gulielmus Xylander (ed.), *Moralia qvae vsvrpantvr. Sunt avtem omnis elegant doctrinae penvs: id est, varij libri morales, historici, physici, mathematici, deniqu ad politiorem litteraturam pertinentes & humanitatem . . .*, Frankfurt, Apud Ioan nem Feyrabendium, 1592 (not consulted). *De Gloria Atheniensium, Bellone a Pace Clariores Fuerint Athenienses* not published singly but as part of the *Moralia*

Plato.

[*D. Platonis de Rebuspub. sive de Justo, libri decem, a J. Sozomeno . . . e Greco i Latinum, et ex dialogo inperpetuum sermonem redacti . . .* Venice, Ex typographi A. Muschii, 1626]

[5v]

[Gaspar] Pereira [Dr.].

[The legal digests by this writer have not been found in any library. Costa cites hir on 87v and 89r. *See* note 109.]

Pietro Vettori.

[*P. Victorii variarum et antiquarum lectionum libri XXXVIII. Quibus veterum tur Graecorum tum Latinorum loci quamplurimi difficiliores aut emendantur aut expl cantur . . .* Argentori, 1609]

Pietro Crinito [Pictro Riccio].

[*Commentarii de honesta disciplina lib. XXV, poetis latinis lib. V et poematon li II. cum indicibus,* Lugduni, apud A. Gryphium, 1585]

Pierre Grégoire.

[*De Republica libri sex et viginti, in duos tomos distincti . . .* Lugduni, sumptib J. Pillehotte, 1609 (3d ed., in 1 vol., Frankfurt, Sumptibus P. J. Fischeri, 1642)]

Polydorus Virgilius

Francesco Petrarca.

[*De remediis utriusq. fortunae lib. II,* Rotterdam, Leers, 1649]

Pomponius Gauricus.

[*Pomp. Gaurici Neapolitani. De Scvlptvra liber. Ludo Demontiosi. De veterur Sculptura cae-latura Gemmarum Scaltura, & Pictura libri duo. Ambraham Gorle Antverpiani Dactliotheca Omnia accuratis editacum privilegio,* 1609]

Giampaolo Lomazzo.

[*Trattati dell'Arte della Pittura,* Milan, Apresso P. G. Pontio, 1584]

[*Idea del Tempio della Pittura,* Milan, Apresso P. G. Pontio, 1590]

[*Della Forme delle Muse cavata dagli antichi autori greci e Latini, opera utilissim a pittori e scultori,* Milan, Per P. G. Pontio, 1591]

374

Philostratus.

[*Philostrati Imagines. Ejusdem Herocia. Ejusdem Vitae sophistarum. Philostrati Junioris Imagines, Calistrati Descriptiones. Omnia recenti castigatione emendata.* Venice, Apud P. et J. M. Nicolinas, 1550. *See also* Lucian]

Possevino.

[*See* Antonio Possevino.]

Proverbs.

[*See* Bible.]

Q.

[Marcus Fabius] Quintilianus.

[*M. Fabii Quintiliani Institutionum Oratorium libri duodecim, . . . Accesserunt huic renovatae editione declamationes quae tam ex. P. Pithoei . . . cum Turnebi, Cameraii, Parei, Gronovii et aliorum notis . . .* Lugd. Batav., et Roterdami, ex officina Hackiana, 1665. These two works are published together through the 17th century.]

R.

[Book of] Kings.

[*See* Bible.]

[Carlo] Ridolfi.

[*Le Meraviglie dell'Arte, overro le Vite de gl'illustri Pittori veneti, e dello stato* . . . Venice, G. B. Sgaua, 1648]

S.

Socrates.

[*See* Xenophon.]

Sapientiae [Wisdom].

[*See* Bible.]

Eighth Synod.

[*See* Council of Nicaea.]

Second Synod of Nicaea.

[*See* Council of Nicaea.]

Seventh Synod of Nicaea.

[*See* Council of Nicaea.]

Simeon Metaphrastes.

[*Sanctorum priscorum patrum vitae . . . per gravissimos et probatissimos auctores conscriptae et nuper per R. P. D. Aloysium Lipomanum . . . in unum volumen redactaem cum scholiis ejusdem, T. I. (IV),* Venice, ad signum Spei, 1551–54]

[*Tomus V. Vitarum sanctorum priscorum patrum . . . per Simeonem Metaphrastam . . . conscriptarum et nuper instante R. P. D. Aloysio Lipomano . . .* Venice, ad signum Spei, 1556]

[*Tomus sextus Vitarum sanctorum priscorum patrum, quae . . . ex Simeone Metaphraste . . . latinae factae sunt (per G. Sirlehum)* Rome, ex off. Salviana, 1558]

[*Septimus (Octavus) Tomus Vitarum (cum Prato spirituale) J. Evirati, latine reddito per Ambrosium cama dullensem,* Rome, Apud A. Bladum, 1558–60]

[Saint] Sophronius [Patriarch of Jerusalem].
[Traveled with John Moschus and appears with him in Metaphrastes' life of John Moschus. No separate life in that collection.]

[John (Joannes)] Stobæus.
[*Joannis Stobaei sententiae ex thesauris Graecorum delectae et in sermones, sive locos commones digestae a. C. Gesnero . . . in Latinum Sermonem traductae . . .* Aureliae Allobrogorum, Pro Francisco Fabro, 1609]

[Gaius] Suetonius [Tranquillus].
[*Suetonius ex. rec. J. G. Graevii cum ejusd. animadverss. ut et commentaris integro Laevini . . . Edito II auctior et emendatior.* Hagae Comit, Jo. a Velsen, 1691]

Sextus Aurelius Victor.
[*Sex. Aurelii Victoris historiae romanae breviarium, cum Schotti, Machanei, Vineti, Lipsii, Casauboni, Gruteri, . . . notis.* Lugduni Batavorum et Amsterdam, Apud D. A. et A. a Gaesbeeck. 1670]

Sigebert [of Gembloux].
[*Sigeberti . . . Chronicon ab anno 381 ad 1113, cum insertionibus ex historia Galfridi & additionibus Robert abbatis montis centū & tres sequētes ānos coplectentibus* (ed. by A. Rufus) Paris, H. Stephanus, 1513. Also published in Aubert le Mire, *Ecclesiastica Sive nomenclatores VII* . . . Antwerp, Apud J. Mesium, 1639–45].

[L. Annaeus] Seneca.
[*L. Annæi Senecæ philiosphi Opera Omnia: ex ult: I. Lipsii & I. F. Gronovii emendat: et M. Annaei Senecae rhetoris quae exstant; ex And. Schotti recens,* Amsterdam, Apud Elzevirios, 1658–59]

T.

Tôrre do Tombo, Privileges.
[*Arquivo da Tôrre do Tombo,* The Portuguese National Archives]

[Quintus Septimus Florens] Tertullianus.
[*Tertulliani redivi Opera, scholiis et observationibus nunquam antea hac editis illustrata, duobus tomis comprehensa . . . Auctore P. Georgio Ambianate . . .* Paris, apud M. Soly, M. Guillemot, G. Josse, 1648–50. Vol. III: *Observationes in libres de Idolatria*]

Tiraqueau.
[*See* André Tiraqueau.]

[Saint] Thomas More.
[*A dyaloge of Syr Thomas More Knyghte . . . wherin be treated dyuers Maters, as of the veneration & worshyp of Ymagys & relygues, praying to sayntys, goyng ō pylgrymage, wyth many othere thygys toughyng the pestylent sect of Luther and Tyndale . . .* London, Johannes Rastell, 1530 (2d ed.). This work was never translated into Latin and does not appear in the *Opera Omnia*.]

Theodorus [Lector].
[*Collectaneorum ex historia ecclesiastica Theodori Lectoris, libro duo, Vuolfango Musculo interprete . . .* in *Historia ecclesiastica Eusebii, Socratis Scholastici, Hermiae Sozomeni, Theodoriti . . .* etc., Paris, P. le Petit, 1677.] [The story to which da Costa refers (36v) is also found in Socrates Scholasticus, *Historia Ecclesiastica,* Bk. VIII,

Chap. XLVI, also published with Eusebius and in La Bigne (1618 ed., Tom 5, Pt. 2). Reference to the episode is also found in the Codex Theodosianus (XIII, I, 21 De Lustrali Conlatione) and in Niceforus, *Ecclesiasticae Historiae,* Bk. 14, Chap. 20.}

Theodosius, Emperor.
[*See* Diocletian.]

Thomas Artus [Sieur d'Embry].
[*Histoire générale des Turcs, contenant l'histoire de Chalcondyle, traduite par Blaise de vigenaire, auec les illustrations du mesme autheur et continuee iusques en l'an M. DC. XII. par Thomas Artus.* . . . , 2 vols., Paris, A. Courbe, 1662]

Tacitus.
[*See* Cornelius Tacitus.]

[Théodule] Thomas Magister.
[. . . *Thomas Magistri dictionum Atticarum collectio. Phrynichi Atticaru verboru & nominu collectio, Manuelis Moscopuli vocum atticorum collectio e libro de arte imaginium Philostrati & scriptis poetarum* . . . Lutetiae, Apud M. Vascosanum, 1532 (not consulted)]

[U], V, [W.]

[Johann Jacob] Wecker.
[*De Secretis libri XVII. Ex variis authoribus collecti, methodiceque digesti, & aucti per Joan Jacobum Weckerum* . . . *Accessit index locupletissimus.* Basel, sumptibus Ludovici Regis, 1642]

Valentinus Forsterus.
[*Valentinus Forsterus* . . . *de historia Juris Civilis Romani libri tres,* Aurelianae Allobrogum, 1609]

Vicente Carducho.
[*Diálogos de la Pintura su Defensa, origen, essencia, definicion, modos y Diferencias,* Madrid, Imp. Francisco Martinez, 1633]

[Marcus] Vitruvius [Pollio].
[*See* Daniele Barbaro. See also *De Architectura Libri Decem. Acesserunt, G. Philandri annotationes castigatiores, et plus tertia parte locupletiores. Adjecta est epitome in omnes Georgii Agricolae de mensuris et ponderibus libros eodem auctore* . . . Lugduni, Ioan Tornæsius, 1586]

[6r]
Valerius Maximus.
[*Dictorum factorumque memorabilium libri IX, annotationibus* . . . *illustrati opera* . . . *I. Minelli,* Roterdam, Arn. Leers, 1681]

[Domitius] Ulpianus.
[*Imper. Iustiniani Institutionum Libri IIII Notæ ad easdem* . . . *Dionysij Gothofredi I. C.* . . . Excudebat, Iacobus Stoer, Geneva, 1597. Contains fragments of Ulpian.]

[Flavius] Vopiscus.
[*Historiae Augustae Scriptores VI. Aelius Spartianus. Vulc. Gallicanus. Julius Capitolinus. Trebell. Pollio. Aelius Lampridius. Flavius Vopiscus. cum integris notis.* 2 vols., Isacci Casauboni. etc., Lugduni Batav., Ex officina Hackiana, 1617]

Valentinian, Emperor.
 [*See* Diocletian.]

Valens, Emperor.
 [*See* Diocletian.]

X.

Xenophon.
 [*Xen. Memor. Socr. Dict. L L. IV Gr. et Lat. cum variis lectt. nonnullis in fine adjectis. Ejd Apologia Socratis ex vers. Jo. Leunclavii castig.,* Oxford e Theatro Sheldon, 1690]

[6v]

*The Antiquity of the Art of Painting, the Divine
and Human Nobility who practiced it; and the Honors
that Kings have Given its Artists.*

In order to set forth the excellence of painting it is fitting to tell of its be-
ginnings and early development. Its Author was the Lord our God Himself,
who in the act of creating the first man performed a most outstanding work
of divine omnipotence with his own hands.

There are three principal parts to painting[5]: invention, design, and color.
Invention includes all considerations of placing the work in the mind by
means of representation: such as the adjustment of the perspective plane to
fit the subject, the placement of the figures, the posture of each body, and
the concordance of the whole. Design includes the execution of all this when
it has been thought out in the mind.[6] It also includes the correctness of out-
lines, the proper anatomy and symmetry of bodies, the proportioning of every
part to the whole, and the rules of architecture and perspective [7v] with its
diminutions. Color consists of the various hues and their shadow tones in
chiaroscuro, their arrangement, and their relative brightness. When these
three parts are all put together they reveal the intellectual intent, as well as
the skill of the painter.

Painting is the likeness and image of all that is seen, as we see it. It is
composed of lines and colors on a flat plane, imitating depth by the disposi-
tion of lines and shadows. And it is called painting whether it be executed
with pencil, charcoal, wash, or any other medium that represents objects in
relief.

This is Socrates' definition: *pictura est imitatio, et representatio eorum quae
videntur.* The Greeks called it Zoography, from *graphi* which means to write, Socrates, according to
Xenophon, Bk. 3
Memor. Chap. 29.

5. The 3-part division of painting follows Ludovico Dolce's *Dialogo* of 1557, which in
turn continues the division by Paolo Pino (*disegno, invenzione, e colorire*) in the *Dialogo
di Pittura* (Venice, 1548). See Rodolfo and Ana Pallucchini's edition (Venice, 1946).
Costa gives no other evidence of having known Dolce's book, which does not appear in
any of his citations. Pacheco's *Arte* of 1649 (unknown to Costa) also depends upon Dolce
in this respect.

6. *Debuxo* in this inclusive sense corresponds to the *disegno interno humano* as set forth
by F. Zuccaro (*Idea*, 1607, I, Chap. VII).

379

and *zoy*, life. Thus it means living writing. Sculpture is included under painting because the rules and preparation are the same. Thus artists should learn one another's methods: [8r] the painter, when he paints, ought to consider the sculptor's relief; and the sculptor, when he models, should consider the finish of the painter. The two are actually equivalent when it is a question of sculpture in low relief.[7]

According to Eusebius,[8] the seventy-two interpreters, and the Roman Martyrology, Adam was created in 5199 B.C.

The Lord God created the first man with a body and a soul. Its form and proportion come from clay. The muscles and bones come from blood, choler, phlegm, and melancholy; and He filled his creature with life by making him a soul, a memory, an understanding, and a will.

The painter is the imitator of this divine omnipotence, since when he paints the human figure he creates a body and then instills life into it. He must, however, portray it as mute, giving a soul to his figure by showing its actions. He provides it with flesh by making blood, out of vermilion; with choler, by adding a pale color; with phlegm, by adding white; and with melancholy, by blackening the shadows. When these four colors have been blended, the figure becomes lifelike, and earthly matter has been inspired to life by art.

Genesis 1.

Thus the Sovereign Artificer taught men [8v] how to paint.[9] [1] *Faciamus hominem ad imaginem et similitudinem nostram,* [2] *praesit piscibus maris, et volatilibus coeli, et bestiis terrae, universaeque creaturae terrae, omnique reptili quod movetur in terra.*

Invention, the First Part of Painting.

[1] "Let us therefore make men in our Likeness." Thus our Lord wished the painter to make use of intelligence by conceiving in his mind the form the human figure must have, in all its postures, at all ages, with the coldness or warmth appropriate to its years, strong or weak, timid or angry, just or unjust, selfish or loving, happy or sad, proud or humble, as well as other characteristics—for example the kind of clothing, or lack of it, required by different climates, rites, and customs.

These aspects are those of which the portrayal most fatigues the mind, and with which the artist's skill is most concerned. Both sacred and profane sub-

7. At the very beginning Costa makes apparent his intention to avoid the comparison between sculpture and painting in any terms that might prejudice the position of the sculptor. Costa's aim is prudential: to secure the creation of an Academy, and to improve the status of the artist. At the end he resumes the comparison, but it is worded so as to equate, rather than to differentiate painters and sculptors.

8. Here and on 13v the reference is to Eusebius, *Chronicon.*

9. Costa's splendid central image of God as the first artist and teacher of painters was entirely minor in Carducho, who only suggested it in passing (*Diálogos,* fos. 40v and 119). That the idea was in general circulation by 1633 is evident also from the testimony by Lope de Vega (ibid., fo. 164–164v) and Joseph de Valdivielso (ibid., fo. 179).

jects come to realization by means of geometry, perspective, anatomy, symmetry, physiognomy, architecture, and philosophy. [9r] The last requires the most thought. It is first of all concerned with the Idea,[10] that is, internal intellectual drawing. From this proceeds external drawing, which is the actual execution adjusted to the imagination, set in order for discourse, and refined by the artist's skill.[11]

[2] "And he had dominion over the fish of the sea, and over the fowl of the air, and over the cattle, and over all the earth, and over every creeping thing that creepeth upon the earth."

The human body is the most important subject to which the artist can devote his skill, and he must be well aware of the character of muscles and bones, and of their movements, making every other object subordinate to the rule of the human body. This is also the most important kind of drawing. Once it is understood, all other kinds become easy. Here, and here alone, is the perfection of painting to be found. Here the artist must command drawing to represent everything by the interplay of feelings, and by varying the play of muscles to accord with the movements of the bodies.

"So God created man in his own image." By the baser image we may approach the greater archetype, the Divine Painter. [9v] For this reason the painter always seeks perfection. It contains the justest and most accurate proportion and symmetry; from it come beauty, delicacy, grace, and the exact proportions of bodily members: in sum, proportion and grace. These qualities, in turn, help the artist to express the mode of movement, the adjustment of the parts, the liveliness of the action and the play of muscles, the axis of the body, the stance of the feet, and the lights and shadows. So that the figures, though mute, may speak of their actions, and though not really alive, may seem to breathe and, at last, resemble their models. *[margin: Design, the Second Part of Painting.]*

Formavit igitur dominus deus hominem de limo terrae, et inspiravit in faciem eius spiraculum vitae, et factus est homo in animam viventem. *[margin: Gen. 2.]*

"The Lord God made man from the dust of the earth, and breathed into his face the breath of life, endowed him with a living soul." The painter imitates his Creator with his colors made of earth, [10r] and human creatures *[margin: Color, the Third Part of Painting.]*

10. Costa's *Idea* comes from Federico Zuccaro, whose *L'Idea* first appeared at Turin in 1607. His paraphrase states Zuccaro's doctrine of *disegno* only in its most modest pretensions, and he substitutes "painting" for *disegno* in a way condemned by Zuccaro (*Idea*, 1607, I, Chap. XVII) in G. B. Armenini's *De' veri precetti della pittura*, Ravenna, 1587. For Zuccaro, painting was both daughter and mother to *disegno*, but not equivalent to it (*Idea*, 1607, II, Chap. V).

11. On *debuxo*, compare Zuccaro's instrumental definition of *disegno* (*Idea*, II, 86; "Instromenti, Penna, e Tocalapis").

are therefore derived from the same principle as the artist's figures. Also the painter models the relief of his subject upon a plane surface. In the same way God utilized the surface of the earth to form Adam. And God took these earth colors and substances, and by means of artistic skill created Adam, and filled him with life. Adam's body being formed of earth, received lights and shadows from its colors, and living spirit from its [Divine] Painter.

Gen. 2. *Plantaverat autem dominus paradisium voluntatis a principio.* "In the beginning the Lord God planted a delightful Paradise." He made a forest or landscape, before He made man. The painter works in the same way, first creating the effect of receding space with the laws of perspective, and then placing man within its confines. Having made the field and forest of Eden He placed man within them: *in quo posuit hominem.* God created the earth and the sky, and trees, water, fish, birds, four-footed animals, and the greater part of the creatures on earth; and only after this did He [10v] create man and place him in Paradise. And when God had finished this, His handiwork, He made Adam. *Apellavit que Adam nominibus suis cuncta animantia.* "And he called Adam by his name before all the animals," and made him lord over them. This is what the painter intends and what he imitates. Having made the landscape he does not regard it as finished until its figures are all in place, having already studied by means of geometry and perspective, the diminution of distances, planes, and the foreshortening of bodies; and also the distribution of forms and colors. By means of anatomy he has studied the correctness of contours; by means of history he has studied appropriate expression, and through philosophy he knows about motives, while physiognomy tells him of the emotions. This latter quality is what gives soul to a picture and makes for figures that truly speak, and take precedence over all others.

Now I have briefly shown the great antiquity [11r] of this art invented by Wisdom 13. the Omnipotent Artificer himself. *Vani autem sut omnes homines in quibus non subest scientia Dei, et de his quae videntur bona non potuerunt intelligere eum qui est, neque operibus atendentes agnouerunt quis esset Artifex.* "For they are all vain who have no knowledge of God and who, seeing good things, do not know them for what they are; but those who cherish these things know who is their Maker."

Nor did this Divine Artificer content himself with forming the first human. Gen. 6. He also designed the ark of Noah: *fac tibi arcam* (God said to him) *de lignis laevigatis mansiunculas in arca facies, et bitumine linies intrinsecus et extrinsecus. Et sic facies trecentorum cubitorum latitudo, et triginta cubutorum altitudo illius. Fenestram in arca facies, et in cubito consumabis summitatem eius: Ostium autem arcae pones ex latere: deorsum coenacula, et trigesta facies en ea.*

[11v] He designed for Moses the entire construction of the sacred tabernacle, including the ark, the altar, the lamps, and everything connected with them, declaring to him the details and dimensions, and the various forms which were to make up the structure—that is cherubim, seraphim, the parts of gold, and of wood—which he apparently delineated in a painting, as appears from the same sacred text. *Inspice*, said God, speaking to Moses, *et fac secundum exemplar quod tibi in monte monstratum est.* And in the Acts of the Apostles: *Tabernaculum testimonii fuit patribus nostris in deserto, sicut disposuit Deus loquens ad Moysen, ut faceret illud secundum formam quam viderat.* And similarly in the Book of the Prophet David is set forth the form of the temple which his son Solomon was to build. *Dedit autem David Salomonis filio suo descriptionem porticus et templi*, etc. And later on in the same chapter: *Omnia (inquit) venerunt scripta* [12r] *manu Domini ad me, ut intelligerem universa opera exemplaris.* Painting is a Noble art by divine and human sanction, divine because its first practitioner made man in His image; and human by its antiquity, and by its usage by kings, princes and lords.

Exodus 25:40.

Acts 7:44.

I Paralipom. 28:11.

Its antiquity among men begins 1,990 years before the flood, through Tubalcain, son of Iamech the Cainite, and Zillah, of the sixth generation of Adam in the family of Cain, who first discovered iron and copper, of which he forged arms to make war with; *Sella quoque genuit Tubal-Cain, qui fuit malleator, et faber in cuncta opera aeris et ferri.* And in this way men began to make images, and to worship them, according to Philo; Cain also discovered other metals, like gold and silver of which men afterwards made idols, according to the so-called Book of Enoch, cited by Tertullian.

Gen. 4.

Philo, 4
De Antiq. Bibliae.

Tertullian, on Idolatry.

It is said that Ninus, second king of Assyria, son of Baal his predecessor, [12v] was the first to practice idolatry. In Babylonia he built a temple to his father, seeking to have him worshipped as a god; this was in the 3141st year of the world, 901 years after the Flood. Following this came Laban, whose daughter Rachel stole the idols from him. On this occasion he was shearing sheep, and occupied in the fields, as sacred scripture asserts. *Eo timore ierat Labam ad tondendas oves, et Rachel furata est Idola patris sui.* And in the same chapter later on, it says of Rachel that quickly she hid them under the camel saddle and sat on it. *Illa festinans abscondit Idola subter stramenta cameli, et sedit de super.* This makes it very clear that sculptors or painting existed at that time.

Ninus, in the year of
the World, 3141.

Gen. 31.

The patriarch Abraham had a perfect knowledge of all good things, and taught arithmetic and astronomy to the Egyptians, of which they had previously been ignorant. And they became [13r] so knowing and wise in all knowledge and art, that Moses learned from them all his wisdom; *Et eruditus*

Josephus, de Antiquit.
Bk. 2, Chaps. 7 & 8.

Acts 7.

est Moyses omni sapientia Egyptiorum. [And[12] certainly they were brought to communicate in an elegant way by means of figures of men and beasts, instead of with characters of letters, as Cornelius Tacitus tells us: *Primi Aegyptii per figuras animalium sensus mentem effingebant;* and this was likely to have made the art of painting to flourish among them; and there are some who think the Egyptians were the inventors of painting, begun in Egypt, while others hold that it began in Greece, and the Greeks themselves maintain[13] that it was the Sicyones or the Corinthians.] Yet it is certain that its greatest development was in Greece, and by this is to be attributed to them its beginning. [Aristotle says the art was founded there by Pyrrhus; but whatever the various opinions as to the truth, all agree in the manner, which consisted of outlining a shadow with a coal or other material; thus always from humble beginnings, human reason derives a heroic outcome.

Cornelius Tacitus.

To these exterior outlines, it occurred to others [13v] that the inside parts might be added. And with observation and experience little by little this was improved: some maintain that Philocles Egyptios was the first, others that it was Cleanthes Corinthius.[14] Ardices Corinthius and Telephanes Sicyonicus continued with approbation, but they painted without colors, in white and dark, shaded like prints, with lines only.]

This beginning of painting in Greece was in the year 4292, or 905 years B.C. [They began afterwards [to paint] with one color, called monochrome, this being the invention of Cleophantes Corinthius; but he with others labored on with so little benefit of art, that Eumarus Atheniensis commanded admiration, when men came to be distinguishable from women, and other variations were effected. Eumarus was followed by Zeno Cleones,[15] who perfected all of this and discovered foreshortening, or cathagraphy. He formed and showed the joints of the body, and [their] movements, and he made folds in clothing, and showed veins and muscles not previously seen. He began to portray [these things] in the Tenth Olympiad. [14r] He was succeeded by Polygnotus

An Olympiad is a space of 4 years, counted by the Greeks.

The First Olympiad, says Eusebius, was in 774 B.C., in the year of the world 4425.

12. The comments on Tacitus are from Carducho's *Diálogo segundo*, 1633, fo. 27, including Aristotle on Pyrrhus, and the paragraphs on monochrome and foreshortening, to the mention of Polygnotus, which Costa cut to the bone. The sentence about Apollodorus resumes Carducho's text. Thereafter, Costa's list of names repeats Carducho's order, not without direct reference to Pliny, as when he refers to Aristides the Theban, whose place of origin was omitted by Carducho. Throughout, Costa has improved Carducho's misspellings of Greek names, as when he emended "Eleante" to Cleanthes Corinthius. Costa was also more solicitous about time periods than Carducho.

13. For the origin of painting in Sicyon, Carducho's source was not Greek, but Pliny, *N.H.*, 35, 15. Cf. Costa, 31v, 125r.

14. Pliny, *N.H.*, 35, 16, gives Cleanthes alone.

15. In Pliny, *N.H.*, 35, 56, the name is Cimon of Cleone.

Thasius] before the ninetieth Olympiad,[16] 418 B.C. [Then Apollodorus Atheniensis brought beauty and glory to the brushes of his disciple Zeuxis Heracleontes.[17]

Polygnotus in the 89th Olympiad.

Apollodorus in the 93d Olympiad.

It was Zeuxis who made the portrait that caused a sensation throughout Europe and Asia, and who resolutely opened the gates of art; which gave him such riches that he used not to sell, but to give away, his works. Of him his own teacher said that he had not only stolen art from him, but had also put it up for sale at a profit. Zeuxis flourished in the ninety-fifth Olympiad], 394 B.C.

Zeuxis in the 4th year of the 95th Olympiad began to shine.

Then came Thimantes,[18] Pamphilius, Protogenes, Apelles, Aristides the Theban, and many others; for Greece produced an abundance of such men: skillful, applauded, venerated and honored by their rulers. Painting flourished greatly. But after many years it was threatened by the invasion and attack of the [Gauls, Senones, Goths, Vandals, Erulos, Ostrogoths, and other barbarian nations,[19] opposed to the well-earned fortunes of the Romans.] [14v] These misfortunes buried the art of painting. Fortunately for us it returned to be reborn in 1240, by Cimabue in Florence, and throughout Germany, although [overlaid] by the Gothic and barbarian manner of painting. This was extinguished and ended toward the year 1450, by certain Florentine painters among whom were Domenico Ghirlandaio, Michelangelo Buonarroti's teacher, who had some fame, although his style was a little dry and Gothic.

Apelles began to acquire fame in the 112th Olympiad, 326 B.C.

The barbarous manner of painting vulgarly called Gothic lasted from 611–1450, in which period the Roman or Greek manner was extinguished and then reborn.

In 1474 Michelangelo was born, descended from the family of the Counts of Canusa [Canossa?].[20] He perfected the conception of art in Florence and throughout Italy. It might be said that Michelangelo achieved the ultimate in drawing. With it he expressed more and learned more than any other painter among the moderns in the past two centuries (counted from the present), because he had more majesty and power than any other ever had, and at the same time such individuality in sculpture and architecture—that he outstripped in the latter (even) the ancient Greeks. After Michelangelo [15r] came Raphael da Urbino, [who had] more delicacy; both were contemporaries, like strong columns bearing the body of artistic knowledge.[21]

Michelangelo was born in Florence in 1474 and died at 89 in 1564.

A century is a space of 100 years.

Raphael was born in 1483 on Good Friday and died on Good Friday in 1520, living 37 years.

16. Polygnotus' date is not explicitly stated by Pliny.

17. Pliny does not name Apollodorus as Zeuxis' teacher.

18. By writing *Thimantes* instead of Pliny's *Timanthes,* both Carducho and Costa follow Gerónimo de Huerta's translation, *Historia Natural,* Madrid, 1629, 641.

19. The list of the barbarian destroyers is identical with Carducho's (fo. 28).

20. The "Condes de Canusa" are as in Carducho, fo. 30v, although this writer does not here mention Domenico Ghirlandaio as Michelangelo's teacher.

21. Costa's figure of speech surely comes from G. P. Lomazzo's *Idea,* Milan, 1590, chapter IX, where the seven-part division of art, making a three-storied temple (Chap. I), is

It is now fitting that I proceed to describe the nature and the nobility of the art of painting, having related the antiquity, both of the art itself and of its practitioners.

[There are, according to universal opinion, three sorts of nobility: political, natural, and moral.[22] Political nobility is accidental and extrinsic, since it depends on the judgment and [esteem] of men who possess like motives. Natural nobility consists of perfected virtue, drawn from nature itself, and is in accord with nature's tendencies, which makes it predetermined and intrinsic. And these two sorts of nobility belong to the well-born and wise. The third sort is Moral Nobility, greatly superior to the other two, which consists in virtue, and in the moral perfection of behavior, and of the humane acts of honest and virtuous men of good will, [15v] especially when they are directed toward God as the ultimate goal.

I say, then, that the more painting is supported and enhanced by these three nobilities, the more noble it will be than other arts. What this political nobility does and includes, gives rise to no doubt, for history is full of stories of the esteem held for painting by monarchs, kings, princes, and philosophers, shown in singular honors and deliberations, expressing it to the world at large.

That painting shares in the second type, which is natural nobility, there is little doubt. For knowledge is the recognition of how one thing affects another, by which process we ascend to certainty, and thus by means of reason we know the qualities of things, as they manifest themselves. Art is an operative practice, which has and holds right reason, and gives order to possible things. What judge will deny that both definitions occur in learned painting, for the soul to use in the mind, insofar as it is rational and [16r] similar to God and the angels? For one part is concerned with science. The other concerns art, and it joins body and soul—the divine—with the irrational. By this very fact painting belongs to the second sort of nobility, that is the intrinsic and natural.

Political nobility.

Natural nobility.

Moral nobility.

Political.

Natural.

governed in each part by a regent, "as columns supporting it." As "regents," Michelangelo governed proportion, and Raphael governed perspective.

22. The 3-part division of the nobility of painting is Romano Alberti's (*Trattato della nobiltà della pittura*, Rome, 1583, pp. 6–7), where political nobility is civil, accidental, and external; natural nobility is intrinsic; and theological nobility is spiritual.

Carducho used it too, in the Diálogo segundo (1633, fo. 33). Costa borrowed his wording for three pages. Carducho, however, omitted the Tridentine Latin, which Costa found and supplied. Costa also quotes more extensively on fo. 17r from the 25th session of the Council of Trent than does Carducho.

The threefold nobility was part of the general language of the 17th century: Pacheco used the idea too (*Arte,* 1649, p. 129), not acknowledging Romano Alberti but rather Cardinal Paleotto.

Likewise it partakes of moral nobility, on the basis that its motive and object are virtue and honesty. For by means of painting our Holy Mother Church causes men to turn to their Creator. Witness the conversions made by means of holy images. And other devotional acts, as many saints say and as the Councils commanded, make use of this art in the same way. In regard to the latter we may refer to the words of the Holy Tridentine Council, which explain the matter very fully and satisfactorily:

Moral.

"All sorts of sacred images are fruitful, not only because they show forth to the people the benefits, gifts, and graces which Christ has provided them with; but also because the miracles of God, by means [16v] of the intercessory powers of the saints, and [their] salutory examples to the eyes of the faithful, are all represented. Through these things the faithful may give thanks to God, and amend their lives and habits. By imitating the saints they are exercised in the adoration of God, and in embracing piety."

Council of Trent, sess. 25. De sacris imaginibus.

Ex omnibus, etc.

These words, without any obstacle to the contrary, confirm the fact that the most noble art of painting has God as its ultimate goal—its Creator and our Lord, for the reasons referred to by the Council.

Painting also affects our fellow men, since it attempts to convert and unite [the observer], nor any less, the [painter] himself: for who, if he is able to paint, is not sometimes moved and converted in his [17r] understanding by the work he is doing which appeals through the reason and the senses? These three things are directly derived from charity.

Cardinal Paleotto in his Bk. 1. 9. 10. and I. C. 27.

Innocent the VIII [sic: X is meant] in his synod called painters the confirmers of preachers and historians and sometimes their superiors.]

The same Council of Trent in its 25th session just cited, exhorts and commands prelates that "sacred stories and the mysteries of our redemption, set forth in painting, should teach and confirm the faithful in the matters of our holy Faith, so that through such pictures they will perceive clearly and remember continually."

Per historias, etc.

Holy Writ honors this art of drawing, [17v] calling it a science, and warning that it contains such power in representing objects, whether in painting or in sculpture, that men are in danger of taking it for divine—so natural looking are its representations. And for this reason painting was prohibited in the written law, to prevent people from falling into idolatry—being much inclined to it. Speaking of sculpture and painting, Scripture says: "the artisan

Council of Trent, sess. 25. De invoc.

will carve diligently in a rough bent trunk, removing wood so that with his skill he makes it the figure or semblance of a man, or of some other animal. And having painted it with a reddish color, he fashions a face with colored cheeks, of a natural color, and with a few touches of earth color he perfects it. As it is thus made and carved he can hang it on the wall, fastening it with iron so it won't fall down. But in looking at it, let him know it is a vain thing, for it is a powerless [18r] image, owing its existence merely to the efforts of the maker.

It speaks of a naked figure colored like flesh and with natural accents.

Wisdom 13:13.

Faciat (says Scripture of the workman) *lignum*, etc. And the same book gives the same account in other places.

The Book of Kings has the same thing: "And King Solomon sent for Hiram of Tyre, a famous worker in all kinds of sculpture and bronze, who had achieved great wisdom, intelligence and doctrine."

III Kings 7:13.

Misit quoque, etc. [18v]

Our Lord God spoke to Moses concerning the form of the Tabernacle which He wanted made, and then gave him the form of it, dictating the materials of which it was to be composed, and appointed the artisan who was to make the entire work, teaching the workmen and giving him as an assistant Ooliab, and thus to him as to Bezeleel, he gave wisdom, intelligence and skill; and wisdom to all the wise.

Exod. 31.

Lucutusque est, etc.

[19r] The practitioners of the art of drawing were called wise artificers by the Prophet Isaiah.

The wise artificer seeks so to set up an image or statue that it does not move.

Isa. 40:20.

Artifex sapiens, etc.

Isa. 44:12.

In the same Book, Chapter 44; *Faber ferrarius*, etc. Here the text distinguishes the art *de officio*, that is, the wise sculptor who is rational and the ironworker, whom he calls merely a *faber*, who depends on the strength of his arms, and not on his power of reasoning. And the same prophet goes on to speak of sculptors and the art of drawing.

Same chapter.

Artifex lignarius, etc. That the woodworker or image maker who works in wood makes a likeness similar to reality and almost like a complete man, in such a way that its liveliness and naturalness fools you into thinking it might be real.

[19v] The same Holy Scripture, in the Acts of the Apostles, calls the art of drawing the art of rational discourse, using these words: we must not venerate gold, or silver, or stone worked by the art of sculpture and by human imagination into the likeness of God. *Non debemus*, etc.

Acts 17:29.

In the Book of Deuteronomy the priests of the Law curse those who would

make idols and adore them as if they contained divinity themselves, and were considered actually divine. The book declares that these sculptures are the work of artists' hands. All of which convinces me that there is no doubt that painting is an art and a gift of God.

Maledictus homo (the Levites, who were like deacons, would say), etc. Deuteronomy 27:15.

Painting may be regarded as material and operative, wherefore [20r] some disapprove of it. What science does not need materials and operations to explain itself and achieve its aims? Are the characters of written letters the same as the drawings and paintings with which the armed conquests of all monarchies have been illustrated? If some have expressed the character of bodily strength, and the valor of soul, still others have shown the tendency and rule of the elevation of the soul, the subtlety of speculation, and the primary expressions of mental concepts and military strategems. Painting shows us all these in the most agreeable way, and, as it were, with yet more excellent characters, with greater skill, and more effectively than written letters can do making as it were second representations, more lively, of what has been and is to be created. The practice of painting does not diminish it as art.

I can say then that the use of the hands in painting has little weight when set against the immense theoretical content of this art. And at the same time I affirm that if such encumbrances diminish the measure of its nobility, one must likewise diminish all those who write. Let us suppose [20v] that in place of the written characters used today to explain ideas, we had kept the shapes and pictures that were used for this purpose in the ancient world, and especially in Egypt, of which Petronius complains, saying, *Pictura quoque*, etc. That by using the all-inclusive art of writing with pictures, they had destroyed painting, corrupting and extinguishing this wonderful art. More theory than practice.

Petron.

The same complaint is made by Pliny[23] of the neglect of painting in favor of gold and gems. "This art was anciently noble," he says, "in ages when it was prized by kings and peoples, and when those were ennobled who were worthy to teach it! But at present it lies forgotten, replaced by jewelers' work and gold, which is used to decorate the walls." Pliny, Nat. Hist. Bk. 35, Chap. 1.

Arte quondam nobili, etc. [21r] And Petronius complains of the Egyptians' corruption of such a great art by using it to make letters. Donelo puts it above writing, with these words: *Non pretium*, etc. "Painting is not only to be Donello, 4, Comment, iur. civil. Chap. 26, on Tiraqueau, de nobil. Chap. 34.

23. Costa here alters the sense of Pliny's *alios nobilitante, quos esset dignata posteris tradere* ("ennobling others whom it deigned to transmit to posterity", BK. 35, I, 2), in order to sharpen his point about the worthiness of the teachers of art (see fo. 2v). He also substitutes gems and jeweler's work for marbles, perhaps to express his disapproval of the lavish tendency ruling Portuguese taste in these years.

looked at because of its monetary value, but for its own sake as art. This is never true of writing, no matter how accomplished, so that writing is not to be compared with painting."

And the law confers on painting an advantage over writing, by which it is proved the more excellent. For it is proposed that anything written on material belonging to another, no matter how little that material may be worth compared to [the cost of the labor of] writing, the result still belongs to the original owner of the material, not to him who ordered the writing done.[24]

Caius Juris. quae ratione literae ff. de acquir. rerum dominio.

This is made very clear by Caius Jurisconsultus. *Literae* etc. [21v] And as to letters, too, though they be of gold, none the less they give place to paper or vellum, and only [?] give place to [considerations of the material itself], as to how it is made, and how bound. So, therefore, if I should write a poem or a history or an oration on your paper or vellum, it would still not be mine, but you will correctly apprehend yourself as the owner.

And farther on, the same Caius Jurisconsultus:

Sed non ut, etc. "But pictures do not give place to the panels they are painted on, as letters do to paper or vellum. It has always been the practice to evaluate painted panels differently." In this case the right of ownership is lost

24. Costa argues that painting is worth more money than writing because of its additional value as art. The law gives ownership to him who owns a painted panel, while ownership of a written source remains with him who possesses the paper.

This section on the legal view of painting in relation to writing was surely stimulated by Antonio de León's opinion in the *Memorial informatorio*, fo. 172–74, where questions of property were discussed in much the same terms, with a raisin-pudding of sources and citations, which Costa has simplified. The topic recurs in Juan Alonso de Butrón's *Información* (ibid., fos. 211v–213). Pacheco cites the same passages from Caius jurisconsultus (*Arte*, 1649, p. 463).

Costa's references are to *Donellus Enucleatus, sive commentarii Hugonis Donelli de Iure Civili*, Antwerp, 1624, 2 vols. and André Tiraqueau, *Commentaria de Nobilitate et Iure Primogeniorum*, Lyons, 1587, both of which were probably easily available in 17th-century Lisbon. Brief summaries of their headings are useful:

Tiraqueau, Chap. 34 (ed. 1602, pp. 361–76), p. 361

 In universum quae sunt aliae artes, quibus Nobilitati derogatur

 1. Ars aut honesta aut sordida ex more gētis
 2. Pictoria ars an sordida sit, an honesta
 3. Fabrius pictor
 4. Marcus Antonius Imperator & idem Pictor
 5. Poetica-Poesis loquens Pictura
 5a. Adde & his vilibus sordidis artificibus, Pigmentarios, Fusores, Architectos, Figuolos ex Ecclesiastico c. 38.

Donellus Enucleatus, Vol. I, Bk. IV, Chap. 36, entitled *Pictura*, deals with legal questions of the ownership of paintings. The passage to which Costa refers (pp. 73–74): *Hoc autem hic singulare in pictura quod ea pictori etiam non possidenti (secus quam in scriptura sit) salva est, inductum non tantum ob pictura e pretium, sed & ob excellentiam artis.*

by the owner of the panels, which shows painting's great superiority to writing, for the law gives it greater excellence and more authority.

Nor therefore does receipt of payment for one's work seem offensive, as we have seen in such noble arts, as Law, Medicine, teaching, and professorial work [22r] and it is certain that many painters, if they had enough money to live on, would rather give away their pictures than put prices on them and sell them. Zeuxis said that his works could not be sold for a fitting price; and to this [fact] the Agrigentines owed their famous picture of Alcmena, and that of Pan, and that of King Archelaus.[25] [Pope Leo IX[26] spoke about painting in the General Synod held after Hadrian V. The Pope then confirmed and promulgated the holy canons which speak of images and say: we constitute and confirm that images of Christ Our Lord may be adored, as well as those of His saints, with honor equal to the books of the Holy Gospels. Whereupon painting was granted the divine epithet, as in "holy and sacred theology," being called "sacred painting."

The most illustrious Cardinal Paleotto, in his book on the reform of images,[27] says that Christian painting is a kind of sacrifice and oblation, and, also, that it looks and aims at God Himself, whence the Cardinal accords it true nobility.]

[22v] The sacredness of this art appears in a distich translated from the Greek, I think from the second Nicene Council, against the Emperor Leo the Iconoclast, which the Signoria of Venice ordered to be opened in the Ca' d'Oro. Treating of an image of the crucified Christ, it discusses the worship of images. In it, I discover a warning thought which begins thus: *Nam Deus*, etc. "For God is what the image teaches us, but the image is not God."

Granted that the image is not itself God, we are given to understand that such is its power to move and persuade, and so living are the expressions of divinity, which shine forth from it, that one may be in fear of adoring it as divine. And these words have the same tenor, cited by St. Augustine, Doctor of the Church: *Nec Deus*, etc. [23r] "Neither God nor man is present in what is seen in a statue; but a sacred figure illustrates both God and man."

And doubtless this was what caused Moses to prohibit painting to those who

The stipend received does not diminish the value of painting.

Pliny, Bk. 35.

Synod 8, Chap. 3.

Book of the reformation of images.

Nicene Council A.D. 338.

Vol. 9, Bk. 11. de visitatione infirmorum, de Christo in cruce.

25. Costa misreads the receiver, King Archelaus, as the subject of a third picture (*sicuti Alcmenam Agrigentinis, Pana Archelao*).

26. Cited also by Carducho, fo. 35, from whom Costa probably took the whole passage dealing with the 8th Synod, followed by the citation from Cardinal Paleotto (Carducho gives the chapter as 20).

27. The best modern edition, by Paolo Barocchi, appeared in 1961 in *Trattati d'Arte del Cinquecento fra manierismo e contrariforma*, Bari, Laterza (3 vols., 1960–62). Gabriele Paleotto's *Discorso intorno alle imagini sacre e profane* is in Vol. II (1961), 117–517. The first Italian edition came out in 1582.

were inclined to idolatry, because of seeming alive to the sight. The grace and perfection of painting made him fear lest they worship the pictures, and take them for divine.

The great Pelusion father decided to say (according to what we learn from the Seventh Synod, Act. 1) that images should be made for churches, for not to have them there is like not having ministers of the Word of God. So high Life of St. Tarsius. a name did Ignatius the Greek monk give to painters. Speaking of Catholic doctrine, he says: *A verbi,* etc. He calls painters "Ministers of the Word"— an attribute worthy of the Apostles.

The more the arts belong to intellect and understanding, the more decent and noble they are. What art can compete with the noble and spiritual one of painting,[28] [23v] to which all branches of knowledge contribute? Without painting's discipline the other arts would be in extreme difficulties peculiar to them alone and found in no other field. Both kinds of philosophy are of use to painting: natural philosophy is altogether its proper subject, and philosophy no less, for knowledge of the affections, virtues, vices, and their expression in the appearances of the physiognomy, as the face is altered successively by joy, pain, effort, anger, fear, madness, and so on. And the study of anatomy is more proper to the artist than even to the doctor, for [the former] does not merely explain the subject, but must account for all its variations in the movement of the members and their actions, and everything that affects each subject according to age, sex, and estate, and according to its passions; whence the variations of drawing have no limits, and lie beyond understanding. Anatomy is accompanied by symmetry, or adjusted proportion, not only of human bodies, but also of beasts, and hence in every visible object, however its particular form or beauty be constituted.

To this added geometry, perspective, [24r] and architecture with all its skill, as equally necessary to the painter. Also all sacred and profane history belongs to him, not only to describe them as needed but also to explain with decorum the costumes, buildings, ornaments, customs, usages, and rites of all ages, kingdoms, and nations. Viewed thus, no knowledge is too recondite for at least some occasional use in painting. In painting no work is ever without perspective in the diminution of objects and their parts and members, which create foreshortening; and also in the quantity of the bodies, and in the strength of colors and the diminution of distances. A body of knowledge as immense and unusual as this need be learned only by the painter; and for this reason alone, the other arts must give painting precedence, and conclude that its results are truly miraculous.

28. Compare Zuccaro, *Idea,* 1607, II, Chaps. IX, X. Here again Costa replaces *disegno* by "painting" in a way Zuccaro would not have approved. Cf. 9r.

The very action and deed shown by a painting are imprinted on the heart of him who looks at it, engendering in the observer the same emotions that are contained in the painted action. This, now poignant, now cheerful, is generally shared by all observers, and it travels by a quicker path than by the sense of [24v] hearing, as Horace says. *Segnius irritant*, etc. "The things, he says, "that enter the judgment by the ears follow a path that is longer and less memorable than those that enter by the eyes."[29] These are more effective, and safer, witnesses, than the ears. Painting shows in one instant that which, in literary form, would fill many volumes. And every painting needs separate consideration, as it is the cause of moving the soul by its sight. And now St. John Damascene:[30]

<div style="float:right">Horace, ars.</div>

Imagines apud homines, etc. "Images serve as books for the rude and un-lettered, or even as dumb preachers, in honor of the saints; and, as it were, they teach with silent voices and lead us to a holy demeanor."

<div style="float:right">St. John Damascene, de orat. 1.</div>

[25r] The glorious conversion of the great St. Athanasius came about, as St. Ephraim says in his *Vita*, from seeing pictures of martyrs, since he mar-veled at how they suffered such deaths for Christ; and so this former pagan was baptized and made Christian. Thus does painting imprint itself on mens' hearts. And St. Gregory, speaking to the same end, says: *Sunt quidem*, etc. "The effect made by writing on the learned is the same as that of painting on the unlettered. Therein they see the guideposts they must follow, and there they read who know no letters." Thus painting is the people's substitute for read-ing. This opinion of St. Gregory was strengthened by the Second Nicene Council, and was proved from the authority of the saints, to wit: that good painting from instructed artists was and could be more effective in moving the soul than history. The authority for this was the Fathers, and St. John Damas-cene [25v] said the same thing. *Quia omnes*, etc. "That for those who know not how to read, and do not devote themselves to the lessons of books, the Fathers agree that for such people these things may be represented in the form of images."

<div style="float:right">St. John Damascene, Bk. 4, De fidei orthod., Chap. 17.</div>

<div style="float:right">Book 9, Epist. 9 Ad Serenum Episc.</div>

<div style="float:right">Second Nicaean Synod, Act. 2 and 4.</div>

<div style="float:right">Damascene, Bk. 4, Chap. 17.</div>

St. Bonaventure is of the same opinion, in the fourth book of his Pharetra, where he speaks concerning images. *Ut hi*, etc. ["And those who know no letters, and cannot read in books, let them instead read by looking at the walls."]

<div style="float:right">Bk. 4 of his Pharet.</div>

29. *Ars. Poet.* 180. The thought reappears on fo. 34v with some amplification. Cf. Pacheco, *Arte*, 1649, p. 144, who enlarged Horace more amply and in verse. Costa's ver-sions betray no dependence on Pacheco.

30. This section, with its rosary of quotations, is far more detailed than anything in Carducho's *Diálogos*. Several of the quotations (Seneca, St. John Damascene, and the Ven-erable Bede) were used by both. The corresponding section in Carducho is the *Diálogo Septimo*.

Quint. Bk. 9, Chap. 11.

St. Ephraim of Syria, treatise on Abraham and Isaac.

Bede, De templo Salomonis, Chap. 5, Vol. 8.

St. Dionysus the Areopagite, De eccl. hierarch.

St. John Damascene, Orat. 1 De imaginibus.

St. Gregory, orat. de unit. filii et spiritui sancti.

Ezekiel 23:14.

St. Basil, Second Nicene Council Contra synodum Constantinopol. iconomachorum.

[It is said of Quintilian that he was moved more by a painted image than by elegant oratory. St. Ephraim of Syria, in his Treatise on Abraham and Isaac, confesses that he never saw a painted sacrifice of Abraham without bursting into tears.[31] *Quotiescunque*, etc. [26r] "Certainly, every time I looked upon this young man's painting, I could never pass it without shedding tears, so much could the artistic skill of the painting soften my heart and move my soul."]

The most learned Bede says the same: *Imaginum aspectus*, etc. "The sight of images often brings people to devotion, and to those who know no letters, [images] are as a living lesson of the story of the Lord."

And St. Dionysus the Areopagite says this: *Imaginibus*, etc. "The sentiments are moved by images to the contemplation of divine things." St. John Damascene, speaking of the holy martyrs, says this: *Horum facta*, etc. "Their splendid deeds and torments are before my eyes, as I see [26v] in painting, which fires me with zeal to imitate them, so that in this purpose, I may become holy."

[The same effect was produced by painting on St. Gregory Nazianzus, when he saw a representation of the sacrifice of Abraham and of the martyrdom of St. Euphemia.

Cedrenus writes that Bogar, Prince of Bulgaria, having built a banqueting hall, pleased to have Methodius the Monk adorn it with various pictures, and the wise friar painted a scene of the Last Judgment in the most prominent place. It so upset the Prince that he asked to be baptized, and made himself a Christian, pagan that he had been. The Holy Spirit well signifies how moving a thing is painting, because [the women of] Israel doted upon the portraits which certain painters copied on the walls, to make the Babylonians beloved. Thus says the Prophet Ezekiel in Chapter 23. *Cumque vidisset*, etc. [27r] "When she saw the men painted on the wall, images and portraits of the Chaldeans represented with colors, their loins girdled, and their heads wreathed in color, the likenesses of princes, the effigies of the sons of Babylonia and the land of Chaldea where they were born, then Israel went mad with desire upon seeing them, and she sent ambassadors to Chaldea." Many sinners were converted from sin with holy pictures, affirms St. Basil[32] in the Second Nicene Council.]

And then the ancient philosophers, to persuade men to fling away delights,

31. The citations from Quintilian and St. Ephraim are borrowed from Dr. Juan Rodríguez de León (*Memorial*, 1633, 224v).

32. The passages from St. Gregory, from Cedrenus, and St. Basil follow the wording and sequence en bloc in Dr. Juan Rodríguez de León's testimony in the *Memorial* (Carducho, *Diálogos*, 1633, fo. 225).

painted on a panel all the virtues, shown as servants to an ugly queen seated on an ornate throne, whom they called *Voluptas, the Delight of Sin.* This showed how abominable it was to men [27v] to serve such ends, and thus those who sought to admonish those who lived immorally were punished with the sight of this picture, which Cicero mentions, Cicero, who was painted by Cleanthes the Stoic. Sometimes we set up painting as a guide to better life, using it as the motive and living exemplar for meditation and penitence, and showing its effect in [making] the love of God more efficacious, and in raising up virtue to the highest degree. *Sancti pictam imaginem,* etc. "We contemplate the painted image of the saint, and our hearts are afflicted, and like the rain that falls from above, our tears pour forth, directed towards heaven."

Cicero, Bk. 2, de finibus.

2d Synod of Nicaea, Vol. 5, Epist. 1.

St. Theresa of Jesus confesses of herself that the devotion to a painted image of Christ, much wounded, which they brought to her convent for a certain feast, caused such a transformation in her soul that she knew from then on, [28r] no matter what happened in her life, that she had been bettered.

Pope St. Gregory ordered stories of the Holy Gospels to be painted in the churches so that they might serve as teachers to proclaim and explain these mysteries.

Bk. 2, de finibus.

And in order that these stories might be represented visually, as it were, the following words, urging that they be well painted, are directed again at the Emperor Leo, the persecutor of images; this being confirmed by the Second Synod of Nicaea.

Septimus, 2d Synod of Nicaea, Vol. 5, Epist. 1.

Depingo, est perfecte pingere. Calepino et Nebriga.

> *Qui Dominum,* etc. "When the Christian faithful saw the Lord Jesus [28v] thus as he was, they represented him to praise him, and painted him perfectly. When they saw St. James, the brother of the Lord as he lived, they represented him in order to praise him, and painted him perfectly. When they saw St. Stephen Protomartyr as he lived, in order to praise him they showed him forth, and painted him perfectly. And, to put it in a word, when at any time persons were martyred, shedding their blood for Christ, if they were seen so they were painted perfectly.

Only perfect painting has that which moves our souls and prints itself thereon with great effect. And the same Council of Nicaea declares: Only deformity is to be checked and prohibited, because this does not arouse penitence, but rather laughter, on account of its being horrible and ugly; it does not cause those who regard its truthful representations and forms to be moved towards the truth in their hearts. [29r] St. Basil affirms that he converted many sinners with divine pictures, as it is said in the Second Nicene Synod, against the Council of the iconoclasts of Constantinople.

2d Nicene Synod.

This ingenious art has been and is being increased by popes, sacred coun-

cils, emperors, kings, princes, doctors, holy laws and histories; and with great honors, prizes, and singular privileges. It is a guide on the one hand to the life of antiquity, and on the other to religion; it is a defense against oblivion, the arouser of superhuman power, and the emulator of divine omnipotence, insofar as the nature of art allows.

Socrates.

St. Jerome.

Seneca.

The most noble thing which a young man ought to take up is learning, for this occupation serves to turn him from the many ways that leisure distracts him with. *Facito aliquid*, etc. "Do some work or the Devil will find you [29v] employment." And Seneca says that the liberal arts have the strength to create virtue and the good; and what art is more liberal and noble than painting?

That this art is eminent in its excellence, and that it brings noble and liberal qualities in great measure to all, is confirmed by the following authorities who wrote in its praise.[33]

[29v–31r]

Saint Ambrose [Bishop of Milan]	Pietro Vettori
Saint John Damascene	Pietro Crinito [Pietro Riccio]
Saint Athanasius of Alexandria	Celius Rhodriginus
Saint Basil [Bishop of Seleucia in Isauria]	Johann Jacob Wecker
Saint Gregory I [Pope]	Francesco Patrizzi
Saint Nicholas [Bishop of Myra]	André Tiraqueau
Saint Germanus [Patriarch of Constantinople (Gennadius)]	Lucian Samosatensis
	Julius Firmicus Maternus
Saint Augustine, Bishop of Hippo	Gaspar Gutiérrez de los Rios
Saint Thomas More	Hieronymo Román
Simeon Metaphrastes [tenth-century Byzantine hagiographer]	Antonio Possevino
	Albrecht Dürer
Saint Sophronius	Pomponius Gauricus
Joannes Moschus Eucrates	Pierre Grégoire, Tholosain
Eusebius Pamphili	Julius Caesar Scaliger
Socrates	Caius Plinius Secundus
[Crantzius] Albert Krantz	Valentinus Forsterus
Jonas Aureliensis [Bishop of Orleans]	Xenophon
Cardinal Paleotto	Marcus Fabius Quintilianus
Natale Comes	John [Joannes] Stobæus

33. Part of this list of authorities (to Cardinal Paleotto, 30r, line 7) was borrowed intact from Dr. Juan Rodríguez de León in the *Memorial informatorio*, fos. 221v–222. All of these names, excepting Alberti and van Veen, appear also on 4r–6r, where bibliographical information has been supplied. Alberti appears in the list on 140r–148v. Costa's entry for van Veen appears in this list only, as follows: "[Otto van Veen (Otho Vaenius)] *Le Theatre Moral de la vie humaine [representes en plus de cent tableaux divers tirey du Poete Horace et expliques par le Sieur de Gomberville avec la table de Cebes,* 2d ed., Brussels, 1678. Spanish translation, *Theatro Moral* . . . 3d ed., Brussels, 1683]"

Olaus Magnus
Polydorus Vergilius
Francesco Petrarch
Julius Caesar Bulenger [Boulenger]
Romano Alberti [see 140v]
Gregorio Comanini
Giovanni Battista Armenini
Giovanni Andrea Gilio [da Fabriano]
Bartolomeo Ammannati
[Otto van Veen (Otho Vaenius)]
Barthélemy de Chasseneux
Lorenzo Valla

Celius Calcagnino
Juan de Butrón
Lope Felix de la Vega
Vicente Carducho
Antonio de León
Joseph de Valdivelso
Lorenzo Vanderhamen y León
Juan de Jauregui
Juan Alonso de Butrón
Juan Rodríguez de León
Philo Judaeus

[31v] And Philo, in his *De somnis*,[34] indignant against ignorance, calls painting a great science. *Et non admirabimur*, etc. ["And will we not admire painting as a great science, when its sacred work stands out as made by wisest reason?"] By edict of the emperor Alexander the Great, published in Greece, the highest place was given to painting among the liberal arts, and it was ordered to be learned only by nobles and people of high birth. *Efectum est*, etc. [32r] ["In Sicyon first, and from thence throughout Greece, drawing on boxwood was taught to clever boys and learned; this art being to the highest extent liberal. Honor was always accorded to those who exercised it with skill. By a perpetual prohibition, neither ordinary people, nor slaves were instructed in it."] All of these things were commonly held opinions among the great authors, as has been told us by Jas. *in rè coniuncti num. 114. P. deleg. 3. et in 1. 2. C. institut. et substitut. et in Consilio ultimo, volum. 3. Alex. consi.*, etc. Curtius, *consi. 63*, etc. And Johann Ravisio Textor in volume 2 of his *Officina*, folio 216, and many others, [who say] that only in the barbarian regions are there peoples who, because they are rustic, do not know painting.[36] Likewise Cesarion, saying in his second dialogue, that only the most remote tribes, in Lybia, Sarmatia, and Scythia, ignore like brutes the excellent art of painting.

It is certain that painting is a liberal art, founded on internal acts, whether of reason [32v] or the imagination. [Hence it is necessary to define the art of

Philo.

Pliny,[35] Bk. 35, Chap. 10.

Cesarion the Illustrious.

Paolo Lomazzo, Bk. 1, Chap. 1.

34. This same reference occurs in Carducho, who mentions (fo. 34) "Filon. Hom. 5. Barlan Mart," while Costa has the correct source and gives the full Latin text of Philo's declaration.

35. Pliny does not speak of an edict by Alexander concerning the nobility of painting. On *Efectum est*, see note 184.

36. Johann Ravisio Textor, *Officina, sive theatrum histor. et poeticum, ex Nat. Comite, Linoceris et Gyraldo*, Basel, 1626. Bk. VII, Chap. XLIIX (*De gentium et populorum variis*) is a digest of anthropological knowledge, but the passage cited by Costa relates to other matters.

painting[37] as proposed by Paolo Lomazzo, who says that painting is an art with which proportionate lines and colors similar to nature, obeying the rules of perspective, imitate natural bodies in such a manner as not only to suggest relief on a two-dimensional surface, but also to suggest whatever appears to the eyes, including movement, the affections and the passions of the soul. Consequently painting is divided into theory and practice. The former includes precepts, the latter judgment and prudence. Then, in turn, theory is divided into five parts. The first treats of what is called proper proportion, and of sight, which results in the beauty of bodies, or what Vitruvius called eurhythmy. The second part is the posing and situation of the figures. The third is color. The fourth, the appropriate distribution of light and shadow. The fifth, perspective.

In practical painting, where the hands do the work, according to Federico Zuccaro, we have what is called [33r] external drawing, that is the outlining of forms without corporeal substance. I omit here natural drawing, as well as artificial, productive, discursive, and (as the artists say) fantastic. Instead, like Zuccaro, I simply consider internal drawing, which is the conception formed in the mind, having neither body nor substance, nor accident of substance, but which is only a form or idea, order, rule, limit, and object of understanding, which is the first stage of achieving representation. . . . Exterior acts are the indexes, of interior ones, the latter being freely speculative are not without liberty in practice. Works that serve to explain mental conceptions do not lose the liberty which prevails in the mind, as painting itself will demonstrate, according to Aristotle's axiom. *Opera intellectus sunt*, etc. "Works of the mind are free, since they stem from the intellect." Thus if painting consists of acts of the intellect, it can surely be considered liberal; or, alternatively, [33v] [it can be considered so] even if the painter's brushes merely execute external drawing which is not the foundation of art but only the expression of its [intellectual] conception, as Giorgio Vasari demonstrates.]

Painting was recognized by the pagan world as the source of its divinities, as Cicero affirms (Book 1) and Quintilian (Book 12). For it has such mastery of the spirit that it easily moves the emotions. For this one reason sacred authors agree in Scripture on prohibiting the representation of God in paint-

Federico Zuccaro, Bk. 2, Chap. 1.

Aristotle, lib. Metaph. tex. 3.

Vasari, Vol. 1, Chap. 15.[38]

Cicero, De. nat. deor.; Quint., de orat., Chap. 10.

37. This fundamental beam of Costa's structure comes intact (excepting a few lines) from Dr. Juan Rodríguez de León's testimony in the *Memorial* (fos. 227v–228), down to the citation of Vasari.

38. Vasari, *Vite*, 1568, I, 43, presents *Disegno* as proceeding from intellect. It is therefore "una apparente espressione, & dichiarazione del concetto, che si ha nell'animo." The distinction between internal and external drawing is not Vasari's. Costa elaborates it (9r, 48v), borrowing the idea from Zuccaro's *Idea* (1607) via Carducho's *Diálogo tercero.*

ings. And the great excellence of painting can also be deduced from the words of St. John Damascene. For having given directions for figures of cherubim, lions, and calves, he did not direct that God be painted in human form, as so many patriarchs and prophets say to do, and as Holy Writ represents him. And it seems (if it is lawful to say so) that God may have had the inspiration that painting should imitate him in human form, before the world knew him as a man, when he joined together into a single [34r] hypostatic basic substance our humble nature (on the one hand) and his sovereign (one on the other). For, as He knew, such was the excellence of art that it could arouse feelings with fictions, and acquire credit in anticipation of what did not as yet exist. And thus says St. John Damascene, painting is not allowed to represent God as man until after He really became man. *Cum igitur ille*, etc.

St. John Damascene, orat. 1.

"When our Lord God, who, on account of the great superiority of his nature lacks body, figure, quantity, quality, and size, took the form of a man and reduced himself to quality and quantity, thus assuming the form of a human body, [34v] to enter the world at a particular moment, He permitted Himself to be portrayed on panels, with colors, thus making Himself clear to view, and thus was He to be seen or apprehended." And only painting can contain such exaltedness.

Sight is the most excellent of all senses, for it perceives instantly and with admirable speed innumerable things which the other senses apprehend only a little at a time, with great delay, and thus sight is similar to the reason. Whence painting (which makes use of this primary and principal sense more than any other art or profession) with its colors, its exterior and visible features transmits in one glance inwardly innumerable things not sent by the ear except after a long time, whereas with the sight such things insert themselves in the mind very quickly, engraving their vivacity deeply on the soul. [35r] We see this when we look at a picture of the death of Christ our Savior, of His Passion; the torments of a martyr, the burning of a house, a death, a flash of lightning, a tempest, or any other spectacle that most certainly makes more of an impression on the soul than can be made by hearing about it. [Thus the highest place goes to the divine Raphael of Urbino, so famous for the liveliness of his figures, which seem actually to be alive, though only painted. Because of this, indeed, the famous painter Francia Bolognese was made desirous to see one of his works. And Raphael sent him a panel on which was painted a St. Cecilia, done at the command of Cardinal de Puccio for the Chapel of San Giovanni di Monte in Bologna. And Francia admired this painting so much, seeing the value of its art, that he was completely overcome, and died of admiration. Thus says this epigram:

Me veram, etc. [35v] "The Divine Painter considered me in His under-

Vasari, in the Life of Raphael.

standing as a thing of truth, and afterwards He fashioned me with His expert hand. And as soon as the Painter regarded me with great diligence, he fainted and died. For inasmuch as I am a live death and not a dead image of death, the same skill was used as used by death."[39] Thus the painter imitates the Divine Creator in the likenesses he gives, as St. Basil, Bishop of Seleucia, said in his first oration. *Compinguit quae ludibundus dum facit, manum Creatoris imitantur.* "In those things which he drew playfully he imitated the hand of the Creator."

St. Basil, Orat. 1.

Pliny, Bk. 35, Chap. 9 enlarged by Gerónimo de Huerta.

Pliny tells of Zeuxis,[40] that celebrated Greek painter, who, having painted an aged lady peering forth, was so moved that when he looked upon it he died. [The Ancients[41] knew well how painting moves [men] for in order to incite the spirits of the army [36r] the Romans held aloft in wartime the portraits of their valiant Caesars, image-bearers being assigned to this task, as Guillerme Choul writes in his *de antiqua Romanorum Religione*.[42]] Because,

Guill. Choul de antiq. Rom. religion.

to have seen paintings of those who did great deeds moved the soldiers to valiant emulation. [Imitation was the same purpose that moved the Egyptians to adorn the schools where small children were trained with copies of Canopus and Harpocrates, as Goropius Becanus tells us in the seventh book of his

Becanus, Heroglif., Bk. 7.

Hieroglyphica: and it is the opinion of antiquity that wherever the Gospel of St. Luke was not able to go, [such as] the paintings by his hand served; versions of Christ Our Savior and of His Most Holy Mother; which this Evangelist began, at the instance of St. Dionysus the Areopagite who sought to bring the portraits to those who did not know the originals, the first being that of Our Most Holy Virgin sent by Eudoxia from Jerusalem to Pulcheria, Empress

39. The painting described by Vasari is now in the Pinacoteca at Bologna. The episode mentioned by Costa occurs in the life of Francesco Francia. According to Vasari, Raphael sent the crated picture to Francia in Bologna, asking him to install it in S. Giovanni in Monte. When Francia opened the crate in 1518, "Si accorò di dolore, & fra brevissimo tempo se ne morì." Vasari, *Vite*, 1568, I, 506. Costa preferred the wording by Dr. Juan Rodríguez de León (*Memorial,* fos. 225–225v), and he supplied translations of the Latin passages in it.

40. The "aged lady" and Zeuxis' death do not appear in Pliny proper but in Gerónimo de Huerta's transl., *Historia Natural de Cayo Plinio Segundo,* Madrid, II (1629), 640, note. The episode is not in Carducho. Costa here had Huerta directly in hand.

41. This long passage, to the quotation from St. John Chrysostom, is from Dr. Juan Rodríguez de León's testimony (*Memorial informatorio,* fos. 225v–226). Another *tratadista* who incorporated parts of it was Felix de Lucio Espinosa y Malo, El Pincel, Madrid, 1681, pp. 24–25 (without acknowledgment, of course). This book was evidently not used by Costa.

42. Guillaume du Choul, *Veterum romanorum religio, castramentatio, disciplina militaris,* Amsterdam, 1685. A copy is in the royal library now in Ajuda Palace (Lisbon). The next sentence by Costa breaks into the long borrowing from Dr. Juan Rodríguez de León, which continues with the quotation from Becanus.

of Constantinople—as Theodore relates in his *Colectanea*, Bk. 1—for whose [36v] care the Temple was built which they called "The Road of the Leader" according to Niceforus Calistus in his Book 14, Chapter 2 from which they suspected that Titian painted the copy which enriches Venice. And St. Gregory obtained the source of Guadalupe's glory, the jewel which His Holiness the Pope sent as a gift to St. Leander, Archbishop of Seville, to whom he dedicated his commentary on the Book of Job.] Painting moves insofar as it imitates nature: thus St. John Chrysostom described it in Psalm 50: *Pictores* (the Saint says) *imitantur artem naturam* ["Painters imitate nature in art"].

Theod. Colectan., Bk. 1.

Nicef. Calis. Bk. 14, Chap. 2.

St. John Chrysostom, Psalm 50, in the title.

Plutarch, in the treatise on Athenian glory, made History and Painting so much alike, that he judged the purpose of the two to be the same, saying that the historian moved one's feelings when he portrayed events. *Quamuis*, etc. [37r] "Since the latter, by means of names and titles, and the former, by means of colors and figures, portray the same things, they actually differ in material and mode of expression, both having withal the same end. And among Historians he excels most who represents the narration of painting so that the movements of the soul and people [are seen]." Horace [says] in his *Ars* [*Poetica*] that painting and poetry have equal force.[43] *Pictoribus atq poetis, cuilibet audendi semper fuit aequa potestas.*

Plutarch, in tract. glor. Atheniens.

Horace, ars.

It is necessary in the other arts to supply food and victuals in order to fortify the forces of the body. [But] the [art of painting] depends more upon ingenuity and refinement of understanding, and it requires restraint as to overeating and above all as to diversity of foods. Indeed, abstinence is required, for even to be a good painter one must be penitent. [In the manner of the contemplative saints [37v] they fast, to make subtle [the power of] understanding, their principal agent. Protogenes, the celebrated Greek painter is an example.] During the seven years he spent painting a famous panel, one of Jalisous, according to Natal Comes, [he sustained himself solely with moistened peas and no other thing. This was his sole source of sustenance during the entire time required by the work. Notable abstinence! Thus Pliny tells the story: *Quam cum pingeret traditur madidis lupinis vexisse quoniam simul famen sustinerent, ac sitim ne sensus nimia cibi dulcidine obstrueret.*][44] For it is a marvelous mystery to ponder how this prophecy pertains to the spirit and how it comprises all understanding. For thus artists cooked their meals in order

Natal. Com. fol. 801.

Pliny, Nat. Hist., Bk. 35, Chap. 10.

43. *Ars Poet.* 9. Cf. Philippe Nunes, *Arte Poetica e da Pintura* . . . 1615, fo. 3v. "A mesma licença tem para fingir assi Poetas, como Pintores." It is puzzling that Costa should have made no more direct use of this text, published in Portuguese at Lisbon in his own century. It is nowhere cited in the *Antiguidade*. Cf. entry on Horace, 4v.

44. Costa's actual wording on Protogenes was borrowed in part from Juan de Jauregui's testimony in the *Memorial informatorio* of 1633 (fo. 197). Jauregui submitted the passage to a much more delicate philological analysis, which is omitted by Costa. Cf. 40v, line 13.

not to become torpid. They denied the body the forces that their Art required them to give all to the spirit; though they fasted just for this purpose, it is a most generous quality of painting that it requires and demands abstinence.

Vasari, life of Michelangelo.

Michelangelo Buonarroti, during all [38r] the time that he spent at Rome in painting the universal Last Judgment, ate nothing more than bread moistened with wine and in small quantities to free himself from the inconvenience that much eating causes, and he slept very little, just in order that his mind might be more free, without the excess and heaviness which much sleep engenders. Frequently he got up at night to work. Many other examples show what this art of painting needs and requires. Yet painters today in Portugal are penitent perforce, because what sustenance they have must be divided amongst themselves in convenient moderation. Painting pays them so little that they suffer rewards so small that they do not have to deny themselves: painting is valued not as a work of the mind but as a thing with a fixed price, one painting being worth no more than any other.

Pliny, Bk. 35, speaking of Apelles.

Things were quite the contrary in the days of the Greeks; as Pliny says such [works] were paid in pecks brimming with gold coins.[45] [38v] *In nummo aureo mensura accepit non numero.* "They measured the gold but they did not count it." The bountifulness and esteem which painting commands is observed throughout Europe, no less than in Greek text[s],[46] such as Pliny. In Ridolfi's *Life of Titian*[47] may be seen the honors which he received from the Emperor Charles the Fifth and how he enriched him, sending him for each painting a great sum of money, with the excuse that his intention was not to pay for the paintings, as he recognized that they were priceless. The three times [Titian] painted his portrait [the Emperor] sent him as a gift for each a thousand ducats. Quintilian deduces that nothing is nobler than painting for most other things can be bought and have their price. *Pleraque hoc ipso possunt videri vilia quod pretium habent.* See Pliny, Books 34, 35, and 36.[48]

Ridolfi, life of the eminent painter Titian.

Quint., orat. inst.

Pliny, Bks. 34, 35, 36.

The value of the diamond is obscured when there is little knowledge; painting can not achieve the reward it deserves because of the lack [39r] of talent for its appreciation, the lack of a Maecenas for its patronage. When Socrates was asked in what manner the Republic might best be governed he replied, according to Plutarch, *Cum boni inuitantur praemiis iniustis dant poenas,* "Reward the arts and virtues and punish the fraudulent and delinquent"; herein the principal task of the state. Such was the opinion of Cicero as regards

Plutarch, Apophthegms.

45. Cf. note 4.

46. "Greek" refers surely to "the days of the Greeks" at the beginning of this paragraph.

47. Ridolfi, *Meraviglie*, Venice, 1648, I, 162–63.

48. Pliny, *N.H.*, Bk. 24, deals with metals and bronze sculpture; Bk. 35 is about painting and colors; Bk. 36 deals with stones and their uses.

awards for merit: without them, he felt, the most humble family could not endure. The lack of esteem comes from little understanding, as Vitruvius declares: *propter ignorantiam artis virtutes obscurantur.*

Vitruvius, preface to Bk. 3.

It is the just reward that stimulates heroic works, as the recompense for the most arduous tasks. Thus St. Thomas comprehended the problem: rewards were the beginnings of nobility and great estates, for by means of them men were inspired to undertake risks sufficient to distinguish them from their neighbors in esteem and respect. Thus Fernando Mexía in his *Nobiliario:* "What difficulties has the desire of honor not vanquished? And are not these impulses [39v] impossible to trample underfoot?"[49] See Valerius Maximus, Cicero in *The Paradox,* Aulius Gellius, and, in a most witty vein, the Prince of Poets, Luis de Camões, the Virgil of Portugal:[50]

Fernando Mexía, Nobilitario, Bk. 1, Chap. 1.

Valerius Maximus, Bk. 8, Chap. 14, de cupiditate gloriae. Aul. gel., Bk. 11, Noctium aticarum, Chap. 10.

> Thou who now into pleasant vanity
> Art swept away by fantasy so light,
> Thou who to cruelty and savagery
> Now giv'st the names of courage and of might,
> Thou who dost value in such high degree
> Contempt of life, which should in all men's sight
> Still be esteemed, for one in time gone by
> Who gave us life, was yet afraid to die.

Camões, canto 4, octave 99ff.

He sets forth in subsequent eight-lined stanzas the great hardships which men will endure to leave behind the [accumulated] fame of their deeds. Reward is the mode of conservation. So thought Cicero in the third book of his *De Natura Deorum,* for without it neither Republic nor family can endure. *Neque Domus, neque Respublica stere potest, si in ea recte factis premia extet nulla.*

Cicero, de natura deorum 3.

Julius Caesar, great patron of the [40r] arts and sciences, without qualification made professors of the liberal-arts citizens of Rome. So Suetonius tells the story in his life of this emperor. *Omnesque Medecinam Romae professos, et Liberalim Artium Doctores, quo Libentius et ipsi urbem incolerent et ceteri appeterent, civitate donavi.* "He made (Suetonius says) citizens of Rome all professors of medicine and of all the liberal arts, so that with greater love they might bring up learned sons for the Republic, and so that all might crave [their] work through the hope of reward."

Suetonius, life of Julius Caesar, Chap. 42.

King Demetrius aptly demonstrated how great men honor painters and venerate their works, for when he besieged the city of Rhodes with his troops

Pliny, Bk. 35, Chap. 10.

49. Fernando Mexía, *Nobiliario perfectamente compilado y ordenado,* Seville, 1492.
50. *The Lusiads,* transl. Leonard Bacon, New York, 1950, p. 159. The speaker is the Old Man of Belem.

he was not able to achieve a victory by force of arms. He lost confidence in the effect of his troops, and tried [with] flames to devour that which men were not able to consume. Thus he set the order that the fire be kindled. [But] painting was the reason the fire was not started, for [Demetrius] preferred to spare it [40v] from the flames rather than to shine with the glow of victory and glory. He preserved and respected painting and freed the artisan. Protogenes at this time was in his house inside Demetrius' camp. Even with the thunder of arms he was not diverted from the careful vigilance with which painting is performed. When some soldiers learned of his presence and of what he was about, they informed Demetrius, for it seemed to them a strange thing and of excessive tranquility under the circumstances. When Demetrius was informed of this, he sent for him and asked him if he were from Rhodes. "Yes," he replied. At this the king asked him how he could be secure within his camp knowing that he was his enemy. Protogenes replied that his ease stemmed from the fact that he knew that [Demetrius] marched against the men of Rhodes and not against the arts. This was the motive behind having him guarded; frequently [Demetrius] spent time he owed to the tasks of war watching him paint—where he learned that his best works were in the city, principally the portrait of Jalisus on which [41r] he spent seven years.[51] Thus, to avoid demolition of such great works of art, and to set them apart from a zone that he had designated to be burnt, he withdrew satisfied with having preserved painting, rather than having obtained a military victory. *Propter hanc*, etc.

> [It was on account of this *Ialysos* that King Demetrios, when he could only capture Rhodes from that part of the city [where the picture was], did not set fire to the city, and thus, in sparing the picture, lost his chance for victory. Protogenes was then in his suburban garden, which was within the area of Demetrios' encampment; he was not disturbed by the battles in progress nor did he abandon his incomplete works for any reason until he was summoned by the king and asked what he trusted in when he continued to go about his business outside the walls; he responded that he knew the king was at war with the Rhodians but not with the arts. The king then stationed guards for his protection, rejoicing

51. Pliny's account here again is enriched by another story reporting a portrait of Jalisus on which Protogenes spent seven years (cf. transl. 37v, where one source—inscribed in the middle of a passage borrowed from Carducho—is given as Natal Comes). The story also appears in Francisco de Hollanda's *Da Pintura Antiga* (ed. Vasconcelles, Oporto, 1930, Chap. XII, 92), and its ultimate source is Elianus, as we learn from Jauregui's testimony in the *Memorial informatorio* (fo. 201), whose wording was borrowed by Costa.

that he could safeguard the hands which he had spared; also, lest he call him [Protogenes] away from his work too often, he, an enemy, came of his own accord to visit him; and with the prayers for his own victory forgotten amidst the defense and the attack on the walls, he gazed at [the work of] the artist. The story survives in connection with a picture done at that time, that Protogenes painted it beneath a sword.⁵²]

In addition Plutarch talks about this very painting of Jalisus, when the people of Rhodes at another juncture [41v] feared that King Demetrius might wreak vengeance upon them for a certain injury. An emissary was sent to him (the life of this king relates) who begged him to spare that painting and not to damage it. To which Demetrius replied that he would burn the images of his own father before he would wrong such great works of art.

Plutarch, life of Demetrius.

The author tells of various subsequent events [connected with the story]: and so does Elianus: that Protogenes spent seven years painting this picture and when Apelles came to see it he was struck dumb for some time while he contemplated it. Finally he said "An immense effort and noble work—but it has no price because if its author [were to be paid,] painting would indeed be elevated to the divine." *Labor enim coelum attingeret.* Such honors are owed to art and its artisans.

Elianus, de var. hist., Bk. 12, Chap. 41.

The family of Gaddi at Florence remained noble because of the pictures by the renowned painter, Agnolo Gaddi. Such is the value of these masters of painting that the death penalty was meted out [42r] by the Great Duke to whosoever abstracted from his estate any painting; [this law] went into effect about 1350, which was the time when great practitioners and theorists of art flourished and excelled. No less was the respect paid by Philip III, King of Castile; when he learnt of the fire in his great palace at El Pardo, he anxiously asked if his *Venus* by Titian (a most eminent painting) had been burnt⁵³ and when they told him it had not, he replied: "What else really mattered?" He valued a single painting over an entire superb structure. This little story suffices to make one familiar with the proper evaluation of painting, considering how little value it is among the amateurs of today in Portugal and how exalted it is in other countries.

Vicente Carducho, Diálogos da pintura.

52. We have used the translation of Pliny, *N.H., 35, 104* by J. J. Pollitt, *The Art of Greece 1400–31* B.C. *Sources and Documents,* Englewood Cliffs, Prentice-Hall, 1965, p. 178. The picture painted beneath a sword was not this one, but another of a *Satyr Resting.*

53. Carducho in 1633 told the same story about the Prado fire in 1608, but about a different Titian (*Antiope*) of which the king said that if it had been saved, all the rest could be done again (fos. 155v–156). Cf. Lope de Vega in 1628 (*Memorial informatorio,* fo. 166), who names Titian's *Venus* as the cherished picture.

[At one time[54] Philosophy was abhorred and hated by Romans and by Athenians, who contrived to put Socrates, its father, to death in Athens and to exile the philosophers. Was it ever admitted among the Lacedemonians? And did Domitian not exile [philosophers] from Italy? Did not Antioch [42v] prohibit this science? Medicine, was it not exiled many times? And did not Valentinian Caesar ardently despise literature? Did not the Emperor Licinus call literature the pest and poison of the Republic? If this is the case and these very sciences (once valued very cheaply) are today considered most laudable, then painting can reasonably be heartened by these examples and be revived from the lethargy in which it languishes today in Portugal, where it is held in such disrepute, elsewhere so highly esteemed. It needs the aid of a most benign Maecenas who, to imitate him must favor the learned and the wise. For the ignorance of the vulgar and the plebeian continues, blindly and rashly subtracts from the nobility [of the land] as do people who lack the superior lights of understanding. Painting awaits its hour in this kingdom, awaits the honors, rewards, and respect that it deserves.

As regards painting not occupying the seat it deserves, the cause is not a lack of understanding of its worth, for we have seen previously with what great praises [43r] all learned men extol it. Art is taken for granted for the most part at court and city (who set the tone for the rest) since it is unnecessary for subsistence, for vanity, or for status. It is esteemed poor and low among the amateurs, who make excuses for it by saying that [the reason] is misfortune and injury and not lack of merit. As Lucius Florus said: science is for the poor. And Simonides: one finds more wise men at the doors of the rich, than rich men at the portals of the wise.[55] Paolo Lomazzo says that the people of the Peloponnesus put [had struck] on their coins this motto: the turtle conquers virtue and wisdom. They regarded this animal as a symbol of money. We find that it is quite a different matter with other occupations, which are valued and well-established, for if reason measures and weighs them it finds them of such low value, of such low assay, that it belies its true worth, [43v] which vanity lent these [occupations] and which they enjoy. And there are other very harmful [occupations] unworthy of honors and acclaim—

54. These cases of ancient contempt for the arts were related by Carducho in the *Diálogo Octavo*, fo. 158v, and Costa used his passage entire, to apply to Portugal instead of Spain. These paragraphs (to fo. 44r, line 5) were transferred integrally from Carducho's *Diálogo Octavo*, fo. 147. Costa suppressed his model's figure of speech about "pirates on seas of vanity." Carducho spoke of "our [Spanish] painting as a beautiful and fragrant flower," but Costa turned it to "painting in general."

55. Probably Simonides of Chios, the lyric poet and contemporary of Pindar, celebrated for epigrams.

which work by esteem and flattery, in order to achieve ambitious goals and interests. In these, vice and sloth overcome virtue and honest toil conquers vice. By showy evil is knowledge impaired, for people are rewarded more on appearances than on the merit of their own intrinsic and natural worth.

Painting is like a beautiful and fragrant flower, which violent bad weather, furious wind[s], and sudden shower[s] have stripped of its leaves and bowed, to the loss of its beauty until the benign sun once again nourishes and restores its being, breathing in new life [and] superior fragrance. The same effect occurs when painting is in disfavor. But only amateurs, fond of virtue and of this art, shunning sloth in favor of sciences and noble exercises, [44r] should search for, honor, and esteem [painting]. When it might seem that it was slackening, it is favored. This is doubtless what Pompilius, the second king of the Romans, loved [for] he obliged his entire household to learn the sciences and the arts.]

Plutarch, life of Numa Pompilius.

Today Painting is bare of leaves and its practitioners lack brilliance. Aristotle said, when speaking with the Emperor Alexander the Great: honor Science (he said to him) and establish it with the aid of good teachers and students. And Seneca: it is worth more to frequent the houses of wise men than the houses of rich men. And Hermes Trismegistus: wise men know the profit to be gained from riches [but] wealthy men do not know the profit to be gained from the sciences. The favors of the great serve to enhance the sciences and the arts, and like [the sun] dispel the clouds that obscure them. Exercise [of the arts and sciences] perfects genius and leads it to wisdom when it has patronage.

Minds are like diamonds; they are born unpolished, but according to their quality time and use perfect them. They are [44v] subject to continual change and they are handed over to the knowledge of him who polishes and works them, frequently erasing the blemishes that had lowered their value. And when they are perfected their value is enhanced. Thus they are purified, like gold by fire.

The greatest benefit one can work for one's kingdom (says Aristotle to Alexander) is to eliminate the evil and reward the good, and man will be perfected by his good works, like gold by fire. Likewise in painting when the fatigue and labor of the study is joined to respect and reward, it is led to the summa of perfection.

Aristotle.

I want to describe the complete Painter with the qualifications he needs.

He should first of all have a good power of understanding so that he does not do anything that goes against reason and true likeness.

A pliant mind to learn from documents and to receive without asperity everyone's opinions, principally from those who know more. [45r]

A noble heart the better to embrace the [credit] and reputation of the art than the end of reward.

High spirits to attain at least a certain grade of perfection without being exhausted by the studies painting requires of him.

Good disposition and perfect health to resist the dissipation of the vital forces which tire with application.

Well-proportioned and of comely shape, because the painter imitates his likeness in his works, just as nature usually produces likeness.

Steadfast in study because theory alone does not suffice without practice.

In love with his art because one loves with less fatigue that which he loves most. When he is bothered [by his art] he should love that very bother.

And finally, to be obedient to a learned craftsman, for everything depends upon good principles. He should accustom himself to the good and the bad in the manner of his master. [45v] These are the qualities which the painter must have. I will now portray what he should know in order to be perfect.

He should be a Natural Philosopher so that, through contemplation, he can perceive the qualities of things and by their causes know how to demonstrate the states of feeling, changes and alterations, according to the objects: setting forth a rigorous physiognomy in forms, colors, and actions.

He should be a geometer and arithmetician, in order to know the ways and means of its perfect quantitative, numerical symmetry, and with propriety in all things and with good proportions.

He should be a good anatomist, to show truthfully and in their place the structure of the bones, muscles, and nerves, according to their movements and employments; and [he should be] expert in drawing from nature.

He should be a great master of perspective, in order to render diminutions and foreshortenings, exactly or freely according to the demands of the work, as well as a master of figures, geometric planes, [46r] shadows, lights, and colors; of everything which diminishes real appearance.

He should know architecture, how to shape its forms according to the five orders and the distinctions between them.

He should provide for and be advised of choices and inventions; copious and learned in invective; bold as regards adornments; gay and fresh as regards coloring; free in manner; majestic in beauty. Likewise the Civil Architect ought to be great and [well-]advised. If he is as inclusive in everything as nature is in natural matters, so he will be in artificial ones.

Well-read in history, sacred and profane, in order that he can paint them close to truth, with prudence and knowledge, and with such prompt and good workmanship, that he can deceive everyone with the appearance and propriety of things. And in matters of knowledge, he listens to the wise.

408

I have related the qualifications which a painter ought to possess. It would be good to say what the Architect needs to be perfect in that art. [46v] [Aristotle calls the senior and principal arts architectural, which have under their jurisdiction various minor arts which serve to consummate their principal aim, which is architecture.]⁵⁶ For according to Vitruvius it is architectural art which is the master, having under it[s command] all other lesser crafts like that of the stonecutter, the carpenter, the ironworker, the mason, and all others [engaged in] the arts of building, whose ends serve as means to the architect to reach his principal goal, the building of an edifice, with all these servants liable to his orders and service during the entire construction. Vitruvius says this art is a science adorned with many doctrines and various branches of learning [and] that one cannot call [a man] an architect who does not possess them. The art of drawing comes first as the principal basis for the recognition of talent and for the ordering of the things [the architect] wishes to put into execution.

The architect should not be exceedingly knowledgeable in all these things which Vitruvius writes down [47r] but he should perforce have a sufficient knowledge of them, without which he is lacking in instruction and in whatever is required in order to be a complete architect.

These are the words of Vitruvius: *Nec debet*, etc.⁵⁷

> Neither should he be, in order to be an Architect, as much a grammarian as was Aristarchus; nor a musician, like Aristoxenus. On the other hand, he must not be entirely without [knowledge of] music. Neither does he have to be as much a painter as Apelles but he should not be ignorant of drawing, nor a sculptor like Myron or Polyklitos but he should not be ignorant of sculpture. Nor should he be as much a doctor of medicine as was Hippocrates but he should not be unacquainted with medicine. Nor should he demonstrate unique talent and [47v] excellence in other arts and doctrines but he should not be ignorant of them.

[Francesco Franceschi,⁵⁸ in the preface at the beginning of the ten books of Vitruvius which Monsignor Daniele Barbaro translated into Italian and augmented, speaking of those who call themselves architects, says: I wish for the use and benefit of such men, who boast of their knowledge of architec-

Aristotle, Etic. ad Niconi.

Vitruvius, Architectura, Bk. 1.

Vitruvius, Architectura, Bk. 1.

Daniele Barbaro.

56. Aristotle on architecture is borrowed from Gaspar Gutiérrez, 1600, Bk. I, Chap. IV, 31–32.

57. Costa's text from Vitruvius differs slightly from Gutiérrez, "Nec verò debet . . . ," etc.

58. Although citing *I dieci libri dell'architettura tradutte et commentati da Monsignor Barbaro*, Costa apparently took the whole passage intact from Carducho's *Diálogo quinto* (fo. 71–71v) in Spanish translation.

Vitruvius, Bk. 1,
fol. 12.

tural art: that they should look into their own souls, and examine themselves in the manner proposed by Vitruvius, who says that the architect must be adorned with knowledge of many arts and many branches of learning. Vitruvius would have them ask themselves, "Do I have such adornments?" Vitruvius says that he should know literature, drawing, arithmetic, geometry, natural and civil politics, astrology, music, perspective, and many other arts. Or, "How familiar am I with these things or part of them? Or in what form or mode am I familiar with them?" Vitruvius says that the Architect works with order, arrangement, symmetry, decorum, fitting distribution of parts, and by a graceful manner and way of building the structures. "Have these things become a habit of mind?" After a man has examined himself [48r] in these ways he will be worthy and deserving of the degree which Vitruvius sets for the Architect.]

Vasari and Van
Mander.

These essentials the celebrated ancient painters, sculptors, and architects alike possessed. Their lives and works demonstrate it, as Giorgio Vasari mentions in his lives of them.[59] And Carel van Mander,[60] in the lives of the same artists, from everywhere in Germany and Flanders and all the north [makes the same reference]. And it is certain that without science there could not be a complete and perfect thing. So Plato has it.

Exod. 31.

Wisdom is a gift of God placed in the hearts of scholars so that by means of it they can do all things. *Et in corde* (says Our Heavenly Lord) *omnis eruditi posui sapientiam ut faciant cuncta.* Painting, Sculpture and Architecture are part of one body, analogous to [the whole of] body, soul, and intellect in man. [These] three arts can be seen to equal perfection in Michelangelo Buonarroti and in many others who are in the lives of Vasari and Van Mander.

[It will not be unfitting[61] to explain what [48v] drawing is about, leaving

59. Costa probably refers to the opening lines of Vasari's *Proemio di tutta l'opera:* "Soleano gli spiriti egregi in tutte le azzioni loro, per uno acceso desiderio di gloria, non perdonare ad alcuno fatica, quantunche gravissima, per condurre le opere loro a quella perfezione, che le rendesse stupende & maravigliose a tutto il mondo . . ." *Vite, I,* 1.

60. This is Costa's only direct textual reference to Carel Van Mander, whose *Schilder-Boeck* (Haarlem, 1604) he cites as "livro da pintura" (surely the second edition printed at Amsterdam in 1618).

61. These paragraphs (to fo. 52r) on speculative drawing were borrowed en bloc without significant change from Carducho's *Diálogo Quinto* (fos. 74–75). One of the pupil's speeches is shortened and some of the repetitiousness of Carducho's text is omitted. On 49v, line 19, Costa corrects Carducho's "Marco Agripa," by which name the latter often referred to Cesare Ripa.

Most of the terms come from Zuccaro (*Idea,* 1607) via Carducho. "Practical or operative" occurs in Carducho's *Diálogo tercero* (fo. 39v). Costa returns to Carducho's text on fo. 53r, adapting the paragraphs on *pintura practica* (fo. 39v in Carducho), *pintura practica regular,* and *pintura practica regular y cientifica* (Carducho, fo. 40).

Carducho later clarifies his intricate distinction further (fo. 48). There are three kinds

to theologians, philosophers, and metaphysicians that [type of] drawing which is speculative (an act of the intellect that has understanding as its aim). I shall deal only with operative or practical [understanding] which is fitting for Painting, Sculpture, and Architecture. Operative or practical understanding fashions internally and spiritually everything that intellectual understanding comprehends; as if in an imagined world it first forms, enjoys, and knows everything that it can [possibly] know and enjoy as being real and true, and later only, in the actual and visible world. This, in my opinion, is internal drawing. External [drawing] is internal drawing translated into the actual by means of visible substance. It imitates nature faithfully in creating and producing infinite things, by working with pencil, pen, or any other material fit for instruction, on some surface. Hence, besides speculative, internal drawing, we have drawing that is both operative and resultant, each with its definition. [49r] Operative drawing is divided into kinds. But whenever one hears the word drawing, he may take it to be an epithet or antonomasia for the excellence of art; there being commonly many modes of sensing and understanding its nature. For if I consider it a faculty I find that it is almost as suitable as when one considers painting a faculty. Thus I shall define it: [employed by he] who artificially imitates nature, as regards forms, bodies, actions, and states of feeling of the maker. In addition, he shows the shifts and appearances of time, which have happened and which can take place. This I consider operative drawing; a portrait, or image as regards quantitative [matters] and the shapes of all visible things as sight represents them to us. Over the visible surface lines and shadows are composed. And just as we divide painting into three species so also one should divide drawing. In this manner—practical drawing, practical-regular-scientific and irregular-practical. Moreover, when we hear of painting, and where [49v] good forms and proportions agree, each part is in its place, and the parts agree with the whole of all created things. And this is what we shall call external drawing when it is put into action, as [has been] said, and internal when it is only potential. Active drawing is the same thing we call practical drawing, that is, according to rule and knowledgeable. From this kind of knowledge comes a certain concept, or idea and purified judgment or moral habit, which, like a learned master, shapes things in the mind to perfection. Afterwards, the hands express it with lines—translating into an act what was possible. External drawing is

of painting: *operativa material* $=$ practica; *practica regular,* based on precepts and rules; *practica regular y científica,* i.e., *docta Pintura.* Following Zuccaro, he distinguishes the painter by inner and outer actions, the inner painter corresponding to the *entendimiento intelectivo y discursivo practico,* and the outer painter being *operativo y practico, que son las manos* (fo. 51).

material: the pen, the pencil, or other materials. Drawing cannot be separated from good and knowledgeable painting, sculpture, and architecture. Neither can any of these three arts succeed without prudent and learned drawing. For this reason Cesare Ripa in his *Iconologia* paints [drawing] with three heads, like another Geryon, meaning that it engendered these three arts. However, in order to [50r] explain them and clarify their inventions and corporeal and visual ideas, they differ. Painting uses drawing in delineating things, and the sculptor uses it in shaping a body of wax or clay which the ancients called Plastic. Praxiteles called drawing the mother of the art of making statues, according to M. Varro. Architecture also [uses drawing in] delineating things. Vitruvius in his definition says: drawing is a certain fixed resolution conceived in the mind, expressed with lines and angles truthfully proven. It is distinct from architecture, painting, and sculpture because in the very drawing of a ground-plan, profile and elevation (which the Greeks called Iconography, Orthography, and Scenography, governs the ordinance of which they are composed. The rest of the project concerning the construction of an edifice belongs to the mason and the stonecutter and to all the rest of the mechanical occupations. The other two arts govern the entire execution until the finishing touch is applied. The work does not stop with the drawing nor does it find its [50v] end in drawing.

Ripa in his Iconologia.

Vitruvius, Bk. 1.

This type of drawing of which I am speaking, executed with either pencil or pen and wash, and colors, is commonly called drawing. It takes the part for the whole, and it shows both the skill and the rational being of the artisan, as well as his grounding in the material. Thus, when we look at a painting or sculpture, the informed person first of all notes whether it is well drawn, asking himself, "Is this painting or sculpture well drawn or not; can this artisan draw or not?" Nevertheless, in painting and sculpture we do not merely look at lines alone. Drawings are demonstrations of character. For example, we will say, "So-and-so wrote or writes well," meaning not that he makes well formed letters or airy strokes of the pen but rather that he wrote [51r] learnedly with elegance and erudition.

Likewise with respect to drawing, which must have good proportions and forms adjusted to their proper places, and not overworked or tired. In the same way a good or bad script will not alter the quality of the subject of the writing. Whether it is done with pencil, wash, or other materials, neither reduces nor increases the perfection of drawing, for the material substance of drawing is accidental, as in painting, where the colors are likewise accidental. Thus knowing how to draw was greatly esteemed by the ancients and it is esteemed today by modern men because it is the foundation of skill. Hence I say that it is encompassed by painting.

Finally external drawing comes before painting. It is the perfection of proportion and forms made on any surface, by perspective and the expert hand with lines, shadows, and lights as has been said. Note that this external and practical drawing of which we are talking, [51v] is used in three ways. One of them is practical drawing on any surface, to delineate things from memory or from a book or from fantasy, commonly regarded as inventing, or drawing from the imagination. This is how the most expert are accustomed to draw, in order to bring ideas forth from the mind. The mind in turn, by means of reason, speeches, observations, and precepts becomes more fecund and productive with infinite inventions. In this way the artist shapes his notions simply as notations, so that they can be tested and declared good and appropriate, by sound judgment, which trains and nurtures the idea with practical, scientific, and perspective precepts until it reaches the point of ultimate perfection. [The artist is] like the she-bear who gives birth to an ugly cub and licks it into better shape.[62]

The second use of drawing is more difficult and more respected, because the first mode could take the form of contrivance or chance, while the second cannot function except with much work, study, and knowledge. It consists in taking what one intends to show from memory or from books, unless it be [52r] invective or whim.

The third [use of drawing] is less esteemed; it consists in copying other drawings, prints, or simply from nature or a model without attending to more than imitation, without the aid of art.] In painting these three species come together. But without knowledge, without study to fashion the things which come together in it, the learned [art of] painting could not be! Because it would be like going from one extreme to another without passing the mean. This is a matter beyond human power, for this privilege is granted only to those whom God endows with perfect knowledge.

[Painting is also divided into three kinds.[63] The first, operative and mate-

62. The striking metaphor of the artist as she-bear was derived by Carducho from Federico Zuccaro's *Idea*, 1607, II, 23, where painting is compared to the "parto dell' Orsa . . . lisciato e levato dalla Madre" in the passage explaining that painting is both the first-born daughter and the mother of *Disegno*. Zuccaro probably took it from Ripa (*Iconologia*, 1601, s. v. *Inventione*, without illustration): "Una bella donna, che tiene . . . un' orsa a' piedi, e lecca un' orsacchino, che mostra, che di poco sia stato dalla dett' orsa partorito, & leccando mostra ridurlo a perfettione della sua forma."

63. This triple division is also Carducho's, from the 4th dialogue (fo. 48), and Costa borrowed it intact, adding a long commentary (to 56r). The cautionary remarks about imitation at the bottom of 52v are generally similar to Carducho's (1633, fos. 52–52v) without copying them. Folios 53r–53v compress the substance of Carducho's remarks in the *Diálogo Tercero*, fos. 39v–40. Carducho ended the list of things to copy with *modelos* (fo. 40), but Costa added "nature" to his appropriation of this discussion (53r, line 18).

rial, is called practical. The second is practice according to rule, which works with precepts and laws, [both] observed and learned, building in the mind fine aims to pursue. The third is practice by rule and knowledge, which is learned painting.] All that is perfect in painting belongs to this last species. In order to be better understood, [52v] I continue [my] discourse: Is there a great distinction between knowing and doing? It is true that action and deeds are more applauded because they are more easily understood by everyone and more profitable for mankind's use and service. But taken together, doing and knowing are often inseparable (in respect to goodness, knowledge certainly takes the better place). The latter may be mere erudition, while doing may be no more than a practical matter. According to Aristotle science is true knowledge of something by means of [its] cause. This is the same as knowing with the certainty of reason, the qualities of things already taught, or those which one wishes to know and understand. Art is a working habit which takes reasonable account of possible things. This truth is well recognized and verified: doing relates to the operative element, which is art. It is not the same thing as knowledge, which is science (the most noble element). Observe that what simply imitates nature is neither one thing nor the other, but only a careful use of science or art. [53r] As the logician says, the use of science is not science and the use of art is not art. Thus this kind of painting, by looking at the very thing that one has to represent, is doubtless subject to chance (which rarely turns out right). Only a fleeting happiness can be attained by these means.

1. Practical Painting is that which is executed with only a general grasp of things; or the copying of other paintings; and from drawings and prints invented by other artists utilizing means which ease and guide one, like a blind man, to completion.

2. Regular practical painting makes a clever use of those rules and of practical precepts, given and invented by expert men and passed as good. It is attained by drawing continuously with care and attention, whether in drawings for paintings, for statues, from models or from nature. One tries that it always be the best, observing and meditating upon what is good and excluding the bad until one commands a regular working habit with the knowledge, people, and vision with which one works.

[53v] 3. Practical, regular, and scientific painting uses not only the rules and tested precepts of drawing and observing but inquires [also] into the geometry, arithmetic, perspective, and philosophy, of everything that can be painted, along with anatomy and physiognomy. It is attentive also to history, dress, and politics. It combines ideas, from reason and science by means of memory and imagination, which eventually become learned habits. He who

follows it has hands that can copy even the soul. He who can master this is a Painter worthy of great celebrity.

To attain this degree and to possess the title of scientific painter it is necessary to draw, speculate, and draw again. [It means] to draw for several years (having a prior inclination, talent, and genius) from the drawings and paintings of expert men, by observing nature carefully, by meditating upon antique and modern statues, and by impressing anatomy upon the memory, in the quantity, the form, the effects, and the movements of the muscles and bones, the beauty of the contours, and the [54r] variety, propriety, states of feeling, and movements of the figures. [To be a scientific painter also means to] experiment with practical and theoretical perspective, to make use of good symmetry, to be searching for the states of feeling within the physiognomy, excluding the illicit and improving the suitable, noting the union between each part and the whole, the consonance, concert, and agreement of light and shade, as well as myriad other matters all linked one to another. [One must] read books on anatomy and learn from the place, shape, size, [and] movement of the bones and muscles, which are elements the painter must know, [yet] leaving their [special] qualities, their medicinal efficacy, employment, and their actions to physicians and surgeons. [The scientific painter] must, [in addition] study the symmetry or proportion[s] of bodies. Moreover, he must consider the ancient poets and note all that which is most appropriate to painting. Studying architecture, he should make use of its historical applications. Books about other arts and sciences, as well as sacred and divine history, [54v] enrich the memory and make it a source for the adornment of painting. In philosophizing one can forget everything that is not under study. The precept of Apelles is to be observed: *Nul[l]a dies sine linea.* Upon a surface one must make palpable bodies which seem to breathe, which like living men seem to speak, to argue persuasively, and to move; and to wax happy or mournful. [Such invented figures] instruct the mind, supply the memory, and take shape in the imagination with such feeling and with such force that they deceive the senses, when conditions are right, and it is all done with such humble instruments, and composed and utilized with such knowledge and art, in order that the result may be both admirable and valuable.

He who has a good head but is not a painter, cannot adequately judge painting, because even among painters each will judge according to what he knows how to do. He who knows much will understand much and he who knows little will understand little. Each painter has a right to an opinion: [55r] the famous practical painter will judge of this kind of painting to the best effect, overlooking many things pertaining to knowledge. Likewise, the learned painter will hold the practical painter in low esteem, because he values the

Pliny, Bk. 35, Chap. 10.

415

exactness and the rigor of art. The hand will always be a lesser tool, inferior to the mind. To labor and to understand are not at all the same thing. To speak thus of them is neither one nor the other, for what is spoken possibly comes from memory alone, while [mind and work] require the use of understanding together with [the use] of the hands, employed to good or bad avail. Whether their use is good or bad depends upon the precepts that enable art to be used. Thus it is clear that whoever is not a Painter will know how to talk about [painting] but he will not understand it. About such talk a speech of Lope de Vega Carpio on a similar occasion can be quoted—that [the talk of such a person] is like a conceit and it is noise.[64] A single view and a single conceit worked up from one single fact can be so effective that some painters even turn it into an absolute law which admits neither reason nor discussion of any other matter. In this manner they then know [55v] paintings by the reputations of [their] authors and not by their own excellence.[65] They know by name and not by work, and not knowing an author they hold his work to be bad. Some men, who are supposed not to be painters, nevertheless are able to understand somewhat, more or less according to their gifts, [which are] more or less suited to the art and ability [of painting]. [Their] understanding is more or less clear and thus their experience is more or less broad, like their habit of viewing fine things and communicating [about them] with men who are learned in this art. Thus we see that some persons who know a little about paintings, are unfamiliar with their defects and good qualities. For the most part they [merely] say that a painting is good or bad. Others are very far from knowledge, lacking both will and judgment. Thus, the first of these [critics] is close to the genius of the painter, and the second is not. The latter are those who pretend to judge and to rank artists, assuring [us] that their works, as we see, are nothing more than [the critics] declare.

64. Lope de Vega Carpio composed the poem which closes Carducho's *Diálogo Quinto* as well as the first of the testimonials in the *Memorial informatorio por los pintores*, 1629, reissued in 1633 as part of V. Carducho's *Diálogos*.

Costa, however, took this paraphrase not via Carducho, but perhaps directly from the poem *Egloga a Claudio*, written near the end of Lope de Vega's life:

> Bien es verdad que temo el lucimiento
> De tantas Metafísicas violencias
> Fundado en apariencias,
> Engaño que hace el viento, herida
> la campana en el óido,
> Que parece concepto y es sonido.

(*Biblioteca de Autores Españoles*, XXXVIII, 435). I owe knowledge of this poem to the kind help of Prof. W. L. Fichter, of Brown University.

65. This passage on the ranking of painters by critics who are not painters probably derives from Roger de Piles, some of whose works are enumerated on fos. 145v–146.

[56r] One cannot master painting without much study of its requisite elements, because as Aristotle says, wisdom enters a man [only] when it costs him a lot. Good works are born of much practice. And Plato says that no one can profit from knowledge when he imagines that he can seize it as if by robbery. Even a good nature and a pliant mind [are inadequate], for not every one can go to Corinth, to use an ancient Greek proverb. Among the gifts of God, wisdom has first place, ennobling both the person and his knowledge, and being preferable even to [good] lineage. So Plato understood [the matter] in the following passage: He who believes himself wise simply because he enjoys lofty rank and good clothes, is an ignorant man. Wisdom confers quality upon the person and augments his standing, as Aristotle said in these words: wisdom brings great honor to a man of low quality, and conversely, ignorance can greatly injure the same man. [56v]

In my opinion the most useful and necessary books for scientific painters are the following:[66]

The Holy Bible, in order to witness divine history truly.

The books of [Flavius] Josephus, *De Antiquitatibus* and *De Bello Judaicio*.

Titus Livius [Patavinus], *Historia romana* [*com os supplementos de Freinshemio trad. en Portugues por J. V. Barreto-Feio. com o texto lado,* Paris, Rey & Gravier, 1680].

Homer, whom Pliny calls the source of all good thoughts.

[Eusebius Pamphili] *Historia ecclesiastica*.

The *Metamorphoses* of Ovid.

The *Imagines* of Philostratus.

Plutarch, *Vitae comparatae illustrium virorum* [*Graecorum & Romanorum*].

Pausanius [*De veteris Graeciae regionibus commentarii* (Latin), *Interpretate Romulo Amasaeo* . . . Frankfurt, typis Wechelianis, 1624], a marvelous source of good ideas, principally for those who are far removed from the paintings; here they may find [descriptions] accompanying the figures.

[Guillaume du Choul] *Veterum Romanorum Religio*.

[Giovanni Pietro Bellori, *Sancti Bartoli P.*] *Colonna Traiana con l'espositione* [*Latina de A. Cicerone compendiata nella vulgare lingua . . . accresciuta de medagli inscrittori & trofei da G. P. Bellori,* Rome, 1673].

[57r]
Books of medals.

The bas-reliefs of Perier and others with their explanations which make everything clear.

66. These works all appear in other lists on 4r–6r, 29v–31v, 140r–148v, where the editions available to Costa are identified.

[Natale Conti (Comes)] *Mythologiae* [*sive explicationis fabularum libri decem.*].

[Lucian Samosatensis] *Imagines*.

Cesare Ripa, [*Nova*] *Iconologia*.

Higenius, *Mythographi Latini*.

Practical perspective on which there are many books. Architecture of which many authors have written.

Andreas Vesalius [in Roger de Piles and Francois Tortebat, *Abregé d'Anatomie aux arts de Peinture et de Sculpture*].

[Joannes] Valverdus, *Anatome* [*Corporis humani, auctore J. V. nunc primum a Michaele Columbo latine reddita, et additis novis aliquot tabulis exornata*, Venice, 1589].

Joanes Battista Porta, *De* [*Humana*] *Physiognomia* [*libri quatuor ad Aloysium Cardinalem Estensem.* Vici Acquensi, apud Joseph Cacchium, 1586].

Giovanni Paolo Gallucci Salodiano, wherein are the various states of feeling and inclinations.

This brief narration of the quality and excellence of painting suffices; let us now see how [painting] was always a royal exercise and esteemed by monarchs. When, according to Flavius Vopiscus, the Emperor Tacitus wished to comply with celebrations for the people and [57v] senate during the election in which they made him emperor and, among other things, to honor the memory of the Emperor Aurelian, there seemed to him no more efficacious and gallant thing than to order that an edict be written whereby everyone should own a portrait of Aurelian. *Addidit* (Vopiscus says) *ut Aurelianum omnes pictum haberent*. [He felt that] this was the best way to attend their Prince; that a man would [thus] be more satisfied and more beholden for the favor of his Prince than [he would be] with considerable gifts. So said Plato. And Cesare Ripa, when he observes the Image of Painting in his *Iconologia:* shows it with a necklace of gold (among other tokens of honor) explained thus: *Le qualità dell'oro dimostra, che quando la Pittura non è mantenuta dalla nobiltà, facilmente si perde.*[67] Princely favor serves to amplify the arts and emulation purifies minds. To this Socrates said that the world teaches those now here by means of respect for [those of] the past, [58r] and everyone [should] follow the inclinations of princes. As when the Emperor Alexander the Great on account of his affection for painting, wrote an edict that only nobility were to learn [painting],[68] so painting was granted the best position among the liberal arts (as I already related at length). And this

Vopiscus.

Cesare Ripa,
Iconologia.

Pliny, Bk. 35,
Chap. 10.

67. *Iconologia*, s. v. *Pittura* (e.g. Padua, 1625, p. 517).
68. The "edict" is obviously from *N.H.*, Bk. 35, 77. See 116v.

418

Prince spent most of his days in the house of Apelles to watch him paint, and so inclined was he towards painting that he liked very much to talk about artistic matters.[69] Since [Alexander] normally discussed them with little knowledge, Apelles in a modest and unassuming manner gave him to understand that he ought not to talk about artistic matters lest the apprentices, who were there grinding powder for the colors, would smile at what he said. Alexander's affection and good intention towards the art [of painting] were the cause of many of his victories. [For he never undertook a battle without having the field sketched for his information. With this sketch his captains could learn which were the doubtful [areas], and could decide what opposition there might be, in the attack or retreat, and they always won by this method, [58v] since difficulties were foreseen and doubts erased. Strabo always acted thus] [as Pliny tells us].[70]

Vicente Carducho, in his dialogue on painting, fol. 34.

Elius Hadrian, who succeeded Trajan as Emperor, was most studious of the sciences and liberal arts, and he was very learned in painting and sculpture. In the latter discipline he was the equal of the best artists of antiquity, as Sextus Aurelius Victor tells us, in his *Life* of Hadrian, in the following words. *Atheniensium studia moresque auxit Poetico non sermone tantum, sed et caeteris disciplinis, canendi psal[m]endi, medendique Sciencia, musicis, Geometria, Pictor, Fictor, etc.* And he says that this prince did not study any [discipline] that was not a liberal [art].

Sextus Aurelius Victor.

The Emperor Marcus Aurelius learned this art and Diogonetos was his master, according to Julius Capitolinus' *Life* of the emperor. *Operam pingendo sub Magistro Diogoneto dedit.* This same emperor confesses [his love of painting] in a letter to his friend, Pollio, according to the most learned friar, Antonio de Guevara. *Ego* [59r] *quoque diliniare et pingere studiose didice Magistro usus Diogoneto Pictore illis temporibus celebri.*[71]

Julius Capitolinus.

Antonio de Guevara, letter from Marcus Aurelius.

Bk. 1, Horologium princip., Chap. 3

The Emperor Alexander Severus painted admirably, according to Elius Lampridius in his *Life*. Pierre Grégoire, in Chapter 10 [of his book] praises [Severus] and others quite highly.

Elius Lampridius.

Pierre Grégoire.

Suetonius tells us in Chapter 35 of his *Life of Nero* that the Emperor Nero Claudius painted well. *Habuit et pingendique maxime non mediocre studium.*

Suetonius.

69. Pliny on Alexander among the apprentices of Apelles: *N.H.,* Bk. 35, 86.

70. Strabo's use of field sketches is not reported by Pliny; Costa adapted this passage from Carducho (fo. 34v), shortening it.

71. No doubt from the *Libro aureo de Marco Aurelio* by the Franciscan humanist, Antonio de Guevara (c. 1480–1545), first issued in 1528 clandestinely, and then officially in 1529 as *Libro llamado Relox de príncipes en el qual va incorporado, el muy famoso libro de Marco Aurelio,* Valladolid. This book was admired so much by Montaigne that he became its *bricoleur.*

Cornelius Tacitus, in his *Life* of Nero says: *Puerilibus statim annis Nero viduum animum in alea detorsit coelare pingere.*

The Emperors Augustus Tiberius, Valentinian, and Constantine VIII—all three of them painted. The last-named emperor earned his board and keep after he had been expelled from the Empire by means of the paintings he made.

Turpilio, a Roman gentleman, and Atherio Labon, after becoming Pro-consul of Narbonne, painted, according to Pliny (Book 35, Chapter 4). [59v]

Quintus Pedius, an outstanding man, distinguished as the joint heir of Julius Caesar with Octavius, learned [the] art [of painting] with the approval of Augustus and the advice of Messala, his uncle, according to Pliny.

Marcus Valerius Maximus, a consul, and Lucius Scipio, Lucius Octilius, Mancinius Lucius, Mimius Acaius—all were patricians and Roman noblemen who practiced the art [of painting] according to Pliny and Tiraqueau.[72]

Euripides, the most noble poet, was a painter, according to M[anu]el Moscopolus, his interpreter, and Thomas Magister in his *Life*. So were the poets Socrates and Eschines according to Diogenes Laertius in his *Lives* and Lucian in *The Images*. Laertius and Apuleius (*De Dogmate Platonis*) call him the Divine Plato. Fabius the Consul, who came from one of the most noble houses of Rome, was a painter, as Plutarch tells us in his *Lives*. He expunged the last name of his family and called himself Fabius the Painter because he so valued the art that he wished to perpetuate it in his family line. He painted the Temple of [6or] Health in Rome in the year of its foundation, 450 (Pliny, Book 35, Chapter 4). He recognized that painting did not detract from the value of his nobility but that noblemen were, [on the contrary,] made more noble by this art. *Mirumque in hac arte est, quod nobiles viros nobiliores fecit.* (Pliny.) He adds that only those were esteemed who painted on wood, who painted paintings which were portable because these could be rescued from any mishap; he praised, glorified, and honored those artisans who execute [this type of painting] because they wanted to conserve [their work], and he scorned and ignored those who exposed their work to danger and to ruin by painting on walls. The sole consideration behind this preference was the immortality of art and of painting. These are the words of Pliny: "Artisans who were muralists were not honored unless they painted pictures.

72. Pliny does not specify when Turpilius began to paint. Marcus Valerius Maximus Messala is not given by Pliny as consul. The other names are Lucius Hostilius Mancinus, and Lucius Mummius Achaicus. On Tiraqueau, see note 24.

73. Pliny, *N.H.* 34, 74.

74. Pliny, *N.H.* 35, 118.

For this reason is Antiquity more revered; for in Antiquity men did not adorn walls only for the gentlemen who owned them, nor were the houses in which they were to live [60v] permanently adorned with [paintings] unless they could be rescued from fires. A painter is necessary for the commonwealth." *Omnis eorum ars urbibus excubabat: Pictorque res communis terrarum.*[75]

Pliny, Bk. 35, last chap.

The Ottoman Emperor Selim I was quite experienced in painting; as witnessed by the battle he waged against Sophi, King of the Persians, of which he sent a painting by his hand to the Venetians, according to the *Life* by Thomas Artus in his continuation of the *Ottoman History*, by Calcondillas.[76] Such is this art of painting that those who practice it and love it, gain from it knowledge. They see things more intelligently, whether natural or artificial, than those who have not observed it. Cicero confesses [this] in the second book of his *Academic Questions. Vident multa Pictores in umbris, et in imminentia quae nos non vidimus.* Many things painters see that we, even when we look at them with greater attention, [61r], do not see.[77] Only wise men are capable of knowing and praising these things. Those who are ignorant and little read do not know how to give them the place they deserve. This very thing happens among those who profess [to know painting] and according to what they know they esteem and understand it.

Thomas Artus. Ottoman history.

Cicero, Bk. 2, quest. academic.

For the sake of brevity I shall now put to one side the pagan world and begin with Christendom.

[The Emperor Maximilian I was a great draughtsman; he prized this calling very much. Thus declares our wise King John II of this kingdom, in the *Chronica* written by Garcia de Resende, manifesting his desire to know this art, and himself telling Resende in the following words that he busied himself with drawing.[78]

Chronicle of King John II, Chap. 200.

75. Pliny has *Omnium eorum ars excubabat, pictorque res communis terrarum erat.* Costa repeats the second clause on 70v.

76. "Calcondillas" surely refers to the Byzantine historian, Nicolas Calcondyles, who lived in Greece c. 1450 and wrote a history of the Ottoman Empire in 10 vols. Costa's knowledge of these works is probably connected with his lost MS, on the destruction of the Ottoman Empire by the "Rei Encoberto" (see p. 10), simulated by the siege of Vienna. See Thomas Artus, *Histoire . . . des Turcs . . .* , Paris, 1662.

77. Costa uses this quotation from Cicero here in the same sense as Carducho (fo. 104v) in the *Diálogo sexto*, on judging works of art.

78. This quotation was taken together with its context by Costa from Carducho's *Diálogos* which contain Juan Alonso de Butrón's judgment on the taxability of painters in the *Memorial informatorio* (fo. 219v). Garcia de Resende, obit 1544 at Evora, was court chronicler under João II, and he claimed to have designed the Torre de S. Vicente at Belem. His *Vida e feitos de D. João II,* containing the paragraph on the Emperor Maximilian, appeared in 1545.

I drew quite well (the Chronicler says of himself) and he (the chronicler is speaking of the king) spent much of his time at this pleasure. I was always quite busy and many times I executed in front of him the things which he commissioned me to do. He told me one day in front of many people that he prized me greatly, for it was a beautiful morning and he was [61v] very desirous of knowledge. And he said that the Emperor Maximilian, his cousin, was a remarkable draughtsman and he spent much of his time in its pursuit.]

The Most Christian King of France, Francis I, loved painting very much and joined its love to its practice. He surrounded himself always with eminent men (such men adorn kingdoms), and he rewarded them and honored them. For many years he commissioned Abbot Primaticcio and Vignola to purchase antique statues in Italy and to make plaster casts of the originals which could not be had, and later to cast bronze [copies] of these in France.[79] [Primaticcio and Vignola] were likewise [commissioned to buy] paintings by the greatest men that they could obtain, and not to lose them for any price or reward, because painting magnifies [the esteem] of all remarkable men of whatever faculty. While a guest of Francis I at the palace at Fontainebleau, Leonardo da Vinci was ill for a long time and was often visited by the King. Though he was very weak and confined to bed he wanted nonetheless to arise to receive [the King] during a royal visit, [62r] because he knew that his Majesty took pleasure in conversing with him, as was [his] custom. And this was the

<div style="float:left; font-style:italic">Treatise on painting, by Leonardo da Vinci, in his life.</div>

last honor that he received from the King, for when death struck him he expired in his [Majesty's] arms, just as the king [had come to his side.] [The King] felt his death deeply with [copious] tears, [to such an extent] that it became a matter of scorn with one of his minions who gave him to understand that it was beneath His Majesty to show such excessive sentiment for a commoner of base origins. The King solemnly replied, saying, "I can make gentlemen and peers but not this [sort of] man, thus, I owe him great respect." This pronouncement was similar to [one uttered] by the Emperor Maximilian I with the same purpose of defending Albrecht Dürer, a celebrated painter of that time, from calumny; when [Maximilian] said to his noblemen "Why should he not be honored who makes Nature herself sublime."

Vasari, life of Leonardo da Vinci.

Ridolfi, life of Titian. So great was the esteem the Emperor Charles the V held for three portraits

79. Vasari's life of Primaticcio (*Vite*, III, 798) is the source of these details, although Costa enlarges Vignola's role in the purchase of statuary and paintings in the sense of Carducho's looser account (fo. 20v).

by Titian, that [His Majesty] said he ought to have paid for them in taxable cities. [These works] were so lifelike and realistic, [62v] Zuccaro tells us[80] (quoted by Vasari) that when Philip I was a prince he would go and talk with the portrait of his father. This "Caesar of Spain" was a lover of painting and an intimate of Titian, which made the hidalgos of his court jealous. These men could not abide by his affection [for the painter], and they told the Emperor that the social intercourse between His Majesty and Titian was of greater substance and superior affability to that enjoyed by all of them. To this complaint [His Majesty] wisely replied: "I will never lack hidalgos but I cannot always have a Titian in my company." The [Emperor's] love of the art [of painting] was such that he enriched all of Spain with the most precious panels that exist today.

One ought to read, moreover, in Ridolfi [the following]: when [Titian] was making a portrait of the same Emperor a paintbrush fell from his hand but before he could move Charles the V [had] given it back to Titian, [who] gratefully remarked that he was unworthy of such an honor, but (the Emperor), who was not miserly when rewarding intellect, answered that Titian deserved to have Caesar serve him.[81]

[63r] Charles I, King of England, sketched too. So strong was his love for this art that he would not part with [his] exquisite original paintings for all the money [in the world]. He spared no expense in their acquisition, or in the purchase for his court of fine sculpture as well. He honored and rewarded artisans with distinctions and private awards. He had agents in Asia and Africa to search for statues and other antiquities which might rest buried in those parts and they paid for them the price that the overlords of those provinces did exact. A fragment of antiquity he valued more than the total cost entailed in transporting to his Royal Palace. [His Majesty] brought together so many [works of art] and with such gusto that he was obliged to add new galleries and rooms to his royal residence; and he embellished them with paintings and with ancient and modern statues by local and foreign [masters]. He paid Miguel de la Cruz in Madrid to copy for him all of Titian's canvases in the palace [63v] [as well as] those in the Escorial.[82] Lamenting that he

80. Zuccaro said (*Idea*, 1607, II, 28) ". . . il gran Filippo . . . il quale ritratto essendo messo avanti à un tauolino, ingannato dall'artificio dei colori cominciò à tratar seco negotii."

81. Ridolfi, *Meraviglie*, I (1648), 162 (episode of fallen brush); 165 (jealousy of court).

82. The source here is again Carducho, *Diálogos*, fo. 22, who in 1633 reported the events as actually occurring in Madrid and the painter about to go to the Escorial. E. Lafuente Ferrari (*Breve historia de la pintura española*, Madrid, 1953, p. 593) lists Miguel de la Cruz in the circle of Velasquez at Madrid, where he was active c. 1633. In France he

could not collect originals, he did not wish to lack copies. King Philip III
and Philip IV of Castile [both] painted, and works by their hands are still
kept in the palace in Madrid. Moreover, the Infantes, Charles and Fernando,
[both] practiced the same calling as related by Doctor Juan Ruiz de León.[83]
Philip IV cherished his teacher, Fray Dominico, as well as other artists who
flourished in his time. The most serene Don Alexander,[84] son of the Duke of
Braganza who was Don Theodosius II by name, painted with great skill, and
in my possession I keep a pheasant and other birds done by his hand.

Prince Robert of England (who was in exile in this kingdom because of
Oliver Cromwell and seeking shelter from him here) painted and had great
skill in drawing, practicing the art often, and carrying with him on his jour-
neys outside the court both notebook and pencil, so as not to lose whatever
seemed to him worthy of [64r] remembering. I saw him myself at Tornbrick
in England,[85] where the royal family and court were then in residence, seated
upon a chair, sketching a grove of trees in his notebook. His love of the art
led him to invent a modern method of engraving, which resembles water-
color, done without burin shadowing. He highly praised the practice of paint-
ing, himself like the other royal persons, Charles II, then King of Great
Britain and the Duke of York his brother (today King).[86] I was at Hampton
Court in 1662 (a palace four leagues from London) when their Majesties
were celebrating the recent arrival of the most Serene Queen Dona Catherine,
from [Portugal]. I was there drawing the garden and the figures of the foun-
tain at its center. Suddenly the King, the Prince, and the Duke caught me
unawares. Without permitting me to rise nor to move from the place in which
I was seated, His Britannic Majesty rested his royal hand on my shoulder.[87]

was known as Michel de la Croy; in England, where he served Charles I for 28 years, as
Michael Cross, engaged, among other things, in copying Philip IV's paintings for the Eng-
lish court, for which he received a pension of £200 annually (A. Ceán-Bermúdez, *Dic-
cionario*, I, 379, and L. H. Cust, *Dictionary of National Biography*, IV, 1908, p. 222).

83. Dr. Juan Rodríguez de León was among the witnesses convoked to testify on the
status of painting. His opinion was published as the *Memorial informatorio* in 1622 and
reissued by Carducho in 1633. Rodríguez de León referred to the royal painters on fo. 221
(ed. 1633), and Carducho used the same information in *Diálogo Octavo* (fo. 160).

84. Alexander (1607–37) was the 4th child of Theodosio II, 7th Duke of Braganza
(1568–1607), and brother of João IV. See Antonio Caetano de Sousa, *Historia genealó-
gica da casa real portuguesa*, Coimbra, VI, 1949, Taboa V.

85. Tunbridge? (Suggested by G. deF. Lord.)

86. This botched reference to James II of England (*regnavit* 1685–88) suggests that
Costa began composition of the treatise before the King's death. The copy intended for
publication (see p. 10) is dated 1696.

87. The account recalls Pacheco's anecdote about Alonso Sanchez Coello, prevented from
rising while at work by Philip II in Madrid (*Arte de la Pintura*, 1649, p. 93).

When they gazed at the drawing they praised it highly and applauded my effort and pastime.

[64v] The most Serene Queen of Great Britain, Catherine, greatly honors the art [of painting] and its practitioners.[88] For example, in order that Cornelius Lyle would do her portrait more of his own will than in compliance to a request, she did him the honor of going three times to his house, not scorning his position, but showing honor and respect to the painter's profession. I remember this quite well for I was in London in 1664.[89] Thus the houses of painters in other courts are thought of as the houses of great men.

His Royal Highness the Duke of Savoy, Charles Emmanuel II, was a painter who amused himself very much in the practice of his art.

My Lady, the wise Duchess of Aveiro, Dona Maria de Guadalupe,[90] learned to love this art of painting, equally with literature, to the point that she is unique in both. Such is the zest with which she practices and the inclination towards the profession that she wishes to keep her most excellent house and residence open [for these pursuits] together with her daughter, the Duchess

88. Catarina de Braganza (1638–1705), married Charles II in 1662, residing first at Hampton Court and later at Whitehall.

Virginia Rau, *Catarina de Bragança, Rainha da Inglaterra*, Coimbra, 1941, p. 343, mentions a Felix da Costa among her retinue, to whom she bequeathed 80 milreis in her will. He was a cleric in lesser orders, i.e. not ordained, and serving as a deacon or sexton (*clerigo imminoribus*). Arquivo da Tôrre do Tombo, 102 Chancellarias Pedro II, Bk. 30, fo. 262, Cart. da Igreja de Santa Maria de Bucellas, 4.II.1706. See p. 8.

89. Costa's memory failed him here, for there is no record of Cornelius Lely at this date. He surely meant Peter Lely (1617–80), in England after 1641, and knighted by Charles II in 1679. Cf. 103r.

90. Maria Guadalupe de Lencastre (1630–1715) was an occasional painter whose works were to be seen at N.S. da Luz, Carnide, and in the Conçeição convent at Marvila (a panel of N.S. da Piedade). See Agostinho de Santa Maria, *Santuario Marianno*, Lisbon, 1721, VII, 171, and A. Caetano de Sousa, *Historia genealógica da casa real portugueza*, Lisbon, 1737, IX, 78. She also painted portraits (Jorge Cardoso, *Agiologio lusitano*, Lisbon, 1744, IV, 466, Col. 2; J. da Cunha Taborda, *Regras da arte da pintura*, Lisbon, 1815, pp. 201–03, 205; Cyrillo Volkmar Machado, *Coleção de memorias*, Lisbon, 1823, p. 41).

In 1659 the painters' guild of St. Luke in Lisbon elected her as an officer, or *Juiz de mesa* (F. A. Garcez Teixeira, "Estudo do . . . Arquivo da Irmandade de S. Lucas," *Boletim da Academia Nacional de Belas Artes*, I, 1931, p. 123. After the death of her brother she became 6th Duchess of Aveiro in 1679. In 1688, her 3d daughter, Isabel Zacarias Ponce de Leon de Lencastre, married Antonio Martin de Toledo, the heir to the Duke of Alba (A. Caetano de Sousa, op. cit., XI, 1745, 159). Her biography by Damião de Froes Perym (*Theatro heroino, abecedario . . . das mulheres illustres . . .*, Lisbon, 1736–40, II, 226–42) celebrates her great piety and mentions that she spoke 6 languages. She was a pupil of Frey Miguel Valentim, the Jeronymite vice-Rector of Coimbra. She left 1,000 ducats "para se augmentar o Camarim da Senhora de Guadalupe," but this author does not mention her work as a painter.

of Alba. One continually observes pen and pencil in her house, and painting and writing. [There] the paint brush [65r] often serves as the scepter.

Dom João IV, of illustrious memory, the most prudent king of the land, was a lover of this art though he did not paint, and he recognized how much was due to it. He showed his wish to honor and favor his painters in the honor of the knighthood of the Order of San Bento he awarded to Joseph de Avellar, the painter.[91] In the decree he specified the favor that imaginative painters deserve, the substance of which runs as follows: "I award the Order of Aviz of San Bento to Joseph de Avellar as the best painter of his time in my Kingdom, so that others may strive to follow in his footsteps."

There is no art (says Tertullian) which may not engender another. Because the king admitted the presence of so many and such good arts, he did not wish to omit painting; he recognized it and bestowed upon it the pomp and respect it deserves. He did likewise for painters. He knew that painting deserved every honor, making its future greatness secure, since the value of a thing stems [65v] from knowledge of its nature. This beginning indicated greater honors to come. Thus [God] filled [Bezaleel the craftsman] with wisdom: *Et in corde omnis eruditis posui sapientam* says God, speaking to Moses, who honored the wise, because he was learned and because he recognized wisdom to be a gift of divine omnipotence. He who enriches nobility with good morals, deserves praise. Conversely, he who is born a gentleman and does not enrich himself with good morals and high virtue, cannot pass for noble (says Plato). The Italians called him virtuous who observed and exercised the arts, as the Philosopher [always has] said.

The Most Christian King of France Louis XIV is devoted to painting as the whole world knows him to be. Witness his charter passed in the year 1663[92] for the purpose of establishing and fomenting the rents granted to the Royal Academy of painting in Paris. Among other things it says:

> We have considered that in order to make our Kingdom [66r] flourish more and the better to demonstrate the abundance and felicity of [the land] we cannot do anything better or more convenient than to cultivate the sciences and liberal arts, in keeping with the example set by the great kings who came before us: to honor those subjects whose [talents] sur-

Exod. 31. (margin note)

Statutes of the Royal Academy of Paris. (margin note)

91. See 105v.

92. The statutes of 1648 were printed but undated. They contained 13 articles, according to Henry Testelin, the secretary of the Academy from 1651 (A. de Montaiglon, *Mémoires*, 1853, I, 35). On the statutes of 1663, ibid., II, passim, reporting the conflicts that arose during their framing, see Th. Regnaudin, *Establissement de l'Académie royale de peinture et de sculpture par lettres patentes du Roy verifiées en Parlement*, Paris, P. Lepetit, 1664. The text used by Costa is probably pp. 21–22.

pass those of other men, with gifts, prizes, and public honors, so that these [awards] may incite others to emulation, by exerting themselves to become deserving of like honors. Among the fine arts there are none that are nobler than painting and sculpture. Both have always been held in great respect in our kingdom. To those who profess them we should like to bestow tokens of our special esteem. To this end in the year 1648 we established in our fair city of Paris a Royal Academy of painting and sculpture, to which we award special decrees and privileges augmented in the 21st year of our reign. LOUIS.

[66v] (In addition, the Dauphin Prince, his son, sketches quite well.) So greatly does [the King] cherish learned men, by showing them his esteem, that his kingdom in our time has an abundance of good minds in all callings, so much so that one will call France the New Greece. He has so favored painting that it boasts today the celebrated Charles Le Brun whose ideas are of such learning that he seems to surpass the most celebrated [painters] of antiquity, expressing the passions so [clearly] that one presumes his figures are silent for shame. Plato says of a similar painting, "if the picture is silent it is less because it is lifeless than because it is ashamed by your question." *Picturae opera*, etc.

Plato, Phaedrus.

To encourage art [the King] gave 4,000 pounds to the Royal Academy, as a public [institution] open to any person wishing to practice the [67r] art[93] of drawing. The Prime Minister honors [this Academy] with his care, his protection, and with his visits always. The First Painter is rewarded most handsomely for his works, in addition to more than 12,000 pounds he receives annually as salary, as well as a house at the Gobelins factory where everything for the embellishment of the royal palace is kept, such as paintings, sculptures, wood carvings, tapestries, jewelry, and embroidery. There he designs, composes, and corrects everything that is done, all according to the invention and execution he chooses.

880,000 milreis.

2,640,000, two contos and six hundred and forty thousand milreis.

In Rome the same King has an Academy which sustains and gives [stipends] to thirteen French members,[94] who study painting in the hope of future fame, at the font from which knowledge of the art of painting forever

93. N. Pevsner, *Academies of Art*, 1940, 103–04, records this royal gift as occurring on Colbert's initiative in 1664. See Th. Regnaudin, *Establissement*, 1664, 38–42. The grant was raised to £6,000 in 1692, and in 1694, it was cut off, but restored at £4,000 in 1699. It remained at this figure for many years.

94. In 1666 the pupils of the Academy in Rome were 12: 6 painters, 4 sculptors, 2 architects, all under the guidance of a painter called the rector, with whom they studied arithmetic, geometry, perspective, architecture, anatomy, and life drawing. All students were expected to copy paintings and statues in Rome, and the architects took plans and sections of Roman buildings. See H. Lapauze, *Histoire de l'Académie*, Paris, 1924, I, 7–8.

has flowed. At the beginning of their study, they practice diligently by copying the good works by excellent masters that are to be found in Rome, looking towards the double enrichment of their country by endowing it both with good pictures and good citizens. [67v] Some, already advanced in learning, return to their country, with others taking their places. Thus they receive for their art what it deserves in merit and honor for the hard work which its study requires.

This is why foreign nations possess greater advantage—not because of superior genius but rather because they are possessed of higher studies, finer honors, and greater rewards. These circumstances stimulate men to take on difficulties. One detects wisdom in man (as Aristotle points out) when he teaches himself fine works which stem from high custom. Many talents are squandered in Portugal for lack of that study, which alone can lead to due perfection.

Horace, ars poetica. According to Horace one of the minor sculptors who worked at the Circus Emilianus[95] could express both nails and hair in bronze, but he was unable to finish the work by giving it full being, for [68r] he lacked the talent to combine the elements into a good whole with its parts in agreement. Many persons have a fine genius for painting and a large talent for invention; they can perform according to their natural gifts. But when [the painter's] judgment lacks acquaintance with the rules of art, he will fashion only its parts, but he will not achieve their happy unity, in the concordance between the part and the whole that produces them, [so that] all rests upon an equal level of perfection. And since he lacks this kind of awareness he lacks the knowledge to follow his natural gifts, and this is not acquired without a good deal of exercise. In addition [he should have] good intellect and a natural inclination towards an art founded upon [mastery] of the elements demanded in painting. Quintilian asserts that the arts have their origin in nature. What one needs to do is to search for the means by which to enable [art's] continuation, according to precepts and rules, in keeping with the saying of Apelles: *Nul*[*l*]*a dies sine linea.* Thus drawing and more drawing is the proper exercise of academies, [68v] whence come many remarkable and skillful men who, as draftsmen, are outstanding in all professions. Drawing is exceedingly necessary for painters, sculptors, and architects, for all three arts require much of it. It is a convenience to engineers, who use it to place figures in perspective, to show planes to foreshorten, to show fortresses as they appear to the eye, [as well as] mountains and adjoining valleys, and any town or city and whatever

95. Horace, *Ars Poet.* 32: "Aemilium circa ludum faber imus . . ." Lane Cooper, *Concordance to the Works of Horace,* Washington, D.C., 1916.

else the eyes can perceive. For only by means of the geometric plane can [one] comprehend the surface, which is made up of lines without relief or appearance of bodily substance. The plane remains hidden but it serves together with the view of a body when it is drawn, to show the object from within and without.

To gold- and silversmiths [drawing] is quite necessary, for it is a pity that jewelers are blinded by ignorance, admiring any sort of [69r] dross and subject that they see from the North. Drawing is like a light leading them obediently [out of] their ignorance. They imagine one cannot progress further for they do not know how to invent anything but cheap and tawdry things. Lacking an understanding of architecture, which they leave to the cabinetmaker's devices, they cast their silver without knowledge of what is being made for them. [Drawing] is essential to wood-carvers, for carving properly in relief, and so that they may invent altarpieces and other works with grace and skill. For they confuse the principle[s] of architecture, which are its order, with the members, such as moldings, Atlantios, seraphim, and children, lost in leaves and branches; which cover up [the wood-carver's] ignorance. Yet his ignorance remains apparent to those who understand [architecture], who strive for the essential and abhor the unnecessary.

[Drawing] is necessary for embroiderers also to gain true knowledge and to make embroideries [like those] of the ancients. [Otherwise], when they attempt figural designs they make them so formlessly [69v] that the work is more a discredit than an enhancement. Because they are ignorant of drawing, they need to consult painters for the realization and perfection of the work in designs they can follow.

For navigation, drawing is needed to make sea charts and maps of the earth. It is also useful to engravers for cutting the plate with the burin, as well as for the text figures and the frontispieces of books, as for coats of arms and emblems, poems, and initials and arabesques as well. It is intolerable to say that in this kingdom there is not one engraver whose work is not too deformed, ignorant, and clumsy to show abroad. Our engravers exert themselves only in marking the copper plate with the burin, wasting time, and taking money for monstrous things without form or art, and lacking, not talent, but drawing and instruction.

[Drawing helps] those who wish to be expert in penmanship, in calligraphy, and in the dexterous fashioning of letters. [70r] [Drawing aids] those who paint tiles and pottery so that they know what they are doing; for without drawing, no one can make [patterns], being unworthy of the name of painter of pottery. Those who design tapestries without a knowledge of paint-

ing can only imitate fault[s] not to look like repairs, which comes to the same thing. Those who enamel need drawing in order to color in light and dark with a sense of what they are about, and to paint what we see on watches and copperplates.

Cabinetmakers [need drawing] to make beds, buffets, counters and other well designed pieces. They should also be able to work out the designs and sketches by others, as well as to make good inventions and renderings of their own. Metalworkers in brass and tin also need drawing to make models and to repair gently with skill and care whatever comes to them. Lacemakers and seamstresses too [need drawing] to sew with imagination and grace by adapting and inventing clothes, and putting them right when they are shapeless, and making neat lace edgings on underwear, all evenly done and durable. [70v] There is no art or craft which in whole or in part does not depend upon the art of drawing. For it is impossible to preserve the commonwealth without it and a painter is always of service to any civilized court, as Pliny exactly said: *Pictorque res communis terrarum.*

Pliny, Bk. 35, Chap. 10.

The most useful and necessary kind of drawing represents the symmetry and anatomy of the human body. From this kind of drawing, as from a fountain, many streams arise and flow from high places to a variety of lower ones. The opposite case occurs in the imitation of leaves, which lack proportion, because no defect arises from their being higher or lower, shorter or longer, larger or smaller. Such is not the case with human figures which possess exact dimension in all their parts and varying degrees of grace in their movements.

Since the study [of drawing] is the same for everyone, like its instruction, [71r] as well, all who [profess it] will follow truth and will always be guided by good principles. Hence the possession of true understanding. The most inglorious and spirited students will gain sound knowledge and will become consummate [artists]. Even those who are not so active, nor possessed of such lively wit, if at least they labor, can learn how to imitate truth, though of course in an inferior way, not for the want of rules but because they lack genius, which, like grace, is a gift of nature. It is not acquired, but possessed only by those to whom Heaven imparted it at birth. Like courage, it is inborn, and not acquired.

With the establishment of an Academy we shall witness the spread of the art of drawing in this kingdom, [we shall] gain great repute for the [aforementioned] arts. Portuguese talent will be made famous, and [Portuguese] works will shine forth, to be known in foreign countries, and to enjoy applause. Men of eminence will study them, while the great will seek to favor the [71v] artists. As Philostratus the Elder says, He who does not embrace

Philostratus, in both Icones.

430

and favor painting not only wrongs truth but wrongs the wisdom of the poets.[96]

I should like to give a brief description of the [Academy of Florence, which is as singular as it is old. The greatest men of Italy belonged to it. I omit mention of others in all the kingdoms of Europe, which do not differ from it in grandeur.

This Academy was planned by a famous architect of bizarre and capricious imagination. The annual meeting occurs with great solemnity on the day of the Evangelist St. Luke the Painter. Presiding over the ceremonies are a representative of the Grand Duke, flanked by a painter and a sculptor. The other artists are seated by rank according to the dignity of their degrees, the seats of the academicians being distinct from the others of those who still are not members for [72r] lack of the necessary knowledge. These seats are of an ingenious design and superbly gilded.

There they commissioned paintings each year from the best, and the most lively and promising talents. The Academy donated the prepared canvases with a view to their hanging in the church the following year before the entire Academy, so that, upholding the effect, they might recognize the exalted spirit of the work as a creation befitting their invectives. Maintaining the spirit [of the Academy] is a result of the criticism [heard there].

After a long oration exhorting them to persevere and encouraging them not to abandon their studies, [aspirants] are admitted into the Academy, like plants, from whom one expects a fruit worthy of the rank of Academician. Then, having been seated with the other [members,] [the neophytes] begin to enjoy the honors accorded to [already] seated [members]. In the ensuing procession they take a prominent place. After the entire Academy has been acquainted with [the initiate's] name, they seat him with all the pomp and circumstance decreed by the charter [as a man] worthy and capable of all the exemptions and [72v] immunities which the Grand Duke of Tuscany, the Prince of Florence, in his capacity as presiding consul, has conceded to those who arrive at this honorable position. [The new member] receives a Privilege stamped with the arms and the emblem of the Academy, authorized, seen, and signed by its Chancellor.

This same Academy has a hall, where there are portraits of all the eminent

Vicente Carducho,
Diálogos.

96. This translation of Philostratus was probably adapted from the Spanish by Juan de Jauregui in the *Memorial informatorio,* fo. 190. Costa later (fo. 161) continues the passage beyond Jauregui's excerpt.

The quotation from the *Imagines* was also used by Philippe Nunes in his *Prologo ao lector* (1615), fo. 3.

members of the profession as well as many drawings, low reliefs, models, and paintings worthy of all consideration. Entrance into this hall is permitted to those who, after many years attendance at the [meetings] of the Academy, have gained the title of Academician.

In another hall adorned with many copies of statues, as well as books pertaining to painting, globes, spheres, and other mathematical instruments, there is a chair from which the lectures of this faculty are read, not only by painters but by sculptors, architects, and engineers. [73r] [Here, moreover,] anatomy [lessons are given] and life drawing classes from a male model whom the Grand Duke (always the most esteemed Patron) pays from his privy purse. He also stipulates that other expenses be covered—heat, lights, paper, pencil[s] and the cleaning of the building—such being the expenses incurred by these studies. By his command the most renowned artists attend, when it is their turn to teach, and to advise the prospective students.

The men of this Academy are noble, both they and their sons should they have any. From among them the Grand Duke names a Painter and Sculptor. Together with his representative, who is usually called a man of letters, selected from the Supreme Council, called *quarantoto*, these three hear cases and lawsuits [connected with] the arts, without any interference from ordinary justice. As I said before, these are the men who are seated at the annual meeting with the president.

This Academy began in the year 1330 and was for some time forgotten, [73v] but it was revived in 1564, and it flourishes today.[97] . . . In the Grand Duke's gallery there are workshops[98] of painters, sculptors, lapidaries, clockmakers, and in another part are chemists and distillers. Each receives a fixed stipend for advancing his profession, as worthy of the support of these princes.

Academy comes from Academe, the name of a country place 1,000 paces from Athens near large and pleasant woods. Academic persons were much respected by the Greeks. Diogenes Laertius, life of Plato, Bk. 3. Plutarch, life of Theseus.

In the year 1490 Lorenzo de' Medici the Great, the father of literature, the protector of the arts, and the patron of them all, wished to see the arts of design [again] produce such excellence as in the grove of Academe near Athens. [To this end] he made his garden in Florence an academy for study and had it filled with ancient statues and the best paintings which he could bring together. And [he not only employed] an excellent sculptor named Bertoldo, to assist in the guidance and instruction of students as their teacher,

97. The passage to 73v, line 8, describing the Florentine Academy, beginning with the building, is taken with few omissions from Carducho's account of a visit to the Academy (*Diálogos*, 1633, fos. 10v–12). Carducho in turn cites a *memoria* by Fr. G. A. Montorsoli of the Servites (fo. 12).

98. The passage concerning the Grand Duke's workshops also comes from Carducho, fo. 13, like the following paragraph on Lorenzo de' Medici, mentioning Bertoldo and Torrigiano (fo. 31v).

but provided and gave all that was necessary for those who wished to take advantage of these studies, and a prize was awarded for progress. This was the occasion for envious behavior [74r] by the renowned sculptor Torrigiano, who, when he saw the advantage that Michelangelo Buonarroti had over him, was unable to bear it, and struck him on the nose with a club, disfiguring him for the rest of his days. For this the offender was obliged to leave the country, to escape the severe punishment specified by Lorenzo de Medici for such excess, fleeing to Spain, where he died.]

Vasari, life of Michelangelo.

Thus, without study there can be neither knowledge nor learned men. By the same token scholars come from universities. Without Academies painting cannot flourish, nor can there be learned painters. Propensity begins the road to art; study polishes its comprehension; practice perfects the hand; reward makes labor pleasant, and recognition leads at last to that perfection which justifies the honors awarded for knowledge by the prince.

Great were the Privileges which this Art achieved and the honors which various princes granted to its practitioners. [74v] That the Emperors Valentinian, Valens, and Gratian gave privileges to painters (*Leg. Picturae, C. Theod. de excusat. artificum*, Bk. 13)[99] is distinctly known from cases concerning teachers of painting and drawing, who were not to be under the jurisdiction of lower-court judges, nor were they to be registered either among the handicrafts or among tradesmen, but to be exempted definitively from many impositions, as the following imperial [edict] by the said Emperors proves: *Imp. Valentinian*, etc. [75r]

Leg. Picturae C. Theod. de excusat. artificum, Bk. 13.

[The August Emperors, Valentinian, Valens, and Gratian, to Chilo the Governor of Africa:

We have decreed that teachers of painting, being freemen and sons of freemen, are not to be enrolled upon the head-count lists. Neither their wives nor their children are to be liable to tributes or taxes. Nor [75v] are they to be obliged to register their barbarian slaves upon the census roll. They are likewise not to be called to supply the collation and contribution [expected from] merchants and traders during the time they are engaged upon matters connected with their art. They may hold their classes and workshops in public places without paying rent, on condition that they exercise and use their own art there. We have also ordered that they need not accept guests against their will; that they are not subject to lower-court judges; that they may live in the city of their choice; that they are not to be drafted to accompany or to lead horses,

99. Pacheco also used this material (*Arte*, 1649, p. 462 f.) but he worked directly from a Spanish translation of the passage, which he cites as tit. 4, lib. 13, codigo Teodosiano.

nor to give their work as day laborers; nor shall any judge be able to constrain them to paint sacred images or public works without pay. We grant them all this, in such wise that anyone violating these dispositions in their favor, shall be punished under the penalties for sacrilege. Given on the 18th of June [76r] in the third consulates of Gratianus Augustus and Equicius.]

Romano Alberti. [Romano Alberti[100] described a law most favorable to painters when he wrote in Rome in the year of the Lord 1593, saying that there was a tablet of stone on the Capitoline hill where all the arts were enumerated, and those of their practitioners who were under a small obligation, such as going in procession with tapers and other things from one temple to another. But upon this tablet the names of painters were not inscribed. Romano Alberti's own words are as follows. ["To confirm this, a marble tablet which stands today in the Capitol bears the names of those artisans [76v] who were obliged to perform some personal duty, such as going in procession with candles and so on from St. John Lateran to S. Maria Maggiore. [Upon this tablet] the names of painters were not inscribed."]

New digest, Bk. 6, title 1. It is common knowledge[101] that Juan II of Castile made it a law of the land that, in order to enjoy their privileges, noblemen bearing arms were required to conform not only to the usual requirements, but also to avoid low callings. This law gave rise to much litigation over its interpretation, so that another

Law 3, same title and Bk. law was needed to clarify it, containing among other things, these words: ["Furthermore, it being public knowledge that such [nobles] do not earn their living as tailors, nor as furriers, or carpenters, or stonecutters, or smiths, or shearers, or barbers, or grocers, or peddlers, or shoemakers, or any other low and vile office, etc."]

It is noteworthy that this law specifies [77r] none of the arts of drawing, since these are among the liberal and honorable arts, of which some were honored with decorations by the Catholic Kings.

In royal decrees, furthermore, the wearing of silk by artisans is discussed:

100. Costa may have known Romano Alberti's book directly (since he cites it correctly in the bibliography), but this passage was lifted entire from Juan de Jauregui's testimony in the *Memorial informatorio* (*Diálogos*, 1633, fo. 192v). Alberti's treatise first appeared in 1585; in that edition this passage appears at pp. 36–37.

101. Gaspar Gutiérrez, *Noticia*, Bk. III, Chap. XVII, pp. 203–04: "Sabida cosa es, que estando establecido por ley de la Magestad del Rey don Iuan el Segundo." Costa also cited 204–10, omitting most of 209–10. He added marginal notes relating the decree to Portuguese usage and omitted some official language. Philippe Nunes also used this document (1615, fo. 43), compressing it to a few lines and taking it probably from Gaspar Gutiérrez.

434

["We likewise command the artisans of these handicrafts, tailors, shoemakers, carpenters, smiths, weavers, furriers, shearers, tanners, leather-dressers, mat-makers, grocers, and other similar trades and lower ones . . . , etc."]

The term, "craftsmen," and the words "similar trades and lower ones," were specified in order to exclude artists in the liberal arts such as those concerned with drawing. So much for the laws [on this point]: let us now consider court decisions. Three provisions passed at different times under contradictory judgment, in regard to jewelers, show that such artists and teachers are not included among the handicrafts. In support of this contention, the last of these three [provisions] reads as follows: [77v]

"Don Carlos, by divine grace ever-august Emperor, and King of Germany with Doña Juana his mother; Don Carlos by the grace of God, King of Castile, Leon, Aragon, the Two Sicilies, Jerusalem, Navarre, Granada, Toledo, Valencia, Galicia, Mallorca, Sevilla, Sardinia, Cordova, Corsica, Murcia, Jaen, the Algarves, Algeciras, Gibraltar, the Indies, the Islands and the mainland of the Ocean Sea, Count of Flanders and Tirol, etc. To all magistrates and assistants, [municipal] governors and mayors, and other judges and magistrates, both in the city of Palencia as well as in all the cities, towns, and places of our kingdoms and dominions, and to each and every one of you in your places and jurisdictions to whom this our letter may be shown, salutations and greetings. Be it known that Cristobal Alvarez has told us, on behalf of the silversmiths of the said city of Palencia, [78r] that by our decree dated in the present year, and forbidding the wearing of silk, it is ordered that tailors, shoemakers, tanners, and weavers, and other craftsmen included in the aforesaid decree dated this year, as well as other persons of similar trades or lower ones, shall not wear silks. The aforesaid decree did not forbid artists and silversmiths to wear silk, because their art was not a trade. Hence the laws call them artists but not craftsmen, because the craftsman rightly and truly is one whose work requires no liberal science or art. A craftsman is he whose work cannot be done without knowledge and notice of some of the liberal arts, as with the work of the artist-silversmith. For if the artist-silversmith neither knows nor understands the art of geometry, in order to proportion the length and width of his work, or if he ignores the art and science of perspective, to draw and portray whatever he wishes, he cannot be an artist. [78v] And should he be unable to know or understand the art of arithmetic, in order to count and estimate the carats and the worth of the gold and silver, the

435

pearls and stones and coins, he can never become an artist-jeweler, without knowing and understanding all the aforesaid sciences and arts. When known they let him do what he wants, and without them he cannot do or proportion what he wants. Wherefore the laws rightly make a great difference between craft and artistry. And if we should want to have the decree in question be extended to include the artist-silversmiths, this could easily be expressed and said. Yet the decree seems clearly to have desired and intended the contrary, and not to include the artist-silversmiths. In listing the crafts to which the decree was to be applied, such as tailors, shoemakers, weavers, tanners, and others of similar nature, and lesser ones as well, it was understood that the artist-silversmiths were not included. [79r] It happens that they are commonly called craftsmen, when their occupation is more preeminent than these others just named. In order to know whether a craft was more preeminent than others, it was necessary to consider its purpose and its material, as in the arts and sciences. There, although all are [regarded as] sciences, some are more preeminent than others, as in [the case of] theology, and sacred canons and laws. Theology is [clearly] the most preeminent among sciences, because of its object and the matter of which it treats, while sacred canons and laws as a science more eminent than medicine, and medicine [in turn] is more eminent than the other sciences and arts. It was therefore clear that among the many trades of which the decree speaks, the artist-silversmith was more preeminent than the tailor or the shoemaker or the other crafts therein listed. This was expressly understood of those crafts and of others like them or of less [standing], but not of those [79v] greater and more preeminent skills like that of the artist-silversmith. And so on and so forth. Given at Madrid on the 30th day of the month of September in the year 1552. Licenciado Galarza. Licenciado Montalvo. Licenciado Otalora. Doctor Diego Gasca. I, Domingo de Zavala, Scribe of the Chamber, caused it to be written at the command of his Caesarean and Catholic Majesty and his Council."]

<div style="margin-left:2em">In Portugal they are mechanics if they are ignorant of these parts, nor may they be called jewelers.</div>

<div style="margin-left:2em">Statutes of the Royal Academy in Paris.</div>

Privileges given by the most Christian Kings of France to painters, sculptors and printmakers: or to the art of drawing.

By the royal decree,[102] Charles VII, King of France, names Henri Mellein, painter of panels and windows, residing at Bourges, together

102. Th. Regnaudin, *Establissement de l'Académie*, Paris, 1664, pp. 42–47, gives the full texts of the exemptions for Henri Mellein. Costa must have had this book at hand: his quotation here is a translation of the portion on p. 47. See also A. Bérard, *Dictionnaire biographique des artistes français du XI au XVII siècle*, Paris, 1872, p. 574. The original

with all others of his rank, to be freed, liberated, and exempted from all imposts, subsidies, loans, commissions, reliefs, festivals, parades, squadrons, watches, door-vigils, and other duties and services either assigned or to be assigned in our realm in [80r] whatever manner or for whatever reason. For these reasons [the King] desires and orders in this manner and form by his decree and by the old privileges granted to them, under our signature on the 17th day of the month of September in the year 1431, signed, Enquechon.

Another decree[103] by King Henry II of France, given at Saint-Germain-en-Laye on the 6th of July in the year of grace 1555, confirming the privileges, exemptions and immunities declared in the aforementioned decrees of King Charles VII, [favoring] the persons of Messire Renay and Remy Lagoubaulde, father and son, printmakers and sculptors, as well as others of similar and equal art, civil status, and profession.

Another decree by King Charles IX of France, given at Melun in the month of September in 1563, confirms the above-mentioned privileges, immunities, and exemptions to all artist-sculptors, printmakers, painters, and glass-painters, at the request of Messire Jean and Jean [80v] Beuselin, brothers both.

Glass-painters are those who painted old windows.

According to [prior] agreements,[104] first given in the Court of the Select at Rouen on June 2, 1544; and the second in the election at Caen on February 9, 1544; as well as two others given at the election of Evreux, the earlier on December 6, 1564, and the later on December 7, 1566; it is stated that painters, sculptors, printmakers, and glass-painters, as previously named in the privileges, immunities, exemptions and franchises, conceded by King Charles VII to persons of that art and skill, and in the second place, that these same persons have been declared exempt and free of all assizes, subsidies and impositions.

[A] decree[105] by the Most Christian King Louis XIV, in favor of the Royal

exemptions granted to Mellein for his windows representing the coronation of Charles VII, were dated 2 January 1430 at Chinon. These exemptions are also mentioned in the chronicle by Henry Testelin, who was secretary of the Academy from 1651 (A. de Montaiglon, *Mémoires,* Paris, 1853, I, 10).

103. Montaiglon, loc. cit. Testelin also mentions the decrees of 6 July 1555 and September 1563, without specifying their contents, other than to say that they were applicable only to accredited royal painters and sculptors.

104. Montaiglon, op. cit., 179 f. Testelin mentions this *brevet* by date only.

105. A colleague, Edgar Munhall, kindly searched for this document, and found it in a broadside preserved at the Bibliothèque Nationale. He generously provided the following transcription, corresponding to Costa's fos. 80v–83v. Costa probably had access to a copy of this broadside (see p. 438, below).

Academy of painting and sculpture, [reads] as follows:

On the 28th day of December, 1654, the King, being at Saint-Germain-en-Laye, and recognizing that the Royal Academy of painting and sculpture, which His Majesty [81r] founded earlier in his good city of Paris, has in such wise flourished according to his desire, that both these arts, which ignorance had almost confused with the lesser crafts, are at present flourishing best in France, [as we see] from the great number of unusual and excellent men in this profession, [which exceeds the number] in all the rest of Europe. And knowing that nothing else is better suited to cause [people] to love and cherish this noble virtue [of painting], which is among the chief ornaments of the State, than the love and interest shown toward it by the Sovereign. [Knowing this], His Majesty, who holds painting and sculpture in particular esteem, resolved to continue, and to show toward the said Academy his [predilection] upon all possible occasions. Accordingly a place is to be provided for the activities [of the Academy] where they can conduct their exercises in much better state, as well as an annual grant for the ordinary expenses [of the Academy], and to gratify its present and future members with some honorable token of his [Majesty's] benevolence. His [81v] Majesty, hoping that the state of his affairs would allow him to have a more commodious place

Bibliothèque Nationale F 5001 (162)

Articles que le Roy veut estre augmentez et adjoustez aux premiers statuts et règlemens de l'Académie royale de peinture et sculpture, cydevant establie par S. M. en sa bonne ville de Paris (s.l., s.d.), In-fol., 16 pp (listed in *Catalogue général des livres imprimés:* no. 11326 *Actes royaux* par Albert Isnard et S. Honoré), dated 24 December 1654. (suivi du brevet du 28 décembre 1654 en faveur de ladite Académie, Isnard-Honoré 11328, et de l'édit de janvier 1655, Isnard-Honoré 11330, portant exécution dudit brevet).

Aujourd'huy vingt-huitième iour de Decembre 1654 le Roy estant à S. Germain en Laye, reconnoissant que l'Academie Royale de Peinture et Sculpture que sa Maiesté a cy-deuant establie en sa bonne ville de Paris, a tellement reüssi selon son desir, que ces deux Arts que l'ignorance auoit presque confondus avec les moindres mestiers, sont maintenant plus florissans en France, par le grand nombre qui s'y trouve de rares et excellens hommes de cette profession, qu'en tout le reste de l'Europe; et sçachant qu'il n'y a point de plus forte consideration pour faire aymer et embrasser / cette noble vertu, qui est un des plus riches ornemens d'un Estat, que l'amour et l'inclination qu'y porte le Souverain, sa Maiesté qui en a une toute particuliere pour la Peinture et Sculpture, a resolu de continuer à en donner des marques à ladite Academie dans toutes les occasions qui se pourront offrir, et cependant de luy pouvoir tant d'un lieu necessaire pour faire ses exercices avec plus d'honneur, que d'un fonds par chacun an pour la despense ordinaire d'icelle, mesmes de gratifier deux dont elle est et sera cy-après composée, de quelque temoignage honorable de sa bienveillance; Sadite

438

built to house the said Academy, has destined for this purpose the gallery of the Royal College of the University in the city of Paris, where he wishes the meetings, lectures, and other public and private exercises of the said Academy to be held from now on, according to its statutes both old and new. He therefore allows [the Academy] to build for this purpose three partitions and divisions which were found necessary for the decency and comfort of the premises. In order to provide the means for the said Academy to receive properly, both the models who pose for drawing lessons from life, as well as the instructors who are called to teach geometry, fortification, architecture, perspective, and anatomy, his Majesty has generously given and granted to the said Academy the sum of five hundred cruzados each year to be [82r] drawn upon the allotment to the [royal] workshops in payments as ordered by the Inspector General and the Inspector of the workshops, and payable to the Treasurer of the said Academy. In addition His Majesty, [wishing] to gratify and to treat the said Academy favorably, and to encourage those who compose it in the furtherance and continuation of their meetings, with all possible affection and solicitude, holds them as excused, and excuses them both now and in the future, from all guardianships and curacies, and from every [duty as] overseer or supervisor, up to the number of 30 [academicians] who will be the first to fill the seats, as well as their successors, consisting of the Director, the four rectors, the twelve professors, the Treasurer, the Secretary, and the eleven [members] of the said Academy.

Maiesté en attendant que la necessité de ses affaires luy de faire bastir un lieu plus commode pour tenir ladite Academie, a destiné pour cet effet la Gallerie du College Royal de l'Université de ladite ville de Paris, où elle entend que les Assemblées, Leçons, et autres exercices publics et particuliers de ladite Academie se fassent dorénavant suivant les Statuts d'icelle, tant anciens que nouveaux, leur permettant à cette fin de faire faire dans ladite Gallerie telles cloisons et retranchemens qui serout estimez necessaires pour la decence et commodité des lieux. Et pour donner moyen à ladite Academie d'entretenir tant les modelles et naturel qui se mettent en attitude pour faire les leçons du dessein, que les Maîtres qui y seront appellez pour monstrer la Geometrie, Mathematiques, Architecture, Perspective, et Anatomie; Sadite Maiesté a libéralément donné et accorde à ladite Academie la somme de mille livres par chacun an, dont sera fait fonds dans l'estat des gages des officiers de ses Bastimens, / et payée suivant les ordonnances des sur-Intendant et Intendant d'iceux au Tresorier de ladite Academie. Sadite Maiesté pour d'autant plus gratifier et favorablement traiter ladite Academie, et donner sujet à ceux qui la composent de vacquer à leurs fonctiõs avec toute l'affection et assiduité possible, les a décharchez et decharge à present et à l'avenir de toutes tutelles et curatelles, et tout guet et harde, iusques au nombre de trente, qui rempliront les premiers lesdites places à mesure que ceux qui les occupent à present seront changez; sçavoir le Directeur, les quatre Recteurs, les

The [Academy] has conceded, and there is conceded to each one of them, personal rights to own and to mortgage [property] both as to obtaining and as to holding [either], under the jurisdiction of his [Majesty's] court of ordinary pleas, or of the palace court in Paris, as they may prefer, in the same fashion as enjoyed by the [82v] French Academy of Sciences and by the present officers of his [Majesty's] household. In order to make the said Academy more flourishing, and to introduce the good manners [encouraged by] the said arts, and to banish those other [manners] practiced by ignorant persons, his Majesty desires and ordains that from this day henceforth, there shall be no other Academy where models pose, or teaching is given, or public lectures are delivered on painting and sculpture, other than the said Royal Academy, and he forbids all painters and sculptors, whosoever they are, to establish or conduct any public studio in their houses or workshops under any pretext whatever. They are allowed to conduct private studios only for their [own] work and for such instruction as appears [necessary].

Until now, incompetence has so easily been introduced and perpetuated in the said arts of painting and sculpture, that all sorts of persons have indifferently been received, either for money, or by master's degrees which the kings have been in the habit of giving, [83r] for their acclamations, coronations, marriages, and the births of princely persons. Such master's degrees have at various times become [superfluous] in many arts and crafts of much less esteem, especially the pharmacists, surgeons,

douze Professeurs, le Tresorier, le Secretaire, et les unze de ladite Academie: et leur a accordé et accorde à chacun d'eux le Commitimus de toutes les causes personnelles, possessoires, et hypotequaires tant en demandant qu'en deffendant pardevant les Maistres des Requestes ordinaires de son Hostel, ou aux requestes du Palais à Paris, à leur choix, tout ainsi qu'en iouyssent ceux de l'Academie Françoise et les Officiers commençaux de sa Maison. Et afin de rendre ladite Academie d'autant plus florissante, introduire les belles manieres desdits Arts, et en bannir les mauvaises que quelques ignorans y exercent, Sa Maiesté veut et entend que dorenavant il ne soit posé aucun modèle, fait monstre, ny donné leçon en public, touchant le faict de Peinture et Sculpture qu'en ladite Academie Royale: et deffend à tous Peintres et Sculpteurs quels qu'ils soient de s'ingerer d'en faire faire aucun estude public en leurs maisons et atteliers sous quelque prétexte que ce puisse estre, permis seulement à eux pour leur travail et instruction / particulière d'en faire tel etude que bon leur semblera: et d'autant que iusques icy l'insuffisance s'est d'autant plus facilement introduite et perpetuée dans lesdits Arts de Peinture et Sculpture, que toutes sortes de personnes indifferemment y ont esté receus pour de l'argent au moyen des Lettres de Maistrise que les Roys ont coustume de donner tant à leur avenement à la Couronne, Sacre et Mariage, qu'à la naissance de leurs enfans, desquelles Lettres de Maistrise plusieurs Arts et Mestiers de beaucoup moindre considération, ont esté exceptez en divers temps, nommément des Apoticaires, Chirurgiens, Orfèvres, Maistres de Monnoyes,

jewelers, coiners, goldworkers, furriers, scribes, mercers, ironworkers, and others. His Majesty, [wishing] to procure the greatest brilliance and purity of the said arts of painting and sculpture, decreed that none be admitted henceforth save those who by ability and competence alone are excused all aforesaid master's degrees. [His Majesty] desires and orders that [such persons] should not be included in the grants that he may at any time make, [or] in case he should suddenly or in any other way make such grants without due care His Majesty orders the inspectors of his factories, arts, and manufactures to put the said Royal Academy in possession of the said gallery of the Royal College [83v] together with the aforesaid five hundred cruzados annually. Such were his [Majesty's] wishes in the present decree, and for its entire execution, he desires all other letters patent, judgments, and other necessary papers to be held invalid. Signed to this effect with his own hand, and it being countersigned by me, his Chancellor and Secretary of State, at his order,

<div align="center">Signed</div>

<div align="center">Louis</div>

<div align="center">and below</div>

<div align="center">Phelipeaux.</div>

Another decree by the same King, augmenting the income of the Academy and confirming the privileges of the said arts, begins in this fashion:

Louis, by the grace of God, King of France and Navarre etc. And so on and so forth. In order to give more proofs of the esteem in which we hold the said Academy, as well as of our satisfaction in beholding the fruits and benefits produced by it from day to day, we have now confirmed it and do confirm it in all the pri- [84r] vileges, exemptions, honors, prerogatives, and preeminences we had assigned to it and which

Bonnetiers, Pelletiers, Escrivains, Marchands-Merciers, Marechaux et autres: Sadite Maiesté pour procurer le plus grand lustre et la plus grande pureté desdits Arts de Peinture et Sculpture, et empécher que persõne n'y puisse estre admis à l'advenir que par la seule capacité et suffisance, les a exceptez de toutes lesdites Lettres de Maistrise, veut et entẽd que dorenavant ils ne soient cõpris dans les dons qu'elle en pourra faire cy-après: et qu'en cas que par surprise ou autrement, il en soit expedié aucunes, qu'on n'y ait aucun égard. Mande Sa Maiesté aux sur-Intendant et Intendant de ses Bastimens, Arts et Manufactures, de mettre ladite Academie Royale en possession de ladite Gallerie du College Royal, et de l'en faire iouyr ensemble desdits mil livres par an, tant et si longuement qu'il luy plaira, en vertu du present Brevet, pour l'entière execution duquel elle veut que toutes Lettres Patentes, Arrests, et autres expeditions necessaires soient delivrées: l'ayant pour cét effet signé / de sa main, et fait contresigner par moy son Conseiller Secretaire d'Estat et ses Commandemens. Signé, LOVIS, et plus bas, PHELIPEAUX.

were conceded to it by the King's own forebears. To those who are of this profession we have granted anew, inasmuch as it be necessary now or in the future, we grant all the said privileges and exemptions by the present decree. To this end and to support the said statutes and regulations with more authority, and to make the said Academy more respected. We have placed it and all those who compose its body under the protection of our beloved and loyal Sire Chancellor, the Keeper of the Seals of France Sieur Seguier, and under the vice-protection of our beloved and loyal ordinary Councillor of our Councils, and of Sieur Colbert on our royal Council, Inspector of our treasury, etc. At the end. Given at Paris in the month of December of the year of grace of 1663 and the 21st of our reign.　　　Signed—Louis

On the reverse [the signature of] Phelipeaux, sealed with the [84v] great seal in green wax and with ribbons of green and red silk, and counter-sealed. And registered in the accounts and on the records of the Treasury Council in 1663, and 1664. Signed Richet and Dumoulin.

Patent of nobility printed at Paris, in the year 1662.

Patent of nobility[106] of Monsieur Le Brun, first painter of the Most Christian King, Louis fourteenth. Louis, by the grace of God, King of France and Navarre. To all presents and those to come, greetings. Although military exercises make sovereigns fearful to their enemies, since they ensure the peacefulness of the subjects, and increase the splendor of the realms, it can nevertheless be said, that as military exercises strengthen defense and consolidate the state, so do the liberal arts, as well as other exercises towards its tranquility, adorn the State, and give birth to abundance. For these reasons and considerations, the wisest conquerors, after having received their laurels and enjoyed the sovereign pleasure of their [85r] triumphs, for having shed their blood on behalf of the magnificence of the Prince and the need of their country, do devote their leisure to bringing in the best talents who, by excellence in their arts, became famous in their time, making their names reach farther to posterity than [even] their works. And as those who excelled in painting have always been treated with great favor at all times in the courts of great princes, where the [artists'] works not only adorned palaces, but were also remembrances of the painter's fame, expressing and representing by their mute language for posterity, the best and most heroic actions of princes; likewise [these works] served to decorate temples, where they

106. Henry Jouin, *Charles Le Brun*, Paris; 1889, 691–93, published this same text together with the *confirmation de noblesse* of 1666, as well as a description of the arms, but Jouin's texts do not mention the Order of St. Michael.

442

attract the hearts [of the faithful] to the divine cult by lively and animated expressions of sacred stories; and in the second place, by means of divine intentions effected through the zeal and piety of [God's] artisans, the clergy. We too wish to bestow upon Sieur Lebrun, our first painter, tokens of the esteem [85v] in which we hold his person and the excellence of his works. These cause everyone to forget, as if by an universal oblivion, the art of the most famous painters of past centuries. We wish now to incite others to emulate him by rewarding him in proportion to [the excellence] of his art, so that they [also] may deserve equal rewards for their diligence and effort. For these reasons and others as well, which have moved us to this action, it is by our especial grace, full power, and royal authority that we have authorized and honored by these present tokens from our hand, and that we now honor and authorize the said Sieur Lebrun to bear the title and quality of nobleman. We desire that he should be held and known as such, together with his wife and children, both male and female, both living and still to be born, and generated in legal matrimony, to the last generations. Also that he and the issue of his line, be esteemed and treated as nobles, in deed and in rights, as much so under justice as outside it, being taken, esteemed, and reputed as nobles, and having the quality of being well-born. Every rank of [86r] chivalric nobility is open to them, and military posts as well. They may acquire, hold, and possess all kinds of vassals, lordships, and noble inheritances of whatever titles and conditions, and they may enjoy all honors, authority, prerogatives, preeminences, privileges, franchises, exemptions, and immunities, such as other nobles enjoy and habitually use and enjoy in our realms, as though the said Sieur Lebrun were the offspring of a noble and ancient line. [He and his family and descendants] may display arms like the devices customary here without having to pay us or our royal successors any fee for the privilege, or stipend of whatever sum may be charged. We free them and make them free, and we have bestowed and do bestow upon him our donation by this instrument. Thus we command our beloved and loyal councillors of the Tribunals of Parliament, of the bureau of accounts and the Treasury Council, in Paris, and all other officials whom it may concern, that our present patent of nobility and all its contents as [stated] above, be enacted, so that the said Lebrun and his children and [86v] descendants, now born and still to be born in legal matrimony, may enjoy and use [its privileges] openly, quietly, and perpetually. [Our officials] are to stop and subdue any tumult or obstruction to the contrary. All decrees, embargoes, regulations, ordinances and other writings opposed to this purpose. We

443

have repealed and do repeal by this act; for such is our will. And in order that this act may remain firm and stable forever, we affix our seal to the present [writing]. Given at Paris in the month of December, in the year of grace of 1662, and the 20th of our reign.

Signed: "Louis." On the back of the fold: "By the King. Phelipeaux. Registered at Parliament, in the bureau of accounts, and at the Council of Treasury on December 22 of 1662, and in 1665, and in 1670. And confirmed now, by order of the Commissioners General of the Council, as his Majesty's deputies for the pursuit of usurpers of titles of nobility, on December 13, 1668, and registered in the catalogue of nobles kept in the same [87r] Council."

The arms which the Most Christian King gave to Charles Le Brun were on a shield divided horizontally, bearing on the upper part a sun, the device of the King himself, and below, a fleur de lis of France *Elmo fechado com* *paquise* and the military habit of the Order of St. Michael. The statutes [of this Order] are framed in 65 chapters, of which the first limits the membership to 36 gentlemen who will yield place for none but emperors, kings, and dukes, with the King [himself] as their head. Their motto is expressed in these words: *Immensi tremor Oceani.* The order was instituted by King Louis XI on the first of August in 1469.

<div style="margin-left:2em;">Favyn, Bk. 3.
Theatrum honor.</div>

The art of painting and drawing is not without being recognized as noble in Portugal, together with its practitioners, as we read in our lawyers and in the royal privileges of this realm awarded to painters as seen in Barbosa (in *Castigat. ad remiss. ord.* n. 295, ibi).[107] [87v] *Et pictorum,* etc.

<div style="margin-left:2em;">Barbosa.</div>

"The art of painting is not to be numbered among the mechanical crafts, as already decreed by act of the court of appeals in the year 1594 in the case

107. Manuel Barbosa (1546–1639) compiled the *Remissiones doctorum ad contractus, ultimas voluntates, et delicta spectantes,* Lisbon, P. Craesbeeck, 1618–20, 2 vols. Costa refers to lib. 4, tit. 92, art. 14, 195: "Pictores esse nobiles per text in 1. Archiatros 8, Cod. de Metatis, lib. 12, resoluit Lusitan. Philippus Nunez in tract. da arte poetica, & de pintar titul. dos louuores da pintura. Vide Tiraq[uel] de Nobilit. cap. 34. à n.2. Cassan, in catalogos p. 11 consid. 48." Also Agostinho Barbosa (1590–1649), *Castigationes et Additamenta,* Lisbon, 1620 (bound with Vol. I of preceding), p. 36, n.295. "Ad n.14 de laudibus pictorū vide Plinium naturalis historiae lib. 35. cap. 10. sipontin. ad Martial, epigr. 27. pag. 801. cum seqq. Fr. Hieron. Roman. lib. 8. de Republ. Gentil. cap. 2. Et pictorum artem non esse enter mechanicas numerādam decisum est sententia Senatus supplicat anno 1594. in causa Francisci Ioannis Eborensis per Senatores D.D. Gasparem de Mello, Antonium de Gama, Ioannem Mello, Gasparem Pereira, idē in sculptoribus Portucal. sententia Senatus Portucal. & de laudibus sculptoriae artis, vide Fr. Hieron. Roman. de Republ. Gentil. lib. 5. cap. 19. pag. 221. verso, Olaum magnum in proemio libri sui fol. 2. verso. Et quae ex istis artibus sit alteri praeferenda non esse adhùc definitum, litemquè sub indice esse testatur Dom Sebast. Orozco en su Thesoro de la lengua Hespanhola verbo Esculptor."

of Francisco João[108] of the City of Evora, by the judges, Doctor Gaspar de Mello, Doctor Antonio de Gama, Doctor João de Mello, and Doctor Gaspar Pereira."[109]

King John III of this kingdom annexed the painters to the banner of Saint George [110] by a provision entirely contrary to the one reported by our Reynicula Pereira in decision 113, entire. It says, *Ego aliter*, etc. [88r].

<div style="text-align: right">Pereira.</div>

I would judge differently and to the contrary that those who profess the art of painting were to be exempt from all low and servile occupations or crafts, as well as from all personal responsibilities. Confirming this is the law called Archiatros (*cod. de metatis et epidemeticis*), together with the first law (*cod. de excusationibus artificum*), where the Emperors Theodosius and Valentinian, bestow upon the practitioners of the letters and liberal arts, certain privileges in public offices. They bestow these privileges upon professors of painting as well, as we see from the following text of the law.

The law Archiatros, etc.[111] We order that the medical practitioners in our palace and in the city of Rome, as well as the teachers of writing who

<div style="text-align: right">Law Archiatros. Bk. 12.</div>

108. Tulio Espanca, *Notas sobre pintores em Evora nos sèculos XVI e XVII* (Cadernos de História e Arte eborense), Evora, 1947, pp. 42–44, was able to reconstruct the family of Francisco João from documents in Evora. He was active after 1563, dying in 1595 and leaving 3 children. His work as a painter has not yet been identified. Costa's notice of his exemption in 1594 suggests the esteem in which his work must have been held.

109. Gaspar Pereira published an *Informação por parte das Ordens de São-Tiago, São Bento de Aviz contra o Arçebispo de Evora* (Lisbon, Jorge Rodrigues, 1630), of which I was unable to find a copy in the libraries of Lisbon.

110. On painters under the *Bandeira de S. Jorge,* see also 89v, 90, 106v, 134r.

111. This version of the law called Archiatros parallels closely the citation by Philippe Nunes in *Arte Poetica e de Pintura*, Lisbon, 1615, fo. 42. (It was reissued without the *Arte Poetica* as *Arte da pintura, symmetria e perspectiva*, Lisbon, J. B. Alvares, in 1767, and the passage appears there on pp. 10–11.)

São os Pintores de jure priviligiados, & pelo conseguinte nobres. Text. *in leg. Archiatros. C. de metatis. lib. 12.* E esta Arte, como *tendi ad ornatum Ecclesiae,* sempre se pode exercitar, aindaque ajá prohibiçoẽs, como diz Bart. *in leg. prima, ff. ne quid in loco sacro fiat.*

Valentiniano, Valente, e Graciano Imperadores, privilegiárão aos Pintores, *leg. Pictura, C. Theod. de excusat. artificium lib. 13. Picturae professores, si modo ingenui sunt, placuit nec sui capitis censeantur, nec uxorum, aut liberorum nomine tributis esse munificos, & nec servos quidem barbaros in censuali adscriptione profiteri, etc.* Os professores de Pintura, sendo livros, e filhos de livres, havemos constituido que não sejão empadroados por sua cabeça, nem que em nome de suas mulheres, e filhos estejão sujeitos aos Tributos, que não sejão obrigados a registar seus escravos barbaros no registo censual etc.

<div style="text-align: center">445</div>

give instruction in the useful arts and liberal disciplines, and the professors of painting (if they be freemen) should be exempted from having to live under the nuisance of giving lodging [to billeted persons] [The Latin text appears on fol. 89v].

[88v] Law exempting artists. We order that artists in those arts contained in the listing be exempt from all servile occupations in the state; that they may dwell in any city, and that they may have the time and the leisure to exercise their arts, and to become more skillful in them, and to teach them to their children [Latin text on fol. 90r].

The end of the decision closes with these words on a case of which the judgment reinforces this interpretation. It says, *Post hanc* etc. "Following this sentence in a damage suit concerning one Pedro Vieira, a painter in the town of Torres Novas, who was named to a low service in public life, Doctor Diogo de [89r] Brito judged that he should be excused from the said duty because of the privilege of his art. I too was of this opinion, and thus we gave judgment, the Scribe being João Baptista Chaves" (*Carvalh. ad cap. Raynold. de testam. t. p. n.* 324).[112] Whence it appears that if we suppose painting to be an industrial art, then one who is a slave will not on account of [being a painter] be exempt from low duties, according to the law Archiatros, [although] all those who are freemen have and enjoy such an exemption. These [points] are shown by the following text in Pereira.

"Diogo Teixeira, painter, was privileged by King Sebastian. His petition informed licentiate Ruy Fernandes de Castanheda, [89v] appeals court judge and civil governor that he, the said Diogo Teixeira, was a painter of pictures in oil, and among the best of them. The said art of painting pictures in oil was esteemed and reported as noble in all other realms.

" 'I think it good (says the King)[113] and it pleases me that the said Diogo Teixeira henceforth should not be obliged [to pass under] the banner of Saint

112. João de Carvalho, *Novus et methodicus tractatus . . . ad cap. Raynaldus de Testamentis . . .*, Coimbra, 1631, identifies himself (p. 51) as a fellow-townsman (Vila Real) of Philippe Nunes ("conterraneus meus, omni arte, scientia & bonis moribus imbutus . . . nunc Fr. Philippus, excolendissima familia Dominicana . . ."). Part I contains the following opiñions:

315. *Ars pictoria de se non est nobilis*
316. *Pictoria ars à solis sordidis muneribus liberat*
324. *Pictores immunes sunt à muneribus & tributis plebeorum*

There is no reference to the case mentioned by Costa, which probably was the one reported in Gaspar Pereira's decisions, as no. 113, according to Costa's reference.

113. This document, still preserved in the Tôrre do Tombo, was published by Sousa Viterbo (*Noticia*, 1903, p. 142). Costa's translation is free without distortions. On Diogo Teixeira, see also 107r.

446

George, nor to assume any of the burdens that are customarily laid upon [the representatives] of the mechanical arts. This holds notwithstanding the provision which King John III laid upon painters by annexing them to the said banner, or whatever other provisions, regulations, or privy chamber decrees'."

The law on persons of the army who billet rooms to soldiers, Bk. 12. *Archiatros nostri Palatii*, etc. [90r] The 1st law on the exemption of artisans, Bk. 12. *Artifices artium brevi*, etc. These are the laws of the Emperors, which underlie our native ones, in order to display the exemption of those who practice painting, and their independence from being grouped under the banner of St. George, as desired by King John III and King Sebastian, who released [the painters] from it and from any other provisions, regulations, and privy chamber decrees, through the privilege given to Diogo Teixeira, the painter,

The law on persons of the army who billet rooms to soldiers, Bk. 12.

one of the best in that time, a privilege of which others may benefit on account of art, should they have a sufficiency of talent as painters. This was confirmed by a palace decree of our lord the King in an agreement favoring painting and sculpture as follows. [90v]

The offense is aggravated for the Municipal Council in collecting street taxes, when it becomes apparent that the offender is the sculptor, who, because of his craft, is not subject either to the Council of Twenty-four or to any banner[114] [of craftsmen's guilds] like all other mechanics' societies, with the result that he could not be appointed to such an occupation, because the art he practices is thought to be noble, as recorded in documents and in the best opinion. Thus the Municipal Council itself conceded in such a case, wherefore they ordered that [sculptors] should not be constrained. Lisbon, May 14, 1689. Under the presidency of the huntsman, Diogo Marchão Themudo, Bras Ribeiro de Afonseca, João de Roxas e Azevedo.

"Parrhasius rose to so sublime a position that he wore the purple and a crown of gold."[115] Great as the honor of having Kings be painters may be, this instance shows a painter wearing the insignia of a King and clothing himself in majesty.

Elianus, Bk. 9. Chap. 11. Atheneus and Clearsus, Bk. 12, Chap. 21, translated by Natal Comes, who says ut Parrasius Pictor purpuream vestem gestaverit & coronam habuerit auream in capite.

114. See Franz-Paul Langhans, *A Casa dos Vinte e quatro de Lisboa*, Lisbon, 1948. A council composed of representatives from the crafts, and sharing municipal government with the *senado da camara*. The guilds or crafts were grouped by *bandeiras* or banners, each under the patronage of a different saint. The *bandeira* of S. Jorge included barbers, gunsmiths, foundrymen, locksmiths, gilders, cutlers, and other kinds of metalworkers.

115. Natale Conti (Comes) *Mythologiae, sive explicationis fabularum*, Geneva, 1651, Bk. VII, Chap. XVI (*De Dedalo*), p. 790, treats of Parrhasius without this detail.

[91r] In the year of our Lord 1240, Cimabue was born in Florence, and surpassing his teacher, he was honored with citizenship and an honorific stipend, and he was buried in the principal church of Florence in a sumptuous tomb, with Latin verses in his praise.[116]

The elder Lorenzo de' Medici, the Magnificent, ordered Giotto [Cimabue's] pupil to be honored with another tomb and his portrait in marble, with a Latin verse by Miguel Soliciano [Poliziano] in order to stimulate excellence in all fields by such honors.[117] His Holiness Benedict IX also conferred great honors on him.

Botero, João de Barros[118] in the 4th decade, João Baptista Labanha.

Albrecht Dürer was much esteemed by the Emperor Maximilian I, and his worth was such that he was ennobled by a familiar conversation he held with [the Emperor], who pleased him with a famous remark to the effect that as Albrecht had received from nature and from art the excellence of his talents, he [the Emperor] wished to resemble both nature and art, by giving [Dürer] what he could, honoring him equally with the grandees. [91v]

Michelangelo Buonarroti was sent as ambassador to His Holiness Julius II by his country, Florence, deserving this place by the prowess of his art.[119] Pope Pius IV asked him to be seated on the occasions when they met as usual to converse. And the Grand Duke of Florence, whose vassal he was, ordered him to be seated in great esteem at the Duke's side.

Vicente Carducho, Diálogos.

[His funeral ceremonies[120] were those of a Prince more than of a Painter. When he died in Rome in the year 1564, aged 90, His Holiness ordered that his body be laid away in Saint Peter Apostle with great ceremony and company as befitted a sumptuous burial in St. Peter's. But none of this took place, for when his native land of Florence, and the Grand Duke, Cosimo de' Medici, learned of it, the latter decided that although [Michelangelo] had not been

116. Vasari, *Vite*, 1568, I, 83–87. Cimabue's citizenship and stipend are not mentioned, nor his teacher in painting, nor the "sumptuous" tomb. Costa has perhaps merged the lives of Giotto and Cimabue.

117. On Giotto, Costa's paragraph mistakes only the given name of Angelo Poliziano (*Vite*, I, 233), probably following Carducho, *Diálogos*, 1633, f. 10, who wrote "Micaelangel Soliciano."

118. João de Barros (b. c. 1496 Viseu? – d. 20.X.1570) wrote *Decadas de Asia* (1552), completed by J. B. Labanha in 1615 (Book IV) and Diogo de Couto (1542–1616), Books V–XII.

119. The passage comes directly from Juan Rodríguez de León, whose text reads (fo. 228v) "A micael Angel Florencia le embiò por Embaxador a la Santidad de Iulio II mereciendo este lugar la valentia de su Arte."

120. Carducho, *Diálogos*, 1633, fos. 14–15. His account practically entire is appropriated by Costa who probably did not have access to Varchi's book, as it is not cited in full detail, but only in passing and embedded in Carducho's description (92v).

near his person in life, he would honor him in death as much as possible. He sent a cousin of Michelangelo's post-haste to Rome. When he arrived, all had been prepared, yet by strategy and scheming he succeeded in stealing the body [92r] and sending it to Florence in great secrecy among some bundles of merchandise.

The members of the Academy had notice of all this, and together with the Grand Duke's representative who presided in his place, they arranged for the reception [of the body] with the honors due from the Academy to so great a man. Commissioners were appointed for the purpose of learning from the Grand Duke his opinion as head and protector of the Academy, and he approved [their plans], offering to bear any expense that might be incurred. They deposited the coffin with great secrecy in the larger church of St. Peter's in Florence, deferring the reception until the following day, which occurred with less secrecy, so that the entire people and society [of Florence] turned out, seeing the presence of so many distinguished men, including the artists who were to bear his body to the vault in Santa Croce, the monastery of the friars of the observance of St. Francis. The burial took place, and so many were the verses in all languages posted each day in his praise that it would be tedious to repeat them all.

The obsequies were celebrated in San Lorenzo, with the entire church covered in black cloth on [92v] walls and floor, with many figures of death, and incidents from his life portrayed in panels with large hieroglyphics and Latin distichs by the most famous men to be found in Tuscany. In the middle of the sanctuary rose a square dais 28 braças [1 braça = 7 feet] high, of an unique architecture with many histories and statues upon which the most famous artists outshone themselves. Upon its top stood a figure of Fame with a trumpet having three bells, signifying the eminence he achieved in the three arts, painting, sculpture, and architecture. Here the best minds competed with one another in doing everything to display their learning. The sermon was pronounced on the order of the Grand Duke by the famous Benedetto Varchi, known the world over for his great works. These funeral rites were celebrated with great splendor and among crowds, with the doors guarded by soldiers. The Grand Duke ordered this pomp to continue for some days so that all might witness it. From these honors, verses, and the funeral oration, a curious and observant book was prepared and printed.

This Prince ordered that the body be [93r] placed in its tomb in Santa Croce, and the Academy caused to be made for it a large and imposing urn bearing three seated statues in allusion to the three arts he adorned, painting, sculpture, and architecture. Among them the question of which was to enjoy

precedence, gave rise to great differences in the Italian academies. Finally they decided it should be the art he practiced most, and it was sculpture, [so that] his portrait at half-length appeared [upon the tomb] in a cartouche with his emblem, all in Carrara marble excellently worked and made.

Raphael of Urbino went out of doors accompanied at all times by fifty pupils from the greatest families of Rome,] and he refused to wed a niece of Cardinal Bibiena,[121] who greatly desired the marriage to occur as Vasari tells us, because [Raphael] was expecting the cardinal's hat promised to him by his Holiness Leo X as a reward for his art, but he failed to attain [the address as] Eminence when Fate cut the thread of his life. He was gentleman of the chamber to the Pope, and his Holiness honored his memory by granting him burial [93v] in Santa Maria Rotonda [the Pantheon] with this epitaph composed by Bembo:

Raphaeli Sancio, etc.

Raphael was born on Good Friday in the year 1483, and he died on Good Friday in the year 1520. Georgio Vasari in the Lives of the Painters.

[To Raphael Sanzio, of Urbino [?] son of Giovanni, urbi nato [born in Rome ?] (the most eminent painter, emulator of the ancients, in whose lifeless images, if you should examine them closely, you would easily see Nature united to art) who increased the glory of the paintings and architecture of the supreme pontiffs Julius II and Leo X. He lived wholly [*integer*] for 37 whole [*integros*] years, dying on the date of his birth,[122] on the 6th of April 1520. [94r] Here lies Raphael. Nature feared his conquest when he was alive; with his death she feared her death also.]

Rome so greatly honored Pietro Cavallino that this epitaph was placed upon his tomb in St. Peter's: That glory with which Peter endowed the city of Rome in his painting he gives to painting.

Leonardo da Vinci received great honors from various princes, and died in the arms of Francis I, King of France.

Andrea del Sarto was welcome among the nobility of France, receiving great favors from them and from King Francis I.

Dello, a Florentine painter, was dubbed a Knight of the Golden Spur by

121. Contrast Vasari, *Vite,* 1568, II, 87: Raphael "accettò per donna una nipote di essa Cardinale . . . molti mesi passarono, ch'l matrimonio non consumò . . .'' Costa's source for most of this was Dr. Juan Rodríguez de León (*Memorial,* fo. 288v), who says that Cardinal Bibiena wished to be related to Raphael. It is apparent that Costa sought to reconcile Vasari with this Spanish account of the 50 pupils of the greatest families.

122. The phrasing is Vasari's "finĭ il corso della sua vita il giorno medesimo che nacque, che fu il venerdĭ Santo d'anni XXXVII." *Vite,* II, 87. The succeeding paragraphs (to 98r) are also drawn mainly from Vasari.

the King of Spain[123] (Vasari fails to name him, saying only that it was in the year 1421, John II then ruling in Castile). Having gone to Florence, they gave him the insignia of nobility requested by royal letter [94v] wherewith he was received among the noblemen. He returned to Spain, where he died, and the King placed an epitaph on his tomb with these words:

"Dello, a nobleman of Florence much celebrated in the art of painting, and honored by the hand of the King of Spain, lies buried here. May the earth lie light on him."[124]

Friar Giovanni da Fiesole of the Dominican order was a Florentine painter whom Pope Nicholas V rewarded with the Archbishopric of Florence for his excellence as a painter.[125]

All ages have celebrated Antonello da Messina for having been the first to paint in oil. [His admirers] placed upon his tomb an epitaph with these words: "*D[eus]* *O[ptimus]* *M[aximus]*. Here lies Antonello the painter, a great honor to Messina and Sicily, not only for his paintings, which were valiant, but also for being the first to paint in oil in Italy wherefore he was celebrated all through the land, and revered [95r] by the leading artists."[126]

123. Costa's source for the Knighthood of the Golden Spur in the year 1421 was not Vasari, but Juan de Butrón, whose *Discursos Apologéticos* of 1626 he cites in the bibliographical list. See F. J. Sánchez Cantón, *Fuentes*, II, 27. John II of Castile (1405–54) inherited the throne in 1406, being declared of age in 1414, and becoming a notable patron of arts and letters.

124. Vasari records the epitaph as follows:

> DELLUS EQUES FLORENTINUS
> PICTURAE ARTE PERCELEBRIS
> REGISQUE HISPANIARUM LIBERALITATE
> ET ORNAMENTIS AMPLISSIMUS
> H[ic] S[epultus] E[st]
> S[it] T[umula] T[erra] L[evis]

Costa's paragraph on Dello is almost identical with the extracts from Lázaro Díaz del Valle (as published by F. J. Sanchéz Cantón in *Fuentes literarias*, Madrid, 1933, II, 329–30) who acknowledged both Vasari and Butrón for his information. The similarity between Díaz del Valle and Costa thus arises perhaps from identity of source rather than from Costa's borrowing. There is no other evidence that Costa knew Díaz del Valle.

125. Costa failed to correct Vasari, who named Pope Nicholas V as Fra Angelico's patron c. 1445 instead of Eugene IV. Fra Angelico declined the Archbishopric, which Vasari says he was offered as "persona di santissima vita, quieta e modesta . . ." rather than for his painting.

126. Vasari gives Antonello's epitaph: *Messina suae Antonius pictor, praecipuum et Siciliae totius ornamentum, hac humo contegitur. Non solum suis picturis, in quibus singulare artificium et venustas fuit, sed et quod coloribus oleo miscendis splendorem et perpetuitatem primus italicae picturae contulit, summo semper artificium studio celebratus.*

Baltasar Peruzzi, a painter of Siena, was greatly honored in his lifetime by the patricians of Siena and all Italy, and at his death he received epitaphs worthy of a Prince.[127]

Pellegrino [Tibaldi] received an honorable burial from [the citizens] of Modena, with most subtle epitaphs.

Girolamo da Trevigi was greatly esteemed throughout Italy, where they called him the honor of the world, and put on his tomb an epitaph to this effect.[128]

Giovanni Bellini was so highly esteemed by the Signoria of Venice that when Louis XI of France requested him, the Signoria sent another named Bellini, esteeming the painter more than the friendship of the King.[129]

When the Venetians presented a painting by this artist to Mahomet II, the great Turk, he was so affected that he asked the Signoria to send him the painter. When the Signoria purchased [Mahomet's] friendship with money in order to perpetuate the alliance they then maintained, they did not send him [the painter] [95v] but they deceived him as they did the French [King], sending in his place one of his brothers, of whom the Grand Turk said that any man who painted such things with brushes, possessed a spirit more than human to direct him. When he wanted to send him back to Venice, he made him a nobleman after their custom, and gave him much wealth, and a [golden] chain of [the Sultan's] own, with a letter for the Senate urging them to honor him. He also gave him perpetual immunity in all his states, and in order to comply with the recommendation of this prince the Signoria gave him and his descendants an income of two hundred ducats. Ariosto mentions him in Canto 33, 2d stanza.

Andrea Mantegna, the painter of Mantua, was esteemed by the Marquis his prince, who made him a Knight of the golden spur, as he was of humble birth. Pope Innocent VIII honored him much.[130]

Francesco Francia, the painter of Bologna, was greatly celebrated and honored by his country.

Guilherme Meda, the painter, was given [96r] the priory of Marseille,

127. According to Vasari, Peruzzi died poor; his epitaph in the Pantheon was far from princely, praising only his talents instead of his deeds.

128. Girolamo da Trevigi died at Boulogne in the service of Henry VIII of England. Vasari reports neither honors nor epitaph in Italy.

129. Vasari says only that Mahomet II requested the presence of Giovanni Bellini, and that Gentile Bellini went in his brother's place to Constantinople.

130. Vasari declares that Mantegna was made *cavalier onorato* by Ludovico Gonzaga. Ariosto's Canto XXXIII, 2d stanza, honors Leonardo, Mantegna, and Giovanni Bellini.

which is very rich, as a reward for painting.[131] Benedetto Ghirlandaio, the famous painter of Florence, received lifelong tributary exemption from the King of France.

Cosimo de' Medici, called the Great, sent to the city of Spoleto for the body of the friar Filippo Lippi the painter, and he regretted greatly that he could not arrange for its transfer to Florence, having to be content with the order of his brother Lorenzo de' Medici, to build an honorific mausoleum which lacked the body, although its stones testify to their love with this epitaph:

"Lorenzo de' Medici deposited me, in this marble tomb, who before this was buried in humble dirt."[132]

Titian received great honors from the Emperor Charles V, as Vasari relates,[133] and so great was the familiarity of their relationship that it became an occasion for joking and envy [96v] among the grandees of the court, because of the gifts of great value, and these given with the excuse that they were not in payment of his paintings, because the Emperor knew that they had no price. [Selim 7°, the Ottoman emperor, requested the Signoria of Venice to elevate Titian to the rank of patrician, on account of his having portrayed Rosa Solimana. This rank enjoyed such prestige in the Republic, that it was granted to the Duke of Sessa along with rings of gold.[134]] King Henry III of France, passing through Venice, visited Titian, as a reward due him for his art. Because of it he was favored and beloved by all the princes of his time, and the Emperor Charles V, raised him to nobleman and Palatine Count in addition to the other honors already mentioned.

Ridolfi in the Lives of the Painters of the State of Venice and Georgio Vasari.

[Tintoretto, the painter, was honored in Venice by the Signoria with the Camanigacomia, which is a garment worn by nobles and none others, an honor he earned by his knowledge, because his birth was very humble.[135]]

131. "Meda" might arise from a misreading of Gugliel [mo da]. Guglielmo da Marcilla was given a priory, according to Vasari, but it is not named. Costa was misled by Marcilla; actually Marcilla's birthplace was at Saint-Mihiel, on the Meuse river. His family name was Marcillac. See Charles Weiss, Les Vies, Paris, 3d ed., n.d., II, 619.

132. Vasari's account is faithfully respected even in its errors (Cosimo II de' Medici died long before Fra Filippo, in 1464). The epitaph by Agnolo Poliziano has four couplets, of which this is the last.

133. Vasari says only that Titian became the Emperor's sole portraitist, receiving a thousand ducats for each likeness, and that Titian "Fu da sua Maestà fatto cavaliere con provisione di scudi dugento sopra la camera di Napoli."

134. The Memorial informatorio (Lope de Vega), fo. 165v. contains the story of Titian and the Ottoman Emperor.

135. The passage about Tintoretto and the Camanigacomia is from Carducho, 1633, fo. 17.

That good painters and good poets are miracles of nature, [97r] being born rather than made, was said by Possevino.[136]

The marginal note next to this first line is "Possevino de picta poesis Chap. 23."

Domenico [sic] della Quercia of Siena was called Domenico of the Fountain, making his name and art eternal, because he made the statues of the fountain in the town square so excellently, that the citizens deemed him worthy of greater honors and made him a nobleman.[137]

Baccio Bandinelli, also a Florentine sculptor, was honored by the Emperor Charles V with the habit of the Order of Santiago. He is buried in the church of Our Lady of the Annunciation in a chapel where there is an image of the crucified Christ carved by him in stone, and a cartouche with these words: D[eus] O[ptimus] M[aximus], etc. [97v] "Baccio Bandinelli, Knight of the habit of Saint James, lies beneath this image of Christ carved by his hand, together with his wife, Jacoba Doni[a?]. In the year of Salvation 1559."

[The art of painting and its practitioners are esteemed not only by civilized nations, but also among the barbarians are they venerated and appreciated, as Georgio Vasari relates, of Fr. Filippo the Carmelite, who was captured by the Moors in the March of Ancona, and taken to Barbary, being detained for 18 months in an underground prison. While there he took a coal and so portrayed the Moor his captor that he was released from prison because of the admiration it caused. After he made some other pictures in his own taste, he was liberated and sent to Naples enriched with many gifts.[138]]

Sofonisba [Anguiscola] of Cremona was taken to Spain by the Duke of Alba, and deserved large rewards from Philip II, King of Castile, and great praises from [98r] Pius IV, the pontiff of the Church, for having presented the King with a portrait of the Queen, which was kept in the royal chamber. Nature did not wish men alone to be painters and lords of this art. Her three sisters, Anna, Europa, and Lucia imitated her, being emulators of the brushes of Propescia de Rosi, who distinguished herself both in music and in sculpture by her talent.[139]

136. Possevino, Antonio, S.J., *Bibliotheca selecta de ratione studiorum, ad disciplinas, & ad salutem omnium gentium procurandam.* Venice, 1603, t. II, Bk. XVII (De Poesi, & pictura Ethnica), Chap. XXXIII, p. 539: *Pictura similis Poesi:*
Proinde & bonos Poetas, & bonos pictores miracula quaedam esse Naturae, quae potius nascuntur, quam fiant. [Marginal:] *Boni Poetae & Pictores, quaedam miracula naturae sunt.*

137. Vasari says "meritò Iacopo essere dalla Signoria de Siena fatto cavaliere." Costa was evidently following Carducho, *Diálogo Primero*, 1633, fo. 7, who also mistakes the given name as Dominico.

138. Costa adds "enriched with many gifts" to Vasari's simpler "fu condotto sicuramente a Napoli," taking the words from Juan Rodríguez de León's account in the *Memorial* (fo. 229).

139. The Duke of Alba, according to Vasari, merely recommended Sophonisba. Costa omits the name of another sister, Minerva, and he supplies the detail of the Queen's por-





Georgio Vasari in the Lives of the Painters.





[Diego de Romulo was honored by the Pope, who admired a portrait by his hand, with the habit of the Order of Christ.

The King of Fez wrote to King Philip II of Castile, asking him to send a painter, to which the answer was that there were two kinds and classes of painters in Spain, the one vulgar and ordinary, and the other being excellent and famous (words apparently read in Origen against Celsus, who in distin- Origen vs. Celsus. guishing among painters, said that some achieve miracles with the brush (*Usque ad miraculum excelunt opera*) while others of the second class were reasonably good, and still others were [98v] bad, and which of these did he wish? The Moor replied that Kings always should be given the best. Thus Bras del Prado, the Toledan painter, went to Morocco, and he was among the best of his day, whom the King received with extraordinary honors.[140]]

[The painter Rincon received from King Ferdinand the Catholic the habit of the Order of Santiago.

The painter Berruguete received the key of the chamber from the Emperor Charles V.

The painter Diego de Romulo (who was taken to Rome by the Duke of Alcalá, Viceroy of Naples) received from his Holiness Pope Urban VIII the habit of the Order of Christ, and a [golden] chain of six rows with a portrait medal [of the Pope] and many other honors.[141]]

[Peter Paul Rubens,[142] a painter celebrated in our own day, deserved be-

trait being kept in the royal chamber. Propescia de Rosi = Properzia de'Rossi. Costa here avoids the confusion in Carducho's passage (*Diálogo*, 16v) on these two women.

140. Costa's immediate source was the *Memorial informatorio* of 1622, reissued in 1633 with Carducho's *Diálogos*. The testimony by Fr. Lope de Vega Carpio, fo. 165v, together with the passage about the King of Fez contains this same information. The citation of Origen vs. Celsus is also Lope de Vega's, as well as the rest of the paragraph.

There is a fuller account by Juan de Butrón, *Discursos Apologéticos*, 1622. The narrative also appears in Francisco Pacheco's treatise (*Arte*, 1649, p. 96). Costa cites Butrón in the bibliographical list (item 61) but he omits any reference to Pacheco's *Arte de la Pintura*, published in 1649.

141. The notices about Rincon, Berruguete and Diego de Romulo are taken en bloc from José de Valdivielso's testimony in the *Memorial informatorio* (Carducho, *Diálogos*, 1633, fo. 183).

Diego de Romulo (b. Madrid c. 1580 – d. Rome 1625/6) was mentioned in greater detail by Pacheco in 1649 and by Lázaro Díaz del Valle (F. J. Sánchez Cantón, *Fuentes*, II, 1933, pp. 332, 354). The portrait in question was of Urban VIII, commissioned from the young painter in his youth; he repeated it thrice at the Pope's request. Díaz del Valle, who wrote c. 1657, took his information from Pacheco.

142. This entire passage about Rubens, excepting the portions on the tapestries for the Descalzas Reales and the work for the Flamengos church in Madrid, is borrowed from Roger de Piles, *Conversations sur la connoissance de la peinture, et sur le jugement qu'on doit faire des tableaux. Où par occasion il est parlé de la vie de Rubens, & de quelques-uns*

455

cause of his great talent to be chosen by the King of Castile, Philip IV, as ambassador to His Majesty the King of Great Britain, Charles I. To this end he departed from Antwerp in his country and, when he arrived in Madrid, the Catholic King made him a nobleman [99r] and gave him the duty of secretary to the Council of State, for which a decree was passed naming him [to the office] and his son Albert upon his death. While he was in Madrid he copied on royal order the best pictures [*paineis*] by Titian to be sent as a gift to England for the Prince of Wales (later King Charles I). He went to that kingdom to conclude a peace between the two crowns, and the King, who loved painting extremely, received him at the court in London with especial honors, showing him a thousand signs of affection, and appointing Chancellor Cottington to receive and to examine his proposals. When the peace had been concluded according to the desire of the peoples and to the satisfaction of both Kings, Catholic and Britannic, Rubens asked permission to depart. The King of England gave him signs of affability and ennobled him (as the King of Castile had done in Spain) and added to his coat of arms an English device, and above [the arms] a lion as crest, like that of the royal arms. [The King] [99v] drew forth before the whole high Parliament the sword he wore, and gave it to Rubens, presenting him as well with a fine diamond from his finger, and a *transilim* of the same stones worth ten thousand cruzados. While he was at Court, Rubens painted for his Britannic Majesty various pictures. Among them were the ceiling paintings of the Hall of Ambassadors in Whitehall Palace in London, where there are nine large panels, with colossal figures because of the height of the room, displaying the good deeds of King James I, such as his entry into England after pacifying the realm of Scotland where he had been King before the unification of the two states under one crown.] [These paintings] by his hand are an admirable achievement, which I myself have seen.

Entitled Baronet, with nobility passing to all his descendants.

[Rubens negotiated not only this affair of state but many others of importance as well, especially in Brussels, with the Queen Mother of France, Maria de' Medici (in the name of the Princess, the wife of Prince Albert) and Gaston Jean Baptiste Duke of Orleans, her son, and the brother of [100r] Louis XIII, King of France. [Also] with Ladislaw Prince of Poland; with the Duke of Neubourg and other princes of Europe, who were much attached to him [both] for his art and for his great eloquence.

Having put an end to these affairs of the two kingdoms, Rubens returned

de ses plus beaux ouvrages, Paris, Langlois, 1677, pp. 198–210. In the preface, Piles explains: "Pour la vie de Rubens, j'en ay fait chercher la Flandre avec tout le soin possible des memoires que ses parens & ses amis m'ont fait la grace de m'envoyer: je les ay suivis sans aucun ornement & avec beaucoup d'exactitude."

456

to Madrid to give an account of his embassy, and was received in that Court with all possible advantages of esteem and friendship. The Catholic King appointed him a gentleman of the bedchamber and honored him with its gilded key. After he had painted the portraits of the royal family, their Majesties added considerable properties to the honors they had already bestowed, and he departed for Antwerp,] where he continued to work on various pictures to be placed in Madrid, such as the tapestries of gold and silk which cover the walls of the church of the Descalzas Reales at the same Court. They show the story of the Triumph of the Sacrament, for which he made the paintings by which the weavers were guided in their work. When the tapestries were finished he consigned [these cartoons] to the voracious element of fire as the King had ordered him to do. These [100v] tapestries, which I have seen, are among the finest and best in existence. There are some copies of them in various places, but only in wool, and with the differences that separate copies from originals.

At the same time he sent a painting of the martyrdom of St. Andrew, the patron of his nation, as a gift to the Hospital of the Flemish nation in Madrid, a superior work in which he distinguished himself greatly. [He finally paid tribute to death in his native Antwerp in the year 1640 aged 64 years, and he is buried in a chapel all his own in the church of St. James in Antwerp, with this epitaph on his tomb: *D. O. M. Petrus Paulus Rubenius*, etc.] [101r]

This epitaph is visible in the chapel which his wife and children had built to his memory in the church of St. James in Antwerp, as stated before, whither his body was transferred from the church of St. John in the same city where he first was buried. [In St. John's] his tomb bears this elegant epitaph: [101v] *Ipsa suos Iris*, etc. [Translation, 114v].

G. P. Bellori in the lives of the modern painters.

D. O. M. Sir Peter Paul Rubens, son of Senator John Rubens of Antwerp, lord of Steen, lies buried here. Not alone by his century but by the entire age, being esteemed by kings, princes, and lords. Philip IV, King of Spain and the Indies, named him secretary to his privy council, and sent him as ambassador to Charles I, King of Great Britain, in the year 1629.

He fortunately laid the foundations of the peace between these princes, a peace initiated at that moment. [102r]

He died in the year of our redemption, in 1640 at the age of 64.

The lady Elena Fourment, his widow, together with his children, ordered this chapel and altar to be built, with a painting consecrated to the veneration of the Virgin Mary, in memory of Rubens, and for the repose of his soul.

457

Among his famous students, the one who knew him best and imitated him most closely, was Anthony Van Dyck, the painter and the pupil of Rubens who best retained and understood the teachings of his master, rising [to the level] of his maxims and professional secrets in the art of painting, and even exceeded him in the warmth of the flesh tones. He received great honors from Charles I, King of Great Britain, who knighted him, and bestowed upon him the key of his chamber. He was beloved of all the court and the nobles of the [English] realm, where he died.

To Diego de Velasquez the painter, Philip IV, King of Castile, gave the order of Santiago, which is the chief honor of that realm, as well as the key of the [royal] chamber. His own wit perpetuated this honor [102v] in a picture which adorns a room of the palace at Madrid, showing the portrait of the Empress, the daughter of Philip IV, together with his own. Velasquez painted himself standing in a cape bearing the cross of Santiago, with the key [to the chamber] at his belt, and holding a palette of oils and brushes in the act of painting, with his glance upon the Empress, and putting his hand with the brush to the canvas. At his left, and on the other side of the picture, we see the little Princess standing among kneeling ladies-in-waiting who are amusing her. [Nearby] is a large dog belonging to the palace, lying down obediently among these ladies. The picture seems more like a portrait of Velasquez than of the Empress.[143]

Pietro Berretino da Cortona, the painter, was highly esteemed by all the Roman Curia, by the princes of Europe, and by the Popes of his time. His death caused great general regret in Rome. His own fortune was large enough for him to endow the Academy of St. Luke with two thousand ducats. [103r] He died in 1676.[144]

Charles Le Brun, the painter, was much honored by Louis XIV, the Most Christian King of France, and he was revered by all the Court. The King gave him a nobleman's income for himself and his children to the last descendants, as recorded by decree, and knighted him with the order of Saint Michael together with twelve thousand pounds per year. He died in Paris leaving five hundred thousand cruzados to his heirs. The whole court was much moved

Twelve thousand pounds are two contos six hundred and forty thousand reis.

143. *Las Meninas*, the modern title of the picture, first appeared in print in 1843. Its earliest recorded mention in 1666, in the inventory of the Alcázar, describes the picture as a portrait of the Empress with her ladies. Costa's description is the earliest preserved extended comment, unknown until the present publication. Cf. F. J. Sánchez Cantón, *Las Meninas y sus personajes*, Barcelona, 1943. G. Kubler, "Three Remarks on *Las Meninas*," *Art Bulletin*, XLVIII (1966), comments on the discrepancy between the picture we know today, and Costa's description of it.

144. Costa gives the full name correctly but the date is wrong. Born in 1596, Cortona died at Rome in 1669.

[by his death], and principally the King, upon the kingdom's losing so rare a subject with such talent and skill in the art of painting. His talent was greatly missed in those [royal] factories under his direction which depend upon drawing. He died in 1690.[145]

His Majesty Charles II of Great Britain bestowed much honor upon Cornelius Lely the painter,[146] by knighting him and giving him the key of the chamber, and five hundred pounds sterling each year. And the Most Serene Lady Catherine his Queen and consort honored his house by going to it three times for the [103v] sole purpose of being portrayed by his hand. This I saw myself, being in London in 1663. The entire court also frequented him, both lords and ladies, for the same purpose. They often frequented the houses of painters, where they revered painting and greatly esteemed the painters' persons. [Lely] died in 1683.

Cavaliere Bernini, sculptor to His Holiness, was esteemed and revered not only by the pontiffs of his day and by the Roman Curia, but also by the Most Christian King of France, Louis XIV, who sent a request to Pope Clement X that [Bernini] prepare a design and improve the architecture of the portico of his palace in Paris, called the Louvre, and portray him from the life for a statue in marble to be cast later in bronze. The King ordered that he be granted twenty thousand livres for his allowance and for travel expenses prior to his arrival in Paris, where he was received with the grandeur which this Prince knew that men of genius and similar talents deserve, by being brought in a royal coach to the Palace. [104r] When he had done what was desired, and when the work was finished, [the King] rewarded him greatly and liberally, according him honors worthy of his art. He returned loaded with gifts to Rome, where he died in the year 1682.[147]

Juan Carreño was court painter to the Catholic King Philip IV, and Charles II gave him the key to the chamber, holding his person in great esteem, as did the nobles of the court, who imitated the King. The grandees of Spain observed the custom of inviting painters of repute to be seated [in their presence] in recognition of their art and knowledge. [Carreño] died in 1674 more or less.[148]

Cavaliere Mattia [de Preti], a painter of the island of Malta, attained a commandery as his reward for the paintings he made in the ceiling of the

Four thousand cruzados.

11,000 cruzados.

145. Le Brun was knighted in 1662, being protected by Colbert, after whose death in 1683 Mignard was preferred by Louvois. See H. Jouin, *Charles Le Brun*, Paris, 1889.

146. Cf. note 89 on Peter Lely.

147. Bernini died on 28.xi.1680.

148. Juan Carreño de Miranda (25.iii.1614–ix.1685) became court painter to Philip IV on 27.ix.1669, and *pintor de cámara* to Carlos II on 11.iv.1671.

church of St. John. His art is deserving of veneration, and it adorns the palaces of various Princes in Europe. It is said that in his old age he never ceased painting, less for profit, since his commandery yielded a large income, than for humility. He desired for the love of God to aid the needy [104v] and to give them of his property.[149]

Four thousand cruzados.

Benedetto Gennari, the Bolognese painter, was honored with knighthood by His Majesty Charles II, King of Great Britain, as well as with the key to the chamber and five hundred pounds sterling each year. King James II of the same Kingdom, and his most serene lady, Queen Catherine, kept him in London for many years in order to have his excellent works, of which they own many. Loaded with gifts he left for Italy after Her Britannic Majesty came to this realm of Portugal.[150]

Gaspar Gutiérrez de los Rios; noticia g^{al} das artes, fol. 224

[Nor have the Kings of Portugal desisted from honoring and esteeming the practitioners of the art of drawing. The Order of Christ was awarded to Baltasar Alvares, to Alfonso Alvares, to Nicoláo de Frias,[151] to Philippo Terzo the Italian to whom the Cardinal-King Dom Henrique gave the Order, and Philip II later gave the commandery] (Terzo was the architect of the palace which they call the fort of the Terreiro do Paço.) [All these were architects; others were sculptors, and still others were [105r] painters.[152]]

The fortunate King Dom Manuel sent a Portuguese subject to study in

149. Mattia Preti (24.ii.1613–3.i.1699) was born at Taverna in Calabria, becoming *cavaliere d'ubbidienza* of the Order of Malta in 1641 and *Cavaliere di grazia* in 1661, when he remodeled and decorated S. Giovanni in Valletta.

150. Benedetto Gennari (Cento, 19.x.1663–Bologna, 9.xii.1715) went to England in 1674 and followed the Stuarts in exile to St. Germain, returning to Bologna in 1690. Queen Catherine returned to Portugal in 1693. A signed and dated portrait of Afonso de Vasconcelos e Sousa (1664–1734) painted by Gennari in London in 1682 was exhibited in 1942 (*Personagens portuguesas do século XVII*, Lisbon, 1942, p. 25, No. 61) at the Palácio da Independencia. Costa probably mentioned him because of his relation to Queen Catherine.

151. Nicoláo de Frias' epitaph (obit. 18.XII.1627) in N. S. da Quietacão records him as CAVALRO DO ABITO DE XPO (J. M. Cordeiro de Sousa, *Inscriçoẽs portuguesas de Lisboa (Séculos XII a XIX)*, Lisbon, 1940, p. 46. See also Gomes de Brito, "Convento das Flamengas em Alcântara. Os arquitectos Frias," *Revista Arqueológica*.

The Arquivo Nacional da Tôrre do Tombo has alphabetical indexes of *habilitaçoẽs* in the Orders of Christ, of Aviz, and of Santiago. None of these names appears in the indexes of the Order of Christ (vols. B661–B718). The *habilitação* was required by the Inquisition from all candidates for these honors, who were obliged to submit proofs of ancestry. Gregorio Lopes' epitaph (105r) recorded him as Knight of Santiago, but there is no mention of his name in the relevant *Indice* (Vol. 736).

152. Gaspar Gutiérrez de los Rios, *Noticia general para la estimacion de las artes, y de la manera en que se conocen las liberales de las que son mecanicas y serviles . . .* Madrid, Madrigal, 1600. Gutiérrez did not attribute the Terreiro de Paço to Terzi; otherwise the paragraph is translated almost literally from his Spanish.

Rome, who painted after his return to this Kingdom various pictures for this King which adorn the altars of the royal chapel and the main altar of the Misericordia church in this city, pictures which ignorant persons [later] stripped from the retable. They were put away, and in their places [panels] of gilded wood were installed. After these paintings were in place and receiving the acclaim due to such exceptional work, the King, being satisfied with the excellence of the work, wished to reward publicly the painter by placing upon his neck a golden chain in token of love, esteem, and reward.[153]

To Gregorio Lopes, the painter, the King of Portugal gave the Order of Santiago, as we learn from his tomb in S. Domingos of Lisbon on the left side, facing the baptismal font, inscribed as follows: "Here lies Gregorio Lopes, Knight of Santiago, Painter to our lord the King and his heirs." [105v] The lettering is not Gothic, and it seems to have been made either for King Sebastian or for the Cardinal-King.[154]

Upon Joseph de Avelar the painter, the prudent King John IV bestowed the Order of Aviz de S. Bento, declaring in the decree his reason for the honor, stated thus: "I grant the Order of S. Bento de Aviz to Joseph de Avelar, the best painter of his day, in order that others may follow him by imitation." [His Majesty] often came to see him paint, and he took great delight in conversing with him, on the occasion when he painted in the palace the frescoes in the concert chamber. He died before he had worn the order on his chest,

153. This nameless painter is the only artist mentioned by Costa as of the early sixteenth century, under Dom Manuel (regn. 1495–1521). The painter is possibly Gaspar Dias, whose biographical notice by Guarienti, in Orlandi's *Abecedario* (1753), corresponds with these indications by Costa (see note 106r). The church known today as the Conceição Velha was built c. 1520 as N. S. da Misericordia. The earthquake of 1755 destroyed all but the side door (porta travessa), and the santíssimo chapel. This became the sanctuary of the new 18th-century church.

154. Luis Reis-Santos, *Gregorio Lopes* (Nova Colecção de Arte portuguesa, 1), Lisbon.

Taborda, *Regras*, 1815, p. 154, saw and published the letter by João III, dated 25.IV.-1522, appointing Gregorio Lopes *Pintor del Rei*, and mentioning a memorial of his services under Dom Manuel. The document recording his death in 1550 is in Sousa Viterbo, *Noticia*, 1903, p. 106.

J. M. Cordeiro de Sousa's monumental *Inscriçoẽs portuguesas de Lisboa*, Lisbon, 1940, unfortunately illustrates only Gothic-letter inscriptions of early dates, but there is no reason to discredit F. da Costa's epigraphical observation.

The vanished thirteenth-century church of S. Domingos faced the Rossio square. It served as the royal chapel when the Kings lived in the Estaus palace which stood west of the present Teatro Nacional. After 1540, João III occupied the Estaus, which continued to be used for royal occasions until 1571 (J. de Castilho, *Lisboa antiga, segunda parte. Bairros Orientais*. Lisbon, 2d ed., vols. IV, 1936, 283 f; X, 1937, and *Guia de Portugal*, I, 1924, 202–03). The placing of the tomb of Gregorio Lopes (d. 1550) suggests his nearness to the court. Dom Sebastian, under regency 1557–68, reigned 1568–78. The Cardinal-King Dom Henrique occupied the throne until his death in 1580.

not from any neglect of his, but more because the monarch could not keep fate from cutting the thread [of his life]. As his worldly goods were those of a painter in Portugal, he was deprived of that good fortune which he expected.[155]

Among Portuguese painters, those most celebrated for the excellence of their art, [106r] who were rewarded by attaining many honors, are the following, if we exclude those who followed the Gothic manner without Roman style:

Antonio Campelo the painter, who followed in great part the school of Michelangelo Buonarroti, both in the force of drawing and in coloring, though showing a different comprehension in the mixture of tones. His works are visible in the cloister of Belem, and in a picture of Christ bearing the Cross, a prodigious picture which deserved another place and another treatment rather than those it received. Various other pictures by him are in other churches. He flourished in the reign of King John III.[156]

Gaspar Dias the painter, who flourished about the same time more or less,

155. The *Alvará* quoted by Costa has not been found, and Avelar's name is missing among the proofs of ancestry (*habilitaçoēs*) required by the Inquisition from all candidates for this Order. The index for the Order of Aviz covers vols. B644–B653 in the Tôrre do Tombo archive. João IV died in 1656 and Avelar died the following year. Costa implies that Avelar died before the Order was finally granted him. Guarienti, in Orlandi's *Abecedario*, 1753, p. 231 (copied by C. F. Roland le Virloys, *Dictionnaire*, I, 125), has him as "Gioseffo D'Avelar, Pittore Portughese, lavorò di figure a oglio, e da tutto il Regno gli venivano le commissioni. Nella libreria della Patriarcale fece con sua lode molte pitture. Visse comodamente, avendo con la sua virtù avanzato tanto contante, che arrivò a comperare e fabbricare tante case in detta Città, che una intera strada era sua, e preso aveva il nome de Avelar. Vivea negli anni 1640." Costa says he was poor. Guarienti, 40 years later, may have heard a legend incorrectly attached to Avelar's name. See also 108v, and note 171.

156. João III's reign (1521–57) coincided with the career of Antonio Campelo, but other notices of his life are few. Cardinal Saraiva (Francisco de São Luiz) collected his name from Costa, and added two other references (*Obras completas*, VI, Lisbon, 1876, 372) in his "Lista de alguns artistas portuguezas colligida . . . em 1825 . . . e em 1839." One is in Francisco Manuel Mello (1611–66) "*Hospital das Letras*" (*Apologos dialogaes*, Lisbon, 1721, p. 456) who refers in a list of Portuguese genius in all fields to "Manuel Campelo" as the painter. C. F. Roland le Virloys (*Dictionnaire d'architecture*, 3 vols., Paris, 1770–71), copied Guarienti's additions to Orlandi's *Abecedario*, 1753, p. 109:

Campello, così chiamato nelle memorie antiche di Portogallo [a reference to Felix da Costa?] fu pittore nativo diquel Regno. Mandato a Roma negli anni de sua gioventù a studiar la Pittura sotto Michelangelo Buonaroti, tai progressi fece nell'arte che tornato alla Patria fu dichiarato Pittore del Re D. Giovanni III e servì ancora il Re D. Emanuelle. Nel Claustro grande della Chiesa di Betlemme distante un miglio da Lisbona, dipinse vari misteri della Passione de Cristo con buon disegno e stilo grandioso, scorgendovisi in essi la maniera del Maestro. Vivea circa gli anni 1540.

462

was an admirable genius, imitating Raphael de Urbino and Francesco Parmegi-
ano closely.[157] He learned to paint in Italy and he was more refined than
Campelo in his proportions, and in the superior spirit which seemed to breathe
forth from his figures. Many of them are taken for the work of Raphael. One
among many of his pictures is the one of San Roque in the chapel of that
name at the Casa Profesa of the [106v] Society of Jesus in this city.[158]

Vanegas the painter had very lofty ideas in his mind, and his drawing was
very correct. He always lived in Lisbon, being of the Castilian nation. His
first training was as a goldsmith, but being a good draftsman, he easily be-
came a good painter. He was wont to repeat the proverb: "Give me a drafts-
man and I will give him back to you as a painter." His works were superior,
like the principal picture in the altar of the sanctuary in the church of Our
Lady of Light, as well as many others. He imitated Parmegiano [Parmazano]
closely.[159]

Diogo Teixeira made excellent things. He was apparently the pupil of the
above painters, in the time of King Sebastian, who gave him privileges, and
of Dom Antonio, the grandson of King Manuel, who made him a gentleman

157. According to Guarienti, in Orlandi's *Abecedario*, 1753, 109, Gaspar Dias was
sent to Rome by Dom Manuel. Returning to Portugal he painted a picture of the *Descenso
do Espiritu Santo* in 1534 for the Misericordia church, which was restored in 1734 by
Guarienti "(fece la famosa Tavola della Venuta dello Spirito Santo, segnata col suo nome,
e coll' anno 1534 la qual tavola nel 1734 fu da me ristaurata)." Taborda, *Regras*, 1815,
159, and Machado, *Memorias*, 1823, 58, followed by Sousa Viterbo, *Noticia*, 1903, 49,
mentioned the picture dated 1534, *Vinda do Espiritu Santo*, as having been in the tribune
of the Misericordia church at the time Guarienti restored it in 1734. A. Raczynski, *Les Arts
en Portugal*, Paris, 1846, 193, saw it, and he says, "je sais que ce n'est plus qu'une croûte,"
and in the *Dictionnaire* of 1847, p. 71, he finds everything about Dias "sujet à controverse."

Guarienti in Orlandi, *Abecedario*, 1753, also mentions "molte pitture ad oglio nel chios-
tro della Chiesa di Belem." A. Raczynski, 1846, 287, describes a panel, repainted and
signed by G. Dias.

A later painter named Gaspar Dias is discussed by Sousa Viterbo (*Noticia*, 1903, 49:
1906, 35, active in 1590 on the main altar, for the corporation of booksellers, at S. Catha-
rina do Monte Sinay), and by V. Correia, *Pintores portugueses*, Coimbra, 1928, pp. 11–14.

158. Raczynski, 290–91, saw the picture in S. Roque. F. Nery de Faria e Silva, *A Egreja
da Conceição Velha*, Lisbon, 1900, p. 109, says that the panel of S. Roque by Gaspar Dias
was then in the present Misericordia Church.

159. Sousa Viterbo, *Noticia*, 1903, 153, cites a letter from Philip II, dated 14.iii.1583,
calling Francisco Venegas [sic] "meu pintor. . . ." Sousa Viterbo also reports a group of 8
pictures in the sanctuary of the Luz church, of which 3 were reportedly signed by Vanegas
(*Noticia*, 1906, 75–76). Two are still in place (*N. S. da Luz* and *Coronation of the Vir-
gin*). The church at Carnide was rebuilt for the Order of Christ in 1575 (*Guia de Portugal*,
I, 1924, p. 432).

of his household. His works are together with those by Vanegas in N. S. da Luz, as well as in other places.[160]

Fernão Gomes the painter, a man of bold talent, and very skillful in painting with great vigor and excellent drawing, was a pupil of Bloelandt [107r] the Fleming. Among his works which excited admiration are his admirable picture of the Transfiguration in the church of St. Julian, and the ceiling of the sanctuary of the Royal Hospital. In most churches there is painting by him.[161]

Simão Roiz the painter was a man of rare genius, and very facile in painting. He learned from these predecessors. A choice work of his is the picture of the Nativity in the refectory at Belem. There are many others.[162]

Amaro do Valle, an excellent painter, had an Italian manner, very vague and sweet. He learned in Rome and was celebrated there, believing he would be in his own country too. He died poor and idle in his native Lisbon. His excellent work in the sanctuary of the church of Santa Maria was underesti-

160. Adriano de Gusmão, *Diogo Teixeira e seus colaboradores* (Nova colecção de arte portuguesa 3). Sousa Viterbo (*Noticia*, 1903, p. 142) published the decree by King Sebastian (g.V.1577) exempting Teixeira from the duties of the *bandeira de S. Jorge* (see fo. 90v).

Dom Antonio, the Prior do Crato, was a grandson of João III, and he was proclaimed king at Santarem on 16 June 1580.

161. Fernão Gomes became *Pintor de el Rey* in Lisbon on 30.V.1594, appointed by Philip II of Spain. Sousa Viterbo, *Noticia*, 1903, pp. 82–83 cites the full text. He is briefly mentioned by Guarienti in Orlandi's *Abecedario*, 1753, p. 167 (copied by C. F. Roland de Virloys, *Dictionnaire*, II, 41), as living in 1580 and painting for churches in Lisbon and other Portuguese cities: "FERNANDO GOMEZ, antico Pittore, Portughese, lavorò con buono stile per le Chiese di Lisbona, e del Regno; per che il nome di lui è degno di essere registrato tra i tanti, che qui si descrivono. Vivea circa gli anni 1580."

The medieval church of S. Julião stood between Rua do Ouro and Rua Augusta near Rua da Conceição until its destruction in 1755. The Hospital Real de Todos os Santos, on the east side of the Rossio, also disappeared in this disaster.

162. Sousa Viterbo, *Noticia*, 1903, p. 135 published his exemption on 20.V.1589 as *pintor de oleo y imaginaria*, "um dos melhores . . . que ha nestos Reynos," from the *Bandeira de S. Jorge*.

According to António de Vasconcélloz, *Real capella da Universidade*, Coimbra, 1908, pp. 63–66, Simão collaborated with Domingos Vieira in 1612 on 8 paintings (of which 5 still exist) for the university chapel in Coimbra. Before that date they painted the retable of Santa Cruz in Coimbra. See Adriano de Gusmão, *Simao Rodrigues e seus colaboradores* (Nova colecção de arte portuguesa, 8).

Taborda (*Regras*, 1815, pp. 190–91) claims to have seen a *Nativity* in the Belem refectory, identified as the work of Amaro do Valle, by the chronicler of the Belem monastery, Fr. Manoel Baptista de Castro, in a manuscript dedicated to João V and preserved at the Belem library.

mated by ignorant persons. His also is a picture in the Chapel of St. Luke at the Anunciada church, and many others in various places.[163]

Afonso Sanches, an outstanding painter who flourished in Madrid, did admirable things which are seen in the Retiro palace of that court. His copies after Titian are taken for the originals.[164]

[107v] Domingos Vieira the painter made excellent things of much sweetness and modesty, of noble feeling and good drawing. He learned from his predecessors, and he understood perspective well, as we see in the frescoed ceiling of the main sanctuary of the Anunciada, and in the ceiling of the Royal Hospital, which was also his invention, like many other things. He received many honors in the time of Philip III and Philip IV, the Kings of Castile, being summoned to Madrid to paint at the Retiro [Palace] where there are admirable buildings.[165]

Francisco Nunes the painter had a grand manner which he learned in Rome. He did excellent things in a good style. His best works are in his native town of Evora, such as twelve half-length Apostles in that city.[166]

163. Taborda (*Regras*, 1815, pp. 190–91) had access to Amaro do Valle's nomination as *Pintor del Rei* to Philip III of Spain, and fixes his death about 1619. Santa Maria is of course the Cathedral of Lisbon. According to Coelho Gasco, *Antiguidades . . . de Lisboa*, Chap. 75, fol. 299v, the main altar was consecrated and dedicated to N. S. da Assunção, when Dom Afonso took the city from the Moors and entered the mosque. The picture there today represents the same subject, painted in 1825 by José Inácio de Sampaio.

The chapel of St. Luke in the Anunciada church of the Dominican nuns was where the *Irmandade* of the painters had their seat. The nuns occupied this site under João III (Fr. Agostinho de Santa Maria, *Santuario Marianno*, Lisbon, I, 1707, p. 118). The church is now known as S. José da Anunciada and it was entirely rebuilt after 1755. Jusepe Martínez, *Discursos*, Madrid, 1866, p. 47, mentions Mauro de Valle as passing through Madrid on his return from Rome.

164. A letter from Valladolid by the Portuguese Ambassador in 1577 mentions Afonso Sanches as a *pintor portugez*, arriving at the Spanish court with a portrait of Dom Sebastian (Sousa Viterbo, *Noticia*, 1906, p. 69). Saraiva (*Obras*, VI, 1876, p. 370) confused him with Alfonso Sánchez Coello, his Spanish contemporary. See Sousa Viterbo, *Noticia*, 1906, pp. 69–71.

165. Domingos Vieira was a common name. Sousa Viterbo (1903, 157 f.) notes two artists, both of them royal painters. Costa speaks of the Lisbon Vieira (active until c. 1678); the other was from Thomar and died in the 1640s. On the Anunciada church, see note 163, and on the Royal Hospital, note 161.

166. No sample of Nunes' work has been identified. C. V. Machado (*Memorias*, p. 73) repeated Costa's information. Raczynski added "florissait vers l'an 1600" (*Dictionnaire*, 209). Tullio Espanca, "Notas sobre pintores em Evora nos séculos XVI e XVII" (*Cadernos de história e arte eborense*, V), Evora, 1947, pp. 56–57, was not aware of Costa's paragraph, but he adds to the record that Nunes died in 1648, leaving sons who were painters in Evora including Francisco Nunes Varela, Lourenço Nunes, and perhaps Pedro Nunes.

Diogo da Cunha the painter, who later became a member of the Jesuit brotherhood, was a pupil of the Castilian, Eugenio Caxes.[167] He learned [painting] in Madrid and his coloring was very good. He imitated nature very well, but he was poor at histories. When imitating nature he did not know how to select that which was to be copied. Hence the [108r] things that he portrayed with grace, he imitated without selectivity. His works are a *St. James* and a *St. Anthony* owned by Duarte de Souza, Correyo môr of the realm, together with many others. His greatest distinction came in being buried with the reputation of a man of great virtue.[168]

André Reynoso, the painter, was somewhat a naturalist, not following the manner of his master, Simão Roiz, but imitating the Italian [manner] with more success. He painted admirable pictures of eternal vivacity, even though he did not always have at hand the best choice of natural subjects in his works. Excellent ones are in the church of San Roque, being scenes of the life of St. Francis Xavier painted upon the vestment chests in the Sacristy on the right side. In the chapel of the lost child [he painted] the Nativity and the Kings. There are many more.[169]

Diogo Pereira, a rare talent, always painted fires, floods, storms, pastoral nights, and varied landscapes with cattle, becoming as famous in these genres as the most skillful in subjects of greater [108v] importance. As his constant practice was to portray misfortunes, he never succeeded in getting a fortune. He was self-taught, learning by mere aptitude. He was gifted by God's grace and helped by instructions from painters in his own time. His works deserve much veneration, but their being by a Portuguese is their greatest liability.[170]

167. Eugenio Caxes (b. Madrid, 1577–d. Madrid, 1642) trained many pupils (M. V. Boehn, in Thieme-Becker, *Künstler-lexikon*, VI, 1912, p. 238) and painted in the Spanish royal palaces.

168. Diogo da Cunha's client or patron, Duarte de Souza, was a member of the *Irmandade de S. Lucas* in 1674 (Garcez Teixeira, "Estudo . . ." BANBA, I, 1931, p. 124), and therefore at least an amateur of painting in addition to being Correyo môr (hereditary postmaster-general), an office he inherited in 1674 (*Portugal Diccionario*, II, 1906, p. 1155). His full name was Duarte de Souza Coutinho da Matta, 5th Correio-môr.

169. Reynoso was exempted from the *Bandeira de S. Jorge* in 1623 (Sousa Viterbo, 1906, p. 65), and he became *juiz* of the *Irmandade de S. Lucas* in 1639 (Garcez Teixeira, 1931, p. 121). Scenes of the life of St. Francis Xavier are in the sacristy of S. Roque today. Raczynski, 1846, p. 289, questioned their attribution.

170. According to C. F. Roland le Virloys, *Dictionnaire*, II, 405, "Jacques Perreira, Portugais, Peintre," died aged 70 in 1640. His works were much sought after in France, England, and Italy. A fuller account by Guarienti in Orlandi, *Abecedario*, 1753, p. 140:

Diego Perreira, Portughese, fu stimatissimo Pittore di fuochi, incendi, Torri abbruciate, Sodome, Purgatori, e Inferni. Rappresentò anche figure rurali a lume di luna,

Joseph de Avelar the painter was a man of great talent, discretion, and genius. He painted from mere curiosity with a special grace improved by practice. Lacking the means to acquire solid foundations in art, he nevertheless painted very well. A picture by him in the church of San Roque portrays the child [Jesus] among the Doctors. He received the order of Aviz for his skill [in painting].[171]

Josepha de Ayala, the daughter of a native of Seville, was famous in the nearby regions. Josepha often portrayed things in their natural state, with much order and propriety, but with little [109r] [portrayal of] distance, because she understood neither perspective nor the diminution of colors [with distance].[172]

João Gresbante the painter, was a great person of excellent gifts, but as he lived during the ebb of painting, he wished to follow the dictates of reason, but as he lacked a solid early schooling (because his teacher was very ordi-

o di candele; e dipinse paesi con picciole figure di ottimo gusto. Visse poveramente, e ad onta del continuo lavoro non potè mai migliorar la sua sorte. Nel fine di sua vita fu raccolto per carità in casa di un gran Signore amatore dell'arte, che gli servi di rifugio nelle sue miserie, ed in cui settuagenario morì circa l'anno 1640. Ma quanto gli fu avversa la fortuna in vita, altrettanto ricercate furono le opere di lui dopo morte, e a prezzi riguardevoli sono state pagate in Francia, Inghilterra, ed Italia. In Lisbona moltissime opere di lui si veggono. Presso il Sig. Marchese Marialda [de Marialva] evvi un incendio dì Troja, e un Diluvio; presso il Sig. Conte D. Diego di Napoles un incendio di Troja con molte figure, e un Inferno, e presso il Sig. Conte di Asomar un Sodoma incendiata. In Casa del Sig. d'Almeida evvi un Gabinetto con più di sessanta pezzi con fuochi, paesi, frutti, battaglie, burasche di mare, fiori, figure a lume di candela, tutti belli, ed eccellentemente espressi. Il Sig. Giuseppe de Silva ha due tavole a lume di candela; ed un altro Signore, di cui ora non mi sovviene il nome, ha di lui diversi quadri dipinti in tavola sul gusto di Teniers; il Sig. Conte di Taroca un Inforno, che si può dir vero; il Sig. Antonio Varella una Sodoma, una Troja, un Inferno, ed un Purgatorio; il Sig. Giovanni Roderiquez una Troja, e una Sodoma; il Sig. Marchese d'Orisol due pizzetti colle stesse due Città incendiate; ed il Sig. D. Francesco di Mendoza sei quadri con frutta, che pajono vere.

An *Incendio de Sodoma* by Pereira was exhibited in 1942 as the property of Afonso de Sommer (*Personagens portuguesas do século XVII*, Lisbon, 1942, p. 33).

171. On Avelar see 105v, and note 155.

172. Taborda, who was unaware of Costa, wrote in 1815 (*Regras*, 203) that Josepha was the daughter of a native of Obidos and of a Castilian noblewoman. He believed her born in Seville, coming to Obidos after 1640, and dying in 1684 (Machado, *Memorias*, 1823, p. 77, cites a biography by Malhão claiming her as a native of Obidos). See Luis Reis-Santos, *Josefa d'Obidos* (Nova colecção de arte portuguese, 5). Josepha (born c. 1630) was the daughter of Baltasar Gomes Figueira, a painter residing at Obidos in 1636. Her mother was unable to sign as witness to Josepha's testament, "por não saber escrever," according to Reis-Santos, p. 13.

nary) he found everything tiring whenever he tried to do what he wanted, and he was never pleased with his work. His talk was very deep, and his work never matched his imagination. Thus he died young, and this Kingdom lost a great talent. His works deserve great reverence. The best are in the Royal Chapel, and in the Council of San Damaso. Other admirable pictures are in the Magdalena church upon the arch over the tribune, and many others as well.[173]

Marcos da Cruz the painter, wished by study alone to achieve what birth denied him, because his talent was not great. He nevertheless followed the true road of art, which he missed at first because his teacher [109v] was very inferior. He learned to mix his colors and to set out the figures, and to do other things as well with comprehension, although he was timid with respect to drawing, and the actions of his figures were frivolous. In his time he painted as well as the rest. There is a picture by him in the tribune of the church of St. Nicholas, and another in the Royal Chapel, as well as several in St. Paul's.[174]

Feliciano de Almeida the painter was talented for executing small portraits with great patience in good likeness, but his painting followed the Gothic school, lacking both relief and forceful colors.[175] He made painting look dusty, because his shadows were imperceptible, and his pictures seemed to have no relief. He did not know the value of colors, nor how to separate his figures [in depth], nor how to bring everything into harmony, because he

173. The records of the *Irmandade de S. Lucas* for 1650 include Gresbante among the governing board (*meza*) of that year (Garcez Teixeira, "Estudo," BANBA, I, 1931, p. 122). Guarienti, in Orlandi, *Abecedario*, 1753, p. 252: "Gio. Gisbrant, Pittore di nazione Inglese, dimorò molto tempo in Lisbona, ove nella Chiesa della Maddalena fece la Tavola dell'Altar Maggiore di buon colorito e disegno. Vivea negli anni 1680."

The Magdalena church, destroyed in 1755, was rebuilt by 1783, retaining only a Manueline doorway.

174. Marcos da Cruz was long and faithfully associated with the *Irmandade de S. Lucas*, where he was *juiz* in 1637, *escrivão* in 1663, *eleitor* in 1674. In 1678 his signature appeared on a receipt (Garcez Teixeira, "Estudo," BANBA, I, 1931, pp. 109, 117). S. Nicolau, completed in 1850, replaces a 13th-century church destroyed in 1755 (*Guia de Portugal*, I, 1924, p. 205). S. Paulo today is also an 18th-century replacement of an earlier church. On the royal chapel in Costa's day, see note 154.

175. In 1644 Feliciano de Almeida was a member of the governing board (*meza*) of the *Irmandade de S. Lucas* in Lisbon (F. A. Garcez Teixeira, "Estudo," BANBA, I, 1931, p. 121). At least a generation older than Felix da Costa, he was probably dead when the *Antiguidade* was written. In 1667, several Portuguese portraits were copied for the Uffizi, probably by Vicente Bacharelli on the occasion of the state visit to Lisbon by Cosimo III of Tuscany. Ayres de Carvalho, *D. João V*, I, 1962, p. 212, supposes that Feliciano de Almeida was among the portraitists so honored.

lacked [knowledge of] perspective. Thus his portraits seem all on the surface, where they should resemble bodies in depth. Nevertheless, this was what was praised of necessity during the ebb of painting.[176]

[110r] These, our Portuguese [artists], were no less worthy of being applauded, revered, and honored, than the foreigners whom I have discussed, and to whom more praise is due, and who achieved more refinements in art than their forebears. These foreigners were famous because of their activity in Academies; for the great honor shown them by Kings; for the great prizes given for their works; and for the great praise and good fame [they enjoyed] among all nations. [The Portuguese, however,] lack Academies and are poorly schooled, without gratitude from the Kings, living in misery on small rewards, and enjoying little fame because of the small affection and limited knowledge people have of painting. Their princes would smile upon [painting] by giving it the necessary study, and the painters would train their gifts without having to ask favor from a Maecenas.

I have told of the beginning of painting, of its antiquity, its excellence, and its parts, as well as of the monarchs who practiced it, and of the honors its professors received. I shall now show how Christ himself, and the angels and saints, practiced painting, descending from Heaven for this purpose to verify that it is indeed a [110v] divine art.

[Saint Joana de la Cruz prayed to her bridegroom Jesus (under persuasion from her sisters in religion) to repair a most imperfect image of Our Lady in her possession so that she might thereby adore the Mother of God, who had attracted the sisters from secular life to these devotions.[177] The Lord conceded her this grace by perfecting that image, and it is much to be noted that, to this end, Christ clothed himself with majesty in pontifical robes, and the angels in his company adorned themselves most beautifully. From this we gather that God delights in having the images well painted, and how we should arrange to paint the things in which His blessed Mother is to be adored, and His Saints whom all the celestial glory esteem and revere.]

[S. Theresa de Jesus caused to be painted at Avila, in the hermitage of the

Vicente Carducho, *Diálogos*, 7, fol. 124.

Vicente Carducho, *Diálogos*.

176. This striking image of Costa's, the "ebb of painting," was perhaps suggested to him by Carducho's passage on the cyclical nature of artistic events, and his comparison to the moon, "que ya crece, y ya mengua" (fo. 32v) with respect to painting after Michelangelo and Apelles. But Costa's metaphor has the sound of his own invention and of his own day. He used it earlier of Gresbante (109r).

177. Costa mistranslated one phrase, concerning the painted image, which was so bad, before divine intervention, "que antes quitava la devocion à las devotas . . ." in Carducho's text.

enclosure of her convent of St. Joseph, the form and aspect under which Our Lord Christ appeared to her, tied to the column, with a great wound cut into His [111r] elbow. Saint Theresa sought to describe this gash to the painter, and to correct his work, but he was unable to portray it just as she wished, until he turned his attention away, when the wound suddenly appeared painted as if by a miracle. This marvelous painting is revered in that place.[178]

The Emperor Constantine the Great, after being baptized, began to build in Rome a sumptuous church, as commanded by Pope St. Sylvester. The image of Jesus Christ the Savior of the World appeared painted on the wall of the church, whereupon the temple was placed under that advocacy, being called to this day the basilica of the Savior, although its name actually is the Lateran basilica.

It happened that Ananias (such was the name of the painter sent by Agabaro, King of Edessa in Mesopotamia, to portray Christ) was unable to fix the portrait, being blinded by brilliant lights, while Christ Our Lord himself imprinted His own portrait upon the cloth. Ananias then set forth to take it to the King, and arriving at a certain city on the road, he hid the portrait among some [111v] boards to spend the night concealed there, but the place was surrounded with brilliance, and crowds came to witness the prodigy. Ananias found the image copied upon a board, which he left in that city, taking the original to Agabaro in Edessa, who ordered that it be placed in a niche above the gate of the city, proclaiming that all who entered the city should pay it due reverence. And so it was until a grandson of the King succeeded him. Being idolatrous, he sought to throw down the image, but the Bishop of the place then covered the Holy face with clay and set a lamp behind it, and caused the niche to be walled up with mortar and boards. And so it remained for a long time, until it was discovered by revelation five hundred years later with the lamp, and the Holy face copied in the clay. It was [thereupon] taken to Constantinople, and a feast was dedicated to it in the calends of September. Knowing of this relic, St. Paul the Hermit requested Focio Patricio to touch it with another cloth, [112r] and to send [the cloth] to him. Focio did so, and the image was repeated a third time. The original one is in Rome, and still another miraculous copy has come from it.]

[It happened to Lazarus the painter that the Emperor Theodosius ordered his hands to be cut off to prevent him from making sacred images. He there-

Niceforus, Bk. 2, Chap. 7. Eusebius, Historia ecclesiastica, Bk. 1, Chaps. 12 & 13.

178. This page comes word for word from Carducho's *Diálogo Séptimo*, 1633, fos. 125v–126r. Costa then omitted two pages (111r, line 6) and resumed Carducho's text with the literal copy of the passage about the Emperor Constantine and the story of Ananias, to 112r.

470

after made miraculously many, since there is no power against the [will] of God.[179]]

The picture of the Annunciation in Florence, in the church of the Servite friars, was painted upon the wall by a most devout friar in the year 1252, who prepared himself in body and soul with prayers, corporal punishment, and fasting. He also confessed and communed (most necessary precautions in every sacred enterprise), and when he came to paint the face of the angel, he said in his declaration, that he was almost beside himself as he painted, as if a superior hand were guiding and controlling his brush. And when he wanted to begin the image of Our Lady, having made all his preparations, he fell asleep with his brushes in his hand. The church filled with a great splendor and fragrance, whereupon the friars assembled, finding the painter seated [112v] in a deep sleep, and the sovereign countenance finished without the help of the artist. This picture they keep with special and inimitable veneration, with many rich and ancient curtains, and it is never uncovered unless ordered by the Grand Duke on demand by some great lord.

A devout lady, who was a great friend of St. Francis de Paul, desired to have his portrait. For her own satisfaction, she sent a painter to take his likeness. The artist began the work, and it so happened that upon reaching the middle of the body, the artist suddenly fell dead, leaving the image of the saint [barely] begun. The devout lady was accordingly much afflicted, she who had [already] relished being with the image to which she showed such singular devotion. A rare miracle? So much so that the saint, witnessing this, was seen to descend from heaven and to take up the brush and palette with its colors, and to finish the picture, and to improve it with the greatest perfection. We may judge from this case that the painter [in question] did not paint the figure of the saint with due devotion and reverence.

Chronica de St. Francisco de Paula.

[113r] The Demon abhors paintings, because he wishes to avoid conversions by holy images.[180] This art requires careful study and continual practice, as Apelles declared and observed, because, however busy he was, he never let a day pass without drawing something, making it a habit, and giving rise to the proverb: no day without drawing. *Apelli fuit*, etc.[181]

Pliny, Bk. 35, Chap. 10.

179. The next story, about Lazarus Monachus, comes from Carducho's appendix or supplement, entitled *Memorial informatorio*, p. 198, in the testimony by Juan de Jauregui, but here Costa omits the sources, Zonaras and Baronius.

180. Carducho twice more uses this argument concerning the Devil's hatred of painting, on fos. 120v and 126v, but his wordings differ from Costa's.

181. Pliny, *N.H.*, Bk. 35, 84: *Apelli fuit alioqua perpetua consuetudo numquam tam occupatu diem agendi, ut non lineam ducendo exerceret artem, quod ab eo in proverbium venit.*

Pliny nowhere quotes the proverb as we have it. It appears marginally in Huerta's trans-

Here is the proper exercise of Academies; [drawing] which alone perfects talent in acquiring skill in the knowledge of nature, of motions and muscles. Of course, when one has a wise and exact artist to teach the rules and precepts, one benefits more from nature and her imitation than from the teacher's own manner. Teachers serve to show us roads. In addition they show us how to retain and perceive, as well as [113v] to make our works be extensions of that nature, which is available for copying, as we have already said. *Pictores imi-*

St. John Chrysostom in the heading of Psalm 50.

tantur arte naturam, according to St. John Chrysostom. Eupompos, a famous painter, says the same thing. Upon being asked which of the ancients he followed in his manner of painting, he declared before a whole crowd of persons, that nature is to be imitated, and not [another] artist. *Audendi rationem*, etc.

Pliny, Bk. 34, Chap. 8, nº. 30.

I hope to behold this art raised on high at our court, so that the grandees may accord it the proper respect, priding themselves upon its practice, which in no way reduces the assay of their nobility, but rather causes their high descent the better to shine forth. According to Pliny, this art of painting most ennobled the men of nobility.[182] [114r] *Mirumque in hac arte est, quod no-*

Pliny, Bk. 34, Chap. 8, nº 40.

biles viros nobiliores fecit, [that is to say,] by acquiring more wisdom and

Proverb 16:16.

prudence, than gold and silver, as Solomon teaches in the Proverbs. *Posside sapientiam, quid auro melior est, et acquire prudentiam quia presiosior est argento.*

<div align="center">

The End
Praise be to God
and to the Virgin
His Mother

</div>

lation (II, 643: "Precepto de Apeles. *Nullus dies sine linea*"), and Carducho used it repeatedly in the *Diálogos* of 1633.

182. *Mirumque in hac arte est* . . . Pliny, N.H., Bk. 34, 74, cf. also 59v, 137r, 114r. If the *Antiguidade* has a single theme, it is expressed in this sentence.

[Translation of epitaph on 101v.] Iris herself and Aurora too gave you their hues; Night her shadows; and the Sun its clear light, while you, Rubens, bestow life and spirit upon your figures, and by your hand light, shade, and color come to life.

Why, O Rubens, has Death enshrouded you? when life still endures in the glowing color of your very name.

SUMMARY[183]

Definition of painting as an art both liberal and noble. The parts of knowledge required of the perfect painter. The differences among painters. And the equality between sculpture and painting.

"Painting is an imitation of all that is visible," as Socrates said in words reported by Xenophon: *Pictura est imitatio et representatio eorum quae videntur*. And thus Vitruvius, who says in his first book: "drawing is a clear and firm delimitation, conceived in the mind; expressed in lines, angles, and circles; and tested in respect to truth."

[Art can be understood in two ways, to wit, in particular and in general. In the particular sense art excludes the sciences, although it includes them in the general sense. Seneca should be understood as conveying this meaning when he calls knowledge by the name of art: *Sapientia ars est*. In this general meaning we [115v] should understand or define the sciences of law and medicine as arts, like Ulpian the Jurist (*de inst. et iure*, Bk. 1 ff.), and Averroës the great doctor and philosopher (coll., Chap. 6). The former says that law is the art of the good and just; and the latter that medicine is effectively an art, learned by reason and experience.

The general definition of art (according to Cleanthes, a Stoic philosopher cited by Quintilian in Bk. 2, Orat. Chap. 18) is in the power and the knowledge that lead to some end, permitting its orderly achieving. The particular definition (according to Aristotle, *Ethics*, Bk. 6, Chap. 4) presents art as a habit of understanding which proceeds with sure and true reason in those matters which might be otherwise [than surely and truly reasonable]. Aristotle's definition has this meaning: he mentions a "habit of understanding" because where this is lacking there is no art. He says also that art proceeds with sure reason, because it is not sufficient for a continual, habitual exercise of reason to be art, if it not have at the same time order, reason, and rules with which

Marginal notes: Seneca, Bk. 4, letter 29. / Ulpian. / Averroës. / Cleanthes in Quintil. / Aristotle.

183. The *Rezume* corresponds less to a summary of preceding arguments than to a new section, stimulated in all likelihood by Costa's having read Gaspar Gutiérrez. The second paragraph (115r) is literally taken from G. Gutiérrez, Bk. I, Chap. II, pp. 9–11. He omits only the Spaniard's remark on theology as the "ciencia de las ciencias" (p. 10). Costa's other borrowings from Gaspar Gutiérrez are listed in Appendix I (pp. 35–36).

to achieve the desired end. [116r] Art is a gathering and collection of tested precepts and rules, since it is not art that achieves its effects by chance. . . . Thus Seneca (Bk. 4, Epist. 29): art is not haphazard.] Seneca.

[The liberal arts are called Eleutheras in Greek (according to Ulpian, *de variis*, Bk. 1 ff., and *extraor. cognitionib;* also Galen, in *dicta exhort.*) mean- Ulpian.
ing free. They are so named for two reasons. The first reason is that these arts Galen.
exercise the understanding, which is the free, higher part of man. They are
called liberal (as Cicero and Seneca say) in the aforesaid work, *de studiis* Marcus Tullius and Seneca.
liberali, or arts worthy of free men. Thus Sallust (*de bello iugurth.* and *de* Sallust.
coniurat. Catili) calls them good, and Tacitus (Bk. 11, *annal.*) speaks of the Tacitus.
arts of the mind, or the liberal arts. He too calls them the good arts, not hold-
ing an art for good if it fails to appeal solely to the understanding and mind.
For this reason Pliny also was moved to say (*proemio*, Bk. 14) [116v] that Pliny.
these arts would be declared liberal with respect to the highest good, accept-
ing as highest good only that which resides in the mind, or the free part of
man, whence their name as good and liberal arts. (*Omnes*, etc.) "All the arts Pliny.
of the highest good which are called liberal would turn into their opposites
and be the advantage of slaves, etc."[184] Cicero called them the arts of prudence Marc. Tul.
(Bk. 1, offi.) which is like calling them the arts of understanding.]

The other reason for calling these arts liberal is that they were anciently
allowed to be learned only by free men. [Higenius (*libr. fab.*) reports that Higenius.
in Athens the art and science of medicine was forbidden to slaves. Flavius
Josephus (Bk. 20) says that the Hebrew state forbade slaves to learn law. Flavius Josephus.
Pliny (*Nat. Hist.*, Bk. 35, Chap. 10) reports that no slaves might learn or Pliny.
practice [117r] the arts of design, which were forbidden them by law in
Greece.[185]] He speaks of Pamphilius the painter in these words, "By decree first

184. Pliny, *N.H.*, Bk. 14, 5–6.
Omnesque a maximo bono liberales dictae artes, in contrarum cecidere, ac servitute sola profici coeptum. . . . Costa's translation changes Pliny's statement of historical fact into a present danger. On the preceding page Costa corrected Gutiérrez's misprint ("Eleupheras") and added "Cicero" to Marco Tullio.
185. Costa borrowed from Gutiérrez (p. 42) for the citations from Higenius and Flavius Josephus, but he adapted Pliny more freely to his own needs (117r, lines 1–12).
Pliny says nothing of nobles or decent persons of the middle class. *N.H.*, Bk. 35, 77: Pamphilius:

> *huius auctoritate effectum est Sicyone primum, deinde et in tota Graecia, ut pueri ingenui omissam ante graphicen [hoc est picturam] in buxo, docerentur, recipere-turque ars ea in primum gradum liberalium. Semper quidem honos ei fuit, ut ingenui eam exercerent, mox ut honesti: perpetuo interdicto ne servitia docerentur. Ideo neque in hac, neque in toreutice, ullius, qui servierit, opera celebrantur.* Cf. 31r and 125r.

in Sicyon and later throughout Greece, etc., they were the privilege first of nobles, then of decent persons of the middle class, it being forbidden by decree perpetual that slaves should profess them."

〚The mechanical arts[186] or crafts were thus named not because they were base, as people commonly suppose, but because the arts of trading and bargaining hold a low place, and because slothfulness is a low quality in men. . . . The arts are called mechanical because of their relation to the labor of the body. In the Greek language, "mechanical" means among other things an exercise of the body, a labor of the hands, and these are called servile for two reasons. One is by opposition to the idea of the [117v] liberal arts. These are worthy of free men by their relation to reason, the free and ruling part of man's nature, while the servile arts are worthy of subject peoples, consisting of physical efforts. Thus Sallust (*De Coniur. Catil.*, in *exordio*) speaks of the servile part in these terms: *Sed nostra*, etc. "But all our strength being situated either in spirit or in body, we should rely more upon the rule of mind than upon the service of the body."

Sallust.

The other reason for calling them servile is that they were not anciently forbidden to servants and slaves, who could learn them, unlike the liberal arts, founded on acts of reason and permitted only to free men.〛 Thus Aristotle (1 *Metaph. tex.* 3) (*Opera*, etc.) "The works of reason are free by being reasonable."

Aristotle.

〚The liberal arts[187] differ from [118r] mechanical offices because in them reason prevails over the work of the hands and body, as Cicero says (Bk. 1 offic.), "Where the most prudence is, there is the greater part of reason." On the other hand, those arts are truly mechanical where hands and body do more than mind. In the liberal arts and sciences the hands and body, though doing some work, do not cause it to be called mechanical, as Galen observed (in *exhort. ad bon. artes*).〛 He says that the arts of drawing, painting, and sculpture may be ranked among the supreme liberal arts, which include not only the puerile liberal arts, but also sacred theology, jurisprudence, philosophy, medicine, and all the most absolute arts, which the Greeks also call Eleutheras. [Galen] calls philosophy liberal in this very passage.

Galen.

Holy Writ also distinguishes the craft, which depends upon physical strength, from the art whose being resides in discourse and reason. [118v] As to mechanical offices, when speaking of the blacksmith who wields ham-

186. The section on the mechanical arts or crafts is from Gutiérrez, Bk. II, Chap. II, 45–46.

187. Gutiérrez, p. 56: "La diferencia que ay de las unas a las otras, es que las liberales son habitos y calidades del entendimiento." Costa shortened this chapter, adding a commentary of his own drawn from Isaiah 44:12.

mer and file by strength of arm, the prophet Isaiah (44:12) calls him a maker [*faber*] or craftsman. *Faber ferrarius,* etc. And farther on he says of the sculptor (44:13) *Artifex lignarius,* etc. The same sacred text appears in Acts of the Apostles (17:29), *sculture artis et cogitationis hominis:* "by the art of sculpture and by the imagination and discourse of man." All this is verified in the differences between things, the principal one being painting, and the arts of drawing, as acts in the mind, executed later by hand.

Isa. 44:12.

Acts of the Apostles 17:29.

[The liberal arts[188] are usually said to be seven, of which three are concerned with words, and four [119r] with quantities. The first is Grammar, or the teaching of pure speech and writing, whose parts are orthography, etymology, syntax, and prosody. Dialectic, which displays the method of learning, disputing, and arguing, has invention and judgment as its parts. Rhetoric, which is the art of speaking with elegance to persuade or incline the listener, has invention, arrangement, elocution, memory, and enunciation as its parts. Among the arts of quantity are arithmetic, which considers discrete quantities or absolute number, of which the beginning is unity and infinity, and the divisions are equal and inequal numbers, as well as simple and composite numbers, and many others. Music treats of numbers, fitted to sounds, and it is divided into harmony, rhythm, and metrics. Harmony pertains to singers, *organica* to organists and minstrels, and rhythm to the players of stringed instruments. Metrics are for the musicians of verses. Geometry, which is an art concerned with [119v] continuous quantity, has three parts, line, surface, and body. Astronomy treats of the size and quantity of celestial bodies and the constellations.]

Grammar.

Dialectic.

Rhetoric.

Arithmetic.

Music.

Geometry.

Astronomy.

These seven arts are called pedagogic.[189] The term of liberal study or art is understood both in general and in particular. The same holds for Law, with the only difference that it employs mainly the arts of reason, and it is used in times of peace, without any comprehension by soldiers. In its particular meaning, the term liberal arts does not include the absolute sciences and arts, but only the pedagogic ones.

188. The passage beginning with "The liberal arts," is taken from Gutiérrez, pp. 97–98. Costa added the sentence on Metrics, and he modified slightly the sentence on Astronomy; otherwise his translation from the Spanish by Gutiérrez is literal, to 119v.

189. Gutiérrez gave chapter XI (pp. 102–07) of his *Libro Segundo* to this distinction between "artes pueriles" and "absolutas," specifying the distinction as Greek. The puerile arts were suitable for youths until 30 years of age and included physical exercises (being called *ludicras,* or pastimes), hunting, and dancing. He cites Ulpian (as in Costa) on p. 103, Terence, Xenophon, Cicero, Homer, and Quintilian. Elsewhere he cites Seneca on Posidonius' distinction (1600, p. 36) among vulgar, pleasurable, puerile, and liberal arts (Seneca, Epist. 88).

Ulpian.

[Ulpian the jurist[190] gives this particular meaning (Bk. 1, *de variis et extraor. cog.*, and *L. ambisiosa ff. de secret. ab ordine fac.*) when distinguishing between practitioners of the pedagogic liberal arts and the absolute ones. This same particular meaning appears in a titular inscription of Emperor Justinian's [120r] *Codice de professoribus et medicis*, about those professing medicine and the liberal arts. The case mentioned by the jurist Julian (in *L. qui filium ff. ubi pupil. educar. deb.*) is to be understood in the same sense. He shows that the relatives of a girl minor could oblige her guardian to pay tuition for her instruction in liberal arts, which in that time were customary for women, all but the supreme liberal arts. This particular meaning, finally, is usually assumed in canon law as, evident from Pope Clement's words (*Relatum 13 in fine 37. distinct.*): *Cum enim*, etc. "Having received from Divine Scripture an integral and firm rule of truth it is not absurd [120v] to apply something of the common learning of liberal studies gained in youth, to the defense of true doctrine."

Julian.

Relatum.

As to its general meaning, the term liberal arts and study includes not only the liberal and pedagogic arts, but also sacred theology, jurisprudence, medicine, philosophy, and the other absolute arts, as Seneca explains (*dict. Epist. 88*) when he calls philosophy a liberal art. This is also proven in the histories, as in Suetonius (in *Galba*, Chap. 5) and by many statutes of the emperors Constantine (*L. medicos C. de profess. et med.*, Bk. 10), Diocletian, Maximian (*Lib. 1 cap. que aetate vel profess. eod. lib.*), Theodosius, and Valentinian (*L. 1, c. de studiis liberal. Urbis Romae lib. 11;* also Bk. 1, *c. de professoribus, qui in urbe Constantinople*, Bk. 12) which all may be consulted.

Seneca.

Suetonius.
Constantine.
Diocletian.
Maximian.
Theodosius.
Valentinian.

The pedagogic arts,[191] being habits and exercises of reason, are the seven that we [121r] call liberal, and in Greek *Paedeia,* or the education of youth. For this reason Seneca and Posidonius call them the pedagogic arts, and Quintilian conveys the same thought (Bk. 1, Chap. 17) in similar terms, although he excepts his art of rhetoric, which, being his own profession, he raises to the topmost rank:

Seneca, Epist. 88 and
Liber de stud. liberal.

Quint., Bk. 1,
Chap. 17.

"As to Geometry, it is thought useful for exercising the minds of the young, for it is admitted that it sharpens the faculties, and that by its means the wit becomes more ready to learn." And farther on, after having spoken of music, grammar, and geometry, he says, *Hactenus ergo* etc., "to this point the talk

Quint., Bk. 1, Chap. 19.

190. The paragraph beginning "Ulpian the Jurist" is taken bodily from Gutiérrez (Bk. II, Chap. XII, 108) continuing to the bottom of fo. 120v. Varchi (*Lezzione*, 1549) mentioned "arti puerili" but only in the sense of marionettes and toy carts, i.e. playthings (P. Barochi, *Trattati*, I, 1960, p. 16).

191. Literally translated to fo. 122r from Gutiérrez, pp. 105–07.

478

has been of those studies which must be taught the boy before he begins the larger course."

The second kind of liberal arts consists of [121v] the supreme and absolute ones, so called because the ancients applied them to the whole life of man, and because the seven aforesaid arts are like the rungs of a ladder ascending to these greater heights (as in the Universities). Thus saith Seneca of these seven arts, *Pusilia et puerilia sunt,* "the small studies of mere boys." Or earlier, as Seneca said, "for as long as we must stay in such studies, for so long the mind is unready for greater things, since they are the scaffolds rather than the fabric itself," giving us to understand that the wall and its cornice are in philosophy and in the supreme or absolute arts. Geometry, arithmetic, and perspective are beginnings with marvelous endings, in architecture, painting, sculpture, and the other arts of design.

<div style="text-align: right">Seneca, d. Epist. 88 & Lib. de stud. liberal.</div>

[122r] In order to know any one of these seven liberal arts,[192] the talent and capacity of a boy are usually adequate, unlike the arts of painting or sculpture, or indeed the other arts of design, which require both a talent and a disposition capable of attaining consummate perfection in theory and in practice alike. The life of a man is not enough to master the secrets of these arts. The instruction and its results require much time of a wise teacher, as Pliny shows (Bk. 35, Chap. 10) when speaking of Pamphilius, the illustrious teacher of Apelles: *Docuit neminem* etc., "he taught no one for less than one talent or for less than ten years, as with his pupils Apelles and Melantius."]

<div style="text-align: right">Pliny.
A talent had 93 marks,
6 ounces of silver,
worth 520 milreis
today.</div>

[When speaking of the arts of design,[193] Philostratus lets us know that their study is without end and that a lifetime is too short. Quintilian confirms this [122v] with various examples of eminent painters and sculptors, who, although they were famous, yet never reached the rank required for perfection in their fields.] Philo (Bk. 6, *de somn.*) in his anger against ignorance, compares art to the greatest science: "shall we not admire painting as a great science?" (*Et non admirabimur,* etc.) Holy Writ gives painting the same epithet in the Book of Wisdom (Chap. 13) when treating of sculptors, "who by the science of art shape the work and bring it to resemble the image of man." St. Basil presumed that such likeness could confuse the image of the

<div style="text-align: right">Philost. in prin. iconi.

Quintil. orat. instit.
Bk. 12. c. 10.

Philo.

Book of Wisdom.

St. Basil.</div>

192. Gutiérrez, pp. 148–49. Pliny, *N.H.,* Bk. 35, 76: Pamphili: "docuit ne minem talento minoris, annuis X D—quam mercedem at Apelles et Melanthius dedere ei." Following Gutiérrez, Costa interprets X. D. as 10 years' duration of tuition.

193. Gutiérrez, p. 150: "Digalo Filostrato . . ."; also Quintilian. From Philo to Pliny, Costa seems to be on his own. Pliny has no passage exactly corresponding. The passage recalls Renaissance biographies.

king with the king himself (*ad. Amphiloc.* Chap 18): "even if we call it a king, because it is the image of the king, there are not two kings," says the Saint. [123r] Socrates said in conversation with the famous painter Parrhasius "Who cannot see that the understanding, after having conceived, drawn, and divided all these forms, tires in executing them and putting them into action" (this in Xenophon, *de factis et dictis Socrat.* Bk. 3). Pliny said of the practitioners in these arts (Bk. 34, Chap 8) *Digni tanta gloria*, etc., "as craftsmen they were indeed worthy of glories like those which writers do celebrate in marvelous praises." [And in speaking of painting and sculpture,[194] Lorenzo Valla remarks (*In praefatione elegantiarum*) that their excellence cannot be denied, and that even the scruples of the jurists cannot rebate them anything (*Artes quae proximae*, etc.). He characterized them also as "the arts of painting, sculpture, statuary, and architecture, which adjoin the liberal arts."

Seneca, who recognized philosophy alone [123v] as a liberal art, nevertheless dared not to rank the aforesaid arts among the mechanical or vulgar crafts (*Lib. de studiis liberalibus ad lib.*).

Plato the divine,[195] the prince of the academic school, notes in many places (*Repub.* 10, etc.) how liberal these arts are. The great philosopher Aristotle (*Polit.* Bk. 8, Chap. 1, etc.) clearly gives us to understand that the art of design was regarded as a liberal art in his time, since he connects it with the other liberal arts. Plutarch likewise signifies this when speaking of painting, and in many places (*lib. de audiend. poet. et lib. de gloria Athen. et in vita Arat. aliisq; pluribus in locis*). Suetonius likewise testifies that they are liberal (in *Nerone*), although he excluded music, one of the seven, in his Life of the Emperor Caligula. And in speaking then of Nero's liberal studies, Suetonius added to their number painting and sculpture in the following words, (*Habu't et pingenoi* etc.) "in painting and in modeling he had [124r] great learning." And what great praises of these arts are not to be found in Cicero and other grave authors? Or Philostratus, an eminent writer, who said (especially in *prin. Iconi.*) among other things these words, (*quicumque*, etc.) "Whoever loves not painting, does an injury not only to truth, but also to the wisdom of poets, for the purpose of both arts is to mark the deeds of heroes and their portraiture."]

[In Roman law two kinds of inquiry were performed,[196] the one ordinary and the other extraordinary; ordinary when the praetors remitted the case to

Xenophon.
Pliny.

Valla.

Seneca.

Plato.
Aristotle.

Plutarch.

Suetonius.

Tul. d. li. 1. offi.
Philostratus.

194. The quotations from Valla and Seneca together with their setting are from Gutiérrez, 1600, Bk. III, Chap. II, 114–15.

195. Costa skipped without transition to Gutiérrez, Bk. III, Chap. VI, 138–140, ending in the middle of 124r.

196. Gutiérrez, 142: "Usavanse in Roma" (pp. 142–43), etc., condensed slightly.

the circuit judges (from whom appeal was possible) and extraordinary, [124v] when the judges themselves performed the inquiry without substitution. And it was by extraordinary inquiry that the cases of painters of works of art came to court, not being subject to circuit judges. The matter is proven by the imperial statute of the Emperors Valentinian, Valens, and Gratian (*L. Picturae C. Theod. de excusat. artificum*, Bk. 13).] L. Picturae.

[The invention and origin of the liberal arts proceeded from Greece,[197] to the later advantage of the Romans, as Ulpian the jurist gives us to understand (*d. L. 1 de variis et extraord. cog.*), saying (*Liberalia autem*, etc.) "we accept as liberal studies those which the Greeks called *Eleuthera mathemata*, or liberal knowledge." By liberal studies we mean what the Greeks called liberal arts and teachings. Now if the Greeks ranked drawing and painting first among the seven liberal arts, it is not excessive of me to repeat it, as indeed Pliny too asserts (Bk. 35, Chap. 10, *Nat. Hist.*) when he [125r] speaks of Pamphilius the teacher of Apelles. *Et huius*, etc. "It was on his authority, first at Sicyon and later all through Greece, that drawing on wooden tablets was taught to noble youths before other things, and in the first rank of the liberal arts."] Indeed, noblemen were ennobled[198] even further by the practice of this art, as Pliny remarks (Bk. 34, Chap. 8), adding that it ennobles those having promise of being teachers of the next generation (Bk. 35, Chap. 1), (*Mirumque*, etc.). Art alone is worthy of princes when Nature, not having been prodigal with them, endows them inadequately for the study of another science. In such cases painting fills [125v] the void, as the Romans observed according to Pliny (Bk. 35, Chap. 4). Quintus Pedius,[199] the grandson of that Quintus Pedius who was consul and was accorded a triumph, became the joint heir of the dictator Caesar, together with Augustus. Now this Quintus Pedius was born mute, and it was the advice of Messala, the family orator, to the child's grandfather, that he be taught to paint, with which the Emperor Augustus was in agreement. And having shone much in this art, he died young. Cicero calls the liberal arts the arts of prudence, i.e. the arts of reason, and its practitioners are honored by him as generous and understanding men of good and gentle condition, as Ovid sang in these verses: *Artibus ingenuis*,

Ulpian.

Pliny.

Pliny.

Pliny, Bk. 35, Chap. 4.

Marc. Tul. lib. 1. offi.

197. Gutiérrez, 154–55, to the *leitmotiv* from Pliny. Pamphilius, teacher of Apelles: cf. note 185.

198. "Noblemen ennobled," and "ennobles teachers," incorrect translations of *illos nobilitante quos esset dignata posteris tradere. . . .* Cf. 137r. As to drawing on wooden tablets: Gutiérrez, Bk. III, Chap. IX, p. 154, "Salio de Grecia esta invencion y origen. . . ." He translates Pliny's *pueri ingenui* (children of free birth) as "gente honrada de mediania" (p. 156), or "decent middle-class people."

199. Quintus Pedius: Cf. 59r. Here Costa did not borrow Gutiérrez' account (Bk. III, Chap. XVIII, 218) but he uses another wording of the story told by Pliny.

etc. [126r] "Let the liberal arts be thy great care, for by them hearts are softened and harshness is exiled to make way for tender and gentle customs." And later on: (*Adde quod ingenuas*, etc.) "Remember too that faithful learning in liberal arts softens and improves manners and leaves them neither fierce nor bestial." Donello[200] gives greater excellence to the art of painting than to writing (Bk. 4, *coment. iur. civil.* Ch. 26) in these words (*Non pretium*, etc.): "One should not value painting for itself alone, but for its excellence as art, an excellence never enjoyed by writing in sufficient measure for its comparison with painting."

Certainly the instant we see a painting, it is understood and it remains more in memory than what is read in writing for a longer time. Writing is less present and the subjects of reading are remembered less well [126v] than things seen. Donello's remarks can be supported by those of ⟦Caius the Jurist[201] (*L. quae ratione literae ff. de adquir rerum dominio*): that anything made and worked upon another's property, does not belong to the maker but to the owner of the thing being worked. Or, again, "If I should inscribe some verse or story or speech upon your papers or parchments, I would not be the owner of this work, but it would be yours, to whom the parchment belongs." This law prevails only for writing, but the contrary holds for painting. (*Si in chartis*, etc.) As he says farther on (*sed non*, etc.) "that which is written, does not become the property of the owner of the paper or parchment, but paintings on another's panels [127r] become the property of the owner of the panels."⟧

Justinian likewise frees painting from limitations by the owner of the thing upon which the painting is done (*Institutiones*, Bk. 2, Lit. 1, n. 34), in these words: (*ridiculum est*, etc.) "It would be ludicrous to yield the ownership of a painting by Apelles or Parrhasius because of the vile panel that supports it." Origen also, when distinguishing among painters, says (against Celsus) that certain works "excel miraculously" (*usque ad miraculum excellunt opera*). Saint Isidore says of painting in a brief aphorism that it seems to exceed the truth of actual bodies (Bk. 19. Orig.: *sunt quaedam picturae*, etc.). I now have demonstrated that painting is an art, and that as a liberal and scientific art, [127v] it is among the foremost. Now the task is to show which arts the painter uses in order to be exact and scientific, so that he may deservedly enjoy the nobility of his art. For the mere use of art does not constitute art,

200. Cf. fo. 21r on Donello, whose Latin does not correspond to this translation. Costa probably took it from some other intermediary.

201. The passage from Caius Jurist is also from Gutiérrez (Bk. III, Chap. XII, 175–76), with text and translations condensed, to the end of the paragraph.

just as the use of science is not science itself. It is necessary in addition to possess and know both art and science, in order to be proficient in either.

Three sorts of persons are called painters. Those of the first rank are those who paint in imitation of nature upon a flat surface, by means of lines, lights, and shadows; on canvas, wood, copper, stone, wall, paper, parchment, and glass with oil, glue, gum, or water. [They portray] whatever objects are present. They imitate by the science of their art rounded bodies and landscapes with trees, as well as the illusion of distance. They employ geometry to perfect their work as the principal foundation of the art of drawing, in order perfectly to attain their aim, [as Pliny testifies in speaking of the famous [128r] painter Pamphilius,[202] with these words (*Ipse Macedo natione*, etc.): "although of Macedonian origin, he was yet first among painters to know all literature and arts, especially geometry and arithmetic, without which he denied the possibility of perfection in drawing and painting."]

In this connection, geometry is the basis of perspective and architecture, with respect to the quantity of their parts, which are line, surface, and body, in the figures of geometry.

From perspective comes the method of aligning the plane of the panel in the diminution of length, width, and height, according to five main divisions (like the five leagues to which sight reaches beyond the earth). The vanishing point is given by the visual ray, which begins at the pupil of the spectator, and ends or terminates at the horizon. The earth line is at [128v] the feet of the spectator, and it ends at the sides of the panel upon a line parallel with the horizontal line at the height of the spectator. The viewing distance, which is a length from the eye to the object being viewed, begins in the eye and ends at the horizon. Upon this line are placed the diminutions and foreshortenings of the parts and the whole. The parts are diminished in appearance from their true sizes. All is involved: the bodies, the colors, the lights, and the shadows all over the panel.

From architecture comes the certain knowledge of the five orders: Tuscan, Doric, Ionian, Corinthian, and Composite. All are diminished according to their perspective positions in the same manner as above. The first three belong low down, and the two last are raised higher. All are to be used with discretion. The measure of each part in relation to the whole of each order [129r] [requires attention,] since the orders differ from one another, both in the parts and as wholes.

From the study of symmetry comes the measurement of the human body

202. Pliny, *N.H.*, Bk. 35, 14: *Ipse Macedo natione, sed . . . primus in pictura omnibus litteris eruditus, praecipue arithmetica et geometria, sine quibus negabat artem perfici posse.* . . . The translation is probably borrowed from Gutiérrez, p. 186.

and of animals, all their parts being proportioned relative to the whole according to the best rule, and with differences from one figure to another, according to age and kind, as well as sex, making a robust corpulence for an Hercules, or a gentle delicacy for an Adonis, and a perfect beauty for Venus.

Anatomy is for knowing precisely the motions of the body, the functions of the bones, and the placing of the joints, as well as their form and number, the movement of muscles and nerves, their size, and combination. One selects from nature the best of each form, adjusting it according to the lessons of the ancient Greeks and Romans. The study of anatomy is a continual exercise, for it is the principal basis of the art of drawing.

Here is the use of physiognomy, to make known not only the passions of the soul by their traits and by the posture representing each, but also the effects of age as they [129v] correspond to natural warmth. Thus the choleric man shows his nature in his profile and features, in his body and posture, in his coloring and in the birthmarks produced by nature, and so on, according to the temperaments. Clothing should correspond to the subject's age: thinner for boys whose body heat is highest; of medium weight for mature men according to the temperature of that age; thicker and of more layers for the aged because of the ice of years and the absence of heat. Women are to be shown with less clothing, but with the same graduation by ages.

History serves for the concord and precision of narratives both profane and sacred; for fables and fictions; for the clothing, customs, and rites of all the nations of the globe.

Philosophy, or physical science, serves to mark the alterations of colors from their natural conditions, in the increase and diminution of lights and shadows, and in the reflections of this or that thing. For colors lose their own color by reflection from other adjacent colors, struck by incident light, as if participating in one another. The sympathies [130r] and antipathies of colors must be brought into harmony lest they disturb the visual ray which alone governs the entire composition of the panel. Certain colors of themselves alone are stronger and more lively than others. Some may be placed upon the more prominent forms, and others upon the more distant ones. Some are pure; others are mixed. Increasing and diminishing lights confuse and darken one another more and more as their distance from the eye increases, as if by thickening the nebulous air between bodies. These shapes thereby become less apparent in dimension and size, in light and shade, and in color. Physical science also explains how reflections are formed, by light striking a body, and that light being communicated to another body in which it is reflected, with transfers from one to another, principally between radiant bodies, or from a

radiant body to an opaque one. In this case the reflection is less, because of the inequality of bodies. The shadows, however, [130v] lose force with distance, in that their blackness diminishes, because of the air between one body and another. This is why the farthest mountains, though actually earth-colored, seem blue because of the intervening air, and because of the frailty of our visual ray.

The best visibility of things, whether in the air, on earth, or in the water, is in the air because objects there are more easily seen, given that limpid and transparent field. There things seem closer, because of the air whose nature is more hot than humid, drying the vapors that rise from the earth. At the lower levels on earth, the vapors caused by the humidity rising from the ground prevent the visual ray from reaching its objects properly, because of the crudity that the earth, being naturally cold and dry, exhales at its pores. In the water, things are seen less well than in air, although better than on the ground, because water itself undoes and connects to itself by its frigidity and great wetness the very vapors that it is [131r] exhaling.

Music helps the painter to study the concord and union of the colors in the composition of the picture. In this colors are like voices, because just as many different voices make one single concord to the ears, thus in painting many different colors should compose an unity to the sight. As certain sounds disturb the ears, so there are colors that, when laid upon the picture outside their customary places, disturb us and cause the visual ray in the eyes to tremor without repose. Musical instruments are to be heard together with the voices, and they should unite them in harmony, just as when in a painting the ground of a panel, or its rear plane, serves to unite the figures. Sometimes we hear the voices more than the instruments. In the same manner, the chief or primary objects of representation may strike the eye more than the things that serve as background or field in the picture.

In painting one sees deep shadows and soft shadows; lights, and highlights, [131v] as well as clear reflections and confused ones. The equivalent of a deep shadow in music is the contrabass voice; of light shadow, the tenor voice; of [plain] light, the contralto; and of bright light, the soprano; while the reflected lights are like the instruments.

Our Lord God created the world with lights, shadows, and reflections. Strong shadow: "and the shadows lay upon the abyss"; soft shadow: "dusk and dawn are created." Light: "let there be light, and there was light"; brighter light: "to shine more so that the day might come." Clear reflection: "and the stars"—all from Genesis 1.

This is the painter's task, [achieved] with much mediation in these sciences

and arts: the painter practices in sketching from nature and from perfect statues upon a plane surface, which examines, retains, and forms things, shaping them as if from nothing: feigning a body and giving it a soul by its actions; deceiving the eye and imitating the Creator, [as if] being an [132r] improvement upon nature herself. Natal Comes (Bk. 1, *Mythologiae*, Chap. 16) calls painting the ape of nature, "Painting is indeed the pupil of all fine arts and the ape of nature." Whence although it lacks body for discussion, painting deceives the eye and [even] seems to breathe by the science of its art.

This entire branch of study requires a wise and skillful painter. [He is needed] for great knowledge in the art, and to produce choice works. [His] name [should] remain not only an example to the coming generations, but a challenge to the past. And having become familiar and habitual in all these sciences and arts, the painter should remain aware of what work still must be done, supposing that his talent is adequate [to the task] of forming a good idea, and of proceeding in this fashion to its execution, after having shaped it first with his mind. These powers of the soul have their dwelling in the head: memory in the nape of the neck; understanding near the center; and the will or imagination at the forehead. [132v] Imagination portrays and shapes the composition of the entire work that the painting to be painted has to display. From this dwelling the representation passes to that of understanding, where it is clarified by discussion, in which it is examined, admitting the excellent and wise [parts], and excluding the bad and unsuitable [ones]. And when this intellectual or invented panel has been approved, it passes to the dwelling of memory, in order that its particulars may be retained, and it is [then] given over to actual execution by the craftsman's hand, for material copying of that which has been seen in the intellect. Realizing it, and putting it into effect—whether on paper, cloth, or panel; in pencil, wash; in white and brown oil, or in colors—this is what is called the trial sketch.

This sketch [then] serves as a guide for doing the panel larger, by taking from it the essential [parts] and all the invention. Later the drawing of the figures is considered and examined, for [their] resemblance to nature, both in postures or attitudes, in the motions of bodies and muscles, in the [133r] shapes of garments and folds, in the kindliness and beauty of the faces, and the general coloring of the whole combination; always choosing the best from nature for the perfection of the work, consulting perspective and architecture for [matters of] distance, and rules; symmetry for its proportion; anatomy for its true being; physiognomy for characteristic actions; physics or philosophy for lights, shadows and coloring; and music for the union and concordance of the whole. Such is the study which those practical, regular, and scientific painters who are of the first rank must follow, as I have said.

Those of the second rank are those who possess but one solitary skill and habit in painting, [learned] by copying various prints without adding more than the colors in which they mark the black and white parts of which the prints consist. They make these in the same way as a student does when he copies or transcribes from his teacher's handwriting, following that which another's mind [133v] and talent made and invented, lacking the ability to make one like it for themselves.

Those of the third grade are those who paint or color (*estofão*) the clothing and flesh of sculptured images, feigning and imitating embroidered brocade, cloth, and flowered prints on burnished gold. They are called *estofadores*, and their work is *estofado*, this name being derived from the word *étoffe*, which in the French language includes all sorts of sprigged and striped silks, as well as some woolens. This kind of painting does not require so much art as the first grade. He who is best informed and he who wishes to be a draftsman will imitate things closely patterned on nature and on art, making with skill the brocades, cloths, flowered prints, grotesques, crimsons, and other coloring of clothes, seeking to resemble nature, since the arts and sciences of which I have spoken must be the knowledge of those of the first grade. And he who does [134r] not keep this in mind will work without talent or thought, having only one practice and no rules of art. Such a one cannot be called a scientific painter, but only practical painter, for he will lack the rules and precepts for being a regular practitioner, remaining at a level little higher than a gilder.

There are others whom the common crowd call painters without their being such. These men should be called gilders only,[203] because their work consists merely of a general rule, and of one custom without discourse of reason in what they do. With them it is all one, to make some small thing as well as to take on a great work, because they do not arrive at [reasonable] discourse, nor do they base their work on the rules of science, being engaged merely in some daily task, and [once] having arrived at making something well gilded, they know enough to make many others in the same style as they made the first one. Their chief study consists in achieving good jointing, so that the gilding may find a smooth bed [134v] and be burnished [with care] and take a good luster; that it be smooth and not cloudy in the depths but clear; that the gild-

203. The *douradores* were members of the *Bandeira de S. Jorge,* a council of the representatives of various crafts (see n. 114) from whose levies and administration the artists had long been seeking release. Costa here assigns them to lower rank than painters of pictures by marking, in vigorous language, the differences between the actions of both.

ing be clear without spots (called watermarks) to be perfect; well burnished without the reddish tone that comes through when the burnisher is applied too hard; the gold without flares (which are parts lacking luster, like flecks), to be resplendent. These gilders use only mechanical skill and not art, having usurped the name of painters, which ought to be reserved for those possessing the art of drawing as the base of painting, their [proper appellation] being that of gilders, or of burnishing, or of flat tone on oil mordant.

Of this rank are those also who apply color to doors and windows, and other such items of one color only without drawing. Such are those of the second and third grades. Those of the second [grade] are those who paint such formless panels that the enormity of their figures is an abuse of the image, [135r] causing more horror than devotion, all without form or rule, because of their ignorance and mere boldness. Well fitted to this is an ancient proverb to the effect that the foolhardiest of all are a bad painter and a bad poet who are unaware of their ignorance. (*Illud apud veteres*, etc.)

Those of the third rank are the ones who paint statues so formlessly, that good [or] excellent sculpture, it always remains diminished in [our] sight because of [the artist's] ignorance, who has been through painting unable to endow the work with a soul.

The same grades as in painting hold for sculpture, such as statues and other figures, as well as all that I have included under the name of design. And in order to view sculpture on the same level as painting, it has seemed to me convenient to draw a [135v] parallel between the two arts, in order to behold clearly their resemblance. Of course our bodies labor and struggle in sculpture more than in painting, even when we consider that the work and study are about the same in both arts. This we understand when the sculptor shapes a narrative in low relief, where foreshortened figures, and architectures diminished in depth take shape between the surface and the perspective depth, but not when he shapes separate figures, each one for itself.

Celius. The liberal arts are so designated because they are worthy of free and intelligent men, as well as because they make their followers free (Celius after Currion, *Orat. pro ingenuis artibus Lausanae habita*).

Parallels[204]
between
Painting and Sculpture
The Gift of God

204. Costa's table purports more to equate than to differentiate painting and sculpture, for prudential reasons concerned with the Academy he hoped to see. See also note 7, above.

Studies

The painter draws and copies, studying Arithmetic, Geometry, Perspective, Architecture, Anatomy, Symmetry, Physiognomy, etc.	The sculptor draws and models, studying Arithmetic, Geometry, Perspective, Architecture, Anatomy, Symmetry, Physiognomy, etc.	Practice and Theory.

Both should know sacred
and human history

History.

Invention

The painter represents things by means of ideas. He chooses by reason and retains the best in memory	The sculptor represents things by means of ideas. He chooses by reason and retains the best in memory	Intelligence. Invention.

Execution

The painter copies the material of the the intellectual invention. The painter works on the surface of the canvas feigning the relief of bodies, [136v] following the rules of geometry, perspective, architecture, etc. He observes anatomy and symmetry. He expresses physiognomy.	The sculptor materially copies this intellectual invention. The sculptor works upon a surface of board, making low relief, [136v] following the rules of geometry, perspective, architecture, etc. He observes anatomy and symmetry. He expresses physiognomy.	Material.

Tools

Colors and brushes Feign an impalpable body	Chisels and mallet Form a palpable body	Execution.

Such is the material or exercise we must bestow on art.

A Greek word mechanicus or ΜΗΧΑΝΙΚΟΣ signifies that exercise of body and hand to which the liberal sciences and arts tend. Nor do they thereby lose their greatest excellence (letting their nature be known by this means), which is the discourse of reason. For this intellectual factor prevails at least as much as the material one.

(*Opera intellectus*, etc.) The works of the mind are liberal because they are of the mind. Aristotle I. *Metaph. Tex. 3.*

The hand performs here what the mind has ordered, governed by the sciences and [137r] arts that I have discussed. Hence the hand belongs to [these arts] working with care in them.

489

Only painting, philosophy, or physical science and music belong in this group by resemblance and union [with it?].

Art is a compilation and gathering of tested precepts and rules, for whatever achieves its effect by chance is not art. Thus says Seneca (Bk. 4, Epist. 29) (*Non est ars*, etc.). And Pliny, in speaking of the nobility of painting in his *Natural History*, says these words (Bk. 35, Chap. 1). *Primumque*, etc.

When mentioning the makers of statues and their outstanding works, Pliny says that Pericles was worthy of that surname at Olympia,[205] and he goes on to say (*Mirumque*, etc.) "the marvel in this art is that it makes noble men even more noble" (Pliny, Bk. 34, Chap. 8). [137v] The very same rules that painting imposes upon [anyone wishing] to be a good painter are also necessary to a sculptor to excel in his [calling], and the study of one is almost the same as the other, as indeed I have already said.

The Egyptians were very wise in all the sciences and liberal arts; as Sacred
Acts. Scripture informs us in the Acts of the Apostles (Chap. 7, no. 22), "And Moses learned all the wisdom of the Egyptians." The Greeks translated his books into their language, and here in Greece the best academies of the liberal arts and sciences flourished in Sicyon, Corinth, and Athens. Here also spoke the sage, St. Dionysius the Areopagite; here emerged the seven sages; here were born the principal philosophers. If their texts guided writers, then they also guided those who enlarged the art of design which was held in such sublime respect among them, and so greatly revered in all kingdoms. In Greece itself an edict was published limiting the [138r] study of the arts to
Pliny. only the noble classes. Thus says Pliny, Bk. 35, Chap. 10: *Effectum est*, etc. ["It happened first at Sicyon, and later throughout all Greece, that talented boys were taught drawing [i.e. panel painting], and this art was ranked among the first of the liberal studies."]

We see the arts of design held in such low esteem because of the deficient studies of the practitioners who act of their own free will without license, and because ignorant persons rather than talented ones learn them, while great
Ripa. persons are lacking in esteem for the arts. Cesare Ripa judged of the matter in this way (*Iconologia*, Bk. 2, fo. 49r), showing Painting with a golden chain on her neck among other insignia, with the following explanation: "The meaning of the gold is that when Painting is not esteemed by the nobility, then it is easily lost."[206]

205. *N.H.*, Bk. 34, 74: *Cresilas . . . Olympium Periclen dignum cognomine: mirumque in hac arte est, quod nobiles viros nobiliores fecit.* Cf. note 182.

206. Neither edition available to me (Padua, 1625; Venice, 1669) contains an illustration of Painting.

I have shown the antiquity of the art of painting, and the monarchs who have practiced the art, as well as the honors received by its practitioners and the esteem in which it is held in all civilized courts as an art more noble than any other. Kings [138v] and princes have endowed academic halls for this noble exercise, so suitable to the grandeur of the state, both for the works produced to adorn it and to make it magnificent, as well as to spread the fame of the state in the world. In order that this art may flourish in the Kingdom of Portugal, and that persons may be made able to excel and to have the needed skill, it would be fitting and justified [to follow the example] of France, Italy, and Spain, and the other countries where painting flourishes, in having its practitioners under the rule of an Academy, which will take account of the skill and ignorance of those who desire approval as academic painters, [by] studying more he may enter in his turn and enjoy the title of member of the Academy as his due.

In the [Portuguese] court, the absence of an Academy might be made up for by the leadership of a most learned painter, who would approve or reprove much as [139r] the physician-in-chief does in matters of medicine.

All sciences receive approval from knowledge, so that only the deserved succeed in arriving at the rank of being learned. Painting should rightly abandon its libertine state and follow the same path, so that the wise [painters] may know one another, and so that the talented and able [painters] may enter into its secrets. By these means this Court will witness [the appearance] of subjects worthy of its name, and its fame will fly to foreign nations, remaining in the memory of generations to come, as painting achieves recognition by those who [now] ignore it. [Thus] its body now decapitated, will have a head to govern it, and those who possess the art will be ennobled by it, and those who are unaware of it will be separated.

<div align="center">

The end

Praise be to God
and to His Mother.

</div>

A list of books about painting and drawing as well as others about the lives of the painters and about their works.

[Giovanni Paolo Gallucci [Salodiano].
Di A. Durero . . . della simetria de i corpi humani libri quattro . . . tradotti da G. P. G. ed acresciuti dei quinti libro, Venice [Mainetti], 1594 [(2d ed.)]]

Justo Ammano Tigurino.
Enchiridion artis, Frankfort [Jost Amman], 1578

Giampaolo Lomazzo.
Trattati dell'Arte della Pittura, Milan [Apresso P. G. Pontio], 1584

Giampaolo Lomazzo.
Idea del Tempio della Pittura, Milan [Apresso P. G. Pontio], 1590

Giampaolo Lomazzo.
Della Forme delle Muse cavata dagli antichi autori greci e Latini, opera utilissima a pittori e scultori, Milan [per P. G. Pontio], 1591

Raffaele Borghini.
Il Risposo, Florence [Marescotti], 1594

Alessandro Lamo.
Discorso intorno alla Scoltura e Pittura, dove ragiona della vita, et opere . . . fatte dall' Eccll. e Nobile M. Bernadino Campo, Cremona [Apresso Christoforo Draconi], 1584

Giovanni Battista Armenini.
De' veri precetti della Pittura di M. Gio Battista Armenini da Faenza Libri tre. Ravenna [Francesco Tebaldini], 1587

Giovanni Andrea Gilio (da Fabriano).
Due Dialoghi nel primo si ragiona de le parti morali e civili appartenenti a' letterati cortigiani . . . nel secondo si ragiona degli errori de' Pittori circa l'historie, con molte annotazione fatte sopra il giudizio universale dipinto dal Buonarroti et altre figure. . . . Camerino [per Antonio Gioioso], 1564

Gregorio Comanini.
Il Figino, overo del fine della pittura, Mantua [Francesco Osanna], 1591

Romano Alberti.
Trattato della nobilta della Pittura, composto ad instanza della venerabil Compagnia di S. Luca et nobil Accademia degli pittori di Roma da Romano Alberti della città del Borgo S. Sepolcro, Rome [Francesco Zannetti], 1585

Federico Zuccaro.
> *L'Idea de' Pittori, Scultori e Architetti divisa in due libri,* Turin [per Agostino di Serolio], 1607

Federico Zuccaro & Romano Alberti.
> *Origine, et Progresso dell' Academia del Dissegno de Pittori, Scultori & Architetti di Roma,* Pavia [per Pietro Bartoli], 1604

[142r]
Benedetto Varchi.
> *Due Lezzioni . . . nella prima delle quali si dichiara un sonetto di M. Michelagnolo Buonarroti. Nella seconda si dispute quale sia più nobile, la scultura o la pittura . . . ,* Florence [Lorenzo Torrentino], 1549

Pomponius Gauricus.
> In: *Pomp. Gaurici Neapolitani. De Sculptura liber. Ludo Demontiosi. De veterum Sculptura cae-latura Gemmarum Scaltura, & Pictura libri duo. Ambraham Gorlei. Antverpiani Dactliotheca Omnia accuratis editacum privilegio,* 1609

Luis de Montjoisieu (Luis Demontiosi).
> Ibid.

Abraham Gorlei.
> Ibid.

Franciscus Junius.
> *Francisci Junii F. F. De pictura veterum libri tres,* Amsterdam [apud Johannem Blaev], 1637

Antonio Possevino, S.J.
> *Tractatio de Poësi et Pictura [ethnica, humana et Fabulosa collata cum vera, honesta et sacra,* in *Antonii Possevini Mantuani, Societatis Jesu] Bibliotheca selecta [de ratione studiorum, Ad Disciplinas, & ad salutem omnium gentium Procurandam],* Venice [Apud Altobellum Salicatum], 1603, Vol. 2 (3d ed.)

[142v]
Francesco Bisagno.
> *Trattato della Pittura Fondato nell'auttorità di molti Eccellenti in questa Professione fatto à commune benedicio de virtuosi,* Venice [per li Giunti], 1462

Antonio Francesco Doni.
> *Disegno del Doni partido in piv ragionamenti ne qvale si tratta della scoltvra, et pittvra, . . .* Venice [apresso Gabriel Giolito di Ferrarri], 1549

Michelangelo Biondo.
> *Della Nobilissima Pittura* etc. . . . Venice [alla insegna di Appolline], 1549

Pietro Accolti.
> *Lo inganno de gl' occhi, prospettiva pratica, trattato in acconcio della Pittura,* Florence [P. Cecconcelli], 1625

Abraham Bosse.
> *Sentimens sur la distinction des diverses manières de peinture, dessein et graveure et des originaux d'avec leurs copies,* Paris [Chez l'autheur], 1649

494

[143r]
Giorgio Vasari.
> *Le vite de più eccellenti Pittori, Scultori e Architettori [Scritte] da M. Giorgio Vasari Pittore & Architetto Aretino di nuovo ampliate, [con i ritratti loro, et con l'aggiunta delle vite de vive et de morti, dall' anno 1550 insino al 1567]*, Florence [Apresso i Giunti], 1568

Giorgio Vasari.
> *Le vite . . . In questa nuova edizione dilligentemente riviste, ricorrette, accresciute d'alcuni ritratti, & arricchite di postile nel margine . . .]* Bologna [gli Heredi di Euangelista Dozza], 1647

Giovanni Baglione.
> *Le vite de' pittori, scultori ed architetti Dal Pontificato di Gregorio XIII del 1572. In fino a' tempi di Papa Urbano Ottauo nel 1642,* Rome [Andrea Fei], 1642

Carlo Ridolfi.
> *Le meraviglie dell'Arte, overo le Vite de gl'illustri Pittori veneti, e dello stato . . .* Venice [G. B. Sgaua], 1648

[143v]
Ascanio Condivi.
> *Vita di M. A. Buonarroti,* Rome [Antonio Blado], 1553

[Giovanni Mario Verdizotti.]
> *Breve Compendio della vita del famoso Tiziano Vecelli, Cav. et Pittore, con l'arbore di sua vera consanuinetà,* Venice [presso Santo Grillo e fratelli], 1622

[Benedetto Morello.]
> *Il Funerale d'Agostin Caraccio, fatto in Bologna sua patria da gl' Incaminati Academici del disegno [(Oratone di L. Faberio . . . in morte d A. Carraccio)],* Bologna [presso V. Benacci], 1603

Francesco Bocchi.
> *Le Bellezze della città di Fiorenza, dove a pieno di Pittura, Scultura, di sacri Tempii, di Palazzi i più notabili artifizii e più preziosi [si contengono],* Florence, 1591

Giorgio Vasari, the Younger.
> *Ragionamenti del Sig. Cauliere Giorgio Vasari sopra le inuentioni da lui dipinta in Firenze nel Palazzo di LL. AA. Serenissime con . . . D. Francesco de' Medici allora principe di Firenze insieme con la Inuentione della Pittura da lui cominciata nella cupola,* Florence [Filippo Giunti], 1588

[144r]
Carel van Mander.
> *Het Schilder-Boeck waer in voor eerst de leer-lustighe-Jueght den grondt der Edel vrye Schilderconst in verscheyden deelen wort voorghedraghen . . .,* Amsterdam [by Jacob Pieterss Wachter], 1618

Henry Peacham.
> *The Gentleman's exercise, [or an Exquisite practise as well for drawing all manner of beasts in their true portraitures . . . as also serving for the necessary use . . . of divers tradesmen and artificers . . .]* London [printed for F. Constable], 1634

Valentin von Ruffach (Boltz).

Illuminirbuch, Künstlich alle Farben zumachen vund bereyten [. . . *Sampt etlichen neuen zugesetzten Kunstücklin,* etc.] Frankfort [M. Lechlern], 1589

Pietro Maria Canepari.

De Atramentis [*cuiuscunque generis, opus Sanè novum hactenus à nemine promulgatum in sex Descriptiones digestum,*] Venice [Apud Evangelistam Deuchinum], 1619]

[144v]
Raphael [Trichet] du Fresne.

Trattato della pittura di Lionardo da Vinci nouamente dato in luce, con la vita dell'istesso autore, scritta da Rafaelle du Fresne. Si sono giunti i tre libri della pittura, & il trattato della statua di Leon Battista Alberti, con la vita del medesimo (in 2 parts), Paris [Giacomo Langlois], 1651

[The following is quoted from Du Fresne's Life of Leonardo, published with the above.] "L'impresa del naviglio di Mortesana gli diede occasione di scrivere un libro della natura, peso e moto delle acque, pieno di gran numero di disegni di varie rote e machine per molini, e regolar il corso dell' aque [sic], e levarle in alto, scrissi dell' anatomia de' cavalli. . . . Nel capitolo 81. E. 110. di questo trattato vien citato da lui nua sua opera della prospettiva, divisa in più libri. . . . Il libro dell' ombre e de' lumi si ritrova hoggi nella libraria Ambrosiana di Milano."

[Giovanni] Pietro Bellori.

Le vite de' pittori, [*scultori et architetti*] *moderni* [*Parte prima,* Rome, al Mascardi, 1672]

[145r]
[Carlo Malvasia.]

Felsina Pittrice. Vite de Pittori Bolognesi [Bologna, Erede di D. Barbieri, 1678]

[Raffaele Soprani.]

Le Vite de Pittore, [*Scultori et Architetti*] *Genovesi* [Genoa, G. Botero e G. B. Tiboldi, 1674]

Carlo [Roberto] Dati.

Vite de pittori antichi [*scritte e illustrate da C. Dat.* etc., Florence, nella stamperia della Stella, 1567]

[Roland Fréart] de Chambray.

Idée de la perfection de la peinture [*demonstrée par ses principes de l'art, et par des exemples conformes aux observations que Pline et Quintilien ont fait sur les plus célèbres tableaux des anciens peintres, mis en parallèle à quelques ouvrages de nos meilleurs peintres modernes, Léonard de Vinci, Raphael, Jules Romain, et le Poussin,* Le Mans, De l'Imprimerie de Iacqves Ysambart, 1662]

Pietro Boschini.

Carta del navegar pitoresco [*dialogo tra un Senator Venetian deletante, e un professor de Pitura,* Venice, per li Baba, 1660]

[Marco] Boschini.

Le Minere della Pittura [Venice, Apresso Francesco Nicolini, 1664]

[Cornelius] de Bie.
[Het gulden cabinet van de edele vry Schilder-Const ontsloten door den lanck ghe-wenschten Vrede tusschen de tweede Croonen van Spaignien en Vrancryck, 2d ed.]
Antwerp [J. van Montfort, 1662]

[Joachim von Sandrart.]
Academia nobilissimae Artis pictoriae [. . . *de veris et genuinis hujdem proprietatibus,* 2 vols. in fol., Nuremberg, C. S. Froberger, 1675–79]

[André] Félibien (Sieur des Avaux).
[Entretiens sur] les Vies [et sur les Ouvrages] de [plus excellens] Peintres [Anciens et Modernes, 2 vols., 2d ed.] Paris, Chez F. & P. Delaulne, 1690

[145v]
L. Gaspar Gutiérrez de los Rios.
Noticia general para la estimacion de las artes, y de la manera en que se conocen las liberales de las que son mecanicas y seruiles [con una exortacion a la honra de la virtud y del trabajo contra los ociosos, y otras particulares para las personas de todos estados], Madrid [Pedro Madrigal], 1600

Vicente Carducho.
Diálogos de la Pintura . . . [Signēse a los Dialogos,] informaciones y pareceres in fabor del arte, escritas por varones insignes en todas letras, Madrid [Impressa por Francisco Martinez], 1633

Lope Felix de la Vega.
[Memorial informatorio por los Pintores, fols. 164–67, ibid.]

Antonio de León.
[Por la Pintura y su exempcion de pagar alacuala, fols. 167–78, ibid.]

Joseph de Valdivielso.
[En Gracia del Arte Noble de la Pintura, fols. 178–86, ibid.]

Lorenzo Vanderhamen y León.
[Dicho y Deposicion de Don Lorenzo Vanderhamen y Leon, Vicario de Iuvides, cuyas obras impressas acreditan sus estudios, ibid.]

Juan de Jauregui.
Don Ivan de Iav-Regvi, Cavallerizo de la Reina nuestra señora cuyas vniuersales letras, y eminencia en la Pintura, han manifestado a este Reino, y a los estranos sus nobles estudios, fols. 189–203, ibid.]

Juan Alonso de Butrón.
[. . . que difendio los Pintores en el pleito que el Fiscal de su Magestad les puso en el Real Consejo de Hazienda . . . Por los Pintores y su exempcion con el Señor Fiscal del Consejo Real de Hazienda, fols. 203–20, ibid.]

Juan Rodríguez de León.
[Parecer del Doctor . . . de Leon, insigne Predicador desta Corte, fol. 221, ibid.]

Charles Alfonse du Fresnoy.
L'Art de Peinture de C. A. du Fresnoy [traduit en François enrichy de Remarques, reveu, corrigé &] augmenté [d'un Dialogue sur le Coloris] par Roger de Piles, 3d ed., Paris [Chez Nicolas Langlois, 1684]

[Roger] de Piles.
 Dialogue sur le Coloris, ibid.

[146r]
[Roger] de Piles.
 Conversations sur la connoissance de la peinture, et sur le jugement qu'on doit faire des Tableaux [*Où par occasion il est parlé de la vie de Rubens, & de quelques-uns de ses plus beaux Ouvrages,* Paris, Chez Nicolas Langlois, 1677]

François Tortebat [text by Roger de Piles].
 Abregé d'Anatomie accomode aux arts de Peinture et de Sculpture (with plates of Vesalius engraved by F. Tortebat) [Paris, 1667]

[Roger] de Piles.
 Dissertations sur les ouvrages de plus fameux Peintres [*avec la description du Cabinet de Mgr. le Duc de Richelieu et la Vie de Rubens,* Paris, Nicolas Langlois, 1681]

Abraham Bosse.
 Traicté des manières de graver en taille-douce, Sur l'airain par le moyen des Eaux Fortes, & des Vernis Durs & Mols. Paris [chez le dit Bosse, l'imprimerie de Pierre des Hayes], 1645

Juan de Butrón.
 Discursos apologéticos en que se defiende la ingenuidad de la pintura. Madrid [Luis Sanchez], 1626

498

[146v]

Index of books about practical perspective, useful to painters, sculptors, and architects.

[Jean Pelerin le viateur (also called Joannes Pelegrinus, called Viator).]
De Artifii^{li} pspec^{va} Viator Fer^o [*De perspectiva . . . compendiũ*], Tulli [opera Petri Jacobi], 1521

Sebastiano Serlio.
Il secondo libro [*di perspettiva di Sebastiano Serlio,* Venice, per Giovanni Battista e Marchion Sessa fratelli, 1560]

Jean Cousin.
Liure De Perpectiue, Paris [Iehan Le Royer], 1560

Daniello Barbaro [Patriarch of Aquileia].
La Pratica della Perspettiva, etc., Venice [B. & R. Borgominieri], 1569

Jacques Androuet du Cerceau.
Leçons de Perspective Positive, Paris [M. Patisson], 1576

Guido Ubaldi.
Perspectivæ libri sex, Pesaro [Apud Hieronynium Concordiam], 1600

Egnazio Danti [also known as Pellegrino Danti].
Le Dve Regole della prospettiva pratica di M. Jacomo Barozzi da Vignola con i comentarj del R. P. M. Egnatio Danti . . . Rome [nella stamperia Camerale], 1611

[147r]
Salomon de Caus.
La Perspective avec la Raison des ombres et mirroirs, London [Jan Norton], 1612

[Franciscus Aquilonius, S.J.]
Aquilonii Opticorum libri sex [*philosophis juxta ac Mathematicis utiles.*] Antwerp [Ex officina Plantiniana, Apud Viduam et Filios Jo. Moreti], 1613

Samuel Marolois.
La Perspective contenant la theorie practicque d'icelle Perspective, [*5^e (6^e) partie de Joan Vredem Vriese augmentée et corrigé*] Haya [Comitiis ex of. G. H. Hondii], 1614–15

Henrik Hondius, the Younger.
Instruction en la Science de Perspective, La Haye, 1625

Lorenzo Cavaliere Sirigatti.
La Pratica di Prospettiva [*al Serenessimo Ferdinando Medici Gran Duca di Toscana*], Venice [Bernardo Guinti], 1625

[147v]
Pietro Accolti.
Lo inganno de gl' occhi, prospettiva pratica, trattato in acconcio della Pittura, Florence [P. Cecconcelli], 1625

499

Ferdinando da Diano [pseudonym of Donatus Polienus].
L'occhio errante della ragione emendato, prospettiva del M. R. Sig. D. Ferdinando di Diano da Diano, Venice [L. Spineda], 1628

[J. L.] Sieur de Vaulezard.
Abrégé ou racourcy de la Prospective par l'imitation, etc., Paris [chez L'Autheur], 1631

[Girard Desargues Lyonnais.]
Exemple de l'une des manières universelles [du S. G. D. L.] touchant le pratique de la perspective sans emploier aucun tiers point, de distance ny d'autre nature, qui sont hors du champ de l'ouvrage, Paris [Bidault], 1636

[148r]
Jean François Niceron.
La Perpective curieuse ou Magie Artificiele des effets merveilleux, De l'optique par la vision directe . . . Paris [P. Billaire], 1638

[Jean Debreuil S.J.]
La Perspective Pratique necessaire à tous les peintres, graveurs, Sculptueres, architectes, etc., par un Parisien, un Religieux de la Compagnie de Jesus . . . Paris [M. Tavernier et F. L'Anglois, 1642–49]

[148v]
[Jacques] Aleaume.
La Perpective spéculative, et pratique mise au jour par Estienne Mignon, professeur en Mathematique], Paris, 1643

Bernardino Contino.
La prospettive pratica ec., Venice [Esemp. della Marciana], 1645

Jean François Niceron.
Thaumaturgus Opticus, Seu Admiranda Optices [. . . Catoptrices . . . et Dioptrices . . . pars prima] Paris [F. Langlois], 1646

[Geometric Propositions for students of the Royal Academy of Design, in Paris.]

There are many other more modern writers both on painting and on perspective necessary for this same art, but knowledge of them is hidden from us in this Kingdom. They all confer perfection and science in this noble activity.

INDEX

Abraham: teacher of Egyptians, 383–84; and
 St. Ephraim, 394; learned from Egyptians,
 490
Abstinence, requirement of good painting, 18,
 23; enforced by poverty in Portugal, 401–02
Academia dos Singulares, Antonio Serrão
 association, 9
Academia Nacional das Belas Artes, 5n, 34. *See
 also* Academy (of Portugal)
Academy: importance to Costa, 18, 24;
 importance of academic drawing, 428–30;
 derivation from Academe, 432; necessary
 for learned painting, 433
Academy of Florence: Carducho on, copied by
 Costa, 24; described and garden of Lorenzo
 de' Medici, 431–33; and funeral of
 Michelangelo, 449–50
Academy of France, Royal, 24; sources of
 Costa's discussion, 6; 1663 statutes, etc., 426;
 decrees of Louis XIV, 437–42
Academy (of Portugal): purpose of Costa's
 treatise, 19–20, 23; advantages to arts and to
 nation, 430, 490–91; demand for, 469;
 purposes of, 472
Academy of St. Luke: and Romano Alberti, 30;
 endowment by Cortona, 458
Accolti, Pietro, 494, 499
Acaius, Mimius, practiced painting, 420
Acts of the Apostles, 362, 383, 388, 477, 490
Affonso, Domingos de Araujo, 359n
Agabaro, King of Edessa, miraculous painting,
 470
Agostinho de Santa Maria, Fr., 4, 425n
Air, effect on visibility, 485
Ajuda tower, architect, 19n
Alberti, Romano, 386n, 396n, 397, 493, 494;
 nature of nobility, 23; Costa's indebtedness,
 29; nobility of painting and academic
 principles, 30; Carducho's indebtedness, 33;
 exemption of painters from public obliga-
 tions, 434
Albuquerque e Castro, Francisco de, portrait
 attributed to Costa, 15
Alcácer Quibir, battle of, disappearance of King
 Sebastian, 10
Aleaume, Jacques, 500
Alexander of Braganza, painting owned by
 Costa, 424
Alexander the Great, 407; as painter, 24, 419;
 Pliny on, misquoted by Costa, 28; painting to
 be learned only by nobles, 397; association
 with Apelles, 418–19
Alfonso VI, service of Fernão Telles da Silva,
 359n
Almeida, Bras d': brother to Costa, 4–5; visit to
 Spain, 5; biographical information, 5–6;

Almeida, Bras d' (*cont.*)
 residence in Paris, 6; witness before inquisi-
 tion for Pedro Serrão, 8–10; 38–44;
 Moreira illustrations, 18n; baptismal
 certificate, 37
Almeida, Feliciano de, biographical notice,
 Gothic influence, 468–69
Almeida, Ignazia d' (Josepha), sister to Costa,
 4
Alonso de Butrón, Juan. *See* Butrón
Alvares, Alfonso, architect, 460
Alvares, Baltasar, architect, 460
Ammannati, Bartolomeo, 363, 397
Ammano Tigurino, Justo, 493
Ananias, miraculous painting, 470
Anatomy: study by painter, 25; in painting,
 379, 381–82; more proper to artist than to
 doctor, 392; in painter's education, 408; in
 scientific painting, 415; use as principal
 basis of drawing, 484
Angelico, Fra, 451n. *See also* Fr. Giovanni da
 Fiesole
Antioch, philosophy prohibited, 406
Antiquity: painting as guide to, 396; contempt
 for arts, 406
Antiquity of the Art of Painting: disappearance
 of manuscript, 3; manuscript lost and
 existent, 10–12; copy known to C. V.
 Machado, 10; copy seen by Sousa Viterbo,
 11; copy dedicated to Fernão Telles da Silva,
 11; possible knowledge by Guarienti, 12;
 purpose, 19–22; content, 23–26; quality of
 central argument, 24; marks of hasty
 composition, 24–25; *bricolage* composition,
 26–27; Bible and Aristotle quoted, 27; Pliny
 quoted, Costa's inaccuracy, 27–29; Vasari
 quoted, 29; principal sources, use outlined,
 29–32; importance of misquoted passages
 of Pliny, 33; sources and form summarized,
 33–34; indebtedness to Carducho and
 Gutiérrez (table), 35–36
Antonello da Messina, first oil painter,
 epitaph, 451
Antonio, Dom, and Diogo Teixeira, 463–64
Andrade, Antonio Galvam d'; biographical
 notice, Costa portrait, 12–14
Antonio, Nicholas, 30n
Antunes, João, 6n
Anunciada Church (Lisbon): chapel used by
 Irmandade de S. Lucas, 19; work by Amaro
 do Valle, 465; ceiling frescoes by Domingos
 Vieira, 465
Apelles, 28, 385, 402, 409, 415, 428, 479,
 481, 482; payment for painting of
 Alexander the Great, 28–29; and
 Protogenes, 405; association with Alexander,

Apelles (*cont.*)
419; continual practice of drawing, 471
Apollodorus Atheniensis, teacher of Zeuxis, 385
Apostles, by Francisco Nunes (in Evora), 465
Apuleius, 420
Aquaforte engraving, invention by Prince Robert of England, 6, 424
Aquilonius, Franciscus, S.J., 499
Aragon, Fernão Telles da Silva connection, 359
Archelaus, King, and Zeuxis' paintings, 391
Architecture: Costa's appreciation of academic principles, 18; "one body" with painting and sculpture, 24, 410; application of rules in painting, 379, 381, 392, 483; achievement of Michelangelo, 385; in painter's education, 408; knowledge required for, 409–10; in scientific painting, 415; academic drawing necessary, 428; honored in Portugal, 460; five orders used in painting, 483
Ardices Corinthius, painter, 384
Ariosto, mention of Bellini, 452
Aristarchus, 409
Aristides the Theban, 385
Aristotle, 362, 489; mimesis, 26n; as quoted by Costa, 27; on origins of painting, 384; on freedom of intellectual work, 398; and Alexander the Great, 407; on architecture, 409; definition of science, 414; on wisdom, 417, 428; definition of art, 474; on reason, 476
Aristoxenus, 409
Arithmetic, 383; in painter's education, 408; described as art, 477, 479
Armenini, Giovanni Battista, 30, 371, 381n, 397, 493
Arquivo da Tôrre do Tombo, 22n, 31n, 376, 425n; indexes of orders of Christ, Aviz, and Santiago, 460n
Arte da Cavallaria de Gineta, engraved illustrations by Costa, 12–15
Artisans. *See* Crafts; Guild. See *Bandeira de S. Jorge*
Arts: liberal and mechanical, 29, 435–36; 474–77; pedagogic and absolute (from Gutiérrez), 29–30, 477–79; Costa and Hollanda theories contrasted, 32–33; three kinds of nobility described, 386–87; eminence of painting and arts of design, 396–98, 479–82; cases of contempt for, 406; function of patronage, 407; exemptions and privileges granted by monarchs, 433–46; importance to State, 442, 490–91; and sciences, 474; particular and general understanding of, 474; defined, 474–77, 490; in education of youth, 478
Artus, Thomas, Sieur d'Embry, 377, 421
Astronomy: Egyptians taught by Abraham, 383; described as art, 477
Athenaeus, Naucratita, 363, 447
Athens, academies of arts and sciences, 490

Augustus Tiberius, Emperor, as painter, 420
Aurelius, Marcus, taught by Diogoneios, 418–19
Aureliensis. Jonas, Bishop of Orleans, 370, 396
Aurelius Victor, Sextus, 376, 419
Avelar, Joseph de: Guarienti biographical notice, 12; knighted by John IV, 426; biographical notice, 461–62, 467
Averroës, 363; medicine as art, 474
Ayala, Josepha de, biographical notice, 467

Baal, 383
Bacharelli, Vicente, 468n
Bacon, Leonard, 403n
Baglione, Giovanni, 495
Baião, Antonio, 5, 8
Bandeira de S. Jorge: character, taxes and restrictions, 10–22, 447n; hated by painters, 24, 487n; artists' exemption, 446–47; André Reynoso exempted, 466n
Bandinelli, Baccio, burial and epitaph, 454
Banner of St. George. See *Bandeira de S. Jorge*
Baptism, certificates of Costa and Bras d'Almeida, 37
Barbarian nations: destroyers of classical painting, 385; ignorance of painting, 397
Barbaro, Daniele, 366, 409, 499
Barbers, under *Bandeira de S. Jorge,* 19, 447n
Barbosa, Manuel, 363, 444
Barocchi, Paolo, 391n
Baronius, 471n
Barros, João de, 372, 448
Becanus, Goropius Joannes, 363, 400
Bede, the Venerable, 363, 393n; on value of painting, 394
Belem monastery: works by Campelo, 462; *Nativity,* by Simão Roiz, 464
Bellini, Giovanni, biographical notice, 452
Bellori, Giovanni Pietro, 371, 417, 457, 496
Benedict IX, Pope, honored Giotto, 448
Bérard, A., 436n
Bernini, Cavaliere, biographical notice, 459
Berruguete, and Emperor Charles V, 455
Bertoldo, employed by Lorenzo de' Medici, 432
Beuselin, Messire Jean and Jean, 437
Bezaleel, wisdom given by God, 388, 426
Bibiena, Cardinal, and Raphael, 450
Bible, 364; Costa's use of, 27; in Hollanda's treatise, 33; necessary to scientific painter, 417
Bie, Cornelius de, 497
Bigne, Margarino de la, 368, 370
Billingue, Clement, engraver of Costa designs, 13
Biondo, Michelangelo, 494
Bisagno, Francesco, 494
Blacksmiths, as artisan compared with sculptor, 476–77
Bloelandt the Fleming, teacher of Fernão Gomes, 464
Blunt, Anthony, 29

Bocchi, Francesco, 495
Body, as part of geometry, 477
Boehn, M. V., 466n
Bogar, Prince of Bulgaria, conversion, 394
Book of Wisdom, 375, 382, 388, 479
Borghini, Raffaele, 493
Boschini, Marco, 496
Boschini, Pietro, 496
Bosse, Abraham, 494, 498
Botero, Giovanni, 364
Bricolage: defined as literary method, 26–27; Costa's literary method, 26–34; Carducho's method, 33
Brito, Gomes de, 460n
Bulenger, Julius Caesar, 371, 397
Bullock, W. L., 26n
Butrón, Juan Alonso de, 370, 390n, 397, 421n, 451n, 455n, 497, 498

Cabinetmakers, importance of academic drawing, 430
Caius, Jurisconsultus, 364; on ownership of writings and paintings, 390, 482
Cain, metals for making images, 383
Calcagnino, Celius, 365, 397, 488
Calcondyles, Nicolas, 421
Caligula, Emperor, 480
Calistus, Niceforus, 401
Calligraphy, importance of academic drawing, 429
Calvinists, 9
Camoës, Luis de, 365, 403
Campelo, Antonio: Guarienti biographical notice, 12; biographical notice, Michelangelo influence, 462
Canepari, Pietro Maria, 496
Canopus, 400
Capitolinus, Julius, 371, 419
Cardoso, Jorge, 425n
Carducci, Vincenzo. *See* Carducho
Carducho, Vicente, 18n, 370, 371, 372, 377, 384n, 385n, 386n, 391n, 393n, 394n, 397, 398, 400n, 405, 406n, 409n, 413n, 416n, 419, 421n, 424, 432n, 448, 453n, 454n, 455n, 469, 470n, 471n, 497; nature of nobility, 23; debt to Zuccaro, 24, 27; Costa's indebtedness described, 26–27, 29, 31–34, 35–36 (table); biographical notice, 31; *Diálogos* summarized, 31–32; purpose of writing, 32; as *bricoleur,* 33; God as first artist, 380n; speculative drawing, 410n
Carvalho, Alexandrino de, 12n
Carvalho, Ayres de, 4n, 6n, 18n, 22n, 468n
Carvalho, João de, 365, 446
Carrara, marble tomb of Michelangelo, 450
Carreño de Miranda, Juan, biographical note, 459
Castro, Fr. Manoel Baptista de, 464n
Cathagraphy, discovered by Zeno Cleones, 384
Catherine of Braganza, Queen of England: connection with Costa, 8, 425n; love of

Catherine of Braganza *(cont.)* painting and portrait of Cornelius (Peter) Lely, 424–25, 459; and Benedetto Gennari, 460
Caus, Salomon de, 499
Cavalcaselle, 12
Cavallino, Pietro, epitaph, 450
Caxes, Eugenius, teacher of Diogo da Cunha, 466
Ceán-Bermudez, A., 424n
Cedrenus, on value of painting, 394
Celsus, 455, 482
Cerceau, Jacques Androuet du, 499
Cesarion, the Illustrious, 365, 397
Chambray, Roland Fréart de, 496
Character of complete Painter, 407–08
Chemists, at Academy of Florence, 432
Charles Emmanuel II, Duke of Savoy, as painter, 425
Charles V, Emperor: Titian portraits, 402; intimacy with and honor of Titian, 402, 422–23, 453; and Baccio Bandinelli, 454; and Berruguete, 455
Charles II of Castile, Juan Carreño court painter, 459
Charles I of England: patron of the arts, 6, 423; and Rubens, 456–57; and Anthony Van Dyck, 458
Charles II of England: respect for painting, 6, 424; praise of Costa drawing, 424–25; and Cornelius (Peter) Lely, 459; and Benedetto Gennari, 460
Charles VII of France, privileges granted to painters, 436–37
Chasseneux, Barthélemy de, 365, 397
Choul, Guillaume du, 368, 400, 417
Cicero, Marcus Tullius, 26n, 364, 372, 398, 403, 476, 480; Costa reference to, 27; on moral value of painting, 395; importance of just rewards, 402–03; on wisdom in painting, 421; liberal arts of reason, 475, 481
Cimabue: barbarian influence, 385; biographical note, 448
Classicism, Costa's point of view, 18
Cleanthes Corinthius, the Stoic, 365, 384; painting of Cicero, 395; general definition of art, 474
Clearchus, 365, 447
Cleophantes Corinthius, invention of monochrome, 384
Clement I, Pope, 366
Clement X, Pope, 478; and Bernini, 459
Clockmakers at Academy of Florence, 432
Coelho Gasco. *See* Gasco
Coimbra, works by Simão Roiz and Domingos Vieira, 464n
Colbert, Jean Baptiste, 442, protection of Charles Le Brun, 459n
Color: God imitated by painter, 23, 381–82, 388; Dolce's divisions of painting, 30; Carducho on, ignored by Costa, 31; defined

Color (*cont.*)
as third part of painting, 379, 381–82; principles of use in painting (philosophy, physics and music), 484–85

Comanini, Gregorio, 368, 397, 493

Composite architecture, knowledge required by painter, 483

Comes, Natal. *See* Conti

Condivi, Ascanio, 495

Constantine, Emperor, 478; as painter, 420; miraculous painting, 470

Conti, Natale, 373, 396, 418, 447; on Protogenes, 401, 404n; on art and nature, 486

Contino, Bernardino, 500

Cooper, Lane, 428n

Corinth: possible origin of painting at, 384; Corinthian architecture in painting, 483; academies, 490

Correia, V., 22n, 463n

Cortona, Pietro Berretino da, biographical note, 458

Costa, Felix da (1639–1712): family history, 3–5; and Maria de Lencastre (patron), 5, 425; contact with France, 6; visit to England, 6–7, 24, 424–25; *clerigo imminoribus*, 8; possible service to Catherine of Braganza, 8, 425n; witness before Inquisition for Pedro Serrão, 8–10, 38–44; lost manuscript, 10; "Sebastianism," 10; period of work on treatise, 10; engravings of portraits, equestrian studies, etc., 12–18; Dutch and Spanish influence, 13; disrepute of Portuguese painting, 18; academic discipline, 18; and Moreira illustrations, 18n; purpose of treatise, social status of contemporary painters, 19–20; purpose and contents of *Rezume*, 23, 25–26; literary style, 23–25; and Carducho and Gutiérrez, 24, 35–36 (table); *bricolage* and plagiarism, 26–27; Pliny misquoted through Huerta translation, 27–29, 33; sources on nobility of art, 28–29; and Vasari, 29; principal sources and use described, 29–34, 35–36; God as first painter, 32; ignorance of Hollanda and Pacheco, 32–33; baptismal certificate, 37; testament, 44–51; owned paintings by Dom Alexander, 424

Costa, Luis da, father to Felix, 3–5

Council of Nicaea, 364, 375; Second Synod on sacred images and idolatry, 391; Seventh Synod on painting for churches, 392; Second Synod on painting as means to conversion, 393–94; Second Synod on deformity in painting, 395; Fifth Synod on perfection in painting, 395

Council of Trent, 364; on value of sacred images, 387

Cousin, Jean, 499

Couto, Diogo de, 448n

Crafts: academic classical training necessary, 18, 429–30; artisans forbidden to wear silk, 434–36; distinguished from liberal arts, 435–36, 444–47, 474–77; 487–88; defined, 476–77; gilders, 487–88

Crantzius. *See* Krantz

Creation, described, painter as imitator taught by God, 380–82

Cresilas, Pliny on portrait of Pericles, 28

Crespi, G. M., 12

Crinito, Pietro, 374, 396

Crispus, Gaius Sallustius, 366

Critics and criticism of painting, 415–16

Cruz, Marcos da, biographical notice, 468

Cruz, Miguel de la, Titian copies, 423, 424n

Cunha, Diogo da, biographical notice, 466

Curtius, 397

Curvo-Semmêdo, Dr. João, portrait engraving by Costa, 15–18

Cust, L. H., 424n

Cutlers, under *Bandeira de S. Jorge*, 22, 447n

Danti, Egnazio (or Pellegrino), 499

Dati, Carlo Roberto, 496

Debreuils, Jean, 500

Decorum, in Hollanda's divisions of painting, 32–33

Deformity, in painting, 395

Dello, biographical notice, epitaph, 450–51

Demetrius, King, and Protogenes, 403–05

Demontiosi, Luis. *See* Montjoisieu

Desargues Lyonnais, Girard, 500

Design, defined as second part of painting, 379–80

Deuteronomy, 366; idolatry, 388–89

Dialectic, described as art, 477

Diano, Ferdinando da, 500

Dias, Gaspar: Guarienti biographical notice, 12; biographical notice, Raphael influence, 461–62

Díaz del Valle, Lázaro, 451n, 455n

Diocletian, Emperor, 366, 478

Diogoneios, 419

Disegno interno. See Drawing

Distillers, at Academy of Florence, 432

Dolce, Ludovico, 379n; divine origin of painting, 23; divisions of painting used by Costa, 30

Dominico, Fray, teacher of Philip IV of Castile, 424

Domitian, Emperor, philosophers exiled from Italy, 406

Donatus Polienus. *See* Diano

Doneau, Hugues. *See* Donello

Donello, 366; ranking of painting and writing, 389–90, 482

Doni, Antonio Francesco, 494

Drawing: God imitated by painter, 23; importance to Costa, 24; Vasari, 29; Zuccaro and Dolce theories, 30; Carducho,

Drawing (*cont.*)
31; defined as second part of painting, 379–
81; importance of human body, search for
perfection, 381, 430; achievement of
Michelangelo, 385; as science, danger of
idolatry, 387; wisdom of artist, art of reason,
388, 398, 410; extent of knowledge
required, 392; internal and external
defined, 380–81, 398, 410–13; three uses of
(practical, regular, scientific), 411–13;
artist as she-bear, 413; importance of
academies, 428–30, 471–72; study, and
nature of genius, 430; Academy of Florence,
432; esteemed by Kings of Portugal, 460;
Geometry as principal foundation, 483;
anatomy as principal foundation, 484;
bibliography, 493–98
Dürer, Albrecht, 362, 396; Portuguese
translation by Luis da Costa, 4; honored by
Maximilian, 1, 422, 448

Earth, effect on visibility of things, 485
Earthquake of *1755*, 461n, 464n
Edelinck, Gerard, 15
Education of youth, pedagogic liberal arts, 478
Egypt: Abraham, 383–84, 490; origin of
painting, 384
Eleutheras, 475–76, 481
Elianus, 367, 404n, 447
Elocution as part of rhetoric, 477
Embroiderers, importance of academic drawing,
18, 29n, 429
Enamel workers, importance of academic
drawing, 430
Engineers, importance of academic drawing,
428–29
Engraving: aquaforte, invented, 6, 424;
importance of academic drawing, 18, 429;
bad Portuguese workmanship, 429; exemp-
tions granted, 437
Enunciation as part of rhetoric, 477
Erulos, destruction of Greek painting, 385
Eschines, 420
Espanca, Tullio, 445n, 465n
Estaus palace (Lisbon), 461n
Estofadores, 22n, third rank of painters,
work described, 25, 487
Etymology, as part of grammar, 477
Eudoxia, 400
Eugene IV, Pope, patron of Fra Angelico,
451n
Eumarus Atheniensis, 384
Eupompos, on art and nature, 472
Euripides, as painter, 420
Eusebius Hieronimus. *See* St. Jerome
Eusebius Pamphili: Costa reference through
Carducho, 27, 367, 380n, 384, 396, 417,
470
Evora, Francisco João of, painter, exemption
granted, 444–45

Exodus, 366, 383, 388, 410, 426
Ezekiel, 367, 394

Fabius the Consul, as painter, 420
Favyn, André, 367; 444
Félibien, André, Sieur des Avaux, 497
Ferdinand the Catholic, King, honored Rincon,
455
Fez, king of, sent painter by Philip II of Castile,
Fichter, Prof. W. L., 416n
Firmicus Maternus, Julius, 370, 396
Florence, development of painting from
Cimabue to Michelangelo, 385. *See also*
Academy of Florence
Florus, Lucius, 406
Focio Patricio, miraculous painting, 470
"Folk" art, Costa's opinion, 24
Fôntes, Marqués de, 22n
Foreshortening, 392; discovered by Zeno
Cleones, 384
Fosquini, Archangelo, 12n
France: influence of painting in Portugal,
15–18; Portuguese painting compared, 22
Francheschi, Francesco, 409
Francia Bolognese, Francesco, 400, 452;
death on seeing Painting by Raphael, 399
Francis I of France: patron of the arts, 422;
and Leonardo da Vinci, 422; and Andrea
del Sarto, 450
Franciscus Junius, 494
Fresne, Raphael (Trichet) du, 372, 496
Fresnoy, Charles Alfonse du, 497
Frias, Nicoláo de, architect, 460

Gaddi, Agnolo, family honored, 405
Galen, Claudius, 368, 475, 476
Gallucci Salodiano, Giovanni Paolo, 418, 493;
Dürer translation, 4
Gama, Dr. Antonio de, judge, 445
Gasco, Coelho, 465n
Gauls, destruction of Greek painting, 385
Gauricus, Pomponius, 374, 396, 494
Gellius, Aulius, 363, 403
Genesis, 367, 380, 381, 382, 485
Genius, nature of, 430
Gennari, Benedetto, biographical notice,
460
Geometry: works by Bras d'Almeida, 5–6; use
and study in painting, 25, 381, 392, 408,
483; imitation of divine creation, 382;
described as art, 477; in education of
youth, 478–79; basis of perspective and
architecture, 483
Germany, barbarian influence in painting, 385
Ghirlandaio, Domenico (or Benedetto):
Gothic influence, teacher of Michelangelo,
385; honored by King of France, 453
Giffart, Pierre, 6, 18n
Gilbert, Creighton E., 26n
Gilders, 18; under *Bandeira de S. Jorge,* 22,

Gilders (*cont.*)
 487n; work described, contrasted with paint-
 ing, 25, 487–88
Gilio da Fabriano, Giovanni Andrea, 371, 397,
 493
Giotto, biographical note, 448
Giovanni da Fiesole, Fr., awarded
 archbishopric for painting, 451
Gisbrant. *See* Gresbante
Glass-painters, 437
God: as first painter, 23, 32, 379; creation
 described, painter as imitator, 380–82,
 485–86; as ultimate goal of painting, 381,
 387; design of Noah's Ark, 382; tabernacle
 (Moses) and temple of Solomon, 383, 388;
 and image of God, avoidance of idolatry,
 391; portrayal as man in painting,
 398–99
Goldsmiths: academic drawing, 429; artist or
 artisan, 434–36
Gomes, Fernão: Guarienti biographical notice,
 12; biographical notice, 464
Gonzago, Ludovico, 452n
Gorlei, Abraham, 494
Gothic influence, in early Florentine painting,
 385
Grammar: described as art, 477; in education
 of youth, 478–79
Grants, by Louis XIV to Academy of Paris,
 439–41
Gratian, Emperor, 368, 481; privileges to
 teachers of painting, 433–34
Greece, origin and development of painting,
 384–85, 481
Grégoire, Pierre, 374, 396, 419
Gresbante, João: Guarienti biographical
 notice, 12; biographical notice, 467–68
Guarienti, Pietro Maria, 461n; possible
 knowledge of Costa treatise, 12; on Avelar
 and Campelo, 462n; on Gaspar Dias, 463n;
 on Pereira, 466n, 467n; on Gresbante, 468n
Guevara, Antonio de, 363, 419
Gunsmiths, under *Bandeira de S. Jorge,* 19,
 447n
Gusmão, Adriano de, 464n
Gutiérrez de los Rios, Gaspar, 368, 409n,
 434n, 435, 460, 474n, 475n, 476n, 478n,
 479n, 480n, 481n, 483n, 497; Costa's
 indebtedness, 24, 26–28, 33–34; 35–36
 (table); pedagogic and absolute art, 29,
 477n; biographical notice, purpose of
 writing, 30; cited as authority on painting,
 396
Gutiérrez, Pedro, *tapicero* and father of Gaspar
 Gutiérrez, 30

Hadrian, Emperor, learned in painting and
 sculpture, 419
Hampton Court, visited by Costa, 6, 424
Harmony, as part of music, 477

Harpocrates, 400
Hearing, less effective than sight, 393
Henrique, Cardinal-King Dom: and Philippo
 Terzo, 460; and Gregorio Lopes, 461
Henry II of France: privileges granted to
 artists, 437; visit to Titian, 453
Higenius, 369, 418, 475
Hippocrates, 409
Hiram of Tyre, sculptor, 388
History, study by painter, 25, 382, 392, 408,
 415, 484; in painting and sculpture, 490
Holland, painting compared with Portugal, 22
Hollanda, Francisco de, 404n; work compared
 with Costa, 32
Homer, 417
Horace Flaccus, Quintus, 368, 393, 401, 428
Hondius, Henrik, the Younger, 499
Hospital, Royal (Lisbon), 464; work by
 Domingos Vieira, 465
Huerta, Géronimo de, 370, 373, 385n, 400n,
 471n, 472n; translation of Pliny used by
 Costa, 27–29, 33

Idolatry, 23; earliest practice, 383; danger in
 power of art, 387–88; means of avoidance
 in sacred art, 391
Ignatius Diaconus the Monk, 369
Imagination, function in painting, 486
Inácio de Sampaio, José, painting in S. Maria
 Cathedral (Lisbon), 465n
Incendio de Sodoma, Diogo Pereira painting,
 467n
Innocent X, Pope, 369, 387
Inquisition, Costa, Bras d'Almeida and
 Quental testimony for Pedro Serrão, 3, 8–10,
 38–44
Invention: God imitated by painter, 23; Dolce's
 divisions of painting, 30; Hollanda's divi-
 sions of painting, 32–33; defined as
 first part of painting, 379–81; as part of
 dialectic and rhetoric, 477; parallel in
 painting and sculpture, 489
Irmandade de S. Lucas: Luis da Costa *môrdomo,*
 3; Maria de Lencastre member, 5, 425n;
 Antonio Serrão member, 9; nature of, 19;
 chapel, 19, 465n; André Reynoso *juiz,* 466n;
 João Gresbante member, 468n; Marcos de
 Cruz, 468n; Feliciano de Almeida member,
 468n
Isaiah, 369, 388, 477
Italy, painting compared with Portugal, 22

Jalisus: Protogenes painting, 401; story of
 King Demetrius, 404–05
James II of England: respect for painting, 6;
 praise of Costa drawing, 424–25; and
 Benedetto Gennari, 460
Jauregui, Juan de, 371, 397, 401n, 404n,
 431n, 434n, 471n, 497

Jewelers: Costa's opinion of, 18; artist or artisan, 434–36
John II, desired knowledge of drawing, 421–22
John II of Castile, 369, 434; knighthood granted to Dello, 450–51
John III, 462; painter annexed to *Bandeira de S. Jorge*, 22, 445
John IV, Order of Aviz granted to Avelar, 426, 461
Jorge, Francisca, mother of Costa, 3–4
Josephus, 369, 383, 417, 475; in Hollanda treatise, 33
Jouin, Henry, 442n, 459n
Judaism, Serrão family tried by Inquisition, 8–9
Judgement, as part of dialectic, 477
Julian Jurisconsultus, 371, 478
Julius Caesar, 420; patron of arts and sciences, 403
Julius II, Pope: and Michelangelo, 448; and Raphael, 450
Jurisprudence, as liberal art, 478
Justinian, Emperor, 369, 478, 482

Kings III, 388
Krantz, Albert, 365, 396
Kubler, G., on *Las Meninas*, 458n
Kürner, J. D., 359n

Laban, idolatry, 383
Labon, Atherio, practiced painting, 420
Labanha, João Baptista, 20–21, 22n, 448
Lacedemonians, contempt of philosophy, 406
Lacemakers, importance of drawing, 430
Ladislaw, Prince of Poland, and Rubens, 456
Laertius, Diogenes, 420
Lagoubaulde, Renay and Remy, privileges granted, 437
Lamo, Alessandro, 493
Lampridius, Elius, 367
Langhans, Franz-Paul, 22n, 447n
Lapauze, H., 427n
Lapidaries, at Academy of Florence, 432
Last Judgment, Michelangelo, 402
Law: of ownership of writings and paintings, 390, 482; as art, 474, 477
Lazarus Monachus, miraculous paintings, 470–71
Le Brun, Charles: honors, 25; learned painting, 427; first painter to Louis XIV, patent of nobility, 442–44; arms described, 444; biographical note, 458–59
Lely, Peter (Cornelius): Costa's acquaintance, 6; honored, portrait of Queen Catherine of England, 425, 459
Lencastre, Maria Guadelupe de: family history, association with Costa family, 5; painting and literature, 425–26
Leo IX, Pope, sacredness of painting, 391
Leo X, Pope, and Raphael, 450

Leo the Iconoclast, 391, 395
León, Antonio de, 363, 390, 397, 497
Lévi-Strauss, Claude, *bricolage,* 26
Licinus, Emperor, hatred of literature, 406
Light, principles of use in painting (philosophy, physics, and music), 484–85
Lima, Henrique de Campos Ferriera, 6n
Line, as part of geometry, 477
Lippi, Fr. Filippo the Carmelite: burial and epitaph, 453; biographical note, capture by Moors, 454
Literature, cases of ancient contempt for, 406
Livermore, H., 3n
Livius Patavinus, Titus, 417
Lobo, Francisco Xavier, 12n
Locksmiths, under *Bandeira de S. Jorge,* 22, 447n
Lomazzo, Giampaolo, 33, 374, 493; seven-part division of art, 385n, 386n; painting defined, 397–98; on wisdom and wealth, 406
Lopes, Gregorio, biographical note, Order of Santiago, 461
Lopez, Cristoval, 33
Lord, G. de F., 424n
Louis XI of France: instituted Order of St. Michael, 444; and Bellini, 452
Louis XIV, 24; Royal Academy founded, decrees, 426–28, 437–42; patent of nobility to Charles Le Brun, 442–44; and Charles Le Brun, 458; and Bernini, 459
Louvre, Bernini portico, 459
Lucian, Samosatensis, 372, 396, 418
Lybia, painting ignored, 397

Machado, Cyrillo Volkmar, 13n, 19n, 425n, 463n, 465n, 467n; recognition of Costa, 3–4; probable use of Yale manuscript, 10; publication of Costa extracts, 11–12
Machado, Diogo Barbosa, 4, 6n, 359n
Maecenas, C. Cilnius, patron of the arts, 402, 406, 469; compared with Costa's patron, 359–60
Magdalena Church, works by Gresbante, 468
Magister, Theodule Thomas, 377, 420
Mahomet II, and Bellini, 452
Malhão, 467n
Malvasia, Carlo, 496
Mancinius Lucius, practiced painting, 420
Mander, Carel van, 410, 495
Mantegna, Andrea, biographical note, 452
Manuel, Dom, King of Portugal, patron of unamed painter, 460–61
Marcilla, Gugliemo da, 453n. *See also* G. Meda
Marolois, Samuel, 499
Martínez, Jusepe, 465n
Martins d'Antas, Miguel, 10n
Martyrdom of St. Andrew, by Rubens, 457
Master's degree, Louis XIV registration, 440–41

Mattia de Preti, Cavaliere, 459–60
Maximian, Emperor, 372, 478
Maximilian I, Emperor: great draughtsman, 421–11; and Dürer, 422, 448
Meda, Guilherme, 452–53. *See also* Marcilla
Medici, Cosimo II de' (the Great), and Filippo Lippi, 453
Medici, Cosimo de', funeral of Michelangelo, 448–50
Medici, Cosimo III of Tuscany, state visit to Lisbon, 468n
Medici, Lorenzo de' (the Magnificent): and tomb of Giotto, 448; academy, *1490,* 432–33; and Filippo Lippi, 453
Medici, Maria de': and Rubens, 456
Medicine; use of anatomy by artist compared, 392; ancient contempt for, 406; eminence among sciences, 436; as art, 474, 478
Melantius, 479
Mellan, Claude, 15
Mellein, Hénri, privileges granted by Charles VII of France, 436–37
Mello, Dr. Gaspar de, 445
Mello, Dr. João de, 445
Mello, Francisco Manuel, 462n
Memory: as part of rhetoric, 477; function in painting, 486
Las Meninas, by Velasquez, described, 458
Messala, 420, 481
Meesen (or Meeson), Costa family name, 5
Metalworkers, importance of academic drawing, 430
Metaphrastes, Simeon, 370, 373, 375, 396
Methodius the Monk, painter, 394
Metrics, as part of music, 477
Mexía, Fernando, 367, 403
Michelangelo Buonarroti: Costa's use of Carducho on, 34; achievement, 385; proportion, 386n; abstinence, 402; perfection of three arts, 410; biographical note, 433, 448–50; funeral, 448–50
Mignard, 459n
Minas Gerais, discovery of diamonds, 3n
Misericordia Church (Lisbon), 461
Monochrome, invention of in Greece, 384
Montaiglon, A. de, 426n, 437n
Montjoisieu, Luis de, 494
Montorsoli, Fr. G. A., 432n
Morality of painting, 23; moral nobility, 386–87, 393–95
More, Thomas. *See* Saint Thomas More
Moreira, Manuel de Sousa, 18n
Morelli, 12
Morello, Benedetto, 495
Moschus Eucrates, Joannes, 370, 396
Moscopolus, Manuel, 372, 420
Moses, 426, 490; tabernacle, 383, 388
Munhall, Edgar, 437n
Museo Nacional da Arte Antiga, copy of C. V. Machado, 12n

Music: study by painter, 25; described as art, 477, in education of youth, 478–79; use by painter, study of harmony in composition, 485
Myron, 409

Nativity, Simão Roiz painting, 464
Nature: imitated in painting, 398, 472, 486; origins of art, 428
Nanteuil, Robert, 15
Navigation, importance of drawing, 429
Nero, Emperor: as painter, 419–20; liberal studies, 480
Nery de Faria e Silva, F., 463n
Neubourg, Duke of, and Rubens, 456
Neves, Jeronimo Ferreira das, possession of Costa manuscript, 11
Niceforus Callistus, 373, 470
Nicene Council. *See* Council of Nicaea
Niceron, Jean François, 500
Nicholas V. Pope, and Giovanni da Fiesole, 451
Ninus, King of Assyria, idolatry, 383
Noah, design of Ark by God, 382
Nobility of painting, 396–97, 481; political, natural and moral, described, 386–87. *See also* Painting
Nunes, Francisco, biographical notice, 465
Nunes, Philippe, 401n, 431n, 434n, 445n, 446n; treatise ignored by Costa, 33

Octavius, 420
Octilius, Lucius, as painter, 420
Olaus Magnus, 373, 396
Olympiad, defined, 384
Ooliab, wisdom given by God, 388
Oratorian congregation, 9–10
Oratory, 29; compared with painting, 394
Origen, 373, 455; excellence of painting, 482
Orlandi, Pellegrino Antonio, 12, 461n, 462n, 463n, 466n, 467n, 468n
Orleans, Duke Gaston Jean Baptiste, and Rubens, 456
Ornament, need for academic discipline, 18, 429–30
Orthography, as part of grammar, 477
Ostrogoths, destruction of Greek painting, 385
Ottoman Emperor Selim I, as painter, 421
Ovid: *Metamorphoses* useful to scientific painter, 417; on study of liberal arts, 481–82

Pacheco, Francisco, 30, 379n, 386n, 390n, 393n, 424n, 433n, 455n; ignored by Costa, 32–33
Painter-in-chief: Costa's proposal in *Rezume,* 23, 25–26; proposed, 491
Painters: academic rule of craft guilds, 18; *Irmandade de S. Lucas,* 19; Portuguese respect of, 24; status and taxability, Costa's central argument, 24, 33–34; biographical

Painters (*cont.*)

notices, 25; hierarchy, 25

Enrichment of understanding through work, 387; wisdom and intelligence, 388, 407, 417, 421; "Ministers of the word," 392; abstinence requirement, poverty in Portugal, 401–02; ideal character and education, 407–08; hierarchy (practical, regular, and scientific), 411–14, 483–87; scientific, 415, 483–86; books for scientific painter listed, 417–18; monarchs of antiquity, 418–21; honors paid by monarchs of Christendom, 421–27; academy of Florence, 431–32; exemptions and privileges granted by monarchs, 433–44, 480–81; exemptions and privileges granted in Portugal, 444–47; fame and perfection, 479; knowledge (of arts) required by scientific painting, 482–86; second and third rank described, 487–88; gilders contrasted, 487–88; lives and works, bibliography, 493–98

Exemptions and privileges granted: by Emperors Valentinian, Valens, and Gratian, 433–34; by Juan II of Castile, 434; by Emperor Charles V, 435–36; by Charles VII of France, 436–37; by Henry II of France, 437; by Charles IX of France, 437; by Louis XIV of France, 437–44; by Emperors Theodosius and Valentinian and law Archiatros, 445–46; in Portugal, 444–47

Biographical notices: Cimabue, 448; Giotto, 448; Albrecht Dürer, 448; Michelangelo Buonarroti, 448–50; Raphael Sanzio da Urbino, 450; Pietro Cavallino, 450; Leonardo da Vinci, 450; Andrea del Sarto, 450; Dello, 450–51; Fr. Giovanni da Fiesole, 451; Antonello da Messina, 451; Baltasar Peruzzi, 452; Pellegrino Tibaldi (Pellegrini), 452; Girolamo da Trevigi, 452; Giovanni Bellini, 452; Andrea Mantegna, 452; Francesco Francia Bolognese, 452; Guilherme Meda (Guglielmo da Marcilla), 452–53; Benedetto Ghirlandaio, 453; Fra Filippo Lippi, 453–54; Titian, 453; Tintoretto, 453; Domenico della Quercia of Siena, 454; Baccio Bandinelli, 454; Sofonisba Anguiscola of Cremona, 454; Diego de Romulo, 455; Bras del Prado, 455; Rincon, 455; Peter Paul Rubens, 455–58; Anthony Van Dyck, 458; Diego de Velasquez, 458; Pietro Berretino da Cortona, 458; Charles Le Brun, 458; Cornelius (Peter) Lely, 459; Cavaliere Bernini, 459; Juan Carreño, 459; Cavaliere Mattia de Preti, 459–60; Benedetto Gennari, 460

Portuguese painters, biographical notices: unnamed painter, altar paintings for King Manuel, 460–61; Gregorio Lopes, 461; Joseph de Avelar, 461, 467; Antonio

Painters (*cont.*)

Campelo, 462; Gaspar Dias, 462–63; Vanegas, 463; Diogo Teixeira, 463–64; Fernão Gomes, 464; Simão Roiz, 464; Amaro do Valle, 464–65; Alfonso Sanchez, 465; Domingos Vieira, 465; Francisco Nunes, 465; Diogo da Cunha, 466; André Reynoso, 466; Diogo Pereira, 466; Josepha de Ayala, 467; João Gresbante, 467; Marcos de Cruz, 468; Feliciano de Almeida, 468–69

Painting: surviving engravings after Costa paintings described, 12–18; Costa's opinions, lack of patronage and academic discipline, 18, 23; Portuguese neglect of 22; nobility of, 22–23; divine origin, 23; moral nature of, 23; one body with sculpture and architecture, 24; miraculous, 25, 32; Costa's hierarchy, 25; use of *bricolage* process, 27; Pliny on nobility misquoted by Costa, 28; as liberal art, Alberti thesis, 29; three parts of painting, Zuccaro and Dolce, 30; political, natural and moral nobility, 30; Carducho *Diálogos* and Costa's use summarized, 31–32

Historical and evaluative: neglect in Portugal compared with other countries, 359–60, 402, 469, 490–91; God as first painter, 379; earliest human history, 383; described as noble and liberal art, 383, 386–87, 392, 397–98, 475, 479–82, 490; origin in Egypt and Greece, 384; development, glory, and destruction in Greece, 384–85; development from Cimabue to Michelangelo, 385; neglect in favor of gold and gems, 389; compared with writing, laws of ownership, 389–91, 482; value undiminished by payment for, 391; as inspiration to devotion, 387, 393–96; "books for the unlettered," 393; ennobling effects, 396–97; authorities on its eminence listed, 396–97; reasons for neglect in Portugal, 402, 406–07; importance of just rewards and honor, 402–03; practiced and honored by monarchs of antiquity, 403–05, 418–21; honored by monarchs of Christendom, 421–26; Louis XIV and French Academy, 426–28, 437–44; advantages of Academy to the State, 430, 438, 490–91; "ebb of," 467, 469; miraculous works, 469–71; abhorred by Devil, 471; painter-in-chief proposed, 491

Theoretical: defined, three part division (invention, design, color), 379; affinity with sculpture, 380, 488–90; God as first artist and teacher of painters, 379–82; three parts described, 380–82; importance of drawing human body, 381, 430; God as ultimate goal, 381, 387; earliest techniques, development, 384; political, natural, and moral nobility described, 386–87; power of, and

Painting (*cont.*)
 avoidance of idolatry, 387–88, 391–92;
 material and theoretical (intellectual)
 aspects, 389–397–98, 488–90; breadth of
 knowledge required, 392, 407–09, 383–85;
 portrayal of God as man, power of vision,
 398–99; purpose to teach and inspire,
 400–01; abstinence requirement, 401–02;
 one body with sculpture and architecture,
 410; three grades described (practical,
 regular, scientific), 411–15, 483–87; artist
 likened to she-bear, 413; scientific painter
 described, 415; critics and kinds of criticism,
 415–16; books for scientific study listed,
 416–17; purpose of academies, 427–28,
 433, 471–72, 490–91; academic drawing
 necessary to all arts and crafts, 428–30;
 defined as liberal art, 474–75; compared
 with crafts, 476, 487–88; liberal scientific
 art, 479–82; use of perspective, principles
 described, 483; use of geometry as basis of
 drawing, 483; use of architecture, the five
 orders, 483; use of symmetry, 483–84; use of
 anatomy as basis of drawing, 484; use of
 physiognomy, 484; use of sacred and profane
 history, 484; use of philosophy or physics
 (light, shadow, color, space), 484–85; use of
 music for harmony of composition, 485;
 stages in creation of scientific work, 486
Paleotto, Cardinal, 364, 386n, 387, 391, 396;
 Costa reference through Carducho, 27
Pallucchini, Rodolfo and Ana, 379n
Pamphilius, 28, 385, 475–76, 481, 483;
 teacher of Apelles and Melantius, 483
Pamplona, Fernando, 6n
Paralipomenon, 373, 383
Parmazano. *See* Parmegiano
Parmegiano, Francesco, imitated by Gaspar
 Dias and Vanegas, 462–63
Parrhasius, 25, 482; clothed in majesty, 447;
 and Socrates, 480
Patrizzi, Francesco, 367, 396
Pausanius, 417
Peacham, Henry, 495
Pedius, Quintus, as painter, 420, 481
Pedro II, 22; royal grant to Costa, 6
Pelegrinus, Joannes. *See* Pelerin
Pelerin le viateur, Jean, 499
Peloponnesus, people of, wealth and wisdom,
 406
Pereira, Diogo: Guarienti biographical notice,
 12; biographical notice, 466
Pereira, Dr. Gaspar, 374, 445
Pereira, Reynicula, 445, 446
Pericles, portrait of Cresilas, 28
Perier, bas-reliefs, 417
Perspective, study and application in painting,
 25, 379, 381, 392, 408, 415, 479; Carducho
 on, ignored by Costa, 31; imitation of Divine
 Creation, 382; principles described, 483;
 bibliography, 499–500

Peruzzi, Baltasar, biographical note, 452
Perym, Damião de Froes, biography of Maria de
 Lencastre, 425n
Petrarca, Francesco, 374, 397
Petronius, 373, 389
Pevsner, Nicholas, 427n
Philip II of Castile: and Sofonisba Anguiscola,
 454; sent Bras del Prado to King of Fez, 455;
 and Fernão Gomes, 464n
Philip III of Castile: visit to Lisbon, 22;
 Titian *Venus* in Prado fire, 405; as painter,
 424; and Domingos Vieira, 465; and Alvaro
 do Valle, 465n
Philip IV of Castile: as painter, 424; and
 Rubens, 456–57; and Velasquez, 458; Juan
 Carreño court painter, 459; and Domingos
 Vieira, 465
Philo Judaeus, 373, 383; in Hollanda treatise,
 33; painting as science, 397, 479
Philocles Egyptios, painter, 384
Philosophy: relation to painting as liberal
 art, 29; in painting, 381, 382, 39n, 408;
 cases of ancient contempt for, 406; as
 absolute liberal art, 478–79; use by painter
 described, 484–85
Philostratus, 372, 374–75; 417, 430; on arts of
 design, 479; on love of painting, 480
Physical science, 25; use by painter in
 determining light, shadow, and color,
 484–85
Physiognomy: study in painting, 25, 381, 382;
 use described, 484
Pindar, 406n
Piles, Roger de, 416n, 418, 456n, 498; on
 Rubens, 455n
Pino, Paolo, three-part division of painting, 379
Pius IV, Pope: and Michelangelo, 448; and
 Sofonisba Anguiscola, 454
Plagiarism, as seventeenth-century literary
 method, 26. *See also Bricolage*
Plato, 374, 418, 426, 480; on science, 410;
 on wisdom, 417; on painting, 427
Pliny, 373, 384n, 385n, 396, 401, 417, 418,
 419, 420, 430, 471n, 472, 480; misquoted
 by Costa, 27–29, 33; decay of painting,
 28, views on art compared with Costa's
 translation, 29; Costa's use in biographical
 summaries, 29; quoted by Carducho, 33;
 nobility of paintings, 360, 481, 490; neglect
 of painting for jewelers' work, 389; on
 Zeuxis, 391, 400; painting learned only
 by nobles, 397, 475–76; on Apelles, 402,
 415; on Pamphilius, 479, 483
Plutarch, 374, 407, 417, 480; affinity of
 history and painting, 410; on Protogenes and
 King Demetrius, 405; on Fabius, 420
Poetry, relation to painting, 29, 31, 401
Poliziano, Agnolo, epitaph of Fra Lippo Lippi,
 453n
Poliziano, Miguel, verse on tomb of Giotto,
 448

Polyklitos, 409
Pollitt, J. J., 405n
Pompilius, Numa, 407
Ponce de León, Manuel, 5
Porta, Joannes Battista, 418
Portugal: Braganza reorganization, 3; recovery
 of independence, 1640, 3; neglect of arts, 18;
 low evaluation of painting, 405; advantages
 of Academy for, 430, 438, 490–91;
 privileges granted to artists, 444–47;
 biographical notices of painters, 460–68
Posidonius, pedagogic arts, 478
Possevino, Antonio, 362, 396, 454, 494
Pottery painters, importance of academic draw-
 ing, 18, 429
Prado, Bras del, biographical note, 455
Praxiteles, on drawing and sculpture, 412
Primaticcio, Abbot, 422
Printing: liberal or mechanical art, 29n;
 privileges granted, 437
Propertius, 359
Proportion: in Hollanda's divisions of painting,
 32–33; in scientific painting, 415. See also
 Symmetry
Prosody, as part of grammar, 477
Protogenes, 385; seven-year fast, 401; and
 King Demetrius, the painting of Jalisus,
 404–05; and Apelles, 405; Satyr Resting,
 405n
Proverbs, 375, 472
Psalms. See Paralipomenon
Puccio, Cardinal de, and Raphael's St. Cecilia,
 399
Pulcheria, Empress of Constantinople, 400
Pyrrhus, possible founder of painting, 384

Quental, Bartolomeu do: witness before
 Inquisition for Pedro Serrão, 9, 38–44;
 confessor to John IV, 9–10
Quercia of Siena, Domenico della, biographical
 note, 454
Quietacão, N. S. da, on Nicoláo de Frias, 460n
Quintilian, 26n, 365, 375, 394, 396, 398, 474;
 on pricelessness of painting, 402; origin of
 art in nature, 428; pedagogic arts, 478;
 fame and perfection, 479

Rackham, Pliny translation, 360n
Raczynski, A., 3, 12n, 465n, 466n; search for
 Costa manuscript, 10; on Gaspar Dias, 463n
Raphael Sanzio da Urbino, 23, 385;
 perspective, 380n; liveliness of figures,
 death of Francia, 399–400; biographical
 note, epitaph, 450; imitated by Gaspar Dias,
 463
Rau, Virginia, 8n, 425n
Reales, Descalzas, Rubens tapestries, 455n, 457
Reason in painting, 386, 474–75, 486; draw-
 ing as art of rational discourse, 388; and
 nobility of painting, 392; foundation of
 painting, 397–98; internal drawing de-

Reason in Painting (cont.)
 scribed, 411; freedom of, compared with
 physical labor, 476; alike in painting and
 sculpture, 489
Reflections, principles of application in
 painting through physical science, 484–85
Regnaudin, Th., 426n, 427n, 436n
Reis-Santos, Prof. Luis, 461n; possession of
 C. V. Machado manuscript, 10n; on Josepha
 de Ayala, 467n
Resende, Garcia de, 368; Chronicle of John II,
 421–22
Reynoso, André, biographical notice, 466
Rhetoric, described as art, 477
Rhodes, Protogenes and attack by King
 Demetrius, 403–05
Rhodriginus, Celius, 365, 396
Rhythm, as part of music, 477
Ribeira, Sebastião, master of Luis da Costa, 3–4
Riccio, Pietro. See Crinito
Ridolfi, Carlo, 375, 453, 495; on Titian, 402,
 423
Rincón, order of Santiago, 455
Ripa, Cesare, 365, 410n, 413n, 418; three-
 headed drawing, 412; image of painting,
 418, 490
Robert-Dumesnil, A. P. F., 15n
Robert, Prince of England, skill in drawing,
 aquaforte engraving invented, 6, 424
Rodrigues, Mathias, 6n
Rodrigues da Costa, J. C., 6n
Rodríguez de León, Dr. Juan, 370, 394n, 396n,
 397, 400n, 424, 448n, 450n, 454n, 497
Rodrigues, Simão. See Roiz
Roîz Simão, biôgraphical notice, 464, 466
Román Hieronymo, 29n, 369, 396
Rome: French Academy in, 24, 427–28
Romulo, Diego de, Order of Christ, 455
Rosi, Propescia de, 454
Royal College, University of Paris, gallery
 given to Royal Academy, 439
Rubens, Peter Paul: biographical notice as
 diplomat and painter, 455–58; epitaph, 473
Ruffach (Boltz), Valentin von, 496

Sacredness of painting: God as progenitor and
 goal, 379–83, 387; inspiration to devotion,
 power of vision, 387; 393–95, 399–400;
 sacred images and idolatry, 387–88, 391–92;
 portrayal of God, 398–99
St. Ambrose, Bishop of Milan, 362, 396
St. Andrew, by Rubens, 357
St. Athanasius of Alexandria, 362, 396;
 conversion, 393
St. Augustine, Bishop of Hippo, 362, 391,
 396
St. Basil, Bishop of Seleucia in Isauria, 363,
 396, 479–80; on value of painting, 394,
 395; painter, imitator of God, 400
St. Bonaventure, 363; effect of painting on
 the unlettered, 393

St. Cecilia, by Raphael, 399

St. Dionysius the Areopagite, 366, 394, 400, 490

St. Ephraim of Syria, 366, 393; moved by painting of Abraham, 394

St. Euphemia, 394

St. Francis de Paul, miraculous painting, 471

St. Germanus (Gennadius), patriarch of Constantinople, 368, 396

St. Gregory I, Pope, 367, 396, 401; effect of painting on the unlettered, 393

St. Gregory Nazianzus, 394

St. Joana de la Cruz, miraculous painting, 469

St. John Chrysostom, 370; on art and nature, 401, 472

St. John Damascene, 369, 396, 398–99; on value of painting, 393–94

St. Isidore, on truth of painting, 482

St. Jerome, 369, 396

St. Julian, Church (Lisbon), *Transfiguration* by Fernão Gomes, 464

St. Leander, 401

St. Luke, painting as teacher, 400

St. Nicholas, Bishop of Myra, 373, 396

St. Paul the Hermit, miraculous painting, 470

St. Sophronius, Patriarch of Jerusalem, 376, 396

St. Theresa de Jesus: Costa's use of Carducho on, 34; miraculous painting, 469–70

St. Thomas, 403

St. Thomas More, 376, 396

St. Francis Xavier, scenes of life by André Reynoso, 466

Sallust, 475, 476

San Roque Church (Lisbon), 4n; Gaspar Dias painting, 463; André Reynoso paintings, 466; Joseph de Avelar painting, 467

Sanches, Alfonso, 33, 465n

Sánchez Coello, Alonso, biographical note, 465

Sánchez Cantón, F. J., 30, 451n, 455n, 458n

Sandrart, Joachim von, 497

Santa Maria Cathedral (Lisbon), works by Amaro de Valle, 464–65

S. Domingos Church (Lisbon), 461

S. José da Annunciada Church (Lisbon). *See* Anunciada Church

S. Luiz, Francisco de. *See* Saraiva

S. Nicholas Church (Lisbon), Marcos da Cruz painting, 468

S. Paulo Church (Lisbon), works by Marcos da Cruz, 468

S. Sebastião Church (Lisbon), Bras d'Almeida retable, 6

Sapientiae. See *Book of Wisdom*

Saraiva, Cardinal, 6, 462n, 465; recognition of Costa, 3; annotation of C. V. Machado, 12n

Sarmatia, painting ignored, 397

Sarto, Andrea del, favors from Francis I of France, 450

Savoy, Charles Emmanuel II, Duke of, as painter, 425

Scaliger, Julius Caesar, 371, 396

Schorquens, Ioan, engravings, 20–21, 22n

Science: relation to painting, 397, 414–15; 417, 474, 479, 486; degrees of eminence, 435–36

Scipio, Lucius, as painter, 420

Sculpture: importance of academic drawing, 18, 412, 428; nobility of, 22, 479–80; "one body" with painting and architecture, 24, 410; use of *bricolage,* 26; liberal or mechanical art, 29n; affinity with painting, 380, 488–90; achievement of Michelangelo, 385; images and idolatry, 387–88; at Academy of Florence, 431–32; at French Academy, 437–42; exemptions granted in Portugal, 447; Bernini, biographical note, 459. *See also* Art, Painting

Scythia, painting ignored, 397

Seamstresses, importance of drawing, 24, 430

Sebastian, King of Portugal, 22; "Sebastianism," 10; and Gregorio Lopes, 461; and Diogo Teixeira, 463; portrait by Alfonso Sanches, 465n

Seguier, Chancellor of Louis XIV, protection of academy, 442

Selim I Ottoman Emperor, as painter, 421

Seneca, L. Annaeus, 376, 393n, 396, 475, 490; on wealth and wisdom, 407; knowledge as art, 474; pedagogic arts, 478–79; ranking of arts, 480

Senones, destruction of Greek painting, 385

Serlio, Sebastiano, 499

Serrão, Antonio, family tried by Inquisition, 8–10

Serrão, Pedro: friend of Costa, tortured by Inquisition, 8–9; testimony of Costa, Bras d'Almeida, and Bartolomeu do Quental at trial, 38–44

Servite Church (Florence), miraculous painting, 471

Shadow, principles of use in painting, study of philosophy, physics, and music, 484–85

Sicyones, 397, 476, 490; possible invention of painting, 384

Sigebert of Gembloux, 376, 420

Sight: most excellent of senses, 393, 492; similarity to reason, quickness and depth of impressions, 399; effects of air, earth, and water, 485

Silk, not to be worn by artisans, 434–36

Silva, Antonio Telles da, poet, 359n

Silva, Fernão Telles da, dedication of Costa's treatise, 11, 359n

Silva, Inocencio, 18n

Silversmiths: artist or craftsman, 29n, 434–36; importance of academic drawing, 429

Simonides, on wisdom and wealth, 406

Singer, H. W., 15n

Sirigatti, Lorenzo Cavaliere, 499

Slaves, study of arts forbidden, 475–76

Smith, Robert C., Jr., 18n

Soares, Ernesto, 6n, 13n, 15n
Socrates, 375, 396, 418, 420; painting defined, 379; on government, 402; death of, 406; on painting, 474; on thought and action, 480
Sofonisba Anguiscola of Cremona, biographical notice, 454
Solimana Rosa, portrayed by Titian, 453
Solomon, 383, 388, 472
Sommer, Afonso de, 467n
Soprani, Raffaele, 496
Sousa, Caetano Tomás de, 19n
Sousa, J. M. Cordeiro de, 10n, 359n, 460n, 461n
Souza, Antonio Caetano de, 5n, 31n, 425n
Souza, Duarte de, 466
Spain: influence of painting on Costa, 13; painting compared with Portugal, 22
Stobæus, Joannes, 376, 396
Strabo, use of field sketches, 419
Stafford, Fr. Ignacio, 6
Studios, public, forbidden by Louis XIV, 440
Suetonius, Tranquillus, Gaius, 376, 478, 480; Life of Julius Caesar, 403; Life of Nero, 419
Summary (Rezume): purpose and content, 23, 25–26
Surface, as part of geometry, 477
Surius, Laurentius, 364
Symmetry, study and application in painting, 25, 379, 381, 392, 415, 483–84
Syntax, as part of grammar, 477

Taborda, Jose da Cunha, 5, 12n, 425n, 461n, 463n, 464n; on Amaro do Valle, 465n; on Josepha de Ayala, 467n
Tacitus, Cornelius, 364, 384; Life of Nero, 420; on liberal arts, 475
Tacitus, Emperor, 418
Tailors, forbidden to wear silk, 435–36
Tanners, forbidden to wear silk, 435–36
Tapestry designers: Pedro Gutiérrez, 30; importance of knowledge of painting, 429–30
Taxes: on painters and artistans, 19–22; central argument of Costa's treatise, 24–25. See also Painters
Teixeira, Diogo: exempted from Bandeira by King Sebastian, 22; 446–47; biographical notice, 463
Teixeira, F. A., Garcez, 3n, 4n, 5n, 9n, 19n, 359n, 466n, 468n
Telephanes Sicyonius, painter, 384
Terreiro do Paço, fort, 460
Tertullian, 376, 383, 426; on idolatry, 383
Terzo, Philippo, architect, 460
Testelin, Henry, 426n, 437n
Textor, Johann Ravisio, 397
Thasius, Polygnotus, 384–85
Theodorus Lector, 376, 400
Theodosian Code, 24, 433–34
Theodosio II, Duke of Braganza, 12–13, 424
Theodosius, Emperor, 377, 445, 478

Theology: preeminent of sciences, 436; as liberal art, 478
Thimantes. See Timanthes
Tibaldi, Pellegrino, 452
Tigurino, Justo Ammano, 493
Timanthes, 27, 385
Tintoretto, biographical notice, 453
Titian: copy of Virgin in Venice, 401; association with Charles V (portraits), 402, 423; Venus in Prado fire, 405; Antiope, 405n; copies made for Charles I of England, 423; biographical notice, 453
Tiraqueau, André, 362, 389, 390n, 396, 420
Tôrre da Tombo. See Arquivo da Tôrre do Tombo
Torrigiano, envy of Michelangelo, 433
Tortebat, François, 418, 498
Trajan, Emperor, 419
Trevigi, Girolamo da, biographical notice, 452
Tridentine Council. See Council of Trent
Trismegistus, Hermes, on wealth and wisdom, 407
Tubalcain, earliest painting, 23, 383

Ubaldi, Guido, 499
Ulpian, Domitius, the jurist, 377, 475, 481; law as art, 474; on pedagogic and absolute art, 478
Understanding, function in painting, 486
University of Paris, Royal College gallery given to Academy, 439
Urban VIII, Pope, and Diego de Romulo, 455
Utrecht, Cristoval de, 33

Vaenius, Otho. See Veen
Valdez, Ruy Dique Travassos, 359n
Valdivielso, Joseph de, 371, 397, 455n, 497; God as first painter, 380n
Valentim, Frey Miguel, 425n
Valentinian Caesar, contempt for literature, 406
Valentinian, Emperor, 378, 478; as painter, 420; privileges to artists, 433–34, 445, 481
Valentinius Forsterus, 377, 396
Valerius Maximus, 377, 397, 480
Valla, Lorenzo, 372, 397, 480
Valle, Amaro do, biographical notice, 464–65
Valle, Lazaro Diaz del, 451n, 455n
Valverdus, Joannes, 418
Vandals, destruction of Greek painting, 385
Vanderhamen y León, Lorenzo, 373, 397, 497
Van Dyck, Anthony, biographical notice, 458
Vanegas, Francisco, biographical notice, 463
Varchi, Benedetto, 448n, 478n, 494; sermon for Michelangelo's funeral, 449
Varro, M., 412
Vasari, Giorgio, 370, 397n, 398, 400n, 410, 448n, 450, 451n, 453, 454, 495; quoted inaccurately by Costa, 29; Costa biographical summaries, 29; Life of Raphael, 399; Life

Vasari, Giorgio (*cont.*)
of Michelangelo, 402, 433; *Life* of Leonardo da Vinci, 422
Vasari, Giorgio, the Younger, 495
Vasconcelos e Sousa, Afonso de, portrait by Gennari, 460n
Vasconcellos, Antonio de, 464n
Vasconcellos, J. de, 32
Vaulezard, J. L. Sieur de, 500
Veen, Otto van, 397
Vega, Lope Felix de, 372, 397, 405, 453n, 455n, 497; God as first artist, 380n; on criticism, 416
Velasquez, Diego de: association with Miguel de la Cruz, 423n; biographical notice, *Las Meninas* described, 458
Venus, by Titian, owned by Philip III of Castile, 405
Verizotti, Giovanni Mario, 495
Vergilius, Polydorus, 396
Vesalius, Andreas, 418, 498
Vettori, Pietro, 374, 396
Vieira, Pedro, exempted from public service, 446
Vieira, Domingos: drawings, 20–21, 22n; biographical notice, 465
Vienna, Turkish siege, *1683,* 10
Vignola, art collector for Francis I of France, 422
Vinci, Leonardo da, 33, 372; honored by Francis I. of France, 422, 450
Virloys, C. F. Roland de, 12, 464n, 466n; on Joseph de Avelar, 462n
Viterbo, Sousa, 8n, 12n, 22n, 446n, 461n, 463n, 464n, 465n, 466n; lost manuscript by Costa seen, 10n; copy of Costa's *Antiquity* seen, 11
Vitruvius Pollio, Marcus, 377, 403; quoted by Costa through Carducho, 33; knowledge

Vitruvius Pollio, Marcus (*cont.*)
acquired by architect, 409–10; relation of drawing to architecture, 412; on drawing, 474
Vopiscus, Flavius, 377, 418
Vulgate, Costa reference to, 27, 364

Water, effect on visibility of things, 485
Weavers, forbidden to wear silk, 435–36
Wecker, Johan Jacob, 377, 396
Weiss, Charles, 453n
Whitehall Palace (London), Rubens ceiling paintings, 456
Wisdom: of art of drawing, 388, 421; and wealth, 406–07; art and science as means to, 407; first among gifts of God, 417; Plato and Aristotle on, 417
Women, study of liberal arts, 425–26; 478
Wood-carvers, importance of academic drawing, 429
Writing: Egyptian corruption, of painting, 389; compared with painting, laws of ownership, 390, 482; painting as people's substitute for, 393

Xenophon, 378, 379, 396, 474, 480

Zeno Cleones, discovery of foreshortening, 384
Zeuxis Heracleontes: Costa's inaccuracy in quoting Pliny on, 27–28; great portrait painter, 385; death on looking on his painting, 400
Zonaras, 471n
Zoography, 379–80
Zuccaro, Federico, 24, 367, 379n, 392n, 398, 410n, 411n, 413, 423n, 494; divine origin of painting, 23; Carducho's indebtedness, 27, 33; idea of internal drawing used by Costa, 30, 381n